石濤

清初中國的繪畫與現代性

Shitao

Painting and Modernity in Early Qing China

Jonathan Hay

石濤

清初中國的繪畫與現代性

喬迅　原著
美國紐約大學美術史研究所教授

石頭出版

ROCK PUBLISHING INTERNATIONAL

石濤 ——清初中國的繪畫與現代性

Shitao : Painting and Modernity in Early Qing China

作　　者：喬迅〔Jonathan Hay〕
譯稿審訂：盧慧紋　李志綱
初　　譯：邱士華　劉宇珍等譯
核　　譯：黃文玲
主　　編：黃文玲
美術設計：鄭雅華

出 版 者：石頭出版股份有限公司
原英文出版者：Cambridge University Press
發 行 人：龐愼予
社　　長：陳啓德
總 編 輯：洪文慶
行銷業務：洪加霖
會計行政：李富玲
全球獨家中文版權：石頭出版股份有限公司
登 記 證：行政院新聞局局版台業字第4666號
地　　址：106台北市大安區敦化南路二段34號9樓
電　　話：（02）2701-2775（代表號）
傳　　眞：（02）2701-2252
電子信箱：rockintl21@seed.net.tw
網　　址：www.rock-publishing.com.tw
劃撥帳號：1437912-5 石頭出版股份有限公司
印刷製版：鴻柏印刷事業股份有限公司
出版日期：2008年1月
定　　價：（精裝）新台幣3000元（平裝）新台幣2400元

ISBN（精裝）978-986-6660-01-6　ISBN（平裝）978-986-6660-00-9

First published by the Press Syndicate of the University of Cambridge, Cambridge, UK, in 2001
Copyright© Cambridge University Press 2001
Translated and distributed by permission of the Press Syndicate of the University of Cambridge, England
Chinese language edition© Rock Publishing International
All rights reserved
Address: 9F, No. 34, Section 2, Dunhua S. Rd., Da-an District, Taipei 106, Taiwan
Tel: 886-2-27012775
Fax: 886-2-27012252
E-mail: rockintl21@seed.net.tw
Website: www.rock-publishing.com.tw
Price: (Hardcover)N.T. 3000 (Paperback)N.T. 2400
Printed in Taiwan

獻給我的恩師

薄松年先生、班宗華先生(Richard M. Barnhart)，

和雙親

James Hay (1926–2000)、Moyra Hay (1928–2002)，

四位皆自由思想者

審稿人簡介：

盧慧紋，國立清華大學通識教育中心暨歷史所助理教授，審閱修訂前言及第1至4章譯稿。

李志綱，香港中文大學藝術史博士，審閱修訂第5至10章譯稿，並翻譯附錄1。

譯者簡介：

邱士華，國立故宮博物院書畫處助理研究員，翻譯前言、第1、2、5、6、10章。

劉宇珍，英國牛津大學博士生，翻譯第3、4章。

黃蘭茵，英國倫敦大學亞非學院藝術史與考古學碩士；

黃思恩，前希泉出版社主編，兩人合譯第7章。

陳秋萍，自由譯者，譯第8章。

王靜霏，自由譯者，譯第9章。

目次

圖版目錄

謝辭

這個研究計畫積累經年的資助達至今天成果，對我來說是一直企盼的小型奇蹟。在撰寫階段，已受惠於各方襄助，如耶魯大學Whiting Fellowship及 East Asia Prize Fellowships、大都會美術館Paul Mellon Fellowship、紐約大學Presidential Fellowship，以及紐約大學美術史研究所（Institute of Fine Arts）特准的研究休假。在出版期間，有幸得到學院藝術學會（College Art Association）Millard Meiss 基金會、蔣經國基金會的支持，而Henry Luce基金會的慷慨贊助，使龐大非凡的圖版計劃得以完成。眾多玉成者當中，我尤其感謝史景遷先生（Jonathan Spence）和路思客（H. Christopher Luce）對這研究計畫的關懷。

石濤藝術的研究業已成為我學術生命的重要元素，它經歷了三個連續的事業階段：耶魯大學藝術史系，是我的博士生涯；紐約大學美術系，我在此開展教學工作；紐約大學美術史研究所，我現今的事業家園，也是寫就本書的地方。對於三個機構的同事在關鍵時刻所展現的忍耐與包容，我只能感到萬分慚愧，謹願他們接受這個成果作為回報。我還要特別感激美術史研究所的主任James McCredie，一位真正開明的同事與上司。

本書作品圖片來自五十餘家收藏。多年以來，我不免給許多博物館員、圖書館員、收藏家以及畫商，還有紐約蘇富比公司和佳士得公司的專業人員不斷打擾，以期親睹原作，或取得照片。對於曾經給予幫助的眾多君子，謹此致以深切謝意。我曾不恥求教的人士包括：北京故宮博物院、上海博物館、台北國立故宮博物院、巴黎高等漢學研究院圖書館、大都會美術館等單位職員；古原宏伸教授，為我在日本關西地區開啟了許多門巡；吾友東山健吾教授，則於東京扮演相同角色；方聞教授，對我在台灣與香港的研究給予幫助；高居翰教授，提供其多年蒐集所得的圖片資料；香港中文大學文物館的林業強。而胡廣俊、Nixi Cura、官綺雲等研究學生助理，處理了大批吃力不討好的申請授權與圖片工作，沒有三位的高效率幫忙，我恐怕無法出版這本書。Guenter Vollarth的細心與技術，成就了書中精美的地圖。

RES Monograph 叢書編輯Francesco Pellizzi惠賜榮寵，在1989年邀我將尚未完成的書稿加入該系名著之列。其後十年，他以無比寬容給我的支持未嘗稍懈，對此我深感幸運。劍橋大學出版社編輯Beatrice Rehl承擔了這個計畫，在稿期長久延誤時依然恪守崗位，最終付諸可行與實現。我要感謝她和美編Alan Gold，以及眼光敏銳的Michael Gnat，其編輯和版面設計的才能，跟其工作效率不遑多讓。

「石濤學」的前輩與同儕，在知識與學術上使我獲益良多。這個悠久傳統始自十八世紀初的汪繹辰，歷經傅抱石，以至我們當代的方聞、鄭拙廬、高居翰（James Cahill）、艾瑞慈（Richard Edwards）、古原宏伸、周汝式、李克曼（Pierre Ryckmans）、傅申、王妙蓮、新藤武弘、文以誠（Richard Vinograd）、王方宇、汪世清、明復、姜一涵、張子寧、韓林德。本書中對於瞭解這位藝術家的任何開拓，無不基於上述諸位的學術成績，更遑論這許多石濤學家給我個人的幫助與鼓勵。最要感謝的是汪世清先生，他以有關石濤生平的廣博文獻知識，無私地傾囊授予所有石濤學者。徐邦達先生是我在鑑定方面的一位良師，耐心解答了我的疑惑；而在與謝稚柳、黃仲方和張洪的討論中，我亦獲益良多。與好些畫家（包括上述鑑藏家）的對談，讓我在技法與審美方面的問題得到嶄新體悟，其中王季遷先生和已故朱肇年先生，尤令人刻骨難忘。

我非常幸運，可以把自己的想法與課堂上認真投入的學生們反覆推敲。耶魯大學、紐約大學的本科生，或美術史研究所的研究生中，我最想一提的是以一篇特別精妙優美文章談石濤畫冊的作者，已故的Alice Yang。她在本科與研究生時期參與過課堂討論，她對這本書的回應，原是我最為期待的。我某些論點在紐約大學、耶魯大學、芝加哥大學、哈佛大學、加州大學聖塔克魯茲分校等地演講和會議中曾經演述與答辯，從而深得啓發。宇文所安先生（Stephen Owen）在我初步嘗試努力解決石濤畫論時，曾給予協助。班宗華先生（Richard Barnhart）對於後來成為第六章的文字，有關鍵性的深入見解。韓莊（John Hay）和史景遷先生，給我相同主題的早期論文提供了非常有益的意見。濮安（Ann Burkus-Chasson）、柯律格（Craig Clunas）、尹瑞蓓（Isabelle Duchesne）、梅爾清（Tobie Meyer-Fong）、衛周安（Joanna Waley-Cohen），以及出版社一位不知名校稿人，撥冗審閱初稿全文，修正了我的許多錯誤，改善了本書的論點與表述方式。我非常感謝所有的讀者與個人，還有成瑞嫻（Emily Cheng）是最積極推動我將文稿發表的好友之一。

我也從與許多友人和同行（當然只限於我記憶所及）的對話中獲益匪淺，他們包括戴廷杰（Pierre-Henri Durand）、胡素馨（Sarah E. Fraser）、杜蘭德（Alain Thote）、巫鴻、蔡九迪（Judith Zeitlin）等，而已故Richard Pommer的無限鼓舞對於我意義之大，遠超乎他所自知。但我要向Isabelle致上最深謝意，感謝她對石濤的長久奉獻。

致中文讀者

石濤於1707年辭世之日，已是中國聲名最著的畫家之一，此後，其作品無時不受推崇。如今，石濤或可謂中國明清畫壇之巨擘。本書中，我嘗試在石濤生活及其時代的語境中去詮釋其大量作品，有機會將拙著獻給中文讀者大眾，我深感榮幸，同時，特別是身為一個非中國學者，當然也略感忐忑。儘管成書時日漫長，但本書仍只是對這位難以窮盡的藝術家所進行的階段性研究。你將在書中體會到一個學者，在1990年代的學術情境中，是如何綜合運用不同的研究方法，即將中國傳統的研究理路、西方的形式分析和圖像學分析，以及因1970年代英美學界「新藝術史」興起而形成的一套社會詮釋模式結合起來。當然，完全有可能，別的學者會用不同的方式綜合運用這些相同的資源。我的研究旨趣著重以下兩個方面。

首先，我並不僅把石濤理解為一個狹義的藝術家，而是把他看作一個完整的社會的個體和行為主體。在我當時看來，對20世紀前的藝術家的研究，不論中國還是海外，通常均未能系統而全面地研究藝術家生活的各個人生面向。我想嘗試這樣的研究取向是否可行。因此，在本書你將讀到石濤的五個人生面向：第一章、第二章和第十章探討其社會面向（狹義的），第三章探討其政治面向，第四章和第五章探討其心理面向，第六至第八章探討其經濟面向，第九章探討其宗教面向。顯然，所有這些不同的面向交雜在石濤本人及其作品中，我的討論也因此未如前述所示，把它們清晰地分割開來。但研究的廣度也有其不利的一面。由於每一章或兩章就會轉換焦點，這最終未能形成一個點，令所有層面聚合為唯一而穩定的形象。讀至本書篇末，讀者至多一瞥這個形象豐滿的石濤的概貌，也許只有重讀本書，石濤的形象才會變得更加明晰起來。一些評論家發現我的方法既令人激動又富於啟發性，但可以理解的是，另一些人則認為它令人沮喪。通讀本書也並非易事，但若能堅持讀完，也許可獲得一種與閱讀當今其他藝術史著作完全不同的體驗。

本書另一個側重點，是以（早期）現代性來架構石濤的生平和藝術，但這並不意謂著我的論述有違朝代史的框架，抑或喪失對中國過去的自覺聯繫和關照。這後兩個清初文化生活的重要方面均在本書中得到了延展性的關注。但我們今天對石濤的強烈興趣，卻並非出於這兩方面的原因，而是由於他無窮的創造力和他對今人不讓古人的堅持，構成了當今中國文化現代性的前歷史的一部分。本書正是探索了石濤在這一前歷史中所扮演的角色。人們在1990年代通常認為中國的現代性始於晚

清，但本書對此提出了不同的看法，詳見第一章、第八章和第九章。

　　我們生活在一個對中國明清繪畫需求日增的時期，因而不免要對眞僞鑑別的問題略陳己見。時下有不少石濤畫作的摹本，甚或全然捏造的僞作，與其眞跡一起在拍賣中喊出高價。儘管在某種程度上，所有20世紀前的繪畫都出現相同的情況，但這在石濤的作品中尤爲明顯。首先，石濤的作品在生前就已經被僞造，身後更是僞作不斷；其次，其他藝術家畢生僅一種或至多幾種風格，而石濤則多至數十種風格。這令石濤畫作的所有者、畫商、拍賣行的專家都容易說服自己和他人，相信幾乎所有帶有石濤款識且任何有趣的作品都應合理地歸爲石濤所作。至少有好幾百件的僞作已被發表在各類書刊、文章、博物館目錄和拍賣圖錄中，這擾亂了石濤作品的鑑定領域。現在看來，石濤無疑是一個高產的藝術家，而且其作品很早就備受珍視，所以有大量眞跡存世。僅2001年以來，就有相當多石濤的眞跡在不同場合出現——都爲我前所未聞，甚至有幾幅還爲考察石濤的交游提供了新線索。 與此同時，新發現的贋品在數量上遠超過新發現的眞跡，而如今這些贋品仍不免爲某些藏家或機構所寶重。

　　在西方，人們通常用風格作爲鑑定的框架，這在藝術家渴望擁有明顯個人風格的文化框架下是行得通的。但在明清中國，很多藝術家固然有類似的熱望，而另一些藝術家卻僅將風格視爲類似於修辭手法的選擇，他們並不把風格的隨意變換視爲弱點，同時代的公眾亦作如是觀。石濤堪稱後一類藝術家的卓越典範，這就意謂著風格鑑賞的方法對他的作品而言，僅在一定限度上適用。不論石濤採用或創造何種風格，究其實，重要的是演變的craft（繪製方法，技藝）——既是技術上的也是概念上的——爲他所獨有，且非用其不可作畫。石濤多次以不同方式寫道，繪畫實踐貴有「法」——「一畫」之法——衆法由此而生且作爲「法」的體現。在此，他談到了幾種不同的事物，其表述意蘊豐富，但部分意思，用21世紀的話來說，即以一種craft生發出多種風格。我理解的石濤的演變的craft，恰構成本書作品選擇的基準。同時，雖然本書的篇幅並不允許討論每一件作品的眞實性，但我對作品的選擇始終尊重印鑑、款識、題款、跋等記載因素間的互證。第八章系統地討論了石濤的craft的發展，但讀者也會從其他章節中獲得相關資訊。本書英文版的某位評論者曾難以將我對石濤用印及署款演變過程的重構進行定位，因而在此聲名，相關資料包含在附錄1〈石濤生平年表〉之中。

　　僞造者也自有其獨特的craft，既是技術上的也是概念上的。僞作通常也給人以審美的饋贈，但只有當僞造者用其特有的craft去佔據石濤的一種風格時，僞作才會令人信服。然而，由於僞造者自身的craft——因其時代、個性和訓練的侷限——又阻

止其去佔據石濤的craft，故其僞作早晚會被識破。儘管張大千的僞作仍在迷惑那些心無疑念的觀者，但只要留意並瞭解了傅申教授（當今研究張大千和石濤的卓越鑑賞家）的細緻研究，這些僞作就能被輕易識別。張氏雖然是最高產的作僞者，但也有其他一些作僞者，像張氏一樣有獨特的craft，以致可將其僞作歸爲一類。當然，記載因素對辨識畫作也同樣重要。一些18、19世紀的作僞者，其姓名已不可考，但也製造出了一大批「石濤」畫。重構這幾套僞作正是當前石濤作品鑑定中亟待解決的問題。自本書英文版印行以來，僅一件作品受到過公開質疑（想必有更多作品被私下裡懷疑），即現藏上海博物館的《大滌子自寫睡牛圖》，但至今我仍然確信這幅手卷是眞跡無疑。它似稍異於石濤的手筆，但這在很大程度上應歸因於他在這幅畫中對已爲學界熟知的宋代主題——《田畯醉歸圖》（現藏北京故宮博物院）所做的新詮釋，只是這類作品在石濤的創作中亦屬少見。

我非常感謝台北石頭出版社負責此書的翻譯工作，尤其要感謝編輯黃文玲自始至終對這本書的專注投入。我將至深的謝意獻給本書的譯者邱士華、劉宇珍、黃思恩、黃蘭茵、陳秋萍和王靜霏，以及審校者盧慧紋女史、李志綱先生。英文原版行文繁密，要將其譯成像中文這樣不同的語言，其艱難程度可想而知。

Jonathan Hay

2007年12月於紐約

前　言

　　這本書希望兼顧兩個互補的面向。一方面希望系統性地重建石濤生平、藝術及
當時環境等主要面向，像本實用指南般平實地介紹中國繪畫史上一個偉大的個人成
就；另一方面，此書有一個更遠大的企圖，即在「現代性」（modernity）議題的關
心下，爲這位藝術家的作品作歷史性的詮釋。這本書的結構應運其指南功能而生，
卻也造成我無法進行連貫而通暢的歷史詮釋，而使得這方面的論述只能時斷時續地
分別出現在十個章節中。本書的構想來自於書寫一部石濤繪畫的社會史之大計劃，
指南功能以及關於現代性的論述在此具有同等份量。融合思想史與文化史的討論方
式主導了現代的中國繪畫研究，而我就像近來部分學者一樣，希望能跳脫這種討論
方式。這種研究取向雖然獲致無可否認的成果，但也產生了一些盲點，例如會忽略
畫作所處的現實經濟脈絡、藝術家與其生活環境的互動、畫中公衆空間與私密空間
的問題、「私密」作爲一種社會現象的問題、以及山水畫的社會作用等。當然，在
將注意力轉向上述命題的同時，一些通常被視爲重要甚至根本的命題就不會是我處
理的重點了。

　　「藝術社會史研究」與「藝術家專論形式」的結合或許稍顯奇怪。針對特定藝
術家的單篇論著，在今日已被視爲一種退步、或至少是保守的研究方式。這種研究
因其本質在於頌揚主角（虛構的歷史創造者）而飽受批評。藝術史界抱持的這種看
法導致一些不良的後果：學者們普遍放棄對個別藝術家進行專題研究，因此這片領

域就被方法較爲保守的人所接收，之後卻又以這批人的著作來證明對個別藝術家研究的取向難有收穫。然而，這種沒有藝術家的生平活動而成立的藝術史迷夢——即以「能動性」（agency）（譯注：可簡單理解爲「物品」因本身的存在與特性而具有主動對其他人、事、物造成影響的能力）取代藝術家——殘損了藝術史的眞正任務。他們表現得像是：對藝術創作進行社會性的了解可以取代所有藝術成就中交織的複雜而生動的故事。本書試圖與上述觀點對抗，但絕無意回歸對藝術家的任何浪漫想像。書中的主角在二十世紀被認爲是最徹底的「個人主義者」，也是中國十七世紀晚期「個性派」畫家當中最複雜的一位。即使「個人主義者」一詞不存在於清初，但「奇士」這個當時給予這些畫家的稱呼則隱含了相同而類似的觀點：首先，他們與常人不同；其次，與此無法分割的另一觀點是，他們的藝術在一定程度上是其個人的體現。這兩個觀點促使我們必須持續關注石濤生平的小細節，並且也展露出以這位可能是中國有史以來最受關注的畫家作爲藝術社會史研究的可能性。

石濤在1642年誕生於廣西西南方桂林附近的明代親王府中——此時正值明朝覆滅、滿清入主中原（1644–1911）之際。1644年，在其家族的滅門大劫中，一位家僕將他秘密送往安全之處；南明時期，他被當成和尙敎養，後來在佛敎界發展，並得以遊歷包括北京在內的中國各地，且同時兼具書畫家身分。終於，歷經五十五年的身分錯置後，他在1690年代離開僧伽，以道士這個新的宗敎身分，成爲揚州全職的專業書畫家，直到1707年六十六歲去世爲止。石濤幼年所經歷的改朝換代的混亂，一直到他過世之際，仍左右其理智和情感世界；除了這個經驗，石濤的書畫作品還展現了他一生的其他面向，包括書畫家與禪僧的職業身分，以及他混融詩意、哲思、和宗敎於書畫藝術中的個人獨特創作風格。

本書主要聚焦於1697至1707年間，當石濤身處揚州的晚期階段。這是他現存作品數量最多的時期。揚州早在十六世紀晚期便發展成爲一主要城市，但在商業方面的重要性則要到1725–1775年間才達頂盛，因此在關於早期現代（early modern）中國（約1500–1850）的文化史研究中，揚州這個城市總是與這段期間連在一起。然而，我們在此要關注揚州稍早時另一個重要的全盛時期，大約始自1680年代中葉直至1725年左右的期間。在這段期間，康熙皇帝（1662–1722在位）曾六度造訪揚州。他的近臣曹寅在此進行殿版《全唐詩》的印製計畫。此外，揚州也出現一些重要的私人出版者，其中最值得一提的是張潮。他出版了清代小品文的兩部大型叢書《檀几叢書》和《昭代叢書》。同樣也在康熙中期，揚州出現了以李寅、袁江等人爲代表的一支中國史上重要的裝飾畫派；同時，與其相關的園林文化及漆器、家具等裝飾藝術亦蓬勃發展。揚州也像過去的幾十年一樣，繼續支持大型的文人和藝術家

社群，其中包括不少明遺民。石濤這個經常被評爲十七世紀末最卓越的畫家在1687到1707年間，只有三年不以揚州爲主要的活動範圍；1697年後更置宅定居於此。他在揚州的活動加重了這個時空在中國文化史上的意義。從另一方面說，由於石濤服務與合作的對象範圍廣泛，且作品構成多重論述並帶有異常強烈的藝術表現，因此特別能彰顯揚州當時的文化景象。

然而這只是次要的關懷，本書的主要目標在於呈現出石濤畫作的社會史（包括活動及產品，也就是作畫行爲及留存畫跡），以他的揚州時期爲主要重點。（可惜我無法在本書同樣處理石濤書法方面的實踐，而僅將書法附屬於繪畫之下，但其實書法本身也非常值得深入研究。）我在此所提的社會史論述必須回答兩個問題。第一個問題看似不屬於社會史脈絡，但其實至爲關鍵：石濤和他的觀衆如何看待其繪畫作爲「繪畫」的價值呢？因爲價值標準是從特定的環境中所發展出來的，因此我尋找的答案同時具有歷史性和社會性。這個工作在本質上或許看似矛盾，但對我而言，以微觀的傳記角度和宏觀的長期社會變遷的歷史角度去定義前述的「特定環境」，似乎是同等重要的。因此，在能夠完善處理關於價值的議題之前，必須先問另一個我認爲是藝術家作品社會史的根本問題：究竟是作品中的哪一個部分使人得以與社會過程產生交集？

這個問題裡的「人」（person），本身就是一個問題。「人」是環繞著個人的歷史地位、身分與自我而成形的。今日，我們還知道其中包含了大量的自覺性，因爲大家普遍了解它們是被建構的。然而，這種自覺性有其自身長久的歷史，最近Anne Burkus Chasson（1986）、韓莊（John Hay, 1992）、文以誠（Richard Vinograd, 1992a）與其他人已經清楚地闡明，在中國繪畫史中，這種自覺性早在石濤之前便已經開始。因此，我們不該只取石濤類似下文般強烈宣言的表面意義：「我之爲我，自有我在。古之鬚眉，不能生在我之面目；古之肺腑，不能安入我之腹腸。」本書的宗旨在揭露一眼望去時並不明顯的自覺——或者說是言語上的策略性自我定位，最後並或多或少地解釋此種自覺。換言之，建構以及解構石濤身分立場中種種相關的因素便十分重要。在此，我使用的「解構」是屬於社會的而非哲學的種類。我的「解構」中關於個人的概念大致與Machel de Certeau相當：「分析結果顯示，關係（絕對是社會關係）會決定一個人的狀態，而非相反的情況；每個人都是一小塊區域，其中有許多不一致且相互衝突的社會關係決定要素在交互作用著。」（1984, p. xi）我將會論證石濤——遠超過我們以往對他的瞭解——是非常清楚地意

識到匯集在其藝術實踐上的複雜社會關係。同時，也再沒有人可以比他更契合於T.
J. Clark在另一個完全不同脈絡中所使用的「繪畫的抒情象限」概念：「是一種幻
像，以為藝術品中有一獨特的、持續的、絕對的、自成世界的聲音或是觀點」，而
「這些能動性、支配力與自我中心的隱喻，使我們更接受這件作品就是某個主體的
顯現」（1994, p. 48）。這段文字幾乎可說是貼切描述了石濤如何建構藝術價值，但
脈絡才是一切──這將我們帶回當時環境裡的歷史和社會問題。

　　在石濤的脈絡中導引出抽象表現主義的討論，就如我方才所做的，其實並不像
表面看來那樣格格不入。因為就藝術史學史而言，今日對個人主義畫派作品──尤
其是石濤作品──的主流觀點，都必須歸功於Clement Greenberg對抽象表現主義所
作的深具影響的評論。然而，我在本書副標題所使用的現代性一詞並非一種史學史
方面的趨同，Greenberg的論述對我或許有些間接啓發，但我使用的現代性一詞實際
上蘊含著更寬廣的脈絡。直到最近，大多數研究中國的學者都將現代性與一套未來
導向的進步觀連結在一起。這套進步觀源自十八世紀的歐洲，後來隨著西方帝國主
義入侵，在十九世紀才及於中國。諷刺的是，當歷史學者正準備脫離這套典範時，
它卻因為那些如張旭東（1997）一類的當代中國文化理論家而重獲新生。張旭東將
其視為參考點，應用在他們對中國「另類現代性」（alternative modernity）的論述
中。無論是過去較傳統的形式，或是在當今後殖民及文化研究架構下的新形式，現
代性（modernity）都被等同於現代主義（modernism）。由於近來歷史研究已不再
將明清時期的中國視為一個被傳統所束縛的社會，因此上述觀點似乎已逐漸站不住
腳。新一代的歷史論著一致受到將現代性視為一種社會狀況的西方新定義的啓發：
在這種社會狀況中，現代主義代表一種非常特殊的回應，其中包含了強烈的自反
性，並且與特定歷史時刻緊緊相繫。

　　這個觀點在歐美歷史研究中產生了一項副產品，亦即是在「現代」之前的「早
期現代」（early modern）概念。而漢學界對這個新概念的回應並不一致。例如，一
些處理晚明時期的研究認為，晚明與西方的接觸引領出許多現代特徵，但接著滿清
入主中國，加上滿清一度壓抑萌芽中的早期現代性，而導致發展的中止。同時，也
有另一批人認為，有一種獨特的「中國式現代性」，其發展歷程突破了滿清入關的
歷史藩籬而繼續存在。持第二種意見的史學家中，最著名的William Rowe（1990,
1992）曾暗示，這種現代性只存在於明清時期物質生活的發展上，但在社會意識方
面卻沒有平行的發展。

　　我的立場是站在將現代性與現代主義區分開來的這一邊，而且我也認為中國
「早期現代」階段的概念是有效的。我並沒有被那些認為清代早期狀況封閉的論文

所說服。對我而言，他們如此論述的一個極重要原因來自他們對清朝的負面觀點，而這其實是由於二十世紀初中國民族主義裡滿清形象的妖魔化所致；其次是這種論述對現代性採取了一個嚴格解釋，而恰巧符合晚明狀況，卻與之後清代對中國社會的再定位無法配合。我也會將Rowe的說法推得更遠。我相信所有的證據都顯示，明清時期的中國便在社會意識方面呈現出現代性。（若非現代性，還會是什麼？）當然，使用現代性這個概念的危險在於它可能隱含的歐洲中心主義。漢學家們尤其可能對此感到懷疑，而且會頗具正當性地希望在一開始就能看到石濤所處時期之中國本位的中國現代性的清楚定義。因此，我在本書提供了兼具敘述性與地誌學式的「現代性」操作定義。

將現代性視為一種宏觀歷史的參考架構，暗示了它特定的敘述觀點：一種向過去追索現代（中國）起源的觀點。在這方面，它與另外兩種可能的參考架構——「延遲」（belatedness）與「朝代興替」（dynasticism）——有著極大差別。「延遲」的架構制度化於戰後宏觀史學中的「晚期帝治中國」及「晚期中國繪畫」敘述。「延遲」意謂著從一特定的早期歷史時刻（可能是唐代、宋代、或元代）往未來推進的觀點。而在普遍使用朝代分期的史學與藝術史學中十分重要的「朝代興替」架構，陳述了朝代間的相互循環取代，它呼應天命的理想概念，卻自外於歷史本體。現代性的歷史敘述呼應了人們普遍具有的一種心理，也就是比較現在與過去的優劣。但我並非要宣稱現代性的歷史敘述就讓「延遲」或「朝代興替」的架構失效，因為這兩者隱含的時間意識皆存在於中國過去的歷史中。從另一方面言之，對於西元1500年後的時期，現代性的架構更能容納、脈絡化其他兩個敘述模式（我很懷疑現代性的架構適用於宋代、元代或明代早期的可行性）。這方面的重要性在於一個不爭的事實：對於約1500年以後的時期，「晚期中國繪畫」的論述不能容納、脈絡化現代性，頂多只能認可「早期現代」作為看待過去的另一種方法。（類似的不對稱關係應該也存在於約自1050年以後那段時期的「朝代興替」與「延遲」論述之間。）

現代性也可以被界定為地誌學式的（topologically）。在本書中，我將各議題及關於石濤作品各種未經驗證的假設鋪設成一不斷蔓延、如地圖般的群組。這些主題地標鬆散地交互作用，形成看似龐雜但終究一致的社會意識與主體性場域。在這部分的分析中，我並不把社會行為與歷史事件當作文本（texts），因為如同Roger Chartier（1998, p. 96）所指出的，這會是一種嚴重的誤用。反之，社會行為與歷史事件自有其內在邏輯，而文化產品（藝術或文學作品）有時可以提示了解這種內在邏輯的訣竅。這是一種符號學（semiotic）詮釋或主題性（thematic）詮釋的角度。若這種詮釋（一種歷史的詩學）的價值衡量取決於它是否能讓「史實」產生意義，

那麼或許我應該強調我的信念：「史實」必須透過實證方法個別予以建立，而且「史實」的重要性超越任何前述的所謂詩學。在這些條件下，石濤作品所隱含的關於現代性的多個主題地標，形成三種交疊的連鎖關係。第一種是在與國家、市場和社群的關係上對*自主性*（autonomy）的企望；這種企望常被希冀獲得接納與合法化的欲望所限制。第二種是某種社會或歷史的*自我意識*（self-consciousness），或說是自覺性。最後一種是對既存的傳統社會論述表露*懷疑*（doubt）。上述三種關係都牽涉到主體性（subjectivity），這對石濤這種屬文人自我表現傳統的畫家而言更為重要。倘若主體性總是因著意識型態、社會、文化、歷史等不同參考架構的角力而顯得搖擺浮動又錯綜複雜，那麼石濤這個例子中的主體性可被界定為自主性（autonomy）、自我意識（self-consciousness）與懷疑（doubt）的綜合。

現在該回到我一開始提出的問題：透過石濤的繪畫及理論，我們如何瞭解石濤和當時的群眾是怎麼建構出其畫之所以成為畫作的價值呢？這是個必要的問題，因為若排除將繪畫視為特定的文化行為，我們顯然無法解釋石濤畫作所具有的歷史重要性，以及它對後世的藝術實踐所產生的巨大影響。我在本書提供兩個方向的解答。一方面，價值建立於將繪畫視為一項特殊傳統與事業，石濤由此而強烈的抒情表現被框架在經濟、道德、宗教、哲學、藝術史、與美學等範圍廣大的論述關係中。另一方面，石濤以不同的方式運用這些論述，以宣稱自己的藝術創作具有普世性（universality）。這個宣稱隨著時間不斷發展，直到藝術的自主性成為具有獨立存在價值的「道」，而不再是古典美學理論貶抑的「末技」。石濤對繪畫的投入以及對其普世性的主張，共同定義出一種關於藝術價值的概念或實踐；這種藝術價值的內涵包含了藝術自主性、自我意識及懷疑，其本身就是石濤創作中現代性特質的一部分。我也相應地將此標示在上述的同一張圖誌上，並在第八章和第九章特別給予關注。

對於以地誌學式的方法研究明清時期中國的現代性，我在第一章的尾聲會有更詳細的陳述。然而我必須特別強調，我對這種方法的偏好是在整個研究過程中發展出來的，在缺乏圖版的一系列通論式討論中，更容易被察覺。為了避免誤解，最後有兩個重點應該先說明清楚。第一點，因為經常有議者提出，西元1500年之後的現代性特徵早在之前，特別是宋代（960–1279）時便曾出現，我必須聲明，我並不是說這些特徵直到十六世紀才出現。將現代性當作一種敘述觀點，我們還能以這種方式去分析宋代或是更早的時代。但也許有人會懷疑，除「延遲性」之外，真能在較早期的人們身上找到解釋其歷史情境差異的其他可信假設嗎？地誌學式的分析又真能如實展現出一個複雜碎裂的社會意識和主體性場域嗎？雖然我對這點也還有些疑

慮，但此處並不適宜處理這個問題。相反地，且讓我強調，如果「早期現代」這個分期式的名詞在此指涉的是1500年以後的年代，我將此時間點視為一個重點轉變的識別點，這轉變是透過某些關鍵特色的逐漸增強而達成，而不是一個嶄新的開始。

其次，我認為現代文化具有全球性的歧異特質（不只是其現存形式，也包括其不同的歷史根源），而這諸多不同根源的其中一支可以上溯至中國晚明江南及鄰近區域的地方文化。我並不會因為石濤不是那種從事跨文化借用的畫家（這種畫家透過跨文化借用，標示了全世界的現代文化愈來愈趨向全球化），就對我使用的現代性概念感到氣餒。反之，正因為目前藝術中現代性的陳述被化約成某種特定的西方歷史而顯得空洞，所以像石濤這種具備尚未被認知的現代性的畫家，將會大幅改變我們對現代性陳述的瞭解。的確，我希望這本書將會在藝術現代性的論戰中，開創所亟需的區域文化方面的擴展。目前對藝術現代性的看法大多建立在現代性只被創造過一次的假設上，毫不考慮世界上其他地區可能存在著非衍生自歐美系統的現代美術發展。

如前所述，這本書的結構相當程度上被取決於我對提供一部實用指南的興趣。這也導致本書依主題分別進行論述，好讓我探索那些嘗試解答的問題：究竟是作品中的哪一個部分使人得以與社會過程產生交集？石濤畫作的價值是如何被石濤和當時的群眾所了解呢？然而，由於我一直到本書的中間部分才開始進入石濤的生平，因此有部分讀者可能會覺得缺乏時間的參考軸。採取以主題切入的方式寫作難免導致時序混亂，附錄1的年表就是希望緩和這種結果的補救措施。而具有藝術史背景的讀者或許也想知道，這個研究具有較明顯藝術史色彩的部分是位於後半段，前半段整體上較偏重於歷史方面。

第一章「石濤、揚州、現代性」設定了基本場景，敘述石濤生平概略和他工作、居住的揚州城，接著更仔細說明現代性作為一個分析性的參考架構與上述處理對象間的關係。第二章「揮霍光陰」，站在意識型態的角度，分析石濤山水畫作的社會空間。此社會空間賦予休閒論述以視覺形式，而此種休閒論述回復了由一群異質的城市地方菁英所形成的仕紳階層的價值。焦點更為集中並具補充性的第三章「感時論世的對話空間」，聚焦在一小批描繪特定地點的山水畫（topographic land-scape paintings），檢視其中所傳達的上述菁英們對清政府在明代覆滅五十年後藉由寫正史以主宰政治記憶的抗議。第四章「朱若極的宿命」轉向石濤本身，檢視他如何透過為自己的命運作一連串的策略性敘述，處理自己在政治、親緣上是明代宗室

後裔的身分。這章談到1692年為止，接下來的第五章「對身世的認同」則延續到1707年石濤去世為止。第五章探索大半輩子在自己創造出來的命運故事中度過的石濤，晚年時如何以各種方法，私下地並公開地與自己長久被壓抑的皇族身分進行妥協。第六章「藝術企業家」將焦點由石濤的政治身分轉到經濟身分的問題，重構石濤的大滌堂繪畫事業，以及他全職專業畫家的角色。接著第七章「商品繪畫」繼續發展這個主題，簡要分析他製作出的藝術商品類型。第八章「畫家技法」檢視石濤如何自覺地論述繪畫專業（professionalism），並以之作為思考自己從事商業行為的框架。第九章「修行繪畫」轉而觀察石濤以繪畫施教的宗教導師作為；我認為他「修行繪畫」的教義主旨在於，透過獨立的形上學達到自我實現；而這又可與他生命的其他部分連接在一起。最後，將這個研究帶入尾聲的第十章「私密象限」則回到一開始社會空間的問題，但這次以城市生產者與消費者心理的觀點，檢視石濤畫作隱含的精神自主性之私密空間。此外，全書會因為時而穿插的當時歷史事件而經常將目光從石濤身上移開。

如果這種主題式的研究方式能同時展現石濤的畫作，那就太好了！不幸地，對一位「萬花筒」式的畫家進行「萬花筒」式研究的缺點之一，就是這根本是不可能的期待。因此應該提醒讀者，本書的圖文關係就正常的標準來看，是有點奇特的。這是由兩個實際的問題所造成，其中較小的一個問題是，本書必須調和差別極大的極端狀況。雖然部分論述恰巧取得了平衡的圖文關係，但有許多其他部分需要大量的圖版，又或者一張圖配上好幾頁的內文，然而有些交代歷史或陳述理論的段落根本不需要插圖。雖然我明白這種不平均可能造成一些讀者產生不適感，但我依然不思補救，甚至大膽地希望，這種多變的處理將被證明可以產生刺激作用。另一個較嚴重的問題則是，我希望在某些部分同時討論大量作品，看看這種作法可以揭露出什麼樣的模式（patterns）。這種作法證明是可行的，但先決條件是書中大部分圖版必須負擔雙倍、三倍甚至四倍的任務。此外，書中圖版是依照能否達到上述目的而選擇的，導致挑選的結果不全是膾炙人口的傑作，也不可避免地有些作品意外地被排除。在這些討論中，大多數作品的圖版因情況所需，都出現在書中其他處，使讀者必須前後翻閱，這必然考驗其耐心。我只能暗自期盼，讀者會把將這部分當作本書具有的額外互動性（利用圖版清單為輔助），提供了其他安排下無法得到的樂趣。當然，涵蓋這些部分對本書希望提供全方位論述的基本目標而言，是必要的（但顯然不是對細節的全面討論）。

圖版方面的問題與鑑定有著密不可分的關係。鑑定雖然不是本書重點，但與本書有重大關連。所有研究中國繪畫的學者都知道，石濤作品的鑑定有著複雜的歷

史，但僅僅部分反映在如1967年「道濟的繪畫」（Edwards, 1967, 1968）這類相關出版品上。石濤作品的真假問題隨著散落在展覽圖錄中愈來愈多的條目，及一些發表在日本的單篇論文，當然還有傅申和王妙蓮兼附圖錄功能的重要著作《鑑賞研究》一書（Fu and Fu, 1973），而逐漸獲得釐清。除了零星出現的一些反對意見（Chou, 1979）之外，《鑑賞研究》的作者無論對相關比較作品或是沙可樂藏品（Sackler Collection）的判斷，業已經過時間考驗而屹立不搖。只有在認為當時對石濤作品需求不多，因此排除作坊以合作或代筆方式製造作品的可能性這個意見，目前看來已無法成立。今日面對歸入石濤名下數量龐大的作品，關於鑑賞的出版品依舊相對稀少。中國大陸近年由最著名的鑑定家所組成的中國書畫鑑定小組完成了重要、即便不是完美的鑑定工作。他們自1983年起陸續認可了公家機關庋藏的許多石濤作品（可參見目前已出版23冊的《中國古代書畫圖目》）。而過去幾十年來，隨著某些作品在學術著作中被重複出版，學者們逐漸建立起一批較獲普遍同意的石濤可靠標準品（當然，古原宏伸對標為1685年的《萬點惡墨》持否定看法也說明，普遍同意並不等於毫無爭議）。本書所複製及注釋中所引用的畫作，是根據我長久以來的一手研究（但顯然並非毫無疏漏的研究）而作的選擇，不限於上述提及的學者們普遍同意的標準品。雖然我鮮少為我選擇的作品的真偽可靠性辯護（那需要出版另一本書），但是我會提醒讀者注意我所重建的石濤落款和用印模式。這個模式能作最初步的可能性、不可能性程度的檢驗，是我判斷作品真偽與年代的重要依據。此外，與作品討論相關的，只有各作品在我對這位畫家創作的論述中所據有的位置——不過，這已經脫離了狹義鑑定的範圍。我在書中使用了135件我認為出自石濤手筆的畫作（小部分也許來自作坊）作為插圖，並提及另外70件。這205件作品中的57套冊頁，又包括約550張畫。這意謂著實際上我用以檢視石濤繪畫的基礎作品總數約有700件。就我看來，這離留存的真蹟總數還有一大段距離；雖然我不曾真正作過統計，但保守估計超過一千件以上。

　　最後，還要對這個研究中的理論分析作一點解釋。雖然本書成書過程極長，但原來構想中欲處理的思想與學術上的問題（不管是藝術史或漢學方面）一直沒有根本上的改變。今日，理論化的抽象論述方式依然或多或少地犧牲實證的歷史研究，而反之亦然。除了一些傑出的例外之作，雙方學者皆僅在絕對必要的程度內，兼顧並容忍對方。我對此持相反立場，我偏好在理論的抽象概念與實證研究間維持一種自覺性的張力，對二者的執著是相等且同時並存的。我非常瞭解個人脾性與經歷對這樣的選擇有所影響——當然我不建議以此作為典範，但我不知道還有什麼更好的方式可以說明，比理論的抽象概念或是實證研究更重要的是它們兩者間的各種關

係，以及相互間的連結。如果這本書能擴大對中國繪畫史與中國文化中上述關係的思考與研究方法，那麼便達成了它的一大目標。

使用說明

1. 本書依中國習慣以「歲」標示年齡。由於剛出生的嬰兒被視爲一歲，因此要比西方認知的年紀多加一年。

2. 書中年代雖以西曆標明，但實際所指是中國的陰曆年，稍晚於西曆年的開始與結尾；在這個系統下，我標注的是農曆月份。有些讀者可能覺得這種作法十分麻煩，但我傾向維持一種不同的中國時間感。

3. 對於擾人的稱號問題，有些讀者可能需要我進行一些說明。石濤一生使用過許多不同的名字，其中有四個特別重要。他的俗名是「朱若極」，而他的法號是「原濟石濤」；其中「原濟」是他的名，「石濤」則是較不正式的字。最後在1697–1707年間，他則以「大滌子」之名聞名於世。現代學術論文中使用了上述所有的石濤名號，以及第五個「道濟」。雖然「道濟」是一位十八世紀的藝術史家造成的錯誤（張庚，《國朝畫徵錄》，約1735年），而且這個錯誤早在1818年便已被指出（張潮、楊復吉、沈懋惠編，1990，頁1123），但這個名字依然廣泛流傳，特別是在二次大戰後美國學者的著作中。在前四個確實無誤的名號中，「石濤」是終其一生都在使用的名字，因此我選擇以此名用於書中。

4. 依據慣例，我在文中談到的「江寧」（清朝官方統稱）就是今日及明代所稱的「南京」。在本書的三份地圖上皆以「江寧」（南京）標示。

5. 原書關於中文文獻的英譯皆爲本人親譯，否則另有注記。

（編按：原書中第4、5點爲作者翻譯中文名詞時的拼音說明，在此略去）

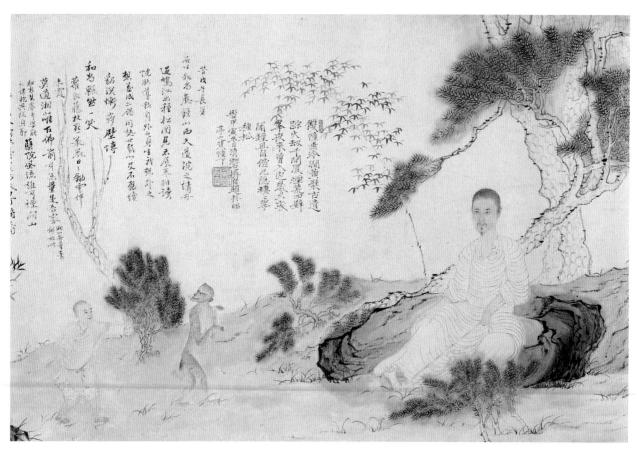

圖版1　石濤（與佚名肖像畫家？）　《自寫種松圖小照》　1674年　卷（局部）　紙本　設色　40.2×170.4公分
台北　國立故宮博物院（羅志希夫人捐贈）

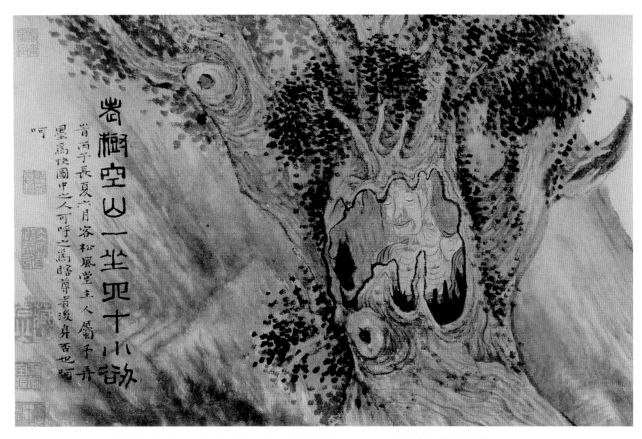

圖版2　《清湘書畫稿》　1696年　卷（卷尾局部）　紙本　設色　25.7×421.2公分　北京　故宮博物院

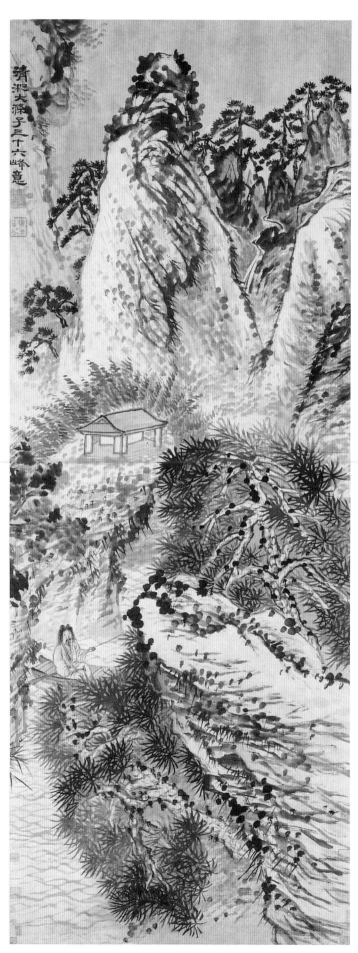

圖版3
《清湘大滌子三十六峰意》
軸
紙本 水墨
208.8 × 78公分
紐約 大都會美術館
（The Metropolitan Museum of Art,
New York. Gift of Douglas Dillon,
1976[1976.1.1].）

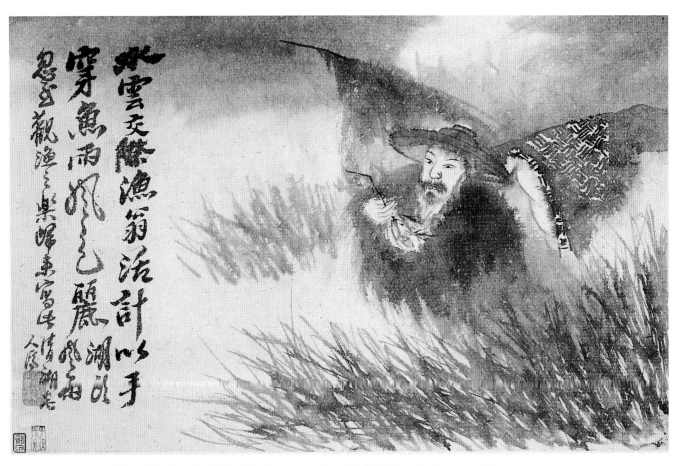

圖版4　〈漁翁〉《山水人物花卉冊》1699年　紙本　水墨或設色　全12幅　各24.5×38公分
第8幅　紙本　水墨　上海博物館

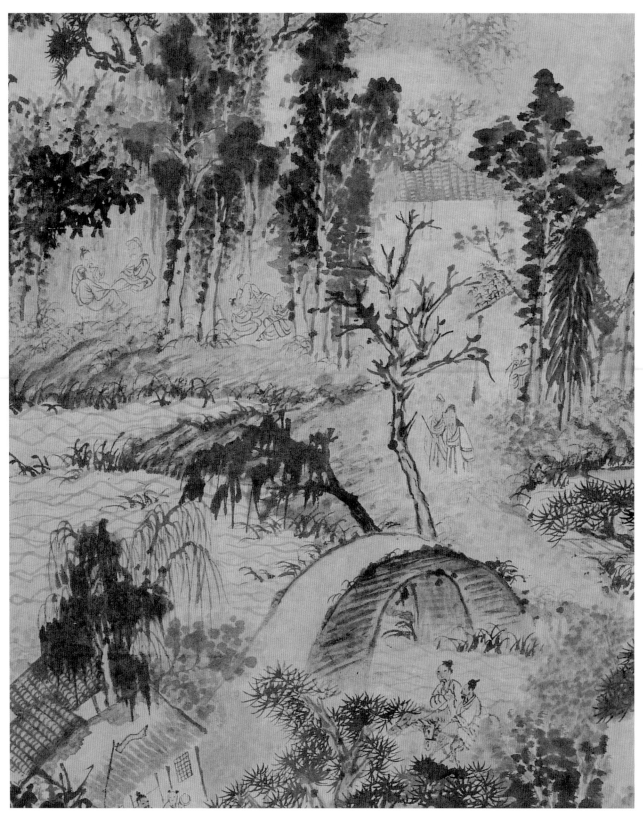

圖版5 《秋林人醉》軸（局部） 紙本 設色 160.5×70.2公分 紐約 大都會美術館
（The Metropolitan Museum of Art, New York. Gift of John M. Crawford, Jr., 1987 [1987.202].）

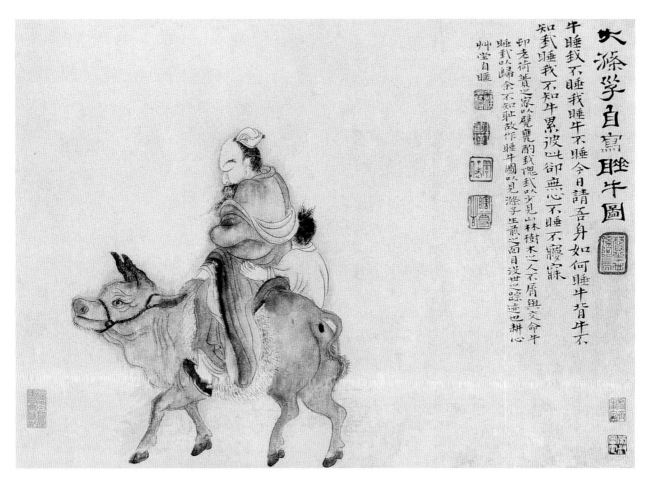

圖版6　《大滌子自寫睡牛圖》 卷 紙本 水墨 23 × 47.2公分 上海博物館

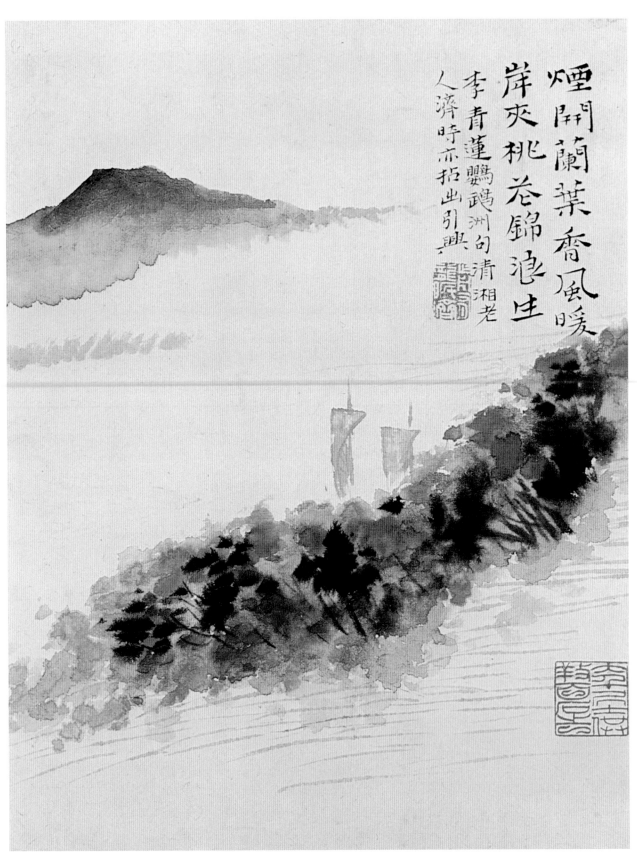

煙開蘭葉香風暖
岸夾桃花錦浪生
李青蓮鸚鵡洲句清湘老
人濟時亦拈出引興

圖版7　〈桃花夾岸〉《野色冊》紙本 設色 全12幅 各27.6×21.5公分 第3幅 紐約 大都會美術館
（The Metropolitan Museum of Art, New York. The Sackler Fund, 1972[1972.122].）

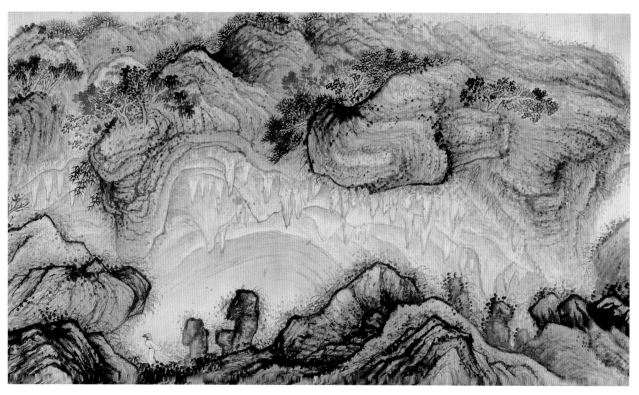

圖版8　《遊張公洞之圖》卷（局部）紙本 設色 46.8×286公分 紐約 大都會美術館
（The Metropolitan Museum of Art, New York. Purchase, The Dillon Fund Gift, 1982.）

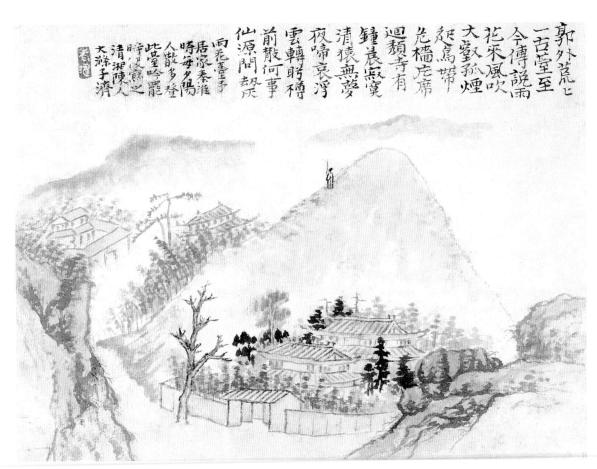

圖版9　〈雨花臺〉《江南八景冊》紙本　淺絳　全8幅　各20.3×27.5公分　第6幅　倫敦　大英博物館

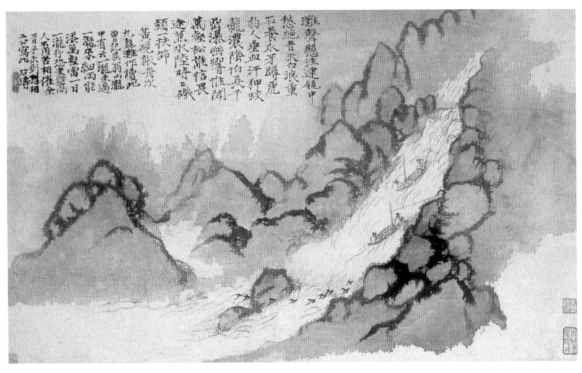

圖版10　〈九龍灘〉《寫黃硯旅詩意冊》1701–2年　紙本　設色　全22幅　各20.5×34公分　第10幅　香港　至樂樓

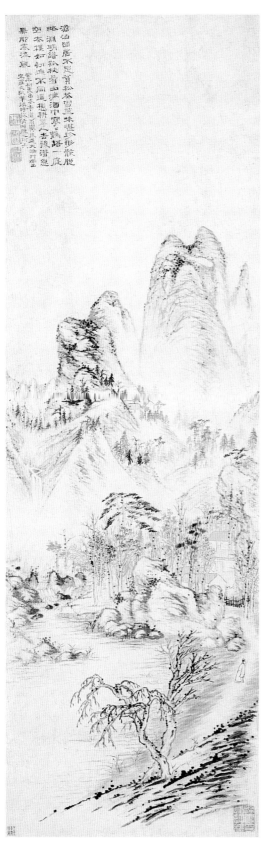

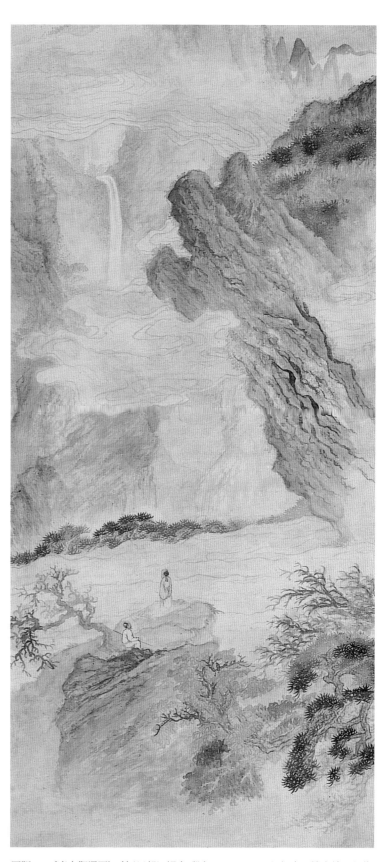

圖版11　《幽居圖》　1703年　軸　紙本　水墨　
　　　　　28.8×274.5公分　波士頓美術館　
　　　　　（Keith McLeod Fund. Courtesy, Museum of Fine
　　　　　Arts, Boston.）

圖版12　《廬山觀瀑圖》　軸（局部）　絹本　設色　209.7×62.2公分　泉屋博古館住友藏

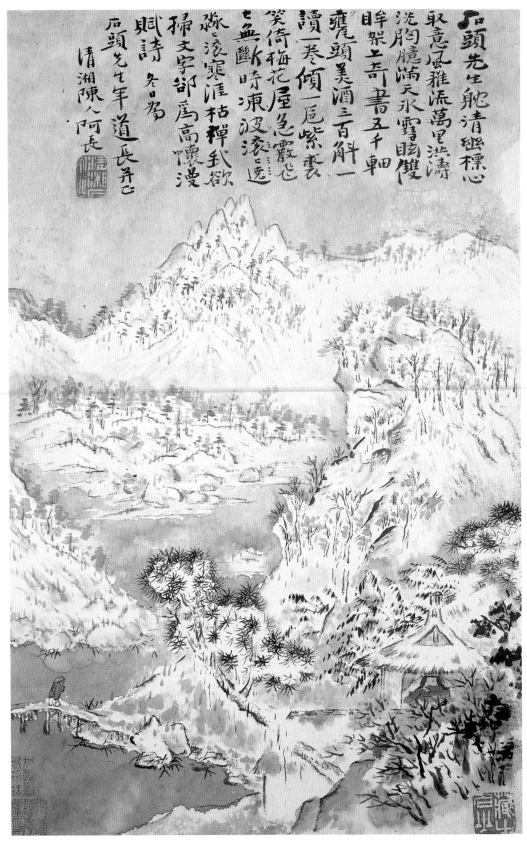

石頭先生貌清樂標心
取意風雅流萬里洪濤
洗胸臆滿天水雪眸雙
眸架上奇書五千軸
甕頭美酒三百斛一
讀一卷傾一瓦紫裘
笑倚梅花屋急霰也
之無斷時凍波滾之逸
瀰之浪裹渥拈禪我欲
掃文字部爲高懷漫
賦詩 冬日爲
石頭先生年道長并已
清湘陳人阿長

圖版13　〈石頭先生貌清幽〉《爲劉小山作山水冊》 1703年 紙本 水墨或設色 全12幅 各57.8×35.6公分
第12幅 紙本 設色 納爾遜美術館（The Nelson–Atkins Museum of Art, Kansas City, Missouri.
Purchase: Acquired through the generosity of the Hall Family Foundation.）

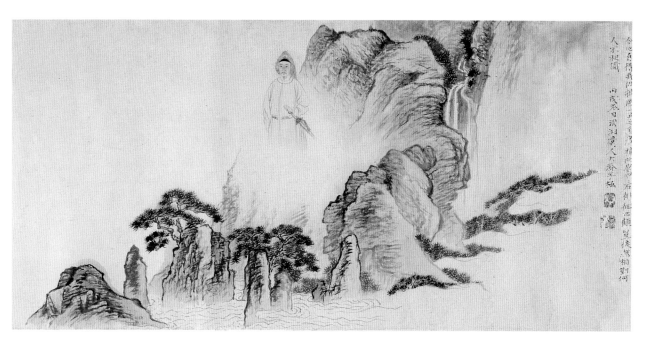

圖版14　石濤、蔣恆（？）《洪正治像》1706年 卷（局部）紙本 設色 36×175.8公分
華盛頓特區 沙可樂美術館（Arthur M. Sackler Gallery, Smithsonian Institution, Washington, D. C. Gift
of the Arthur M. Sackler Foundation [S87.0203].）

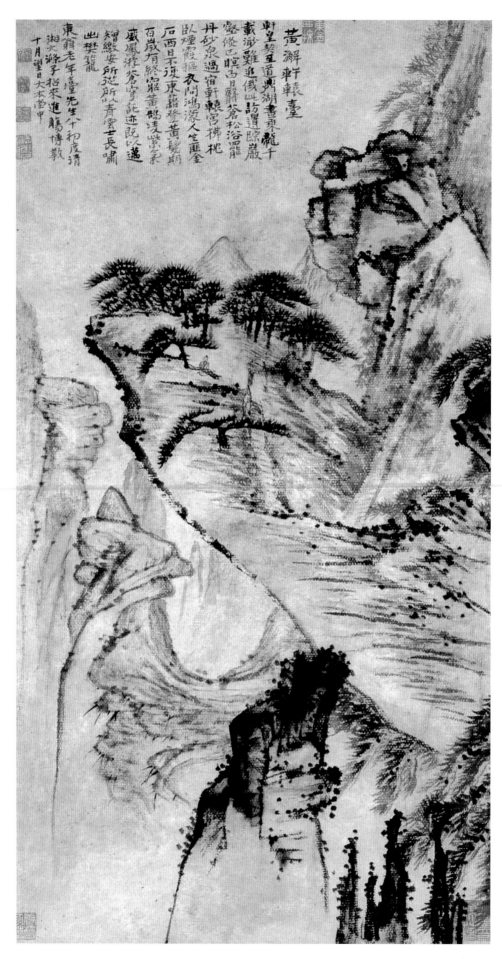

圖版15　《黃海軒轅臺》 軸 紙本 設色 96×52公分 天津市立藝術館

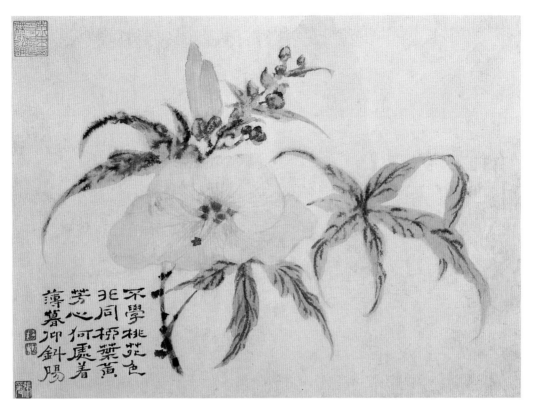

圖版16　〈芙蓉〉《花卉冊》紙本 設色 全9幅 各25.6×34.5公分 第7幅
華盛頓特區 沙可樂美術館〔Arthur M. Sackler Gallery, Smithsonian Institution, Washington, D.C. Gift
of the Arthur M. Sackler Foundation.〕

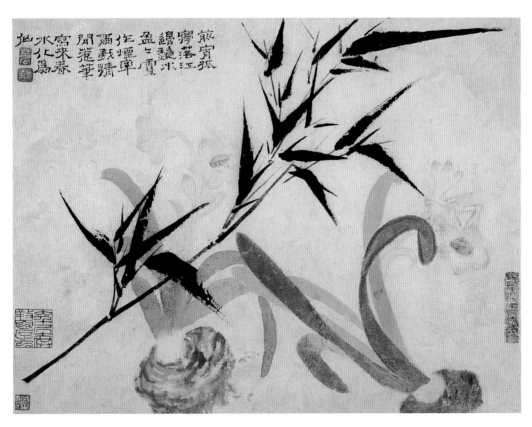

圖版17　〈幽竹水仙〉《花卉冊》紙本 設色 全9幅 各25.6×34.5公分 第3幅 華盛頓特區 沙可樂美術館
〔Arthur M. Sackler Gallery, Smithsonian Institution, Washington, D.C. Gift of the Arthur M. Sackler
Foundation.〕

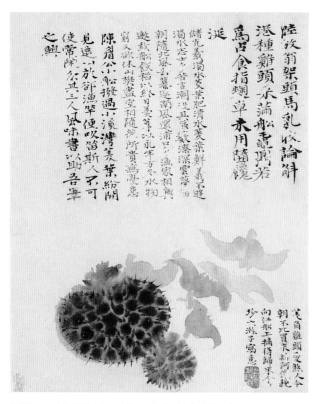

圖版18 〈菱藜雞頭〉 《花果圖冊》 紙本 設色 各47.5×31.2公分
香港中文大學文物館

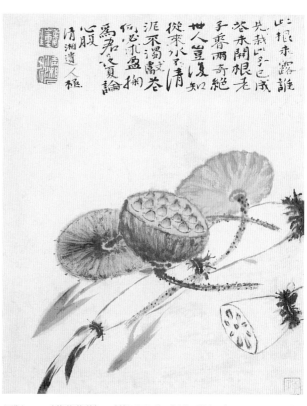

圖版19 〈蓮藕蓮蓬〉 《花果圖冊》 紙本 設色 各47.5×31.2公分
香港中文大學文物館

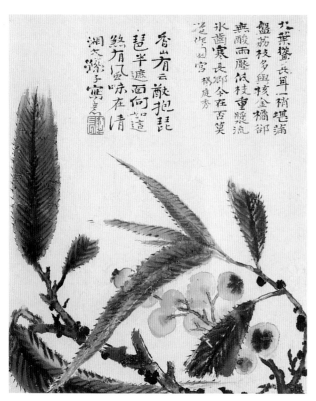

圖版20 〈枇杷〉 《花果圖冊》 紙本 設色 各47.5×31.2公分
香港中文大學文物館

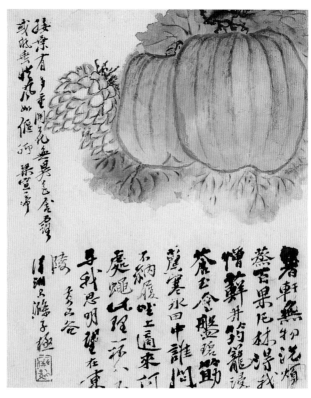

圖版21 〈瓜果蔬菜〉 《花果圖冊》 紙本 設色 各47.5×31.2公分
香港中文大學文物館

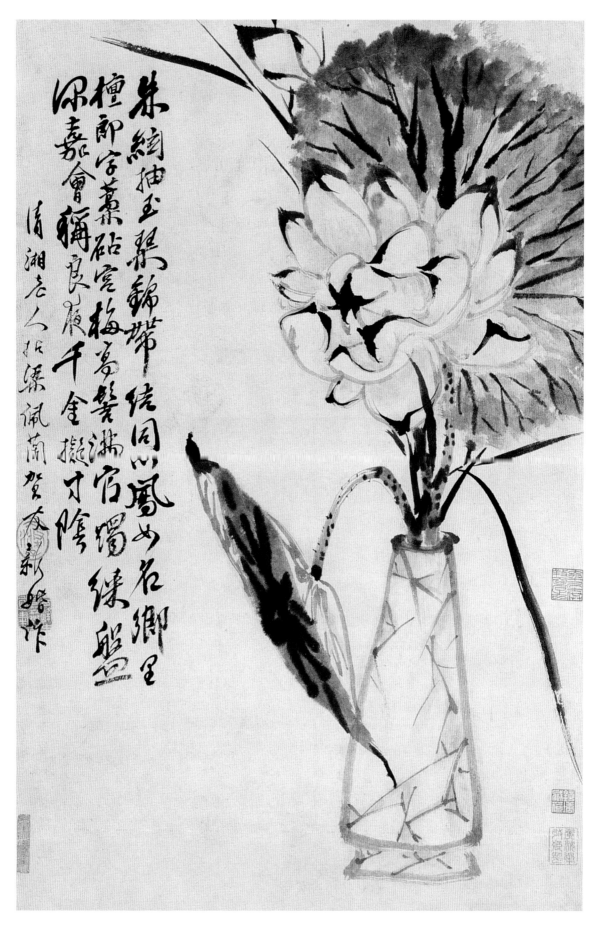

圖版22 《瓶中荷花》 軸 紙本 水墨 38.9×23.2公分 上海博物館

第 1 章

石濤、揚州、現代性

　　本書聚焦於畫家石濤生命中一段略微超過十年的光陰——那是他的晚年，從1697年開始在揚州自宅居住，到1707年去世爲止。在此之前，他以原濟、石濤爲名，過著僧人的生活；原濟是他的名，而石濤則是較不正式的字。然而，1696年後，石濤已經不再將自己視爲僧人，在揚州購置房舍的舉動正適切地標誌出他人生的一個新起點。石濤是個多產的畫家，尤其是他定居在這個南方城市之後：現存石濤署名的畫作中有大多數是介於1697至1707年間。這十幾年間，書畫成爲石濤維持生計的唯一途徑，他以這種方式支持自己居住在「大滌堂」的獨立生活。就某個層次而言，一部以他人生這段時期爲焦點的著作應該著重於他如何由僧人畫家的身分還俗，轉變爲一位藝術企業家，然由於石濤生平的其他要素，使他還俗的舉動變得更複雜且更重要。其中一個要素是，自1697年後，石濤並不以原名「朱若極」公開活動，而是跟著自宅的名稱以道士「大滌子」爲名。由於他之前曾爲僧人，因此晚年的道士石濤實際上對道教的信奉程度爲何，長久以來一直備受爭議。

　　另一個使情況複雜的要素則是，石濤是出生在明朝的最後一個世代；明朝在約半個世紀前的1644年便亡於入侵的清朝。雖然終其一生他幾乎不將自己定義爲忠於朱明的遺民，但由於他具有明代宗室血統，因此處境更加艱困。倘若遺民認爲退出公衆生活、選擇隱逸是他們的責任，那麼理論上石濤注定會因爲入世而遭到非難。然而，過了半個世紀後的1690年代，中國人民已逐漸接受滿清統治的合法性。由此

觀點，石濤還俗的舉動或許可被視爲從政治邊緣回到清代政權的羽翼。但這會過份
簡化石濤的處境。他在中年階段曾試圖反抗一般人對明代宗室之後生活在異族統治
的清朝即應該退隱的期待，反而以畫藝尋求清代宮廷的贊助，以便支持他在僧院體
系的發展。矛盾的是，當石濤還俗回到清朝統治世界的同時，他也捨棄了清宮廷的
贊助，而回歸明遺民的路線。在1692年後，他逐漸公開承認自己的宗室身分，這是
得益自1669年康熙政權穩固後，滿清政權對這方面的相對寬容，不過這種情形在石
濤謝世不久後便有所改變。[1]石濤回到清廷統治下的世俗商業社會與他重新擁抱明遺
民社群，乍看之下似乎相當矛盾，但若看他從此化身爲名流「親王畫家」的現象，
就不覺得矛盾了。與此相呼應，在揚州的最後這段時期，石濤對明遺民職業身分的
經營並未切斷他與清朝官員及滿族貴冑的聯繫。相反地，他甘願繼續爲這批人作
畫，並毫不尷尬地署上承認清朝政權的年款。

欲清楚認知晚年石濤的身分認同是一個幾乎不可能的企求。就像鄭燮
（1693–1765）於數十年後率先指出：[2]

> 石濤善畫，蓋有萬種，蘭竹其餘事也。板橋專畫蘭竹，五十餘年，不畫他物，
> 彼務博，我務專，安見專之不如博乎！石濤畫法千變萬化，離奇蒼古，而又能
> 細秀妥貼，比之八大山人，待有過之無不及處。然八大名滿天下，石濤名不出
> 吾揚州。[3]何哉？八大純用簡筆，而石濤微茸耳；且八大無二名，人易記識，
> 石濤弘濟，又曰清湘道人，又曰苦瓜和尚，又曰大滌子，又曰瞎尊者，別號太
> 多，翻成攪亂。八大只是八大，板橋亦只是板橋，吾不能從石公矣。

鄭燮的自嘲常蘊藏深意。他以石濤對比八大山人並不單純：因爲石濤和八大是代表
明宗室遺族的兩大畫家。他們之間的對比呈現出個人與未被言明，且對石濤和八大
而言無法公開指明的出身之兩種截然不同的立場。鄭燮透過這兩位已故畫家，間接
喚起十八世紀中期滿清統治下的中國知識份子在政治出身方面的危機。[4]這或許是隱
藏在鄭燮這段文字背後的主題，但他對石濤和八大山人的見解才是目前的討論中眞
正關鍵的部分。這是個關於名字的問題：無論是畫家的眞名，或是由不同畫法而來
的各種名號。八大山人留在家鄉附近，也記得自己的父母，他所作的每件事都在證
明自身宗室的身分。雖然他將原本的宗室名稱變化成許多其他形式，但這些不同形
式卻總是可以被復原回他原來的身分。縱使他所創造的文字與圖像系統十分封閉，
但其中的「秘密」卻昭然若揭。[5]石濤這個孤兒就全然不同，他到處漂泊，像隻變
色龍似地採用許多名字及畫法。石濤向來不穩固立在某個定位：他總是處在變身爲

另一個名字、另一種畫法和另一種社會角色的邊緣上。雖然他在晚期幾乎公開承認朱若極這個身分，但從未真正實現，況且還有人懷疑他所聲稱的王室身分。縱使他沈溺於自我指稱（self-reference）（沒有其他畫家曾經宣稱「我」到這種程度，如此持續且順應外在需求），他的自我指稱卻總是浮移不定。如果要形容石濤的身分特質，那麼只能說它無法被牢固框架，因爲它是游移漂泊的。

石濤的畫像

追蹤石濤的種種化身可說是個令人頭暈目眩的經驗，因此我們更需要在這分散式研究的開頭，素描一幅石濤的畫像。就體型而言，他的身高一般，[6]在1674年及1690年的畫像中，他是一個稍蓄鬍鬚的羸瘦男子（見圖53、61）。在我們關注的五十幾歲到六十幾歲這段期間，石濤總形容自己是個健壯的大鬍子，不過這只是他的虛榮心理，而非實際外型，因其友人約作於1697年的詩中形容他如「鶴瘦」一般。[7]畫作顯示石濤爲僧期間身著白衣，有時戴著垂到肩上、遮住光頭的黑色罩頭。這個形象可在1690年代中期一首詩中描述的石濤畫像得到印證。[8]然而，他在遷至大滌堂後卻明顯改爲道士裝束（頭上戴的或許是道冠）。此舉除了有利於公開其宗教信仰的轉變外，也可讓他改蓄長髮，而不必遵行清代順民如豬尾巴似的薙髮結辮義務。由於出生在西南偏遠的廣西省，並在中國中南方的湖北省度過童年，石濤可能操著異於揚州當地的蘇北口音，或是在揚州亦常耳聞的安徽、山西、陝西等外來口音。他既不強壯也不健康，從1670年代起便開始間歇性發病，在他生命的最後十年尤爲頻繁。[9]病名不明，他只說是「腰病」，可能指胃或腎臟方面的疾病。揚州夏季與初秋的炙熱令他特別痛苦。[10]然而，石濤絕非禁慾者：他相當好吃，雖然不再茹素，但顯然還是頗好蔬果。石濤擁有一座花園，或許部分是出於職業需要：因爲花卉是他大量繪製的題材。有一年，他也在城邊的隱密角落闢了一畦菜圃；同樣地，他也繪製了許多蔬果題材。[11]此外，他似乎常常飲酒；由於他擁有鼻煙壺，因此很可能也抽煙。在兩封現存尺牘中，他提及草藥的方式就好似草藥也是他的一種癖好。[12]由其繪畫與詩作可發現，性慾也經常縈繞他心中，雖然我們並不清楚他如何獲得滿足。石濤與友人都未提及他有老婆；另一方面，他待在揚州時晚期所寫的一封信中卻提到自己的「家」（這個字可以解釋成「家庭」或「家戶」兩個意思），並提到他有許多需要他撫養的家人。然而，要以這項薄弱的證據推測石濤納過妻妾，恐怕過於勉強，更別說當作他身爲人父、養育子嗣的證據。縱然上述推測不無可能，但

他所指或許只是家中僕人或作坊助手而已。

我們沒有理由認爲石濤在1696年還俗就代表他從此摒棄佛教。他依然與僧人交遊，到寺院參拜，並使用刻有原本法號的印章。然而，他同時也以道士身分公開出現，不僅身著道服，還將自己的齋室以杭州城外著名的餘杭大滌洞命名。我們將會看到這層新的身分立即被時人認知並接受。有封寫給某道士的信函暗示他曾與某特定道觀有關連，可能是該道觀附屬慈善團體的一員。在一件罕見的道教畫中，石濤將自己描繪成正在冥想（見圖181）。對同時代人而言，他的宗教傾向，如同其家世，不過是他龐大社會形象中一個側面；因爲石濤在文人圈中赫赫有名，以其身爲當時的反傳統書畫家最爲人所知。就此層面而言，他的「奇」，一如他無可比擬的筆墨技術，成爲驚奇與魅力的來源。

書畫活動即使不是全部，也必定佔據石濤大部分時間；事實上，他似乎一直在工作，生病時也不例外（見圖17、137、139、205）。這種熱情與自律是伴隨著專業榮譽感而出現。他非常在意作畫時使用的材料，如不同的紙、墨、顏料和畫筆。他的工坊生產出不少次級作品，或許是因爲他在受到壓力的狀況下所繪製，又或者是出於助手代筆之故，而其工作的這個部分顯然深深困擾著他。爲了補充足夠的精良材料，他可能要花費許多時間尋找，但花在商業方面的時間恐怕更多。購買者需要被取悅，有時必須前去拜訪，他可能每天都得和顧客應酬。還有一些時間用於教學，他在晚年寫下關於實際繪製圖畫的非凡文章，也就是今日一般所認識（但可能是錯誤的認識）的《畫語錄》。

石濤並未因書畫創作而富有。他在一封信中提到自己爲了家計和病痛，必須將繪畫當作專門事業般工作著；的確，要運作一個任用幾位員工、以家庭爲根據地的生意，加上持續購買藥品的費用，也許窮盡他所有的資源。許多散落的證據顯示，他在物質方面相當大方，如送給遠方友人的畫作、爲了幫他寫傳記的作者印書所需而捐贈供販售的畫作、遺贈給同一個人的作品；但有更多證據顯示，他對錢財很在意，這對一個一生都沒有什麼財富、且晚年似乎缺乏家人照顧的人而言，或許是可以預期的。[13]除了房子以外，我們對他的財產所知甚少。其中較具體的是埋葬其遺體的那塊地。[14]而他擁有的西藏製頭骨鼻煙壺，後來傳到學生程鳴手中。其他財產則包括上述學生送給他的一件禮器、古書法拓本、一個和尙送他的明代萬曆青花瓷筆管毛筆、以及至少兩件八大山人的畫作。[15]此外，可能還有許多類似的物品和書籍。

「余生孤僻。」石濤在1694年如此寫道。爲他立傳的執筆者也證實他是個難以相處的人。他對他認爲無用的傳統缺乏耐性且易怒，或許因著自己的貴族血統而有時顯得桀傲不馴。以傳統文人的標準來看，他並不博學，甚至不算受過深度教育，

他所知的一切都是以缺乏系統、不正統的方式自學而成。「余少不讀書，而喜作書作畫，中不識義，而善論詩談禪。」[16]當出版商張潮請求出版他的一些詩作時，石濤婉拒了：

> 山僧向來拙于言詞，又拙于詩。惟近體或能學作。餘者皆不事。亦不敢附于名場供他人話柄也。唯先生諒之。（附錄2：信札2）

此處可見的不安全感與洞察力，正是他與迂腐的主流文人文化間關係的特色。「生平未讀書，天性粗直不事修飾。」[17]除文化方面的期許外，他不允許自己受到輕視，也不允許自己被視爲理所當然。一位傳記作者李驎暗示我們，石濤並沒有太多幽默感。糟糕的健康狀態更不可能使其性格變得隨和。「以悷懦，世難入而與謀言。」[18]另一方面，他本性中並不乏歡欣的一面。他出外交遊，拜訪親友，有時暫住他們家。例如他在信中邀請顧客朋友「或可長吟晚風之前」；李驎曾在信裡感謝石濤舉辦的晚宴；有幅畫描繪兒童爲他到荣園拔荣的歡愉，最後就在他家聚餐（見圖189）。[19]如有必要，石濤甚至會留客過夜；[20]事實上，他家可能經常散發著活潑的氣氛，有許多學生、朋友和顧客造訪。此時，他性格中較爲冷峻的部分便會退場，被類似其詩、畫散發出的熱力和溫暖所取代。李驎記錄許多石濤的妙語和值得記住的話，包括對渴望娛樂他人與在人前表現之夢境的描述等。這或許也是他願意在人前作畫的緣故（見圖102、103）。而當獨處時，他可能是個非常情緒化的人；某些極度私密的文字顯示他非常愉悅，而另一些又顯示他會突然異常自憐。有時他會對結束長年的旅行生活感到懊惱：自1695年後，他只有一度離開揚州，前往鄰近的南京。孤獨感持續威脅他。（顯然）由於沒有家人，他將許多心力投資在友情上，書寫題跋、詩詞、信件給那些無分老少、他所思念的朋友們。

1700年左右的揚州

從他1687到1689年間第一次長期居留揚州，以及1692年自北京南歸後的幾年，石濤似乎落腳於南城牆外的靜慧園（地圖1）。一般認爲石濤於1680年代晚期、1690年代早期曾經在此有個作坊「大樹堂」。[21]靜慧園與石濤的禪僧譜系關係深切（該處是其師祖木陳道忞埋葬之處），而他對此地的認識可遠溯至1673年訪問揚州時。

在1696年末或1697年初，石濤終於搬進城內，住在這個擁塞著許多狹窄街道和

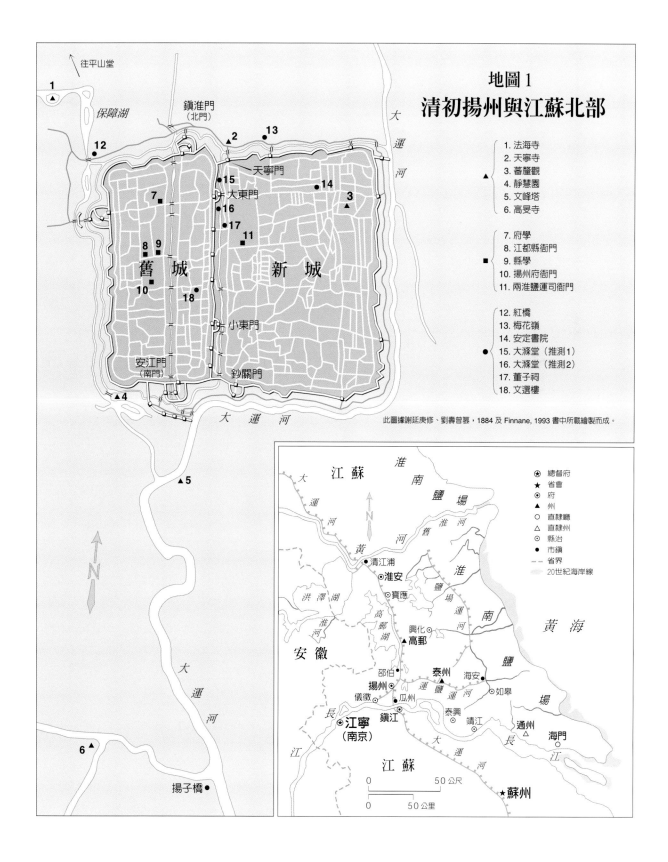

往平山堂

1 ▲

保障湖

鎮淮門
（北門）

12 ●

2 ■　　13 ●

大運河

地圖 1
清初揚州與江蘇北部

天寧門

15 ●
7 ■　　大東門　　　14 ●
16 ●　　　　　　　3 ▲
17 ●
11 ■

8 ■ 9 ■

舊　城　　　新　城

10 ■

18 ●

小東門

安江門
（南門）

鈔關門

4 ▲

大　運　河

N

5 ▲

▲	1. 法海寺	
	2. 天寧寺	
	3. 蕃釐觀	
	4. 靜慧園	
	5. 文峰塔	
	6. 高旻寺	
■	7. 府學	
	8. 江都縣衙門	
	9. 縣學	
	10. 揚州府衙門	
	11. 兩淮鹽運司衙門	
●	12. 紅橋	
	13. 梅花嶺	
	14. 安定書院	
	15. 大滌堂（推測1）	
	16. 大滌堂（推測2）	
	17. 董子祠	
	18. 文選樓	

此圖據謝延庚修、劉壽曾纂，1884 及 Finnane, 1993 書中所載繪製而成。

大　運　河

6 ▲

揚子橋 ●

江　蘇

淮

南　　鹽　場

大
運
河

黃
河

舊
淮
河

清江浦 ●
淮安 ◉

寶應 ◉

洪澤湖

高
郵
湖

淮
河

興化 ◉
高郵 ▲

鹽
運
河

淮

南

黃　海

鹽

場

安　徽

邵伯 ●
揚州 ◉
儀徵 ●　瓜州 ●

泰州 ▲
鹽運河
海安 ●

如皋 ◉

江　寧
（南京）

鎮江 ◉

長
江

泰興
靖江 ◉

大

運

河

通州 ◉

海門 ◉

黃

海

鹽

場

長

江

江　蘇

★ 蘇州

⊛	總督府
★	省會
◉	府
▲	州
○	直隸廳
△	直隸州
◉	縣治
●	市鎮
—	省界
	20世紀海岸線

0　　　50公尺

0　　　50公里

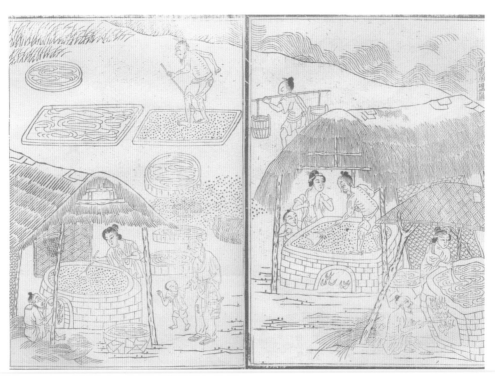

圖1　佚名　《南場煎鹽圖》　木刻版畫　出自《兩淮鹽法志》（1693）

運河、以及許多一、二層樓房的城市。由於揚州城境內無山，因此較爲重要的寺廟官署的屋頂和城門就成爲該地地標。二、三十萬人居住在這個約四公里見方、被城牆圍繞的不規則長方形區塊。城牆大致依南北軸線修築。[22]揚州是個兼具商業和行政兩種性質的城市。無論城內或周圍的運河，都是實際可用的水道，塞滿了大小船隻，不時提醒我們揚州城的位置是在長江北岸，從瓜州的河岸出發，不到一天便可抵達；而聯繫中國南北方的交通動脈大運河也環繞其周圍。這座城市的繁榮有部分得自其交通運輸網的樞紐位置，但最重要的是它東邊的鹽場（圖1）。雖然運鹽的船隻不一定經過揚州，但無論鹽商或專營兩淮鹽的中央官員，都將總部設在揚州。在揚州城出沒的船隻都是爲這個消費性城市服務，例如市場、商店、旅館和休閒活動。兩淮鹽運司不過是設在揚州城內諸多地方管理單位的一層而已，其他還包括揚州府及江都縣。揚州也被定爲省級會試（通過後才能參加在京城舉行的進士考試）的考場所在地之一。史景遷（Jonathan Spence）很早以前就指出：「石濤當時一定也注意到每三年一次爲了爭取舉人資格而爭相湧進揚州城的龐大考生人潮。」[23]

　　這個城市分爲東、西兩半部，在石濤當時分別被稱爲新城和舊城。1556年東向的擴展讓這片新興且更商業化的區域也築起城牆，成爲新城。但舊城的東牆及兩個

大門還是存在。原本圍繞舊城東牆的護城河變成新城區內的一條南北交通水道。[24]
府治（揚州）與江都縣衙都設在舊城區；兩淮鹽運司則在新城區內。當石濤繪製一
開題爲「蕪城」（揚州俗稱）的冊頁時（圖2），他心中所想或許是由南方眺望舊城
區的景象，畫上題詩如下：

鶴背飛來照晚晴，萬家煙火畫中行；匆匆南渡衣冠後，一任閒名掛此城。

樹木與房舍混雜處矗立著一座佛塔（也許是文峰塔），我們的視線從那兒越過繁忙的
大運河、碼頭和房舍，望向城門（也許是安江門，舊城的南門）；遠方若隱若現的
屋頂表示我們正望向城中。

　　反之，石濤在《竹西之圖》（圖3）卷中給予觀者的，則是月光下由舊城北牆內
向北望去的景象。畫卷始於位在東邊的水門（在天寧門與新舊兩城交界點之間）。新
舊城城牆從這個位置看來都不是直暢的，使得水門好像城邊的一把鉤子。一旦出了
水門，從新城南北向運河來的船隻就可以進入沿著北城牆的運河。在水門左方、突
破畫幅頂部的水道即是此東西向運河的東端，新城則可想像位於水門上方。而舊城
就該位於畫幅底部之下（底部畫有城牆頂），並延伸至畫幅右端之外。城牆左端的高
大建築應該是距水門西邊有幾百公尺遠的鎮淮門（舊城北門）上的闕樓，這可由其
前方那座橋判斷得知。[25]

　　1690年代，揚州經濟漸漸由明朝末年的混亂及清朝1684年前的海運禁令所造成
的蕭條中復興。但揚州城的完全復原卻被1700年前後連續數年的蘇北大水所阻礙。
在一般認爲較繁榮興旺的1720年代，一位對當時景況印象深刻的耶穌會傳教士寫
道：「街道上遊人成群，運河中舟帆相濟，剩下的只有可以通過的空間。」[26]Antonia
Finnane對十八世紀揚州的描述或許也可適用於石濤的時代：「主要的商業區緊靠著
區分新舊兩區的城牆邊，縱橫城南城北，但以西南角最爲繁忙，並延伸到舊城的東
南邊。」位於新城的南北向運河兩岸「充斥著遊樂的店鋪，當地妓女與來自蘇州者
爭相競勝」。[27]集中在運河沿岸的青樓、茶坊、酒肆、飯館令人想起南京秦淮河畔的
娛樂區，此區因而也有「小秦淮」之名。

　　如同其他人，「小舟」就是石濤的計程車：

黎明努力趁輕舟，休待東昇暑氣投，文筆一峰天使駐，廣陵渡口客星留。[28]

這首詩所取的是石濤穿越市區的一次特別經驗，描述他去拜訪剛由北京因公來到揚

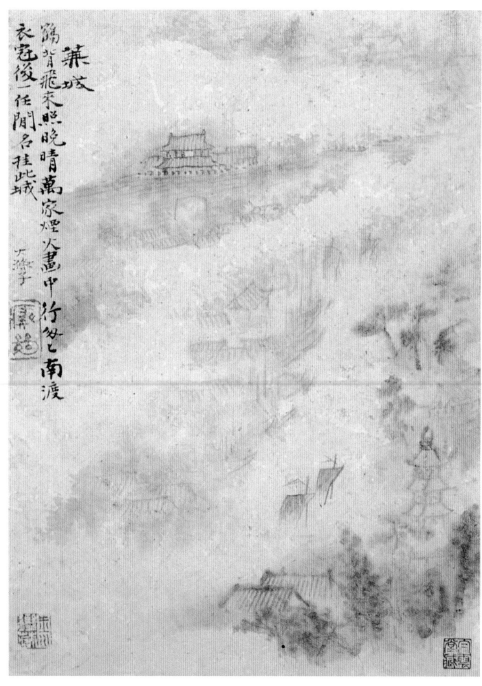

圖2　〈蕪城〉《山水冊》　紙本 設色 全8幅 第4幅 美國私人收藏

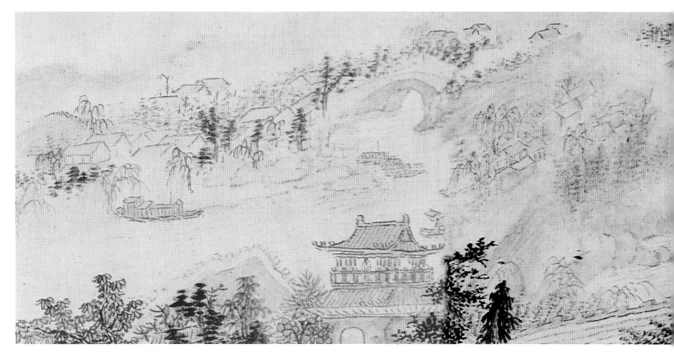

圖3　《竹西之圖》卷　紙本　設色 22.2×180公分　香港私人收藏

州的翰林學士狄億，此人下榻於文星閣（應該是大運河邊的某種旅店）。[29]石濤1697年的這次出訪，由他新遷入的雙層小樓出發；這幢小樓位於大東門（舊城東牆的北門）外擁擠的低級住宅區，擠在城牆和運河之間。這塊區域無法明確被歸入新舊城區。李斗的《揚州畫舫錄》對此區有深刻的描寫：[30]

> 大東門外城腳下，河邊皆屋。路在城下，寬三五尺。里中呼爲欄城巷。東折入河邊。巷中舊多怪，每晚有碧衣人長四尺許，見人輒牽衣索生肉片，遇燈火則匿去，居人苦之。有道士乞緣，且言此怪易除也。命立泰山石敢當，除夕日用生肉三片祭之。以法立石，怪遂帖然。
> 大東門外城腳河邊，半爲居人屋後圩牆，半爲河邊行路。無河房，爲土娼王天福家。

石濤住在運河邊的西州路上，也許朝東面對運河與新城景觀，但難以肯定他究竟住在大東門南方或北方。[31]石濤可以在床上聽到行人的腳步聲。[32]根據李驎的描述，這幢房子並不太大，只有三、四個房間。八大山人送給石濤當作新宅賀禮的畫軸竟沒有足夠牆面可堪懸掛；而作坊內必定佈滿石濤的作品。李驎在〈大滌子傳〉中收錄

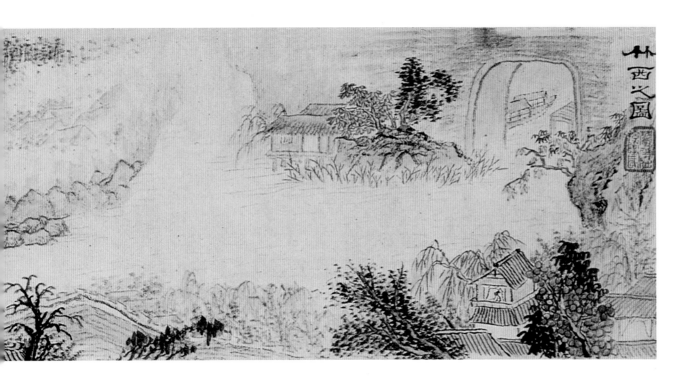

一則關於石濤居所另一角落的軼事：某天，石濤在客廳畫竹，顯然是直接畫在牆上，旁題絕句一首。詩中他用譬喻述說自己身爲明代宗室遺孤的身分：[33]

　　　　未許輕栽種，凌雲拔地根，試看雷震後，破壁長兒孫。

　　雖然此區環境普通，且鄰近城內最爲紙醉金迷的小秦淮運河區，但大滌堂所在地吸引石濤的理由有以下數端。此處應是位居市中心但價格相對低廉的地段。他的居處就在新城外緣，而新城內住著他那群富裕的商人贊助者。而且，大滌堂與新城西南方兩個城內最繁華的購物區也相當接近。石濤住處的對岸矗立著祭祀儒家政治哲學家董仲舒（西元前約179–約104）的董子祠（圖4）。董子祠在十六世紀早期興建於鹽運司衙門對街的舊書院，康熙皇帝的提倡儒教正統對它幫助很大。有趣的是，《揚州畫舫錄》的記載顯示，最遲在十六世紀晚期，董子祠就已成爲當地文化活動的中心。例如那裡有揚州馳名的評話戲院；祠中住著彈琴名家與名角；更重要的是，城內最好的一家書畫裝裱舖就在祠旁。[34]石濤一定也很滿意城中最知名的道觀蕃釐觀（亦即眾所周知的瓊花觀）就座落於經過大東門通往新城的大道上（圖5）。同時，此處也相當接近城北面對天寧門的天寧寺；寺中的西園曾經石濤描繪，

圖3 《竹西之圖》

出現在1693年畫冊的其中一開（圖6），是當時書畫家和文人聚會勾留的勝地。其他石濤於1687到1701年間描繪寺中不同地方的作品，則分別確認了石濤個人與此處文化活動存在的長期關係。[35]實際上，這種關係可能持續到他生命的尾聲：1705–6年間，兩淮巡鹽御使曹寅在揚州設立的《全唐詩》編輯所就位於天寧寺。這個編輯計畫與石濤關連密切，因為他曾與曹寅及一位負責編修的翰林學士以詩作酬唱。[36]最後一個優點是，由於石濤住處接近小秦淮運河區，因此他可以輕易地利用水路優勢，通向其他較難到達之處，例如北郊的風景區，甚至是鄰近的儀徵或邵伯（見地圖1右下區塊）。

　　Du Halde及許多當代中國作家描述的擁擠城市或密集屋宇皆難以在當時描繪揚州的畫中窺見，這或許十分合理。繪畫（及庭園）的傳統功能之一是藉由開啟一片自然及可自由活動的空間，為限制繁多的城市生活注入一劑解藥。只有極少數高度獨創的圖像才會透露出對揚州城市空間的某些心理經驗——例如蕭晨（約活動於1671–97）透過剪裁與壓縮的方式，將臨水一個富裕人家的迴廊、天井和敞開的屋室等空間全部結合一起展現（圖7）。揚州遍佈這種包含私人庭園的宅邸，特別是舊城區一帶。這類宅邸有些是由在揚州退休致仕的官員所營建，但絕大多數還是出自商人之手。當地造園者在堆砌佈滿蜿蜒小道與山洞的假山方面表現出色。加上鑲嵌

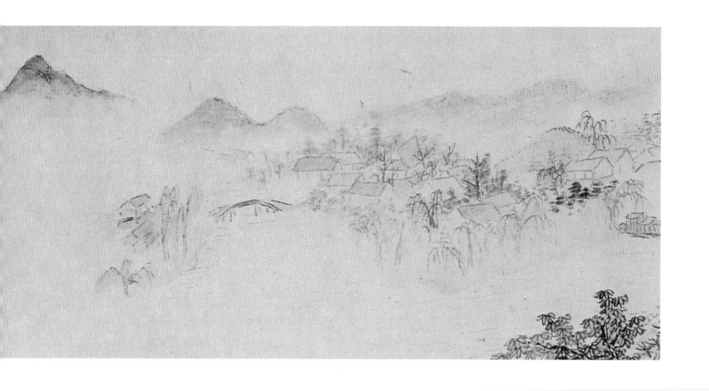

圖 4　佚名 《（揚州） 漢大儒董子祠圖》 出自 《兩淮鹽法志》（1693）

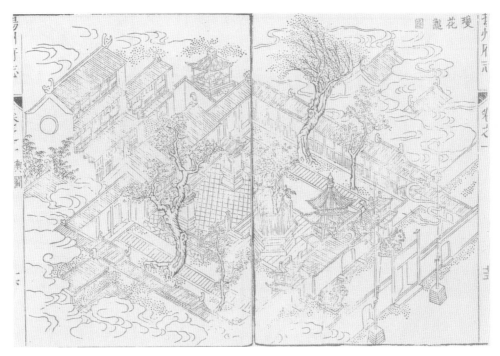

圖5　佚名　《(揚州) 蕃釐觀圖》　木刻版畫　出自　《揚州府志》(1733)

著珠母貝且冠有江千里之名的漆器、飾滿寶石及著色象牙的紅木傢俱和其他物品，還有袁江所繪之同等精巧的裝飾性畫作，共同刻劃出跨世紀的揚州是擁有巴洛克式風韻的中心（圖8）。袁家作坊出品的畫中可見的明顯人造山體，以及同時代的其他裝飾畫家，皆可被理解爲將造園美學引渡到繪畫的轉接站。

　　服飾方面的鋪張浪費或許最爲顯著。在諸多陳述中，最有幫助的是當地明遺民李淦（李驎的親戚）書於1690年代的一段文字。[37]他以拒絕遵奉清代律令的觀點談論揚州服飾；雖然石濤沒有他這種道德憤懣，但其論述仍能帶領我們直搗石濤的世界：

　　衣服固有時制，然非爲我輩在野者設也。……天下唯揚州郡邑，服飾趨時。自項及踵，惟恐有一之弗肖，遇有稍異己者，必從而指謫之，非笑排擠之，當事者亦未嘗旌表，嘉其奉法也。嗟乎，人心之輕薄，風俗之侈靡，至揚郡極矣。生斯時也，又生斯地，奈何哉？至於童子不衣裘帛，古禮所以教之存樸也，今則紈袴之習，自幼已然，且早加以笠帽，與成人無異。噫！父兄之所以教子弟者如此，又安望其長而不失其赤子之心乎？下逮臧獲苟出富貴之門者，紵絲被體，錦繡護脛，羅綺墊床，又不獨一郡爲然也。何可勝歎！

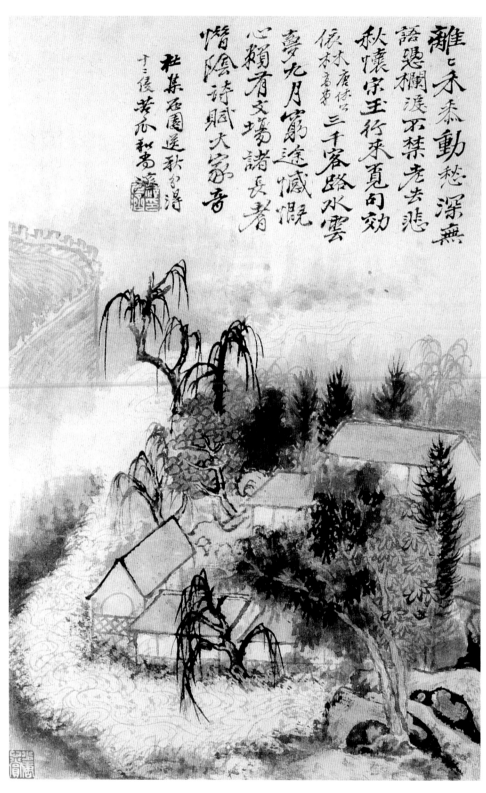

圖6　〈西園〉　《爲姚曼作山水冊》　1693年　紙本　水墨或設色　全8幅　各38×24.5公分
　　　第7幅　紙本　設色　廣州美術館

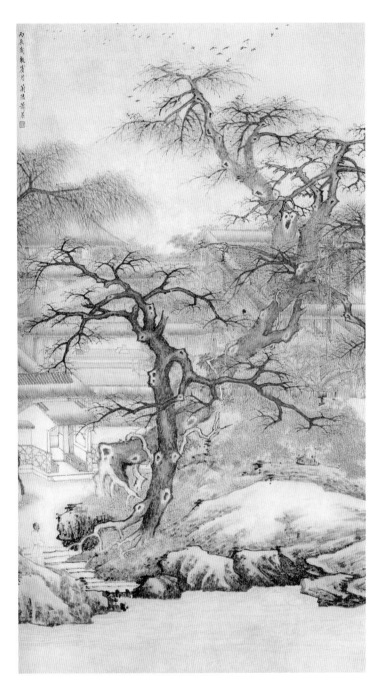

圖 7
蕭晨（活動於約1671–97）
《望客圖》
軸 紙本 設色
119×66公分
紐約懷古堂

　　十八世紀時，多數的商人住在新城，而在石濤當時可能亦然。[38]某些極盡奢華
的商人宅邸與精心布置的園林就座落在城外，不過也有一些是位於舊城北牆外的運
河對岸。佔據《竹西之圖》中央段落的正是此處的景觀，亦即沿著運河直到與保障
湖（後來稱爲瘦西湖）相交爲止。保障湖是從城的西北角蜿蜒通向西北方的郊區。
湖區在畫中是以畫面最後的楊柳岸和遠山表示（見圖3）。圖中，樂舫（亦即後來李

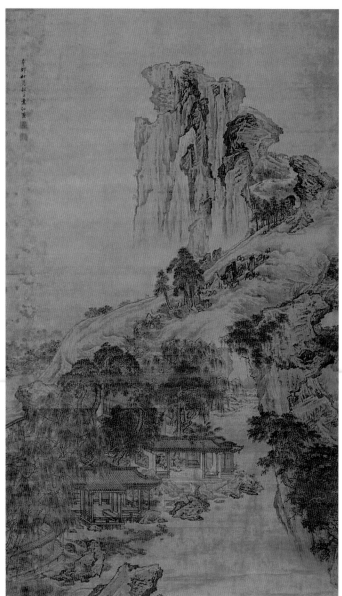

圖 8
袁江（活動於約1681–1724或以後）
《山水圖》
1711年
軸 絹本 設色
尺寸失量
波士頓美術館
（Gift of Edward Jackson Holmes.
Courtesy, Museum of Fine Arts,
Boston.）

斗所稱的「揚州畫舫」）停泊在夜色中，而石濤其他作品中也經常可見這類船隻，
例如一開作於1702年的冊頁（圖9）。這艘受雇於運河東端主顧的畫舫，划過長長的
城牆之後，在運河西端轉向北面，穿過標示保障湖起點且圍有朱欄的紅橋。滿植柳
樹的湖岸邊星散著亭臺樓閣、私人花園（但未必不開放）、花卉苗圃、旅店、寺廟及
墓地（圖10）。其中最重要的寺廟是聳立在湖端小島上的法海寺。對清初文人及評
話說書人而言，環湖區充滿了歷史感，這裡被認為是隋煬帝（604–618在位）在其
對揚州的南方魅力短暫而耗損慘重的眷戀期間，興建其奢華宮殿之所在，後來煬帝

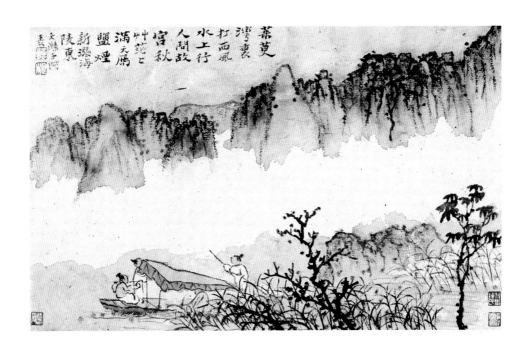

圖9　〈茱萸灣裏打西風〉　《望綠堂中作山水冊》　1702年　紙本　水墨或設色　全8幅　各18.6×29.5公分
　　　第9幅　紙木　設色　斯德哥爾摩遠東古物博物館（Östasiatiska Museet, Stockholm.）

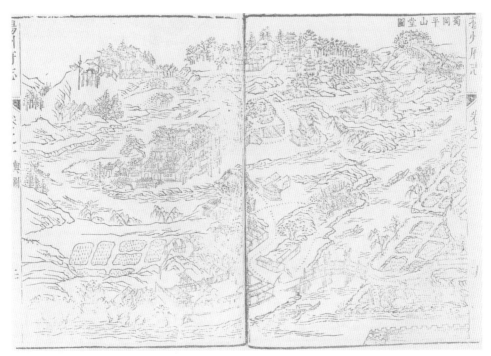

圖10　佚名　《保障湖》　木刻版畫　出自　《揚州府志》（1733）

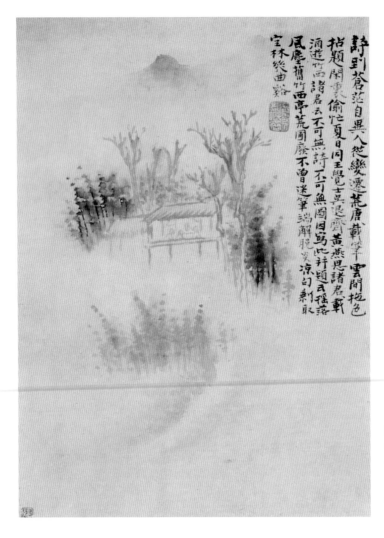

詩到蒼茫自異人忽變遷荒唐載筆雲間拖色

拈題閒東偷忙夏日同王覺士吳退菴黃燕思諸君載

酒進竹西諸君云不可無圖圖寫此并題式搖露

風塵補竹西亭荒園廣不曾迷筆端解脫笑涼句新取

宝林幾曲巒

圖 11
《竹西亭》
冊頁軸裝　紙本　設色
32.5×24公分
原紐約佳士得公司藏

的眷戀以遭弒完結。越過保障湖向西北更遠前進，可以到達荒蕪已久的宋代文人官
員歐陽修（1007-1072）的休閒居所。康熙年間，平山堂重修，且成為當地重要的
觀光據點；1689年時，康熙皇帝便曾在此過夜（見圖58）。此處提供南眺揚子江的
良好景致，北面則可檢視傳為煬帝葬身之地（見圖29）。同時，保障湖東邊是傾頹
已久的「竹西亭」，這是每個文人都耳熟能詳的唐代詩人杜牧（803-852）詩作的主
題。在石濤的同名之作中（見圖3），此區位於畫面中央櫛比鱗次之建築後方的雲霧
間，為另一個熱門的旅遊景點。迷濛不清的樓閣再度出現於石濤的另一開冊頁（圖
11），畫中雲霧模糊了視線，也模糊了好幾個世紀的界線。由運河到紅橋和保障
湖，以及由平山堂退回竹西亭這一片城北近郊的風景優美區域，形成一個大遊園，
在秋天吸引騷人墨客，在春天則吸引廣大的群眾：

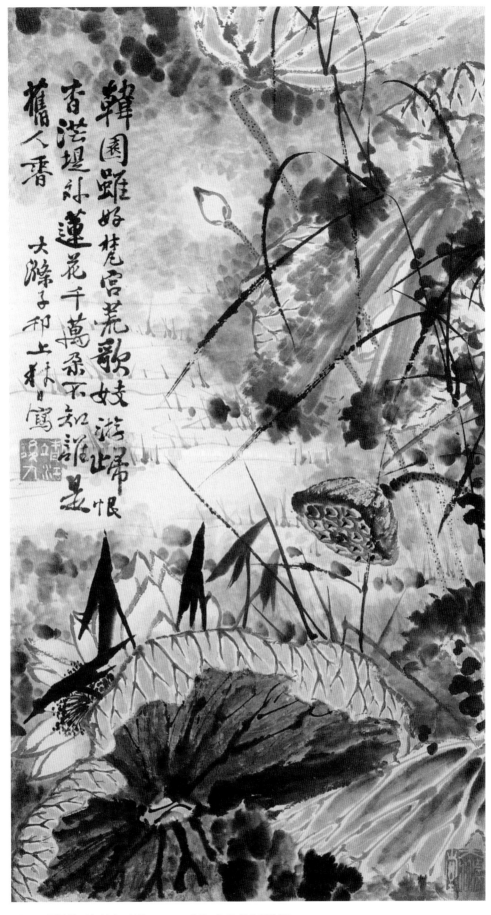

圖12　《蓮塘》軸 紙本 水墨 93×50.2公分 北京 故宮博物院

百尺朱欄跨綠波，遊人終古說肩摩，一從錦纜看花後，此地常聞麥秀歌。

這首詩爲一系列〈竹枝詞〉的其中一首，描寫當時的揚州。石濤將之題在《竹西之圖》
卷末。他曾在其他不同畫中圖寫這些竹枝詞的詩意，例如圖9這一開的題跋內容是由
此處前往城東北的一趟水上旅程（這是該系列的第一首，整個系列帶領我們自東向
西遊覽了一趟揚州北郊）；利用一種尖銳的並置，讓人想起消逝的隋代宮殿，以及更
東邊的鹽煙。[39]另一首詩題在一幀精緻的蓮花畫上，作者首先喚起了一個日暮時
分、歌妓通過保障湖邊傍著破廟的商業樂園返回城中的意象（圖12）。他接著想像
那裡的千萬朵蓮花有如過往歌妓的化身，並且一邊困惑著「不知誰是舊人香？」

　　同時，石濤和當時其他詩人描寫的西北邊墳場則展現出有別於揚州作為1700年
前後繁榮興盛之商業城市的另一種印象。1645年時，清人圍攻揚州，並以屠城五日
作結（至少有部分是漢人奉清朝命令而進行）。此事依然是十分清晰的回憶。當時揚
州少有全數豁免劫難的家庭，多半遭受摧殘屠殺。屍體與殘肢阻塞了運河，並堆滿
巷道，原先的房舍只剩下恐怖與血腥的死寂。[40]康熙時期最具影響力的詩人王士禎
在事件發生十多年後的1662年，以清代官員的身分在揚州紅橋舉辦了一場盛大的詩
會。假若這個事件不是象徵揚州城新生的記號，不免讓人驚訝爲何會立即獲得熱烈
的迴響。屠城縱使不是直接組成石濤揚州的一部分，對於他一些親密的揚州友伴而
言，卻無疑是長存於心底的。他們經常將這種危險記憶代換成另一個消逝的王朝—
—隋代，表現在隱晦的詩中（隋煬帝在揚州被暗殺），不過當地仍有如座落於天寧寺
東方的梅花嶺等處對茲紀念。梅花嶺是明代義士史可法的衣冠塚所在，他的從容就
義被視爲對清政權毫不妥協的表現；如果沒有史可法的就義，揚州或許不會遭到屠
城厄劫。梅花作爲一種倖存與記憶的象徵，成爲揚州「野逸」的突出標誌（圖
13）。在石濤以梅花爲題材的畫作中，經常伴隨著召喚當地遺跡與明代殞落之記憶
的詩句，顯示他的揚州友伴對這個城市不久前的悲慘過去，至今記憶猶新。

　　直到四十年後，清朝皇帝才過訪南方，並親自來到揚州。1684年以後，康熙固
定將揚州納入南巡行程，而每一次的巡訪都是清代政權更加深入此地的標誌。寺廟
得到欽賜新名的榮寵；深深刻入木石的御題匾額與詩詞增添揚州城公共建築的光
彩；最後，城中商人於1705年，甚至在城南建造了一座緊鄰寶塔灣高旻寺的行宮，
以供皇帝南巡之用；城中成立官方出版機構，進行規模宏大的皇家出版計畫；而康
熙也加倍賞賜主其事者及揚州城。石濤在1689年時曾經請求並獲得康熙第二次南巡
時的短暫接見；在1699年康熙第三次南巡時，石濤放棄在京城發展的抱負已有一段
時日了；而1705年及1707年的第五次和第六次南巡之際，他則開始或多或少地使用

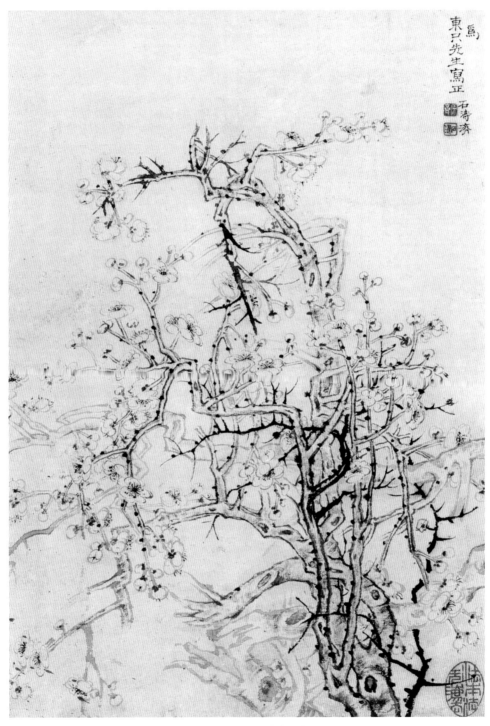

圖13　《墨梅圖》軸　紙本　水墨　51.5×35.2公分　北京　故宮博物院

明代宗室的身分；但無論如何，他對滿清皇帝在揚州的出現絕無仇視之意。1705年是他最具批判意識的一次，他畫下當年夏季揚州地區的洪災（見圖41），間接批評當年的南巡。皇帝南巡的主要目的之一是親自偵察水利系統：天災不僅會損壞社會和經濟安定，而且會成為清朝聲稱天命的不祥之兆。在石濤檢視揚州乃至城北災區的長題中，他將水災與天命作直接聯繫。然而，他對朝代興亡的沈思並非在揭示遺民隱晦的反清復明希望，而是擔憂王位繼承競爭可能招致的再度混亂。如同實際的鹽商，石濤相當企盼清代重建秩序。

我對揚州當時狀況的描述可以說很容易導致疏離與奇特的印象，但這完全是誤解。在我們不熟悉的表面之下，揚州在很多方面都是個十足的現代城市。郵遞服務、能夠提供安全旅行的運輸網、不需攜帶巨額金錢的銀行系統、使揚州店鋪受到注目的區間貿易、以及奠基於鹽業與相關產業——例如魚乾業——的繁榮，使揚州得以與中國大部分區域相連（到底有多大的相連程度在此並非重點）。[41]這一切都是建築在作為全國性流通貨幣白銀的基礎上。這個城市的社會、經濟與文化特質並非由緊鄰該地與空間的地緣關係所界定，而是更大程度地由其與許多在空間上距揚州甚遠之區域的關係所界定，石濤分散各處的客源即印證了這種情況。因此，揚州由於兩個交互關連的特點而顯得特別。社會學家紀登斯（Anthony Giddens）將這兩個特點與現代性概念相聯繫：「對抽象系統的信賴（例如郵政與金融系統）」以及「空間與地點的脫節」。[42]

同等重要的是，這個城市體現了在一系列介於首都與地方、國家與人民間，層級管理關係結構性調整的兩種方式。首先，揚州不只是一個由北京授權而對鄰近內陸具有責任的地方行政中心與匯集內陸資源的經濟中心。以兩淮鹽運司的行政工作為基礎，揚州是一個特別經濟行政中心，統攝其他數個重要城市與一大片文化相異的區域。就後面這個角色而言，商會組織成員的合作便十分重要。[43]其次，在公民義務方面，國家與富有的地方住民之間存在著堅固的伙伴關係。後者積極地在饑荒水災的賑濟（尤其是易於氾濫成災的江蘇北部）、孤兒院、貧民的喪葬之事、揚子江上救生艇的捐輸、修路、寺廟重建、與接待皇帝各方面貢獻心力。由此角度而言，國家的責任只有形式上的管理而已。[44]作為行政中心的這個城市因此有了一個複雜而衝突的形象，不斷在國家與地方勢力間平衡。這正是中國現代性的一項特色。

最後，揚州社會區分（social differentiation）的機制可以用現代術語解釋。William Rowe對早期現代中國的觀察是，「城市間雖然各自不同，但在某種程度上，家庭規模的生產系統逐漸被規模較大、使用僱傭（沒有自己的土地）的企業所取代，換言之就是前工業化的城市勞工」。[45]揚州這個個案尚待研究，但沒有理由不

懷疑它經濟上的繁榮部分倚賴從事運輸、建築、家務的僱傭。另一方面,如果契約化僕傭和奴隸存於揚州社會,那麼中國在十六、十七世紀時奴僕數量的大量增加應是因應經濟上的重新結構,而不是來自過去的古老積習。[46]從更高的社會層次來看,再次借用紀登斯診斷現代性所具有的特色,揚州的菁英大部分是由城中的「專家系統」組成。紀登斯對「專家系統」的定義爲「組織大部分物質或社會環境的才藝技能專業系統」。[47]這似乎很適合解釋這個城中的商人(他們各自擁有專營項目)、銀行家、建築師、出版商、醫生、作家及書畫家;這時期發展出一種專業榮譽感,這是使他們成爲社會菁英的因素之一。但同時,這種水平的共同性卻又受到赤裸裸經濟力的垂直區別所撕扯。菁英階層分爲佔少數的富人與佔多數的其他人(包括石濤),這種區分可說是將宰制與被宰制階級分野,而這種形式大致等同於西方對資產階級與小資產階級的區別。[48]

如果將屬於石濤的揚州之根本機制簡化到只剩上述特徵,那麼就太易於讓人誤解了。這個畫家有時一定會將自己的城市與中國史上其他著名城市相提並論,如同他有時會想像自己只是居住在歷史中一個較爲晚近的時刻;但他一定也常常迫切感受到環繞著他的城市生活所具有的流動性、活力與效率。我強調這個城市的現代性時,心中是忖度著石濤的這些迫切感受。由於這些特色並非這城市獨有,因此引發當時物質與視覺文化產出的歷史定位問題,特別是繪畫方面。這不僅以揚州爲範圍,而是揚州所在的更大經濟區域:江南。

江南的繪畫與現代性

我對於現代性的強調使這個研究與許多更廣泛採用現代性概念的社會史、文化史學者之著作產生關連,並歸納出另一個不同的歷史,而將現代性發生的時間點由十九世紀提前到十六世紀。[49]就我所認知,這些史學家認爲十六世紀的社會情況與十九世紀晚期、二十世紀的現代中國經驗有繁衍延伸關係,故將之視爲現代性的萌芽時期,特別是那些江南城鎮。爲了將這個早期階段與晚近急速工業化階段分開,他們引介了「早期現代化」一詞,也使我論述的個人主義畫家處於中國早期現代繪畫的關鍵時刻。我希望能在此利用他們的研究,勾畫出晚明清初的現代性在物質與制度上一些較具體的特徵。這些特徵也直接影響當時江南的繪畫創作。

有位歷史學家簡潔地將早期現代階段定義爲「一段夾在十六世紀晚期、十七世紀時愈益商業化、貨幣化、城市化,與十九世紀晚期、二十世紀時急速工業化浪潮

之間的時期」。[50]這是以中國與早期現代歐洲（約1500–1800）發展上的相似處爲根據，聚焦於城市的社會經濟學式論述。其中提到「對於大眾日常消費項目遠距交易總量的激增——特別是日常食品、纖維、紡織品」，以及「生產特定物品以滿足遠方市場需求」的區域專業化現象，「其中最著名者是江南水鄉的手工紡織業，但這絕非唯一的例子」。這些新發展伴隨急速的人口成長而來，「特別是政治與商業中心都市最爲明顯」。此外，「製造關係和工作組織的重大變化也在進行中。僅以貨幣交易的關係不僅掌控市場，也介入工作場域」。這一連串糾結變化下——我之前已提及與揚州相關的部分——隱藏的是新世界白銀的大量輸入，因此促成中國境內以白銀作爲主要貨幣。[51]

截至目前，將早期現代假設推展到物質文化領域者當中，最有貢獻的是柯律格（Craig Clunas）對呈現晚明品味的諸多手冊之研究。[52]他的論述要點在於強調所謂「品味創造」在十六世紀長江下游地區新興商品經濟中的重要性（也許過份誇張了，因爲之前就有類似的美學主義）。他認爲十六世紀江南的商品經濟與早期現代歐洲的商品經濟在許多方面極爲相似。對柯律格來說，無論在中國或歐洲，當經濟力威脅到傳統社會階級區分時，「品味便起作用了。它是一種必要的、正當的消費依據，也是防範看來無堅不摧之市場力量的指導原則」。[53]換言之，品味製造者創造新的文化標準，並由之建立對文人仕紳菁英階層有利的社會區分。這個論述可能太過相信手冊中文人論述的字面意義，而輕忽了文人仕紳階層本身也處於分化的過程，同時混淆了仕紳和文人兩個重疊的社會集團（後者的社會地位通常較不穩固）。因此，我更傾向將文人品味製造者的角色定義爲：將某些傳統文化技藝於新型態商業導向的菁英脈絡中重新定位；在此脈絡，所有用來穩固社會地位的手段都是合理的。然而，這兩種不同意見尚未觸及以「消費模式」觀點類比早期現代歐洲與中國江南這個更基本的議題。柯律格的「消費模式」論述特別強調下列數點：「創造新的奢侈品種類及廣泛的流通管道、將文化當作商品的概念、各種著作對奢侈消費的細節描述、朝廷禁奢之控制的疲弱、以及認爲如此奢侈的消費具有正面益處的想法」。[54]

從消費來定義晚明中國已出現現代性的觀點可推衍及繪畫方面，最簡單的方法是透過對藝術市場與繪畫專業化的考察。1600年左右，明代畫院已成爲先前畫院黯淡的影子；而宮廷也退縮成眾多繪畫市場之一，重要性甚至不及擴張中的江南城市，如杭州、蘇州、松江、南京、揚州。這些城市才是當時畫家最可能選擇的定居地點。更確切地說，由奢侈品飾演要角的「區域性商品社會」的出現，轉變了整個藝術市場。在裝飾藝術方面可以列出的區域性特產很多：蘇州玉雕、嘉定漆雕與竹雕、松江金屬工藝、揚州鑲嵌漆器與家具、南京竹雕與信箋、徽州墨餅與毛筆、景

德鎮彩瓷、宜興紫砂壺等；就像福建出產的白瓷神像，生產中心不一定限制在江南這塊區域。與此同時，晚明時期首次大量出現的地方畫派也具有如地方特產般的類似性格，例如吳派（蘇州）、蘇松派（蘇州松江）、華亭派（松江）、雲間派（松江）、南京畫派、浙派（杭州）等。上述名單顯示，中國東南方主導了一個前所未見的奢侈品市場，而以江南地區最爲重要。

單國強說明了專業繪畫的制度結構隨著市場變遷而轉型。[55]晚明出現了一大批全職或兼職文人列名專業畫家榜上，與原本終身以此爲業的職業畫家並峙。相反地，後者也發現，經濟上的成功是向上層社會流動的良策。如同當時其他藝術企業家，他們可以利用自己的藝術和商業才能，躋身於本身就不斷浮動、且融合藝術家、文人、仕紳、官員、商人的城市菁英階層。愈來愈多的證據顯示，晚明成功的終身職業畫家脫離傳統上被剝奪社會權利的情況，進入菁英社交圈。[56]在一些最成功的畫家案例中，無論職業畫家或專業文人畫家，個人風格皆有效地樹立出一種品牌，使畫家建立工作室或作坊，透過代筆繪畫滿足市場對其畫作的需求，同時也導致贗品的大量生產。

藝術世界的機制改變也反映在繪畫美學的轉變上：愈來愈趨向以特殊的視覺性與題材建立差異性。晚明時期擁有比過往更多的消費者、更多畫家以及更多畫作，而且每一項都是種類繁多。視覺上的差異可以是一種地域情調，例如「南方」風格，或江南山水、花鳥。然而，它也同樣可以被定位在某一特定城市地域，如文家風格無法與蘇州分離、吳偉的蟹與酒則直指紹興。再者，有時也可藉由視覺性及題材判讀出社會階級區別，例如董其昌隱含藝術史的山水作品展現了獨屬於仕紳或學者型官員的嚴肅。反之，對於十七世紀早期的藍瑛（1585–1664或以後）、丁雲鵬（1547–1628）、吳彬（活動於約1568–1626）、或陳洪綬（1598–1652）的顧客來說，這些藝術家提供了一種較早之前只會提供給宮廷階層的工藝品。[57]

文人文化的商品化也隱含深沈的意識型態上的意義。原先被發展成適合私人人文文化的技能與知識在推入市場後，導致專業文人失去對某些權威論述的控制權；而這種控制權實際上是實踐「士」作爲一個獨立階級在意識型態上的排他性。傳統的社會界限安置在四個職業階層的排序上——士、農、工、商（在某些方面比較像非世襲的種姓制度，而非階級），如今卻與現實社會脫節。商業勃興的宋代也出現此種現象，之後蒙古人恢復中央集權的階級秩序，後又爲明代初期所承繼。一方面，由於人口擴張與進入公職的限制增加，導致學者、仕紳和貴族轉而從商；另一方面，成功的商人、藝匠、甚至長工取得某種社會地位後，重新定義了菁英階層，使其愈趨多元。因此，如果處於無政府狀態的晚明社會，其傳統階級結構方面的脫軌

表現被正統評論家認爲是處於一種「失序」狀態，那就毫不令人意外了！文人在市場上的出現（此過程的一部分）恰巧與城市品味的轉移同時發生。對比之前的城市文化是尾隨著宮廷品味，十六世紀的江南則受到文人品味的廣泛影響。如同前文所討論，這部分是起因於菁英階層性格的轉變，開始納入商人與藝匠；取得象徵文化水平的物品對商人與藝匠深具吸引力。[58]這些菁英階層的新成員用財富穩固社會地位（有時以買官爲手段）。同時，由於他們有能力讓子嗣接受教育，使家中得以出現文人，更進一步混淆了彼此間的界線。這兩項發展的綜合結果導致文人文化權威論述（discourse）失去根基，這與十八世紀英國的紳士論述情況十分相似。[59]而新的、可買賣的文人論述形成兩種彼此衝突的意識型態效應：一種是在舊秩序中擁有既得利益之文人士大夫的焦慮；另一種是商人和藝匠勢力的崛起。這兩極之間存在晚明獨特的發展，如柯律格所說的文人品味製造者的出現，同時，「文人畫」成爲兵家必爭的商業地盤。

　　這些意識型態的糾結一如晚明藝術圈的機制轉換，都反映在繪畫美學上。用詮釋學的方式來說，晚明畫作與觀眾的交會呈現出前所未有的阻礙。說它是挑戰或甚至對抗都不爲過：如徐渭（1521–93）近乎無邏輯的用墨與題詩、董其昌戲劇性地操弄歷史、吳彬筆下絕然無法企及的聖境、陳洪綬對傳統文化教養的脫軌顛覆，還有張宏（1577–約1652）提供近乎一目了然的視野卻拒絕解釋內涵。這些不同的畫家都拒絕在共同認知的基礎上透過繪畫進行溝通。這些畫缺乏一直以來提供給內行人的視覺安全感——本質上隱含社會和意識型態上的意義——即繪畫僅供已入門者欣賞，並排除茅塞未開者的參與。這種視覺安全感的消失或許可以溯及文徵明（1470–1559）的晚期作品。晚明的主要畫家們似乎認定，畫家與觀者缺乏共同認知基礎，彼此間有遙遠的距離；他們各自採取不同的方式，而在與觀者對抗這一點上精神一致。[60]

　　當對石濤和其他堪稱「奇士」的畫家進行研究時，很容易令人聯想到，他們是成長於晚明江南早期現代化萌芽階段或其陰影下。加諸他們身上的「奇」（奇怪或是原創）概念涉及對差異性的肯定，在江南市場自有其經濟脈絡，而此市場是直接承繼自晚明社會經濟世界。就意識型態而言，其繪畫作品的複雜性，以及他們所建構的、藝術品與觀眾相遇空間的不穩定性，比起他們晚明前輩的作品，可是不遑多讓。但這是否爲經歷朝代覆亡巨變後，晚明文化留下的唯一孤例呢？韓莊（John Hay）在另一個不同脈絡的論述中推測，如果不是滿清入侵，建立新「秩序」，晚明文化的變革將有知識結構上的轉變，並可能將中國帶入另一個方向。晚明剛興起的新趨向由緊接的清代終結；而晚明的現代性實驗只倖存於幾個孤立的領域。藉由強

調滿清鎮壓與文化閉鎖,此種解釋方式是假設晚明的變遷與清代的國家價值互不相容;[61]然而,從社會經濟層面觀之,顯然並非那麼互斥。如同Rowe所說:「開始於十六世紀中葉的社會經濟轉變,在經過經濟衰退、明末叛亂、滿人入侵、朝代更替後,一直到十八世紀依然持續不墜。」[62]那麼,在物質文化領域,明末的變遷究竟在何等程度上被壓制了呢?

當然,1640年代的各種事件對於興盛中的奢侈品經濟產生嚴重的影響。直到1670年代,連結奢侈品市場的全國性交通運輸網絡仍處於損壞狀態。許多家族失去大部分的財產,而揚州這個躋身奢侈品製造與消費大本營之一的城市,也受到滿清入侵的嚴重摧殘。這種狀況在新政府禁止海上貿易後愈益惡化;直到1684年才解除禁令。雖然這道禁令不可能徹底執行,但是它仍有效阻斷了白銀流入中國(白銀潮正是明末企業經濟的動力之一),並造成所謂康熙時期的經濟衰退,此經濟衰退一直持續到1680年代初期。[63]就另一個層次觀之,明亡後道德氛圍的改變也是一項重要因素。當回顧相距不遠的這段歷史時,晚明經濟的蓬勃發展與國家政治軍事的極度衰弱不免被聯想在一起,且普遍認為兩者之間存在直接關係。因此,生活靡爛與黨爭、貪污腐敗同成為晚明生活的特色,也須對朝代的沈淪與亡國負起部分責任。奢侈品因此成為備受質疑的對象,這個轉變呼應著康熙朝在即位至1680年代間相對儉樸的狀況。雖然康熙在1684年和1689年曾巡視江南,但直到1699年的第三次南巡時,「南巡」這個事件才變成象徵性的取悅大賽,由厚賞與殷勤接待交織而成,之後並為乾隆皇帝所復興,甚至演變得更加鋪張。

另一方面,入清之後環境的急速轉變亦不容否認。但清朝征服行動完成後的數年之內,確實開始進行重建工作,而且立刻成為刺激消費的誘因。在此必須考慮到清朝確立了一個在明末早已是事實的情況,亦即朝廷沒有太大能力控制商業。清廷這個深具活力的政治中心,卻(和中國歷代一樣)滿足於經常性的賦稅收入,使朝廷和城市間出現一種競爭但穩定的互動模式(稅賦相對於利潤),這也是兩者之間經濟關係的規範。[64]清初的商品文化在這兩種衝突的經濟利益間發展。雖然市場要到十八世紀初期才恢復原本繁榮的狀態,但其實在世紀之交,江南已穩穩地朝高峰邁進。十七世紀後期的江南商品文化復興了許多在1644年之前流行的產品:如同過去一般重視差別、新奇與原創性的各種地方巧藝重新浮出檯面。景德鎮陶瓷工藝就是深具啟發性的例子,最遲到1690年,景德鎮已經回復甚或超越晚明的產量與多樣性的水準。這是因應清代宮廷的盎然興趣,以及來自國外對陶瓷前所未見的需求而發展出來的。[65]新興的商業城市,尤其是非江南港口城市廣州,也同樣刺激新型態商品的出現。廣州作為對外貿易的首要港口,成為歐洲藝術理念輸入的據點,孕育出

饒富異國情調的混種文化。此時的狀態就彷彿含苞蓓蕾，即將在下一個世紀盛開，成爲與宮廷相關、與歐洲中國熱平行發展的「歐洲風」作品。

繪畫與清初的復原過程完全結合。所有晚明繪畫都延續到十七世紀末期，並加入新興的婁東、安徽（徽州）、揚州、南京等地方流派。宮廷再度成爲贊助的要角。[66] 其中尤爲重要者是1644年後，大量江南文人加入專業繪畫活動的現象。當然，這在相當程度上是出自政治因素，如拒絕在滿清統治下繼續參與公眾活動、進入官僚系統的機會減少、備受限制的環境等，但也必須承認，從一開始就存在一個足以支持這些畫家的市場，雖然這個市場不一定能提供他們豐厚的收入。以較長遠的歷史角度觀之，這群畫家延續並強化了較早之前文人與書畫專業活動融合的發展。了解這些多元的延續性後，對於我前文提到的一些現象（如透過獨特視覺性與主題來確立區別）在十七世紀晚期更爲強化的情況，就不會感到訝異了；而「奇士」的繪畫作品只不過是其中最鮮明的例子。因此，認爲清代終結此一發展的論述或許言過其實。我稍後將會提出，始於明末知識結構的轉變，在清代以新方向、較不引人注意的修正面貌，發展得更爲明確。[67]

「奇士」運動常被套上個人主義的名義，描述成古人與今人間永無休止的鬥爭——今人利用古人正當化自己的創新——不過並非每個歷史上的時間點都是相同情況，即使是那些不斷出現異質同形、可供現代性理論施展的例子亦是如此。[68]我認爲韓莊是利用後者這個參考架構進行他對清代終結晚明發展的論述，並提出以下結論：「董其昌注定要在二十世紀末，以史上最具現代性的中國畫之姿重新出現。」[69] 然而，基於我對石濤的論述，對此與他有不同看法。我不將現代性視爲歷史上某個時刻，而將其視爲一種綿長的狀態。在石濤的例子中，這無法與他確立自主性及與眾不同的基本權分開。「古之鬚眉，不能生在我之面目，古之肺腑，不能安入我之肚腸。」這種破除偶像迷思的宣言早在四世紀書法家王廙或唐代畫家張璪就提過了。[70]當石濤自誇「天然受之也，我于古何師而不化之有」時，[71]我們也看到以「回歸源頭」號召來掩護反傳統行爲的熟悉作法。傳統典範——無論最終能否再造——當然深具魅力，尤其它能詮釋一切的特質，正合開啓某種文化運動的傳奇奠基者所用。然而當我們不得不承認，在某個層次上，石濤對「與眾不同」的訴求更接近十七世紀末歐洲的個人藝術企業家，而非他所宣稱呼應的中國早期文人與畫家時，傳統典範的詮釋力就已臻極限。因此，十六到十七世紀間的中國和歐洲一樣（各自獨立發展而非互相影響），野心勃勃的個人主義的「我」首次佔領了圖繪場域、圖繪形式與圖繪風格，將其權威及敏銳的神經灌注其中。[72]

現代性地理誌（Topologies of Modernity）

　　石濤（及其助手）在1698–1707這十一年間繪於揚州的單開冊頁乃至巨幅掛軸的各式畫作，現今存世者超過一千件。每件作品均深植於龐大的社會習俗與認知模式中，其複雜程度多半超出我們現今的理解。在畫作與這些龐大社會模式間還有個人畫家的介入，他們透過操控某些獨特且經常已不可查的細節表現其個人認同。究竟要藉由何種橋樑，才可以跨越這群圖像與二十世紀未身處不同文化的觀眾之間的鴻溝呢？爲了回答這個問題，我必須簡要地討論一個理論。

　　我在本章已勾勒出石濤畫作所處的現代性脈絡，即揚州城市環境、江南消費文化，雖然可提供石濤實踐方面的部分情境，但尚未觸及對文人畫來說最重要的「主體性」（subjectivity）與「價值」（value）等議題。以現代性作爲分析架構，最終要依據它可以讓我們對石濤畫中這些議題產生多少新的了解，方能判定其作用。反言之，一部畫家專論對了解早期現代中國能有多少貢獻，則必須取決於這位畫家的作品體現了多少具獨特現代性特徵之「主體性」和「價值」。然而，所謂「主體性」有多種解釋。在文人傳統內部及許多現代漢學著作中，「主體性」是與一種文人主體的概念相配合，此種概念視文人爲統一的行動者，其存在是由筆下的文化痕跡所推論得出。但我對「主體性」一詞的使用全然不同，而是將其放在後結構主義（poststructuralist）的文化生產理論中看待。我在文中使用的「主體性」代表兩種力量或過程間的相互角力：一邊是在個人層次上不同模式之社會意識的互動，另一邊是個人尋求自我之完整和諧的力量。同時，藝術「價值」也與其他價值（主要是經濟和道德價值）論述相關，但最具體呈現於每件藝術品隱含的雙重企圖。首先，藝術品體現了對作爲專業性的傳統與文化物件的繪畫自覺的投入；其次，它是某種「普世性」的宣示。[73]

　　接下來的章節，我將以地誌學的方式探索這個中心問題。亦即是，我將把「主體性」的各種組成，以及他作品中的藝術價值，視爲以視覺與文字論述（及反論述）交會而成的廣大論述場域中的主題地標。這個論述場域的來源雖然龐雜，但其本身卻是和諧一致。我從不打算將這些材料放進格子狀的模型裡，而期待某種模型能由豐富的描述中自然浮現，因此繪製此地圖的過程是以一種特殊的方式進行。在首章的結尾大致勾略出我希望在本書證明其存在與重要性的論述領域（discursive field）的綱要，或許有所助益。

　　首先，石濤畫作在不同方面都參與了現代西方社會所謂的公私交界的「意見」（opinion）或社會論爭的論述空間。這個空間的輪廓除了可以透過追蹤石濤運用視

覺語彙的資源架構其主題的方式來探索,也可以藉由特定作品相關文本介入的模式去推測:如作品上畫家和他人的題跋。這種意見的議題最明顯關乎那些具政治主題的作品,尤其是石濤自覺有份的關於改朝換代論述及地方治理主題之作,但也涵蓋其他許多觸及社會道德議題的畫作。其作品透露的社會政治意見橫跨了由象徵性的政治抵抗到公民責任感的廣大範圍。在石濤身處的當下世界,盛行的功能主義將功能角色置於正統社會階級之上,並強調個人自主及專業主義,這些提供了意見的相應經濟面向。最後,其文化面向可見於這個畫家對晚明「情」之論述的傾心致力,而使他處於菁英文化中「開放派」的一端。「情」的論述雖可寬泛譯為「主觀反應」(subjective response),但其實涵蓋廣泛的「情緒處境」(emotional positions),如熱情、感覺和慾望。因此,石濤不但是朝代認同的一個活生生象徵,擅於喚起對傳統經世價值的懷念,同時也是一位描繪變動中社會經濟景況的畫匠、一種城市與公眾象徵性認同的化身、以及一位倡導繪畫功能主義倫理的理論家,更別說他根本上是一位探索「情」的多樣情態的抒情畫家。石濤參與複雜公私意見論述空間的一個重要面向在於:作為取得讓「融入社群的需要」以及「超脫規範機制外的渴望」兩者平衡的一種方式。由此觀點,石濤的藝術以其實用主義,甚至(有時是)投機主義,為脫離國家、市場和家庭(就其案例來說是佛教社群)的終極自主性發聲。最根本的顯現在於,他以強烈私人性、個人主義的、且經常是古怪的方式從事創作。這種取徑清楚顯現在各種畫題中。他也在許多畫跋中討論這種創作方式,最後並化為單篇專文。石濤在四十年來累積的文字裡,不斷以宗教哲學用語解釋,他透過個人與畫作追求自主性的獨特行為具有普世性;但這些形而上的說詞卻掩藏了它是根植於複雜的社會經驗。雖然如此歸結太過簡單,但他的聲明或可說是將清初混跡於城市菁英的中國知識份子,面對危懼不安時代之環境的特殊經驗「普遍化」的一例。

其次,石濤對自我形塑(self-fashioning)的積極參與──無論形塑自己或其贊助者──清楚說明他對個人可具備多重角色和性格的體認。只要試著列出他的各種社會角色,就可以發現這個現象:因為他不只是「士」,也是「文人」、「野人」、「遺民」、「王孫」、「奇士」和「畫師」。而文人文化產品具有的戲劇性──刻意營造的文人生活環境與刻意扮演的文人角色──將這種自我形塑活動推向美學領域的各個角落。另一個相關並且具有相同重要性的現象是:在石濤的世界,意識型態被巧妙利用。有個典型例子:當清廷大力推動正統意識型態之際,石濤在其關鍵的北京時期竟選擇明目張膽與之對抗,明顯抵觸國家在眾多層面推行的內在意識型態。石濤將自己形塑成仕紳價值的闡釋者,以仕紳價值來概括他廣大顧客群的利益(其實仕紳階級僅佔其顧客的一小部分),這事實上是在言語上剝削利用仕紳價值。這些

現象的核心是一個無可避免的社會歷史狀況:「自覺意識」,導因於「菁英文化商品化」及「文化延遲」(cultural belatedness)的經驗。面對這種情況,畫家只能讓自己去適應它。一面焦慮、一面閃避地在其論述中回應「市場」和「歷史」這兩列各自行進的隊伍。進一步言之,這種反射性回應也是繪畫內在價值的基礎,它可見於石濤兩種極具自我意識的作爲(即將繪畫當作一種傳統和工藝,以及將繪畫作爲其哲學主張的實踐)。

第三,在某些石濤最有意思的作品中,畫面希望陳述(更準確地說,是表現)的部分都被矛盾或看似毫不相干的元素所削弱。這就不僅僅是出自自覺意識了。這些畫的內在歧異遵循著一個不同的邏輯,與「社會潛意識(social unconscious)」的浮現更相關。這種「社會潛意識」的浮現就是作品內部的縫隙,可被診斷爲否認現實、沈默、錯置、或行爲過當。此類縫隙——意圖與知覺間的斷層——對他的成就來說至爲關鍵,因爲這些地方代表石濤隱約意識到自己陷入不管是市場或社會階級的(內在)權力關係。藉由明白地避免落入俗套,或者相反的,以一種對本身不滿的滿心憂慮,他開啓了另一片意識場域。其中一例是將在第十章討論的私密與內在的個人界限。在這類例子,疑懼(如果一定要給它名稱)將石濤繪畫「主體性」的結構全面複雜化——那是一種抒情結構(lyrical structure)——如同它將畫作內在價值的問題複雜化。在此,問題已無關追索論述的地誌學,而是找出論述殘缺的地誌上裂痕。

「個人主義(individualism)」這個概念是過去幾十年來,漢學家以「晚期帝制中國(late imperial China)」爲分析架構,進行「主體(subject)」文化史研究時的產物。在這個歷史分析模式中,個人主義代表的意義近似我在此處所刻畫的意義。但我的興趣不在畫作與「主體」(subject)之歷史的關係——此處「主體」所指是文人主體,本身即爲實證心理學和哲學與中國文人理論互動的產物——而是畫作與「主體性」(subjectivity)(可被理解爲自我的自覺)之歷史的關係。石濤不斷變動的主體性,是由對獨立自主的企望、對自我意識的適應、及顯露出的疑懼三者互動所組成——這三者都以石濤僅有的獨特形式存在。借用文化研究的術語言之(等於借用對現今世界的研究),由於它不同質、不穩固、不統一,因此是個混雜的主體性。我認爲,這帶領我們更接近石濤所處的歷史眞實。石濤主體性的混雜與城市畫家的身分關係密切:他是揚州畫家,但在其他時間點也是武昌、宣城、歙縣、南京和北京的畫家。他住在城裡或周邊地區,將畫作出售給住在城裡或在城內經商的顧客。如果想了解他的畫作,即使他表現的是鄉村,我們也不能由鄉村的角度切入(況且鄉村並不同於畫上所呈現的正好與城市相反那般簡單明瞭)。[74]那麼,石濤所

處的廣大意識場域是中國大陸學者所謂的「市民思想」嗎？這個概念因為將城市層
次以外的地區發展邊緣化而有誤導之嫌。另一方面，美國學者以歐洲公民社會為典
型提出的「公領域（public sphere）」概念也一樣無法令人滿意。倘若國家透過儒學
積極有效地定義了公共價值，那麼如何能在非國家層面的領域使用「公」一詞呢？
而且，我們有理由相信，中國的「公」並非相對於「私」，而是透過「私」加以定
義；反之亦然。因此，歐美脈絡的公或私領域是有疑義的。無論如何，這些概念都
各自成理，藉由馴化並結合其中含意，可以完成更精確的描述。的確，意識的現代
場域在城市中表現最為強烈，而藉由主張獨立的公共價值（public values）也確保
了某種脫離國家的自主性。但這並非指涉意識的現代場域只發生在城市，也不是認
為它直接了當地與國家支持的意識型態相對立。基本上這種意識是地方性的，但同
時也相當混雜且不連續。後面這些特徵，如同我一直強調的，是因為它結合了相對
立的參考架構（大致上是階級的、中央集權的、政治的，與反階級的、地方的、商
業的之間的對抗）。這些架構在爭取權力或更廣泛的菁英地位上，是相互競爭的。清
初的城市中，揚州也許是經歷新社會狀況生成之*綿長*過程最徹底的城市。如同我已
提出的論點，中國脈絡下的現代性正如今日的情形，在十六、十七世紀時是一種在
地的、混雜、不連續的狀態：地理上被侷限於中國廣大土地上的人們，從未形成任
何一個可以獨立於朝代循環宇宙觀（至今依然持續）、或非中國世界之外的自我統攝
系統。

　　為避免這個簡要的總結只是徒然令人歡欣的陳述，讓我再次強調，意識現代場
域的出現探究且體現了許多新的可能性，以及那些讓人失去人性的不安全感和壓
力，而石濤在其作品中生動探索了這兩個部分。

第2章

揮霍光陰

石濤畫中的各式空間（space）造就了許多後世研究者。我們對這些作品的地理環境、記憶座標、脈絡間經緯、及主題的地理誌愈益清楚了解，只有當面對作品的社會空間（social space）時，我們完全失去方向。例如，那些出現在其山水畫中數不清的人物，扣除石濤自己，其餘又是何許人？他對人物的表現手法又與清初社會有何關係？汪世清等人對石濤交遊圈的研究提供了部分解答，但只是其中幾個特定案例。對石濤圖像空間的社會結構，我們也所知不多。是什麼樣的象徵手法和再現（representation）規範著他的世界？這種規範是否並未完全延續至其作品中？

如果對清初社會區分的語彙予以研究，這些不是無法追究的問題。[1]再者，石濤山水中的人物未必那麼意義模糊，也並非任意揀選的，倘若採用較寬廣的社會學研究取向，就有可能瞭解他們及其所處的圖像環境。因此，本章第一部分透過描述石濤山水畫空間的人物、社會性地理環境、及意識形態的沈默，探索其山水畫空間的內在邏輯。這個初步討論意圖建立在石濤山水世界以休閒活動作為階級認同標誌的核心重點。本章其他部分則對石濤山水畫中種種不同的休閒結構作更深入的檢視，並特別著重其社會政治意涵。

山水中的人物

　　石濤畫中主宰山水的代表人物通常是他自己、他的朋友及顧客，即使未加以特別標識，這些人物通常也可被解讀爲菁英階層份子；就像我們將會發現，這群人還可以縮小至城市菁英的界線內（亦即生活在城市文化範圍內，但不必然居住在城市）。然而，若要完全了解畫中菁英階層人物的地位，我們不得不對畫中非菁英階層的人物有所認識。後者常以兩種角色出現：若非家僕，便是船夫、搬運工、導遊、趕騾的人及挑夫等使十七世紀晚期中國交通運輸流暢的人。[2]這類人物通常會以多種形象徒步隨侍在騎馬旅人身側。雖然無法得知他究竟是僕人、趕騾的人、導遊，還是雇來的挑夫，又或許同時兼具數種身分，但有件事可確定，那就是其地位低賤，並藉此彰顯旅人相對的優越性（圖14）。當然，無須因爲這唯一確定的部分而阻絕其他疑問；最明顯的，我們或許會想知道當時僮僕與搬運工人屬於何種社會階級。

　　不過，這個問題需要被重新界定。因爲石濤的世界並不存在菁英或非菁英這種粗糙但便利的中性區分。清初在階級方面的語彙宛如種姓制度般，以特權、權利和義務等形式嚴密規範著社會各個群體。因此，如果欲試圖說明僮僕與搬運工的社會地位，最關鍵的差異在於其介於自由與不自由的勞工之間。前者被認爲是平民中的最低階層，後者則被污衊爲「賤民」。以下是曼素恩（Susan Mann）對這類群體的定義：[3]

　　　　他們包括奴隸，[4]以及那些被認爲骯髒或丟臉的行業（如屠夫、衙門差役、戲子）從業者，還有某些不被社會接受的群體。雖然用以判別這些群體的標準有所差異，但他們都受到承自明代法規之清初律法的以下約束：首先，其子孫不得參加科舉考試或買學籍；其次，賤民不得與良家婦女通婚。

大運河碼頭上的搬運工肯定是自由勞工。他們出現在石濤於1696年描繪山東臨清的畫中。（見圖72，第2段）而他們在故城的工作歌也引發他寫下：

　　　　樓船畫鼓快如梭，錦纜人來寸寸呵，歸去糧艘遮天摩，歌聲歌轍青雲和。[5]

然而，大多數例子不可能如此清晰。石濤山水中的非菁英人物多半是僮僕，而僮僕可以是平民，也可以是賤民。出現在《對菊圖》（見圖23）中石濤揚州自宅內的奴僕也許是自由勞工，但石濤有許多來自徽州家族的贊助者，在這些人的祖籍地，其

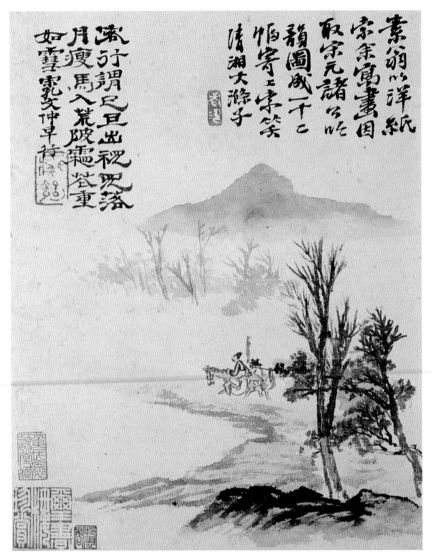

圖14　〈宋孔文仲早行詩意圖〉　《宋元吟韻冊》　紙本　設色　全12幅　各23×18公分　第12幅
香港藝術館虛白齋藏中國書畫

佃農和家僕通常世代爲僕。[6]

　　清初法規沿襲明代，罰則因社會階層而異。法規將人口分爲六個社會階層，從
天子和皇親國戚直到賤民；在皇親國戚下分別爲官吏、有功名但無官銜的學者、平
民、奴僕，以及最底層的賤民。這個體系的中心是平民集團，包括農人、工匠、商
人和沒有功名的學者。任何一個有功名的學者都可以晉身到特殊菁英集團，這個事
實有助於解釋爲何早期現代中國的科舉考試會吸引那麼多家族和個人投注其精力和
經濟資源。因爲這是一扇通往社會安全保障的門。但同時，在平民集團底端的長期
雇工則會步入向下流動的階梯，只能得到略高於賤民階級的地位。事實上，由於與

賤民接近，這些受雇勞工的地位岌岌可危。對於這個問題，清政府後來採行一系列旨在消弭雇工集團、以使平民和賤民能夠更清楚區分的法規。[7]石濤的畫作以簡化的方式清楚區分非勞動與勞動階級——以確保畫家本身地位——透露了他需要跟社會不安全階級擴大距離的要求。不過，畫中也消泯了一般平民與菁英階級的區別：從視覺上看，官員和具功名者並未與不具功名者（更遑論商人）有何特別區分。藉由這種方式，石濤否認了他所屬的社會階層在真實生活中受到的階級限制。

石濤能夠在藝術中除去一般人和菁英的差異，是因為繪畫如同其他文化表現形式，經常使用象徵的而非法定的社會階層。具體言之，繪畫使用的是由中國早期經典衍生出來的社會分級。這種由象徵性論述所建構出來的社會與由法令建構出者相當不同，主要重點在於界定一群令人敬重的社會核心人口，因此採行「四民」的概念。這一分為四的區分方式依階層排列便是：「士」「農」「工」「商」。宛若種姓制度的每個階層都有相對應的社會道德地位。亦即是，各階層的區分不只以職業為基礎，還包括各種職業蘊含的道德基礎。[8]士、農階級在道德上被認為是可尊敬的，他們象徵性地與工匠/勞工及商人階級相對立；後二者的職業基礎——分別是製造或勞動與交易——若套用宋代理學的說法，注定缺乏累積道德資本的機會。

在這個具選擇性與教化性的中國社會縮影中，「士」處於最高位階，不是因他投身學術活動和累積教育文化等象徵性資本（更不是因為參與公職競爭或治理），而是因為他利用這些活動作為基礎，宣稱擁有一種特具道德性的美德。以傳統用語言之，士階級包括仕紳地主、文人官員、取得功名者、和沒有功名的文人，這些無功名的文人因為具有文化教養的符號性資本而被包含在內。一般而言，在石濤畫中，士是壓倒性的主要演員，畫家自己則扮演要角。通常可藉由白色長袍予以辨認，除此，也可由他們明顯免於勞務活動、或經常隨侍在側的僮僕加以識別。當然，穿著長袍的有閒人未必是士，很多士也沒有僮僕侍奉。因此，雖然社會地位的指標與其指涉的對象（士階層）之間關係明確，但這些指標和真實生活的參考對象間卻存在一定程度的模糊性。石濤顯然企圖維持後面這種模糊性，因為即使他有很多商人主顧，我們也無法從畫上看出任何關於「生意」方面的蛛絲馬跡。石濤主要的南方主顧因此而幾乎不被看出他們的商人職業角色。有個例外可以證明這種規則：畫幅中某個角落，一位掌櫃（也許）在酒肆窗前等候客人光臨（見圖29）。令人同感驚奇的是，他也從未在畫中表現官員身分的人物（雖然題跋中會指明他們的身分）。更有甚者，儘管他為工匠所環繞——包括泥水匠、木匠、冶園者、裝裱師、抄寫員、樂師、戲子——我也未曾發現任何一張石濤作品有表現工匠身分的人物。反之，勞工階級是以大量勞動者為代表。由於石濤在畫中將自己標識為士，有效降低他的作畫

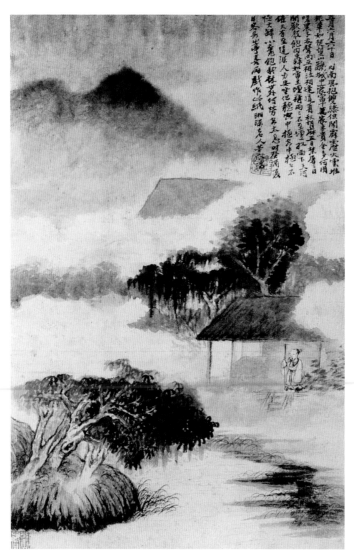

圖15
〈久旱逢雨〉 《爲姚曼作山水冊》
1693年
紙本 水墨或設色
全8幅 各38×24.5公分
第8幅 紙本 設色
廣州美術館

行爲被拿來與工匠活動相連結的可能性。

與此類似，農人在石濤作品中也明顯稀少——因爲眞的太少了，以至這少數的幾個例子更值得好好注意：風雨中領著水牛回家的牧童（見圖42），散發野性目光的漁夫，手裡穿著剛捕到的魚（見圖版4），三個疲累的漁夫回到村落（見圖21），以及桃花源寓言中的農夫遇到從外面世界闖入的漁夫（見圖32）。偶爾，特殊事件讓農夫被迫進入其詩意畫境（及畫跋）的框架內。例如1693年夏末，他在揚州近郊夏季居所的周邊區域，親眼目睹整整兩個月乾旱對當地農民的影響（圖15）：

城中濠富十萬家，米貴金多何用嗟？農子吞聲互相泣，相逢道看秋胡麻。

然畫中不見農民，反而出現一個文人迷失在沒有雨水卻迷濛的景象之中。石濤實際
上是一位城市畫家，對農家生活少有經驗。他畫的極可能是所謂「喬裝農民」，亦
即放棄俗世，歸隱山中或田園的隱逸士階層。在可能繪於1704至1706年間一張令人
印象深刻的自畫像中（見圖版6），這兩種身分罕見地被並置。雖然畫中人的臉部沒
有寫實特徵，但卻與石濤參與繪製的其他肖像畫卷相當近似。他給予自己一種討喜
的裝扮，再加上一點解釋性說明，正式將此畫名爲《大滌子自寫睡牛圖》。畫跋最後
一段說明他的靈感來源：

> 村老荷蕢之家，以覺覽酌我，愧我以少見山林樹木之人，不屑與交。命牛睡我
> 以歸，余不知恥，故作睡牛圖，以見滌子生前之面目、沒世之蹤跡也。耕心草
> 堂自暖。

這幅畫始於某種道歉。雖然被農人的酒灌醉了，但囿於他所屬階級的成規，石濤自
覺不該接受過夜的邀請。在他所屬的社會體系，倘若欠下這類作客人情，就表示要
開啓一段相互負擔義務的人際關係。他並不想成爲農人的朋友，但在通常只有農民
會騎的牛背上，石濤感受到花農以牛送他回家的心意，並了解那些屬於他原本世界
的規則在此並不適用。騎在牛背上的經驗也讓他想起遠古時期的隱士和聖人，他們
都曾與山林中騎牛的人士來往。還有什麼比他以道教隱士和聖人之姿，對照自己拜
訪鄉村的故事，更能明顯揭露理想與都市菁英的世俗成見之間的距離呢？[9]雖然我還
會再討論這幅畫作包含的其他複雜因素，但石濤在此相當自覺地將「城市文化性格」
與「眞實鄉間生活的社會行動者」諷刺地並置，這正是其畫中經常操弄的社會學式
剪輯。

　　這個對居住在石濤山水畫中的人物所作的初步分析，揭露了一個驚人的模式：
令人訝異的是，畫作只指涉兩種社會角色──以文人仕紳之姿出現的「士」是主要
角色，而點綴其間的「工」（勞動者，但非藝匠）則是附屬角色。於是，複雜的階級
/種姓結構就被簡化爲「士」與非農民的勞動者之間的單一階層對比，後者並包含部
分的賤民屬性。雖然還沒有人撰寫中國山水畫中的階級史，但這種簡單的「士」與
「非士」的階層對比並非專屬石濤或他生存的年代。較特別的是其作品中勞動性的
「工」比「農」更爲重要。當時是鄉紳地主階層急速湧進城市而成爲不在地地主的時
期，因此他們與農民間的緊密關係逐漸淡化。[10]相對地，在這早期現代階段，愈來
愈多的農人離開土地，其中一大部分轉入擴張中的運輸領域，成爲船夫、來往區域
間的馬夫、駕手，以及固定於某個地區的挑夫、碼頭工人、水肥工、轎夫。[11]這個

時期也是需索文人畫的仕紳階層開始被與農家生活幾無聯繫的多元化城市菁英所取代的時期。

　　如果未提及畫中明顯省略女性，那麼以上人口統計式的描述便不夠完整——這事實不會因為在此脈絡中不醒目而較不重要。城市菁英的父權意識形態將菁英階層的女性空間界定為室內的、居家的，而將外在世界及活動的可能性保留給男性（雖然曼素恩指出菁英女性也會作短途旅行）。[12]文人傳統的山水畫相應地被建構為男性空間；旅行和戶外休閒也在圖像上被定義為女性勿近的男性活動。[13]我們應該注意，中國繪畫並不全然排除女性形象，亦不總是將之物化，例如明代浙派山水中，勞動婦女（農民或賤民）就佔有相當顯著的地位。在石濤所處的時空環境，浙派繪畫的平民性格已被同時代的競爭對手李寅（活動於約1679–1702）、袁江（活動於約1681–1724或以後）所繼承。這種平民性格對稍年輕的畫家高其佩（1660–1734）也很重要（他跟石濤一樣對十八世紀的繪畫產生巨大影響）。高其佩作於1708年的畫冊（委託這套畫冊的中介人物是石濤的贊助者之一）其中一開是一個女人與吵鬧小孩的速寫，這種表現對年長一輩的畫家而言，是完全無法想像的。[14]反之，在石濤及其他十七世紀晚期的文人畫中，女人通常被物化，以短暫、易凋而誘人的花朵作為象徵——這種象徵後來被女性畫家依自己的目的轉用。

自傳式的指涉

　　石濤不完全屬於上述四種基本分類的任何一種。他一直以僧人姿態在清初社會闖蕩，直到1696年脫離僧伽為止。宗教人物的社會地位並不容易放入我上文勾勒的世俗階級中。這可由宗教人士通常被稱呼為「方外」得到證實。亦即是，他們處於一般社會關係之外，也不囿於世俗關懷，諸如財產之類。就理想的道德標準言之，由於他們致力於累積精神性資本而得到的純粹性，使這些宗教人士可以脫離四民架構的限制。1696年後，石濤以「大滌子」為身分，雖由佛教轉為道教，但仍維持原本所屬的「方外」位置與相伴的權利。然而，石濤鮮少在其山水畫指涉的「方內」世界訴諸其職業的宗教地位，以求自外於俗世階級。如同其老師旅庵本月與師祖木陳道忞等先輩，石濤原屬佛教人士中的知識菁英，在某種程度上是穿著僧袍的文人。[15]彷彿石濤真實生活中上演的情節，這些和尚在他畫裡自由地與其他城市的菁英階層互動，被收納於「士」的再現公式中，甚至達到兩者在穿著上幾無二致的程度。然而，石濤一生經常清楚地以「遺世」僧人的身分面對其觀眾。石濤於1671年

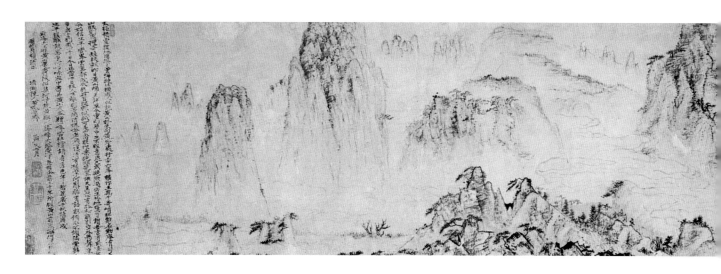

圖16　《黃山圖》　1699年　卷　紙本　淺絳　28.7×182.1公分　泉屋博古館住友藏

爲徽州知府曹鼎望作十二條屏，在其中一幅（見圖159），石濤化身爲那個招搖地光
著頭並斜倚著樹幹的受戒僧人，直直地望向畫外的我們。他在多年後回頭以下面的
句子作結：

迷時須假三乘教，悟後方知一字無。[16]

在1674年這件山水中的自畫像（見圖版1），他的形象是專注望向畫外的年輕僧人；
而1690年肖像的摹本中（見圖61），他是個失意羅漢模樣的人；作於1696年夏天的
畫中（見圖版2），他則是樹幹中沈思的羅漢，象徵石濤那時捨棄的命運。不過，他
也是帶著狂野眼神安身於1667年黃山畫作中心的禪林人物（見圖158）；多年以
後，在1690年代中期的冊頁（見圖65），他又自號「小乘客苦瓜」；最後在《清湘
大滌子三十六峰意》（見圖版3）則以道士面貌重生。

　　有兩件事不應該忘記：首先，由於石濤「（朱）贊（儀）之十世孫」的皇族身
分，因此可以不被「四民」框架所束縛。皇帝是上天的表徵，其皇族成員在稍減但
仍堅實的程度上得益自「純粹」道德資本的積儲。這種資本因「出身」而取得，無
法以其他方式累積。蘊藏其下的是皇室魅力與清初人民對皇族（不管明朝或清朝）
遺跡的普遍狂熱崇拜，例如當時常見的對帝王書跡的愛好。連明遺民都藉由將自己
假設爲明代皇族的長工，而汲取這種道德資本；更遑論石濤——生而爲朱若極。然
而直到生命非常晚期的階段，他才將這個身分投射到畫中，並常以象徵方式進行——
透過蘭、梅、竹等母題具有的象徵意義。可作爲對比的現象是，沒有任何明顯的皇
室成員曾居住在其山水畫中：我們只能看到一種特別的士，即明遺民，但——藉由

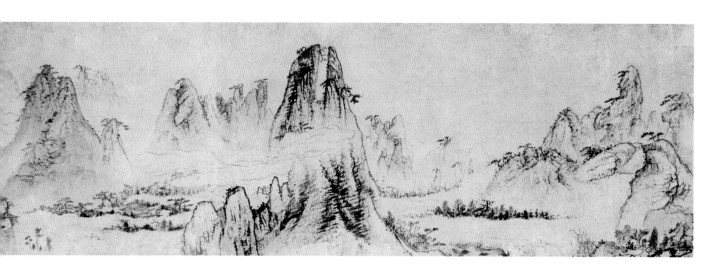

一小方印、一行詩或已有的知識——我們知道他不是普通的遺民。

休閒及其寂靜

　　因此，雖然宗教與王室身分提供石濤脫離社會道德階級的出口，但在其山水畫中，「士一工」對比是社會結構的通則。它與包含許多不同區域的社會地理學相應，而只有在他由作為山水畫家的這個事業端點轉換到另一個端點時（如同即將所見），才經歷了唯一一次的主要轉變。它的第一個區域——我稱之為「休閒區域」——是一個非現實意義上某個可居的城鎮或鄉村，村落、寺院或別墅存在於如畫山水間，其間看不到耕作的田地，也看不到城垣。這在他的畫中以多種形式呈現：從勾起仕紳田園理想的想像式山水（見圖版11），到常以安徽作為場景的特定地點畫作（見圖25、26），乃至風景優美、可供遊覽之城市周邊的近郊形式，近郊實際上就是城鄉間的交界地帶（見圖29）。秦淮河地區到南京南部，以及保障湖附近區域到揚州西北部（後者在第一章已介紹過），是石濤郊區型作品中時常反覆出現的兩處地點。[17]無論怎麼變化，這個區域在石濤畫中總是被塑造為休閒生活與戶外活動的山水，雖然在很多案例中，我們必須將此理解為一種因官場退守或貶逐而被迫的休閒。

　　第二個區域更深入曠野，一點農作也沒有。這裡屬於奇境，而且顯然以驚人山景和離世隱居為主題。極端地來看，這也可說是一種旅遊山水，如同在石濤描繪早年親身遊歷處所的某些作品中所見（見圖107），抑或是1699年《黃山圖卷》中乘轎剛通過畫面中心的旅人（圖16）。後者的那位旅人有兩名僮僕隨侍，並由兩個轎夫

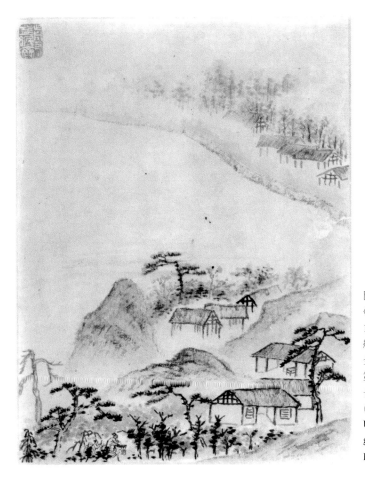

圖17
《因病得閒作山水冊》
1701年
紙本 設色
全10幅 各24.2×18.7公分
第7幅
普林斯頓大學美術館
（The Art Museum, Princeton
University. Museum purchase,
gift of the Arthur M. Sackler
Foundation.）

扛著，呈現的正是受畫者：一位住在揚州附近儀徵的富有商人，於近期過訪徽州老家時曾經上山。[18]而由另一個極端看來，例如《清湘大滌子三十六峰意》（見圖版3）這類作品中，奇特的山水構成隱士獨自漫遊的區域；在這個區域內，主角可以宣示他與國家的疏離。事實上，這兩種導向並沒有想像中那麼不相容。黃山一方面是旅遊景點，一方面也是政治退隱的象徵符號，兩者互相強化彼此意義。第三章將會觸及的石濤描繪黃又在中國南方旅行的畫冊，從頭到尾呈現了這兩種思考的平衡。

　　第三個區域則是可以由一地到另一地、且不屬於任何人的道路和運河、河流和湖泊、渡口和關隘。在這類交通或運輸山水中，人物很少不伴著驢、馬或船一起出現。只要比較石濤與同時代李寅（見圖128）、袁江（見圖20）作品中的商旅，就能明白石濤創造了一種非常特殊的「士」類型交通運輸山水。在石濤作品中沒有馬車、騾隊，更沒有駱駝。雖然的確有貨船和小舟，但總被化約為航行的譬喻，船隻為霧所掩而顯得朦朧，景物因此隨意輕鬆地被美化了。取而代之的是大運河旅程中結識的新友誼（見圖72，第1段）。一般因無風而停滯的船隻擋在安徽巢湖北岸的金

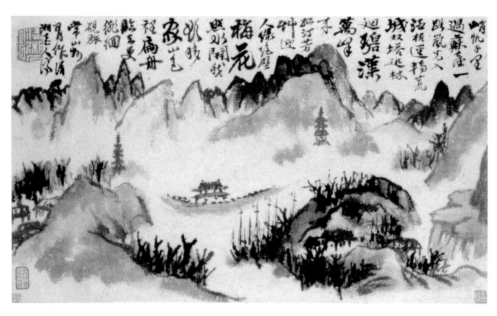

圖18　〈過常山〉　《寫黃硯旅詩意冊》　1701–2年　紙本　設色　全22幅　各20.5×34公分　第14幅　香港　至樂樓

沙，阻礙旅人的去路，石濤則以一首詩為代價，投宿在一位鄉民家中（見圖92）。不斷出現的騎驢者伴隨為他驅趕牲口並兼任挑夫的人，冒著寒意隨其他旅人從客舍起程，朝山間走去，並希望能在薄暮時分找到下個停靠站（圖17）。

　　一直到石濤事業生涯的尾聲，當他真的在揚州城裡生活和工作時，城鎮的都市型山水景致才真正成為他畫中主題，並在其山水視界形成一個特殊的社會地理學區域。不過，這種都市型山水的視覺形式也許可被稱為一種「懸浮的真實」。浙江常山的城鎮被簡化為浪漫而飄忽不定、如海市蜃樓般的佛塔與城門（圖18）。四川新繁以城外寂靜的墓地呈現（見圖32）。大運河邊一個不知名的城市有船帆夢幻地滑過（圖19）。而我們見到的揚州則是在傍晚的燈火中，透過層層煙霧看到的屋頂、城門和船隻（見圖2）。於另外一例，雖然題詩描述的是在城市的擁擠人群中、乘畫舫遊保障湖的一段愉快航程，但我們看到的是揚州靜靜地沐浴在月光下，一個文人在旁觀望（見圖3）。街道和運河、市場和濱水區的社會動態在石濤畫中似乎不適呈現，人為活動的元素最多被安置於題詩中，畫中僅保存士人凝望那樣脫俗的理想狀態。

　　這是石濤大滌堂時期繪畫中的四個主要社會地理區域。其中以「士」為典型的菁英與服務他們的人和睦共處，畫中的休閒活動則與勞動形成對比。這種地理與階級的交匯究竟得到什麼？不過首先也許該問：什麼是在畫上被排除或刻意被減低重要性的？

　　與此相關的，是石濤在山水畫中對商業行為輕描淡寫的作法。李寅和袁江發展

圖19　《萬里艚艘圖》冊頁軸裝 紙本 淺絳 23.5×36.8公分
私人收藏 加州大學柏克萊分校美術館（University of California, Berkeley Art Museum）長期寄存

出一種特別的北方黃土山水畫類（圖20），描繪車隊穿山越嶺、旅客群集野店（見圖128）、以及貨船勇渡危險河道峽谷的情景。在財富（與藝術市場）奠基於區間貿易的城市脈絡中，此類畫明顯指涉當時的活動。另一個極端是這些畫家以各種夢幻表現補充此類商業運輸山水的空間，具體反映在他們將揚州新城內富商的別墅及花園描繪成唐代鄉間宮殿或廣大的莊園。在此，虛華與牛車同樣清楚地象徵商業行為（見圖8）。事實上，消費法則才是其山水畫的基礎，畫中指涉的北部和西部地理環境，與揚州城中來自山西、陝西的重要行商票號有絕對關係。反之，在石濤畫中，商業幾乎都含蓄地以遠帆母題為喻，如同我們之前所見，雖然這些船隻有時也會航行到前景。與此類似，當石濤表現豪宅時，會將他們轉化為竹林中的簡樸茅屋，以顯示畫主的品德，而非其物質身價（見圖153）。

　　石濤對商業的輕描淡寫與他缺乏將農業景致視覺化的興趣互相平行。雖然確實有些重要的例外。例如1699年，康熙第三次南巡之前不久，他繪製了一套複雜的畫冊，從其中一開畫著馬匹在馬夫看管下洗浴（暗喻結束公職）看來，該畫是特別為在任的行政官員而作（見圖43）。另二開冊頁則出現他鮮少描繪的農人，其中漁夫的部分已經介紹過（見圖版4），而另一開牧童在風雨中牽著水牛返家的冊頁，描繪的則是題詩中的「白雨東南澍」，讓人聯想到良政宛若時雨的古諺（見圖42）。石濤在最近被發現的一套約於1701年為另一位官員——他的滿族學生圖清格——所畫的

圖20
袁江（活動於約1681–1724或以後）
《擬郭熙盤車圖》
1707年
軸 絹本 設色
178.2×74.9公分
斯德哥爾摩遠東古物博物館
（Östasiatiska Museet, Stockholm.）

冊頁中，再度回到水與政治的主題。其間描繪了因水災而受創嚴重的蘇北地區在圖清格指揮之下重建的事蹟（見圖44）。石濤作於1705年秋天，旨在追悼當年夏季肆虐揚州地區的大水患的長軸中，雨再度成爲主題。那年春天適值康熙第五次過訪揚州（見圖41）。於1705年的這幅畫中，城市被推向畫面一角，似乎暗示揚州在大自然的力量之下，顯得無足輕重。他並題了一段長跋，除了記錄水災之外，也反省過往朝代的興衰。這些非典型畫作的山水論述（我在第三章將會作更多討論）是根基於將農民和農業置於中心位置的社會地理空間；這與儒家以農（而非製造業或商業）爲立國根本的政治意識形態相符。這是一個必要的靜態地理空間，在其中，城市既是寄生在土地上，更積極看待，也是帝國的前哨站，是鄉紳監管的一望無際之農業大海中的行政管理孤島。農業在石濤的創作歷程間斷出現，有時透過農民形象（圖21），有時透過耕地景象；但整體而言，農業在他呈現的山水中是處於邊緣位置，而當時他所認識的鄉村實際情形，農業其實具有主導性。若要看揚州的農業景致，應該從他人作品尋找，特別是蕭晨的作品。[19]

因此，相對於其他這些可能性，石濤的山水空間包含四個以士爲主導的休閒區域、遙遠的異地、不屬任何人的都市間旅行通道、及如夢般的城市，似乎避開——或可以更貼切地說，是否定——了市場與國家的法則。對於這種明白的否定，若有任何一個詞彙可以更貼近它所承載的重量，那大概就是「閒」了。對這類山水中的主要人物而言，任何勞動或例行事務都是禁忌，他們唯一參與的就是那些可以明明白白消磨時光的活動。將這個空間狀態視爲一種毫無節制的時間揮霍，並不過份；因爲時間可以換算成勞力，這就成爲意識形態上對本身社會優越性的確定。[20]然而，相同情況也發生在其他很不相同的畫作上，譬如王時敏（1592–1680）到吳歷（1632–1718）期間的太倉和常熟繪畫。其作品中的休閒與科考、任官、經營仕紳家產等活動相反（圖22）。因此，揮霍光陰也許就是文人畫一個普遍的論述特色，其意義則與環境脈絡密切相關。以石濤爲例，此脈絡顯然與那些古典派書畫家有很大差別。石濤是個忙碌且必須求生存的人，缺乏的正是時間，導致他在健康與時間許可的範圍內盡量快速生產畫作。[21]因此他曾在1701年一段有名而凄苦的畫跋中悲傷寫道：「文章筆墨是有福人方能消受，年來書畫入市，魚目雜珠，自覺少趣。非不欲置之人家齋頭，乃自不敢做此業耳。」[22]藉由貶低自身的社經情況，這個畫家創造了一種將市場消費定律轉移到符號層次的山水作品，在這個層次，山水可以被當作某種利益——時間——的視覺呈現方式，因此可以對富人及石濤這類文人（這兩種都可模糊地稱作「士」）產生意義。只有在此基礎上，一個根本上指涉自我的繪畫形式（通常具高度政治性）才能在商業市場繼續存在。石濤對市場的否定終究只流

圖21
〈歸漁圖〉
《爲劉石頭作山水冊》
1703年
紙本 水墨或設色
全12幅
各47.5×31.3公分
第3幅 紙本 設色
波士頓美術館
（William Francis Warren
Fund. Courtesy, Museum
of Fine Arts, Boston.）

於表面。

　　自此我們開始明白，雖然這個空間的「語言」是階層分級的語言，而這個空間「書寫」的內容則要跨越這些分層來解讀——包括被排除的部分、被小心維護的曖昧性、以及無所不在的自我肯定之個體。這應該在我由山水社會空間的社會學討論轉向詩學時更爲明顯；所謂詩學，就是與那個空間相關的象徵模式。休閒可以許多方式變化：政治的、社會的和文化的。我將石濤畫作與明亡後文人的政治悲鳴及以各種形式抒解這種悲鳴的野逸隱喻環境相聯繫，藉此作爲起點。接下來的段落將討論休閒山水的模糊性，尤其這些是涉及石濤在揚州的主要客群，即所謂紳商脈絡的畫

圖22　吳歷（1632–1718）　《墨井草堂銷夏圖》卷（局部）紙本 水墨 36.4×268.4公分
紐約 大都會美術館（The Metropolitan Museum of Art, New York, Purchase, Douglas Dillon Gift, 1977
[1977.81].）

作。最後，我會將焦點轉回文人，討論石濤畫中具戲劇性、刻意營造的文人生活，
還有其機制和重要性。由這三部分的討論，我希望彰顯在石濤畫中的階級分層之
上，還有可能瞥見一種相當不同的社會定義，其中專業功能（professional function）
才是產生分別的關鍵。[23]

朝代轉換之間的野逸

　　截至目前，我都尚未提及石濤山水空間中可能最為普遍常見的一個社會標記
（social marker），這種標記兼具種族與政治意義，並與明代淪亡、中國受到異族統
治的亂局密切相關。伴隨清朝主體性（subjecthood）的強制性加諸其上，與此相應
的可見記號也跟著出現——所有中國人都被命令穿著滿族的服飾，否則將遭受懲
處；更可怕的是必須薙掉前額的頭髮，留著一條豬尾巴似的辮子，這是直接在身體
上進行的標記。對當時菁英而言，他們在晚明時期非常重視自己的長髮，並將蓄髮
視為孝行，因此許多人為拒絕薙髮留辮而自殺或剃度出家，在某些地區甚至為此引

發暴動。[24]以上述現象爲背景，我們應該留意石濤山水畫中人物的衣著與髮型。就我所知，目前其存世畫作中，沒有任何一個人物圖像可以確定穿著清朝服飾。只有一幅肖像畫（人物部分出自與他合作的肖像專家之手），當中人物穿著的輕薄夏衣有可能是清代式樣（見圖28）。但畫中衣領與胸前鈕釦也不是當時一般樣式。石濤其他肖像畫中有些則出現唐朝裝扮的人物（見圖27、33）。我們可知，統馭石濤藝術的是個清晰但已不存在的漢族空間。當我們瞭解石濤並非使用符號進行抵抗的唯一個人後，對他上述舉動就不會過於驚訝。在他身處的遺民畫家世界，這是相當標準的作法；有許多人表現得更誇張（相同問題也可利用消去山水中所有人物的方式獲得解決）。例如有證據顯示，有些人爲了抵制新規定而繼續穿著明朝裝束，並得到地方政府的容忍。[25]就更寬廣的脈絡來看，我們今日所見陶瓷器上的裝飾圖樣，以及戲劇舞台這些再現空間中，也依然保存了許多明代服飾的因子。

石濤山水空間中曲折的政治意涵無論如何都比簡單的種族分類標記複雜許多。如果仔細審視《對菊圖》（圖23）和《清湘大滌子三十六峰意》（見圖版3）這兩幅截然不同的作品，應該會對進一步理解其意涵有所幫助。《對菊圖》的焦點在於石濤對新近移栽於堂上的菊花所作的醉心沈思。畫上題跋就像現代漫畫家經常使用的泡泡形文字框，讓我們藉此窺伺他的想法：

連朝風冷霜初薄，瘦鞠柔枝蚤上堂；何以如松開盡好，只宜相對許誰傍。

垂頭痛飲疏狂在，抱病新蘇坐臥強，蘊藉餘年惟此輩，幾多幽意惜寒香。

雖然沒有在這些字句中明白表達——他也無須清楚說明——但他確實是將菊花（寒香）當作「殘存」的象徵，最後一代殘存的明遺民。晚秋花卉「瘦鞠柔枝」的特性對照他自身愈益嚴重、最終導致死亡的病痛。這種移栽菊花的喜悅與自我投射、隱隱的哀傷、以及他們那一代才能明白的流逝時光的意義互相混合而無法分開。石濤於大限將至前送給幫他作傳的李騨一套畫冊，其中描繪的主題也就只有菊花而已。[26]

詩中埋藏對瘋狂的召喚——疏狂——與粗糙的岩塊、扭曲的松枝、及攪亂寧靜鄉村表面而令人意外的紅點相互應和。不過，在《清湘大滌子三十六峰意》中，整個畫面從怪異的人物直到山水形象，則是完全癲狂了（見圖版3）。其實，這件畫作包含兩個重點：一是大滌子的身影，另一是上方被竹林環繞而同等怪異的建築；這種怪異也延伸到畫作與觀眾間的關係。由於畫面下半部兩塊主要岩石間的空間關係交代不清，加上遠近景物都被賦予相同的重要性，因此，上述兩個主要母題便處於前景和背景轉換的變形壓縮區域。但這些空間上的矛盾對觀者造成的混淆，尚不及

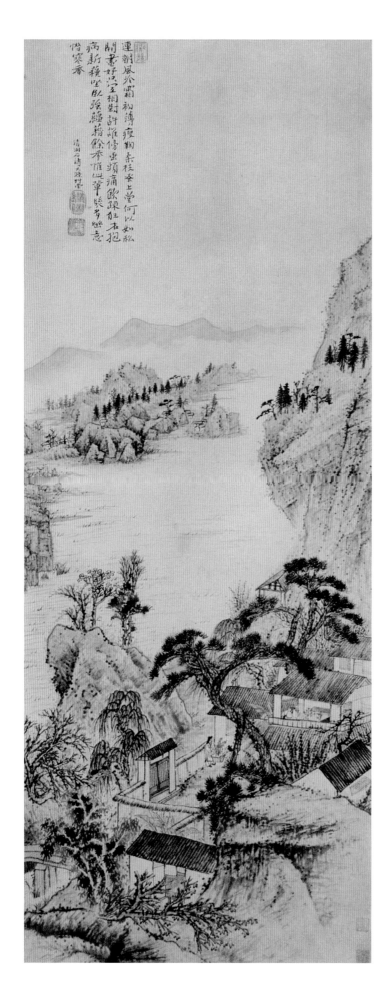

連朝風谷霜初薄瘦翩素枝委上堂何以如松
閒畫好坐空相對許誰傷巫頭痛飲踈狂本抱
病新穎坐臥強纏籍餘香唯此草炎多戀愿
懵寬香

清湘石濤大滌堂題

圖23
《對菊圖》
軸
紙本 設色
99.7×40.2公分
北京 故宮博物院

它們投射到人物和建築上造成的影響。這種投射使代表大滌子的畫中人物彷彿一個得以超脫日常生活固定座標的譬喻性影像，因此形成明顯可辨的「狂人」形象——一個在石濤作品中具有悠久歷史的角色（這個名詞將我們帶回1660年代晚期到1670年代早期階段）。確實，如果以肢體語彙表達，至少可以說，這片山水透過喪失對身體控制力的暗示，引發狂亂之感。

出於不同的強調重點，這兩幅畫都將回憶與瘋癲相連，從而確定石濤的明遺民身分，並在政治哀悼的脈絡中書寫畫跋；這種行為本身就是龐大社會機制（social mechanism）的一部分。明、清交替時一個最令人驚訝的特色，是有那麼多文人為其朝代傾覆作出反應。不論在「忠於明朝」或「與清朝合作」這兩個極端，所有回應都符合已然建立的歷史模式；這種歷史模式在漫長時間跨距中的存在及權威性，指向一種潛藏的儀式性責任（ritual responsibility）之社會機制。政治人類學家George Balandier曾經說明，社會發展出豐富的儀式機制（ritual mechanisms），以確保無法避免的社會危機——例如一國之君的驟逝——不會導致社群的解體。Balandier分析的基本概念是，當危急存亡之際，被認可的儀式性行為可能會相當極端，包括顛覆正常的社會期待、突破禁忌、以及訴諸暴力；這些儀式性責任的完成將象徵性地創造出潔淨的白板，而這對新統治者相當必要。[27]中國在1644年以後的情況，自明遺民這一側看來，他們對朝代的傾亡也發展出一系列程度不同的被認可反應。這些反應都有象徵性反抗的特性：如自殺、裝瘋、拒言、棄世為僧、拒絕仕宦、歸隱等。明遺民這些或其他形式的反應可以用喪儀的典範予以理解。皇帝是「天子」，同時也是萬民之父；朝代並非如我們所說的傾毀（fall），而是滅「亡」。某些反應，特別是自殺的案例，採用的隱含典範是古時候的陪葬。其中最著名者是商王大墓的例子。直到十五世紀後半，明代皇帝以嬪妃隨葬的儀式仍然經常舉行；儘管1464年已明令廢止，卻仍無法阻止明代諸王階級繼續施行。[28]在光譜的另一端，脫離公眾生活的作法雖然可被解讀為一種象徵性的自殺，但其實也是一種父母過世時服喪的標準模式，差別只是一般的服喪有固定的時間。[29]以失敗或注定失敗的抵抗為背景，遺民背起哀悼的責任，表現出對新生皇朝象徵性的反抗。

相對於這些受人景仰的遺民，那些苟延殘喘的文人——以入清任官者為代表——在今日無疑會受到鄙夷的眼光。雖然，要單純將他們與清朝的合作視為現實或投機的反應並不難——這是他們傳統歷史形象的來源——但這或許低估了許多與新政權合作者所聲稱的道德意圖，其所稱的道德意圖也可由喪禮找到源頭。他們將重建太平的必要置於效忠原本所屬朝代之前；如同元代的狀況，這是致力於讓中國文化傳統能在政治核心繼續發揮某種教化作用的努力，表面看來是犧牲了對所屬群體的忠

誠。他們對政治主體是以國家（而非朝代）作為定義——天命和國家組織是超越朝代移轉的。在此基礎之上，他們縮短了所謂「悲悼」的時間。此外，我們若不將與清朝合作者關心己身名譽這點列入考慮，就等於背叛了高度發展的文人史觀。在祖先名聲會加倍綿延至子孫身上的社會來說，這不是件小事。在最初幾十年加入清政府的文人，如同與其相對的遺民，也投身在一種象徵性的自我犧牲中；只是他們選擇了擔任自願的奴役，而非陪葬。[30]

　　哀悼與自我犧牲這一體兩面的必要行徑提供了不同典範，當面對災變時，共同發揮了延續社會平衡的功能。關於這一點，我們可由這兩種立場的擁護者之間並無太大敵意而得到證明（不考慮積極抗清的脈絡）。[31]文人對於朝代興替的反應展現成為不同時間感（temporality）。[32]服侍清廷的中國官員以縮短哀悼時間進行的延續性事業，維持了朝代的循環更迭。反之，遺民也可說是將長子象徵性服喪三年的時間延展至終生，或者以這種死亡的象徵性替代品永遠陪伴他死去的君主。哀悼或服喪是有意地與正常社群生活或公眾生活進行一段時間的斷裂，由此得到啓發，他將自己置於斷裂狀態，因此得以暫停朝代的時間，居住在一個或可被稱作介乎朝代間的過渡期，這段期間無法清楚被劃歸為明朝或清朝。[33]

　　一者讓朝代時間接續，另一者則讓它暫停，這兩個機制皆對改朝換代有所助益，都是複製皇朝體系的多種方式之一。[34]不同的儀式化政治選擇對應到不同的時間感，透過其交迭演出，皇朝的移轉被建構成儀式論述（ritual narrative）。在這個論述中，忠臣或是合作者都同等必要，而其情節，就如同中國戲劇，總表現出似乎不可扭轉的命運。儘管自願擔任奴役，但是光靠合作者（貳臣）是無法取得道德權威，從而創造出象徵性的潔淨白板。倘若沒有這種潔淨的白板，新皇朝便無法由外來的強加性權威過渡為正統的存在。排斥或延遲直接政治參與的遺民文化則在此處發揮作用。雖然遺民的拒絕承認清朝通常被尊崇為一種阻擋新皇朝獲得權威的努力，而且這無疑也是遺民本身的想法，但由於這些反抗行為是以哀悼來進行的，便形同隱諱地承認朝代覆滅的事實。雖是負面行為，然這種承認至為關鍵，因為它具有不容質疑的道德權威：黃宗羲（1610–95）曾說「遺民者，天地之元氣也」，[35]也難怪清政府在這個階段對遺民特別敬重。

　　如同一般表現政治哀悼的作品，《對菊圖》和《清湘大滌子三十六峰意》將主題置於帶有隱喻性的「野」的環境。在皇權掌管的宇宙中，「野」處於邊緣位置，其意義相對於中央權力可運行範圍的「朝」。「野」長久以來所具有的功能是作為一種逃避空間，逃避指的是放逐或隱退的獨特主體性。作為一種放逐的空間，「野」具有兩種關鍵特性。首先，如同它與「朝」恰為相反所暗示的，「野」在本質上是

政治性的，因此成爲遺民之象徵性自我犧牲的當然歸宿。其次，雖然逃避可以是實質的、地理性的（比如放逐或遁逃），但更爲根本的是意識上的逃避；在再現（圖繪）之中，實質和地理逃避最常扮演隱喻的角色。由此，將「野」定義爲一種內在放逐的空間，或許很合適。[36]

「野」以相當不同的形式出現在兩幅畫中。在《對菊圖》裡，石濤參照了他住在野僻市郊的眞實情況，將自己的家安置在一片平靜山水間。其圖像將石濤的居所移置於揚州城外的鄉間。揚州近郊並不乏畫家描繪，但極少有人賦予此處的景致一種全然隱喻的野逸樣貌。當地畫家蕭晨就是其中一例，他的畫是《對菊圖》的先聲，特別是以中斷的山勢環繞前景屋宇的手法、（屋內）主人與（屋外）僮僕的對比，以及難以連接起來的稠密前景與其後寬闊的湖畔別墅。[37]這種介於城市與鄉村間的近郊地帶——南京城南風景或許最常被表現——是遺民畫家野逸作品的主要參考對象之一。石濤作於1690至1700年代的其他作品中，類似形象出現有數十次之多，有些沒有特定的地理特徵，但有些則明確指涉南京城南近郊，或是蜿蜒在揚州西北近郊的保障湖附近。要對這一系列野逸表現有全面的理解，我們必須注意遺民繪畫潛在的隨葬隱喻；具體言之，就是畫家對於朝代時間的暫停與死亡狀態在死後世界暫停的類比。我們在此和許多其他同類畫中見到的，是明朝的一種理想化、和平的延續 —— 可以稱之爲朝代的後世 —— 這複製了作爲「魄」的居處的理想墓室環境之再現原則。在這些畫作裡，就像在墓室中，所有幻覺的作用都致力營造具體眞實的死後世界。

久居人體不去的「魄」這個典型，很難與許多喚起漫遊和逃離感的奇景及怪異山水的遺民圖繪聯結在一起，無論這種奇山異水是來自想像或根據眞實的旅遊。《清湘大滌子三十六峰意》就是其中一例。但是，隨葬的隱喻在此處依然有用，因爲除了「魄」，還有徘徊在陰惡宇宙中尋找天堂的游移且不快樂的「魂」。《清湘大滌子三十六峰意》中野逸荒涼的山水引人想起他漂泊於世的歲月，是一幅描繪歙縣附近黃山的「眞」野之作。如此清楚地標示爲黃山，讓人想起前半個世紀數以千計的黃山派畫作，其中許多都爲掌控揚州經濟的徽商所有。黃山作爲黃帝故鄉的傳奇性角色，讓它隱然成爲統治者正統性的象徵。而它在野逸山水中的地位也因印象中是一處庇護遺民流亡之地而得到強化。然而事實上，即使是徽州畫家，也僅有少數人曾長時間遊歷黃山；因此石濤對於自己曾三登黃山，其中一次並停留超過一個月，感到相當自豪。一如揚州近郊，在石濤和其他人的畫作裡，利用一種將其推向孤立，或者像這裡推向「野」的隱喻轉換，使黃山取得野逸的地位。

「遺民」背後還有個發音相近的「逸民」，意思是「逃脫的主體」，或者更簡言

之，即隱士。陳繼儒（1558-1639）在《逸民史》中對逸民的定義指出了遺民與逸民這二個名詞間的關連，他說隱士（逸民）是「如野燒草灰而根存」[38]；遺民則是隱士的一種特別類型，但所有在明代出生並活過1644年的隱士也可以被視爲遺民。這種模糊性最終導致「遺民」或「逸民」一詞由語義學的領域被轉往修辭論述的戰場。這是相應於「野」幾乎可以應用在任何以道德爲託詞之排斥或疏離的形式上。例如，在野逸的山水中，死硬派的遺民與在科舉中受挫的學者，以及處於私人休閒時期的清代官員具有共性。然而，我到目前爲止據正規朝代興替爲基準所作的討論還未能窮盡「野」的意義，如果以城市文化的角度來看，勢必會有另一番嶄新的面貌。就這些另類的角度觀之，可以不完全但仍相當準確地將「野」視爲獨立文人販賣其文化技能求生的商業空間。憑藉著「野」這個詞彙，他們變得高貴了，並得以辯解自己放棄無法提供他們可靠經濟角色之社會參考框架的作爲。放逐在此具有的是社會經濟上而非政治上的意涵，也爲文人在朝代更迭時的行爲放進一個相當不同的面向。由此角度，分處兩個極端的貳臣與遺民之間的其中一個差別，只是投資策略的不同。服務清廷的中國官員投資在可以獲得直接經濟利益的政治資本上，而遺民則投資在一個幾乎完全是符號性的、道德的資本上，而這種資本只能透過文化生產的間接調節獲得報償。[39]

在《對菊圖》中被表現有如休閒場域的石濤居所，其實也是生產的地點——作坊——以及營業場所。但嚴格地說，這屋子並沒有表現出這些經濟面的性格。在一開石濤描繪自己於窗前作畫的冊頁中，似乎對此有些暗示，但畫上題詩立刻清楚地提醒我們，石濤應被視爲創造者，而非生產者（圖24）。另一幅《狂壑晴嵐》描繪的是握筆的石濤，它也利用類似的方法，以半神秘色彩的詩句喚起人們對創作過程的想像（見圖102）。[40]畫卷的主人王仲儒與其胞弟看著石濤作畫，並不意謂畫家正在從事一項商業交易。商業性總是因友情這種適於表現的社會互動模式而降低：在此表現的是畫家（爲繪製掛軸而擺放的紙筆已經就緒，等著他揮毫）與詩人兼書法家（在桌子後方成堆的書本也意指這個虛構地點是王仲儒的家）之間的友情。

我對於社會經濟議題的關注並不是想要強行植入一個與石濤時代無關的現代角度。一位被迫依靠販賣文章、書畫維生的隱士，是十七世紀晚期最常見的傳記修辭，例如，我們在李驎爲石濤所作的傳記中也可看到如斯描述。[41]因此，若說「野逸」的社會經濟性格在此類畫中是一種被壓抑、無法言喻或描述的要素，似乎是公允的。雖然在畫作及題跋上通常被省略，但我們可以從石濤在其他地方揭露的事實得到證實。舉例來說，因爲患病而導致在經濟方面產生的明顯後果，於《對菊圖》的題詩上完全略過，但相對地，在商業往返的信件中，石濤則毫不遲疑地以罹病作

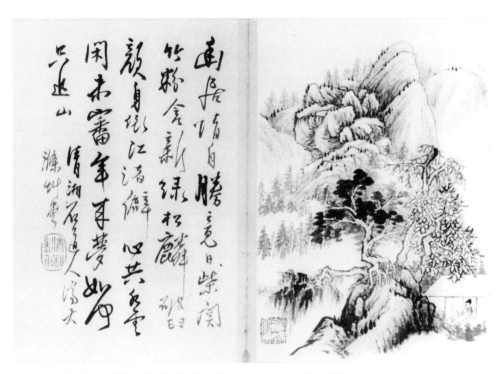

圖24 〈臨窗揮翰〉《詩畫冊》第1幅 紙本 設色 各27×21公分 私人收藏

為賣畫（醫藥支出）的原因，或者作為無法如期交件的解釋，又或者在任務完成時，也同時求藥。例如以下的這封信：

> 屏早就不敢久留。恐老翁想思日深。遣人送到。或有藥小子領回。天霽自當謝。42

我想我們應該假設，「野」的社會經濟特質在畫中如此潛靜，是由來已久的傳統。雖然確實存在禮儀的問題，但真正的解釋須於文人企業家的矛盾處境求之。因為就某個層次來說，他所販賣的是以自己作為化身的野人對「純潔」以及非營利性文化的迷思。如果考慮這個面向，不難看出遺民角色事實上提供了文人另一個可供謀利的社會身分。透過書畫和詩文，道德資本逐步轉化為經濟利益。遺民的職業性被惋惜為迫於時局的妥協，但實際上他們也是1644年前便已發展出的文人職業性的一個新型變種。《對菊圖》和《清湘大滌子三十六峰意》是這種環境下的產物，他們為休閒山水增添的野逸形式，助長了我將在第六、七章重建的當時商業脈絡中的暢銷性。

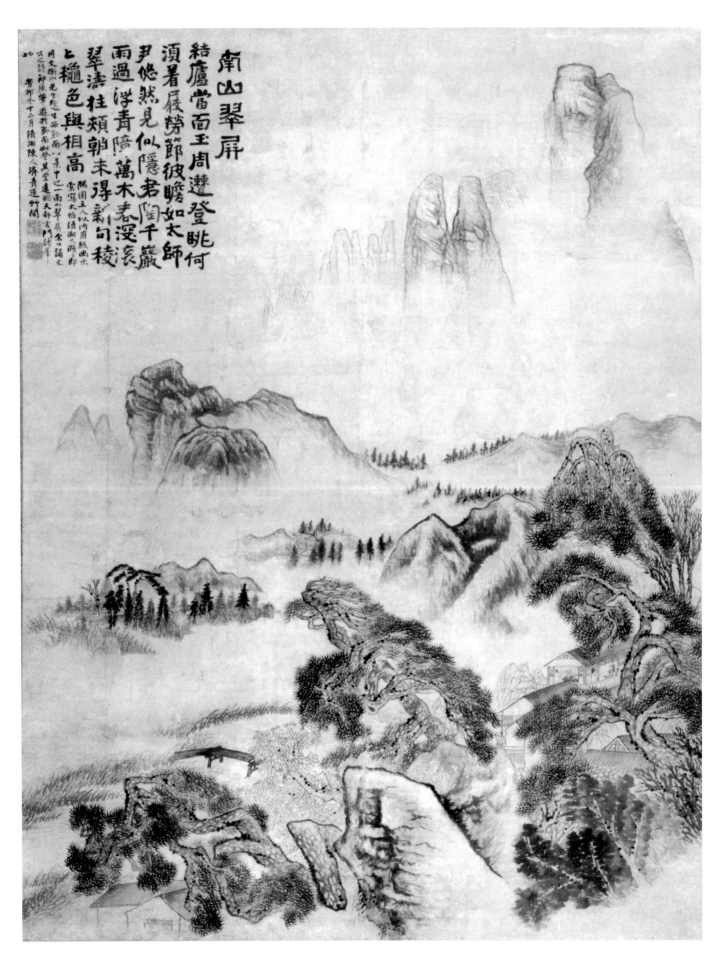

南山翠屏

結廬當面玉周遭　登眺何
須著屐勞　節彼瞻如太師
尹　怳然見似隱君　陶千巖
雨過浮青隱　萬木春溪滾
翠濤　柱頬朝來得新句稜
上穠色與相高

隔園主人以內府紙出示
索寫大幅　清湘之瀬郎
呈寫南山翠屏　金口誦文
為之西盒南｀集中｀一南山翠屏

用文衡山先生法　為西盒南集中之一
玄晏樵華｀遊我麋南如慈其整遠畔文幹門聞
此結　神仙筆｀遊我麋南如慈其整遠畔大幹門聞
告卯冬十二月　清湘陳人濟　青蓮忓聞

圖25　《南山翠屏》　1699年　軸　紙本　設色　234×182.5公分　東京國立博物館

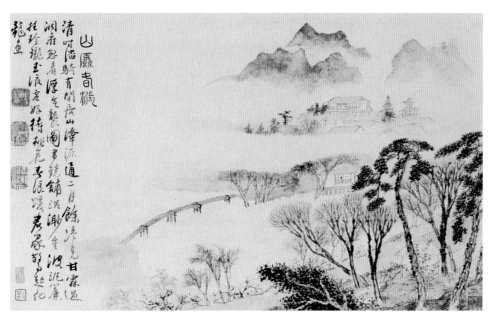

圖26　〈山泉春漲〉　《溪南八景冊》　1700年　紙本　水墨或設色　全8幅　各31.5×51.8公分
　　　　第1幅　紙本　設色　上海博物館

模稜兩可的士人

　　在《南山翠屏》這幅畫中，石濤展示了另一種相當不同的野逸。作品描繪眞實
存在的鄉間產業（圖25）。由其尺寸、比例和受損的表面看來，也許原本是裝飾性
的屛風，旨在表現徽州歙縣豐樂水南的吳氏家族產業，背景部分還隱約露出黃山山
脈。另外還有一個月後完成的一套八開冊，這兩件作品都是長期與石濤友善往來的
富有徽商家族的一員，二十一歲的吳與橋所訂製。[43]上述石濤爲吳與橋所作冊頁，
是一套八首詩的詩意圖冊。這八首詩是一個半世紀前來自蘇州的一位訪客，兼具書
法家與詩人身分的祝允明（1461–1527）歌詠吳氏家族產業之作。石濤該冊帶有一
種豐饒富裕的田園牧歌式情懷，描繪遍佈徽州那些以精緻卻又簡潔著稱的屋宇，以
及閒居其中的富人和學者（圖26）。而石濤這幅掛軸則以恢弘的氣象演繹其中一首
詩的意境，並有效地借用發揮了當時揚州裝飾派畫家使用的精準寫實的自然主義畫
法。[44]距離是此處表現的重點，加上驚人的高度，產生巨大的空間感。往後退縮的
空間構築出相當穩定的地平面，高聳的山峰則如塔般矗立其上。迷濛煙霧模糊了山
腳和向後延伸的低地，使觀者專注於各種暗示距離、高度和穩定的視覺線索上。畫
中右前方令人印象深刻的住宅群中，可以看到吳與橋與石濤正在亭台上談天。吳宅
之後的黃山群峰（實際上兩者並不相鄰，從吳宅甚至無法望見黃山），形成護衛吳宅

的背景「浮青障」。畫家頭戴隱士的黑色蓋頭，與之相對的便是頂著官帽的吳與橋。背景的書、畫和毛筆顯示他的教養和文化。由畫上所題祝允明的傳統詩作，可以將畫中兩人解讀爲陶潛（石濤）和伊尹（吳與橋）。陶潛是六朝詩人，而伊尹是被商王招攬，最終成爲宰相的隱士。這幅畫的畫眼衍生自吳與橋的號「南高」，石濤以視覺語彙將之詮釋成南方山嶺，由此形成畫中遠方的「翠屏」。45

最後值得一提的是，接近畫面中心，與中景的吳宅還有段距離之處，存在一幢大宅邸。詩中並未言明那是何處，或許被當作一般佛寺或道觀，成爲如畫風景中的細節，但我認爲那應該是個很明確的地點，並與吳家家產和歷史有著高度關係。在人口密集的豐樂水南地區，出名的不是佛寺和道觀，而是祠堂，包括兩座修築於明代的吳氏家祠。46其一是祝允明另一首詩的主題，石濤在冊頁中將它表現爲一個隱密而有高牆環繞的地方；利用顯得過於高聳的圍牆作爲屏障，強調其精神及意識型態上的力量。47這個地點於掛軸再次被呈現，幾乎藏匿在溪南山水間的隱密中心，是將家族世系、地方與財產的交錯總結起來的一個強有力的視覺符號。

完成這幅畫的每個步驟（或看似如此）都顯示了仕紳的價值觀，然而，探察其情境將可發現，那些仕紳價值已被轉化成截然不同的東西。溪南吳氏幾個世紀以來都是徽州的商人世家大族；他們的第二座家祠其實是獻給南宋從商的祖先，亦即明代徽州建立的許多「商聖祠」其中之一。48雖然吳氏家族的個人可以透過科考成功或捐官方式，聲稱自己屬於「士」階層，但吳氏仍舊以商人家族聞名，就像石濤對他們而言，某種程度上也只是個三十年來受到家族中許多不同成員委託過的職業畫家。吳與橋住在揚州，他的親戚在該地積極參與鹽業，獲取利潤。他的父親希望長子吳與橋可以準備科考，進入北京的國子監，並取得全國爭逐的進士資格。然而1691年時，父親的辭世卻讓事情的優先次序有所改變；二十歲的吳與橋即使仍抱著求學希望，也很快就破滅了，在母親的堅持下，他負起照顧家庭的責任，轉而從商。我們必須記得，若非其父親早逝，繼續求學對這個家庭來說，必定不會是個無法負擔的奢侈要求；因爲徽商家庭通常會鼓勵一個兒子成爲官員以鞏固家族的地位。49

溪南地區的優美景色與商人財富也有直接關係。祝允明十六世紀早期的詩作是在讚頌吳家剛改造完成的大型園林的山水景致，這些詩在石濤當時成爲消除暴發戶氣息的工具。50（1700年時徽商更熱衷於在揚州一帶興建園林。）祝允明與徽州商人的關係則是商業成功所帶來的另一項副產品。十六世紀的徽商贊助者經常將文化界的領導人物，有如戰利品般地從江南（特別是蘇州）帶到徽州。這並不意謂該家庭沒有受過相當教養，也不是認爲祝允明或之後的石濤算不上這個家庭的友人，當

然更不會否定祝允明與石濤的文人身分。因此，石濤刻畫著藝術家和贊助者間友情的畫作，對於產生此畫的社會關係來說，是完全眞實的——彼此間的眞切情意也是這幅作品之所以感人的部分原因。但藉由增加「雅」的符號，石濤在暗中否定被視爲「俗」的商業行爲之餘，小心翼翼地遮掩這個家族所積聚的商業財富、畫家本身的職業性、以及這幅畫的商品性。如同Joseph Esherick和Mary Rankin所言：「仕紳是擁有一套特定的定義『雅』的文化符號的人」。[51]

要如何解釋《南山翠屛》中對仕紳理想的描繪？它是否傳達了改變地位的期望？這種理想是否已進入公共領域，也就是說，在不同目的下被操弄著？對於這些問題，我們需要從局內人的觀點來理解。爲瞭解商人對於「士」這個角色的想法，我們可引用清初一位出身徽州的文士所作的社會史分析：[52]

> 宋太宗（976–84在位）乃盡收天下之利權歸於官，於是士大夫始必兼農桑之業，方得瞻家，一切與古異矣。仕者既與小民爭利，未仕者又必先有農桑之業，方得給朝夕，以專事進取。於是貨殖之事益急，商賈之勢益重，非父兄先營事業於前，子弟既無由讀書，以致身通顯。是故古者四民分，後世四民不分。古者士之子恆爲士，後世商之子方能爲士，此宋元明以來變遷之大較也。天下之士多出於商，則纖嗇之風日益盛，然而睦姻任恤之風，往往難見於士大夫，而轉見於商賈，何也？則以天下之勢偏重在商，凡豪傑有智略之人多出焉。其業則商賈也，其人則豪傑也，爲豪傑則洞悉天下之物情，故能爲人所不爲，不忍人所忍，是故爲士者轉益纖嗇，爲商者轉敦古誼。此又世道風俗之大較也。

從多個角度來看，這段文字都與「士」一詞在意義上的轉變有關。Peter Bol在討論早先時期的「士」時，曾簡潔界定了其中相關要素：[53]

> 「士」是一個用來思考社會政治秩序的概念；同時，它也指向那個社會中的某一群人。作爲概念的「士」，是那些稱自己爲士的人所堅持的一種建構出來的社會概念。因此關於士的轉變，可以分兩方面分析。首先，士之所以成爲士的概念轉變，其次，「士」群體的社會組成的轉變。就概念上而言，成爲「士」代表具備一些被認爲適合加入社會政治菁英的特質。透過增加或減少某些特質、重新定義某些特質，或是與這些特質相關的某些價值產生轉變，而讓被認爲是「士」所應具備的特質產生變化的時候，「士」這個概念也就隨之轉型。

在論述的一開始（上文未引的段落），前引清初文人描述了魏晉到宋代的歷史過程，Peter Bol將此過程總結爲：「『士』由貴族變爲官員乃至於地方菁英的轉型過程」。[54] 宋代是「士大夫始必兼農桑之業，方得贍家」的時期，也就是地方仕紳菁英的時期。然而到了明代，「貨殖之事益急」，士因此又轉型了。雖然他的論述不是沒有矛盾之處，這位支持商賈立場的清初文士顯然認爲，「士」被商人吸納並取代了，但如果由一位支持仕紳立場的文士來看，也許會覺得是仕紳菁英吸納了成功的商人，仕紳階級多元化並伸入商業領域。就像Esherick和Rankin指出的「仕紳和商人在資源和策略上有許多重疊」。延伸Bol的論述，這可被視爲一體兩面的狀況：或可被描述爲「士」概念之（競爭的）轉型過程，涵蓋了形形色色的菁英；這個過程不僅是社會經濟性的，也有其社會政治性，可能以城市或鄉村爲基礎而進行。

無論如何，這群菁英很難單獨以「士」來定義。[55]事實上，曾經有許多人嘗試將四種社會角色重新定義爲同等重要的四種專業；這種嘗試除對工匠以外，最重要的是對商人有利。[56]去階層化是進行更深一層重新詮釋的癥候，其中的價值標準脫離原本命定的道德價值，而建築在自主個人的新領域上。這在官方贊助、揚州出品的1693年版《兩淮鹽法志》的商人傳記中就有清楚的描述。書中提到的商人「能爲人所不爲」，是經常可見的老調，特別是用在諸如建立孤兒院、義學、修路等公衆慈善事業方面。[57]在集體層次上，商人們也要求對於他們提供鹽工、船夫、碼頭工人等大衆工作機會，以及他們對國家企業作出的貢獻等種種事實可以得到社會肯定。[58]同時，儘管文獻清楚聲明著「天下之士多出於商」（如同我們在《南山翠屛》中所見），商人階級仍不願把「士」理想獨留給舊時的仕紳。藉由教育投資、捐官、聯姻等手段，當時出現了所謂「紳商」的高度文雅商人家族。石濤一些來自歙縣家族的贊助者，若非地方官吏，就是具備任官的資格。[59]

前舉徽州文人了然的分析，以及他辨別表象與實際的能力（實際上也是他喜愛進行的活動），恰與《南山翠屛》呈顯之表象與社會眞實間的不一致相符。因此，我們可以合理推斷，前文呈現的便是畫作產生的部分脈絡，並懷疑石濤是有意識地訴諸城市民衆的教養，這些城市民衆慣於辨識階級身分符號的操作方式。爲進一步探索這個可能性，我先舉一個關於這種操作方式更直接的例子：服裝的符號語言學。明代因爲禁奢令而使服飾得以展現社會道德地位，然到了清代，服飾則以迥然不同的方式表現社會差異。在這個轉變中，由於缺乏來自揚州而同樣直接有力的描述，我們參考上海仕紳姚廷遴的證詞。在明亡前十六年出生的姚廷遴，大半生都有寫日記的習慣，一直到1697年左右爲止，他最後簡短批判了在其有生之年所發生的一些變化。以下是他言及男性服飾的部分內容：[60]

至如明季服色，俱有等級。鄉紳、舉、貢、秀才俱戴巾，百姓戴帽。寒天絨巾、絨帽，夏天鬃巾、鬃帽。又有一等士大夫子弟戴「飄飄巾」，及前後披一片者。「純陽巾」，前後披有盤雲者。庶民極富，不許戴巾。今概以貂鼠、騷鼠、狐皮纓帽，不分等級，傭工賤役及現任官員，一體亂戴，并無等級矣。又如衣服之制，載在會典。明季現任官府，用雲緞為圓領。士大夫在家，亦有穿雲緞袍者。公子生員輩，止穿綾綢紗羅。

姚廷遴五十年後對於明代的記憶或許不是十分可靠。此外，他居住的地方在十七世紀時是遠較揚州保守之地。雖然如此，他文中記錄的服裝階級分野崩壞的狀況一定更早且更明顯地發生在揚州這個商業大都會。

另一位上海仕紳階層的文人葉夢珠，在同樣作於1690年代的文字中，更為詳細地討論了自明代至1690年代以來服裝習慣的變遷。[61]由其描述可知，清初禁奢的規定藉由強調服裝的一致性，對於原本仕紳和平民間的區別給予致命一擊。而滿族服飾的顏色和紋樣也將原屬仕紳階層的專利重新開放給每個人，創造出一種非關奢儉的嶄新社會階級區別語彙的可能性。清廷後知後覺地瞭解這個情況後，在1670年代初試圖恢復許多之前的社會區分方式。然而，事後證實這方法窒礙難行，後來也遭廢除，服裝的奢靡之風隨即復現。如第一章所提及，揚州文士李淦於1697年所寫的一篇文章也提到當地服飾的奢華風氣。李淦論及這種風氣打破了孩童與成人、以及買來的侍妾與高貴婦女間的視覺分野。「風俗之侈靡，揚縣極矣。」[62]

新環境的法則是流行，換言之就是消費。李淦還提到揚州「自項及踵，唯恐有一之弗肖」。當不再有制式服裝可以提供確定可靠的意義時，市場對「新奇」的需求便鼓勵了對舊禁忌的違抗。買來的侍妾易於辨認，因為沒有尊貴的婦女會在公開場合穿著那麼華麗的服飾。而侍妾們使用這些象徵尊貴的符號，與其說是嘗試欺騙，不如說是出於好玩和自我肯定的一種舉動。就像姚廷遴所言：「今不論下賤，凡有錢者任其華美，雲緞外套，遍地穿矣。」葉夢珠的文字則讓我們較具體地理解當時新開啟的時尚可能性。雖然他提到的是官員、仕紳、及生員的袍服，但在一個任何人只要花錢就能進行服裝展示的狀況下，他的描述包含了更廣闊的社會意涵：「花緞初用團龍，禁〔約1671〕後用大小雲朵，今用大小團花、飛雀、山水景。」[63]

這些能對繪畫造成什麼啟發呢？我認為在十七世紀末，城市對於流行的興趣促成一種跨越階級和其他社會界線的「跨界裝束」的出現。這個想法可以被延伸至繪畫，其中最明顯的例子就是肖像畫。清初對於非正式肖像畫需求的高漲，迅速演變成一種恣意裝扮的行為。這有時指的確實是花俏的服飾，但更常是具有隱喻意味，

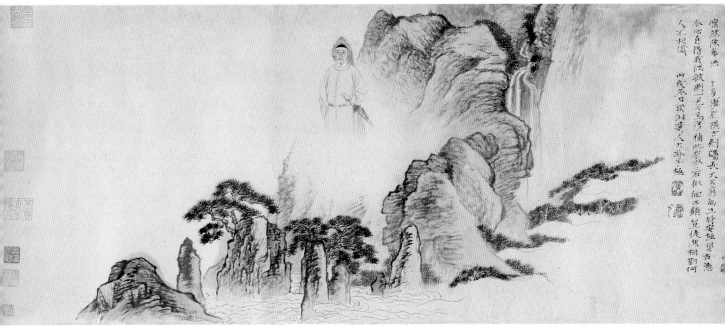

圖27　石濤、蔣恆（？）《洪正治像》1706年 卷 紙本 設色 36×175.8公分
華盛頓特區 沙可樂美術館（Arthur M. Sackler Gallery, Smithsonian Institution, Washington, D. C. Gift of
the Arthur M. Sackler Foundation [S87.0205]．）

即畫家誇張地將被畫對象所指定的角色扮演以視覺形式表現出來。在石濤所處的年
代，最擅長這類有如安排舞台場景的肖像畫大師是禹之鼎（1647–約1716）。他出身
揚州，截1670年代爲止都在當地活動，之後移居北京成爲宮廷畫家（最遲在1681年
以前）。禹之鼎時常爲同一像主繪製多張肖像。現存其系列作品當中的三幅，所畫分
別是三位著名的文官：王士禎（1634–1711）、王原祁、及喬萊（1642–94）。[64]在這
一系列手卷中，王士禎被表現爲正於竹林深處彈琴，並監看一隻銀鳳凰放生的過
程。而王原祁一開始是個菊花愛好者，但隨即成爲一名在家佛教徒。在一開冊頁
中，喬萊陸續被表現爲背棄塵世的隱士（然卻不搭調地穿著具有最新流行圖樣的長
袍）、古董收藏家、以及隻身於荒野中的人。

　　由石濤與肖像專業畫家的合作也可看到這種角色扮演的情形。因此，來自另一
個著名徽州家族潭渡黃氏的執著旅行者黃又，被畫成有如遊俠，正要過關進入廣東
（見圖33）。石濤表現來自另一個徽州望族的後裔洪正治時，顯得更爲巧妙（圖
27）。同時考慮到洪正治的祖先具有的正式官銜及這位年輕人勇敢無懼的精神，與
石濤合作的畫家（也許是蔣恆）賦予洪正治一身軍裝、腰間配劍的形象；而石濤的
山水則讓這個人物如夢般地漂浮在遍布松樹的黃山山頂上——這象徵他的祖居，抑
或他揚州居所必備的大園林的縮影呢？其後，在蔣恆1698年爲二十歲的吳與橋所作

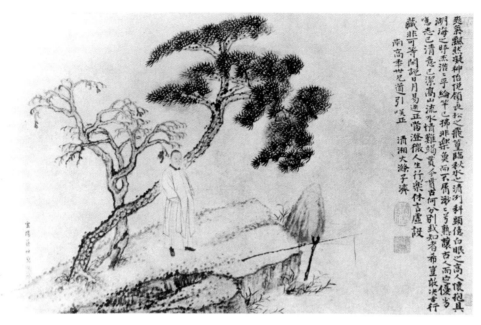

圖28　石濤、蔣恆《吳與橋像》1698年跋　卷　紙本　設色　33×54.2公分　北京　故宮博物院

肖像畫中，石濤重操舞台設計的工作（圖28）。畫家將這位年輕人安置在必然的休閒脈絡中，賦予其修道漁夫的角色，藉「綸竿已拂非樂魚」暗示他輕鬆脫離了塵念的束縛。[65]主角身後一對交纏的松樹象徵他的父母，而吳與橋在卷後題跋也召喚同樣的意象。

　　我們也許會注意到，石濤肖像畫中人物的衣著通常都很樸素，這代表一種自外於流行遊戲的自覺，但絕不只是石濤如此，至少就畫作目的而言，他所描繪的朋友或贊助者的想法也相同。既然這暗示了一種以道德為基礎的選擇，樸素的裝扮也就隱含了他們是屬於士階層的宣示。因此，就社會層次而言，吳與橋的外貌與畫中的圖像巧思，或是石濤為了解說而加的正式題記，同樣充滿意義。光著頭並穿著樸素的黑領白袍，他看起來不像當地仕紳文人筆下穿戴高級絲料及流行帽式的富有年輕人。其裝束流露出的簡單特性，正和禹之鼎1696年為高官暨著名鑑賞家高士奇所繪製肖像中，高士奇那罩在長褲外、縫著前扣的外套的表現一致。雖然禹之鼎的模特兒是文官，而石濤的模特兒是商人子弟，但兩者的肖像在目的上並無明顯差異。[66]我們可以說，石濤幫他的模特兒創造出「士」的形象，並以此參與重新定義「士」的行為。從吳與橋的肖像到《南山翠屏》這張「別號圖」，只是短短的一步而已。在這一步當中，服裝作為身體的表現框架或表達媒介的功能，轉移到了「山水」：「山水」具有將社會關係表現有如自然內在秩序的驚人潛力。框住吳與橋的徽州或黃山山水是出自家族世系邏輯運作的結果，但同時，因吳與橋對此山水具擁有權，此

山水亦表達他的身分。由服飾轉到山水，「士」的論述依然，但已經以相當不同的
仕紳理想而非文人理想的方式予以表達。

如果這是當時進行的一種「遊戲」，那麼與之相關的不只是規則而已。即使對
「四民」架構重新詮釋，也並未消除既定正統詮釋的能力，這情形在商人間亦然。雖
然「四民」階級的劃分是古代慣例，但它在早期現代時期的重要性因明朝政府給予
法律地位而得到保證；清朝也延續這種作法，只是程度較輕。就禁奢令、勞役和賦
稅責任等法律層面言之（這些僅是少數例子），「四民」的區分深入每個人的日常生
活，即使程度不如以往。對更無形的社會意識領域來說，「四民」的劃分在早期現
代階段擔任著承載焦慮與偏見的角色，並受到正統規範的強化。[67]對於被視爲工商
階級的人們，國家尚有那些依循正統意識型態的人們利用「士」的存在，以排拒他
們被社會完全接納。就此邏輯而言，早期現代階段對於重新操作「四民」語彙，嘗
試將商人活動定義成具有道德上的可能意涵，頂多只能得到部分成功，因爲在其使
用的語彙中，早已承認「士」具有較高的社會地位。當道德資本被視爲重要議題
時，身爲道德專家的讀書人注定勝出；然而傳統上被視作「士」的仕紳、學官和文
人也有其焦慮，因爲他們逐漸涉入商業活動。他們恐懼落到工匠或商人的地位，也
懷念起已然失去的生活方式。社會伴隨「四民」劃分所出現的各種焦慮，說明了石
濤在畫中召喚的仕紳理想，也可以提供其主顧一種否認命定角色（工匠、勞工、商
人或企業家）與自覺應該成爲的角色（「純」仕紳）之間鴻溝的方法。

因此，我們可以兩種相反方式解讀《南山翠屏》：從積極面看，是其對社會地
位符號的冷靜操控，從消極面或其顯現的徵狀看，則是一種社會焦慮的反應。其中
一種解讀方式引導我們看到江南城市具有的功利特性；而另一種解讀方式則帶領我
們回到朝代興衰的世界。休閒山水的力量就在於它具有同時容納兩種矛盾參考架構
的能力。

文人生活的場景營造

我希望從約作於1699至1703年間的《秋林人醉》圖所表現的鄉間景像，對石濤
作品中社會空間的詩學作最後的探索（圖29，見圖版5）。[68]這幅生氣勃勃的畫作，
如同我之前提及的作品，是以展示爲部分目的的大掛軸。爲達成這個目的，他結合
了《對菊圖》的描述性細節以及《清湘大滌子三十六峰意》的表現美學。《秋林人
醉》也與以想像角度描繪一個徽州家族產業的《南山翠屏》有若干相合之處，因爲

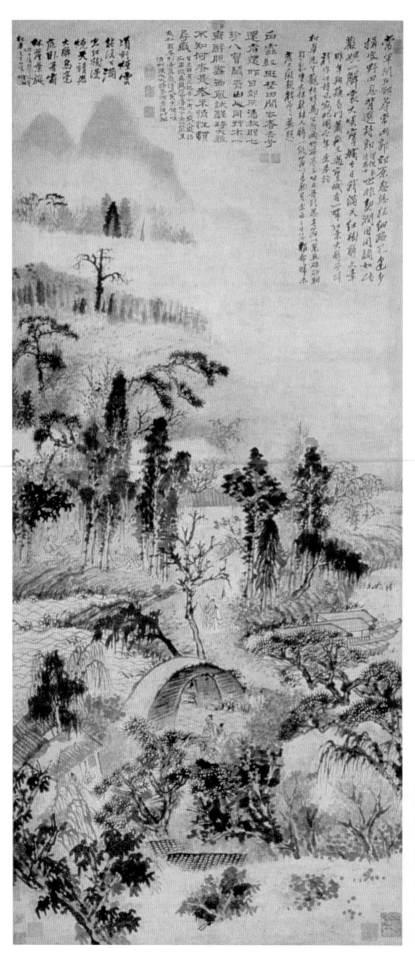

圖29
《秋林人醉》
軸 紙本 設色
160.5×70.2公分
紐約 大都會美術館
（The Metropolitan
Museum of Art,
New York. Gift
of John M. Crawford,
Jr., 1987 [1987.202].）

它也具備地誌學的向度，只不過地點轉爲石濤所熟悉的揚州北郊。在他第一段題記的尾聲，石濤解釋繪製此圖的原因：

> 昨年與蘇易門〔蘇闢〕、蕭徽乂〔蕭差〕過寶城看一帶紅葉，大醉而歸，戲作此詩，未寫此圖。今年余奉訪松皋先生，觀往時爲公所畫竹西卷子，公云：「吾頗思老翁以萬點硃砂、胭脂，亂塗大抹秋林人醉一紙。翁以爲然否？」余云：「三日後報命。」歸來發大癡顚，戲爲之并題。[69]

寶城位於揚州城外西北數里處，與揚州城之間隔有寺廟、旅舍、花圃和一些散落的大宅邸，在其南端則蜿蜒著保障湖。曾作爲康熙皇帝1689年南巡下榻之處的平山堂，以畫舫及小販較保障湖吸引更多來自城中或遠方的遊客。由平山堂高處往西北眺望，可以看到位於其下的寶城。一直到非常晚近，寶城仍不過是個平坦的鄉間小鎮、部分爲沼澤密佈的一小塊開化之地。寶城可以有兩種寫法：「堡城」或「寶城」。此區確曾爲一座城。今日人們依然可由業已改變的自然景觀看出那些已經湮滅的舊蹟。根據熱衷研究揚州歷史的史學家阮元（1764–1849）所言，這個地區的名稱應得自於組成宋代揚州三聯城中最北方的寶祐城。[70]然康熙時的文人並非因爲此處曾爲宋城（以及更早的唐城）遺址而激蕩文思。他們的焦點是落在隋代遺跡。與揚州相關的諸多史事中，沒有比隋煬帝短暫而災難性地與此地產生的關連更加重要的了；尤其是在對揚州的墮落與虛榮記憶猶新之時，其情況可與隋代相提並論。[71]保障湖周邊的幾個隋代遺跡都相當熱門，其中部分原因是人們相信隋煬帝的陵墓位於寶城一帶一處名爲雷池的地方，因而吸引了許多文人前來。[72]由於隋代和明代許多相似的脈絡，這些文人絕對敏感地意識到，明代開國君主朱元璋在南京城外鍾山的陵寢內圍也被稱作「寶城」。[73]於是，在這個例子中，野的隱喻性環境就具備了具體的山水形式——先前的黃山則是另一個。我們必須留意，石濤透過「萬點硃砂胭脂」（此畫無其他顏色）在畫作材質上指涉明朝。對畫家而言，使用「朱」色是表達忠誠的一種方式，因爲「朱」與明代皇室姓氏「朱」同音。[74]透過種種象徵方式，石濤以明代宗室的身分出現在揚州山水中。

《秋林人醉》描繪石濤與兩位友人前一年到寶城小遊的情狀。我認爲石濤就是畫面中央持杖而行的人物，其中一個同伴（可能是年輕的蘇闢，字易門）扶著他，另一位（蕭差）則在後方注意他們的狀況。如同前方兩位騎驢的人，他也朝一家酒招飄搖的酒店前進。林中已有兩組客人開始飲酒。就像石濤及其友人，他們也是乘船來到此處。分別搭載這三組人馬的船隻停泊在畫面右方。這些敘事性的細節散佈

（或者說精心安排）在由驚人的朱色、紅色與基本的墨色混和所創造出來的滿佈秋葉的樹林中。畫面空間雖然廣闊，卻以代表石濤的人物爲中心，形成一個完整的時空單位，石濤即畫中的「眼」，或者說畫中的「我」，與詩中的「我」相互應和。陡峭傾斜的地平面在橋的這一邊形成令人暈眩的下坡，這地平面擴張了人物所處範圍的邊界，將我們所見的一切事物都囊括進去。這座橋不但定位了空間結構，而且藉由一棵居間的樹木，支撐著代表石濤的畫中人物。實際上，所有的描述細節都小心地環繞這個穩定中心，母題彼此之間也維持著平衡。繪畫中的宇宙從未如此集中在一個自主個人的身上，在這宇宙中，石濤的手杖代替畫筆，象徵一種統一的表現性與幻覺性的行動。

　　到寶城的旅行不只在畫中被呈現，也是他解釋委託情況詩作的主題：

常年閉戶卻尋常，幽郭郊原忽恁狂，細路不逢多揖客，野田息背選詩郎謂倪永清處士。也非契闊因同調，如此歡娛一解裳，大笑寶城今日我，滿天紅樹醉文章。

爲何石濤自稱常掩門戶？難道是指他足不出戶嗎？他的商業文書往來提供了一些解答，但訴說的是一個不同的故事：[75]「前長君路有水，弟因家下有事，未得進隨謝之」、「弟時時有念。不□過。恐驚動」、「昨承尊命過□齋。有遠客忽至索濟即早同往眞州」、「弟昨來見先生者，因有話說，見客衆還進言，故退也」、「歲內一向畏寒，不大下樓，開正與友人來奉訪，恭賀新禧」、「路好即過府」、「自中秋日與書存同在府上一別，歸家病到今……每想對談，因路遠難行」、「天霽自當謝」、「向日先生過我，我又他出」。一方面，石濤的確因爲工作和健康因素留在家中，但或許也跟他不喜歡正式拜訪客戶有關；另一方面，石濤顯然也無法完全免除這些拜訪。就像他詩中所言，這關係到他必須向誰彎腰，並由此得到新的工作委託——這正是《秋林人醉》一例的情形。

　　然而，或許石濤所說與上文的描述極爲不同：由於工作及患病，他幾乎無法到城外如寶城那種地方作這樣愉快的旅行，就像他晚年幾乎無法離開揚州出外旅行一樣。（最遠的一次是1702年的南京之行。）這回出遊一定有特別的事：就像他在1701年與兩位方外友人至平山堂，因而繪製了當地蓮花池的景象（見圖172），又或是他在黃又和程道光陪同下於保障湖上的遊船旅程後，留下了描繪進入湖區的標誌——著名紅橋——的畫作，都是爲了某些特別的事宜。[76]很顯然，他將這些事件視爲對必須一再面對之社會義務的短暫逃離。他在詩中用具體的文字描寫這種暫時的

逃脫：當他遠離城市及其近郊時，忽然發「狂」，而取代自制地打躬作揖的，是他與朋友在秋林中醉酒之際，敞開衣袍躺臥在地上。

　　石濤遇到的舊識是倪永清。今日之所以有人認識他，是因為1688年他為當時人刊行的詩選仍留存至今；石濤因此稱他為「選詩郎」。[77]早在十年前，他就跟石濤一樣經常參加孔尚任（1648–1718）贊助的雅集，孔尚任當時在揚州治理河道。倪永清是松江人，由這個時間點看來，他可能只是過訪揚州而已。倪氏以直言坦率的個性聞名，同時也是石濤幾個熟識的朋友中少數曾從軍者之一。宣立敦（Richard Strassberg）曾提及：「在一封道別信中，孔尚任讚美他的英雄氣概，並敦促他接受平民般的寧靜生活。」[78]較不為人所知的是他獻身禪宗，致使他跟石濤等一干僧侶一樣，被收入一部半官方性質的禪僧史《五燈全書》中。[79]石濤當天兩個遊伴之一的蘇闢，是出身於揚州當地的年輕人，並至少在某段期間是石濤的常伴。[80]我們由現存的文獻可對另一個遊伴蕭差有較生動的了解。蕭氏曾經聰明且謹慎地接受李驎的委託，繪製文人肖像，在畫上有如下一段題記：[81]

> 蕭子好詩，詩不為名。興至而作。性情所感，一寓之詩，而不拘拘擬古人。又性不喜近顯貴，好從耆宿及高僧遊揚州，介江淮之交，四方名彥舟車過邗水蜀岡者，輒訪蕭子。蕭子輒與之登平山堂，飲酒指顧隔江諸山以為樂。[82]

李驎曾在他處描述石濤所畫一張現已佚失的《蕭差「野」像》。畫中的蕭差一手持杖、一手拿著一枝梅花，站在保障湖邊的法海寺前，身旁則滿是為雪覆蓋的景色。[83]

　　石濤、倪永清、蘇闢和蕭差只是畫裡十幾個人物當中的四個；其他人物——除了畫面前景可能是客棧主人的男子，以及一個在客棧裡、另一個在畫舫中的僮僕之外——可說都是與上述諸人一般追求相同娛樂的文人們。他們出現在畫中（或說出現在那一天），是為了更生動地表現場景，進一步強調這是一個不尋常的景觀。根據石濤對程松皋委託任務的描述，程氏想看到的並非單純的秋林，而是一群人——文士——在秋林間醉酒的情形；石濤營造的是文人社交生活的一幕。在此我們可能會回想到同樣具明顯場景營造的《對菊圖》，但該圖的主題不是社交，而是在游移的目光前提供文人獨處的情狀。「社交」或「獨處」，是城市文人生活場景營造的兩種極端；在一開冊頁上甚至可以看到兩者並置，一位獨自彈琴的文士與背景出遊的船隻（圖30）。

　　文人生活成為一種「景觀」，最早或許是在接近十五世紀末時。當時的蘇州文人畫家發現，原本為了志同道合者間的私密文化所發展出的具社會排外性的藝術形

圖30 〈憶王郎〉《詩畫冊》 第2幅 紙本 設色 各27×21公分 私人收藏

式，竟對於江南地區勢力日趨龐大之廣大且富有的大眾具有顯著的市場價值。在這些初期且清楚有自覺地探索文人公眾形象的圖像中，畫家經常將地方景點（花園、寺廟、虎丘）當作舞台，利用的不僅是地方上的驕傲，還包括蘇州逐漸發展成為觀光業中心的事實。文人利己的面向摻雜了市民認同，將文人生活場景的典範塑造成一種奇觀。在即將跨入十八世紀之際，這種典範作為社會空間的文化轉向依然見於石濤描繪寶城的作品，而且也與石濤絕大部分的山水作品相符，包括那些或明或暗地影射揚州的畫作。此時的揚州已獲致前所未有的重要地位，而且其市民領袖對改善城市的努力，也使它成為一座無論是居住或遊覽（就像倪永清在此的出現，或是蕭差作為導遊所具有的職業或專業地位）其中都會讓人羨慕不已的城市。1689年時，孔尚任已經將揚州與北京、南京、蘇州及杭州並列在其「天下有五大都會為士大夫必遊地」名單上。[84]

在此需要更清楚說明的是文人場景的營造與揚州大眾之間的關係。此處暫不正面處理揚州繪畫市場的複雜性，我希望能突出石濤所依賴的兩個不太相同卻非絕然相異的顧客網絡。第一個是由活躍於揚州、經營獨佔性鹽業的徽商家族所撐起，其中的組成份子無論在文化素養或財富方面均相當著名。於區間貿易扮演重要角色的徽商，在許多城市中都舉足輕重；但在揚州，由於他們同時是主要的雇主、市民領

袖與奢侈的消費者,因此完全主導了整個城市的生活。例如溪南吳氏是雄霸徽州和揚州的世家大族之一,他們固定委託石濤繪製畫作長達四十年。石濤於1690年代在揚州定居,無疑也與他和這類徽商家族的長期關係有關。雖然他也在徽商網絡之外賣畫,但與無數揚州的文人書畫家和作家一樣,主要還是依靠徽州集團營生。城中的專業文人實際上是處在與徽州家族的主僱關係中。不過經濟關係只提供了故事的片段,如果不瞭解這些家族文化面向的狀況(當然有例外),可能無法對這些關係提出充分解釋;對比同樣活躍於揚州的山西和陝西的錢莊商人,就會發現徽商在文化面向的特異之處。徽州家族以注重教育聞名,也使得嫻熟文藝、有教養的商人漸次出現,而家族中走文人途徑、最終成為官吏的大有人在,其他人也或多或少成為業餘文人——更別提那些並不富有的個人,如畫家程邃或查士標等,最後都變成類似石濤的專業文人。因此,毫不令人意外,徽州家族的紳商們打從一開始就成為早期現代階段文人文化商品化的主要贊助者。《南山翠屏》一作見證了這長遠的歷史,圖解十六世紀早期蘇州傑出文人為徽州贊助者所作的詩作。[85]在徽州贊助者與為其服務的專業文人間的界線極為浮動的狀態下,兩邊都得到了好處。贊助者追求士階層地位所能帶給他們的利益,而藝術家也可避免被迫與不對眼的贊助者妥協。在上演文人生活的劇場中,贊助者不只是觀眾,而是有如吳與橋出現在《南山翠屏》中,他們也傾向讓自己成為粉墨登場的表演者。

然而,我們無法確認《秋林人醉》也是由來自徽州地區的贊助者所委製。「松皋」一名雖然常見,但有一可能人選是來自武進的程彥,他於1696年擔任安徽桐城的舍人之職。[86]也就是說,這位贊助者或許來自另一個不同的顧客網絡:在職或離職的官員。石濤的啟蒙老師之一就是一位暫時退隱而富文化素養的清代官員,而石濤終其一生都在經營他的官員贊助群;就像本書引用的許多委製作品所顯示,這些人對畫中文人生活戲劇性表現的興趣並不亞於徽商。他們對文人角色有自己的投資,這方面的訴求也是他們取得較高地位的部分原因。因此,我們處理的是一個共享的論述,透過這樣的論述,菁英階層中紛雜的份子才得以認同自己的菁英身分。

在這種關係下,藝術家究竟如何為自己定位呢?像是《秋林人醉》中石濤那明白的自我呈現,以及他在其他案例中自覺地對文人理想的利用,在早期現代階段的繪畫和文學中是常見的現象。近年來,上述情況已普遍為人所知,並成為我們瞭解這個時期的一把鎖鑰。對於一些以連續性導向的「晚期帝制中國」或「晚期中國繪畫」作為參考架構的學者而言,這份自覺根基於文人對他們承繼的文化具有高度意識。對Andrew Plaks來說,「將文人文化全部匯聚起來,常常變得宛若矯揉造作,比如相當自覺地試圖完成所有對於文人應該是什麼的想法,取代了宋代大師們似乎

進行過的自發而純粹地體現作爲文人的理念。因此,許多的扭曲、前後矛盾、以及諷刺才會成爲概觀這段時期的焦點」。[87]這份自覺眞的完全可用Theodore de Bary的「文化負擔」來解釋嗎?[88]畢竟,1600年時的負擔與1500年時幾乎毫無差別,但1500年時的文人對此情況卻比較容易自處。另一方面,十六世紀時已然改變的是文人文化進入商品市場的狀況。文人繼承的文化價値中,沒有一樣是爲他們準備來應付這種局面的;相反地,因爲理論上文人應自發性地追求眞實,此時卻必須與處心積慮追求的利潤妥協,因而引發了另一種深層的焦慮。由此觀之,當時的文人實在很難「缺乏自覺」。但終歸如此,才讓心理疏離狀態被引介到再現中,也因此才能由道德妥協的泥沼解放出屬於文人的眞實,並且給予解決文人文化商業化中內在矛盾的可能性。

如果將這種疏離或多或少看作是一種精心策略,我們還能像近來普遍的看法,將這種自覺的美學體現定義爲「嘲諷」(irony)嗎?[89]就修辭上的策略而言(使人瞭解陳述內容與其意涵並不相同),「嘲諷」會引發觀者的會心醒悟,這種現象可由一些特定例子推知,在陳洪綬的作品中尤其如此。但這現象究竟有多普遍?十七世紀的文人畫家自覺地與山水畫的傳統意涵保持疏離,是毫無疑問的;但對這種疏離和不一致的詮釋,卻很少積極牽涉到觀眾對傳統的不信任。我因爲其中具有的戲劇性而使用「場景營造」(staging)、「景觀」(spectacle)和「劇場」(theatre)來討論,相信這些詞彙對十七世紀文人畫中自覺的自我表現作了更佳的描述。中國有個常用的「戲」字,「戲筆」一詞的「戲」經常被翻譯作「遊戲」,但如此就掩蓋了它的另一個意思,即「戲劇」。

對江南的早期現代文化而言,戲劇是非常根本的,就像今日的電影之於我們,都是跨越各種階級。中國的戲劇傳統無論過去和現在,都建立在被描寫的角色與化身角色的演員之間一種徹底的疏離上。角色的成形需要受到「行當」的約束,因此演員被迫與角色疏離。在這些同時蘊藏豐富可能性的限制下演出,演員登上舞台後種種過程的進行,都可以精確地被稱之爲一種自我生產。與此相似,文人山水畫家的狀態也可被稱爲在傳統文人的刻板角色(隱士、精神自主者、狂人、忠臣)限制下的另一種自我生產;由於文人的圖像傳統與當時的社會眞實存在差距,必然引發屬於畫家的疏離。

然而,文人,甚至是早期現代階段的專業文人畫家,與演員有個關鍵性的不同:他們生產的「自我」所指涉的對象,並不在歷史或小說中,而是他們自己或是其贊助者。因爲非常清楚地意識到文人角色類型與他們或贊助者的私人自我間的鴻溝,畫家有時自願將其間差距暴露出來(這種情況下似乎有嘲諷的意味)。其他時

候，他們雖然承認這種意圖的烏托邦性格，卻不提及此鴻溝，就像石濤在《秋林人醉》的題記一開頭寫道：「常年閉戶卻尋常。」因此，這個企業基本的戲劇性性格並沒有改變。我認為這是對於文人畫走進商品市場問題的另一個持久的回應，是轉換原本排外的山水畫語彙的結果；山水畫變成一個或許並非與其相反，但至少是非常不一樣的物品，就社會的角度而言，更加複雜了。它可以被理解成社會錯置下可見的痕跡與癥狀，是在建立新秩序的過程中，對原有社會空間秩序的破壞。

第3章

感時論世的對話空間

　　石濤基本上並非政治型畫家，然其出身與經歷卻使之無所逃於政治。或許因為如此，當石濤在畫作裡直接注入其政治觀察時，幾乎都出自他的皇族身分或個人觀點；只有少數幾件存世作品例外地展現他對一般政治論述的關懷。這些非典型作品生動地指向當時的主要議題；然而，無論這些事件是私人的、家族的、或是王朝的，都不是石濤自己的故事，他亦是以局外人的角度將之視覺化。本章討論這些畫作及相關論述，雖然延遲了對石濤個人論述更進一步的探討，卻有益於為其生平提供更豐富的歷史脈絡，並將山水畫的社會空間（如第二章所言）搭連上石濤皇室身分在所難免的政治議題。

　　前已述及，由於改朝換代，打亂了王朝週而復始、一脈相承的歷史論述。新王朝欲將此循環論述制度化，便於前朝的殘跡上修纂斷代史，藉此將自己的政權合法化。由於政治記憶的掌控對國家而言至為關鍵，政府自然不會輕易放棄這樣的特權。因此，除了為過去修史，大清王朝當下的帝國論述亦隱含政治記憶的形塑；例如以「康熙」朝（康健昌榮之意）接續「順治」朝（順服平治之意）便蘊含某種歷史意義。就連王朝的未來亦可繫於立儲一事，將儲君視為帝國潛力的化身。儘管康熙於1690至1700年代左右謀得承平，關於前朝與本朝的帝國論述皆未定於一尊，向其挑戰的論述也不曾止於鼎革之際——反之，這些論述擴展到帝國核心。是以從畫上或其他領域追索政治記憶的抗衡，便是在勾勒帝國準則以外的公共爭論空間。

　　滿清入關後五十年，政治記憶愈加分歧。雖然身歷1644年劇變的世代已逐漸故去，關於這些事件究竟該如何被記憶的討論卻未嘗稍歇。就在石濤死後幾年，這個議題潛藏的暴戾性質終於在翰林戴名世（1653–1713）案上被具體呈現。戴名世因以己意撰寫明朝覆亡之事而被控以悖逆之名。[1]之後百年，這議題藉由所謂的文字獄摧折了無數的知識份子；在此纛下，許多明清之際的書籍都被以叛亂、悖逆、與誹謗皇清等罪名禁燬，牽連在內的人亦遭嚴厲懲治。（李驎的〈大滌子傳〉之所以到最近才重見天日，便是因爲李驎的文集與石濤其他多數友人的文集全在被禁之列。）然而事實上，政治記憶的爭鬥遠早於此，幾乎在明王朝覆滅的當下便已展開。當時不僅出現大批非官修的野史，記述甲申、乙酉年間的事件，清廷亦於1645年決定纂修對自己較有利的官方版本。儘管這段期間遇上1667年的大獄，致使數十名受某富商請託纂修明史的文士慘遭牽連，亦使得總成野史的可能性落空，然私人撰史之風依舊持續了幾十年。然四十五年後的戴名世案卻使人清楚地意識到，即使是片段的記載，都無法見容於清廷，而此際遺老盡逝，天下之民已皆爲清朝之臣。清廷修纂《明史》的工作，則在沉寂一段時日後，於1679年再度展開。同年，某些通過博學鴻儒科考的士子奉命參與，緊接著朝廷又頒布詔令，鼓勵人們進奉相關的私撰史籍。即使如此，官修《明史》直到1723年才完成最後的文稿，最終的定版亦要到1739年才付梓。在這段漫長過程中，1690年代至1700年代是相對而言較爲平靜與自由的時期，1667年的大獄看似安全地躺在過去，之後的雷厲風行亦尙未顯露端倪。

　　相對地，圍繞著立儲的問題，這時大清帝國的存續面臨更深刻的危機。此事涵蓋整個康熙朝的後半，對宮廷文化的影響更及於雍正朝。1676年時，康熙皇帝決定改變滿洲原本由衆皇子競逐的慣例，轉而循漢人立嫡長子爲儲君的傳統，堅持指定胤礽爲東宮太子。雖有與日俱增的事實證明胤礽的不適任與破壞性，然直至康熙本人安危受到威脅，他才下令除去胤礽的太子身分。1708年是康熙第一次廢儲，但爲時不久：直到1712年時方永遠解除胤礽的儲君地位。此後康熙便拒談立儲之事，臨終前才任命胤禛爲繼承人。其實，胤礽對帝國安穩造成的威脅早在1686年便可窺其端倪；1690年代時情況愈趨明顯，尤其是在1696–7年間，康熙遠征準噶爾，由胤礽代理政事之時。康熙在宣布有意退位後，復聽聞胤礽趁他遠行時的胡作非爲，只好收回成命。儲君嗣立之責雖只繫於皇帝一人，然歷朝成例在前，自然無法避免朝中要員、甚至低階官員對此表示意見；而胤礽政治動作之大，也使得大批滿漢官僚不是投入衝突，就是在不涉及皇上的情況下，非正面地反對胤礽黨羽。最後康熙終於在1703年時逮捕胤礽的頭號支持者索額圖，欲藉此示警。這些事件不僅在官僚階級間流傳，胤礽個人在1703、1705、與1707年康熙巡行時的縱慾行爲（如大規模搜括

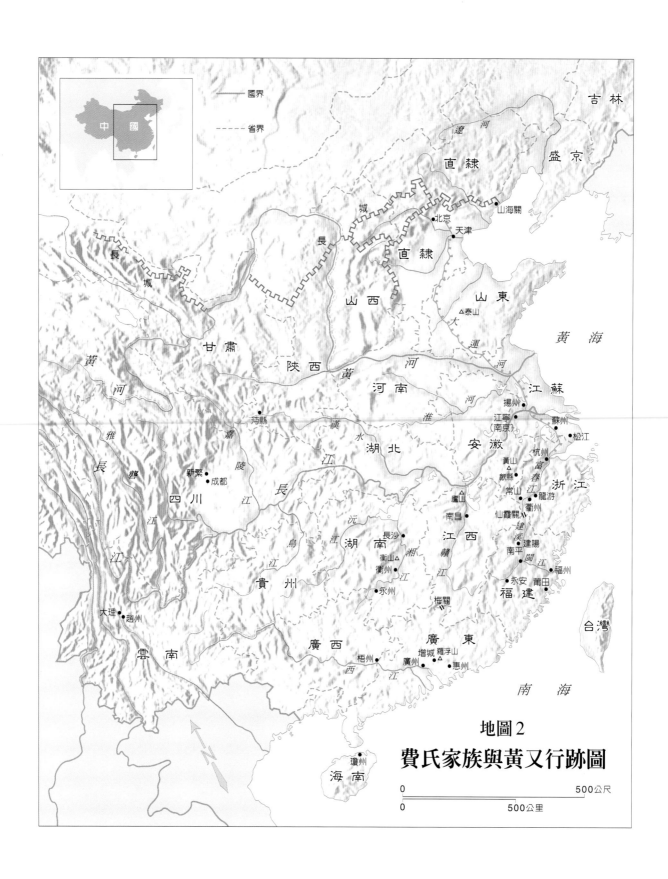

費氏家族與黃又行跡圖

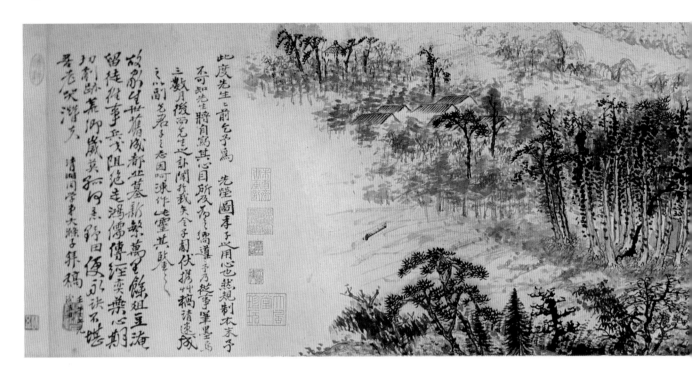

圖31　《費氏先塋圖》 1702年 卷 紙本 設色 29×110公分
巴黎 吉美國立亞洲藝術博物館〔Musee national des Arts asiatiques-Guimet, Paris.〕

男女以供其淫樂之事），使得立儲問題也走入庶民的巷議街談。在康熙那負責任、講
效率、重修文（並提倡新儒家道統）之仁君形象的背後，卻是他極力迴護造成王朝
動盪的嫡子胤礽；兩者間的對比無可避免會涉及廣大百姓，而百姓對皇位及王朝的
支持與康熙自己所極力確保的秩序息息相關。[2]

　　直到石濤的大滌草堂時期，這兩件與朝史相關的事件才真正影響他的畫作；石
濤對此皆特意以實景畫（topographic painting）的模式表現。其創作難題在於，不
只要對所繪之地有著歷史與政治的迴響，還要兼顧實景畫類「宛然在目」的技術要
求；這與歷史書寫的紀實性實相互呼應，也是這些畫作的贊助者個人深感興味的方
式。此外，本章所討論的兩件作品，亦可在當時紀錄王朝實況的宮廷藝術中找到相
對應的參考點，此即王翬（1632–1717）率領眾宮廷畫師，為康熙1689年南巡之舉
所繪製的《康熙南巡圖卷》。

費氏先塋

　　由於甲申（1644）變後數十年間撰述野史的作者本身即是歷史事件的目擊者，
故字裡行間所流露的深刻情感凌駕了撰史者本應宣稱的客觀性；史傳的權威不再，

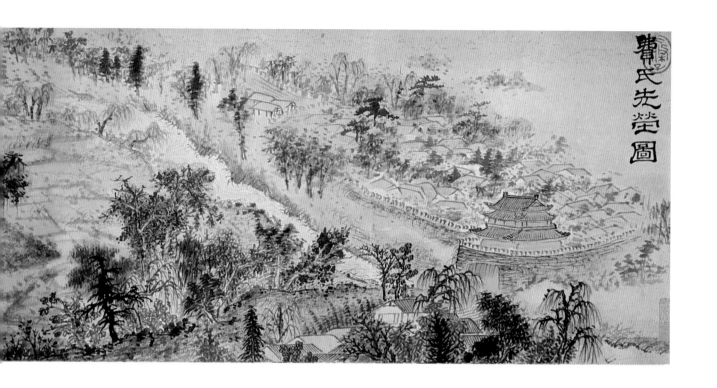

取而代之的是那無可排遣的私人經驗。歷史的私有化遂成就了石濤最著名的實景畫《費氏先塋圖》（圖31）。費密（1625–1701）是揚州最傑出的知識份子之一，曾於1679年被提名博學鴻儒科考，然他拒絕應試，繼續留在揚州擔任教師。時至今日，雖只有片段的資料言及其哲學思想，卻已足夠令他在清初實學的倡議者中佔有一席之地。[3]根據石濤的題跋，此畫原由費密委製：

> 此度先生生前乞予爲　先塋圖，孝子之用心也。然規制本末，予不可知。先生將自寫其心目所及而爲之嚮導，予乃從事筆墨焉。三數月後而先生之訃聞於我矣。令子〔費錫璜〕匍伏攜草稿請速成之，以副先君子之志，因呵凍作此。靈其鑑之。

緊接著是石濤的一首詩，提及這揚州名門的家族史：

> 故家生世舊成都，丘墓新繁萬里餘。俎豆淹留徒往事，兵戈阻絕走鴻儒。
> 傳經奕葉心期切，削跡荒鄉歲莫孤。何意野田便永訣，不堪吾老哭潛夫。

石濤在1702年二月完成這件作品。雖然大部分的出版品往往將此畫攤開展示，以便

彰顯其全景視角的特色，但是依照一般閱讀手卷的方式，大約需分二至三次的捲收，才能由右而左地看完全畫。因此，整卷的動線應是自新繁城門外往墳塋推進的過程。這樣的效果本在重現或推想前往墓地的朝拜旅程，卻又在某種奇怪的、隨時間增強的氣氛下進行。此畫用色明亮，好似春天，無論是都市或林野，無一不召喚人們嬉遊。然而畫面上卻不見任何人物或鳥獸。在此奇特的靜默裡，畫作的重點：標誌墳地所在的墓碑，於鄰側城門的對照下，散發出愈來愈強烈的存在感。城鎮是生者的土地，看來幾近虛無縹緲；而在黝暗樹叢包圍下的墓碑卻變得明顯可觸。石濤抓住了參拜墳塋時亡者境域較生者世界還重要的短暫片刻。正如石濤跋文所示，此畫之作不僅是為了費密之子，更是為了已然逝去的費密；所謂「靈其鑑之」，便是這個用意吧！

　　無論其看來為何，費密的草稿確保石濤的圖像不只是墳地的描繪，還包含了費密對它的回憶。然而，觀者的雙眼早為畫家熟練的實景畫技法所說服，例如隱現於霧中城景的鳥瞰；這是將身歷其境的臨場感與實景的鋪陳手法相結合。[4]就某方面而言，此畫原是為了催生卷末的眾多跋文而生，然隨著時間流逝，它也成了對費密的紀念；因為費密的靈魂早已象徵性地留駐於畫上墓碑。[5]最初，費密只是單純想利用這個圖像提醒家族莫忘了對先塋的責任，但他的謝世卻將這張圖轉化成費氏家族的紀念物。同時，費氏家族對於歷史的體現，不僅石濤本人認同，其他人（自費氏以降）亦因自身經驗而產生共鳴。石濤為此製作計畫注入了他權威性的個人經歷與象徵地位。

　　畫家的詩作勾勒出費密「削跡荒鄉歲莫孤」的動盪時代。費密的父親費經虞（1599-1671）原為明朝官員，在雲南連續擔任好幾任的官職，後於奉派廣西時辭官。他一共遞了八次辭呈，直到剃髮為僧乃止。[6]不幸的是，他的老家四川正是明末為亂最劇之處。張獻忠之亂（1644-6）造成數十萬人死亡；留在四川的費密旋即投身反張與抗清的活動。一位現代史家曾扼要簡述：「1646年，費密指揮成都北邊高定關的築牆工事，並組織武力抵禦游擊式的劫掠。然次年歲末，費密卻為土人所執，贖之方釋。1648年，他為明朝將領呂大器命為幕僚。三年後復歸新繁，見家園已成灰燼，遂於1653年舉家遷至陝西勉縣。」[7]事實上，他們與其他新繁地區的住戶避難於白鹿村，就在白鹿山的白鹿巖下，有些人家日後便定居在此。「1657年秋天，費密帶著家人離開勉縣，並於次年春天與其父在揚州會合。」因此，有十五年的時間（1644-1658），費家人都是在顛沛流離的日子中度過，或隱居、或抵抗、或逃難、或放逐。

　　費家三代子嗣——費經虞、費密、費錫琮與費錫璜（生於1644年）——視其家

族之歷史體現爲嚴肅的使命。他們透過許多方式進行（這件委由石濤繪製的手卷便是其中之一），形成多種記憶的綜合。首先，費密在兒子費錫琮的協助下，完成極重要的野史著作《荒書》，以重建張獻忠之亂的過程。[8]他的另一個兒子費錫璜（與黃又同輩）亦對明朝覆亡之際的相關軼聞很感興趣。在他1712年爲鄭達編集的《野史無文》作序時，便宣稱已讀過五十多種相關記載，然而據他估計，應該還有百來種未曾過目。[9]其《貫道堂集》中的〈刑辱諸臣辨〉、〈被刑死難及被刑未死諸臣錄〉則是他身爲史家的作品。[10]《費氏先塋圖》將孤立而龐然的墓地對比那曾經繁華和平的城鎮，以援引新繁「毀壞」的記憶直指野史。

再者，費家三代也是頗爲重要的詩人；對詩人而言，往事總是揮之不去。蜀中的戰亂與劫掠、從新繁漂泊到揚州的歷程、以及個人面對動蕩的反應等，皆可在費經虞與費密的詩中得見。兩人的詩作均選錄於卓爾堪的《明遺民詩》，詩輯本身即爲民間集體記憶的重要作品之一。[11]父子皆以直率而看似質樸的手法寫作，這種表達方式正適合他們對當代史的關懷。這種風格在當時的揚州人，如吳嘉紀（1618–1684）等人的作品中也可看見，甚至他們的詩題時有淒厲寫實的恐怖感，如費經虞的〈亂後還家成都，殘民無粒食，三年取草根爲食〉；[12]然他們更喜歡扼要而平易的詩風，如費密的〈西望〉：[13]

> 寒食天涯外，無樽到壟頭。落花蝴蝶夢，芳草杜鵑愁。
> 孤石餘千古，情江護一邱。燈前橫涕泗，何日拜松楸。

對四川祖塋的繫念是費氏家族最爲具體的追憶模式，也是石濤1702年《費氏先塋圖》的創作脈絡。表面上費家僅在追求一種正宗的孝道，透過公衆認可並尊重的行爲，將其道德資本擴充至極致。畫上題跋可確認此說的合理性。然除此之外，其中還有家族對祖塋崇拜的執念。

費錫璜不但繼承了父祖的詩風，亦持守這份對祖墳的繫念。他在一首樂府詩中提及未嘗親見的祖墳：[14]

> 稻田百畝，桃花一邨，百鳥翔來集，緩猱唬相嘷爲樂，實堪娛。關隴蛾賊來，城郭變爲墟，千里絕人烟，三年不耕，伺人而食。故鄉亂不可與居，父母棄故鄉，辭里閭，東浮江都；回望苴蜀，邈若天關。吾思西還，蜀道大難；欲溯江流，瞿塘不可上；將登棧道，劍閣銅梁難躋攀。西望松楸心悲酸。

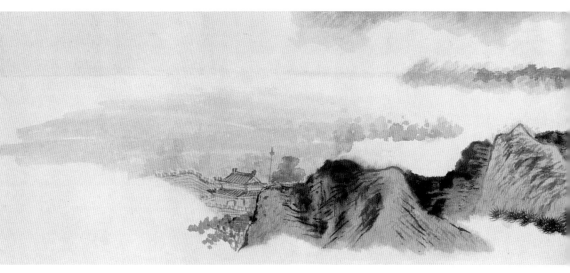

圖32　《桃源圖》卷 紙本 設色 25×157.8公分
華盛頓 弗利爾美術館〔Freer Gallery of Art, Smithsonian Institution, Washington, D. C. [57.4].〕

也許費家人原本打算將費密的遺體運回四川祖墳安葬，所以才會遲至他死後五年
（1706）才將之安葬於野田（揚州附近）的家族墓地。[15]費錫璜在葬禮後寫了一篇關
於野田墓地的文字，文中仍堅持祖墳永遠不變的重要性：[16]

> 新繁墓在西門社稷壇右。吾祖吾父在時長懷西歸，每西望輒泣下沾巾袖。辛之
> 欲一歸拜墓而不可得，歿而竟瘞於此。嗚呼！吾費氏遂爲江都人矣，此爲江都
> 始祖之墓。歲時腰臘，孫子來酹酒設肉、焚冥楮，必先西拜而後拜墓，不敢忘
> 蜀也。子孫不經大離亂大患難，慎勿輕去其鄉哉！

而石濤的手卷對費錫璜而言更是一大鼓舞，促使他實現父祖未能完成的朝拜之旅。
在費密謝世後數年，他真的回到四川祭祖。鄰人領他到墓前：[17]

> 兵革事多遷，千室罔一存。濛陽灰蕩後，見此孝弟門。
> 訪君人代換，前事痛耳聞。屬望六十載，雲山隔晨昏。
> 荒壟君家近，夙昔古誼敦。紙錢歲不斷，感激聲屢吞。
> 豐草冒朝露，灌木藤蘽繁。鄰家驚我還，婦孺窺東原。
> 萬里一杯酒，下澆枯樹根。

這趟旅程在石濤辭世後才付諸實行，也是石濤這幅畫所緬懷之費氏家族史的最後篇
章，雖然此畫本身依然不斷吸引後世題跋。[18]

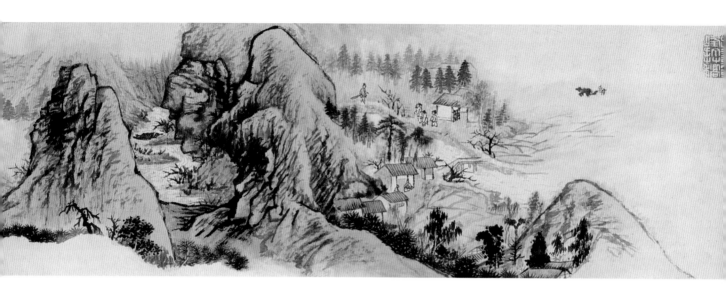

　　費錫璜還有一段作於四川的文字，以較歡快而優美的散文書成，引領我們注意石濤爲他繪製的另一件手卷（圖32），成畫時間約在《費氏先塋圖》後、費錫璜四川行之前。費錫璜所經之地有一處便是其家族曾經避難的白鹿村。我略過他在〈白鹿桃源記〉裡對這世外桃源的描繪，只節錄最後一段：[19]

> 昔仲長統（179–219）爲樂志論，陶淵明（365–427）作桃源記，皆虛擬幽境，實無其地。若白鹿巖則兩君所夢寐不見，即此而在矣，況吾家遭亂避此乃免。居人趙氏楊氏殷氏，皆與吾家爲遠親，余至皆狂喜曰，費氏有子孫至矣！聞上世言共逃難聚此且七十年，今復見費氏人。婦女窺於屛，稚子羅於側，晚適獲鹿，朧以佐酒，燎木取照，竟夕溫言，還鄉之樂，此夕爲最。又聞春明旣深，桃花萬本，落片隨流，時到人間，此雖桃源又何以過之哉？

由此可見，費氏家族在四川的避居處所已經與文學傳統裡的桃花源相結合：我以爲這便是石濤《桃源圖》的創作脈絡。他將費錫璜的桃源詩繪成圖像，而費氏本人似也是這手卷的訂製者。此圖雖未紀年，然其款印皆暗示著1705–7的成畫年份。石濤再次運用實景圖的手法：他以冰裂紋繪出田野，安排一個耕耨者獨立其中，群山之後則是雲霧繚繞下的城門（但在此是爲了塑造宛若仙境的地理景象）。費錫璜的詩亦然：「靈山多奧秘，谷口人家藏。漁父偶然到，桃花流水香。」無論是《桃源圖》或《費氏先塋圖》，這些作品的詮釋角度都是開放的，觀者可憑其個人經驗——或是對費氏家族的理解——來解讀。

黃又的遊旅

十九世紀初期，《廣陵詩事》（一本收錄揚州地區詩文軼事之書）的作者阮元發現了一位值得立傳的人物。此人在當時可說是聲名全然不顯，但在這裡卻相當重要，因為他是石濤忠實的朋友與主顧：[20]

> 江都黃燕思又，有硯癖，自號硯旅。好遊，畫蜀道、度嶺、出塞三圖，天下名
> 公巨卿皆題詠之。足跡幾遍海內，時以未至滇南爲歉。既得大理府趙州
> 牧，大喜，赴任遂卒于官。

吸引阮元的是黃又（1661-約1725）的「癖」，尤其是他對於遊歷的熱衷。然「硯」與「遊」之外，他還有第三種癖好，但這癖好卻是熟知清中葉政治氣氛的阮元即使知道也不願提的。在李驎為四十歲的黃又所寫的小傳裡提到：「性喜聚書，家藏萬卷，一一強記……尤好鈔忠烈遺事，聞粵東屈翁山所著有成仁錄，未得鈔而常爲惋惜不已云。」[21]屈翁山即是著名的明遺民與抗清份子屈大均（1630-96）。黃又看起來也像費錫璜一樣，是個野史收藏家。他對明朝淪亡史的著迷或許亦與其家庭背景有關，因其父與叔父皆曾在明朝爲官。[22]

黃又對歷史的興趣無疑解釋了他對明宗室畫家八大與石濤的興趣。他透過南京遺民書家程京萼（1645-1715），以優渥的價格委託八大創作一套精采的山水冊，且至少擁有另一套八大的山水冊。[23]至於石濤，雖然他們在1690年代中期、石濤重返明遺民圈時才認識，但石濤顯然較容易遇及。故幾年後，當黃又欲以圖畫記其遠遊時，自然便想起本身也是萍蹤四處的石濤。從石濤的畫作看來，黃又最早的旅行記錄始於三十四歲（1695）時，此後便開啓他二十年斷斷續續的遊歷。石濤當時可能已經登過山東的泰山與其祖籍歙縣附近的黃山。[24]在那一年爲黃又所作的冊頁上，石濤不禁吹噓道：「余得黃山之性，不必指定其名。寄上燕思道兄，與昔時所遊之處神會之也。」如同石濤的題詩所云，當他於冊頁中再度描繪黃山時，便不特別標明。對頁是程京萼以雄強而有力的書風所題的詩：「群峰如劍鐔，割取我柔腸，天涯飄泊子，應須回故鄉。」這首題詩使黃又也分享了這英雄式的剛強意象。[25]黃又對於英雄主義與怪誕奇趣的嚮往是康熙朝中葉那群誕生於清朝之人（包括黃又）所共有的。司徒琳（Lynn Struve）曾對那時期的學者做過研究，他以爲這種嚮往是源自當時難以動搖的滿洲權力結構下，模稜兩可的社會成規。據司徒琳的研究，這種模稜兩可的曖昧性「在中層階級身上鐫刻得最爲鮮明，這些人在社會上被學仕菁英

接受，卻又不全然是其中之一」。這些學者不僅遙想英雄主義與怪誕奇趣，也在文化實踐中尋求相對應的事物，正如黃又是透過旅行來實踐。[26]

當我們再次見到黃又和石濤在一起時，是1696年初，黃又自吳越地區（江蘇與浙江南部）遊歷歸來。石濤爲他作了一套畫冊（現已佚失），其中有三幀與此行有關：一件畫杭州西湖，另一件則是畫禹陵，也是在浙江。[27]之後，直至1697年都是一片空白。但是到了1698年，黃又歷經了一次相當值得注意的旅行，這次的旅行他到達東北，越過天津，甚至翻過長城，到達滿洲。[28]不知是誰爲他作了這卷記遊的《出塞圖》，然極有可能是石濤。即使現在無法得見此畫，然有幾則畫跋仍存於時人文集中。[29]每一景極可能都伴有黃又對旅行的記述，他的好友李驎便如此描述：[30]

> 掀髯抵掌向我言，一馬兩僕出塞垣。
> 白露〔九月八日或九日始〕纔交秋纔半，磧沙黃黃亭障昏。
> 煙台河上冰如鐵，閭陽驛外雪深尺。
> 地凍峻嶒不能騎，颶風四面吹粟烈。
> 江南八月暑未收，輕羅單衫汗猶流。
> 朔方氣候早如此，行人苦寒衣重裘。
> 手持小卷披視我，萬里無人大荒野。
> 誰者獨前意興豪，長劍橫腰糧不裹。
> 諦視良久指相示，圖中坐上人無二。

李驎接著重述黃又如何藉此事談到與那一部分中國相關的災難：

> 山海關東一片石，舊是虎將殺賊處。
> 賊敗西奔軍盡沒，大仇雖復國社墟。[31]
> 王氣頓歸瞖無閭，眴眼倏已六十年。

詩句裡，明朝希冀保有天命的最後企圖、其最終的失敗、及天命歸諸滿洲等關鍵事件，皆出之以命定的語氣。李驎在詩末只以一個巧妙的對比作評：「捲圖還君別君去，少女風起天欲雨。」

1699年時，黃又已經計畫好一趟新行程以呼應其北方之旅；這一次，他打算南下到廣東。爲誌己志，他又訂製了一卷「旅遊」肖像《黃硯旅度嶺圖》（圖33）。此處的嶺指的是位於江西與廣東邊界的庾嶺，乃通往南方的隘口之一。雖然此作無任

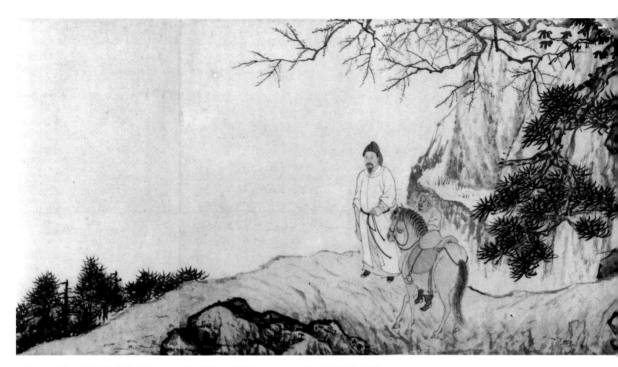

圖33　石濤（與佚名肖像畫家？）《黃硯旅度嶺圖》　1699年　卷　大阪坂本氏藏

何石濤款印，題跋中亦未言及作畫者，但至少在山水的安排上，其風格與品質皆指向石濤。[32]然人物與馬匹，就我的觀察，則流露出專業肖像畫家的筆致，這畫家也許正是在前一年與石濤合作吳與橋肖像的蔣恆，因那精緻謹細的筆觸與面部的寫實表現在石濤的其他作品皆不曾出現。[33]

　　手卷於山深處展開，岩間的石階自右上角而下，山徑在橫越畫幅下緣之前已臨著一道懸崖，跨過一座危脆的橋樑，並穿過一路的竹叢與梅花。再過去點，石徑消失了，繼而又襯著峭壁上的瀑布出現；接著，松樹加入梅花與竹林的行列；而小徑則穿過了巨石與危巖。最後，當我們來到空曠處，映入眼簾的是一匹馬、一個隨從、以及黃又他自己。繼續展開剩下的部分，則可發現他立於山崖邊，穩穩站在糾結的山脈與松樹上方開闊的雲海之間。梅樹的枝幹在他頭部上方伸展，似為其屏障；侍者略帶滑稽的面容則襯映著主人的高貴；他的左手及馬匹轉頭的姿勢都暗示了蓄勢待發的瞬間。

　　在黃又1699年冬天離開揚州前夕、友人題贈的跋文裡，喬寅的話令我們得以一窺黃又的意圖：[34]

　　　　誰知黃侯抱深意？豈耽攬勝誇遊蹤？

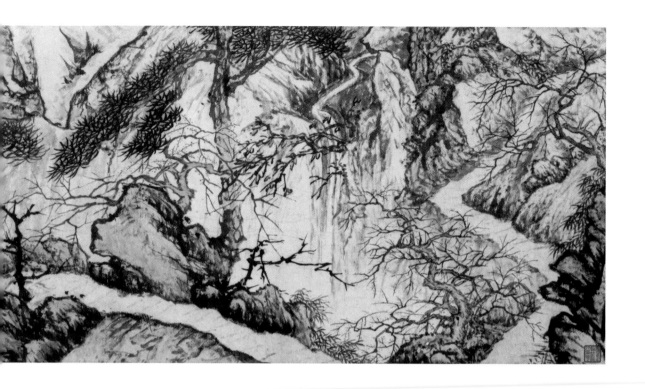

異人奇士伏崖谷，邂逅不在聲名中。

或隱卜肆或屠釣，皮相莫辨眞英雄。

惟君能交蹈海客，惟君能識披裘公。

「披裘公」是石濤早年自傳性畫卷上曾經出現的古隱士（見圖86）。[35]「蹈海客」指
的是《莊子》〈讓王篇〉裡舜帝的友人。如同曾在石濤早年畫卷上出現過的「石戶
農」（見圖50），這些人都拒絕了舜的禪位。黃又不只對山水及其歷史掌故有興趣，
他亦對隱於荒野之人，尤其是上一代的遺民甚感興趣。他希望能與他們相識。這些
人，例如石濤、八大山人、程京萼、與費密等，都是已故明朝活生生的延續。

　　或許他亦期望能抄錄更多野史；他這另一個嗜好當然與他規劃的旅程息息相
關，正如其北地之遊。根據李驎在黃又行前所題的跋文可知，黃又計畫的路線，將
帶他經過浙江、福建而到達廣東。在另一份資料，李驎則提及黃又也到了廣西（詳
後文）；其回程亦必經過湖南、或許還有江西（之後將會證明）。將這些地點集中而
觀，可發現黃又這趟旅程經過的正是甲申變後遺民主要的抗清地區。黃又對南方近
代史實的廣博知識必定爲其行程罩上色彩；事實上，他終於能夠一睹多年來於書本
中耳熟能詳的地名。幾年後（1704年），李驎的姪兒李國宋證實，黃又這些南遊之

旅（之後又有第二次）的確蘊含歷史的向度：「南過五嶺，上越王臺，觀古今興廢遺蹟屯守爭戰處。」[36]

當時的史事也左右時人如何解讀這卷肖像畫；別忘了，這幅畫可是出自中國西南方桂林地區的大明宗室之手。題跋的作者們以兩種方式提到這些近代南方史實。其中有些人以古史為喻。在漢朝建立以前，這個地區大部分為楚國屬地，且是北方政權一統中國時最頑強的阻力。當首度統一中國的秦朝被推翻之後，有實力逐鹿中原的人，除日後成為漢朝開國君主的劉邦外，另一個便是來自該地區的西楚霸王項羽。最明顯藉此典故比喻明朝反抗勢力的是馮鑿：

> 此地古來幾征戰，龍蛇澤國無由羨。
> ……
> 當年劉項恣爭逐，殺氣騰凌天地覆。
> 妄竊尊名祇自娛，如何坐失中原鹿。

馮鑿是崖門人，該地就位於廣州南方，是南宋抵抗蒙古入侵的最後一次者名海戰中被擊潰之處。[37]如此觀之，馮詩應解讀為一種痛苦的聽天由命。項羽在此代表了幾世紀以來無力回天的反抗，而馮鑿的最終結論則是為不久前三藩之亂（1673–81）失敗的原因提出務實的評價。第二種在畫中讀出明朝滅亡歷史的方式，則是透過畫中野生的梅花；它是明遺民悲哭的圖像之一，也是黃又極愛描繪的題材。庾嶺又稱作梅嶺，一說此名與一同名之人有關，然亦有人相信此名乃因其上滿覆梅樹而得。[38]劉師恕（1700年進士，寶應人）在跋中便題道：「明珠採盡海蕭條，嶺頭剩有梅如雪。」他抓住石濤此畫與黃又此行的浪漫本質，[39]而「明珠」一語正是「朱明」一詞的諧音與倒置。

黃又1701年夏天歸來後，石濤便就其途次所撰詩作繪製一套畫冊，描繪黃又遊歷過的一些地方。[40]一年後，石濤又續成了另一套性質相同的畫冊。當年共作了三十二幀，如今只剩廿七開；此外，這兩冊原本各自成套，如今已混雜為一，因其中只兩開有紀年，故有必要將之視為完整的一大套冊頁。[41]有紀年的其中一開原屬於第一套畫冊的最末幀，畫的是黃又離開揚州前一晚的賦別宴；黃又肖像畫中的某些題跋（如喬寅等人所題）也許便成於此際（圖34）。一座小橋消失於霧中，預示了他即將遠行，遠離揚州。其他倖存的幾頁則描繪了浙江、福建、廣東、湖南、與江西等地的景點，然據李驎在黃又1701年夏天歸來後之跋文，可確知黃又亦到了廣西：「己卯（1699–1700）冬月黃子燕思逆浪衝雪，泝吳越、逡閩楚、暨東西粵、

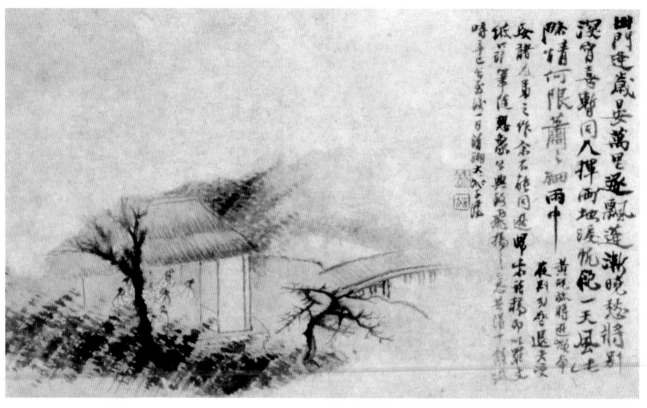

圖34　〈宴別黃硯旅〉　《寫黃硯旅詩意冊》　1701–2年　紙本　設色　全22幅　各20.5×34公分　第22幅
香港　至樂樓

　　跋涉萬六千里，歷日五百又四旬乃歸。」[42]

　　我們可將此作與王翬於1690年代主持描繪的《南巡圖卷》作一對比。該圖卷描
繪1689年康熙南巡的盛況，整個敘事脈絡都是公眾性的：不同於石濤與黃又極度私
密地描述集體記憶中的中國之文化概念，《南巡圖卷》的功能則旨在確認當今國家
的政治概念。依據巡行途中所繪的草圖著手，完成後的手卷須呈現出某種客觀紀實
的效果，故王翬盡可能將個人的鋪陳技巧化爲無形，畫卷似是不帶任何個人意見。
觀者亦因而將之視爲「如實的記錄」。[43]王翬的南巡報告將這個王朝、國家與統治者
密不可分地結合在一起；而石濤的冊頁則達成了同樣極端卻非毫不相關的成果：他
將政治史及作爲一文化概念的中國，與私人的癖嗜相疊合。

　　在這些倖存的冊頁中，黃又旅行的第一站來到了紀念漢朝隱士嚴光的嚴陵釣
臺，該地位於浙江的富春江上（圖35）。自杭州往南有兩條主要道路：一是沿著海
岸線；另一條則是順著西南水路進入江西。自桐盧以降的江水稱作富春江，嚴陵釣
臺便在這段綿延二十餘里之水路的終點附近。那兒實際上有兩座平臺：一在東、一
在西，西臺尤爲著名——事實上，那是中國境內最著名的遺民聖地之一。1283年，

當文天祥（1236–83）於北京臨刑時，謝翱（1249–95）便是在此地與其他南宋遺民舉行遙祭的儀式。根據石濤的注解，謝翱記述此事的知名短文正是黃又詩作的靈感來源。黃又寫道：「一從南向悲歌後，彷彿空山有哭聲。」關於富春江最有名的畫作是元代畫家黃公望（1269–1354）的《富春山居圖》：不出意料，石濤也自黃公望的風格裡擷取他所需要的圖像語彙。而謝翱除了遙祭文天祥之外，亦參與修築西臺附近的宋遺民墓塚，據說他還加入遺民們盜取並盛葬宋代帝王遺骨的密謀。[44]除西臺與遺民的特殊關係外，黃又的詩作還提醒我們，這趟旅程不只帶他經過明代遺民的反抗區，也引領他走過宋代遺民抵禦外族侵略之處。

黃又繼續自西臺循水路往南行，經過龍游，到達衢州；這正是三藩之亂時，清兵於1676年攻擊福建耿精忠的據點。黃又的詩與石濤的畫皆以桃花源般的理想氣氛表現，如同石濤爲費錫璜所畫作品，其意在提醒觀者那是個亂世中的避風港。黃又在浙江的最後一站是仙霞嶺，這是從鄰省江西東北角橫伸過來的丘陵地的極東點（圖36）。八百年前，人們鑿石開路，闢出一道通往福建、易守難攻的孔道。今天的道路仍然依循這條路線：

> 崎嶇已嘆羊腸險，蹀躞難誇馬足雄。
> 談笑也應收要害，是誰遺恨陣圖空？

一位參與1676年耿精忠叛變的野史落帽生許旭解釋道：「騎者至此悉牽馬下，上若守以百人，雖萬夫莫能踰也。」作爲進入福建北方的兩個主要據點之一，仙霞嶺的確是個「戰略要地」，而清軍自耿精忠手裡將之奪來，亦是這場戰役的致勝關鍵。[45]

過了建陽，黃又繼續往南平前進，該地位於三條主要河流、亦是三條主要路徑的匯集處。自北至此，黃又有兩種選擇，一是朝福建的內陸地區而去，另一是順著閩江而下，到福州與沿海地區去。他暫且擱置了體驗閩江急湍的計畫，採取冒險犯難的迂迴路徑，沿著沙溪逆流而上到達清流，再回到南平，經過福州繼續朝南行。有一開冊頁便是描繪這段迂迴的路徑，展示小舟航行於九龍灘（位於清流與永安間）的壯觀景象，此景之奇險堪匹任何一座高山（見圖版10）。石濤在實景的寫實性上又根據黃又詩中所喻，加入一些影射的名目使之更爲豐富，所謂：「灘聲懸注建瓴中，愁絕青天白浪重。石養爪牙蹲虎豹，人垂血淚狎蛟龍。」石濤於詩後提到自己的靈感來自屈大均的一首同題之詩。雖然屈氏此作只是應當地官員之請、造訪該地以修纂永安府志，[46]但黃又本身對屈大均所撰之《成仁錄》特別感興趣，故當石濤提到這名重一時的遺民人物時，無疑也加強了這套畫冊所隱含的歷史主題。

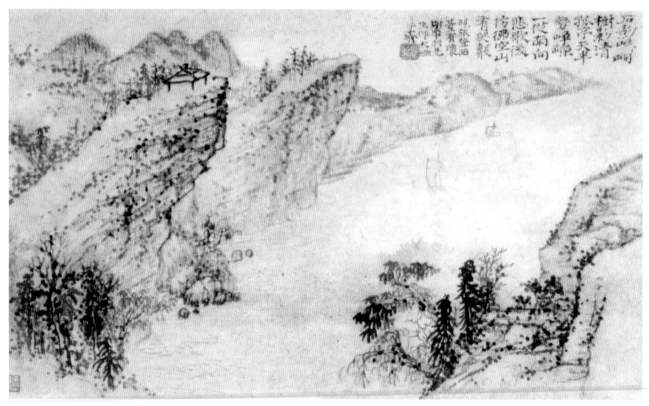

圖35　〈西臺〉　《寫黃硯旅詩意冊》　1701–2年　紙本　設色　全22幅　各20.5×34公分　第21幅　香港　至樂樓

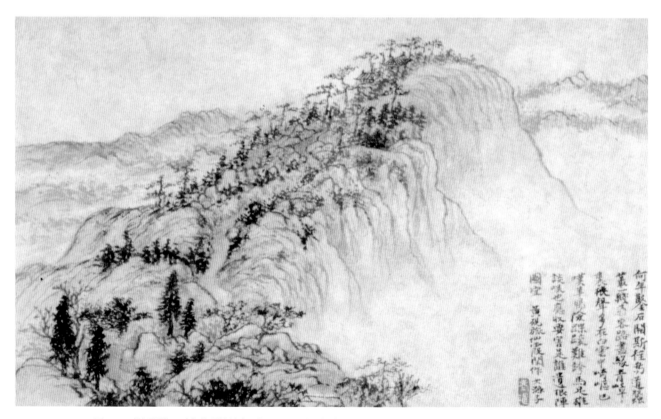

圖36　〈仙霞關〉　《寫黃硯旅詩意冊》　1701–2年　紙本　設色　全22幅　各20.5×34公分　第19幅　香港　至樂樓

接著黃又順著閩江，自南平至福州。許多命運乖舛的政權皆定都於此：在蒙古
控制大部分中國之後，南宋倒數第二個皇帝端宗在此建立過短暫政權，謝翱等人便
曾效命其朝廷。南明的隆武政權也定都福州，吸引了包括弘仁在內的遺民義士。再
者，石濤的血親朱亨嘉（有人還認為他是石濤之父）亦遭人自桂林押解至此，囚禁
於福州監獄，最後命終於斯。遲至1670年代，這兒又成了三藩之亂時耿精忠的權力
中心。[47]據黃又所述，榕城往南的主要道路沿著海岸線可通莆田，再過去便進入廣
東省境。石濤接著描繪的，便是黃又於福州至莆田途中所作的詩。他在提到自己打
算於春末離開福建到廣東去之後，即暗引該地近期悲傷的歷史作結：「可堪此地重
為客，幾處春林聽杜鵑。」杜鵑本非遺民的象徵，然因其「泣血」的傳說，以及聲
似「不如歸去」的悲鳴，皆可作為遺民悲慟傷懷的詩意圖像。正如一明遺民詩人所
云：「不信歸家能語鵑，化為亡國苦啼鵑。」[48]

黃又繼續他的行程，接著我們發現，黃又在惠州等一封信，該地距羅浮山與廣
州已經不遠。到達惠州府境時，黃又便進入了往南與往西延伸分別通過廣州與順德
府境的區域，該區是1647年明遺民抗清活動的中心。由惠州到廣州有兩條路徑：走
南線較為直接快速，然北線的好處是可以經過入羅浮山的要地增城。抵達廣州之
前，黃又即登上羅浮，完成二十年來的夢想。他在當地造訪了城南的古蹟「浴日亭」
（位於番禺外），遠眺珠江出海口的滾滾波濤（圖37）。走訪這個地區便是檢視一頁
頁的遺民篇章。最早的是1279年時，宋軍與蒙古軍進行的最後一場海上戰役——就
在珠江下游番禺外海的崖門。當時文天祥已為元朝海軍所執，而此役的大宋指揮官
張世傑，後與文天祥、陸秀夫並稱為「宋亡三傑」。[49]四百年後，1647年的珠江口
仍是「廣東三忠」（嶺表三忠）抗清的重要舞台；[50]而番禺本身亦是屈大均的故鄉。
黃又詩作的後半全然為眼前的海象與河口景色所震懾，然此詩前半部的憂鬱氣氛卻
源於該地的歷史：

> 徒倚孤亭起浩歌，水空天闊雁難過。
> 潮聲直撞占城國，山勢遙凌鬼子坡。

渡過海峽，便到了蘇軾（1036–1101）最著名的流放地海南島；渡海本身也被
石濤視覺化為通往仙人境地的過道（圖38）。渡海之後，黃又便啟程回揚州。這部
分的行程在殘存的冊頁中很少被呈現；當我們再次見到黃又的行跡時，已是次年
（1701）春天，當時他已在湖南省的南部（見圖45）。石濤繪出了湘江河道上介於衡
州與永州之間的段落，且於作畫時憶及自己五十年前的旅程（也許是指他1657年自

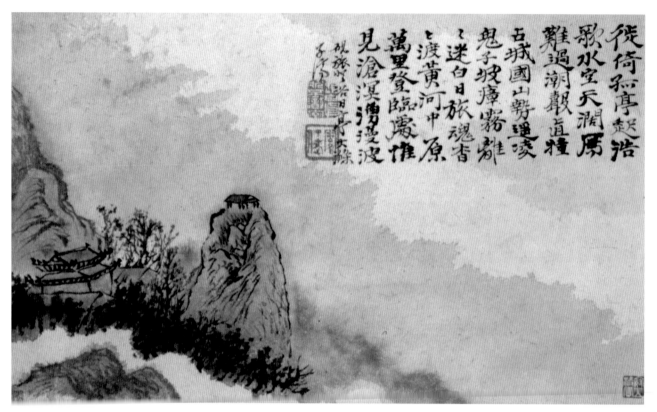

從倚孤亭試浩歌
泓水空天澗屬難過潮勢道種
古城國山勢連凌
鬼子坡瘴霧離
迷白日旅魂杳
渡黃河中原
萬里登臨巖巇
見滄溟湧接波

硯旅□浴日亭□□子濟□大縣

圖37　〈浴日亭〉　《寫黃硯旅詩意冊》　1701–2年　紙本　設色　全22幅　各20.5×34公分　第17幅　香港　至樂樓

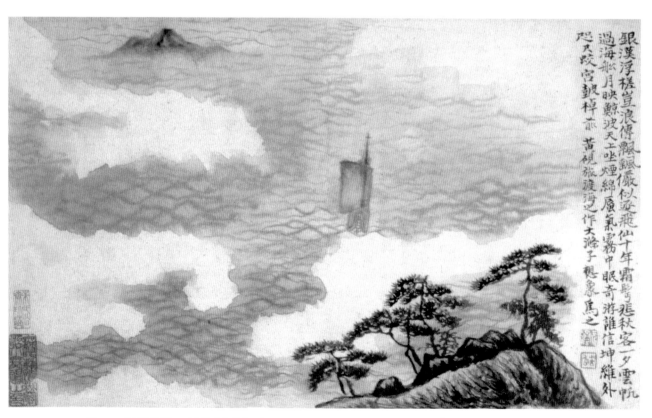

銀漢浮槎豈浪傳飄颻儀似逐飛仙十年霜□悲秋客一夕雲帆
過海艇月映鯨波天工坐煙綿屢氣霧中眼奇游離信坤維外
恐天蛟宮覿桴非黃硯旅渡海之作大滌子憩象馬之□

圖38　〈南渡瓊州〉　《寫黃硯旅詩意冊》　1701–2年　紙本　設色　全22幅　各20.5×34公分　第9幅　香港　至樂樓

武昌南下的行程，那也是他最接近返回桂林老家的一次）。[51]另一方面，黃又將此景與吳三桂之叛連結；該地原爲吳三桂的根據地，吳最後亦撤退至衡州，並於1678年死於該地。因爲李驎後來提及黃又曾到過廣西，那麼黃又由海南島往北行時，最可能採取的路線應是走通往廣西梧州的要道，再從梧州轉道桂林，而由桂林循湘江北上至湖南，途經永州。若此番推測無誤，那已佚失的十開冊頁，有些應是圖繪桂林至廣州地區的山水——那是石濤的家鄉，有著秀麗的石灰岩景觀，以及朱亨嘉反抗失敗的回憶。[52]

黃又下一個可以確知的行程發生在1701年六月，當時他已進入江西。由於其他細節闕如，我們只知道自衡山沿著湘江北上的主要道路會在長沙岔出一條路通往江西，而在將屆南昌時與中國東方主要的南北陸路相接。我們便是在此地發現他與一位「怪誕派、個性派」畫家在一起，這畫家也是他此行的目標之一：三年前，他得到八大山人的一套畫冊，現在，他終於得以見到本尊，而八大還慨然在其《度嶺圖》上題跋。於慣常的讚語之後，八大筆鋒一變，轉而打趣黃又對他們這類人的興趣，因爲這興趣可以輕易地從其他題跋得知。八大云：「何處尊罍對人說，卻爲今朝大浮白。」末句使用了隱晦的修辭，不直書明朝而意指明朝。黃又繼續由南昌北行，沿途只是經過而似未登上廬山（圖39）。他的詩仍在隱者的主題上打轉，持續對八大這一類人物作浪漫式的讚頌；事實上，八大本身極可能便是詩中暗指的主角，因爲廬山與南昌的緊密關係，正如同黃山與歙縣一般。其詩云：「何年匡氏移家入，牢落空山舊姓傳。」而石濤的畫除了眞切地繪出廬山的眞實樣貌外，也同時反映了該地在黃又心中的想法，一個當世隱者藏身其間的世界。

畫冊的最後一站是南京程京莪的家（圖40）。此時程京莪已不再造訪揚州與南昌，事實上，自1697年至其1715年辭世的這段時間，他再也不曾離開過南京了。[53]這定居的生活恰與黃又的追尋探險形成對比，也是石濤此幀描繪的詩句主題：

山環谿轉杳難窮，林下脩然抱犢翁。

祇識田園收芋栗，不知歧路有西東。……

正如石濤的題詩所云，他恰如其分地繪出詩裡的深意，將程京莪的家轉換成堅毅不移的隱者圖像。全圖被以山水間的孤獨屋舍作爲中心的對稱所統攝。屋後有三山，以正中者爲最高；前景左側河道與右方小橋對稱，二者皆呼應了房舍的斜向屋牆。這棟建物有著幾近鑽石形狀的清晰外形，約略位於畫幅中央，小屋本身的淡白顏色、屋後叢竹如菩薩頭光般地圈圍、再加上一株尖直小樹垂直貫串中央等處理，進

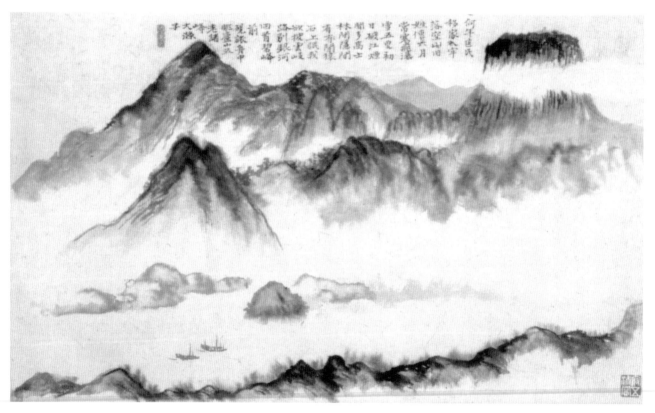

圖39　〈廬山〉《寫黃硯旅詩意冊》　1701–2年　紙本　設色　全22幅　各20.5×34公分　第12幅　香港　至樂樓

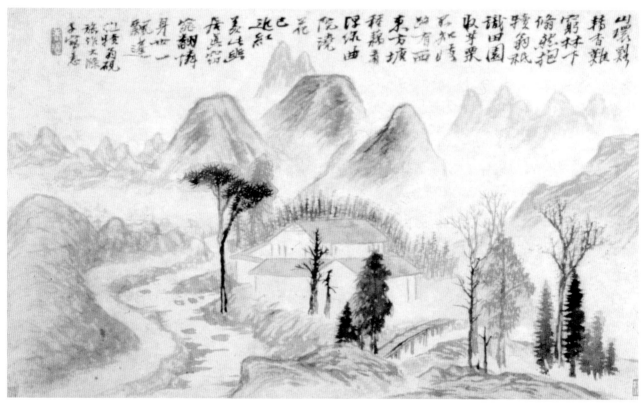

圖40　〈抱犢山齋〉《寫黃硯旅詩意冊》　1701–2年　紙本　設色　全22幅　各20.5×34公分　第20幅　香港　至樂樓

一步強化了此屋作爲該畫主旨的特性。當然，這些元素被畫面其他諸多目不暇給的配置抵消了；儘管如此，這些元素還是塑造出小屋作爲充滿能量之驚人穩定的所在。孤絕的山水與整體沉靜的色彩，則賦予這股能量遺民理想的道德光芒。

　　黃又途經盧山時已是1701年六月，而石濤也於此際在揚州完成黃又囑託的第一套畫冊，約莫有十來幀之多。根據黃又的旅遊時程可知，這個老畫家必定是黃又歸來後首要奔訴八大與程京萼消息的其中一人。這也使我們暫停思緒而了解到，原來第一套畫冊是在這麼短暫的時間內完成的，儘管事實上，石濤自己曾說這些圖像是「苦得」。這套畫冊還有一些當時人的題跋，多成於1704–5年冬天，這使我們仍圍繞在相同的遺民圈，特別是其中有一則是我先前提到的李國宋所題。[54]由當時的題跋可知，1699至1701年間的遊歷並未充分滿足黃又對南方的興趣，因爲在1703年秋天，他再度啓程至遙遠的南方。[55]事實上，其他資料顯示他在第二度遠行前，還於1701年秋天遊黃山。即如阮元所寫的黃又傳所言，黃又繼續他的旅行：[56]1705年後的幾年，他又去了四川，並以名爲《蜀道》的手卷爲記，石濤很可能參與其中，其上亦有費錫璜於黃又作別時所題的跋文。[57]1724年，黃又奉派到任雲南，時已六十三歲。這是他旅程拼圖的最後一片。不幸的是，在他抵達這個遠離帝國中心的邊陲地帶三個月後，便離開人世；他死後不久，與他同行的兒子也隨即步上其後塵，離開人世。[58]

　　歷史就這樣透過地理及人們對地點的認識，走入這些爲黃又繪製的畫作。它們不講述史實，而是呈現那些曾經發生過重要事跡的地點；而這些集體記憶，透過黃又個人的回應，傳達給了我們觀者。更且，黃又的反應屬於某種敘事脈絡，被保留在畫裡，這脈絡作爲個人執念的宣洩自成一系統。這些共有的、帶有集體記憶的山水空間不只轉化自、也從屬於黃又個人的旅遊計畫。石濤的貢獻則在以同感心將之視覺化，接受黃又個人癖好的權威性，並提供自己的想像及畫藝爲其所用。石濤在此處不只噤聲，更以實景圖宛然在目的鋪陳手法，創造出混融了歷史回應的幻象。這接著更形塑了觀者的反應，使之以類似的同感心來理解，從而加強黃又個人歷史回應的權威性。然而，雖然黃又的旅遊計畫多明顯與政治記憶相關，但它卻奇妙地呼應同時期康熙巡行與征戰的遠遊，可能亦藉此對王朝當下的帝國敘述有謙卑微弱的回應。這王朝當下的帝國敘述便是我接下來所要談的部分。[59]

1705年的洪水

對揚州而言，1705年並不尋常，這年距「揚州十日」之屠已越一甲子的春秋；儘管如此，夏初之際城裡卻款待了第五次南巡的康熙皇帝。康熙此次到訪有兩件不尋常的事件。其一是地方商賈與官吏花費大筆金額，修築皇帝途經揚州時的行宮。當康熙皇帝得知其事時，為時已晚，無法阻止。[60]其二則與皇太子在揚州的荒淫之行有關。接著在夏末時，江蘇北部區域又慘遭嚴重的洪災：即使是繁華的揚州也為洪水淹沒。由於天災往往被視為上天的吉凶預兆，有些人便將洪水與南巡事件相連結。當洪水於1705年秋天消退時，石濤便作《淮揚潔秋圖》以記其事，並在畫上題詩中對王朝命運作了一番思考。由此詩可看出石濤屬於那群在天災裡見到（或選擇見到）與王朝事件有某種關連的人（圖41）。

這次南巡，康熙首先在四月初抵達揚州地區，但他當時並未進城；[61]反而循著運河繼續往南到蘇州、松江、與杭州，從杭州再經蘇州北上至南京，最後在五月廿三日到達揚州，並以此作為江南最後的主要駐蹕點。然而，當巡行隊伍仍在南京時，發生了一件人盡皆知的事：在皇帝的坐墊上竟然發現小蟲！這可說是不可饒恕的錯誤！應該承擔責任的官員是江寧知府陳鵬年（1663–1723），他以廉潔深受眾人愛戴，卻因此事件而陷於死刑的危境。當時多虧兩淮鹽運使曹寅上前將頭咚咚地敲在地板上，磕出血來，皇帝才原諒陳鵬年的過失。[62]最近Pierre-Henri Durand對此著名事件有新的看法。他以為雖然大部分史料絕口不提，然實是隨皇上出巡的皇太子胤礽欲致陳鵬年於死地。[63]更糟的是，陳鵬年的長官江南總督阿山（卒於1714年）亦因陳氏拒絕多徵稅款迎駕而彈劾他。然因陳鵬年謹守上諭，將南巡花費控制在合理的額度內，故阿山的彈劾亦與胤礽的陷害一般沒有成功。

康熙此番巡行揚州受到的款待大不同於1689與1699年時的儉約節制。這次他是下榻在曹寅與蘇州織造李煦、及許多揚州商人一同出資為他特別搭建的位於寶塔灣的豪華行宮，為期一個月之久。皇上對他在揚州受到奢華接待的反應是模稜兩可的，而這種反應在當時的情境是可以理解的。在某種程度上，鋪張的迎駕反映的是辛苦掙來的安定與繁榮、以及人臣的赤誠忠心，這都不可能被皇帝所嫌惡。因此，所有參與其事的人都獲得獎賞。然揚州是聲色犬馬的經典象徵，自古即以煙花靡侈聞名，作皇帝的又怎能不有所惕省？事實上，康熙駐蹕揚州時所作的一首詩，或許間接反映了他支持陳鵬年反抗阿山的立場：[64]

長吁煬帝溺瓊花，繞胸經史安邦用，莫遣爭能縱慾奢。

然而，正當康熙皇帝費心忖度著合理的額度時，皇太子卻盡可能從揚州的「資源」

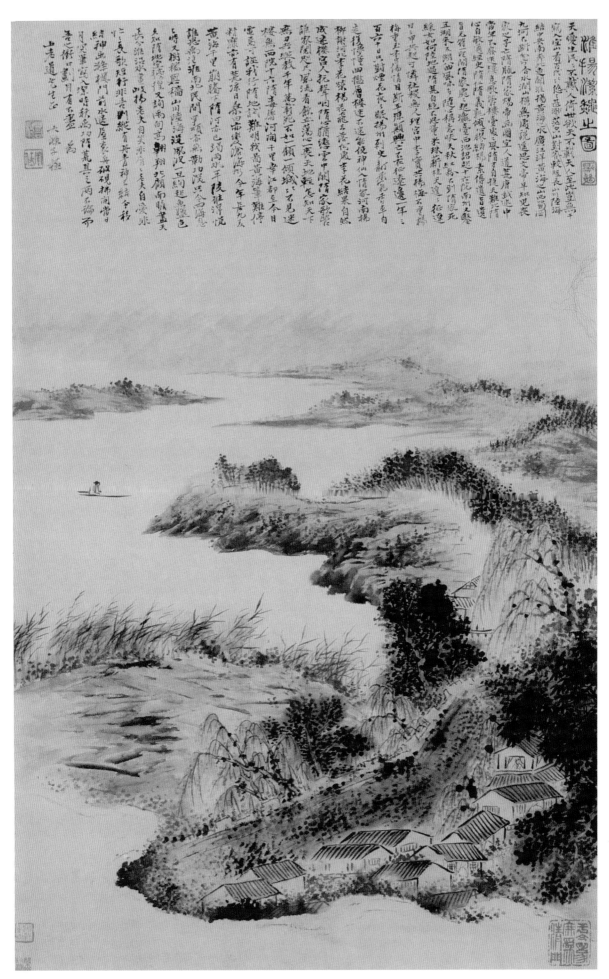

圖 41　《淮揚潔秋》　軸　紙本　設色　89.3×57.1公分　南京博物院

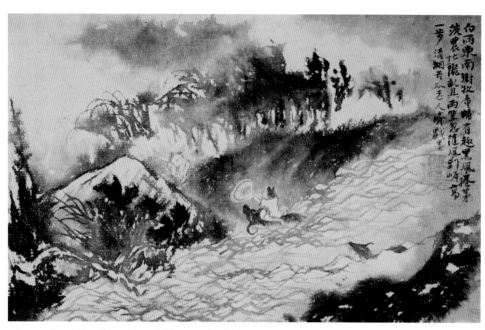

圖42　〈暴風雨〉　《山水人物花卉冊》　1699年　紙本　水墨或設色　全12幅　各24.5×38公分
　　　　第4幅　紙本　水墨　上海博物館

裡圖利：他動員當地的鹽商為他採買蘇州的少男少女供其淫樂。即使康熙當時便已得知此事，也未表示任何意見；然在揚州城裡，這絕不像是個秘密。

　　南巡隊伍於六月一日離開揚州，經由大運河往北行，並在運河與淮河的交會點——清江浦外的清口——停留，以視察1703年南巡時下令修造的堤防。水利是統治者的主要責任，也是南巡最重要且實際的關注重點。康熙皇帝極為認真地看待國家朝廷的治水責任，並親自參與國內所有的水道工程計劃。他的重視確有必要：黃河於1644年改道後，其淤泥也連帶污染了淮河，造成一而再、再而三的氾濫，有時甚至成災；之後黃河雖於1683年復還原本河道，然問題並未解決。江蘇北部的農業損失、運糧至北京的大運河交通受阻，還有修建壞損堤防的龐大費用，都是帝國經濟的龐大負擔。[65]此外，康熙也為自然災害的危險憂心忡忡，透過派駐江南的耳目持續掌握該地天候。[66]雖然他本身可能不信什麼災異吉凶之說，但卻深知迷信對大眾思想的作用，並全然理解雨、旱、洪、澇對當世政府的施政狀況有著指涉天意的象徵價值。石濤於康熙1689年第二次南巡時所進呈的冊頁（見圖57），首度運用這種象徵。這開冊頁名為「海晏河清」，巧妙暗喻治水的問題。十年後，石濤又回到這個主題。如我們所見，1699年康熙第三次南巡前夕，他為某官員繪製的畫冊裡便有一幀「及時雨」——其上的印鑑顯示曹寅很可能是這套畫冊的受畫者（圖42）。[67]此冊第二開的主題則是浴馬，以馬比喻朝廷官員（圖43），題跋的問句：「哪得不遊

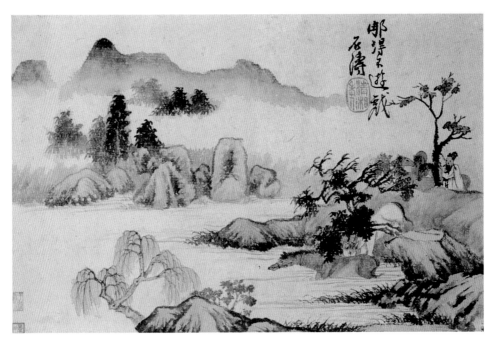

圖43　〈浴馬〉《山水人物花卉冊》　1699年　紙本　水墨或設色　全12幅　各24.5×38公分
第4幅　紙本　設色　上海博物館

戲？」似是暗喻官員責任之沉重；雖然並不清楚畫家究竟是站在馬匹這邊（可能指
休假中的政府官僚），還是在安慰那浴馬的馬夫（可能指曹寅那類的督察官員）。兩
年後，在一個更特定的脈絡下，石濤再度描繪治水的題材。1701年春天，江蘇北方
發生嚴重水災，石濤的滿人學生圖清格負責督導一重要據點「邵伯」的重建工作。
那年秋天，修復的工作告迄，村子再度建立時，石濤到邵伯湖畔拜訪圖氏。我們由
最近發現的一幀冊頁得知此事，此畫乃是石濤於圖氏舟中所繪（圖44）。這幅與主
題切合的濕淋淋的畫，在前景描繪了洪水退盡的田野；其上的邵伯已在圖氏的督導
下重建村落；再上去，便是煙波灝淼的邵伯湖：

　　水底新城鎮上民，拍天湖水氾無津。

　　勤勞猶頌當年政，莫訝甘棠繪不眞。

透過甘棠（譯按：甘棠原為樹名，後引申為地方官的恩澤）的形象，石濤將年輕友
人圖清格比擬作古代地方政府的典範，並為清朝的統治再奏一曲凱歌。

　　四年後，1705年六月，清口附近最新完成的工事對康熙而言，似乎是這數十年來
治水大業的成果表徵。他以少見的自豪，在新築的堤防上，對朝臣發表一番談話：[68]

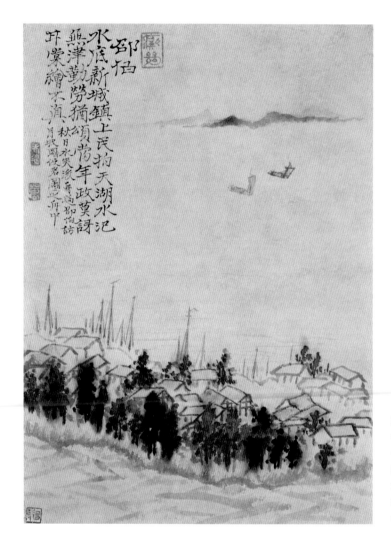

圖44
《邵伯》
冊頁軸裝
紙本　淺絳
32.5×24公分
©佳士得公司
（Christie's Images）

　　康熙三十八年〔1699〕以前黃水泛濫，凡爾等所立之地皆黃水也。彼時自舟
中望之，水與岸平，岸之四圍皆可遙見，其後水漸歸漕，岸高於水，今則岸之
去水又高有丈餘，清水暢流，逼黃竟抵北岸，黃流僅成一線，觀此形勢，朕之
河工大成矣，朕心甚為快然。

　　就這樣，南巡隊伍浩浩蕩蕩歸返北京；然就在皇帝回宮後的第三天，大雨再度吞沒
江蘇北部。用石濤的話說，就是「乙酉六月十六日，雨後洪流千里，直下淮揚，兩
郡俱成澤國，極目駭人，難安心地」。的確，石濤相當憂心，並為此作了一首長歌，
上述解釋便是源自此歌。[69]當下洪水的情勢仍不算太嚴重，無須告知皇上，然而大
雨持續了一整個夏季，黃河與淮河大量的洩洪壓力終於沖決了四處堤防。農曆七月
十一日（陽曆八月廿九日），張鵬翮將實情秉告康熙，康熙大為震驚。兩個星期過

後，情況沒有任何改善，康熙便指責張鵬翮高築高家堰堤防來抵禦黃、淮二河的滔滔洪流，根本就是短視而危險的作法，因為此舉雖然有利於在堤畔田地工作的農民，卻提高了河床與蘇北地區的相對高度，將導致比現今整個區域的洪水還要糟糕的災難。而皇帝（現在）的意見則認為，堤防必得要有幾處洩洪點，這麼一來雖會犧牲掉堤防周圍的農田，卻可保全更大範圍、南至揚州的蘇北地區。然而五天後，張鵬翮的辦法奏效了，河堤上的缺口也再度修補起來，抗洪的工作至農曆九月十二日（陽曆十月廿九日）已全部完成。但康熙仍不滿意，一個月後更下令全面檢討淮揚地區的水利措施。

《淮揚潔秋圖》的榜題以正式的篆書寫成，是石濤為紀念九月大洪而作。佔據畫幅上方整排版面的長篇古體詩感覺也很正式。地平線上的斜向渲染暗示著已遠去的大雨。雲霧飄入畫幅底緣的城市空間，使之如在夢中；而城畔的垂柳也勾起此城在隋朝時的不幸歷史。一人自高樓上的窗戶遠眺，靜靜地見證一切；另一人則駛著小舟，航行於大水淹沒的城郊。畫上八十六行題詩評論的不是天災，而是歷史：

> 天愛生民民不戴，人倚世欲天不載。
> 天人至此豈無干，寫入空山看百代。
> 百代悠悠甚渺茫，空山對客較短長。
> ⋯⋯
> 遙思文帝早知兒，喪家之子亡隋脈。
> 隋家煬帝畫圖空，人道荒唐我述中。
> 當年不廢迷樓意，歌管樓臺處處風。
> 隋才自捷天難比，隋心自敏通經史。
> 隋仁隋義孰傾心，膠結楊素傳遺旨。
> 遺旨元符一望開，隋家處處起瀛臺。
> 西池詔起十六院，南州又鑿五湖來。
> 五湖八曲風味多，隨心稱意昧天秋。
> 紅粉不到隋家死，綵女如何陸地過。
> 隋荒自絕不思量，米珠薪桂天遑遑。
> 征遼日日甲兵起，可憐社稷無人理。
> 宮中李實共楊梅，不重楊梅重玉李〔李也是唐代皇室姓氏〕。
> 傷情目斷平原巔，興亡不在征遼邊。
> 一年三百六十日，只對〔揚州〕煙花夜夜眠。

揚州剌史新承寵，香車自走復懵懂。

曲檻層樓迷不迷，能使神仙入情塚。

河南楊柳謝，河北李花榮。

楊花飛去落何處？李花結果自然成。

……

縱教千年萬載死，不如一顧一傾城。

傾城不見迷樓無，西院十六隋毒屠。

河開千里幸江都，至今目電焉可誣？

在揚州野逸詩人的筆下，隋朝往往暗指明朝；藉著煬帝的衰亡，詩人們總能爲其朝代之所以「失天命」找到浪漫的理由。在此同時，揚州非野逸型的畫家，如袁江，卻對唐朝更感興趣，因爲唐人輝煌的殿宇提供了非常合適譬喻大清繁榮的形象。然而，沒有人會將石濤此畫的題詩看作是明朝覆亡的反映。因爲此詩紀念的不僅是當時的災害，最後兩句詩也明確提到南巡之事，指的正是該年的康熙南巡。他也提到隋煬帝導致帝國覆滅的揚州之行，是故隋朝的歷史及其教訓所指涉的對象必定是清朝；石濤也將這場洪水解釋爲不祥的預兆，是清帝們迷失於充滿視聽之娛的南方所招致的惡兆。事實上，這首詩必定是石濤對胤礽惡行與1705年康熙南巡之奢華行宮的回應。詩裡備受肯定的隋文帝是指康熙皇帝；而倘使胤礽再繼續胡作非爲，最後還繼承王位，那麼失國的隋煬帝便是胤礽的警訊。康熙最終也感受到這危機，在件件醜聞與玉石俱焚的陰謀奪權之後，康熙於1708年廢去胤礽的太子身分，並公開譴責其子：「似此之人，豈可付以祖宗弘業。」[70]半年後，胤礽被認爲已受到懲罰，所以復位。但他依然故我，四年後，康熙才永遠削奪他的權力。

石濤通常不被認爲是個社會評論家，儘管近年的研究已使我們對石濤擁清的政治立場有所了解，然得悉他公開挺護康熙帝，仍不免令人驚訝。這幅《淮揚潔秋圖》的受畫者可能是張潮，他是代表大清文化成就的當代文集《昭代叢書》的作者與編者。[71]然而，我們太輕易就忘記了，石濤對於政治圈與政治事件原本就不陌生。他一生中常與清朝官員接觸，即使在揚州時亦然，這些人還包括一些當時在揚州編纂《御製全唐詩》的翰林學士。他們當中很少有人是不反對胤礽的。而且，石濤更自覺與陳鵬年事件的主角們有所關連，因爲他曾在之前康熙兩次的南巡期間見過康熙，並與鹽官曹寅交好，甚至可能與陳鵬年本人有過私人接觸。[72]

石濤很可能知道夏初在南京發生的事件（即在康熙坐墊上發現小蟲之事），更有可能在他創作《淮揚潔秋圖》時，便已知道陳鵬年被囚禁在南京寺廟之事（因爲阿

山在胤礽的保護下，又進一步構陷陳鵬年）。這次，陳鵬年遭逢的欲加之罪是褻瀆聖
上，因爲陷害他的人說他把妓院改裝成講堂，並在那裡宣講康熙論道德行爲的聖
旨。四月的事件之後，平民百姓在陳鵬年陪同皇帝巡行時，帶著各色點心熱烈歡迎
他；如今，時至秋日，仍有擁護他的人爲他上街遊行（雖然當時的人並不十分清楚
陳鵬年其實已被判死罪。最後刑責雖然轉輕，卻已是1706年四月的事了）。[73]當然，
石濤也與鹽商圈子有密切往來，自然得以聽聞一些消息，好比鹽商們參與胤礽南巡
時的縱慾情事等等。即使我們無法確知石濤究竟對胤礽的活動與政治影響有幾分認
識，但我們可以假設，他知道的部分足以讓他將胤礽比作隋煬帝。

然而，就算石濤對康熙採取友善的態度，也終究是出自明遺民的觀點。前文所
錄詩文是《淮揚潔秋圖》上與歷史故實較有關係的部分；接在這部分之後是長長一
段關於洪水的描述；詩的最後兩行寫著：

今移結神出滌樓，門前水退屋裏舟。
破硯拂開當日月，突筆寫入潔時秋。

最後，石濤在跋文結尾題上自己的名款「大滌子」、「極」（朱若極的極）之後，又
加上「若極」與「零丁老人」兩方印。在這裡，他回復了青年時期緊盯康熙舉措的
癖好（如第四章將會談到的）；若非石濤個人自覺與皇太子這身分有密切關係，又
怎會對胤礽的命運如此感興趣？對石濤而言，王朝的氣數永遠都是他的份內事。

用現代術語來說，上述討論的作品群所參與的論述空間既是私人性的，也是公
衆性的；這論述空間一方面是將集體記憶私有化的處所，另一方面則用以拓展公衆
對王朝史事的意見。那些激發畫作生成及圍繞畫作的各種活動、癖好、宣言、與深
思，最初原來自個人或家族；就此意義而言，它們似乎是私人性的，而非公衆性
的。然而，初衷雖在個人，預期的迴響卻不然。從其作用來看，這些畫作可推斷爲
一種「記錄」。石濤題在《淮揚潔秋圖》上的長篇歷史詩絕非抒情言志的類型；其
正式性與企圖心都表明了這件作品的公衆目的。如果1705年的洪水是一個顯著的公
共議題（洪水通常會引發許多詩作），那麼我們更不可小覷黃又的旅行（那在當時是
多麼特別）以及費氏家族墳塋（因費密舉國皆知的名聲）的重要性。在每個例子，
這些紀錄都指向預期中更普遍的興趣。有時這些畫作的迴響可以明確地在留存的跋
文中追索，好比我們在石濤所繪的黃又肖像或《費氏先塋圖》上所見。[74]在這些例

子中，題跋一方面記錄、同時催生那所謂社交酬唱與獨立論辯的序列空間（serial space）；亦即是，如《寫黃硯旅詩意冊》第廿二開（見圖34）所描繪的，一種透過小型集會在綿長的時間裡持續層疊構築的空間。

理所當然地將私人與公眾視爲兩個判然有別的範疇，其實並不符合當時情境：因爲當時「私人」與「公眾」這兩個領域仍在發展成形的過程，且不管如何演變，都沒能發展出像西方現代性中二者相互衝突的關係。在這社交酬唱的序列空間與其所支撐的論述空間裡，我們見到了極爲不同的東西：以現代眼光區分爲私人或公眾的關懷，卻具有流動的交相滲透與彼此間相互轉換的特性；這見證了在當時的時空環境下，公私兩者之間其實是缺乏明確差異的。

《秋林人醉圖》中的人物被神化爲專屬於揚州文化史的人物；他們被分割成幾個群體，每個群體各有其空間，此乃實際運作中的社交空間的圖像。不同於國家主導的公眾論述架構是以「階級」作垂直分層、引導，這裡的空間是單元性的、疊加擴張的，且對個人之初衷與偶然的遭際均有所回應。這個空間在即興的脈絡裡成形，而這種即興脈絡是早期現代「論述空間」（space）與「行爲地點」（place）分疏情況下特有的，像是書信、觀畫、雅集、詩社、送別、宴遊、或過訪揚州等皆是（我只舉了一些不斷在石濤畫上留下記號作爲主題的催化或甚至是主題本身的典型菁英階層活動）。本章談論的手卷中，各題跋間的時空差異均被消弭，題跋本身錄上畫卷的時與地變得微不足道，因而創造出更大型的集結，遂形成某種對話的場所，而將個人對王朝歷史的想法轉化成公眾的意見——由是，集體意見裡的零星叨絮遂凝聚成更寬廣之社會事務的一致聲音。

同樣的過程亦可在當時揚州的文學計劃裡得見；如卓爾堪對明遺民詩作的集結，與張潮纂輯當代散文而成就的巨著《昭代叢書》，[75]雖然此二者之政治目的大不相同。張潮選錄的書信集可說是較動態的社交序列空間，其中有他們持續的、以及彼此重疊又互相參證的討論（張潮在其書信集的第二集將所有信札以收到或寄出的時間順序排列）。[76]而張潮格言小品《幽夢影》的多元結構則具有更強烈的動態性；作者的每個論述底下都接續著其他人格言式的短評（包含石濤在內）。[77]在這麼多種出版品中，我們可以舉出數十種當時人的關懷；王朝歷史便是其中之一。而公–私的論述空間便環繞著這些關懷，在當時的揚州、甚至揚州以外的地方形成。

本書稍後將伺機檢視許多與石濤密切相關的其他議題，包括他的職業性、道德價值、宗教信仰、消費者主義、與經濟狀況等等。然而，在第四章仍就著王朝敘事的主題來討論，且特別著重石濤個人涉及的遺民節操以及共同創作的議題。

第4章

朱若極的宿命

　　石濤在四十五歲那年〔1686〕辭別南方友人，啟程至北京，想在滿洲人的宮廷裡碰運氣找機會。他在臨走前作了一首詩〈生平行〉，詩裡朝氣昂揚，鋪陳著自己的未來，也預設著自我的成功：

> 昨夜飄颻夢上京，鴒鈴遙接雁行鳴。
>
> 故人書札偏生細，北去南風早勸行。
>
> 噫吁嘻！人非麋鹿聚不輕，縹緲跌宕眞生平。
>
> 生平不解別離苦，勞勞亭上聽清聲。
>
> 神巳游乎太華〔陝西華山〕，又何五臺〔山西五臺山〕二室之崢嶸。
>
> 順江淮以遵途，越大河以遐征。
>
> 尋遠游以成賦，將擴志於八紘。
>
> 爲君好訂他年約，留取江城證此盟。[1]

然六十歲〔1701〕那年春節，他又作了一組詩，與〈生平行〉適成強烈對比。他在揚州家中獨自喝著悶酒，回首過往，感嘆自己多舛的際遇：

> 生不逢年豈可堪，非家非室冒瞿曇。

　而今大滌齊拋擲，此夜中心夙嚮慚。

　錯怪本根呼不憫，只緣見過忽輕談。

　人聞此語莫傷感，吾道清湘豈是男。

　白頭懵懂話難前，花甲之年謝上天。

　家國不知何處是，僧投寺裏活神仙。

　如癡如醉非時薦，似馬似牛畫刻全。

　不有同儕曾遞問，夢騎龍背打秋韆。[2]

　　無論是詩裡不說明目的、卻洋溢自我才份而昂首前瞻其未來遠景，或是回顧那不遇的、破碎的、卻未嘗一語道破的夢想，石濤都承認他一生的宿命是自己也參與寫就的故事。

　　石濤與同時代的大多數文人一樣，毫不懷疑自己有某種命定的職責必須實踐。雖然對於宿命有多種詮釋，然而早期現代（early modern）的人們多將其視為生命的潛在可能；意思是說，上天並非簡單地預設人們的命運，而是以一種辯證的（dialectical）方式，賦予個人才份與運氣（有好有壞），而個人有責任回應，由之冀望能決定上天的相應對待。[3]用文字闡釋宿命自是在所難免。石濤這二首詩的迴然差別意謂著，一生中對宿命的書寫（writing）亦是再書寫（rewriting）；他重新思考自身的際遇後，某種對自己宿命的詮釋轉換成另外一種。而這也是石濤面對命運時，最具有「現代」特質的部分，因其文字幾乎未顯露出他繫懷於任何既存宇宙規範的制約。在其詮釋本身及各種詮釋的轉換間，反而有策略性的一面，暗示某種「可預估風險」的概念，與紀登斯（Anthony Giddens）指出用以判斷現代性的特徵十分近似。對紀登斯而言，「可預估風險」是一種「現代」的現象，在某種程度上反應了「『決心』與『偶然』在認知上的轉變，致使人類的道德要務、自然因素、以及機會本身取代了宗教性宇宙觀的地位」。[4]我以為在石濤的例子中，長久以來對「宿命」的看法及所有依此而生的論述也以相似的策略目的為石濤所採用。至少，這與上述1701年滿是懊喪與失時的詩作相符。我們在詩中見到石濤心心念念將自己擁有的一切資本放大到極處（其皇族身分便是其中之一），這亦是典型的現代風尚。

　　1697年以降，石濤便以大滌子之名成為揚州地區明遺民圈的中心人物。他不僅擁抱了鼎革之際遺民傷懷的政治文化，同時也公開揭露自己身為明朝世子的身分，使他在遺民圈與傾慕遺民的人士心中具有特別的地位。他的皇族身分第二度在其生命歷程中扮演核心角色，這距離上一次已經有段不算短的時間；而身處新建立的、

異民族的朝代，他是個活生生的政治象徵，也是他一生背負的重擔。問題只在於他要如何公開或是隱諱他所擔負的這個重擔；然無論是與人交往或獨處時，他都無法逃避這個問題。即便其對宿命的觀念有所轉變，這永遠都是他命運的核心。

　　既然對本書最重要的是石濤在最後十年毫不隱諱地認同明王朝的這段歷史，自然不能不先考慮他是如何走上這一途的。我會不厭其煩地描述細節，正是石濤故事中的轉折起伏，適可顯露石濤晚年政治認同的邏輯；然這些描述的焦點不只侷限於政治，因為石濤明宗室的身分始終與其宗教認同及畫家角色緊緊相繫。本章只談到1692年之前發生的故事，追溯石濤首次自述宿命的起因與本質，止於促使他再度回述宿命之信心危機前夕。此危機最終亦帶領他回到揚州的大滌堂。本書的第五章便是自此開始，接著追索那領著他從大滌堂神遊至迢迢廣西的回鄉之旅。

從清湘到宣城：1642–1677

　　1690年代末期至1700年代在揚州交遊圈裡人稱大滌子（道號）的石濤（法名），於1642年誕生於中國西南方桂林（或是全州）的靖江王府。[5]他到晚年時才承認其本名喚作朱若極。他出世後的第二年，大明王朝陷落；次年（1645），全家便遭屠殺。然其家族之亡並非出自滿人之手，而是由於這龐然大族之長靖江王朱亨嘉（可能是石濤的父親）自稱監國，[6]遂遭當時福建南明朝廷報復。當朱亨嘉被拖到隆武政權的首都福州銀鐺下獄，並死於獄中時，仍在襁褓的石濤則為家中僕人帶出（〈大滌子傳〉云：「為宮中僕臣負出。」），藏身寺廟中。那成為孤兒、帶著危險姓名的朱若極，就以原濟石濤的僧人身分度過他的童年及成年後大部分的時間。[7]

　　雖然石濤很可能在桂林本地出生，因為靖江王府邸就坐落在桂林獨秀峰之下，但石濤一生總自稱是全州人（即清湘，在桂林東北約九十里處）。這湘江上的小城有座重要的廟宇湘山寺，石濤極可能躲在此處度過早年的流亡歲月；[8]但是到了十或十一歲上（1651–2，如果不是更早的話），他被帶離此地，沿著湘江北上，或徒步或乘船，越過洞庭湖，再東下長江到達武昌。五十年後，在他為黃又記遊詩所繪製的畫冊裡，他藉著湘江永州至衡州段的視覺圖像（圖45），回憶這段年少經驗。這趟旅程將石濤從他的出生地，所謂「粵地」（指廣東、廣西省一帶）的西側，帶至鄰近「楚地」（指湖南與湖北省一帶）的北界。[9]而在〈生平行〉裡，它則只是那綿長的、不停前行之精神旅程的一瞬：

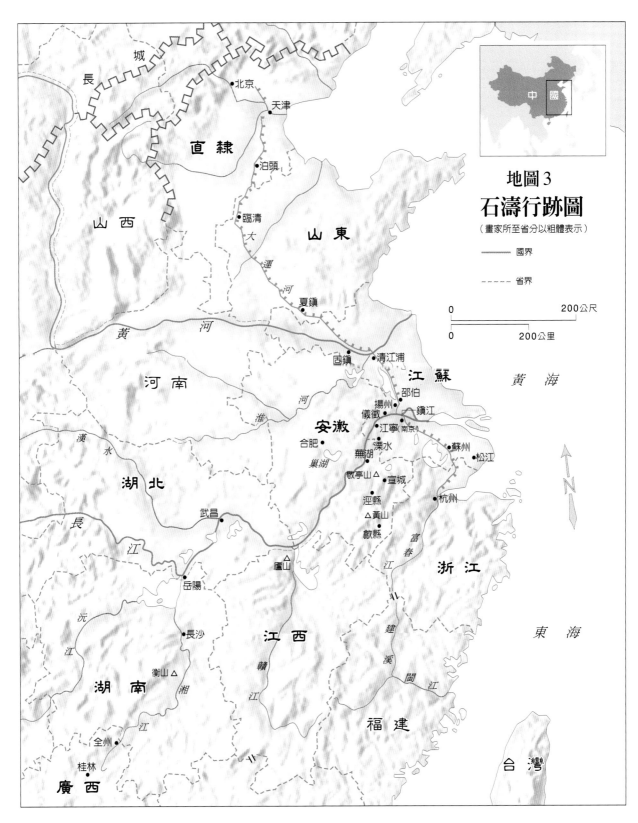

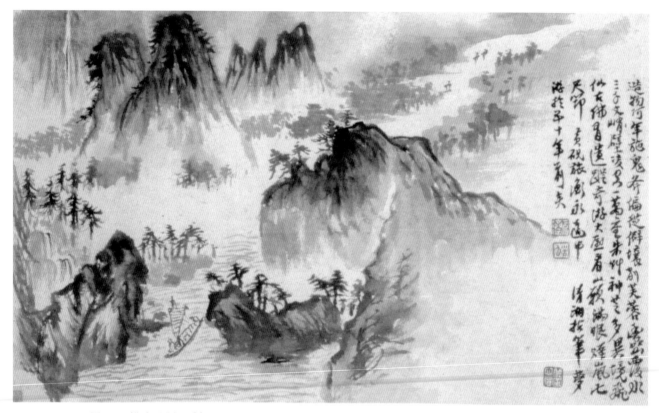

圖45 〈衡永道中〉《寫黃硯旅詩意冊》 1701–2年 紙本 設色 全22幅 各20.5×34公分 第3幅
香港 至樂樓

生平負遙尚，涉念遺埃塵。

一與離亂後，超然遂吾眞。

訪道非漫遊，夢授良友神。

瀟灑洞庭幾千里，浩渺到處通仙津。

不辭雙屩蹋雲斷，直泛一葉將龍馴。

在武昌，石濤與其保護者（現只知法名爲原亮喝濤，號鹿翁）在一處名稱待考的寺
廟避居七年。[10]根據李驎所書的傳記，石濤便是在武昌開始讀書習字、學畫：

年十歲即好聚古書，然不知讀。或語之曰：「不讀聚奚爲？」始稍稍取而讀
之。[11]暇即臨古法帖而心尤喜顏魯公〔顏眞卿，709–85〕，或曰：「何不學董
文敏〔董其昌〕，時所好也。」即改而學董，然心不甚喜。又學畫山水人物及
花卉翎毛，楚人往往稱之。

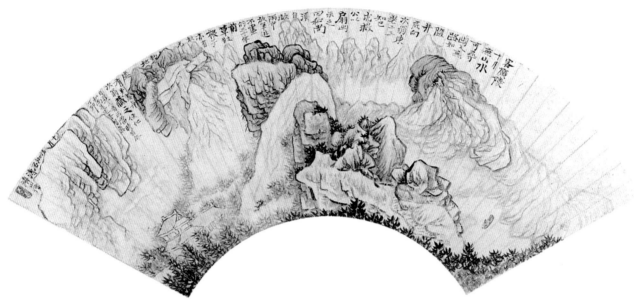

圖46　《衡山圖》1687年　摺扇　尺寸失量　北京　故宮博物院
圖片出處：《故宮博物院藏明清扇面書畫集》，冊1，圖76。

重要的是，石濤早年的繪畫老師之一陳一道（1647年進士，約卒於1661年）可不是
什麼明朝遺民，而是滿清官員，且是屬於與清廷合作之南方漢人官員的第一個世
代。石濤大約是在陳一道1654–8年罷職期間向他學畫，[12]並利用在武昌的短暫停留
期間，到楚地四處旅行。約當1657年時，十六歲的石濤曾返回南方，經長沙而至湖
南南方的衡山；三十多年後，石濤以一幀絕美的扇面追憶這一路奇景（圖46）。[13]這
趟旅程相當接近其故鄉全州，使人不得不揣想這是否才是他心中的終極目的地。此
行很自然地取道洞庭湖，到了著名勝地岳陽樓，在這裡可以從湖的東北岸遠眺全
湖。令人驚訝的是，我們今日仍能讀到他登臨此地時的賦詩，多虧他晚年經常為各
時期的詩作作自書詩畫。這些詩中有首寫道「軍聲正搖蕩」，根據他日後的說明可
知，表達的是石濤「少時離家國之感」（見圖81）。

　　石濤仍在武昌時尚未決定歸入哪位禪宗大師門下為徒；然當他作決定時，其決
定與他的政治傾向是聯繫在一起的。二十五年後他所寫的〈生平行〉便將這決定的
瞬間，與其個人得到唐人韓愈（768–824）法書拓本之事聯繫起來：

　　韓碑元尊煥突兀，片言上下旁無人。
　　掉頭不顧行涕泗，篋之以筵吳楚鄰。[14]

韓愈那激勵人心、頌揚忠節的文章刻在宣揚唐憲宗（806–21年在位）軍功的紀念碑上，大唐王朝正是因此而延緩其傾頹的命運。在1660年代初的脈絡下，此碑更是意味深遠，因爲它提供了忠節的範例，但是基於後見之明，讀者一定聯想到，憲宗的中興不過只是暫時的。由於石濤將離開武昌之事與得到韓愈拓本一事相連，故可推算其離開的時間約當在1663–4年左右（詳下文）。就在稍早不久，自1644年以來以抵抗清王朝爲宗旨的南明政權亦被消滅，再無人能否認天命已轉移至大清帝國的事實。石濤若在這個時候凝塑其政治傾向，就像他在描述自己得到韓愈拓本之事時所強調的，實不令人意外。他當時雖清楚表達對舊朝無可阻斷的情感認同，卻也同時揭示他要以新的政治實用主義繼續過活。我們知道他在吳（江蘇南部）、楚之間游移徘徊，爲了要決定自己今後的去向；而其決定不只要放在臨濟宗叢林網絡的情境觀看，還得再縮小範圍，視其與臨濟宗天童系的關係。[15]在天童系的脈絡中，若以楚地爲依歸，意謂著要去追隨漢月法藏的弟子之一，漢月法藏的弟子們在湖南，包括衡山及其他地方，頗有勢力。石濤在此地遊歷時必定與其僧徒有所接觸，這些僧侶在時人眼中對明遺民抱持同情的態度。[16]反之，若以吳地爲目的地，則意謂著（其後亦如此發展）去親近木陳道忞（1596–1674）主要的追隨者旅庵本月（卒於1676年）。木陳是浙江地區的一個住持，於1650年代中葉遽然變節，投入大清帝國的懷抱。1659年，木陳受邀到北京爲虔誠的順治皇帝服務。待木陳回到南方後，隨他同至北方的旅庵便留下來取代他的地位。然順治於1661年駕崩之後，由於年輕的康熙皇帝不似順治皇帝一般親近佛教寺院，旅庵遂被遣回南方，在靠近松江的青浦落腳。[17]南明陷落之後，如同當時許多人，石濤在情感和務實間作了區隔：在情感上忠於明室，卻務實地與清廷合作。對石濤而言，這個問題更間接化約成爲地理課題：他該將僧職的前程置於何處？[18]

石濤與喝濤選擇了吳地，選擇了與清朝合作的路線。他在〈生平行〉裡隱約提到離去與東行，卻以輕鬆的口吻道出，與這番抉擇的可能嚴重後果不能相稱：

　　春言來嘉招，袂聲訪名秀。
　　浮雲去何心，滄波任相就。[19]

事實上，這兩人先到鄰近的江西廬山，待在木陳道忞曾主持過的開先寺。據石濤日後的說法，可知這短暫的停留約在1664年；則他們離開武昌的時間約當在1663年末至1664年初。[20]現存一套畫冊的其中一幀便明白題云作於開先寺旁。若石濤指的是畫冊的成畫日期（而不是舊稿完成的時間），則這套畫冊便是繪於1664年，亦是現

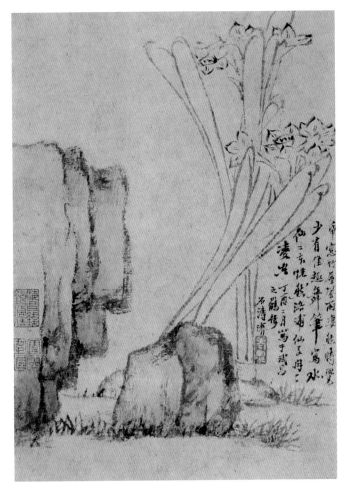

圖 47
〈水仙〉《山水花卉冊》
紙本 水墨
全12幅
各25×17.6公分
第7幅
廣東省博物館
圖片出處：
《石濤書畫全集》，下卷，圖366。

存最早的石濤作品。這十二幀畫藝尚未成熟的冊頁，內含佛教、道教、與明遺民等
主題，有些繪其早年詩作，包括1657年左右他在湖南旅行時所作的詩。其中一開畫
的是1657年登臨武昌黃鶴樓時所寫的一段文字（圖47）。[21]畫中主角水仙不禁令人聯
想到南宋遺民畫家趙孟堅（1199–1267之前）。趙孟堅乃宋代皇室後裔，石濤自然會
覺得與他有共同點。十七世紀的人相信，趙孟堅在蒙古滅宋之後以水仙作為國破家
亡後的忠貞圖像，石濤也在畫中保留了這種象徵意涵。石濤稱圖上的兩株水仙為洛
神的化身，微微散發著冰清玉潔的氣質，亦可理解為石濤貴族身分與角色的隱喻。
同理，石濤也在另一開冊頁畫一削髮僧人，坐在船邊翻閱明遺民推崇的經典《離騷》
（圖48）。

更有趣的是，石濤後來又重繪、並在某種程度上解釋了1664年冊頁裡的船上遺
民僧人形象（圖49）。這幅較晚繪成的畫屬於某件手卷的一部分（約成於1670年代
晚期？），圖上畫有許多古代隱士。畫上人物都和石濤一樣，以某種稱號隱匿自己的

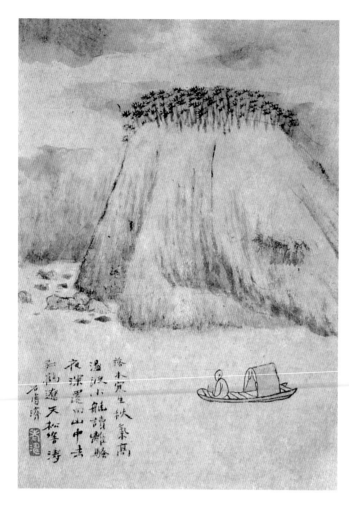

圖48
〈讀離騷〉　《山水花卉冊》
紙本　水墨
全12幅
各25×17.6公分
第12幅
廣東省博物館
圖片出處：
《石濤書畫全集》，下卷，圖371。

眞實身分。[22]每幅肖像都依其簡短的傳文描繪，並將傳記抄錄圖旁；畫家在其後多
有註記（雖然這幅並無註記），有時僅是簡短的落款與日期，用以聯繫畫中人與自己
生平的某些特定時刻。石濤據以描繪的文本出自十六世紀鄭曉所著的《遜國臣記》。[23]
石濤節錄的版本如下：

　　雪菴和尚

　　和尚壯年剃髮走重慶府之大竹善慶里，山水奇絕，欲止之。其里隱士杜景賢知
　　和尚非常人，與之遊，往來白龍諸山，見山旁松柏灘，灘水清駛，蘿篁森蔚，
　　和尚欲寺焉。景賢有力，亟爲之寺。和尚率徒數人居之，昕夕誦易乾卦，已而
　　改誦觀音，寺因名觀音。好讀楚詞，時買一冊袖之，登小舟急棹灘中流。朗誦
　　一葉輒投一葉于水，投已輒哭，哭已又讀，葉盡乃返。又善飲，呼樵人牧豎和
　　歌，歌竟暝焉而寐。

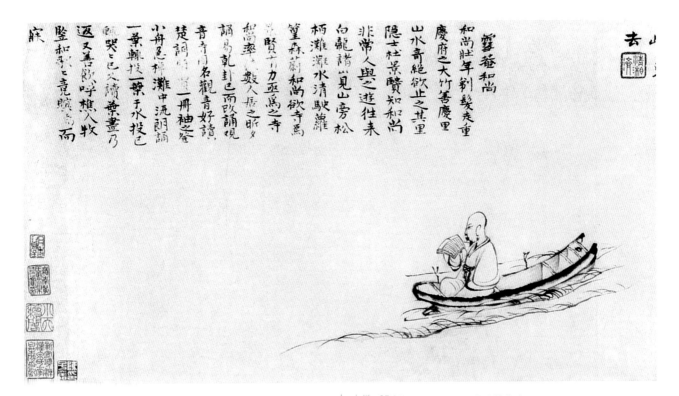

圖49　〈雪菴和尚〉《山水人物圖》卷　第5段　紙本　水墨　27.5×314公分　北京　故宮博物院

石濤並未指出雪菴和尚生平與其個人處境的關連。然鄭曉的完整版則從雪菴之所以
隱遁山林的社會動亂談起──那是1398年明朝開國君主朱元璋駕崩後混亂的江南，
與1644年後的日子頗為相像。由於朱元璋在國初大舉於地方分封諸王，死後，諸王
們相爭奪權，對繼任的建文帝有擁立者，也有反對者。1402年朱棣打敗其姪朱允炆
（建文帝），奪取王位，成為永樂皇帝。由於雪菴曾在建文朝廷擔任御史之職，故知
雪菴是因道德與政治的理由才削髮為僧，並無宗教的考量。在鄭曉的版本中，雪菴
是因為杜景賢的勸說才停止誦讀《易經》；而他對所謂遺民「聖經」《離騷》的讀
誦，更被強化描述為不停重複的儀式性活動。雖然石濤並未將手卷的這個段落與自
己生命中的特定時刻相結合，然其與1664年作於廬山之冊頁的視覺相似度，則指向
石濤年輕時藉著僧服隱姓埋名、感受到「少時離家國之感」之時。

　　然而，手卷中的另一個人物（圖50）則使平易的圖像解讀更形複雜。這段落描
繪的隱士取材自《莊子》〈讓王〉。[24]肖像旁的註記將此圖與石濤1664年於開先寺的
短暫停留連結在一起。畫中隱士身處巖洞，坐在石桌旁，正從書本中抬起頭來，他
便是舜帝本欲讓國的「石戶之農」。石戶農很生氣地回絕了舜帝的傳位並隱身巖穴
中，追求自我精神的昇華，把這後人眼中的黃金時代留給舜來治理。循著故事文脈

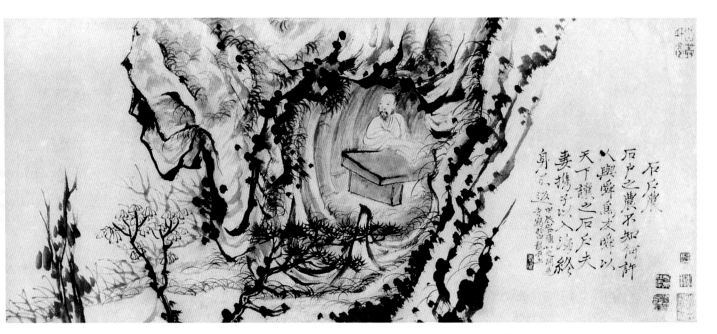

圖50　〈石戶農〉　《山水人物圖》　卷　第1段　紙本　水墨　27.5×314公分　北京 故宮博物院

與畫家1664年之經歷的交纏關係，我們可以發現，石濤繪製此畫時，正好是南明政權滅亡與康熙即帝位後的第二年。認定自己在王朝鬥爭中具有潛在重要性的石濤似乎認為，隱藏自己的身世即是幫了當時仍未成年的康熙帝一個大忙（雖然好像不太可能，但之後我們會看到石濤這麼做有他的理由）。這個明代王孫第一次跳脫了明遺民情感的束縛，而將清朝皇帝的命運列入自我的考量。

離開廬山後，石濤與喝濤兩和尚接著來到江蘇的青浦。旅庵此時才剛從首都返回青浦不久，至遲在1665年以前，石濤即求為旅庵本月的弟子：

五湖鷗近翩情親，三泖峰高映靈鷲。25
中有至人證道要（先老人旅庵），帝庭來歸領嚴寶。
三戰神機上法堂，26幾遭毒手歸鞭驟。

雖然過程費力，但石濤還是被接納了。正如其日後的印章所示，他已成了「善果月〔旅庵〕之子天同忞〔木陳〕之孫石濤濟」。27

然而，加入旅庵本月門下意謂著更進一步的漂泊：這位年輕的僧人被要求雲遊四方，畢竟「侷促一卷隘還陋」呀！當時喝濤亦已成為旅庵弟子，兩人便一同在江蘇與浙江各地的臨濟寺院穿梭遊歷，特別是蘇州與杭州；然而，直到安徽（可能是他們這一行的終點），他們才找到志趣相投的寺院與文人社群，並受到熱情的歡迎：

三竺遙連三障開，[28]越煙吳月紛崔嵬。

招攜猿鶴賞不竭，望中忽出軒轅臺〔黃山〕。

銀鋪海色接香霧，雲涌仙起凌蓬萊。[29]

然石濤並未在黃山落腳，而是在宣城停留。他與喝濤很可能早在1666年便已到達，且最初幾年似乎在當地的寺宇間流徙。[30]

安徽南部另一個更重要的城市是歙縣，也稱作新安，位於石濤謳歌不已的黃山附近，為徽州首府。如本書第二章已提過，全中國最富有、最有教養的商人多出自此地，他們亦是石濤在揚州定居時的大宗主顧。此外，歙縣也是繪畫與藝術收藏的中心，鄰近的黃山不僅啟發了當地畫派，也吸引來自中國東南的各地畫家。的確，石濤自己（喝濤顯然並未參與）很可能在1667到1670年這段期間花了許多時間遠離宣城，待在歙縣附近。歙縣至少有兩個原因吸引他：其一是它與黃山距離甚近，石濤便是在1667年首度登上黃山；其二是當時活躍於文化界、來自直隸的官員曹鼎望（1618–93）於1667年到徽州任太守。[31]曹鼎望第一次接觸石濤是在石濤首次登上黃山並停留近一個月之時，他向石濤訂購了一套描繪黃山景致的八幅冊頁（見圖85）。之後兩人變得非常親密，且因著曹鼎望的資助，石濤1667至1669年這段時間大多待在徽州。[32]1669年，石濤再度登上黃山，這次他是與曹鼎望的兒子曹鈖一起。曹鈖為業餘文人畫家，日後並成為中央政府的官員。[33]現存一幅為曹鼎望所畫的作品上（見圖155、156），石濤清楚表明自己是旅庵與木陳的門徒，藉此宣揚自己不只歸順清廷，且企圖追隨其師的腳步，成為皇室喜愛的僧人。[34]

同時，石濤於1660年代晚期在宣城最值得注意的生活面向，是他被引介至當地鄉紳組織的「詩畫社」。石濤的作品在此受到其他社員的賞識與鼓舞。這類結社在十七世紀初期帶有政治性，但值得注意的是，詩社的兩位領導人物施閏章（1619–83）與高詠（生於1622年）竟被薦舉參與1679年的博學鴻儒科特考。兩人均接受提舉參加考試，並成功進入翰林院任職。[35]施閏章本為1649年進士，早在1651–67年已於滿洲人的統治下為官。社裡還有一個成員梅清（1623–97，1654年舉人），與石濤極為要好，他在1667年之前亦試著參加進士科考。但另一個畫家徐敦（生於1600年，以法號「半山」名世）則宣稱自己忠於明室。[36]

然而，石濤在宣城居住最久的一段時期、以及重新與喝濤密切接觸之時，始於1670或1671年左右。[37]在〈生平行〉裡，石濤解釋道他在歙縣與曹鼎望度過愉快的社交生活後，期望回到宗教界：「不道還期黃蘗蹤，敬亭又伴孤雲住。」這段空靈的文字背後實有著更確切的考量：1671年左右，他與喝濤接手掌管廣教寺（又名雙

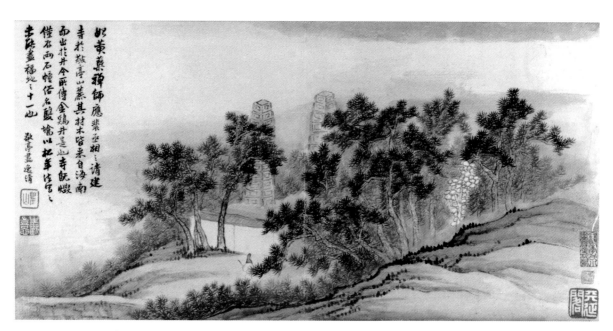

圖51　梅清（1623–97）〈廣教寺〉《宣城勝覽圖冊》 1680年　紙本　設色　全24幅　各27×54.6公分
第14幅　蘇黎士 里特堡博物館（Museum Rietberg, Zürich, Gift of C. A. Drenowatz.）

塔寺）。該寺正位於宣城北方十里之敬亭山的南方（圖51），[38]其原始建築乃由臨濟宗的祖師、臨濟義玄（卒於867年）之師黃檗希運（約卒於850年）所建。寺院本身年久失修，然在清初時，因旅庵本月倡議修復，且獲得地方菁英的支持，寺院的修復工作便持續進行著，施閏章就是在籌措資金方面扮演極重要的角色。某位林雲先開始這個工作，而石濤與喝濤的接手更令人期待整個重建工作會在他兩人手中持續進行並完成。換言之，如果石濤想要履行與這社群並未寫明的「契約」，[39]他必須要回到宣城。

　　由是，石濤1670年代離開宣城的遠行，看來多半都是爲了處理佛教事務。1673年時，石濤回到江蘇揚州短暫停留，歇腳在與木陳道忞關係密切的靜慧園。[40]當時木陳已在揚州對岸的鎮江過著退隱生活，石濤此行應與木陳每下愈況的健康狀況脫不了干係。1674年六月，木陳於中國再度陷入內戰的動蕩時刻圓寂。1673年年底，三藩之亂爆發，旋對清廷造成極大威脅。正如魏斐德（Frederic Wakeman）所言：「1674年夏秋…是王朝自三十年前北京陷落以來最低潮的時刻。」[41]盤踞中國西南（石濤出生地）的吳三桂攻下湖南。在變亂的諸多併發症中，歙縣與宣城地區也於1674年夏、秋爆發農民叛變；歙縣本身則在變起後的第三個月陷入叛軍之手（曹鼎望正好在幾個月前離職）。消息傳到宣城，當地人民紛紛逃到鄰近鄉間，直到地方軍隊在幾週後鎮壓亂事才返家。早已回到宣城的石濤也是在清兵鎮壓之際逃往鄰近山

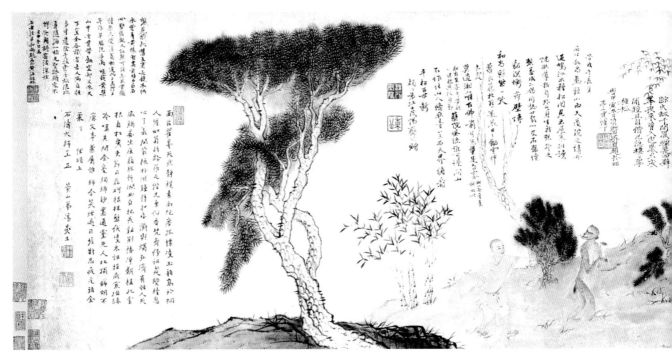

圖53　石濤（與佚名肖像畫家？）　《自寫種松圖小照》　1674年　卷　紙本　設色　40.2×170.4公分
台北　國立故宮博物院（羅志希先生捐贈）

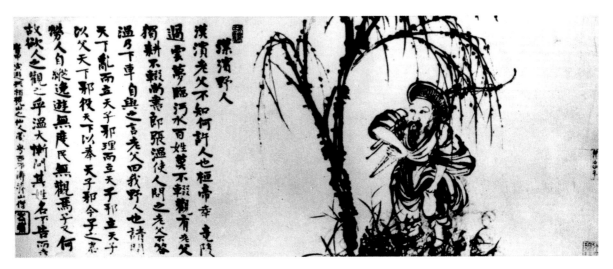

圖52　《漢濱野人》畫卷局部（？）　紙本　水墨　藏處不明　圖片出處：《石濤編年》，出版資料不詳，日本。

間避難的一員。[42]當他個人面臨支持明朝或清朝的問題時，同時也是在動亂與安定中抉擇。

　　日後他在某張畫（今藏地不明）的注解提到這些事。此圖為手卷，其形制、風格及主題皆與繪有「雪菴和尚」及「石戶農」的那幅畫相當接近；而此畫確有可能

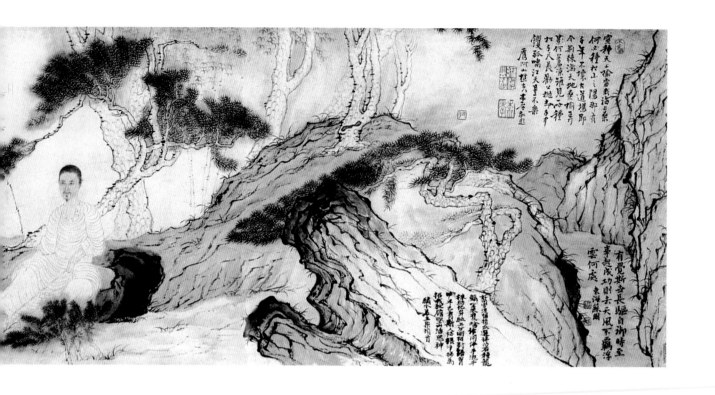

原為該手卷的一部分。石濤在此處畫上漢代楚地的隱士「漢濱野人」。漢濱野人未嘗因皇帝途經其側而停止耕耨（圖52）。[43]當被問到原因時，他回答（依據石濤畫上的版本）：

> 我野人也，請問天下亂而立天子邪？理而立天子邪？立天子以父天下邪？役天下以奉天子邪？今子（指被皇帝派去詢問的張溫）之君勞人自縱，逸遊無度，民無觀焉，子又何故欲人之觀之乎？

石濤的小註將此圖像與上述1674年安徽南方的農民叛亂相連結。是以當他寫道「昔甲寅〔1674〕避兵柏規山之仙人臺」時，其中的「兵」同指農民叛亂與清廷鎮壓。這故事很明顯是1678年後對據於楚地之吳三桂的批評。吳三桂在這一年建立了他自己的王朝「周」，乃其長時覬覦奪權的終極表現。然而石濤將此圖與其1674年的個人經驗相連，明確表達多數人不欲再回到清初動蕩的深切期待。這是南方的在地菁英（儘管對明朝懷有鄉愁般的情感）與清廷間心照不宣的協議：謹守不與亂軍合作的立場，以便在過程中確保三藩之亂能早日落幕。

　　1674年冬天，最危險的時刻已過，石濤畫了一件手卷（圖53，見圖版1）以紀

念自己在廣教寺修復過程擔任的角色。雖然這件作品一向被視爲石濤的自畫像，然而畫中安坐的人物，其謹細精準的描繪卻與畫面的精心擺置、戲劇性的明暗表現、和一再出現的奇矯松樹適成對比，可知臉部的描繪應出於職業肖像畫家之手。[44]該畫題爲《自寫種松圖小照》，指涉著要爲修行活動建立一合適的外在環境，在此則特指修復工作。並且，石濤所有重要的佛教畫作看來都具有政治與宗教的面向，文以誠（Richard Vinograd）對此畫曾推測，此卷既成於三藩之亂爆發當年（1674），其表面上的主題「可能隱喻著對復興一事更寬廣的渴望：亦即欲回復石濤身爲明宗室之個人與王朝的地位」。[45]然而，此解卻無法與其用印「臣僧元濟」相合。「臣僧」一詞乃是面對皇帝時的用語；最直接的解釋是他把自己比擬作其師旅庵與師祖道忞曾在宮廷擔任的角色。「臣僧」之印相對而言較爲少見，確實爲石濤專用於取悅清宮廷之畫作。[46]石濤在這幅畫裡將自己塑造成監督者的角色，就像地主看著僕人在花園裡工作，自己則靜候小和尙與猿猴帶著松苗來種植。由於另一位禪僧在題跋上暗示，這個小和尙令人聯想到石濤初爲僧人的樣子（其形貌與坐姿者確實很相像），那麼這主角的形象或可解讀爲石濤在佛教事業上的成熟階段。若然，由於寺廟的重修與石濤的佛教傳承有密切關係，則石濤個人對「身分回復」的追求亦需藉著清帝國的力量來成就。

　　1675年，石濤再次進行較大規模的旅行，自宣城出發到旅庵所在的松江地區，可能在該年年底才回到宣城。[47]1676年春天，三藩之亂的危險雖仍存在，他還是啓程前往宣城與歙縣之間的涇縣，並與不久前才到任的知縣、全州同鄉鄧琪棻（1674–81年在任）相善。[48]接著，石濤又到黃山，這是他第三度、也是最後一次登臨此地。[49]然而旅庵是在1676年秋天圓寂，所以石濤十月時出現在江蘇省境（即使是在揚州），可能不只是個巧合。[50]次年（1677）初秋，他再度造訪涇縣，成爲鄧琪棻的賓客，落腳在水西書院，但旋即結束旅程，返回江蘇。[51]當時，他（與喝濤）已經完成廣教寺的修復工作。[52]這時期留下的幾件作品中，有件於1677年秋初在涇縣繪製的非典型作品（圖54）最值得注意。石濤在畫中描繪了馬匹和奚官，與其平日慣畫的圖像差距甚大。這個題材與元代畫家趙孟頫關係密切，趙氏本人雖爲南宋皇室後裔，卻在蒙古人的朝廷爲官，故在當時明遺民的眼中是相當不可取的人物。而石濤並不懼怕此畫與趙孟頫的緊密連結，還在題跋中公開指出趙孟頫的名字。此圖畫的是唐朝詩人杜甫的名詩，以奚官或馬夫作爲擢識人才之能力與眼光的隱喻，畫家並將詩句抄錄其上。畫作雖無明確的受畫者，但想然爾是贈與鄧琪棻，當時鄧氏正主持石濤下榻之水西書院的重建工作，而這書院的功能之一便是給學子們準備科舉考試之用。雖然這與石濤的佛教身分似無太大關係，然而當時的僧侶的確可受

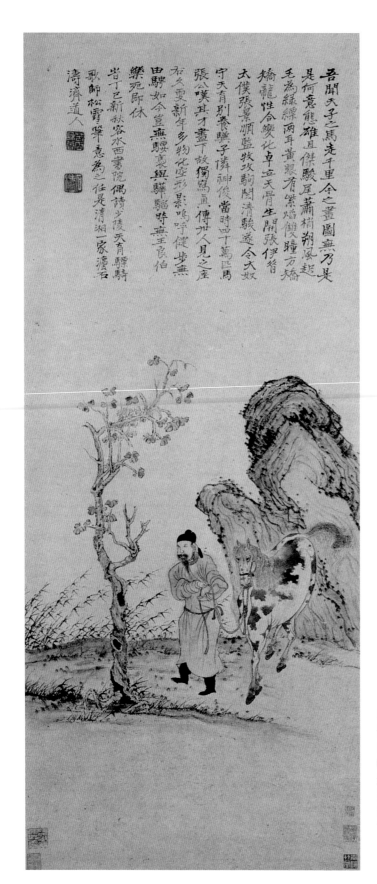

吾聞天子之馬走千里余之畫圖無乃是
是何意能雄且傑駿屋蕭槭朔風超
毛為綠綵兩耳黄眼有紫熖雙瞳方矯
矯龍性含變化卓立天骨生開張伊皆
太僕張景順監牧攻駒閱清駿遂令大妏
守天有別養驪子憐神俊當時四十萬匹馬
張公嘆其才盡下故獨寫真傳世人見之座
右久更新年多物化空形影嗚呼健步無
由驟如今豈無跞驥時無王良伯
樂苑即休
當丁巳新秋容水西書院偶讀少陵天育驃騎
歌師松雪筆意為之往是清湘一家濬石
濤濟道人

圖 54
《人馬圖》
1677年
軸 紙本 設色
無錫市博物館
圖片出處：
《石濤書畫全集》，
下卷，圖401。

到居高位者的注意,最終上達握有任命重要寺院住持之權的朝廷。此畫無疑可當作是門客書畫家對於其官員金主能力的禮貌性讚揚,同時也可看作是畫家向地方父母官尋求支持的要求。

　　回顧石濤截至目前為止的生平經歷,他給人的印象就是個擺蕩在兩種矛盾欲望之間的人:他一方面被社交、旅遊、與藝術等樂趣給吸引;另一方面又渴望成為一名成功的禪宗大師——所謂的成功包括世俗面與精神面的層次。我們見到他在一連串的時點上掌握自己:先是他在武昌短暫停留的尾聲,接著是投入旅庵的門下,以及第二次從歙縣返回宣城時認真參與修復自己寺院的工作等。我認為他給人的擺蕩印象是正確無誤的,甚至與石濤性格的基本面向相合不悖,並在某種程度上成為石濤未來生活中持續存在的特徵。然當我們從公眾目的與政治企圖這方面來看,他的早年歲月則呈現了不同模式。職是之故,就現有的片段證據來看,1663-4年正是一個清楚的時代區隔。在這之前,石濤看似隨著偶發的際遇來反應,知足並安於僧侶角色,一方面認同明遺民的情感,一方面又願意與曾在清朝為官之人習畫。然當他偶然讀到韓愈的文章、接著離開武昌時,則開始認真追尋其佛教「事業」以及與清廷合作的利益。在這裡,我們可以談他第一次的述懷,那是在南明失敗(1662)、而石濤自己又皈依旅庵門下(約1664–5)的情況下開始起筆的。這段述懷猶如一條線,串起他1660至70年代生活的兩種面向:寬廣的社交面與狹窄的宗教面。當他與現任、過去及未來的滿清官員交遊之時,也開始攀升禪宗事業的「階梯」,先成為旅庵認可的弟子,接著負起嚴肅的寺院職責,重修自己的廟宇。同時,他於情感上仍保有對明朝的依戀,不過只是在感性方面,與其政治及職業上的企圖有別。

　　然而,石濤二十歲出頭時(1660年代初期)對自我命運的初次述懷,不僅指引他到七〇年代與之後的行動,其中還有另一條特別的線聯繫著他的皇子身分;這在《山水人物圖卷》中最為明顯。自其出身貴冑的觀點來看,他似乎不只是將僧人身分視為避風港,反倒是藉此使自己得以採取高傲的中立立場,寬大地讓開,讓各個事件自行生滅。在這裡(以及他於手卷中展現的個人對帝王的興趣)有一份對自我重要性的獨特體認,只能如此解釋:作為靖江王惟一存世的後裔,他相信自己對帝國王位是有繼承權的。石濤在1677年為某鍾郎(1659年進士)拜訪後作了一首情感洋溢的詩,可證實他確有此信念。那個來自浙江的陌生訪客告訴石濤,他已故的父親曾在明朝末年擔任縣令,並與鍾氏的父親相善。此事顯然令石濤大為驚訝。有許多問題圍繞著這個訊息:明朝皇子怎麼可能擔任縣令之職?而鍾氏又怎麼確定石濤便

是其父故交的兒子？由於石濤對此訊息並未做後續注解，故知石濤本人在乍聞的興奮過後，其實並不相信。但正如吳同所指出的，石濤對此事的最初反應意謂著，他並不確定自己父親在朱氏皇族中的確切地位。這同時也促使他特別在詩中述及自己的家族，與其身爲唯一倖存男嗣的信念。石濤的文字使得深知其家世之人能清楚地意會所指，而不知其身世者卻全然不解：[53]

> 嗟予生不辰，齠齔遭險難。
>
> 巢破卵亦隕，兄弟寧忠完。
>
> 百死偶未絕，披緇出塵寰。

在指出石濤對其王朝重要性的迷思意識後，我們似乎可以確定，他欲追隨木陳與旅庵當年親近順治的腳步去接近康熙，恰是其心底欲回歸那失落宮廷的秘密渴望。

從宣城到北京：1678–1692

當寺廟的重修工作告迄，石濤隨即握緊自我命運的舵輪。1678年夏天，可能在石濤主動爭取下，他受邀到南京城南郊的西天寺。爾後兩年多的時間，這裡便成爲石濤的實際據點，即使名義上他仍從屬於宣城的廣教寺。[54]這段期間，他與祖琳園林在僧團內發展出親密的友誼。祖琳是個詩僧，也是旅庵門下較爲年長的弟子，很可能在石濤佛教事業環境的轉變上扮演要角。[55]1680年，石濤正式脫離與廣教寺的關係，但他卻未如人們可能設想的那樣投入西天寺，反而轉入位在南京城南牆外更爲重要的長干寺（又名報恩寺）。能到長干寺算是一種晉升，他在那裡享有屬於自己的樸素禪堂「一枝閣」。從〈生平行〉對此番變動的描述，我們可以感受到石濤自覺在1670年代已被生活中世俗、文人化的那一面干擾：

> 竭來游倦思稍憩，有友長干許禪寄（勤公、實公、唯公）。[56]
>
> 金地珠林總等閒，一枝寥寂眞余計。[57]

雖然石濤從未提起，但因爲梅清在1680年作了一首詩，送給同在南京的石濤與喝濤二人，故知喝濤必定在石濤之前、或與之一道、或在他之後也到了南京。可是據《五燈全書》的官方記載，只有石濤被登錄於一枝閣，喝濤仍被記在宣城的廣教寺底

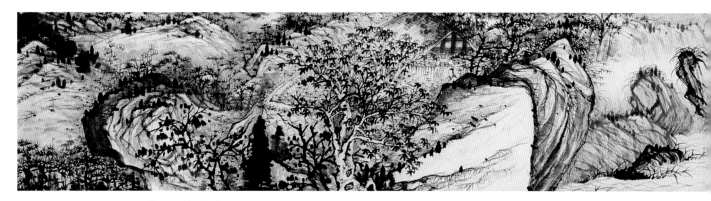

圖55　《初至一枝閣書畫》卷（1、2段）　紙本　水墨　29×350公分　上海博物館

下。[58]而「一枝」一名實標誌著石濤全新的獨立年代；最有可能的解釋是，喝濤就
住在附近的梵刹內，因為他們仍保持著密切聯繫。

　　這對石濤來說無疑是個轉捩點，在初次自況生平時，亦將之標誌為嶄新的階
段。在他大病一場後，此次喬遷可看作是石濤對於禪宗禁慾式修持工夫日漸強烈的
認同。李驎於〈大滌子傳〉以玄祕的筆調描述這次異動：[59]

　　　　在敬亭住十有五年，將行，先數日，洞開其寢室，授書廚鑰於素相往來者，盡
　　　　生平所蓄書畫古玩器，任其取去。孤身至秦淮，養疾長干寺山上，危坐一龕。
　　　　龕南嚮，自題曰：「壁立一枝」。金陵之人日造焉，皆閉目拒之。

石濤到了一枝閣後馬上就寫了一組詩，透露其擁有個人潛修處所的自豪。現今仍可
見到好幾幅由他親自抄錄的本子，其中一件還伴隨著以水墨繪成的「一枝閣」（圖
55）。然而，他面對的環境其實非常嚴苛。詩裡描寫的是年久失修「半間無所藏」
的小屋，裡頭只有「半榻懸空穩，孤鐺就地支」。總之，他在此處「夢定隨孤鶴，
心親見毒龍」。[60]1680–2年間，他在「一枝閣」過著刻苦嚴謹、與世隔絕的生活，
將大部分心力投入宗教修習。「謝客欲盡難為情，客來妙不驚逢迎」（〈生平行〉）。
無怪乎這段期間與他接觸之人多為僧侶或在僧侶圈中活動的人。[61]然自1680年的詩
作仍可嗅出他搬到南京的另一重動機：「淮水東流止，鍾山當檻蹲。月明人靜後，
孤影歷霜痕。」位於南京城鍾山的明孝陵埋葬著明朝開國君主朱元璋的屍骨，這皇
室孤兒遂得在此與其家世源流作象徵性的接觸：「法堂塵不掃，無處覓疏親。」[62]
李驎在〈大滌子傳〉提到石濤拒見南京訪客一事，並加以論評：「惟隱者張南村
（張惣1619–94）至，則出龕與之談，間並驢走鍾山，稽首於 孝陵松樹下。」

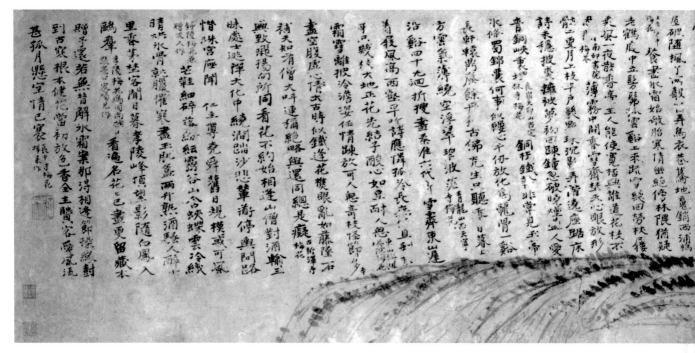

圖56　《探梅詩畫圖》　1685年　卷　紙本　水墨　30.6×132.2公分　普林斯頓大學美術館
（The Art Museum, Princeton University. Museum purchase, gift of the Arthur M. Sackler Foundation.）

只有堅定不移的忠節之士才值得稱之以「遺民」：75

　　…於崇禎年間〔1628-44〕先死者，切不可混入，先死者非遺民。已屈節者雜
　　諸遺民內，不特辱遺民，即彼亦有汗顏焉。即同爲遺民，其間亦有別。順治
　　〔1644-61〕初年，用人俱照先朝仕籍，凡有罪罷職不爲清議所容者，概不錄
　　用。則其人非不欲仕也，欲仕不得耳。安得冒稱遺民？他若明季末科進士，被
　　舉入京不用斥歸者，甚多，舉人屢上公車不第者，亦甚多，皆不得冒稱遺民混
　　入。所當細細訪問，務求確實。其或私鄉郡，或徇交游者，所言何可輕信？凡
　　操選政須用一副鐵肝，一枝鐵筆，乃能成書垂遠。

在這封信中，我們可以見到加諸忠節之士的儀式性責任的理想，及其實際生活中的
腐化現象。在另一篇文章，李驎亦以同樣嚴格的標準看待前朝王孫應有的儀式性責
任。他以南宋宗室趙孟頫爲例（石濤1677年爲涇縣首長畫的人馬圖，便是擬趙孟頫
筆意）：76

　　昔胡汲仲稱趙孟頫書畫，上下五百年，縱橫一萬里，舉無此筆。後之人得其片

南巡是終結政治哀悼的信號。[71]康熙對南、北京明朝陵寢的關懷正是他體貼入微的象徵：他早在1676年便已到北京的陵墓致祭，更於1684年南巡時造訪南京城東北郊的孝陵（洪武墓）。[72]石濤於1685年時參訪孝陵，並賦詩一首，此詩日後與其他諸詩一道題在《探梅詩畫圖》上（圖56）。從詩中可知，他正是那群接受了康熙的人之一：[73]

> 繞澗踏沙悲輦衛，停輿問路惜珠宮。
>
> 座聞仁主〔康熙〕尊堯舜，舊日規模或可風。

　　雖然石濤個人對康熙南巡有正面的感受，可是石濤在南京城南郊的友人大體上仍較宣城的知識份子背負著更沉重的遺民忠節。例如，1683年那件抄有贈鄭瑚山詩的詩卷上也錄有幾首詩，可看出石濤與幾位老一輩遺民間的友誼，包括拒絕參加1679年博學鴻儒科考的畫家程邃（1605–91）及戴本孝（1621–93）。戴氏的父親即是活躍的明朝遺民，最後甚至守節而餓死。[74]這群在明朝皇陵陰影下過活的知識份子與書畫家可能知悉石濤的宗室身分，因此即使石濤有著古怪的性格（或許這古怪性格也幫了他），還是讓他在這圈子中保留一個穩當的位置。石濤一位南京友人陳鼎便在1680年代所書的傳記中提到石濤的皇族身分與對他的敏銳觀察：這段文字使人對「奇士」的形象有所認知：

> 性耿介，不肯俯仰人。時而嘐嘐然，磊磊落落，高視一切；時而岸岸然，踽踽涼涼，不屑不潔，拒人千里外，若將浼之者。……負矯世絕俗之行者，多與時不合，往往召求全之毀。瞻尊者秉高潔之性，又安肯泛泛若水中鳧，隨波上下哉！宜乎為世俗所憎也。

身為奇士，其忠節並非公開的承諾，而是他私人感性的一面。石濤之所以能與南京這批自詡為遺民的人打成一片，是因為「奇士」與「遺民」皆生存於隱喻的野逸環境。故即使石濤給鄭瑚山的詩是為了博取康熙贊助之用，鈐上「野人」一印亦屬合宜。

　　我們可以將「臣僧」、「遺民」、「奇士」、「野人」等詞彙當作石濤必須調和自身複雜的階級或階層認同時，所面對的儀式性選擇。石濤同時具有「方外」、「士」、與「王孫」等身分；這些不同的身分亦帶給他無比沉重的儀式上責任，因為這三種群體擔負著決定一個社會的禮儀與象徵性格的責任。就拿文士責任與忠節之間的關係來說，我們可於李驎（撰寫〈大滌子傳〉的揚州文人）作於1700年的文章見其大要。李驎寫信給編纂明遺民詩選的卓爾堪，表達他對詩選的意見。李驎認為

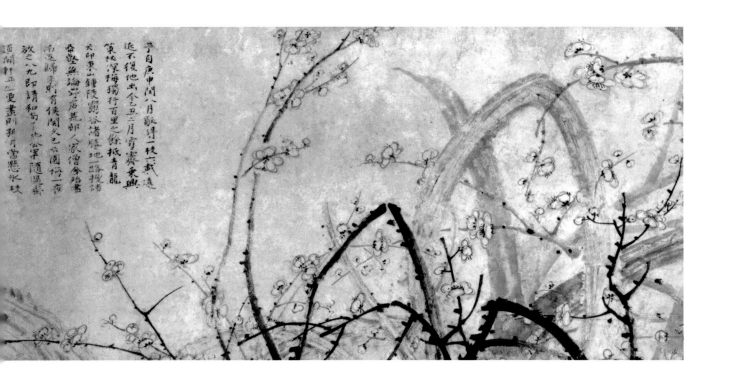

紙莫不珍若拱璧。而予每閉目弗視。非惡其書畫也,惡其人也。惡其人者,何學士於元也?夫士之仕元者眾矣,何獨惡乎?孟頫宋宗室也。王氏炎午曰:「難回者天,不負者心。」今必責孟頫爲漢光武、爲〔蜀〕漢昭烈,此固所必不能者,即責孟頫爲南唐烈祖。[77]而海內外已盡歸元,非如唐之季,藩鎮各據一方,有時勢之可乘。即責孟頫爲北地王諶而殺身殉國,豈能盡宗室而使之然?亦惟遯荒自靖,或棲迹白社,或匿影黃冠,潔其身不仕已耳。孟頫顧不出此,而學士於元,固其心之忘乎祖宗可知矣。雖有能事可稱,何足道乎此?予所以深惡之而閉目弗視也。

1683年後,石濤的行動當然無法再符合這個理想;不過他既已決心「棲迹白社」,即足夠獲致尊崇。另一方面,他仍無法避免遭受批評。據知,石濤在南京的禪宗教階組織裡遇到一些問題。陳鼎曾談及「毀」與「憎」,而石濤在1701年新年所作詩裡亦回溯道:「人聞此語莫傷感,吾道清湘豈是男。」

　　1686年後半,石濤計劃到北京一遊。根據之後發生的事件判斷,可知他當時希望藉此行獲得朝廷支持,使其在謀求重要僧職時能夠跳開地方性的僧團權力結構。[78]

他顯然覺得沒有理由不公開自己的企圖,遂有長篇自傳詩〈生平行〉的出現。我於本章屢屢引用此詩,此亦爲石濤對南京友人的賦別之作。他於1686年年底先搬到揚州,並在1687年春天獨自啓程(喝濤並未同行)。雖然大家早已知道他因遭遇某些困難而放棄這次旅行,然直到近日張子寧根據新材料的討論,這段插曲的重要性才清晰浮現。[79]在抵達位於大運河與黃河交匯之處的清江浦後,他爲尋求資助而中斷旅程,停留在某間臨濟禪寺。[80]當時他隨身帶著一卷得意之作,是他在1660年代晚期費了三年工夫才完成的作品;此即第二版的《白描十六尊者圖卷》,其精妙的原版乃是石濤於1667年爲徽州太守曹鼎望所作的《白描十六尊者》,現存美國大都會美術館(見圖155、156)。「群魔圍繞,此卷爲毒龍所攝,至此(1688年七月)不感動一思。然雖不敢思,而余已墮痴愚二載矣!」[81]他可能落腳在名爲慈蔭庵的臨濟禪寺,此庵與另一位曾受過順治皇帝支持的高僧玉林通琇(1614–75)有密切關係。玉林屬於盤山系,與天童系相互頡頏,以好辯著稱;據知,其後繼者與其他僧人辯論時甚至會使用暴力手段。[82]無怪乎當玉林的追隨者見到以「木陳之孫」自許、欲至北京發展的石濤時,會有如此強烈的敵意;石濤原欲帶到北京用以博取皇室肯定的畫作遂因而失竊。手卷遭竊雖令他震驚,然直接遭逢禪宗界的政治手段更使他心寒,於是石濤便返回揚州。

儘管如此,這件事並未打消他再度上京的念頭。但在他準備好北遊之前,應已風聞皇帝即將進行第二次南巡的消息,因爲康熙1689年巡幸揚州時,石濤仍在這個城市。我們應該要注意,在這段空檔裡,石濤經常參與揚州的首要詩社「春江社」的聚會,藉此擴展社會關係。他也結識不少揚州的重要遺民,如費密等人。如同之前在宣城與南京,石濤「親清朝」的態度並未妨礙他與這些人的友情,而石濤也未因爲與他們往來而放棄繼續尋求清廷的支持。[83]1689年時,康熙在南京與揚州受到的盛大歡迎無疑是十年來懷柔政策的成果,足證江南地方已接受了這位滿人皇帝。許多證據顯示,1689年二月當康熙巡幸揚州的那兩天,石濤也全心投入歡迎活動。好比他作了兩首官樣詩謳歌康熙的統治,並竭誠歡迎他的到來,爾後更在不同的情境下一再抄錄。最有趣的要算是一開1689年所繪的冊頁,畫上錄有上述的其中一首詩(圖57)。這是張含蓄而細膩的畫,廣瀚灝淼的水面盡收眼底,畫的或許是揚子江吧;其上的題詩也冠上「海晏河清」的標題:

東巡萬國動歡聲,歌舞齊將玉輦迎。

方喜祥風高岱岳〔東嶽泰山〕,更看佳氣詠蕪城〔揚州〕。[84]

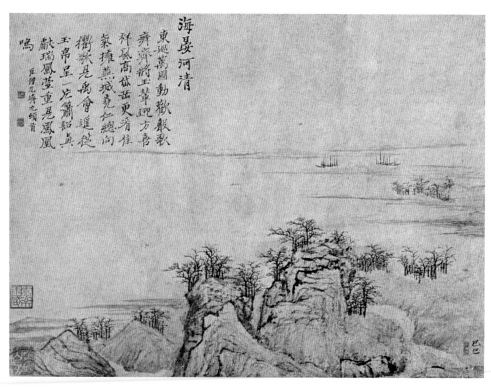

圖57　《海晏河清》　1689年　冊頁裱手卷　紙本　設色　25.8×34.9公分　台北　國立故宮博物院

故知此圖乃是國家的盛世圖像：在大清王朝的統治下，盛世康樂的中國子民正引頸企盼著皇帝的南巡；而承平的國家正是康熙1684年與1689年兩度南巡意欲帶來的象徵性形象。下屬們（包括方外之士在內）所作的這類詩畫作品，推想是意圖呈給皇上的。它們反映現實，肯定了康熙皇權的存在，或至少其意識型態的力量。以「臣僧元濟九頓首」的落款來看，這張畫的確是意欲呈獻給皇帝的。

　　事實上，從石濤後來題於一幅更複雜之畫上的另外兩首詩看來，石濤的努力並未白費（圖58）。這兩首詩題為〈客廣陵平山道上見駕紀事二首〉，是描寫與皇帝聖容面對面接觸時的震懾瞬間這種不尋常的經驗（但對石濤來說卻非無先例可尋）。畫裡的石濤坐在揚州城西北的平山堂下，而平山堂正是康熙巡幸揚州時的行宮。皇居所在的山體宛若遊龍似地包圍著石濤的小小身軀，既像一道屏障，又似一種威脅。手卷上雖無「臣僧」款印，排除了石濤欲將此畫獻呈給帝王的意圖，然拖尾詩作超越敬畏與讚嘆，表達明確的要求，說明這兩首詩原先便是為康熙第二次見駕所作：

　　　　無路從容夜出關，黎明努力上平山。

　　　　去此罕逢仁聖主，近前一步是天顏。

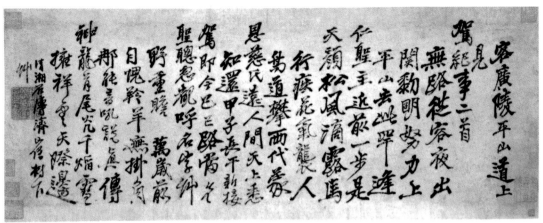

圖 58　《客廣陵平山道上見駕紀事詩畫》 1689年　卷　紙本　設色　29.5×117.5公分　題跋 29.5×74.5公分
普林斯頓大學美術館
（The Art Museum, Princeton University. Museum purchase, gift of the Arthur M. Sackler Foundation.）

松風滴露馬行疾，花氣襲人鳥道攀。

兩代蒙恩慈氏遠，人間天上悉知還。

甲子〔1684〕長干新接駕，即今己巳〔1689〕路當先。

聖聰忽覯呼名字，草野重瞻萬歲前。

自愧羚羊無掛角，那能音吼說眞傳。

神龍首尾光千焰，[85]雪擁祥雲天際邊。

　　這段文字中謙卑的詞令皆是有目的的巧心安排，清楚呈現石濤長久以來欲親近康熙
的想望：他希望就像順治重用木陳與旅庵那樣，順治的兒子也能澤及「善果月（旅
庵）之子、天童忞（木陳）之孫」（石濤用印），任命他擔任某間寺院的住持。而康
熙對石濤這個請求的回應必定也是給予鼓勵，是故「祥雲」化現於天際。雖然石濤
的要求表面上看來不僅大膽，而且不切實際，然除了順治與木陳、旅庵的關係之
外，他確實有理由對康熙懷抱希望。這段時期恰是康熙欲在既有的進賢管道外，另
覓有才有能之士時，此亦其懷柔政策的一部分。他似乎也對畫僧特別感興趣：比如
1689年時，某僧人從華山被召到御前賦詩作畫。事後，皇帝賞賜他一座香爐，並派
人護送他回陝西。故石濤應在計劃上京以及於揚州努力引起皇帝注意之前，便已透
過禪宗界或地方官員知悉康熙在這方面的興趣。

　　然而，若說畫中的石濤只是個野心勃勃、企圖爭取皇帝寵信以便躍過禪宗層層
階級的僧人，終究無法全然令人滿意。我們只要回想石濤先前對自身皇族身分的深

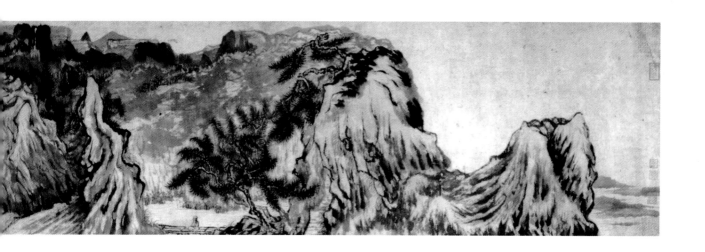

刻認同，就會同意這過於工巧老套的雄心表現其實包含了某種隱而不彰的企圖。事
實上，我們可能都被檯面上皇帝與僧侶的關係所誤導了。關於石濤對康熙皇帝（還
有其高傲性格）的強烈興趣，實仍有另一種解釋的可能，也就是自石濤皇族身分的
背景考量。由於他們在皇室位階的相似性，我們可以猜想石濤之所以想與皇帝、或
皇族貴戚如博爾都等人親近，實是想在其中找回自己失落的根。如前所述，這個想
法便是使石濤作為畫僧、作為追求宮廷支持的禪宗高僧之人生規劃變得複雜的第二
個、私人性的情結。1684年第一次與康熙面對面對話的震撼，使他感受到皇帝個人
的威儀魅力，不只在世俗層面激勵了石濤的企圖心。

　　在繼續延宕已久的北京行之前，石濤於1689年年底先返回南京作短暫的停留。
他在老家西天寺落腳，有人認為這間寺院是喝濤的居住地。[86]也許石濤是回來向喝
濤、或其他僧團故交祖琳、祖庵徵詢意見，因為石濤於某幅北行前繪贈友人的賦別
手卷上，題跋自承對即將展開的旅程感到不安。[87]他的不安更因為某些南京僧人的
冷淡對待而強化，即如石濤在南京的在家信徒友人田林所言：「人言誕殊甚，多不
謂公存。見面翻相訝，高懷未暇論。」[88]他在1690年初回到揚州，並於該年春天出
發前往北京。

　　到達北京後，石濤第一個落腳處是中央官員王封溁（卒於1706年）的宅邸。不
知是有意還是巧合，主人王封溁和石濤一樣來自廣西。故自1690年二月起至1691年

七月的一年半，石濤便以「且憨齋」爲家。王封溁原本擔任吏部右侍郎的高職，然石濤到訪時，恰因喪親丁憂在家，於北京城裡過著安寧的退隱生活。[89]王氏先前在南京已與石濤相識，且於1685年得到一幅石濤畫作。石濤到北京後，又於該畫添一題識，可知他們前一次見面是在南京的某間佛寺。[90]其他幾幅爲王封溁所繪的畫作中，有幅以完整的法名「石濤原濟」落款，還有兩幅的題識大膽討論了「畫禪」；由此觀之，我們很有理由相信，王封溁邀請石濤到府，除了看重其畫藝外，還爲了石濤在佛教界的階級與身分，且可能與其喪親之事有關。不管王封溁的動機爲何，石濤都以最好作品回報主人殊勝的款待之誼。[91]

現存石濤作於北京的詩與畫顯示，石濤的且憨齋時期另受到兩位朝中要員的資助。一位是王封溁的親戚王澤弘（1626–1708），他是社交圈裡極活躍的人物，官拜禮部侍郎，享有贊助文藝之士的高名；[92]另一位則是階級更高的王騭，當時官拜戶部尙書，石濤在1690年至少爲他畫了四件作品。[93]此外，石濤還與另一批性質極爲不同、卻同樣擁有權勢的滿洲貴胄頻繁往來。他在這個圈子裡至少結交了兩個朋友。其一是博爾都（1649–1708），他是淸太祖的曾孫，也是極重要的贊助人、收藏家、與業餘畫家。石濤若非在1684年、便是在1689年的康熙南巡時與他相識。一般認爲，博爾都就是最早鼓勵石濤至北京發展的人士。的確，石濤在北京時，博爾都對他特別關照，延請他擔任自己的繪畫老師、向他訂製畫作、讓他有機會覽觀京城重要的私人收藏等。[94]1691年初，博爾都爲提高石濤聲望，將他的畫介紹給以創作仿古風格聞名的高階詞臣畫家王原祁。博爾都先請石濤繪製一幅墨竹圖，畫上留有一些可添上蘭草與石塊的空間。選擇墨竹可能是爲了迎合康熙皇帝對這個題材的特殊興趣。[95]接著，博爾都（可能稍晚些）再請王原祁完成這幅畫（圖59）。博爾都之後又爲石濤安排了相同過程，畫的題材仍是墨竹；這次的合作對象是另一位以仿古風格名世的畫家王翬（圖60），此時（1691）王翬正好應詔至北京主持記錄康熙1689年南行的畫作《南巡圖卷》。[96]石濤還有另一個皇室友人岳端（1671–1704），他是博爾都的表親，也是收藏家與業餘畫家。岳端是平定三藩之亂有功的多羅安郡王（岳樂，卒於1689年）的第十八子。石濤在北京時期的高潮之一便是造訪皇子宅邸，甚至受邀使用明皇室的瓷管毛筆。[97]

然而，即使石濤在那圈子裡真那麼受歡迎，這些高官權貴與高階畫家爲石濤所做的一切也都是枉然。這其實不令人意外：石濤到北京時止是康熙皇帝對朝中漢人知識份子掌控最嚴密的時刻。眾所周知，1689–90這兩年正是改革派領袖李光地（1652–1718）對「氣」、「理」關係這抽象問題的立場有巨大轉變的時刻。李光地原是主氣派的重要人物：此派源自王陽明（1472–1529）提倡的心學，並在晚明時

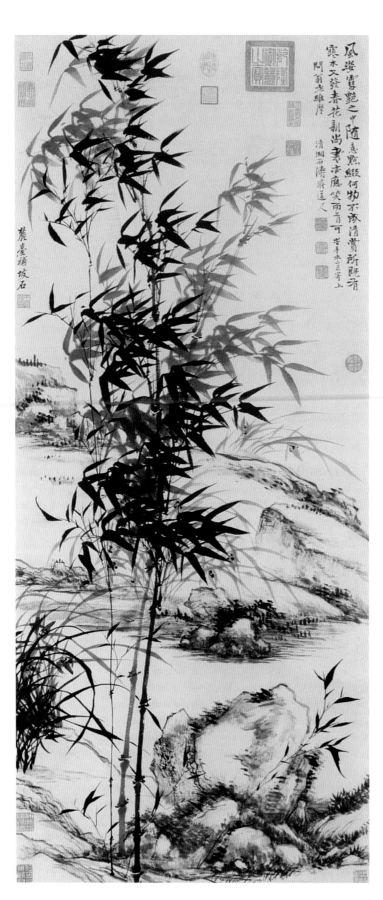

圖 59
石濤、王原祁（1642–1715）
《蘭竹圖》
1691年
軸 紙本 水墨
134.2×57.7公分
台北 國立故宮博物院

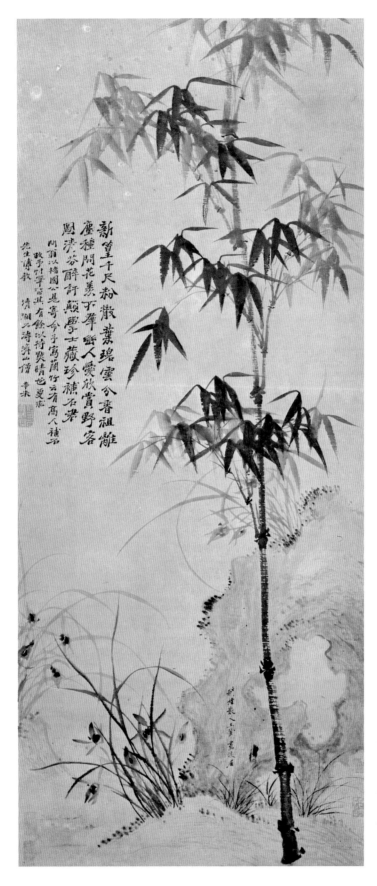

圖 60
石濤、王翬（1632–1717）
《蘭竹圖》
1691年
軸 紙本 水墨
130×56公分
香港 至樂樓

期掀起一連串思想解放的浪潮。然李光地現在卻轉而回歸保守的南宋朱熹
（1130–1200）理學。[98]此後，對於「理」的闡釋變成清廷基本的思想工具。此際正
好是整個政治環境傾向支持能被收編作帝國思想視覺表現之仿古派畫風的當爾，而
石濤為求宮廷認同所作的努力或許也無可避免地注定失敗。在其1691年畫與王封溁
那特富即興趣味的山水《搜盡奇峰打草稿》上，便題滿他受挫的心緒：

> 今之遊於筆墨者，總是名山大川未覽，幽崟獨屋何居。出郭何曾百里，入室那
> 容半年。交氾濫之酒杯，貨簇新之古董。道眼未明，縱橫習氣。安可辯焉？目
> 之曰：「此某家筆墨，此某家法派。」猶盲人之示盲人，醜婦之評醜婦爾，
> 賞鑑云乎哉？

現代某種傾向二元對立論的藝術史觀導引我們，將這樣的文字解讀成獨創主義者
（Individualists）對於正統派繪畫（Orthodox painting）的攻擊，然石濤不太可能認
為自己是處在這種情境。事實上，所有資料都顯示，石濤對日後歸諸正統派名下的
畫家們實是讚譽有加；這些畫家在1691年時代表的只是中國士大夫階層保守的視覺
文化，多少仍獨立於清王朝之外。[99]石濤對於鑑賞有誤的指控其實是指那些有權形
塑宮廷品味的大臣；他以為，正由於這些人的無知，才使他無法得到康熙的青睞。[100]
　　由石濤最近被發現的一首作於1691年的詩可知，他最後終獲一職，然卻非其心
所願，[101]此詩的題目〈諸友人問予何不開堂住世書此簡之〉即為明證。所有對石濤
是否真心追求佛教事業（即使是石濤自己定義的那種）及其立場的疑慮，都因此詩
一掃而空。石濤以兩種氣味作劇烈對比，先描述寺院的素茉香氣，比喻僧團給他這
個孤兒的歸屬感；再將與陌生人共食羊肉的腥羶氣比喻作眼前讓他選擇的生活。詩
裡許多資料顯示，這可能是指他被派至北方某間不重要的地方性寺院。接著他在詩
裡開始責怪自己不配作為王孫後裔，責怪自己缺乏勇氣與決心；他要求自己不可日
漸沉溺於世俗，並謹記空乏其身的價值。他集中氣力，聲稱其世系同任何宮殿般廣
大，堅信虔誠的僧人在心靈上應是無入而不自得，並將《莊子》的鯤鵬之喻當成自
我心境的象徵：「假使鯤鵬齊展翼，烏天黑地怪阿誰。」既已鼓足勇氣，他便在詩
作結尾明白拒絕了友人的提議：

> 三家邨許開經館，善司祠難造大悲。
> 理合輸贏隨分殿，何如牛背勝烏騅？

我們再度見到石濤只執著於他認爲值得把握的機會；這也是他第一次承認宗室身分實爲其前程考量之一。

　　面對徒勞無功的結果，他當時自然想回到南方，而他也的確在1691年二月宣佈他打算離開的消息。如果他終究延長了逗留北京的時間，那可能是因爲康熙皇帝對畫僧的興趣正在那一年達到顛峰。[102]1691年，和石濤一樣以描繪黃山而聞名的曹洞宗禪僧雪莊（傳悟惺堂）被召到宮中。然而，當雪莊到達北京時，他本人並未出現在御前，反而派了另一位僧人替代他。康熙大異其人，不僅命人護送他回黃山，還出資讓他在當地建立道場。此外，同樣在1691年，心樹覆千亦至北京一遊，畫了一幅扇面呈與皇帝。康熙便在北京某間寺院接見他，令他在王原祁身邊習畫。據說王原祁常令心樹覆千幫他代筆。之後，他便受命擔任萬壽寺的住持，並繼續爲皇帝作畫。[103]

　　不過石濤在1691年並沒有這種成功的機會。這年秋初他仍待在北京，卻離開且憨齋，轉至北京城南（崇文區）的慈源寺。該寺坐落在城南一處寧靜而風景優美的地區，就在天壇的北方、金魚池的東端。[104]他到後不久便病倒了，是以刑部尚書圖納的到訪令他倍感榮幸。由於圖納之子圖清格日後成爲石濤的學生，所以圖納的到訪很可能是爲了延請石濤擔任其子塾師。[105]然石濤主要的期望還是作一個禪宗導師。某幅肖像畫裡的他便是以這種角色出現。這幅畫原本是由石濤某位友人所繪，現僅有摹本留存。畫上出現的人物直令人聯想到宋元時期的禪僧肖像（圖61）。題跋生動地呈現出他試圖將自我投射於禪僧角色的形象。這題跋作於同年秋日的慈源寺：[106]

　　　快活多！快活多！眼空瞎却摩醯大，豈止笑倒帝王前。烏豆神風驀直過。
　　　要行行，要住住。千鈞弩發不求兔，須是翔麟與鳳兒，方可許伊堪進步。

石濤在此所表現的莽怪驕矜（令人想起雪莊之拒絕面聖），與臨濟宗祖師立下的人格特質一致，展現了對常軌與權力的輕視。[107]這首詩的確徵引了臨濟宗兩位最重要的祖師，一位是與宣城廣教寺有密切關係的黃蘗希運（約卒於西元850年），另一位則是臨濟宗的創立者臨濟義玄（卒於西元867年）。因爲黃蘗目盲，故義玄稱他爲黑豆老和尚。而石濤也自稱爲「瞎尊者」，從其他記載可以得知，這是石濤用以表示自己對於物質追求的淡漠；然瞎尊者亦可指大自在天（Mahesvara，又譯：摩醯首羅天），是清宮大力支持之喇嘛教的重要天王。不過，石濤並不願其「瞎」被誤認爲是缺乏企圖心的表現，在詩的後半段，石濤亦務實地重申，只要有合適而殊勝的機

圖 61
汪昉
《摹石濤執拂小影圖》
1865年
軸　紙本　設色（？）
尺寸失量
福建省　福州市博物館
圖片出處：鄭爲，《石濤》，圖1。

會，他願意留在京城。

　　1691年冬天，眼看已無任何成功的機會，石濤便移往鄰近的城市天津，度過冬季的這幾個月。這趟旅程看似沒來由，但其實慈源寺本是天津重要寺院大悲院的分支。在前往大悲院途中，石濤巧遇一個來自廣東名叫具輝的僧人。他與石濤行進的方向正好相反，是要前往北京懇求皇帝允許他歸返原本的寺院（皇帝很可能任命他擔任某間北方寺院的住持）。具輝之事似令石濤燃起最後一搏的希望，試圖引起康熙的注意。石濤向具輝展示一件詩卷，卷上題有十首自傳性詩跋以及幾組作於1680至1691年的詩，包含我曾於上文徵引過的幾首詩。這件手卷實際上是要讓具輝熟悉石濤的生平與志業，使之得以在北京為他美言幾句（雖然到頭來石濤的努力反而更堅定了他返回南方的決心）。此卷大量提及足堪標榜的人名：他提到皇室拔擢的僧人、著名的明朝遺老、達官顯要、他與皇帝偏好之長干寺的淵源、以及他個人於1684年面聖的經歷。此外，他還抄錄了1689年所作恭迎聖駕南巡的詩句。[108]釋出這風向球後，他繼續前往大悲院。石濤在該寺的友人乃當時（或前一任）的住持世高，是個比石濤年長一輩的臨濟宗禪僧。他有一些在家弟子，其中之一是石濤早年的繪畫導師。[109]透過世高這位活躍的詩僧，石濤遂得在這個冬天與天津最重要的文化贊助者張霔（1659–1704）及張霖（卒於1713年）來往。這兩人是堂兄弟，前者不僅是世高的在家弟子，也是個小型詩社的活躍份子；後者則是當地首屈一指的鹽商。[110]

　　1692年初春，石濤回到北京，隨即去信給遠在宣城的老友梅清，再次通知那迭遭延宕的歸期。[111]我們並不清楚當時石濤住在哪裡，但他有件繪於該年三月的畫（見圖170），是在海潮寺（位於金魚池北邊、慈源寺附近）完成的。但石濤一直要到這年夏天才以長篇而正式的詩作向北京友人作別，詩中他仍將自己比喻為寓言裡的大鵬鳥，然表達的卻是逍遙的感受與離去時的自在。[112]石濤直到秋天還留在北京。這似乎意謂著他刻意勾留此地，然真正的原因可能再簡單不過：由於並沒有任何傳世或著錄的作品在該年完成，這對石濤而言很不尋常，所以他可能是因病而耽擱了。

　　在北京的失敗意謂著，石濤欲以畫藝（還有詩才、禪學）求取高階僧職的公開企圖就此告終，而他想要親近康熙的私人心願亦至此停歇。它粉碎了石濤自認為的宿命。自1663–4年始，他開始想像自己命定的職責，並於1670年代一往無前地追尋。由於反清勢力的最終覆滅與帝國和平的再度建立，令石濤對自己命運的方向堅信不疑；此外，石濤本身的企圖心、他獨特的貴冑認同感、以及他想重返原有宮廷的希冀，更令他義無反顧地前行。他設想的宿命使他將自己投射為舉足輕重、獨立自主的僧侶，且可以畫僧身分贏取皇室支持而完滿其宿命。然這次的北京經驗在他

心上烙下了極其深刻的傷痕，復加上他早年於南京寺院間的困頓處境，迫使石濤重新思考自己的人生方向。這早在1691年冬天於天津寫贈張霖的詩中可看出端倪：[113]

> 半生南北老風塵，出世多從入世親，客久不知身是苦，為僧少見意中人。

石濤與佛教圈的疏離其實埋下了爾後命運的種子，成為其生命歷程的修正性轉折。早年許多尚待追尋的事，現在似乎已有了答案：石濤意識到自己的皇子出身（在北京時已為人所知）最終並未能帶給他實質的助益；他雖來自宮廷，卻也不可能回到清朝的宮廷；而在安然作個明遺民或向清朝靠攏的選擇裡，他似乎作了錯誤的抉擇。面對這些難堪的事實，石濤終於在1692年的八、九月間，決心離開北京的朋友，於天津稍事停留後，回到南方。[114]

自傳式的藝術型態

　　基於本章的傳記性質，我大量採用石濤自己撰繪的文字與圖像資料，但為了不打斷石濤生平的重建，我略過不談材料本身所具有的自傳性，此自傳性為石濤整體藝術的重心所在。在討論更多性質歧異的資料前，我想在其生平故事的小結處稍稍離開石濤的命運主題，談談自傳式藝術型態的重要課題。石濤生在一個自傳體裁才剛開始日趨普及與複雜的時代，其形式橫跨文字與視覺領域，可說是十七世紀最特出的發展之一。而石濤自傳手法的廣度與強度則使他成為這方面的代表人物。

　　身為詩人，石濤主要以兩種方式自況生平：其一是記錄某時感受的感懷詩，其二是標記生平重要事件且具有昭告天下之目的的應景詩。前者如其1657年作於洞庭湖畔的感懷詩，由於經年積累，至晚年時遂成為龐大的日記詩庫，發抒他生命裡的情感體驗。他通常在事過境遷後從中選取一首或數首配上畫作，或為畫面上的題跋，或為冊頁對幅上的題詩。這些詩有時是畫的靈感來源，有時則是畫作完成後才選取搭配。無論如何，它們已被重新放置在更大的、與再現記憶有關的圖文脈絡；而我們也將在第五章末討論1700年左右一個別具意義的例子。然石濤對第二類應景詩卻有相當不同的運用方式。這些詩文雖也數量眾多，石濤卻只將他們用在原本的傳記情境中（如《客廣陵平山道上見駕紀事》，見圖58）。詩作本身的創作情境一旦消逝，石濤只將它們與其他詩作重新書寫在一起。石濤留下這些自書詩選，在某種程度上無疑是擔心自己的詩作無法在有生之年出版，而歷史的發展也證實石濤的顧

慮是正確的。

　　有些自書詩選只錄上石濤生平某個時段的詩作，如其1683年或1701年新年的手稿。然石濤亦有將生平的各個段落集合在一起，讓這些依時間順序排列的詩作暗示一個故事發展：他於1691年展示給具輝看的詩卷或許便是其中最精采的個案。這些自書詩以冊頁或手卷型制出現，當然，它們也都是書法作品。石濤總是以各種不同的書體與書法風格抄錄這些詩作，以加強其書法性。其效果則是在展示那宛如萬花筒般駁雜的自我認同，這同時也是石濤所選詩作的特色，不管它們呼應的是生平哪個段落。

　　除了詩作與書法，石濤的落款與印章亦帶有自傳性色彩。它們反覆提醒我們，石濤是來自西粵，更精確地指明是來自全州一地（如「清湘」與「谷口」）。它們也將石濤塑造為懷抱著如「苦瓜」、「瞎尊者」等自我形象的禪僧，並且點明石濤原濟承襲的禪宗法脈乃是「木陳道忞之孫與旅庵本月之子」。

　　因此，石濤用以自傳的藝術型態不只是繪畫而已。然在此同時，他也充分利用以畫自傳的一切可能性。若純就圖像的數量而言，最重要的應是那些具有日記性質的畫作。它們通常與其抒情詩關係密切，亦常與這些詩文一併出埸。由於繪畫媒材可將其早年詩作裡的回憶視覺化，或以更隨意的視覺手法回應，故可說是石濤最豐富的自傳性材料之一。而使這自傳性表現手法成為可能的，則是源遠流長的「抒情畫」傳統。在此傳統內，畫中的圖像與畫作本身的物質性存在皆被認為源自強烈的個人經驗。我在此處使用的「抒情」（lyric）一詞，不僅指涉狹義的、根基於特定個人經驗之適於作畫的抒情詩，還包括那更具普遍性的「情」觀，即主觀情感反應：這在晚明文化有時化身成一種追求癡狂、鍾愛、或欲望的信仰。[115]在此繪畫傳統中，以筆蹤墨跡（被視為畫家自我的心靈軌跡）為中心的關於真實的根本論述，是與畫家用以呈現自我的種種可能圖像相結合的。這些呈現自我的圖像包括：畫裡出現的人物，是「我」的替身（這對石濤來說格外重要）；自然界的種種物事（如竹子）是自我的隱喻；而將畫中主題視覺化的種種手法，則間接顯露畫家個人對這些主題的反應。

　　雖然文人歷來的作畫活動總是包含其他的視覺體系，然自元代起，這抒情傳統便逐漸成為文人畫家最重要的表現方式。這結合了圖像與心靈軌跡的自我抒懷在元代畫家的作品中仍稍嫌含蓄，到了十五世紀末至十六世紀時的蘇州畫壇，則被推向新的高峰。晚明江南畫家如徐渭與陳洪綬，更公開明確地以視覺形式表達自我肯定，而現代概念中所謂十七世紀晚期的個人主義畫家則更進一步強化其發展。我們不嘗試對長時期以來的發展提出歷史解釋，而仍會注意到幾個不同的因素促成石濤

極端的表現方式。至少，地方性都市文化興起造成天朝宇宙觀的削蝕、文人藝術活動的漸趨商品化、以及改朝易代的創傷經驗（此乃元至明、明至清共有的現象），都是箇中要素。而石濤有系統地挖掘自我回憶，並堅持身爲作者的那個「我」，使他顯得更爲特殊。在他筆下，抒情傳統中爲自己立傳的衝動被給予最純粹的闡述，唯有八大山人的藝術方可與之比擬。

這對石濤而言幾已成癖。自其早年繪事生涯之初，石濤便時而探索人物畫的一切可能，使其「以畫抒情」的手法更形完整。在他的作品中，人物畫雖較爲少見，卻常昭示重要的自我表述，《山水人物圖卷》（北京故宮博物院）便是其中一例：它以肖像的形式總結歷史或傳說裡的人物，畫中主角正在進行與其生命中最重要時刻有關的活動。這本是源遠流長的歷史人物圖傳統，而其自傳性質源自畫家本人對於所繪角色的認同。石濤在題識中將自我生平與畫中人物傳記相互對照比況，以加強角色認同。除此之外，石濤也很能充分利用（自畫）肖像的形式。如其1674年《自寫種松圖小照》，他爲自己的肖像掌控佈景，將自己置於那曖昧而層疊的、圍繞著象徵性植樹活動的敘述情境。而在1691年《石濤執拂小影圖》裡，他的自題則將畫裡的自我形象轉爲超脫當下處境的叛逆宣示。更晚期的畫作如《大滌子自寫睡牛圖》（圖版6），則結合「敘事性肖像畫」與眞正的「（自我）肖像畫」兩種類型，成爲其最撼人的自我形象之一。

那麼石濤的自傳式藝術與自傳本身的發展史又有何關連呢？在一篇討論中國自傳發展的重要研究裡，武佩宜（Wu Pei-yi）認爲自1585年至1680年這段期間是自傳成爲高度個人性書寫的黃金時代。[116]在此之前，這類文字相當罕見。在此之後，十七世紀簡短、自制、又自成一格的自傳作品持續存在，但漸漸流於公式化而缺乏個人性，爲己立傳的衝動便竄入其他文學型態，尋求最具個人性的表達，最明顯的文類便是小說；而個人化的自傳形式也在日益普遍的同時愈趨片段而隱微。雖然武佩宜主要就散文（更精確地說是儒生的散文）來討論，然其論點仍可稍加修改而引申至詩、畫領域。抒情詩的自傳潛能正式在晚明開始有系統地開發。此後的詩集編纂遂多依照成詩的先後順序排列詩作，詩人們亦常在個別的詩作前加上一段弁言以敘述其創作情境。至於爲詩集作序的文人，則於文中爲詩人的生平描繪出更複雜的圖像。於此同時，十七世紀亦是訂製個人非正式肖像畫的高峰期，像主通常於畫上題寫足以反映生平際遇的文字（不管是在繪像之時或成畫許久之後），這又是另一種爲己立傳的表現。而像主接連訂製此類肖像畫則更強化其所表徵的記敘性。從這些詩、畫例子可知，十七世紀時對於「自傳」有著系統的、甚至是體例化的興趣。然而，正如武佩宜對晚期自傳發展的觀察，雖然許多十八世紀的詩人與畫家持續發展

衍生的子類型，猶有其他人轉向新的自傳方式，那是更零散的，也較不系統化的，且虛構性亦在其間扮演相當重要的角色，影響力甚而超越了那些符合「自傳體」體例的作品。[117]

然而，自歷史的角度觀之，從一種自傳型態過渡到另一種，其實遠比武佩宜所指出的還要緩慢，且無法以嚴格的世紀之別作時代區隔：當我們把詩作與繪畫（及小說）也列入考慮時，會注意到約當1680年至1720年這段期間是重要的重疊期。石濤直接了當的自我形塑衝動在各方面均表現出十七世紀的典型樣貌。而前所列舉的諸多模式皆為這一時期的特色。但石濤表現手法中最與眾不同的特點則不斷試探十七世紀既成手法的底線，預告下個時期的發展。在他的時代，沒有任何其他畫家像他一樣頻繁地繪現自己早年的詩作，也沒有人如此強烈地堅持作詩的時間點必須與作畫的時間點有所區別。在石濤的個案裡，其前後兩次的自況生平彼此之間雖有鴻溝，卻仍可銜接；而石濤之後的人則繼承了這樣的鴻溝卻未嘗留下連結的線索。此外，石濤堅持以藝術作品為己立傳的執著也相當值得重視。這份堅持除可見於本章及下一章所舉的文獻例證外，甚至也可見於許多他最商業化的作品中。繼石濤之後，以畫自傳的手法幾乎到了無所不至的地步；而正當他對十七世紀「自傳體裁」出神入化地展演之際，同時也是自傳體本身的權威性開始削減之時。

第5章

對身世的認同

　　1696年的手卷《清湘書畫稿》以石濤1692年秋天自京師南歸的兩段小景作為開始（見圖72，第1–2段）。其中一段描寫大運河旅途上一次（於重九日在山東與江蘇之交的夏鎮）舟中即興雅集中被迫擁擠的露水之交，另一段則以山東臨清縴夫令人難忘的拉船景象為重點。然而，旅程並不像這些畫面及其中題詩所揭示那般平淡無奇：他的船因強風而傾覆，即使石濤本人倖免於難，但他的行李，包括所有積蓄的詩稿、書籍、畫卷，卻蕩然無存。可是，在經過一開始的震驚和頹喪後，根據石濤所言，他發現自己對這場災難一笑置之，並且「一嘯猿啼破夢中」──彷彿他所遭遇的意外就像是京師諸般挫折後的一場淨化過程。

　　石濤在揚州靜慧園老家結束這次南歸之旅，但他應該隨即便啟程前赴喝濤尚在的南京，因為我們得知他十月時已身在該地。接著是1692年冬季在南京的短暫居停，所接觸的對象多是僧侶與信眾。[1]就這段期間，他的佛門密友祖琳在其1674年的《自寫種松圖小照》以及更晚的作品《石濤執拂小影圖》上題跋。[2]祖琳的詩作每每證實了石濤禪僧生涯的困頓，並悵然地暗示了他這位朋友已經不再滿足於作為一個僧人。[3]石濤的新取向可以通過他回到揚州靜慧園後、作於1693年初的一組四首詩篇而加以探索。這些詩是為應和北京年輕的岳端而作，對他當時的處境及心境都提供了許多新訊息。[4]第一首提到船難，第二首則是他在安親王府使用明代御府毛筆作畫的追憶；但後面兩首更具啟發性，而且必須按照順序閱讀：

舉國皆云濟不存，存之何用濟多繁。[5]

若逢眞濟掀鬐咲，咲煞當年老弟昆。

淮水到門封大樹，[6]江雲斂蜀憶王孫。

六朝花事歸來好，[7]孤興重攜杖一根。

飛來一片帝城霞，天上瓜星識苦瓜。[8]

立盡千峰渾作雪，吹開天地放奇花。

非非想處誰添位，寂寞空王不問家。

長嘯未歸歸可得，看予擲筆破南華。

石濤明白，北京的禪門宗派對他既不重視，也不讓他大展拳腳。幾經考慮之後，他樂意將社會義務及京師的繁華拋諸腦後，並藉此重新發現自己（至少他要我們如此相信）。[9]在最後一首詩中，他再次向我們確認的依然不是其禪僧而是道士的身分，詩中所用的「長嘯」尤其具有道教色彩，而「南華」則是《莊子》內篇中教人摒棄世俗行事的一章。成與敗到頭來似乎都一樣，不過，他仍有另一個作爲「空土」和遺孤的身分，強加其身上的尋根願望，不管這是否爲人所知。這首詩宣示了道教將在其人生規劃中佔有一席之地。

揚州及鄰近區域：1693–1696

然而，在石濤當時預見的人生中，尚未提到的是繪畫所佔據的中心地位。事實上，這幾乎可以確定是引導他決意定居在揚州地區的關鍵因素，因爲他在此處可以依靠春江詩社的關係，打入揚州廣大的繪畫市場。在僧伽及宮廷階段之後，市場轉而成爲他維持自保和自尊的場域。1693年初夏，石濤在學公「山中」的有聲閣中度過（見圖91）。「學公」可能就是王學臣，他自1687年起便與石濤來往，是頗富家財的詩社領袖。[10]夏天稍後，石濤移往另一處私人宅邸——吳山亭，此地位於揚州城西北約35里處的甘泉山區；有聲閣或許也在當地。[11]根據他在秋天爲一位1680年代後期的主顧——揚州富商暨詩社名士姚曼——所作的畫冊推斷，也許吳山亭屬姚曼所有。自此之後，石濤除了短暫遊歷之外，不曾再離開揚州一帶。他在吳山亭至少逗留到入秋以後，不過1693年冬天已經回到揚州，居住僧舍大樹堂（可能位於1687至1689年間所居的靜慧園中）。石濤在1694年夏天再到吳山亭，但當年秋天又

回到靜慧園，並一直待到1695年春天。

此處無意追蹤石濤轉變為全職畫家過程的細節，這部分留待第六章再作交代；我在此要強調的是他在1693到1694年間的困境。石濤在北京之後的新生命歷程中，繪畫成為其事業的重要性漸增，跟他與僧伽關係的漸減適成反比。然而，此刻石濤陷於必須折衷於和尚與畫家身分的兩難處境中，1693年一段自述洩漏了他內心的不安：「余生孤癖難同調，與世日遠日趨下。時人皆笑客小乘，吾見有口即當啞。」[12]

這種艱難的境況，加上必須回歸到自青少年以後已不曾依戀的遺民圈那種尷尬，或可說明石濤為何分別於1693和1694年完成兩件黯淡消沉的畫冊。這是1693至1696年間一系列高度個人自傳式冊頁中最早的兩組作品，該系列作品構成了那幾年間情感生活的視覺「日記」。兩件畫冊中較早的是在吳山亭為姚曼所作，石濤將或多或少藉由濃墨建構出來的心境名之為「愁」（由「秋心」組成）（圖62）。在題跋中，他有時會直接點出這種心境，有時則提及秋天來間接牽動愁思。結合他的年華消逝、人生挫敗、及野逸、秋雨、孤寂等各種圍繞著愁緒主調的回音共奏，石濤找到一個消極的自我整體。另一件畫冊作於1694年末，是為僑居南昌的歙縣友人黃律繪製。[13]跟姚曼一冊所傳達的「深」愁不同，給黃律的冊頁終歸是偏重結構多於情感，或可稱為宿命的結構。開放的通道似乎窒礙不通，小徑也總將我們帶回起點，符號化的屋舍與散漫的徜徉形成對照（圖63），孤寂同時也被賦予存在的意義：「誰共浮沉天地間，老無一物轉癡頑。」就像要回答這個問題似的，畫冊以枯禿樹木的圖像作為終結，並題以確切的名句，表達對九位或存或歿畫家的致敬，他們包括：髡殘（1612–約1673）、程正揆（1604–76）、陳舒（約1617–約1687）、查士標（1615–98）、弘仁（1610–64）、程邃（1607–92）、八大山人（1626–1705）、梅清（1623–97）、梅庚（1640–約1722）。[14]他們當時雖不盡屬遺民，但都是「野逸派」和「個性派（originals）」畫家。石濤自從在京師遭受了董其昌嫡系的氣餒，直至此刻當他認識到與其他「個性派」畫家志趣相投之前，彼此間的分歧似乎已日漸消減。這些畫家成為他將繪畫作為職志時瞻仰的典範：「此道從門入者，不是家珍，而以名振一時，淂不難哉？」

由石濤畫作顯示的證據判斷，另一個轉捩點發生於1695年夏天。此期間的作品不但深具實驗性，數量也很龐大，展示了1680年代中期曾經擁有的自信，[15]雖然略見傷感圖像，但已不再滲透著氣餒和疑惑。也許他正在新的事業中發現成就，例如他在初夏時分到安徽北部作了一個無疑是有報酬的短暫旅行，成為告假歸田的大學士李天馥（1635–99）座上賓客。[16]這或許只是新身分的片段隨著時間逐步浮現，但可以確定的是，他跟揚州地區好幾位極具實力的新知和主顧開始交往。其中一位是

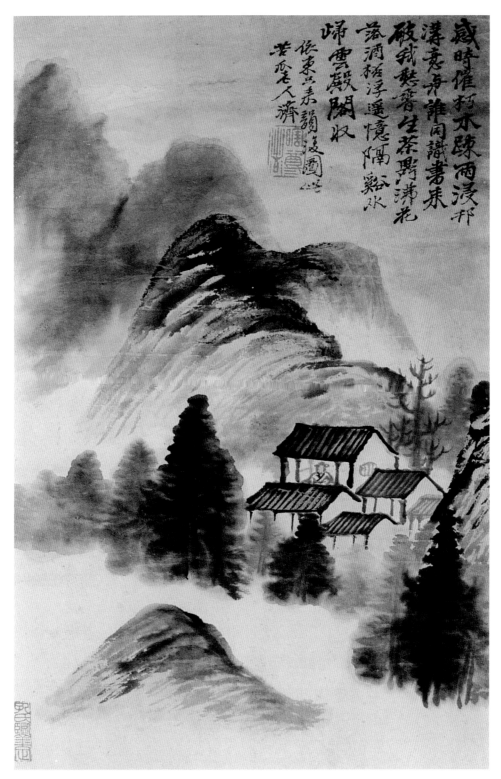

圖 62　〈依東只韻詩意圖〉　《爲姚曼作山水冊》　1693年　紙本　水墨或設色　全8幅　各38×24.5公分
　　　　第1幅　紙本　設色　廣州美術館

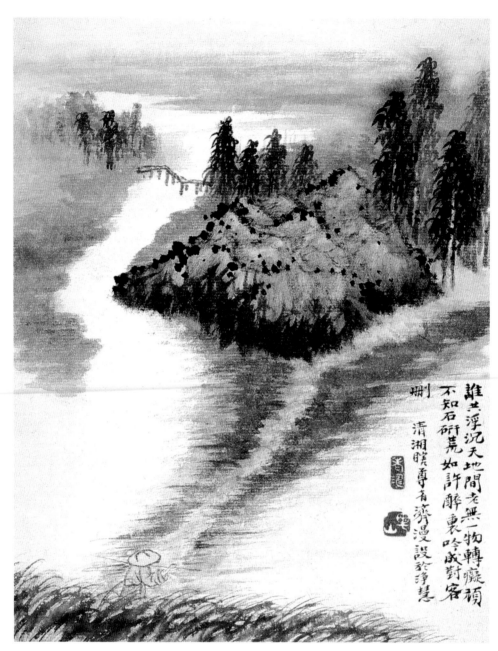

圖63　〈誰共浮沉天地間〉《爲黃律作山水冊》　1694年　紙本　水墨或設色　全8幅　各28×22.2公分
第4幅　紙本　設色　洛杉磯郡立藝術博物館（Los Angeles County Museum of Art, Los Angeles County
Fund.）

旅人黃又。另一位爲商人許松齡，石濤在他儀徵（位於揚州以西的小城）的家中度
過該年夏天；許氏於野逸派的繪畫素有收藏。[17]

石濤給黃又繪的兩部冊頁都將對幅留空，黃又其後再請人爲畫作題詠。參與的
名單圍繞著明朝王孫石濤及年輕的遺民仰慕者黃又作爲中心，集結了揚州地區的文

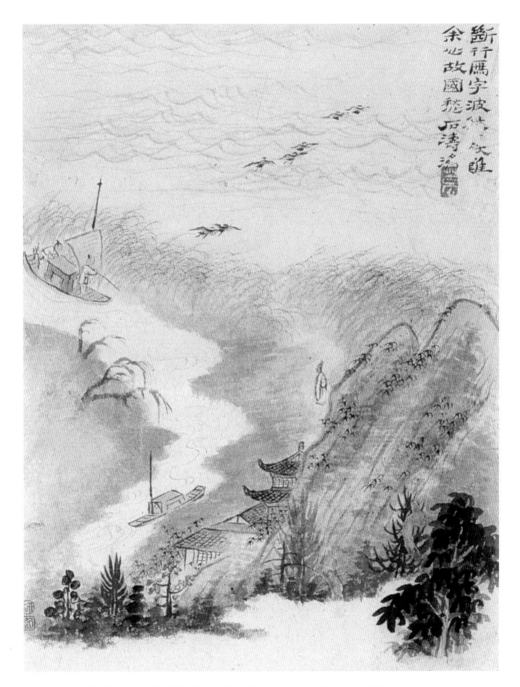

斷行寫字波絲，飲唯
余心故國愁思 石濤濟

圖64　〈故國愁思〉《山水精品冊》紙本 水墨或設色 全12幅 各23×17.6公分
　　　第11幅 紙本 淺絳 泉屋博古館住友藏

化菁英。雖然題贈者只有部分是眞正的遺民，其他曾經參加清代科舉，[18]但即使是
後者也不失對遺民深切的同情。無怪乎，石濤在一幅描繪長江或湖泊的茫茫水面
上，以蘆雁和浩瀚波濤所營造經典野逸哀愁圖像的題句中，竟試圖代入了遺民角色
（圖64）：

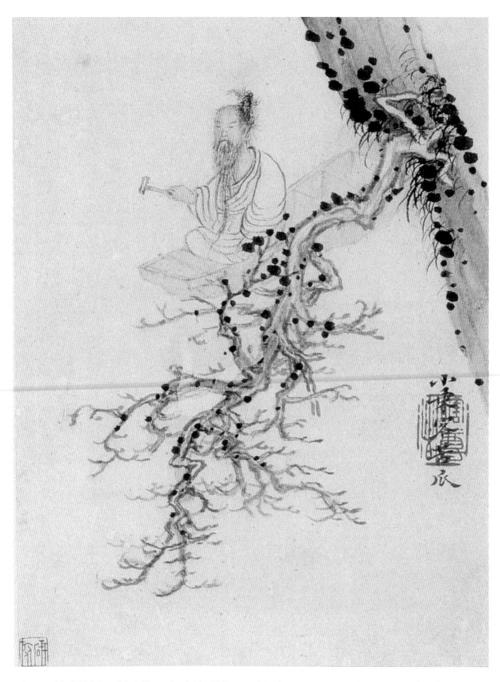

圖 65　〈舟中隱士〉《山水精品冊》　紙本　淺絳　全12幅　各23×17.6公分　第10幅　泉屋博古館住友藏

　　斷行鷗字波㲆□，難□余心故國愁。

在冊頁的其他部分，野逸景象往往結合著道教典故，如桃花源、方士的長嘯、隱者
的蓬頭等。這最後一個圖像中，石濤以頗不尋常的自畫像傲視著觀眾，長鬚與亂髻
刻劃精細，完全是抗拒（清朝）俗世的形象（圖65）。

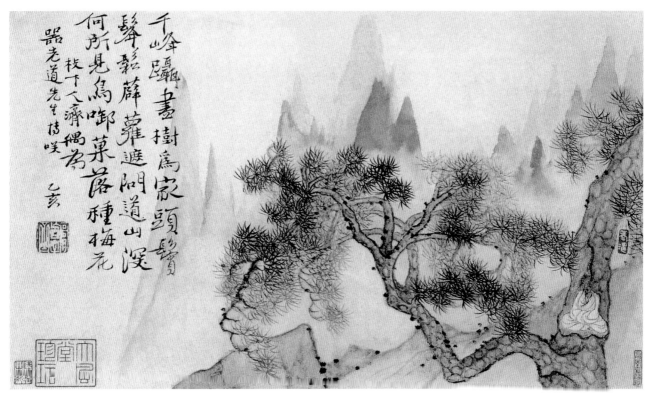

圖66　〈樹中隱者〉　1695年　冊頁裱手卷（原為《為器老作書畫冊》五開其中之一，1695年）紙本 設色
四川省博物館

　　石濤接下來的行蹤有文字可考，剛好是1695年九月，此時他進入強烈自我檢驗的新階段。此月間，石濤在揚州為器老繪山水花卉冊。[19]現今可以見到的兩開清楚印證了石濤「學道」的專注以及作品的道教取向，其中一幅有如下驚人的題跋：[20]

　　無髮無冠沒兩般，解成畫裡一漁竿。
　　蘆花淺水不知處，若大乾坤收拾間。

其含意指他已捨棄了僧人的削髮科頭，取而代之是一個以釣竿中沒有魚線的漁夫形象來自況為服膺於無為之道的隱士。另一開直接繼承了樹下玄想僧人的既定禪宗圖式脈絡（圖66），[21]在山峰如刃的背景前，一個人物結跏趺坐於盤曲松樹之上：

　　千峰躑盡樹為家，頭鬖鬆薛蘿遮。
　　問道山深何所見，鳥啣果落種梅花。

此處石濤身上的白袍並非僧服，而是傳統隱士所穿的薜蘿，我們也不禁再次對他那明顯違背佛教常規與清朝律令的披散長髮加以想像。同樣地，儘管這是冥想圖式，他表現的卻非佛陀或淨土，而是揭露著「道」的大自然鬼斧神工，並且與梅花這一個關鍵的遺民母題緊緊聯繫。

又在1695年十月，石濤前往富商許松齡的揚州宅邸留耕園賞菊。石濤在一則提及該次賞菊詩作的文字中，記述第二天比許松齡早一步返回儀徵的讀書學道處：此處顯然是前赴揚州的根據地，[22]他甚至可能在該地居住直到1696年春。石濤這段第二次長時間停留許宅的日子，據著錄所知作品不多，現今存世更少。這種相對的「沉寂」可能不僅因流傳散失所致，因為就在來年春末，石濤寫給這位主顧的一組詩篇中提到「畫閣冥」，暗示著他並沒有繼續創作。[23]另一處寫道：「讀書學道處，秋好到春深。多少關情事，消磨老病臨。」就我們看來，石濤開始人生順境的時期，似乎只有一件「關情事」會觸發他暗地裡強烈的掙扎。1696年初，五十五歲的石濤已經在僧團中度過了大半生，後來的事件差不多可以肯定石濤終於考慮脫離寺院的戒律。因此，他必然面臨了交織著罪疚和迷惘的痛苦抉擇。作於1695至1696年間冬季、現名為《秦淮憶舊》的冊頁，表現了他對身分認同的強烈關注，甚至是多方面的心靈鬥爭；它帶領我們到達這抉擇過程中所能觸及的最深處。

事實上，冊頁上有一個石濤唯一的署款，正是他面臨複雜抉擇時刻的縮影（圖67）。這個署款為「大滌尊者濟」，「濟」是他正式法號「原濟」的縮寫，但署款的另外兩個部分卻遠不容易闡明。「尊者」一詞在石濤早期具有佛教「羅漢」含意的「瞎尊者」名號中出現過，但此處應是戲謔地意指一般無宗教意義的「受尊敬的人」；至於「大滌」，與其說是佛教詞彙，其實更具道教的弦外之音，除了指涉道教一種自我淨化的修煉過程外，也同時為道教聖跡三十六洞天中的第三十四之大滌洞的名稱，它位於浙江杭州附近餘杭縣的大滌山中。清初，餘杭縣是道觀和法師的勝地，特別是龍門支派，大滌山中就有兩座作為龍門重要法師傳承基地的道觀。[24]龍門派帶來全真道「北宗」在清初的復興，部分原因是1644年後明遺民的加入，同時也由於受到順治、康熙皇帝的支持所致。在道教整個系譜中，龍門一派的重要性足可媲美禪門的臨濟宗。[25]「大滌」雖然無可避免地令人想到石濤後來的自我心靈轉化過程，但也幾乎可以確定他有意借用地理上的涵義。約在三年前的1693年夏季，他曾為計劃前往該處旅遊的朋友描繪了以大滌山為中心的餘杭山水圖卷，[26]他不可能沒有意識到此處的道觀在元初時曾為南宋遺民的庇護所，而且1644年後歷史又再重演。[27]「大滌」之名第一次出現的這張畫，即使說終究是充滿希望的，卻又帶著冷靜的調子：在四季週期終結的陰沉冬季裡，嫩竹勇敢地挺立在前景中，彷彿宣佈

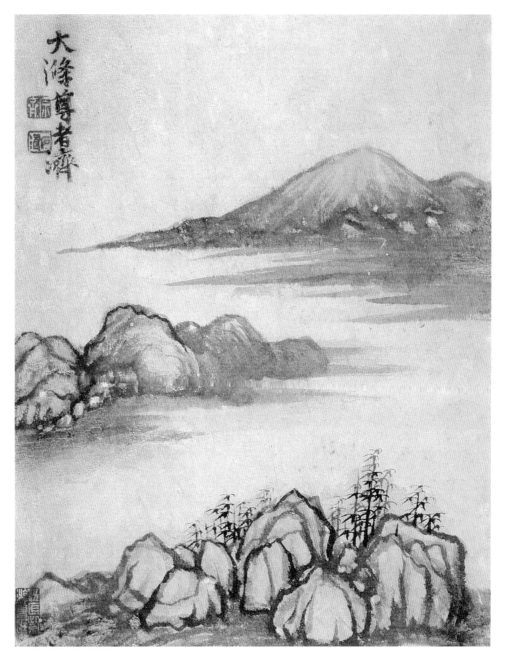

圖67　〈溪畔叢竹〉　《秦淮憶舊冊》　紙本　淺絳　全8幅　各25.5×20.2公分
第3幅　克利夫蘭美術館（ⓒ The Cleveland Museum of Art, 1996, John L. Severance Fund, 1966.31）

一個新循環的開始。

　　石濤此冊爲黃吉暹而作，黃吉暹和親戚兼好友黃又在該年冬天前來儀徵探望這
位畫家，畫冊也許就在這次拜訪後不久繪製而成。[28]石濤這件最爲棘手的作品在具
有撼人自省的同時，又抗拒任何簡單的理解方式。除了第三開的署款外，唯一的長
題出現在最後一頁（圖68），他在題詩後面寫著：「因憶昔時秦淮探梅聚首之地，

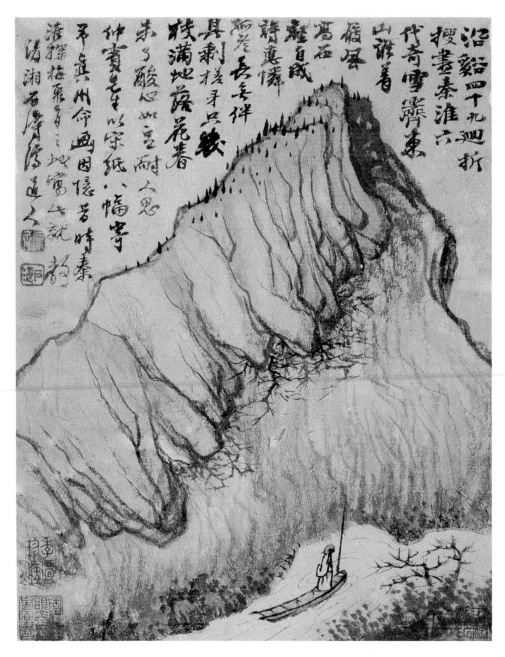

圖68　〈秦淮探梅〉《秦淮憶舊冊》紙本　淺絳　全8幅　各25.5×20.2公分
第8幅　克利夫蘭美術館（ⓒ The Cleveland Museum of Art, 1996, John L. Severance Fund, 1966.31）

　　寫此就教。」這首詩是1685年尋梅旅途上描寫南京寺院中的梅花之作，同時也是題在《探梅詩畫圖》卷上九首詩的其中一首。與詩相應的圖像並沒有寺廟的描繪，而以文字概括了這次探奇：「沿谿四十九廻折，搜盡秦淮六代奇。」

　　文以誠（Richard Vinograd）認為，基於這套冊頁參用了南京畫家——特別是龔賢——的風格，因此它的主題為「秦淮憶舊」（其現今名稱）。[29]無論如何，不獨是

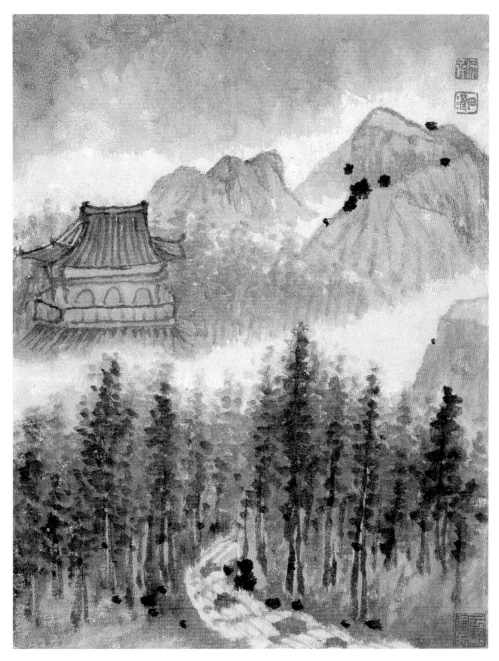

圖69　〈明孝陵〔?〕〉《秦淮憶舊冊》紙本 淺絳 全8幅 各25.5×20.2公分
　　　第1幅 克利夫蘭美術館（©The Cleveland Museum of Art, 1996, John L. Severance Fund, 1966.31）

最後一開，也許整部冊頁都表現了南京特定的景點。以第一開為例，表現的是一幢
背倚群山、隱於深林中的雙層樓閣（圖69）。它雖然很容易被當作寺廟，但我相信
應屬於清初畫家所表現的通往鍾山明代開國帝王陵墓的大門這個更廣泛的題材。南
京畫家胡玉昆（約活動於1640–72）在1660和1670年代作品中，就明確指出這個地
點。但其他諸如高岑、高遇和龔賢等畫家，則仍賴觀眾自行辨認那幢方形雙層建築

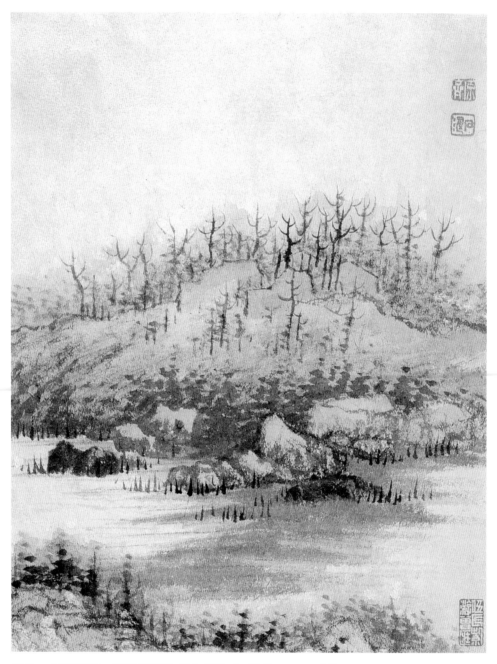

圖70 〈山崗密林〉《秦淮憶舊冊》 紙本 淺絳 全8幅 各25.5×20.2公分
第4幅 克利夫蘭美術館（ⓒThe Cleveland Museum of Art, 1996, John L. Severance Fund, 1966.31）

所標示遺民身處朝代更替時空的象徵中心。[30]正如第四章指出過，石濤在1685年尋梅時曾造訪此地。與此有密切關連的是冊頁第四開的奇特意象，圖中四個赭色怪異的塊狀物在背景的一片綠色土地上突顯出來；這是荊棘遍佈的荒土景象（圖70）。石濤創造的意象正好吻合當時對南京明代宮殿遺址的描述（我將於本章稍後舉例為證），棘刺灌木是用以營造孤寂意象的其中一個要素。

　　那麼，我們應否因爲「大滌」本質上是一個政治過程，以及大滌山於石濤之別具意義，而視此爲遺民基地的證據呢？[31]如此將會低估了冊頁本身和上述過程的複雜性。他在現今的第二開裡迴避了其他畫面中親和、正視的角度，而以鳥瞰式俯視座落於高聳山崖上的寺廟群落，其下是一條讓人馬上聯想到長江的滔滔大川（圖71）。這個意象與髡殘繪於1663年的長干寺相當接近；髡殘與石濤一樣，都曾掛單於這所重要的南京佛寺。[32]石濤的構景由順流而下的遠帆開始，循螺旋軌跡通往寺院正殿，隱喻著他抵達並駐錫於這所在1696年仍保持正式聯繫的長干寺。與此同時，遠景也創造了一種心理上的隔閡，暗示著他與僧伽之間的疏離。在冊頁後面的第七開，聚集上湧的山巒被最後的第八開那些異化爲向內捲曲的巖壁上的幾道強勁下伸形狀所呼應。兩幅的山峰或山背的形狀是如此相似，縱然它們分屬想像與記憶兩邊，卻會被視爲同一形體的互補視點。第一幅山峰的明亮內側對應著其陰暗外表，在包容有機的曼陀羅陰陽結合之中，回溯到石濤1670及1680年代最具道教色彩的圖像。[33]

　　到了夏天，石濤應新相識的著名富商程浚（1638–1704）邀約，往其歙縣家中，此舉顯示早前的掙扎已告一段落。程浚跟許松齡一樣也收藏遺民畫家作品，肯定是一位重要的主顧。[34]夏日將盡時，石濤送給東道主一幅檢視了京師以來生命歷程的手卷《清湘書畫稿》。我將於第六章再討論作品中自我推銷的元素，但此處應該注意的是，石濤如何將過往年間的詩篇與新畫交融，來展現當時對於自我宿命的體悟。

　　手卷依主題和構圖可以分爲四部分：位於中間部分等長的兩大段，以及較短的前後兩小段。開首一段（書法）集中在他的京師經歷，而畫卷主要的兩部分依次爲他的南歸旅程和富商贊助人，最後以一幅表現個人宗教身分的意象作爲終結。書法和繪畫或許並非按照嚴格時序而作，[35]例如卷首的重心是1692年辭別京師友好的詩，但在其後又加上另外三首居留北京時的作品，並與南返旅程畫面起首處重疊（圖72，第1段）。在第二段，石濤以三個意象建構他的南歸之旅：停泊的船、一束菊花，和他的船被拖曳通過運河水閘的情景（圖72，第1–2段）。他大致上隨著旅程的順序，將泊船與天津以南不遠的泊頭所作詩篇並列，誌念旅途上暫如朝露的交誼；然後是更南面的故城和臨清，以水閘的詩框架出水閘的圖景。他在緊接著兩段之間的菊花之後，還添上（可能爲事後）在遠離臨清的夏鎮九天滯留時的一首詩。第三段富商贊助人的描繪也分成三個視覺單元（圖72，第3–4段）：首部分書法是兩篇於1691至1692年冬天送贈天津鹽商主顧張霔和張霖的長詩，第三部分則借用當地著名遺民弘仁的畫風繪製他當時所居徽州程浚的松風堂；兩部分之間（如同第二段把菊花夾於中間的迴響）安排了蘭竹相對，可比喻爲北方張氏兄弟和南方的程

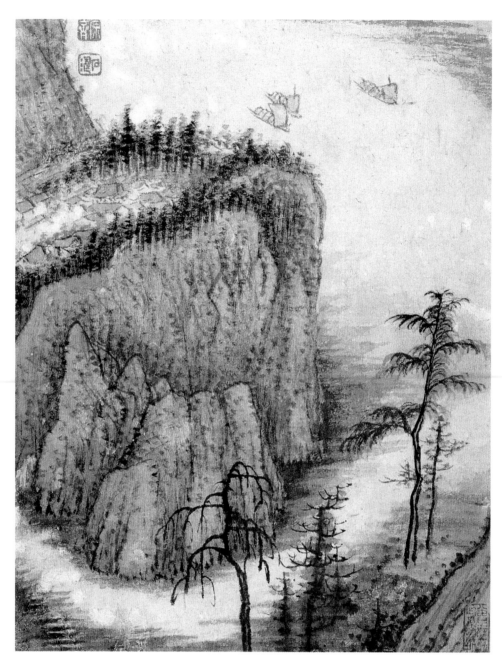

圖 71　〈江岸古刹〉《秦淮憶舊冊》紙本　淺絳　全8幅　各25.5×20.2公分
　　　　第2幅　克利夫蘭美術館（ⓒThe Cleveland Museum of Art, 1996, John L. Severance Fund, 1966.31）

浚。最後，簡短的尾聲是一幅石濤作樹中羅漢形象的精彩自畫像（圖72，第4段；
另見圖版2）。

　　透過手卷上四段畫面間的關係，石濤對天命的陳述益發清晰。卷首的段落最具
公開性：當中包括兩首題贈朝臣的四首詩篇，將石濤置於代表國家中心政壇及文壇

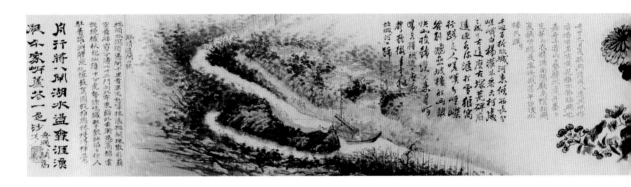

圖72　《清湘書畫稿》1696年　卷　紙本　設色　25.7×421.2公分　北京　故宮博物院　第1–2段

重疊的北方。與此截然相反的是，卷末的石濤自畫像隱晦地以畫幅繪製當時身處南
方的個人身分的探索，爲前面敘述劃下了句號。[36]石濤在圖中給我們展示兩個連續
的轉換形式。第一個是讓觀者/讀者隨著畫家自北向南作地理轉移，這種天涯孤客跋
涉於家國山河所具有的神話內涵，在卷首詩句中已然提到：石濤在告別北京友人
時，自擬爲傳說中由鯤魚轉化成的鵬鳥，正要在該年六月展開其赴往南方（據莊
子說）。[37]石濤展示的第二種轉換形式，是由國家場景轉移到以商業爲驅動力的區間
型態，他藉由將其移動置於商人贊助者相對穩定安全的架構內，而達成上述成效，
這通過北方張氏兄弟及南方程浚而體現。[38]這個轉移是一種回歸運動，帶領他重返
忠心支持超過三十年的徽商家族故土——石濤在描繪程浚宅邸的題詩特別強調了這
個事實。

　　如何解釋卷末石濤再一次運用承自陳洪綬人物畫語彙的奇異形象呢？在近距的
山峰輪廓背景中，古柏內有一位憔悴的羅漢，長耳上穿著耳環，灰髮及肩，緊閉的
雙目顯示他就是瞎尊者。畫題有說明：「老樹空山，一坐四十小劫」，但眞正的解釋
在最後的題詞上：「圖中之人，可呼之爲瞎尊者後身否也？呵呵。」透過他隻身浪
跡天涯的稜鏡所折射出這最終的自我形象，就像樹立在其致力追求的佛教事業廢墟
上的一塊自嘲碑石，正如文以誠寫道，這個形象「似乎是對長久堅持的角色和認同
最終依依的揮別，在精神上又指向一個可能的未來化身」。[39]不過，形象蘊含的意義
不只如此，它也必然可透過石濤重返全國最具經濟保障地區，並轉移於贊助區域之
間這另一塊稜鏡加以觀察。如果僧伽（以及對宮廷贊助的追求）可以拋諸腦後，只
因在畫卷中以徽商贊助人爲象徵的市場，給他提供了另一種選擇。

　　石濤在接續一年秋冬間定居揚州後的宗教與哲學取向，從來備受爭議。他是否
成爲道士？還是仍舊爲僧？他曾否在一般意義之外眞正是一名佛教徒呢？如果他眞

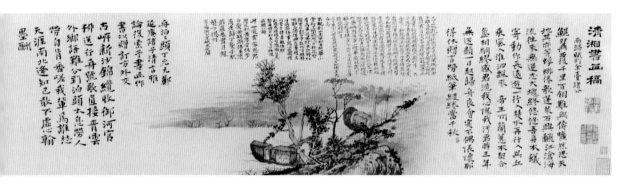

的成爲道教徒，是屬於宗教還是哲學層面呢？我們應否倉促妄下定論？種種混淆可以追溯到石濤去世後的幾十年間，當時，畫家晚年對道教的崇信已看不到，取而代之的是石濤終生作爲僧人畫家的簡化歷史形象的成型。對於主導十八世紀中葉揚州畫壇的所謂揚州八怪及其同時代人來說，石濤的生平事跡被簡化爲託跡佛門及繪畫的明代遺民與宗室遺孤。[40]與此同時，石濤畫論也取得今日所通行帶有佛教色彩的名稱《苦瓜和尚畫語錄》。[41]石濤被後世創造爲一代僧人之出現，自有其道理。畢竟，他投身佛門數十年間的作品依然流通，加以1696年之後，他在新增非佛教名字如「大滌」或「大滌子」同時，仍繼續使用「原濟」、「石濤」、「苦瓜」等法號，這也散播了自己身分的混淆。無怪乎，石濤即使面對認識的人，有時也難以撇清其禪僧往事。[42]

就我們所見，石濤使用大滌之名最早出現在1696年的《秦淮憶舊冊》中一頁，款署爲「大滌尊者」。對於石濤稱爲「大滌」的自我創造過程的社會關注，我們得到當時幾位人士的證供，首先是陶蔚，揚州著名遺民陶季（1616–99）的兒子。陶蔚提到石濤「忽蓄髮爲黃冠，題其堂曰大滌，同仁遂以呼之」。[43]蓄髮黃冠正是道士的表徵，可以想像，陶蔚在此處可能以隱喻的手法運用這些形象，但不變的重點是：根據這項證供，當石濤移居大滌堂或許剛好以這個道教聖地爲居處命名之際，已被廣泛視爲以道士形象出現。結果，由於道士要有道號，朋友開始稱他爲大滌子。石濤1697及1698年的書畫署款證明「大滌」原本是居處的名稱，原因是1697年之前他未曾以「大滌子」爲名。[44]除了陶蔚的證供以外，還有幾則對這位畫家特徵的類似描述。李驎1700年的著作告訴我們：「名登玉牒傷孩抱，跡託黃冠避劫塵。……」[45]著名廣東官員梁佩蘭（1632–1708）在1703年寫道：「得似神仙住人世，丹砂還學鑄黃金。」[46]居住蘇州的遺民姜實節（1647–1709）在1704年也提到石濤「白髮黃

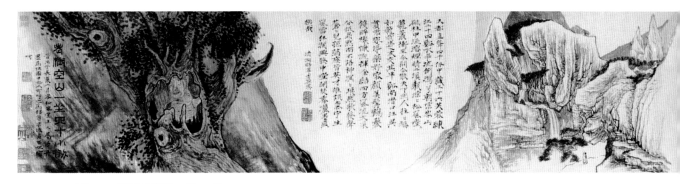

圖72　《清湘書畫稿》　第3–4段

冠」。[47]同樣地，他的故交兼學生博爾都在許多自北京寄贈石濤的詩作中，也將他稱
為「清湘道人」。[48]若非石濤以明顯的道教衣裝示人，以上描述也不可能出現。除了
這些當時的論述之外，現存還有石濤一封簡短倉促的便箋（信札4），其上無年份但
有款署「大滌子」，寫著：「午間之音，掃徑訏聽堂。仙駕。上愼老大仙。」鑑於
「愼老」顯然是石濤所參與道觀的道長，石濤居所周邊近距範圍之內包括新城中著名
的蕃釐觀（見圖5）等道教場所，便尤其值得注意。[49]

　　因此，到1697年時，道教已在石濤的公開身分方面取得明顯的中心地位。這可
與他北京之後為多舛的運途所迫使在專業方面自立的事跡相聯繫，儘管宮廷無法以
禪師來供養他並確保其生計，市場卻通過支持他成為畫家來達至同樣成效，而道教
身分必定以某種方式發揮助力。首先，在官僚政治的層次上就顯得相當有效：通常
僧人退出寺院戒律就是「還俗」，這位前僧人會恢復原姓，並在政治上註冊為平民，
他繼而失去免稅的特權以及必須遵守薙髮令。[50]不過，石濤的處境與一般僧人大相
逕庭，因為還俗這個舉動理論上會使他被迫正式註冊為明代宗室。鑑於他對公開自
己姓氏的保留，還俗肯定是不可能，那麼道士身分就非常有用——假設他可以出示
當局要求的出家證明。在十七世紀晚期中國的環境，顯赫的道士與著名的禪僧出家
之前大多為文士，亦勝任清靜獨自的艱苦修持，因此對石濤來說，取得道士資格並
不困難。

　　然而，下文將會討論到，大滌子公開的道教職業無論如何並非只屬權宜之計；
即使他極度矛盾，卻是嚴肅的融合宗教與哲學意圖的道教內丹派弟子（見第九章）。
道教內丹派就像禪宗一樣，資深者可進行個人修煉，這不必專以宗教儀式，而可以
加入文化形式如繪畫來進行。事實上，他自青少年開始對道教的日益著迷，可透過
詩畫來驗證。大滌子追求的「一」既代表了之前隱匿的宗教哲學傾向的浮現，也代

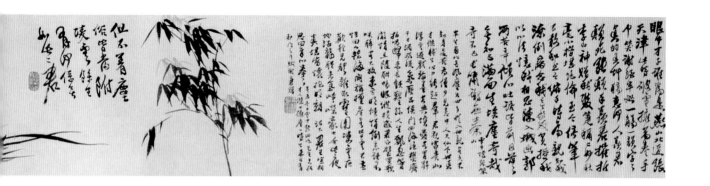

表著新的起點。要區別哲學與宗教兩部分的起迄點想必非常困難,正是這種模糊性深深吸引著石濤。此外,道教內丹派也像禪宗一樣並不排他,而採取開放的態度結合其他修持方式。〈大滌子傳〉(約1700年)所載,石濤自稱「介於佛道外」,便是出自這種融合的脈絡。然而,1696至1697年間,當他首度以道士身分出現時,他明確地希望人們清楚他所處的立場。因為他特殊的名字清楚地公告著他屬於全真教龍門支派,當時此派的宗師是道教內丹派最具活力的代表人物。「大滌」這個名字的背後,或許也隱藏著與位於大滌山之龍門派的特定關連。[51]

石濤生命的第三亦即最終部分的事跡,是對壯志未酬、對佛門理想幻滅、和對認識到自己身世在同情遺民的揚州社會廣受歡迎之回應。但不要忘記,這也可能由於康熙朝在1669年隨著大臣輔政結束而開始至1700年代的政治壓迫的舒緩。此部分的故事成形於1693年左右,當時他已年過半百,對自我的否定逐步消減,並將自己的王孫血統與職業畫家整合成為公開身分;起初,他曾嘗試把道教與畫家兩種身分結合。1697年,我們只進行到故事的一半,情勢依然曖昧不明。為了重建我現在正要討論的最後幾個階段,我們透過北京以後的歲月之於石濤的意義,可更完整地瞭解他對宿命的觀照。由於宿命概念最基本的脈絡根植於出身和家庭親屬議題,本章餘下部分將透過這特定角度檢視1692到1707年這段時期,至於職業化與道教方面的問題,則留待下文(分別見第六章、第九章)。石濤的身世認同是通過對回歸的虛擬軌跡進行的,我找到三個相關的例證:他與一位宗室後裔八大山人的關係、他在署款及印章上對宗室血統的認同、他為早期詩篇繪圖時對遺孤的自我形象的詮釋。雖然石濤於這些回歸軌跡的實踐往往同時進行,而且互相交疊,但為求文意清晰,以下將分別表述。

石濤與八大山人

　　石濤是皇族畫家這一悠久傳統的繼承者。最早的藝術史文獻中已有多位南北朝（317–589）帝王宗室身爲傑出畫家的記載。在唐代（618–907），畫馬名家曹霸被尊爲曹魏（220–85）宗室後人，至五代（907–60）及北宋（960–1279）時，山水畫家李成（919–967）也同樣被尊爲唐朝後裔；然而，當以宋朝皇室，始自趙佶（宋徽宗，1082–1135）、其堂兄趙令穰（活動於1088–1135），乃至後來元代（1272–1368）趙孟頫祖孫三代等爲數眾多的畫家，代表這傳統的高峰。徽宗後來成爲明宣宗（朱瞻基，1399–1435）的榜樣；趙孟堅和趙孟頫則正如前述，分別成爲評論石濤時正負兩面的參照。石濤作爲一位王孫畫家，不但享有尊榮的地位，也擁有歷史的輝煌。他跟這個傳統的聯繫有好幾方面，尤值得注意的是通過他跟遠房族兄暨王孫畫家八大山人的關係。

　　石濤最早提到八大，是在前引一段1694年秋天給黃律的冊頁中推許獨創派畫家的長跋，當中「淋漓奇古之如南昌八大山人」的讚詞暗示著，他對八大山人的作品已相當熟悉。事實上，石濤甚至仿效這位南昌畫家的風格，繪製其中數頁以示欽佩。[52]雖然題識中提及另外十位畫家，但由於黃律是南昌人並與八大相識，石濤很可能因此對八大山人加倍推崇。

　　石濤與八大的「非直接」接觸可能始於1696年春天後不久，某位（非揚州）收藏家邀八大山人書寫陶潛的《桃花源記》，然後再送到揚州請石濤補圖。[53]八大在自題中說到他會留下空間以作補圖之用，無疑是贊助人的意願。由於石濤後來的題識對贊助人以朋友相稱，因此，八大山人雖然只提到「繪者」，但他應當知道將由誰來補圖。這種緘默暗示著他與石濤之前並無類似的合作，更遑論任何直接的接觸。從石濤在完成的畫上未書紀年的題跋所見，他顯然對這次接觸興奮萬分，並熱切地申明他們之間的特殊淵源：「山人書與畫，妙絕海內，……吾友石老，遠寄廣陵，命予作畫，……千里同風，一堂快樂。」[54]

　　自1696年開始，兩位畫家在程京萼的努力下更形親密。1696至1697年間，程京萼身處揚州時，扮演兩位王孫畫家代理人的角色。[55]程京萼雖然可能並非合作《桃花源記》的仲介者，但確曾於1696年爲八大山人的一位贊助人蒐購石濤作品。一件被王方宇定爲不晚於1696年的八大山水卷上題跋說：「此卷爲黃子久少筆山水圖，……一窺仿之，以遺蕙嵒廣陵。聞苦瓜長者近爲廣陵設大石綠，與抱犢子疏湮致工。果爾，八大山人畫迺驦手者已。」[56]截至1696年底，兩位畫家似乎已不僅互知其存在，而且彼此在藝術上深表仰慕，並意識到他們共同的王孫身分所產生的特殊

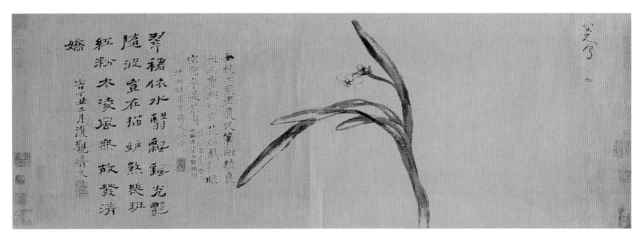

圖73　八大山人（1626–1705）　《水仙》（附石濤題跋）　卷　紙本　水墨　30.3×90.3公分　紐約　王方宇藏

紐帶。這最後一點，是我懷疑程京萼之所以有興趣扮演他們代理人的原因之一。

　　緊接著的1697年陰曆二月，石濤於大滌堂中，在可能作於當月或稍早的未署年款題識之後，再次題詠八大所畫的一株水仙（圖73）。八大山人此作的成畫時間已由班宗華（Richard Barnhart）和王方宇定為1696年左右。[57]據右邊較早的題詩可知，「國香」——無可避免地成為宋朝宗室畫家趙孟堅的聯想的這株水仙，石濤將之視作八大自況：

> 金枝玉葉老遺民，筆研精良迥出塵。
> 興到寫花如戲影，眼空兜率是前身。
> 八大山人即當年之雪个也，淋漓仙去，余觀偶題。

石濤的註腳曾經被詮釋為他相信八大山人已經去世，不過，這種解讀沒有考慮到「仙去」之前的「淋漓」兩字。[58]當1697年初，八大山人近至一年間剛完成的畫作才送到石濤住處時，石濤可會認為八大已故多時嗎？比較可信的是，石濤要用比喻告訴我們，雪个這一僧人角色已經消逝，此刻這位畫家已經化身為脫離佛教的八大山人，這樣才符合詩中以畫家「前身」為得道高僧的描述。

　　值得注意的是，「仙去」這個詞彙可以根據道教的解釋，更確切地指涉死後成仙的過程，此中的語意雙關並非純屬偶然。[59]早在1684年，八大山人就畫寫過道教經典《黃庭內景經》，自此便經常使用一方「可得神仙」印章，例如他與石濤「合作」的《桃花源記》就可見到。其後，八大山人更著迷於《莊子》，也許石濤曾見過他某些含有《莊子》式幻化寓意的作品，又或者那些可以直視為道教繪畫的鹿圖。除此

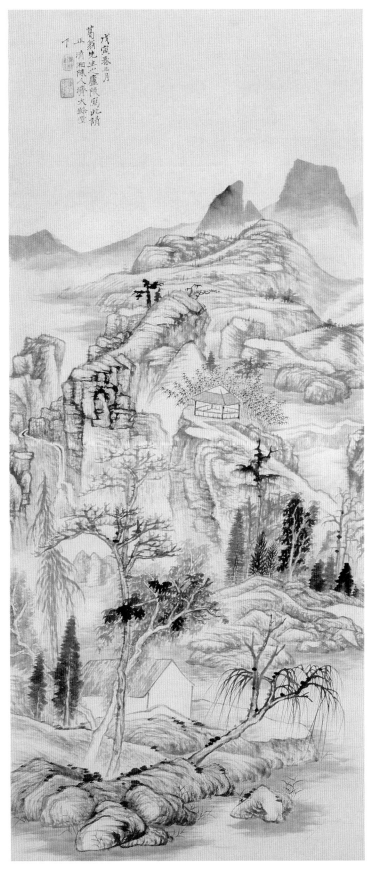

圖74　《山水》　1698年　軸　紙本　水墨　137×58公分
墨爾本　維多利亞國立美術館（National Gallery of Victoria, Melbourne. Purchased　1979.）

之外，雖然「八大山人」的名字確實出自佛經，但石濤可能受到他們的好友陳鼎另一種解釋所影響。陳鼎在1680年代曾經為兩人作傳，1697年初在揚州出版收錄這兩篇傳記的文集。他的記載引述八大自稱：「八大者，四方四隅，皆我為大，而無大于我也。」無論可信與否（王方宇認為不足為信），它為石濤提供了明顯屬於道教對自然體認的玄虛解讀。[60]對於正處在道教身分的轉換狀態的石濤，無疑背負著離經叛道的沉重罪疚，也必然很容易說服自己，原來他敬仰的族兄、王孫畫友已比他更早一步拋卻了「眼空兜率」的前身。他以八大山人前身為雪个僧的堅持，在一方約於1697–8年間開始使用的新印章「鄉年苦瓜」得到印證。[61]就如班宗華所指，只要試想畫面左邊的第二則題跋若不存在，第一則題跋的位置便奇妙地緊靠著八大所畫的圖像，班宗華將它那種幾乎碰觸到八大筆下水仙的姿態解釋為哀悼，但是，或許可以從另一角度視作親密與團結。八大在石濤視之為道士的同時，卻仍將石濤以僧人看待，例如回應揚州贊助人張潮請求作畫時，愍惠張潮把完成的作品展示給「石濤尊者大手筆」；[62]而且，八大在石濤一幅蘭花冊頁上的題跋寫道：「禪與畫皆分南北，而石尊者畫蘭，則自成一家也。」[63]我們可以預見，石濤最終必須請求八大不再稱他為佛門中人。

　　到底石濤與八大的「直接」交往始於何時或誰始作俑，尚未查明。有著錄記載一張1696年九月石濤為八大繪製的畫作，但無法確定其真偽。[64]另一方面可以肯定的，據現存可見，當1698–9年左右，石濤向八大寫下求畫手札之前，八大已經多次致函石濤。他們的幾位好友很可能是唾手可得的仲介人，其中當然包括一直擔任八大代理人的程京萼，曾在1697年春天為石濤的友好兼贊助人黃又取得八大冊頁一部（於1698年送達）。[65]另一位是程浚，1698年之初到南昌，石濤事先獲悉行程，理由是他為程浚畫了一幅濃重且全然野逸的山水（圖74）作紀念。這幅畫的風格上追1694年給黃律的畫冊，頗有意向八大山人致敬，並暗示著他期望程浚造訪這位南昌畫家。[66]還有另一位可能的仲介人是李彭年，1697年夏天在南昌為八大的冊頁題字，1698年由南昌轉赴揚州。[67]數年後的1702年，石濤描繪了李氏在書齋中的圖像，並再度因時制宜地借用了八大山人的風格。

　　然而，兩位王孫畫家直接交往的現存唯一確鑿證據是石濤約於1698–9年間致八大山人的一封信（附錄2，信札3）。[68]他在這件回應八大早前幾次信札的覆函中，將八大形容如道士：「聞先生花甲七十四五，登山如飛，真神仙中人。」他接著要求一幅畫以替換八大之前所贈（也許是透過李彭年或程浚），這次仔細說明自己的需求，並向八大強調自己已經脫離僧伽而成為道士：

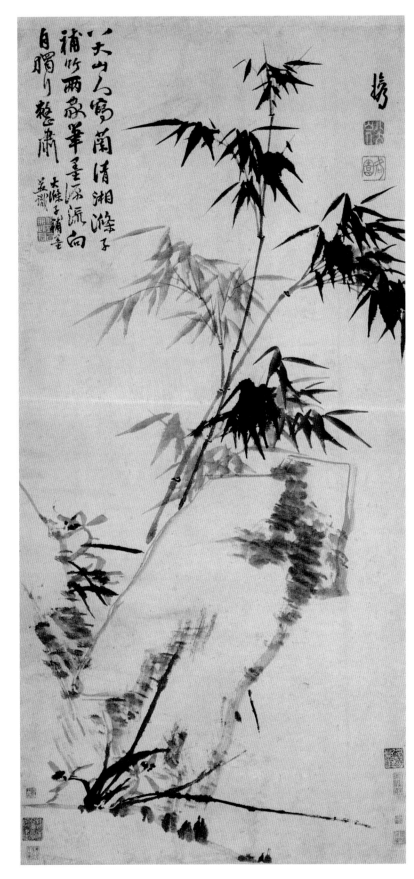

圖75
石濤、八大山人（1626–1705）
《蘭竹石圖》
軸 紙本 水墨
120.3×57.5公分
蘇富比公司
（ⓒSotheby's Inc.）

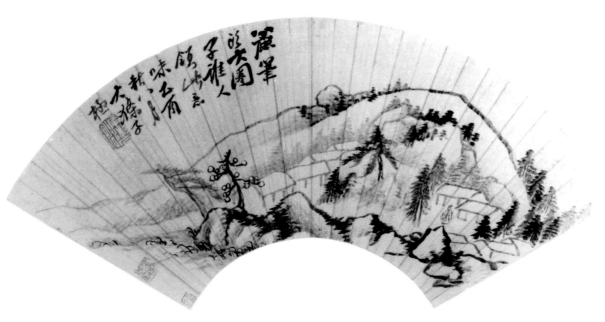

圖76 《山水》1705年 摺扇 紙本 水墨 尺寸失量 上海博物館

濟欲求先生三尺高一尺闊小幅，平坡上老屋數椽，古木椏散數枝，閣中一老
叟，空諸所有，即大滌子大滌堂也，……向承所寄太大，屋小放不下。款求
書：大滌子大滌草堂。莫書和尚，濟有冠有髮之人，向上一齊滌。[69]

　　從1690年代中期直到1705年八大山人去世之間，石濤與這位南昌畫家已然是當
代畫壇中兩位王孫宗匠，並互相攜手合作（圖75）。[70]他們被視爲天生一對，正如
1701–2年間李國宋在一套合作冊頁中所題：「八公石公皆故宗室，而高出趙承旨遠
甚。其書畫超絕，筆墨外有遺世獨立之意。」[71]八大一面稱讚石濤的同時，石濤也
不時在適當機會以八大風格創作書畫。向八大致意的作品中最後而且至具誠意的
（圖76），是繪於1705年八月的一幅扇面（八大在該年間去世），描繪一個人物孤身
處於十一幢房舍群之間：畫中的山村正是他與八大所居住都市的象徵。石濤在畫上
增添一聲悲鳴：「禿筆頭，大圈子，誰人領此意味？」
　　石濤和八大山人固然只是散佈全國的眾多明代宗室血裔的其中兩人，至於其
他，過訪或旅居揚州是極自然的事。同樣地，當中像是石濤或八大一樣成爲畫家的
人，也會由於揚州藏家的接濟而在此地生存。因此在石濤的大滌堂時期，可見一位
來自陝西的宗室後人爲其冊頁題跋，正與石濤爲另一位雲南已故宗室後人畫作題跋
的情況類似。[72]更有甚者，八大一名來自江西贛州的姪兒，1700年代於石濤齋中以

石濤書體在其所畫的兩叢蘭花之上題詩（圖77）。[73]這位石濤的遠親在回應此幅繪著兩株猶如伸展擁抱的植物時，對作品的詮釋不僅為他們一眾在世宗室後人的寫照，也同時是召喚亡靈的一件紙祭品。種種實物與事件都暗示著一個更大規模的王孫集團，石濤與八大山人的交情在其間舉足輕重。

　　雖然，當時的揚州人士很自然地將石濤與八大山人以及其他朱氏成員的友誼視作能使其宗室身分得到公平看待的唯一作為，但不能忽略石濤還有另一位皇室友人名叫博爾都——滿清開國始祖努爾哈赤的曾孫——卻選擇從明代王孫石濤學畫。石濤回到南方之後，依然保持著與這位滿洲貴冑的親密聯繫，直到去世前仍不斷應邀作畫。不過，博爾都並不是石濤唯一交往的滿清皇族，1700年之後某次，石濤為博爾都的親友、以仿八大山人聞名的業餘畫家岳端，繪製了另一幅跟前述相似的兩株蘭花立軸（圖78）。[74]

　　石濤和八大的事跡作為明遺民文化史的一段插曲儘管感人，然石濤的世襲階級其實並不因改朝換代而受影響。更不要忘記，石濤與八大截然相反的，是他對自己身世的日益認同與對清朝保持友好態度之間並無衝突。例如他在大滌堂時期為清朝官員作的許多詩畫，又如他以甘霖和吏治為主題的眾多畫作。假使康熙1699、1705年兩次南巡揚州不曾讓這位畫家燃起想借助皇帝得到更多觀眾的欲望（1707年康熙南巡時，石濤正好臥病），另一方面，在他的畫中也不曾顯示對於八大因1699年南巡而啟發出現的憤世歸隱到自我前朝世界中的任何回應。[75]

靖江後人

　　石濤與八大山人關係的逐漸發展，只是他經歷長久思量與自我否定之後，化解自己身世情結與公開其明朝宗室身分的方式之一。他在遷入大滌堂以後，小心翼翼、步步為營地改變過去使用的名字；這轉變的過程可透過檢視其積累多年用以自況的印章中的新增名目而得知。[76]他在大滌堂時期繼續使用的一方舊印是「阿長」（見圖82），這或許意謂著石濤是家中長子。1697年此刻，他增添了一枚足以揭露舊印祕密的「贊之十世孫阿長」新印（見圖79）。[77]朱贊儀是受明太祖朱元璋冊封的靖江藩王第二代，這方印雖在許多方面依然成謎，但至少清楚地確定石濤是明太祖兄長朱興隆的後裔。

　　對揚州地區的明遺民而言，石濤的宗室身分使其轉化為他們性命所繫的一個活生生的家國象徵。許多屬於那個遲暮群體的顯赫人物在1680年代或之前便已認識石

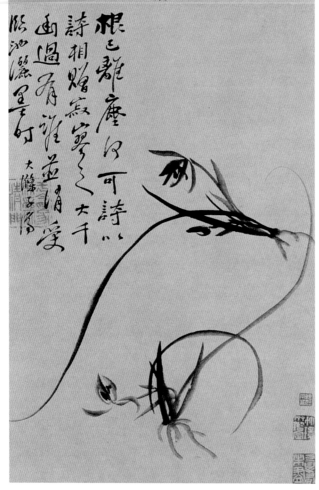

發筆清狂頹草書葉淺根露意生

臻英爆奇上香風勺比向真花友不如

劉石頭

街谷誰憐王者香兩枝情態各低昂美人不至知何處

只瀟同心墨數行寫出芳菲飽墨痕携來入室不當門

無言湘上思公子庄紙憑招萬古魂

覽劉小山同學詩復書二斷句
堪溥大雪前三日耕心堂下

根之離塵何可詩以

詩相贈寂寞久之大千

畫過肩誰並肩覺

此蔬漓墨勻 大條玉簃

圖 77
《蘭》
冊頁軸裝　紙本　水墨
畫心43×29.4公分
南京博物院
圖片出處：
《石濤書畫全集》，下卷，圖345。

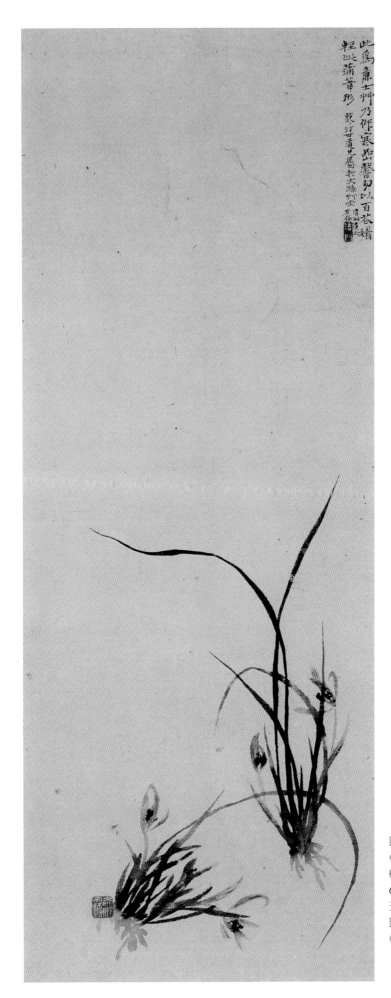

圖 78
《蘭》
軸　紙本　水墨
68×26.5公分
天津人民出版社
圖片出處：
《石濤書畫全集》，下卷，圖289。

濤，但李驎是例外，他在1698年才與石濤首次會面，根據他描述：[78]

揚之東城下有粵西石公者，以書畫名於揚有年矣。吾弟大村〔李國宋〕嘗語予曰：「石公先朝之宗室也。」予於丁丑冬〔1697-8〕嘗兩訪之。而公適病，未獲見。越明年戊寅，予避水徙家於郡。公聞予至，出城訪予。予明日過公精舍，公出其所畫山水花卉卷子視予，瀟灑自如，殆古所稱逸品者。卷尾所書近詩又多奇句驚人，使〔胡〕汲仲見之，吾知必以稱孟頫者稱公矣。[79]既而詢其世系，知公出自靖江王後，如劉裕之出自楚元也。夫楚元雖非高帝之子，然亦漢之近親。[80]裕乃不稱漢而稱宋，不幾蔑棄祖宗乎？而公則不然，其能書畫及詩如此，何難挾之以走京師而邀人主之知，如孟頫之學士於元耶？故隱於方外以潔其身，非欲異日見祖宗於地下乎？則其書畫及詩殆以人而更重矣。

噫，予亦先朝元輔之裔孫也，髮雖種種，而此念尚存，一見公不知涕泗之何從，而嗚咽不能自己。彼吳周本不云乎，我家郎君也，何不使我一見，而孰知予之悲，以一見而彌深乎？於是目注書畫，相與黯然，久之而別。

李驎將石濤直接置於已然熟悉的元初王孫畫家之論述脈絡中，石濤被善意地與趙孟頫作為反襯，如同有時跟趙孟堅相比。然而，八大山人由於認同趙孟堅而毫不猶豫地描繪幽蘭，石濤在此晚期則基本上避免與趙氏一門相比，而尋求立足於王孫畫家的高古傳統之中。最遲至1699年初，石濤增添了一方「于今為庶為清門」印（見圖77），是取自杜甫贈唐代畫家曹霸詩句的下聯。其廣為人知的上句：「將軍（曹霸）魏武之子孫」[81]，給這方印章提供了完整的意義。事實上，跟李驎的文章相反，趙孟頫並非完全不適用於比擬石濤，很明顯，石濤只是把往昔京師的壯志轉歸平淡，讓他的新崇拜者將之理想化而已。我們可以假設，他感到沒有理由戳破李驎的幻想，特別是當他已身處接近李驎角色的過渡時期。

　　李驎出身於興化仕紳望族，家學與政治淵源可上溯至明代大學士李春芳（1511-85）。李家好些成員都收錄在早期編纂的《皇明遺民傳》，同時也名列於被李驎評為體例疏散的卓爾堪《明遺民詩》中。李氏家族最有名的遺民或許要算李清（1602-83），1631年進士，入清後兩度拒絕薦舉出仕；此外還有著名的李淦，我在第一章曾引述他對時尚服飾的評論。李驎和族兄李國宋延續了家族傳統，以職業文人過著清貧生活；李驎是綜合石濤的過去與遺民現狀而為他立傳的至佳人選。〈大滌子傳〉（約1699年）避而不談的部分正與它提供的資訊同樣充滿意義。文中完全不提石濤在佛門中的政治野心，毋庸贅言，也不提及他在1684年與1689年的朝覲康

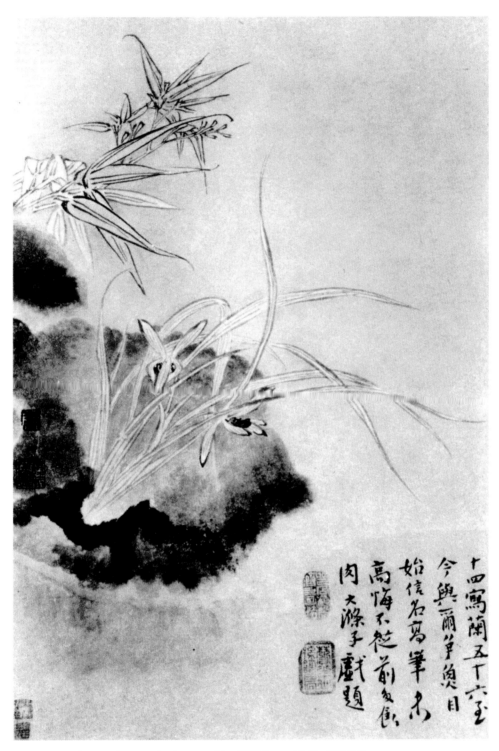

圖 79　〈蘭竹〉《寫蘭冊》　紙本　水墨　全12幅（附對題）　尺寸失量　藏地不明
　　　　圖片出處：《石濤畫集》，圖52。

熙。李驎對石濤的北京時期著墨不多，只提到謁明陵之事。相反地，他堅持爲石濤的宗室血統作冗長的介紹（雖然沒有稱呼石濤的原名朱若極），並加上繁瑣的附記以釋除任何疑慮。[82]

就像其他的遺民，尤其是比較怪異的一類，石濤也能吸引到崇尙浪漫的年輕一代。《秋林人醉》（見圖版5）中所描繪與石濤同遊的蘇闢，就是其中一位傾慕者；另一位是黃又；第三個例子爲出身揚州徽商富戶的洪正治（1674–1735），其肖像見圖版14。洪正治向石濤學畫，且收藏這位大師的作品，相傳他擁有石濤一篇詳細的自傳，名爲〈自述〉，不幸已經遺佚；他與石濤的關係顯然也緊靠石濤的政治認同。[83]洪正治在得到石濤1686年的《溪山無盡圖卷》後，於1720年所題長跋中，轉錄了姜實節（1647–1709）在石濤另一件山水卷的題詩：

極目南都與北都，清湘荒後故家無。

白頭揮盡王孫淚，祇有江山一卷圖。

1690年代後期，石濤爲這位年輕朋友繪製了寫蘭冊，此冊原來頁數龐大，但現已不復原貌。有詳細著錄的十二頁之中，只有一幅曾經刊印（圖79）。據文獻得知，洪正治後來邀請多人題詠，可能是題在對頁的位置；他對遺民的參與顯得特別有興趣，在必要時甚至會將整部畫冊寄送外地以獲取心儀的題跋。[84]刊出的一頁雖然精確，可惜尺寸無法得知，但其比例似乎提示著一個可能性：朱堪溥所題那幅蘭花以及題字（兩者現裝成一軸）本來就出自洪正治的冊頁。就已知的題贈者名單足以讓我們推論，洪正治（正如早前黃又在兩部1695年的畫冊所作一樣）以一位明王孫的畫作爲軸心，加上其他明朝宗室、揚州當地或其他有關遺民、及像他這類崇拜者的題識，共同創造了一個介乎朝代夾縫中間的超然國度。

包括李國宋、姜實節在內的五位已知的題贈者都經常出現在石濤現存畫作的題跋上。[85]姜實節，著名遺民姜垓之子，是寓居蘇州的書畫家，畫仿元代倪瓚。[86]黃雲是多產的文人，以其節義知名，家境貧困，卻能在1640至1680年代至少四十年間，找到資助出版著作。[87]洪正治的叔叔洪嘉植（1645–1712）是儀徵地方遊歷廣泛的學者和思想家，像黃雲一樣曾被薦舉而以年老推辭不就。[88]先著，四川瀘州人，居儀徵，工詩及書畫，有兩部詩集行世。[89]他的名字顯然是化名，有「先前顯著」之意，1733年版的《揚州府志》有如下記載：「先著，字遷甫，金陵人。或言其爲有明宗室避朱姓。」「朱」、「著」二字雖不同，但提示了另一種解讀：「先前姓朱（宗室）」。一篇較晚的傳記提供我們更多資訊：「遷夫…遷於金陵，自云先世瀘

州，……並託言姓先，猶明代之孫一元。」「一」、「元」兩字若是以適當的方式合併，只需多添一筆就可以變成另一個字「先」。[90]他的題詩在洪正治的冊頁中是接在八大山人之後，洪正治選擇顯示兩位明王孫畫家間的關係，看來並非巧合。[91]

　　這五位人士，加上先前提及的如李驎、倪永清、程京萼、陶季和費密，以及其他即將出場的人物，共同為揚州及其附近地區勾勒出一個石濤的王孫身分廣受歡迎的遺民社群。[92]洪正治畫冊所展示的石濤之廣被接受狀況雖然存在，石濤私下對自身和周遭不滿的情緒卻繼續滋長。著名的文獻《庚辰除夜詩》有助我們探討這個石濤經常沉默以對的問題。這份詩稿收集了他作於庚辰1700年除夕夜，以及兩週後元宵夜的詩作。除夕夜在傳統上是反省歲月流逝的時刻，所以他在此時審視過往人生、評估目前處境，實不足為奇。而且，即將開始的1701年，他將邁入六十歲，正好一周甲子，使該晚上於他別具深刻意義。再加上他當時身在病中，1701年稍後提到對死亡逼近的恐懼，或許在此時已經開始侵襲著他。第四章開頭曾引用過的《庚辰除夜詩》最前兩首尤為明確，在此值得更深入研究：

> 生不逢年豈可堪，非家非室冒瞿曇。
> 而今大滌齊拋擲，此夜中心夙齧慚。
> 錯怪本根呼不憫，只緣見過忽輕談。
> 人聞此語莫傷感，吾道清湘豈是男？

石濤以如下評語介紹這些詩作：「自悼悲天，雖成七字，知我者幸毋以詩略云。」我們若不把這詩當作詩來解讀，最終便能清楚確認他對於促成與滿清政權合作的身世那份矛盾，同時也因這人所共知的王孫身分導致其合作遭受苛評：「清湘豈是男？」此時，他後悔曾經錯怪自己的本根並聲言毫不在乎（呼不憫）。第二首詩也不乏揭示性，印證其公開的政治抱負的力量，雖已捨棄而尚未忘懷。

> 白頭懵懂話難前，花甲之年謝上天。
> 家國不知何處是，僧投寺裏活神仙。
> 如痴如醉非時薦，似馬似牛畫刻全。
> 不有同儕曾遞問，夢騎龍背打秋韆。

最後一句儘管寓意不明，但就文理來說，當指得到帝王榮寵的野心。他顯然怨恨自認本性（如痴如醉）不勝任國事，但也自責對市場的依賴。李驎在其傳記中也作了

相同的評論：「生今之世，而膽與氣無所用，不得已寄跡於僧，以書畫名而老焉。悲乎！」

　　石濤不斷尋求其身世在公、私方面的協調，最早公開自己的宗室名稱「朱若極」的實例出現在約1701年末至1702年初：早期似乎只用於極少數特定場合的簽款「極」和「若極」。[93]約莫同時（最早例子爲1702年），他也開始使用一方碩大觸目並較爲常見的印章「靖江後人」（見圖12）。[94]而且，他在1702年旅行南京，再度前往鍾山謁明皇陵。李驎爲應和現已失傳的石濤鍾山謁陵詩而作的一篇簡短雕琢的文章，宛如迴響著此次自1695年以後唯一闊別揚州的朝覲之旅：[95]

> 屈左徒、劉中壘固未見楚漢之亡也。而精所難堪已不自勝矣。[96]使不幸天假以年而及見其亡。又如何哉？彼冬青之詠，異姓且然，而況同姓。宜大滌子謁陵詩，悽以切，慨以傷，情有所不自勝也。雒誦一過，衣袂盡濕，淚耶？血耶？吾并不自知矣，而他何問歟？

對於實際上無法重返廣西的石濤而言，到鍾山謁陵成爲回到雙親墓前的替代性象徵。以他停留南京的時間判斷，他可能適逢習俗上拜祭祖墳的清明時節謁陵。[97]另一方面，我們無法假設他正是爲了這個目的而到南京去，這甚至是不可能的。石濤的師兄喝濤於1693年時仍活於南京：人們不禁會問，他到底何時去世？[98]

　　現有的證據顯示，在這些印章第一次出現後若干年，石濤才開始經常使用宗室名字的縮寫。例如，在1703年爲劉氏所作冊頁的現存三十開中，竟全然不見「極」和「若極」等簽款（見第八章），即使這位贊助者以同情遺民而著名。儘管據目前可知的紀年作品，這兩個縮寫從1705年末起在名款和印章上經常同時出現，清晰顯示他自該年以後的開放態度，然給岳端（1704卒；見圖78）的畫上之「若極」署款與「大滌子極」鈐印就暗示，也許早於此時，他在認爲合適的狀況下已傾向開放。[99]不過石濤未曾使用過他的宗室全名「朱若極」，因此，他至終都保持著躊躇的緘默與謹慎，這一點須加以闡明。有證據顯示，他相信自己是靖江血脈的僅存後裔：他在自稱「贊之十世孫阿長」印中，不但把自己放在宗室直屬譜系中，實際上也宣稱是下一代的靖江王。我們由第四章引用過1677年的詩作可知，他認爲自己是滅門浩劫中唯一的倖存者。他也許有理由相信，或者單純出於願望，族中所有前輩都已經遇害。考慮到1640至1650年間連串殺戮對靖江一脈的摧殘，這並非毫無根據的假設。由於相信自己是靖江一系的傳人，石濤不得不對於公開身分的危險保持警惕。明遺民叛變的可能性在當時尚未消除，即使到了1709年，康熙在政治上仍充滿戒心，並

處決了一名無心喬裝遺民的人。[100]值得注意的是，康熙此舉全賴兩淮巡鹽御使曹寅的協助，而石濤也與他相熟。

石濤最終的和解行動不在於姓名，而在其居所。在生命的最後一年，石濤開始漸多提到他的居處「大本堂」。[101]他刻了四方新印為標記：兩枚「大本堂」（其中一方見圖220）、第三枚為「大本堂極」（見圖218）、第四枚「大本堂若極」（見圖217）。無論印鑑或簽款，有此堂號的作品都出現在1707年，那麼這個新名字又有何意義呢？大本堂是一幢宮殿的名稱，1368年奉明太祖之命修築於南京皇城中，作為教養皇子及其他皇族之用。[102]「大本」所指，是他們在該處學習要付諸行動且傳之後代的教導。石濤當時對南京皇城的興趣可由他細心描繪位於城牆西南角內的清涼臺實景畫而得到印證。[103]清涼臺雖非明皇室建築（其歷史遠更悠久），卻用以代表明朝宮殿。石濤在以「陵松」為襯景的這片「廢園」上題詩，結尾兩句隱喻已然散去的宮中歌伶：「興亡自古成惆悵，莫遣歌聲到嶺頭。」畫與詩的署款為「清湘遺人極」，另一位身分未的的遺民則在畫幅上方「泣題」了一首忠臣詩作為應和。雖然可惜石濤沒有留下足以釐清早期大本堂對他的重要性的等量評述，我們仍然可以透過康熙時期一部兼備指南與懷古的《金陵覽古》，重新構建當時對大本堂所具的普遍認知意義。石濤本人並不認識作者余賓碩，但應知道這本書，其編輯是〈大滌子傳〉中提到的1680年代陪同石濤遊歷南京名勝的張惣。至少，他透過張惣應該認識到這個重要的歷史遺跡。大本堂是《金陵覽古》最後一條，影射著整個明朝皇城廢址，長長條目的最後才討論到：

> 洪武元年（1368）十一月，復建大本堂於宮城內，選儒臣教授太子，諸王公侯子弟皆就學焉。嗚呼！大本既立，福祚斯長，二百七十餘年，海宇宴安，文物盛媺，烈承周漢，統軼唐宋，以眂六朝。開國者絕無遠大之謨，承家者但為旦夕之計，繁華尚矣，功德蔑焉，其相去何如也。今者故宮禾黍，弔古之士，過荒煙白露、鼪鼠荊榛之墟，同一唏噓感嘆，而此也綿綿，彼也戚戚，王業偏安，不可同日語矣。德險孰憑，華實孰茂，必有能辨者，此余覽古大旨也。[104]

余賓碩的文字並非對大本堂批評，此地對他而言是明朝立國之初正統大業的象徵，這與石濤借用大本堂為居處名稱恰恰相合。他將自己的居所當成一座明代宮殿，等於借助一個概括了明代正面理想、未受後期腐化玷污的地方，從而回歸到皇朝初創之際，這是合乎常理的；不過，大本堂同時也象徵了他個人與明皇室中心的關連。人們會記得，石濤不把自己當作朱興隆的第十一世孫，而是朱贊儀的十世孫；朱贊

儀有別於父親，他應曾在大本堂裡上學。石濤就是以這種方式，當生命的尾聲終於
在揚州找回了廣西失去的宮殿。

宗室遺孤

在《庚辰除夜詩》夢幻般的詩序中，當石濤幻想著出生之際家庭的完整時，流
露出極度缺陷的創傷：

> 庚辰除夜抱病，觸之忽慟慟，非一語可盡生平之感者。想父母既生此軀，今周
> 花甲，自問是男是女，且來呱一聲。當時黃壤人喜知有我，我非草非木，不能
> 解語，以報黃壤。即此血心，亦非以愧恥自了生平也。

石濤在六十之年渴望身世的回歸，確保生命在週期往復中完成為一個整體。他與八
大山人的接觸和就家族譜系的聲明是兩種互補的回歸途徑；但《庚辰除夜詩》的詩
序裡，透過指向那不可言喻的身世，以及遠隔千里、塵封數十年之秘密往事的努力
回憶和重組，則是另一種回歸方式。[105]揭開這段往事——或者用現代說法「出櫃」
——就是接受了宗室遺孤的角色。石濤晚年在揚州的歲月，甚至在印鑑或署款中自
稱「零丁老人」：這個極具震盪力的名字不但令人想起他沒有妻室兒女（更遑論後
代），而且也暗示了他與所有前代家族成員的斷絕。就後面這層意義，「零丁老人」
可以解釋為「像孤兒般被遺棄的老人」。[106]

宗室遺孤是中國宮廷故事中一個重要的象徵主題。更普遍地說，在戲劇和大眾
中產都市文化中，宗室遺孤是忠貞之士種種希望的象徵，小孩在劫難中獲救之後又
重登寶座。[107]這儘管並非石濤文化修養的層面，卻是透過其自況生平而不斷迴盪的
戲劇性主題：「家國不知何處是，僧投寺裏活神仙。」與此同時，石濤亦循「更高
的」層面探索自己不為人知的過往，宗室遺孤換上不同的外衣，成為孤獨的倖存
者、歷史的見證人、命途多舛的受害者：「生不逢年豈可堪，非家非室冒瞿曇。」

從親族蔭庇中放逐、被割裂於鄉土原籍的石濤，利用在作品傾注身世之回憶而
得到補償。早在他開始透過印鑑和署款公開自己的王孫身分之前，便經常以「粵山」
（見圖63）、「湘源谷口人」（見圖160）、「清湘石濤」（見圖212）、「清湘濟」（見
圖160）、「清湘老人」（見圖186）等印文，說明自己祖籍粵西（廣西），更確切為
全州。畫作正好也經常以象徵血緣的符號，與署款母題的形式融合一體。石濤的回

憶圖冊中有一套1684年的作品,他解釋了1670至1680年代繪畫上常見的平頂樹對他個人的意義:「慣寫平頭樹,時時易草堂。臨流獨兀坐,知意在清湘。」[108]雖然沒有文獻證實,但圓錐形山峰與石濤的密切必然跟桂林一帶著名的石灰岩地形有關。靖江王府座落在桂林城內石灰岩地形最著名的獨秀峰下,這個事實也加強了這種山形對他的意義。石濤在事業生涯的最早期,已把身世的象徵符號移置於黃山脈絡,其中可見類似的山峰形狀,恍如高入雲端的桂林景致(見圖158)。若進一步推測,他以山洞岩窟為題的許多畫作,在喚起宗教苦行和超脫的意象之外,也讓人想到其出生地桂林與山峰同樣聞名的岩洞。我們無法得知,當明朝覆滅時,石濤對這些作為避難所的著名自然奇景的記憶(若有的話)是否尚存。[109]無論如何,值得注意的是,石濤在大部分的洞窟畫中都將自己(或可當作是他的人物)繪於洞窟之內,或至少被洞窟所包圍,使之成為孤寂者的庇蔭(圖80,又見圖50)。這一點暗示了石濤選擇「大滌」作為揚州居所之名,與其說是大滌山,或更應當為山中的大滌洞天。

石濤在這些有關身世的特定提示之外,添加了許多宗室遺孤的自傳式記憶描繪,其中最激盪人心的,是他可能不早於1701年間,為於明亡後十年許的少年時期(1650年代)詩作繪製的畫幅(圖81):

萬里洞庭水,蒼茫失曉昏。

片帆遙日腳,堆浪洗山根。

白羽縱橫去,蒼梧涕淚存。

軍聲正搖蕩,極目欲消魂。

他為此詩按下注腳:

此詩是吾少時離家國之感,過洞庭阻岳陽之作。今日隨筆寫此,從舊書中淂之,無端添得一重愁也。舉似……

由閱讀舊稿經驗所引導的時空間距,同屬心理和現實的層面。石濤淡化了部分母題,因此場景中浮現如夢境般的種種元素,從蒼白朦朧到可以依據文本解讀的霧、水、光、或雲。詩完成的時間必不晚於1657年,他在1650年代兩次橫渡洞庭湖:一次在1654–5年間,第二次為1657年,沿湘江南達位於其出生地下游僅百里的衡山。五十四年之後,石濤對於早期詩作中遺民性格的堅持,反映的不但是當時較為開放的態度,或許也與這件作品所受委託原意有關;因為它是跟八大山人的作品合併的

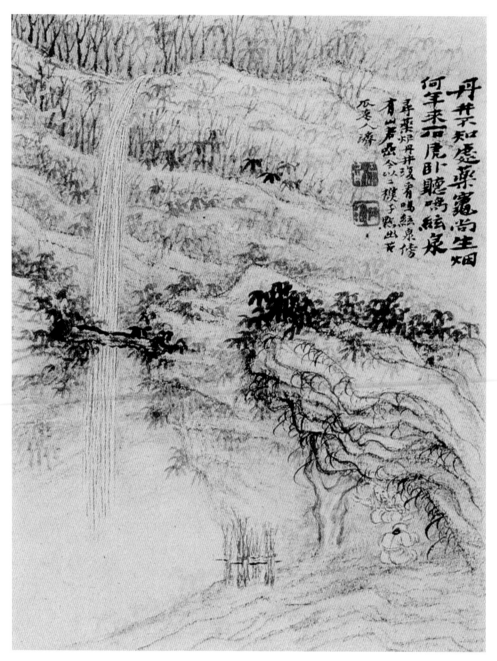

圖80　〈鳴絃泉〉《山水精品冊》 紙本 水墨或淺絳 全12幅 各23×17.6公分
　　　第4幅 紙本 淺絳 泉屋博古館住友藏

三開之一（雖然八大的兩頁現在未必還在同一冊內）。[110]

　　稍早之前，可能是1690年代末期，石濤在一部追憶性山水冊中也曾為同一首詩
作過類似飄逸的插圖（圖82）。雖然那開畫頁裡沒有文字解說，但是石濤發揮了宗
室遺孤的意念，用「零丁大滌子」款署預示著後來的「零丁老人」。事實上，這全套

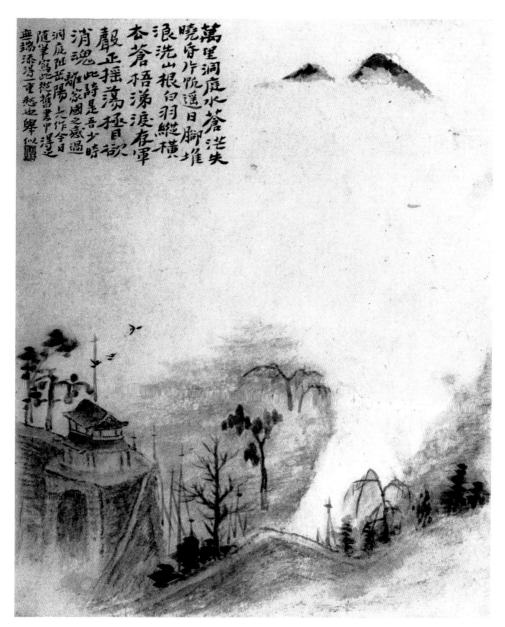

圖81　〈岳陽樓〉見石濤、八大山人（1626–1705）合作書畫六開冊　紙本　設色　21.9×17.2公分　私人收藏

《江南八景》山水冊可解讀為該意念的延伸，代表了他匿名漂泊的經驗。石濤一再依照不同時期的詩作繪圖，從而喚回浪跡天涯的數十載歲月。如果把這些圖畫依據大致生平時序重組，那個在1650年代眺望洞庭的人物，當大軍列隊經過時，成了1665年左右在杭州近郊飛來峰石窟旁靈隱寺裡的「樓中人靜坐吹笙」（圖83）。[111]他約於1676–7年間在安徽涇縣遊歷山水，1670年代後期，我們又與他相逢於南京數里外長江南岸的采石磯上：「明日去千里，回看水急流。」（見圖210）在1680年代初暫居

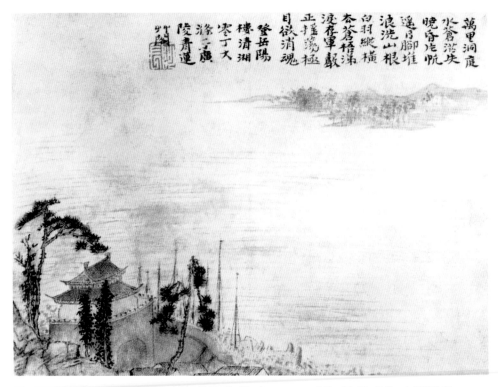

圖 82　〈岳陽樓〉《江南八景冊》　紙本　淺絳　全8幅　各20.3×27.5公分　第5幅　倫敦　大英博物館

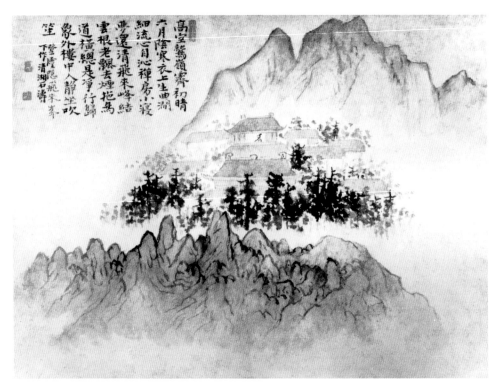

圖 83　〈飛來峰〉《江南八景冊》　紙本　淺絳　全8幅　各20.3×27.5公分　第4幅　倫敦　大英博物館

南京期間，他過訪雨花臺：「每夕陽人散，多登此臺，吟罷時復寫之。」（見圖版9）他信步到南京東山：「遙見一峰起，多應住此間。」（見圖209）他越過東山到了方山，山頂有石龍潭，透過龍的皇帝象徵，對王孫身分小心翼翼地寄予緬懷：「何事龍池水，雲中作浪行？」[112]

此冊非比尋常：貫穿著石濤畫於定居揚州以後的大量追憶山水，由《清湘大滌子三十六峰意》到偉大的《廬山觀瀑》，我們從中可以見到這位宗室遺孤與早期保護人喝濤的身影（見圖版12），他是主角和見證人。重要的是，石濤在這些追憶山水裡召喚的時空，幾乎盡是他1683年開始追求清廷贊助以前的事。因此，這些繪畫在石濤北京以後的王孫畫家命運和僧伽中落難王孫的初期心態之間，建立起一道聯繫。畫家不動聲色地略過了1690至1692年的北京歲月，以及1680年代末揚州的首度停留。少數圖像可與1683年以後的南京時期相銜接，但正如我們將會見到，其中並不包括那一段開始步向妥協的生命歷程。如此，回憶藉由時光逆轉而緊抱著石濤生命的整個歷程，即使並非每一瞬間都囊括其中，他作為王孫畫家、宗室遺孤宿命的最終故事因而得以全面涵蓋。

宗室遺孤的聚焦探討確實需要一個精細的詮釋框架。舉例說，人們大可持相同理由論證，石濤記憶中的漂泊流離應歸屬於朝代鼎革、野逸表現等更大的課題，因此它跟例如龔賢的純想像山水之間實無本質上的區別。或者可以同樣地論證，它存在於更深層的文人再現漂泊流離的悠久歷史脈絡中，並寫下新的一章。當然，石濤對這種種脈絡都相當敏感，我們可以看到他對遺民野趣的熱衷，例如《江南八景冊》中，對於眾多遺民聚居且曾被其中畫家深入描繪的南京近郊環境的傾情再創造。他對文人傳統的用力也可以由他對許多與追憶中山水相關的古典詩詞進行配圖的工作看出；正如任何一個讀書人般，他透過這種方法可以輕易地找到自我經驗的迴響。可是，石濤在1690年代末期的《唐人詩意冊》中描繪的李白名著〈黃鶴樓送孟浩然之廣陵〉，是與揚州相關詩作中尤負盛名的一首，也是經典的贈別詩；它同時精萃了石濤由武昌到揚州的生命旅程（圖84）。我在此總是強調這位宗室遺孤的主角地位，是因為它包含著他的野逸、文人身分和自傳式繪畫的特徵。這可透過《唐人詩意冊》中這一幅得到強力印證。畫冊只有前七開是詩作的插圖，而第八開，即最後一開，則無任何詩句足以辨認畫中那個凝視我們的孤獨身影，只有署款——出自宗室名字的一個「極」字。[113]

那憂鬱形象下隱含的記憶在他去世前不久所作的《金陵懷古冊》中被清楚地描述，冊頁以非常相似的意象描繪1680年之後移居南京一枝閣時所寫哀詩其中一首作為開始（見圖214）。石濤在記憶裡的家中向我們眺望，訴說著延續其一生孤苦無依

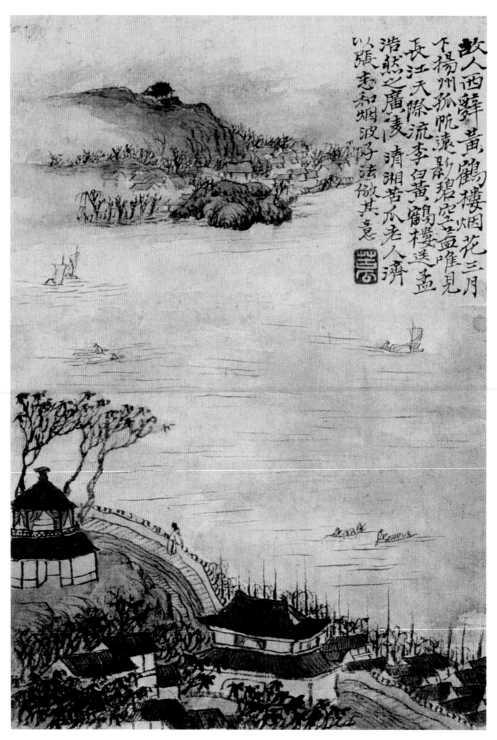

故人西辭黃鶴樓烟花三月
下揚州孤帆遠影碧空盡唯見
長江天際流李白黃鶴樓送孟
浩然之廣陵 清湘苦瓜老人濟
以張志和煙波好法徹其意

圖 84　〈李白《送孟浩然之廣陵》詩意〉《唐人詩意冊》　紙本　設色　全8幅　各23.3×16.5公分
　　　　第2幅　北京　故宮博物院

188 　　　的私密悲痛：

　　　　　清趣初消受，寒宵月滿園。
　　　　　一貧從到骨，太叔敢招魂。
　　　　　句冷辭煙火，長枯斷菜根。
　　　　　何人知此意，欲笑且聲吞。

第6章

藝術企業家

先生向知弟畫原不與眾列，不當寫屏。只因家口眾，老病漸漸日深一日矣。

石濤〈致江世棟札〉（附錄2：信札15）

　　石濤在以上可能寫於1700年代給一位大主顧江世棟的信件中，承認了晚年轉變成為畫家的事實。他定期製作連屏這種僧人與文人畫家都不屑為之但最具裝飾性的裝飾品，因為它們可以賣得極好的價格。石濤再也不是個畫僧，而是活躍在工匠與商人領域的文人企業家。終於得到自己家園所付出的代價，是大滌堂同時成為生意場所，他的畫作也變得「與眾列」：有求必應。石濤在揚州專業經營繪畫事業的事實雖廣為人知，但具體內容卻不甚清楚。雖然學界對其職業生涯的研究漸有增加，但我們對於這方面或甚至任何一位中國畫家的認識，仍然相當不足。[1]本章及下一章針對石濤的繪畫商業行為做個案研究，把一位畫家的職業運作放在顯微鏡下檢視。第七章將就他的產品進行社會經濟學式的分析，而本章的焦點則放在石濤職業畫家的生涯方面。

職業畫僧

　　石濤的職業生涯並非始於事業顛峰的大滌堂時期，事實上，或許還可回溯至青少年階段。李驎在〈大滌子傳〉中提到石濤1657年的南遊之旅：「既而從武昌道荊門，過洞庭，逕長沙，至衡陽而反。懷奇負氣，遇不平事，輒為排解；得錢即散去，無所蓄。」由於石濤以厭惡戒律而聞名，故可以合理推斷他會利用已經具備的詩書畫才能謀生，這不是沒有根據的假設。若然，李驎的論述正暗示石濤在這時期以特殊方式出售作品。石濤在早年根據地武昌的繪畫活動似乎與黃鶴樓有著特別關連，1657及1662年都曾於此地繪製作品，1662年手卷所描繪的正是黃鶴樓。[2]黃鶴樓為城中最著名史蹟，是各種商業活動的中心，繪畫無疑屬於其中一種。另一位傳記作者陳鼎斷言，1660年代初期石濤的聲名已經足以獲取厚利：

> 弱冠即工書法，善畫、工詩。南越人得其片紙尺幅，寶若照乘。然不輕以與人，有道之士，勿求可致；齷齪兒雖賄百鎰，彼閉目掉頭，求其睨而一視不可得。以故君子則相愛，小人多惡之者。雖謗言盈耳，勿顧也。

　　陳鼎並非暗示石濤不出售作品；與此相反，他透過對金錢的共同態度，具體說明石濤在顧客和專業地位方面皆有所選擇。金錢並非不能接受，只是以為有錢就足以要求他提供服務的觀念才不可接受。除了宛若聖徒行傳般的陳腔濫調，陳鼎所記述的真確性是沒有理由懷疑的。

　　石濤最早的知名贊助者是徽州太守曹鼎望（北方人），結識於二十多歲首度攀登黃山之際，大約為1667年。在〈生平行〉有所描述：

> 正逢太守劃長嘯（新安太守曹公冠五），掃徑揖客言奇哉。
> 詩題索向日邊篆，不容隻字留莓苔。[3]

　　曹鼎望也曾在〈大滌子傳〉出現：「時徽守曹某，好奇士也，聞其在山中，以書來丐畫，匹紙七十二幅，幅圖一峰。笑而許之。」[4]這套畫冊的其中部分可能就是現藏北京故宮博物院的一套二十一開冊頁（圖85），是石濤為太守所作兩件同樣充滿雄心壯志的作品之一，另一件是一年多以後的1667年完成的《白描十六尊者卷》第一本（見圖155、156）。[5]若干年後，他在具有自傳性質的《山水人物圖卷》（圖86）其中一段，引用披裘翁典故提及為太守作畫之事：

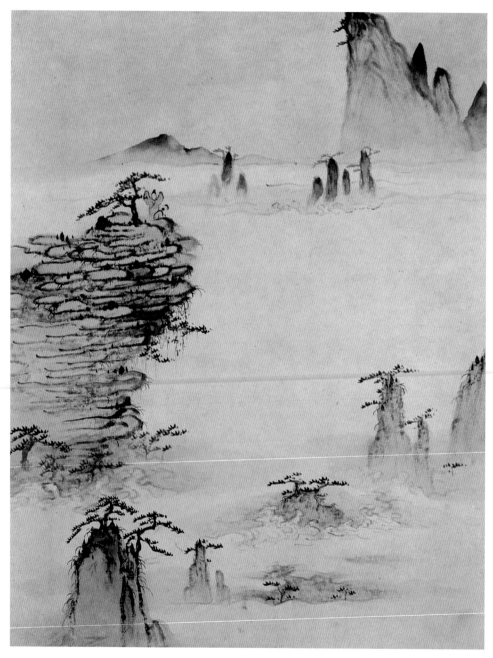

圖85　〈始信峰雲海〉《黃山圖冊》紙本　水墨或設色　全21幅　各30.8×24.1公分　第8幅　北京　故宮博物院
　　　圖片出處：《石濤書畫全集》，圖217。

披裘公者吳人也，延陵季子出遊，見道中遺金，顧而睹之，謂公曰：「何不取
之？」公投鐮瞋目拂手而言曰：「今子居之高，視人之卑。吾披裘而負薪，豈
取遺金者哉？」季子大驚，問其姓名，曰：「吾子皮相之士，何足語姓名
哉？」

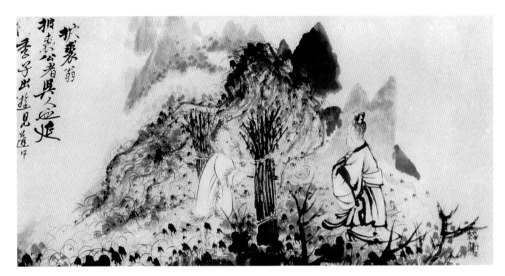

圖86　〈披裘翁〉　《山水人物圖》　卷　第2段　紙本　水墨　27.5×314公分　北京　故宮博物院

石濤曾簡略提及畫卷這個段落與歙縣太平寺和1668年的關連，因而指涉的必定就是石濤與曹鼎望的關係。它暗示了太守期望付給畫家訂畫酬金，然石濤不願以這種方式界定兩人關係，並藉由蔑視金錢的態度強調其自主性。假設這段插曲或類似事件真的曾經發生，一個相當諷刺的解釋是，石濤非常謹慎地培養他的商業形象，並且懂得，在適當時機召喚業餘畫家的高尚理想比接受現金委託更具投資效益。不過這肯定是個特例而非常態，就如1671年石濤給曹鼎望繪製十二幅風格各異的絹本山水軸作為賀壽，無論是誰委託這項工作，他必因花費龐大心力而獲得鉅額報償（見圖159）。[6]

　　所有的跡象顯示，石濤能夠兼擅詩書畫，實由於安徽時期良好的經濟狀況所致。他定期為徽州富商家族作畫，包括在皖南和旅居由徽商掌握鹽業貿易的揚州

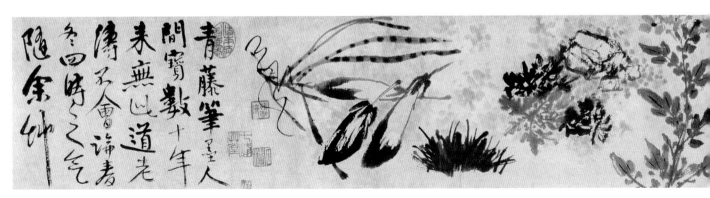

圖87　《四時寫興圖》　1685年　卷　紙本　水墨　19×242公分　香港藝術館虛白齋藏中國書畫

時。文獻記錄的委託者有重要的溪南吳氏（吳爾純、吳震伯父子）[7]、揚州的顯赫歙籍家族汪楫（1636–99）、汪玠兄弟[8]，以及因慈善聞名的揚州歙籍商人閔世璋。[9]由於石濤不曾客居這些人的住所，因此他無疑可以獲得某種形式的報酬，按當時慣例，可能直接支付白銀，否則就是其他貴重物品。截至1680年，石濤已在宣城積聚一批圖籍、書畫和古董收藏，這似乎是他積極鬻畫的明證。[10]另一方面，曹鼎望對他的贊助可以是一個特例，因為與清朝地方官吏保持良好關係，在許多方面雖不涉及金錢，卻存在很多好處。最重要的是，曹鼎望約於1667至1671年的關照庇護（大約1676至1677年由鄧琪棻接替）對一位隱匿危險身世的和尚而言，想必是物超所值。[11]正如第四章所描述，石濤常常利用畫作結交清朝官員，後來甚至以此作為爭取皇室贊助的策略。

石濤離開宣城之前，以棄置積蓄的財產這個象徵性行動，宣告1680年代初前往南京作清修苦行。在早期階段，也許暫時放慢涉足商業繪畫領域的腳步，尤其當時他與禪院深有往來。不過，我們發現到了1683年，他又為一位富人製作另一件賀壽錦屏（已佚）。[12]此外，兩年後（即1685年），為一名年輕仰慕者繪製的手卷（圖87）上異常顯明的題跋，可以證實他依靠繪畫作為日常收入的來源：

> 玉子馬生，寧澹之士也，探奇索雅，喜親筆墨，樂與清湘游。每於市頭或覿余書畫，則綣綣不能去。家雖貧，必以多金購得，然後始快。[13]

這段話雖然表面上也許意謂石濤過去曾有作品在市場出售，但實際上涉及的是他自1680年（或非正式的自1678年）以來作為根據地的南京，暗示石濤不斷供應這個市場。馬玉子並非南京時期向他買畫的唯一贊助者，石濤在1686年底離開南京前夕為友人周京作山水長卷《溪山無盡》，周京在卷末寫道：「余與清湘石公遊六越

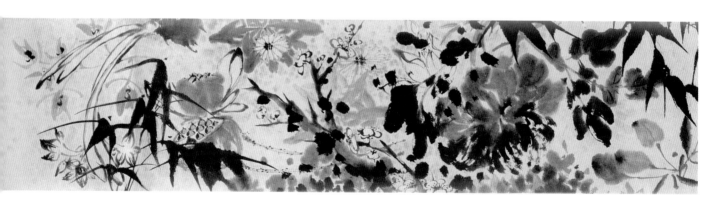

寒暑矣，凡我贈者佛法道言十之七，詩文十之三，畫則不過十之一而已。」[14]就像
其他例子，這裡的「贈」字可能只是美稱，正如方聞引用石濤南京時期詩句中的
「施主」一般：「暑月處寺中苦熱，欲求世人布施一草棚，故寫此冊以待施主，卒竟
無人問津。」[15]石濤在南京期間仍不斷地為徽州贊助人提供畫作，如吳震伯和新加
入主顧陣容的兒子吳承夏。[16]石濤也有朝廷供職的贊助人，值得注意的是1684年他
以常客或幕賓身分出入其官邸的提督學政趙崙（另一位北方人），並為他（見圖164）
及其子趙子泗（？–1701）繪製數件作品。[17]在此同時，石濤選定的職業形象促使他透
過一定的孤高難親而與市場保持疏離，他對於何以在1680年代自稱為瞎尊者的自述，
正好是這種態度的總結：「吾目自異，遇阿堵則盲然，不若世人了了，非瞎而何？」

石濤自1687年三月的第一次北行受挫之後，便以揚州作為根據地，這裡在十七
世紀末期已超越徽州成為徽商贊助人的重要集中地。石濤為了再赴北京，似有籌款
的必要，而沒有其他地方比揚州更適合一位交遊廣闊的畫家販賣作品。當徽州還瀰
漫著相當儉樸之風的同時，揚州則反之任由商人公然揮霍以樹立身分地位。雖然這
段期間具有明確受畫者的紀年之作稀少，但由石濤與揚州商人圈往來的相關證據，
已足資證明他是在這種環境下鬻畫。[18]這並非表示他只在有報酬的情況下作畫，而
是對他來說，贈畫必定是罕見的——至少對於別具意義的作品而言是如此。1687年
夏天，他應「子老」（或許是他的弟子兼佛門師姪東林）之請作山水軸，並利用題
跋保證受畫者的幸運：「潑墨數十年，未嘗輕為人贈山水。」[19]同年稍後，一位
1681年南京鄉試第一名（後來更於1694年北京會試第一）的南京人胡任輿，向石濤
寄上信函和貴重的岕山茶索畫。這份茶葉是否就足以支付畫價？或者只是未提及的
金錢以外的禮貌性（或前奏性）禮物？都沒有合理答案，或許一切要看所送茶葉多
少而定。無論如何，石濤對禮物笑納，並且製作了一幅山水，畫中刺鼻潮濕的氣息
正好是這份香茗的象徵（圖88）。

1680年代晚期石濤在揚州度過的三年間，其經濟活動無疑與春江社的交往有
關，這是將他介紹給城中文化菁英的推手。春江社將需要贊助的文人引介予慈善富
家，例如姚曼就是石濤一幅頗不尋常的梅花畫軸的受贈者；畫中楷書可能受到碑刻
的啟發（見圖13）。[20]此外，又有名流如詩社創辦人吳綺（1619–94），曾任縣令，同
時是溪南吳氏家族的著名詩人及劇作家。石濤於1687年為他繪製一件非常精美的山
水扇面（見圖46），在召喚三十年前湖南衡山的記憶中，就如其題跋所言，他不只
找到方法跳脫揚州這片缺乏山景的沉悶區域（其沮喪緊接著《白描十六尊者卷》的
失竊），而且可能知道吳綺年輕時也曾登覽衡山。[21]詩社另一位在清廷任職的成員是
後來描寫明朝衰亡的經典戲曲《桃花扇》的作者孔尚任，當時正在江蘇北部治河官

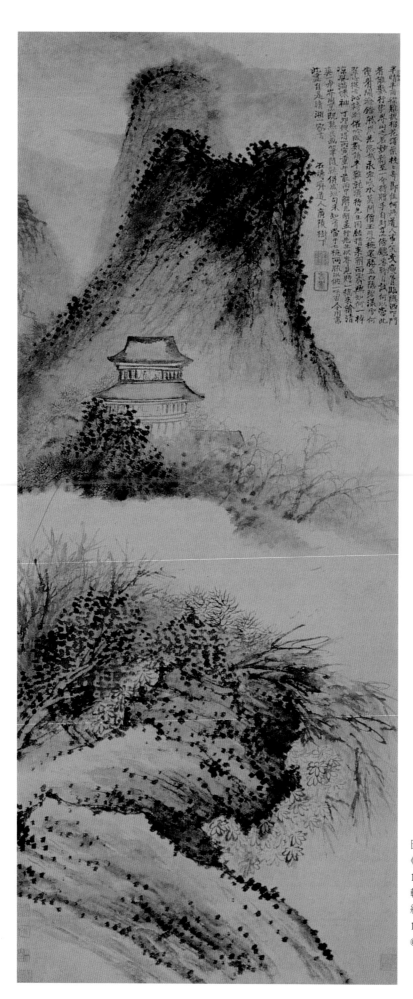

圖88
《品茶圖》
1687年
軸
紙本 設色
126×55公分
©佳士得公司（Christie`s Images）

員孫在豐（1644–89）幕中。現存有孔尚任一封給詩社寒士卓爾堪的信札，請他居間向石濤求取佳作，是畫家利用社團吸引新贊助人的例證：[22]

> 〔石濤〕詩畫皆如其人，社集一晤，可望難即。別時又得佳箋，持示海陵、昭陽諸子……。僕欲求一冊，以當二六之參，不敢徑請，乞足下婉致之。

石濤曾在社集上被引薦給孔尚任，或許也知道孔尚任對繪畫有興趣，因此沒有讓機會溜走。一方面以獨特的方式（豪邁的詩、一點冷傲）給對方留下印象；另一方面，他在孔尚任離開前小心翼翼地準備好一把扇。雖然區區一紙摺扇贈禮不甚起眼，但他對這件作品的明顯用心，除了顯示對孔尚任的景仰，也可證明有足夠能力接受更重大的委託。同時，他先前的冷傲保全他不至淪入逢迎或是自利的姿態。詩社集會作爲一個中性的場合，讓畫家和贊助人得以相會，亦提供了日後聯繫的無數潛在媒介。

石濤在1690年北上時，處境再有轉變。幾乎所有現存停留北京與天津時期的作品都是題贈之作，說明人際關係在他實踐壯志時的重要性。正如第四章所討論的，有些畫作明顯是爲了償還某些提供款待或以種種形式支持他的人情債，另外可能是作爲吸引他人注意的嘗試。然而，石濤一如往常地以畫維生，因爲像博爾都和圖清格等富有的業餘畫家，皆願意支付報酬讓石濤給予指導；當鹽商張霖和從弟張霔把石濤帶進天津社交圈時，社會常規已注定了他們必須大方慷慨。[23]石濤在一幅1691年爲禮部侍郎王澤弘所作的山水畫題跋中，徵引古代文人比較文名與物品市值的文字，間接提出繪畫的商品價值問題：「歐陽公云：『文章如精金美玉，市有定價，非以口舌貴賤也。』知言哉！」如同1680年代，這個時期也有作品流傳，然相對之下則多爲不具情感的委託之作，包括在王封溁府中忠實摹製一件明式構圖的畫作（圖90），以及幾件臨場即興。以上兩種類型的繪畫反映了，石濤基於社會和經濟原因，可能身不由己。

因此，石濤由十五開始到五十五歲，在各種不同環境中專職作畫。這段時期的他或許應稱爲半職業畫家，因爲僧人已經算是他的「正業」。直到石濤與佛門疏離，才能夠（由於他不具有其他市場化的技能）終於完全致力於藝術事業，道教在這個過程中似乎總是與摒棄建制上的宗教理想有關。石濤南歸後，朝著專職的方向跨出第一步，在一個與過去截然不同的基礎上，於揚州地區營生多年。1693至1696年間，他多半的時間都在揚州度過，除了在寺院中生活（及作畫），也接受富有贊助者在城外別業的熱情款待。客居私人宅邸讓石濤多了一重「門客」畫家的角色，這也是詩

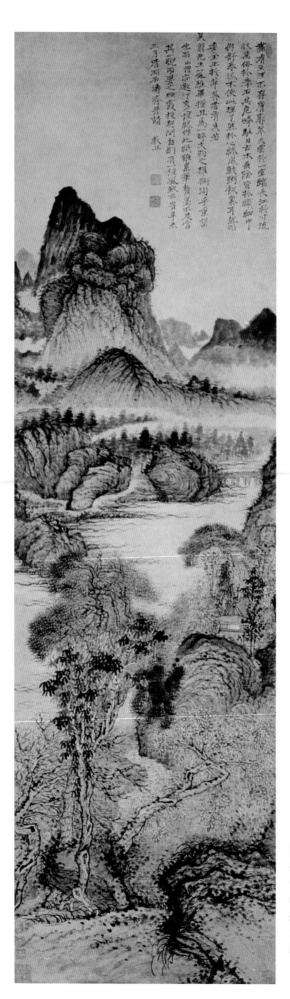

圖89
《古木垂陰》
1691年
軸
紙本 淺絳
174×50.7公分
遼寧省博物館

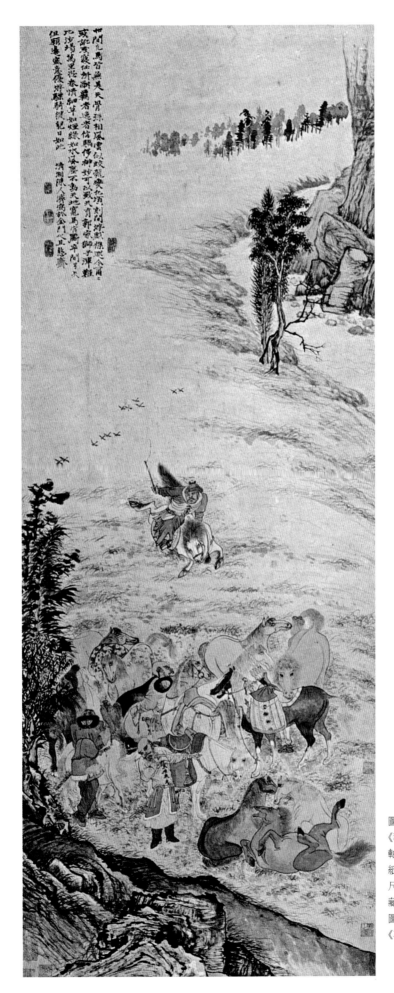

圖90
《秋狩圖》
軸
紙本 設色
尺寸失量
藏地不明
圖片出處:
《石濤書畫集》,冊1,圖52。

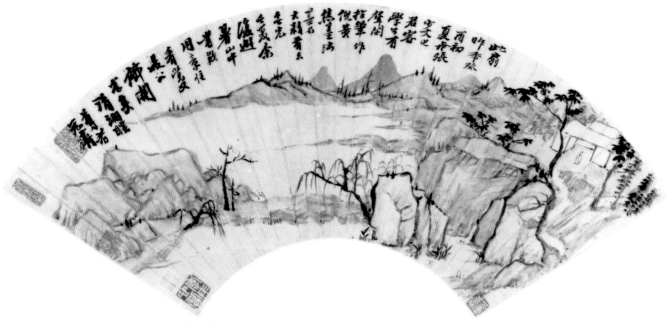

圖91 《仿倪黃山水》1693年（1694年補跋） 摺扇 紙本 水墨 尺寸失量 上海博物館

人和學者普遍利用的贊助形式，他至少在北京王封漵府中居留時就已經對此熟悉。

如第五章所言，石濤在1693年的夏秋兩季，先後成為兩名富有的春江社友王學臣和姚曼的座上賓。在王學臣「山中」的有聲閣裡，石濤並非唯一的客人：來自長江對岸的鎮江（南方少數旗營所在地之一），漢旗人士張景節也到此地避暑，並得到石濤兩幅畫（圖91，另見圖174）。[24]同樣的，石濤也不是同年夏天轉往吳山亭接受姚曼招待的唯一賓客，還有一位陪客是他的南京詩人舊友杜乘。[25]石濤在秋天給姚曼畫的冊頁最後一開，對詩社給予他的助益表示感激，他在題詞中選用了一首社集時的詩作（見圖6）：「三千客路水雲夢，九月窮途憾慨心。賴有文場諸長者，惜陰詩賦大家音。」[26]詩中鋪展了天寧寺西園的意象，俯視著沿城北周圍蜿蜒的運河。根據詩意，這或許正是詩社集會處的景致。

1694年夏天，石濤與張景節回到山中，再度客居吳山亭；但次年夏天，石濤已找到新的東主。1695年六月，他接受前大學士李天馥以及身為著名業餘畫家的太守張純修之邀，到安徽北部的合肥一聚。[27]李天馥在清廷一帆風順的仕途，因丁母憂而暫時中斷，自1693年起退隱在家，招待來自藝文界的賓客。蘇州劇作家、《長生殿》作者洪昇（1645–1704）就是先於石濤造訪李天馥那偏僻居處的其中一人。我們不知道石濤之前是否與兩位主人熟識，但張純修與張景節一樣隸屬漢軍旗人，兩人又同姓，想來應有親戚關係。石濤在合肥下榻於著名詩人大官龔鼎孳（1616–73）

的豪華故居，在此停留數週之後便決定返回揚州，顯然並非受到主人的壓力所致。
他給相國所繪製的畫作已不復存在，但我們仍然可以見到他答謝太守的作品，是在
回程途上爲風所阻於巢湖岸邊渡口時完成的實景佳作，其上幾首題詩更令作品增添
幾分精緻（圖92）。石濤以慣有的坦率作爲題跋的開場：「且喜無家杖笠輕。」

自合肥歸來後，石濤在揚州附近的儀徵許松齡宅邸中度過殘夏。許松齡極富文
化素養，出身於世居儀徵的徽州望族，[28]對當代繪畫一直有相當興趣，特別是1680
年代與南京畫家龔賢維持緊密交往。早在1682年，他已透過江西畫家羅牧
（1622–1708）的仲介，請龔賢繪製一件手卷；同年稍後，又邀請龔賢到揚州和儀
徵，得到龔賢帶來的第二件作品。[29]他當時向這位南京畫家大力承諾，會以終身報
酬來答謝他固定提供的繪畫。龔賢對此全不反感，並在一則題跋中記錄了這件事。[30]
現存龔賢一封1682至1684年間給許松齡的信札，說明了這個承諾背後彼此的親密關
係：[31]

> 諭吳心老中堂大幅，已從白下覓舊紙，成一幅，長一丈、闊四尺，一幅長八
> 尺、闊四尺五寸，不識當用何幅？乞示。一幷與尊畫捧來如何？吳野人〔吳嘉
> 紀，1618–84〕[32]字曾寄去否？諸作何不命一能書者抄錄下，匯爲一集，句有
> 未安者，稍加改正，刊刻傳布，可有請祀之。（章）張本侯弟歸時通儀，同爲
> 料理何如？

就石濤的情況而言，至少有五件獨立的書畫與許松齡有關，包括足以與龔賢畫給許
松齡的任何一件手卷相匹敵的《黃山圖卷》（見圖16）。雖然這件特殊作品是朋友訂
製的禮物，但其餘似乎都是許松齡自己委託的，包括石濤獨有的在形象或筆墨效果
方面同樣結合著不羈、蒼勁和緊逼力（immediacy）的竹畫。[33]倘若連許松齡提供的
地主之誼都考慮在內，則石濤與許松齡的關係似乎跟龔賢與這位商人的關係有些共
同點；換言之，許松齡扮演的角色比較近於贊助人一詞承載的所有意義，甚於單純
的客戶。[34]以1695年石濤的處境看來，這種關係的機會顯然難以抗拒。雖然石濤在
夏季過後返回揚州，但仍與許松齡維持密切來往，甚至在暮秋之前就回到許宅，居
住在龔賢1682年曾仕過的書齋，更可能停留到1696年春末。

相信許松齡並不活躍於揚州春江社，他是擁有巨額財富的獨立文化贊助人，這
一點跟徽商程浚很相似。石濤在1696年春末結識程浚，接著到他位於歙縣的別業度
過夏天。程浚早年曾數度鄉試落敗，他爲1693年官修的鹽貿史乘《兩淮鹽法志》撰
寫的傑出商人傳記，反映出他是一位出色的文人、嚴謹的經濟學家、善於辭令的商

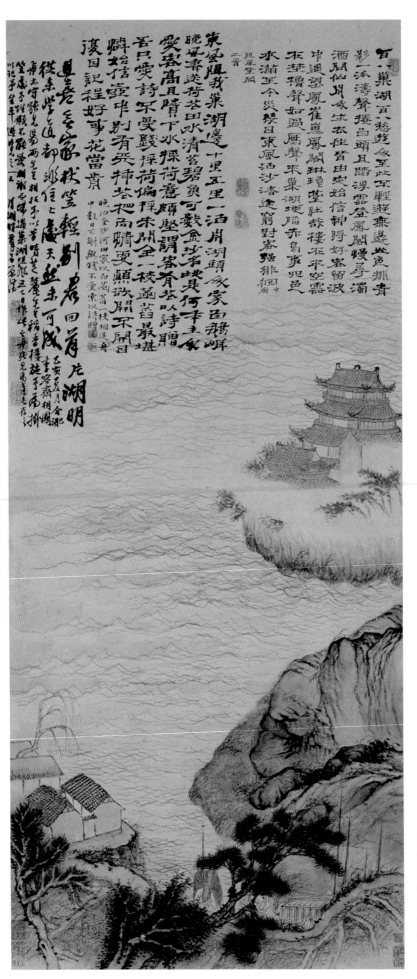

圖92
《巢湖圖》
1695年
軸
紙本 淺絳
96.5×41.5公分
天津市立藝術館

界領袖。[35]到他晚年退隱徽州時，仍是具有相當社會地位的煊赫人物。其家族也不
例外：他的兒子們在他死後迅速集齊連署，請求以鄉賢的名份為他立祠。[36]第五章
介紹石濤客居程宅時為程浚所繪的手卷，明顯是用以展現詩書畫三項全能的傾力之
作（見圖72）。石濤在畫卷中的文字更清楚表明其自我宣傳的功能，承認這一點並
不貶低它的價值。石濤因應需要，在畫中展示他的北行使其晉身全國最上層的社交
圈。他在春天時曾為程浚所藏徽州最著名畫家弘仁（1610–64）的手卷題跋，這次
則採用弘仁風格描繪了作客的松風堂。石濤在自己手卷上的題跋，推崇程家為所有
徽商（特別是歙縣）家族的代表。他與這些家族往來數十年，如今準備建立自己的
繪畫業務，也是仰仗他們支持。不過是全卷的一小部分，石濤巧妙地以效力菁英的
畫家形象，向這位新朋友兼贊助人自我推介，同時技巧地將程浚與贊助行列中卓越
相稱的前輩相提並論，稱許他「慷慨揮金結四方」。石濤的策略很成功：程家果然
從此成為石濤的重要支持者。

石濤1693到1696年間接受款待的贊助者大部分來自徽州，尤其是籍屬歙縣的重
要商人：王學臣、姚曼、許松齡、程浚。其他主顧中歙縣背景的同樣獨占鰲頭，[37]
例如他在1693年秋天送給歙縣舊友吳震伯的若干畫作裡，把徽州土人愉悅生活的生
動描寫跟題跋中的自我焦慮互相對照（圖93）。[38]1694年《為黃律作山水冊》的受畫
者雖為來自南昌的訪客，但也是歙縣人（見圖63）。1695年夏天，石濤過訪大鹽商
鄭肇新的著名儀徵別業「白沙翠竹江村」。鄭氏當時在儀徵重修道觀，並因1711年
刊刻元代先人經學著作而為人所知。[39]石濤此行至少完成三件作品：第一件是已佚
的《江村泛舟卷子》，記錄七月時與包括已在此旅居一年多的文人先著等其他賓客，
共同舟遊別業的情景；[40]第二件是存世作品，為一套書畫對題的精彩冊頁，畫上沒
有題贈，取而代之者是一首送給某位友人——也許是鄭肇新，但更可能是先著——
的〈白沙江村留別〉詩（圖94）：

潦倒清湘客，因尋故舊停。

買山無力住，就枕宿拳寧。

放眼江天外，賒心寸草亭。

扁舟偕子顧，而且不單丁。

此詩是與先著同遊鄭肇新的別業時所作，已遺失的手卷可能描繪同一主題。跟詩相
配的畫面裡，石濤描繪自己駕著小舟由白沙江村前往另一個目的地；但在他搖槳的
同時，也正向觀者鞠躬致敬。藉由透露自己期待安頓的渴望以及當時的艱難處境，

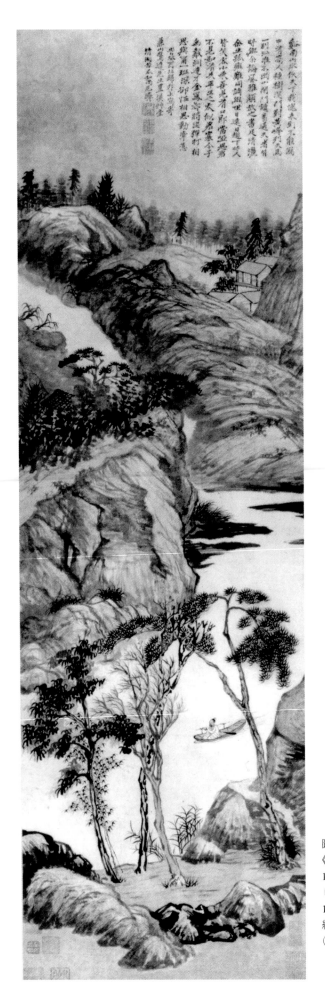

圖93
《溪南相思》
1693年
軸 紙本 設色
135.9×41.3公分
紐約 王季遷家藏
（C. C. Wang Family Collection, New York.）

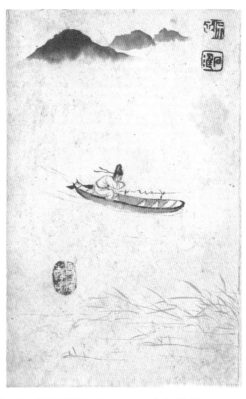

圖94　〈白沙江村留別〉《歸莊圖冊》紙本　水墨或設色　全12幅（附對題）各16.5×10.5公分　第5幅
紐約　大都會美術館（The Metropolitan Museum of Art, New York, from the P. Y. and Kinmay W. Tang
Family Collection. Gift of Wen and Constance Fong in honor of Mr. and Mrs. Douglas Dillon, 1976
[1976.280].）

石濤此時所懇求的或許不單是這位朋友的同情，因為先著可以有效地扮演吸引鄭肇
新贊助石濤藝術的仲介角色。石濤至少還為鄭肇新畫了另一件描繪其別業十三景的
手卷，此卷不幸亦已失落。[41]

　　1695年同一個忙碌的夏天，石濤開始一段新的長期交往，這次是旅人黃又，又
一位歙縣家族的贊助者，其「善財」在此時一開冊頁題跋中提及。接下來的幾個
月，石濤至少供應黃又三套畫冊，1696年初也為黃又的小友暨親戚黃吉暹繪製代表
作《秦淮憶舊冊》。[42]難怪畫家會在1696年夏季給程浚的手卷中吹噓自己與歙縣方面
的關係：「出人往往矯如龍，我生之友交其半。」雖然我在此引用的都是尺幅相對
較小的作品，但石濤為歙縣主顧所作的畫不太可能受此限制。好幾幅可定為這個時
期的大軸，以及1693至1694年冬天為某位身分不明者所作的一組庭園主題的十二連
屏，都暗示了其他的可能性（圖95）。這件作品主人擁有的大型宅邸足以容納展延
六公尺寬度的畫作（如果這十二幅原來裱成圍屏的話，或許寬度略減）。

　　事後看來，石濤1693到1696年間浪跡四方的活動可能被誤解爲直接建立繪畫業務的墊腳石。當然，這些活動讓他發展揚州及其他地方的顧客網絡，同時也累積購買自宅兼畫室的資本。然而由1693年的觀點來看，當時要建立一宗全職的城市商業，無論在心理上或實際上看來都令人卻步。建立繪畫事業就像其他都市企業一樣是複雜的事務，必須擁有資金儲備（或許是靠山）、固定的生產和銷售據點、與代理人的穩健關係、與顧客的廣泛接觸，並且努力不懈地保證商品的市場敏感度，甚至開創新的市場。我曾引用過這時期的一段言論，揭露他當時面對的課題所產生的巨大矛盾，以及隨之而來的種種妥協。[43]另一個類似的聲明可見於園景十二連屛之上，他坦白承認：「予性懶眞，少與世合，惟筆與墨以寄閑情古德」（1693至1694年冬天）。[44]此畫有別於其他大多數尺幅類似的裝飾性作品，爲紙本水墨，不賦色彩，這種美學呼應了他內心的矛盾。感官上的克制足以推銷其畫僧身分，恰好他正準備以畫僧的技術從事裝飾性任務——反映他轉向全職專業時所注定面對某種社會張力的美學妥協。不過，隨著作品需求漸增，石濤很快便克服了這種矛盾，以世俗的方式重新界定尋求自立的欲望：「我不會談禪，亦不敢妄求布施，惟閑寫青山賣耳。」[45]最後，在1696年歲暮時，他已具備足夠的安全感脫離僧伽和移居大滌堂，完全投入開放的市場，並爲獨立自主而以畫筆孤注一擲。

清初的職業文人

　　石濤的職業歷程以十七世紀晚期讀書人來說並非罕見，[46]它從屬於一個明亡以後文人大量進入職業繪畫領域的宏觀現象，謝伯軻（Jerome Silbergeld）在關於龔賢的開創性文章中已對此展開過研究。[47]由於出任政府公職的正常管道遭受剝奪，1644年後文人將晚明的風潮推向高峰，轉向書畫，把作爲社會身分定義的文化知識技能用以謀生。謝伯軻以「職業化文人」稱呼這群人，他們有些從事新近發明、詞意具有文化獨佔性的文人畫形式，有些則逐漸將工匠的技巧整合成自己裝備中的武器。有些人半職業地工作，不將繪畫奉爲職志，只作爲賴以生活的一種方式；然而大多數的人還是建立了繪畫業務，無論四處奔走或在家中從業，又無論直接賣給顧客，或透過代理人、裝裱店、書坊，都以定價出售畫作。儘管並非大部分，他們當中許多是因應著不同環境以及人生不同時段而採行多樣化的職業模式。這種適應力確保他們能繼續以畫家（及書家、篆刻家）身分創作野逸或甚至遺民的主題，並足以維持即使微薄的生計。事實上，特殊的道德立場正是他們魅力與市場的基礎。然

石
濤

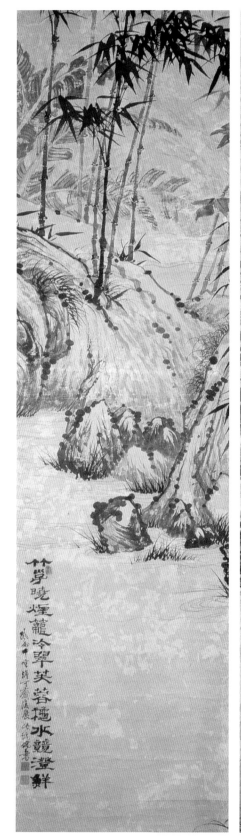
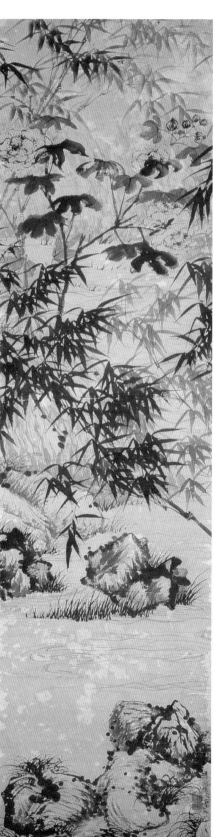
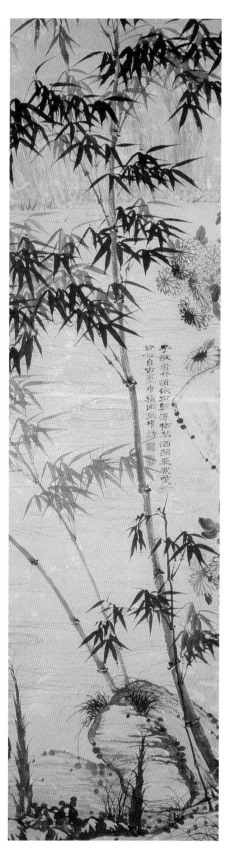

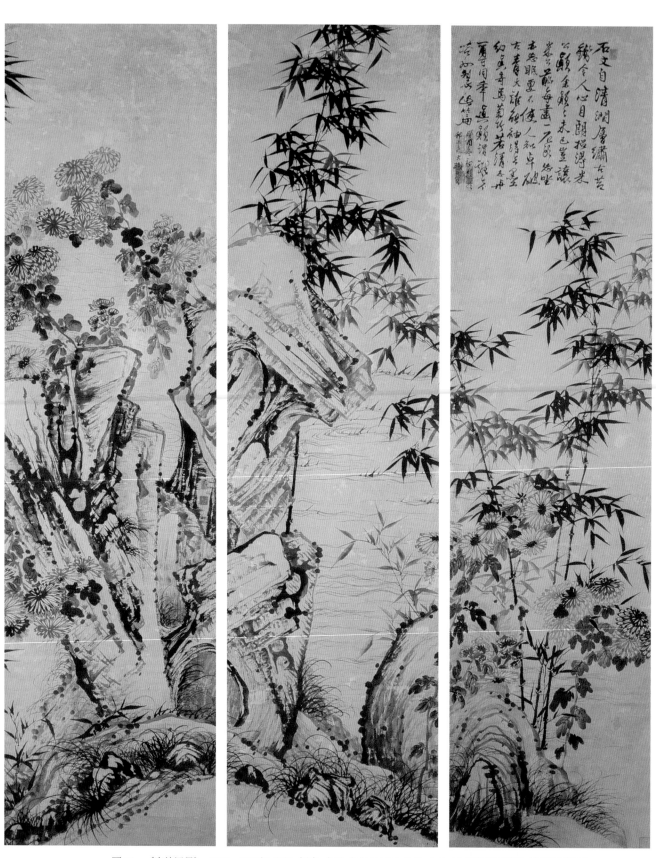

圖 95　《寫竹通景》　1693、1694年　12屏　紙本　水墨　各195×49.7公分　台北　國立故宮博物院（張岳軍捐贈）

石
濤

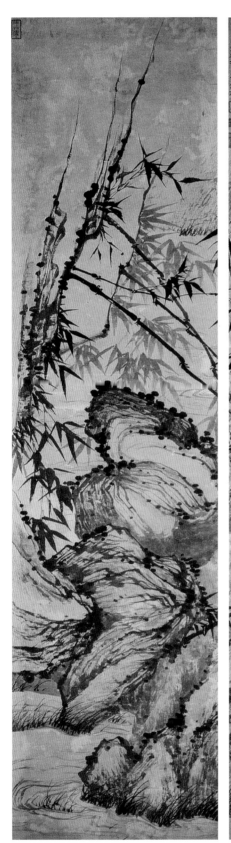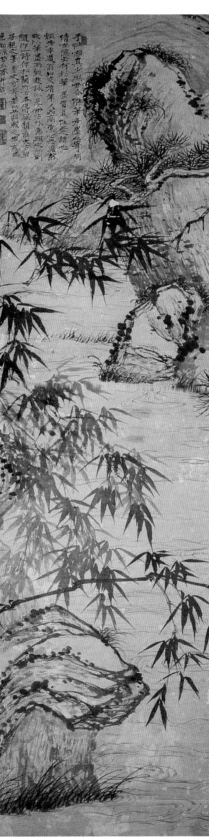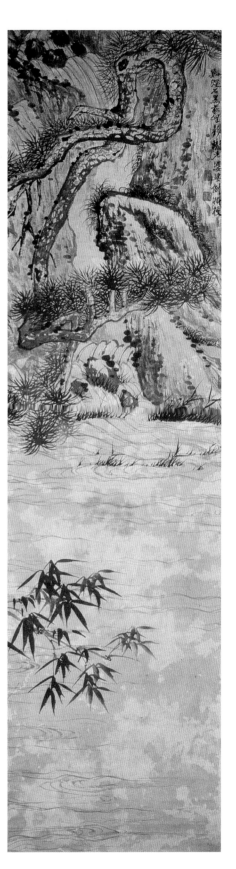

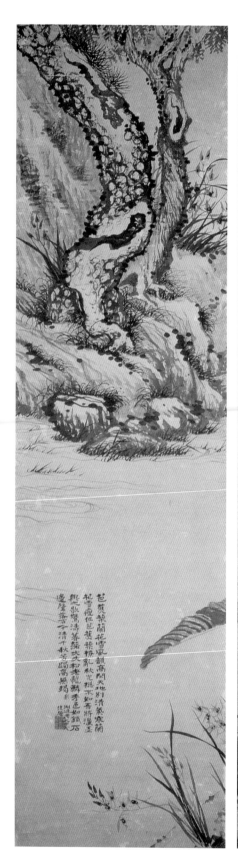
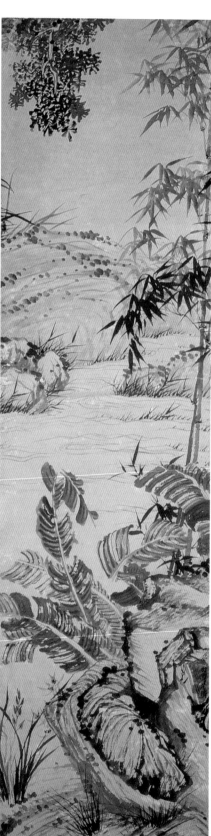
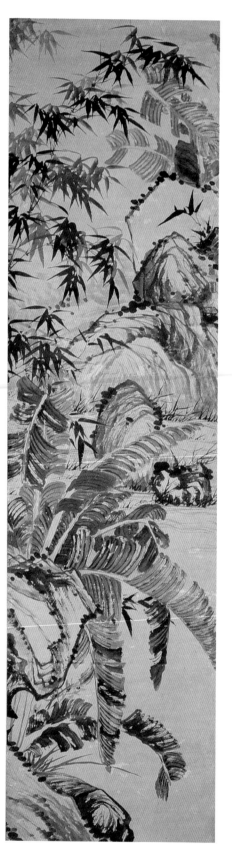

芭蕉黃蘭花雪韻萬閒天地別清氣竇蘭
花雪瘦仙芭蕉韶梧瑯那老龍鱗秀色如鐵石
與之斂襟清峯端尖如秋老龍鱗秀色如鐵石
邊聲落一片清千秋寫為崗無錫

圖 95　《寫竹通景》

而，他們之中大多數人或則在主題的層次，或則在形式和材質的層面上，都各自調
整以適應市場推崇展示的需求。這現象的一個簡明指標是所謂野逸畫家們現存的屏
風和連屏作品的數量。

　　商人（尤其是徽州家族）和仕紳（其中以清朝官員為主）是對野逸繪畫有強烈
需求的兩個群體。此處應再次強調，兩個群體有相當程度的重疊，而石濤就像其他
野逸畫家，在其事業生涯中與兩者同時交往。他們作品的需求程度，不但可以見於
這類受到市場支持的畫家數量，也可以從當時名家的偽作以及「代筆」現象的存在
而瞭解。具有徽州背景的商人不但對野逸繪畫，也對遺民作品倍感興趣，原因乃由
多種因素所結合。由於他們普遍保守的儒家觀念，衍生出對遺民的強烈同情；同
時，因為他們察覺到社會對商人的偏見，於是大力推行教育及文化活動，以期洗脫
銅臭。收藏畫作——包括古畫與當代有學識的畫家作品，也無論是否為文人畫——
就是這種實踐的一部分，並且自明代末年已然如此。[48]雖然他們的收藏情況迄今尚
未重建，但已有足夠的零散證據可以推論其存在。[49]清初在商人贊助下冒起的徽
派，是他們對繪畫強烈興趣的又一指標。而屏風和連屏作品的大量湧現則說明了徽
商文化的另一面，就是與其家鄉或遷居城市中皆可見的雄偉商人大宅直接相關的脈
絡。正如園林的修造，這都為了表現一種社會地位，跟消費及其視覺展示緊密相
連，特別是在揚州。

　　包括在職及退休官員在內的仕紳階層往往也擁有豪華府第。地方仕紳就如同徽
商家族，通常極度同情遺民和野逸人士。野逸人士雖然身處社會邊緣，卻是當時最
富名望的文人。這種名望也對那些效力清廷的官員（多屬北方人）具有吸引力，因
為幫助這群赤貧的文士可以作為他們在文化上忠於漢族社群的一種表現。在清初社
會分化的環境裡，文化每是將政治分歧的人凝聚一起的力量。最著名的例子無疑是
周亮工與宋犖，前者在清朝最初的二十五年間聚集了鉅量而全面的繪畫收藏，幾乎
囊括了當時所有著名畫家的作品；[50]後者曾任江西（1688–92）和江蘇（1692–1705）
巡撫，儘管在滿清統治下仕途顯赫，卻對那些與清政權疏離的人士深深著迷。[51]

　　總括而言，石濤與揚州的長期關係是文人畫（特別是野逸作品）在這個商業城
市中深具魅力的表徵。清代初期，許多來自江南各地的職業文人雲集揚州，這現象
雖然可以利用列舉大量人名來提出若干意義，但它仍然是一個值得繼續全面考察的
課題。[52]對於典型文人畫的市場需求而言，尤以山水、竹石、花鳥等題材，部分可
由當地職業畫家供應，其中最為我們熟悉的也許要算山水畫家宗元鼎（1620–98）、
張恂（前官員，1606–1686後）、顧符稹（1634–1716或以後）。[53]具備專長似乎是通
例，如文命時（蘭）、焦潤（蘭、竹、石）、吳秋生（竹）、黃筠庵（石）、施原

（驢），以及晚年爲十八世紀揚州八怪李鱓啓蒙老師的女畫家王正（花鳥）。[54]無論如何，市場對文人畫的需求遠遠超過當地畫家所能供給的程度。早在1645至1646年，周亮工任兩淮鹽運使時，就有一些南京畫家友人前往拜訪。最遲到了1650年代，數量龐大的野逸畫家不斷從各地來到揚州（或向此處寄送作品）。雖然徽州畫家程邃（1607-92）和查士標（1615-98）在揚州停留數十年（程邃爲1650至1670年代；[55]查士標爲1660年代末至1698年去世止），[56]幾乎可以被歸類爲揚州畫家，但大部分的外地畫家只作短暫停留。值得注意的是，查士標擁有不少弟子，且並非盡是業餘畫家。[57]外來畫家大多來自某幾個地區，主要有南京（龔賢〔1647至1658年旅居，並數度重遊〕、[58]施霖、[59]顧自惺、[60]王槩、[61]顛道人胡大）、[62]宣城（徐敦〔半山〕[63]和唐祖命〔1601-?〕）、[64]徽州（王尊素、[65]汪家珍、[66]葉榮、[67]江遠[68]），以及南昌（羅牧[69]和八大山人[70]）。要注意的是，這幾個地方可由同一條交通路線連結。同樣來自西面的還有安徽太湖籍的石龐（約1676-1705）。[71]來自東南方的畫家留下的證據不多，不過王翬就是在1660和1670年代由江蘇南部的常熟來到揚州；[72]蘇州的姜實節在1690和1700年代爲好些揚州贊助人作畫；[73]武進（江蘇南部）的惲壽平（1633-90）[74]以及杭州吳山濤[75]也都有揚州的主顧。

大滌堂企業：畫家與贊助人

張潮的《幽夢影》中載有一段交談，充分說明石濤身處的揚州中階級、文化和金錢的交織狀況：

〔張潮曰：〕文人每好鄙薄富人，然於詩文之佳者，又往往以金玉珠璣錦繡譽之，則又何也？
陳崔山曰：猶之富貴家張山朧野老落木荒村之畫耳。
江含徵曰：富人嫌其慳且俗耳，非嫌其珠玉文繡也。
張竹坡曰：不文雖富可鄙，能文雖窮可敬。
陸雲士曰：竹坡之言，是眞公道說話。
李若金曰：富人之可鄙在於吝，或不好史書，或畏交遊，或趨炎熱，而輕忽寒
　　　　　士。若非然者，則富翁大有裨益人處，何可少之？

幾位評論者都沒有忽略張潮在開場白的尖銳影射：獨立文人抱持僞善的態度來面對

富有的贊助者，拿了錢卻未給予相對的尊重。在接下來自由表述的交談中，文人們採取一連串攻擊性的自衛和轉移視線，最後一位評論者李若金（李淦，他對揚州時尚服飾的評論見第一章），或許由於對張潮的富裕身分保持警覺，才適當地給予贊助者應得的尊重，但仍不乏將文人作爲文化標準的強調。然而，比起任何一種謬論還要有趣的是這次交談所建基的普遍假設：文人注定要出賣自己的文化技能，而這種技能的市場是以富人（就揚州來說，雖然不是全部，卻大部分指的是商人或商人家族）爲中心。

揚州地區的社會菁英——包括但並非必屬富人——由好幾個突出的族群所組成，其中最重要的是徽商、陝商、晉商、地方仕紳，及數量稀少卻握有權勢的官員。那些即使已經在揚州世代繁衍的商人家族，仍然懷有強烈的鄉土觀念，常與同籍聯姻。至於揚州地方仕紳如興化王氏、李氏，和寶應項氏、王氏——各家族中皆有石濤好友及主顧——同樣也是深以籍貫作維繫，構成一個相對緊密的社會。不過，兩大社群間的界線因爲商人家族（如原籍陝西的寶應喬氏）與地方仕紳的融合而逐漸泯滅。

石濤在揚州的職業生涯深受這些群體所影響，無論是1697年之前或之後，他的顧客大多爲徽商家族，更精確地說是來自歙縣背景的家族（唯一能確定籍屬陝西或山西的顧客是上述寶應地區的喬白田）。經過一段時間後，石濤也在地方仕紳之間培養出一批可觀的愛好者，包括上列的幾個姓氏，同時也一如往常地經營地方官員這片園地。然而，重要的是不要把他的市場侷限於單純的地區性，正如揚州職業畫壇容納了許多來自遠方的畫家，石濤的作品也同樣賣給其他地區的主顧。有時是因爲主顧過訪揚州而達成交易，但石濤也接受來自徽州、南昌和北京贊助人送來的委託。因此他的顧客層面廣泛延伸至官僚、徽商家族，以及北京的滿清貴胄。

透過大量現存及著錄的題贈作品，石濤大滌堂時期一些較重要的贊助人得以爲我們所認識。例如，石濤曾在1700年代爲黃子青繪製數件作品。[76]不過，最足以反映石濤日常生活的最生動例證是他給不同朋友的二十五封存世信札，其中有幾封爲首度發表（全文可參考附錄2）。有些信札篇幅很短，甚至沒有任何與繪畫相關之處，但有一些則提供了石濤作爲畫家的職業生涯中異常明確且詳細的資訊。下文的十九封信札（編號據附錄2）實際上是商業往來函件，它們屬於眾多十七、十八世紀畫家現存但大都尚未整理研究的資料的其中部分。有一點必須注意，信札收件人的身分至今尚未完全確認，且與本文研究的大滌堂時期贊助人似乎未見關連。[77]然而，對於有信件傳世的其中四位，加上現存和著錄畫作及題跋作爲參考證據，就有可能重建石濤與這些人物的關係。

哲翁

　　現存信札中最大部分是寫給石濤稱爲哲翁的一位主顧。哲翁意謂「老哲」或「吾友哲」，是親密的稱呼：「哲」有可能是雙字名號的其中一字，目前尚未能辨識。正如石濤信札一般情況，給哲翁的信沒有一封是紀年的，但以印章及署款等內在證據看來，它們可以歸入大滌堂時期，引領我們進入逼眞的石濤生活情境：

信札5

尊字到此，三幅，弟皆是寫宋元人筆意。弟不喜寫出，識者自鑒之覺有趣。連日手中有事，未□□，謝畫遣人送上照入。

信札6

羅家館不動，周匏耶先生至今不知何處去，久未知下落。時聞貴體安和心是喜，因倒屋未出門也。

信札7

枇杷領到，菓未知在何日，一咲。尊畫不能礱，可恨，可恨。

信札8：

前所命大堂畫昨雨中寫就，而未書款，或早晚將題。稿，即寫足翁正之。

信札9：

前長君路有水弟因家下有事未得進隨謝之。目下有客至，欲求府中蓬障借我一用，初五六即送上。

信札10：

入秋天氣更暑早，坐立無依，想先生或可長吟晚風之前也。前紙寫就馳上。

信札11：

早間出門，日西此時方歸。昨承尊命過□齋，有遠客忽至索濟即早同往眞州，弟恐失□，弟如領厚亦然，謝謝。

信札12：

尊六兄小像巳草草而就，遣人□□[78]上教覽。不一。

信札13：

今歲伏暑，秋來□□日高，乃如是知我先生府中更炎。弟時時有念，不□過，

恐驚動……〔其餘文字殘損〕。

信札11說明，只要顧客夠重要，石濤準備隨時候命，一旦接到委託通知就會到顧客家中作畫，即使這位顧客（或為許松齡？）所住遠至儀徵。石濤與哲翁之間的關係正如跟許松齡一樣，在商業而外也有社交成分。石濤顯然會經常過訪哲翁的居所（信札9、11、13）及於自己家中款待哲翁（信札10）。他們對詩的共同興趣反映於一件現存書法手卷，石濤在卷上寫滿自己的早年詩作。[79]有兩封信札顯示，石濤亟欲顧客明白正在委託工作的進度：他提到了一組書法作品中三件的完成（信札5），以及一幅掛軸已經可以加上題跋（信札8）。據第一封顯示，這組書法之前曾經過討論，而且意見由顧客主導。在信札8，石濤讓哲翁參與審視草擬的題跋；而信札12更清楚表示，他若對畫像不滿，可以退回。理所當然，由於題跋當中包含著致意，而肖像也因為顯而易見的原因，故此在社交上需要小心處理。然而，哲翁的意見並不全都會被接受。在可能是關於一張絹畫（不一定是石濤作品）的信札7中，石濤拒絕了哲翁要求上礬的提議。[80]最後有一點要注意，並非所有的畫都為哲翁本人而作，為其胞兄或堂兄所作的肖像可能是一份禮物，而信札5提到的「謝畫」則似是較無特色的社交或商業禮品。

江世棟

由信札看來，石濤與哲翁的關係是友好甚至是親密的一種，其中明顯散發一股摯交的氣氛。相反的，現存四封寫給歙縣商人（哲翁可能也具有相同身分）暨大主顧江世棟（約1658–?）的信件，就充滿緊張關係。根據這個事實，它們益發清晰地揭露出石濤在轉型為全職畫家角色時遭遇的重重困難。江世棟出身於揚州一個極富教養的徽商人家，其家族在十七世紀末到十八世紀出了眾多官員、文士、畫家，以及文化贊助人，其中江世棟的兒子江恂後來更成為江南地區首屈一指的藝術收藏家。江世棟本身就是詩人兼書法家，這或許是受到他叔父江闓的影響。江闓是有舉

人功名的知名文人，曾短暫擔任過品秩不高的省級官員，1679年博學鴻儒試落第。[81]不過，江世棟在揚州的文人圈似乎並不活躍；就像程浚和許松齡一樣，他的名字不見於當時文集中存留的無數宴遊雅集記錄，或許因爲生意忙碌導致無暇追求這方面的餘興。[82]由於石濤寫給江世棟的信只留下過錄本，因此難以斷代，甚至連粗略推測都不可能。[83]只有在信札15，石濤用了宗室的名字「極」，顯示時間在1702年或以後。可是，由著錄的作品顯示（見本節稍後所列），石濤與江世棟的關係持續了數年，始於1699年或之前。

在這封最長的信中（信札15），當石濤發現必須向顧客詳細表述自己的工作計劃，以及他所期待的報酬和待遇時，幾乎無法抑制怒氣。造成他憤怒惆悵的部分原因，必定是因他早年的文人教養毋須如此（就文人的角度來說）不客氣的表白：

信札15：

弟昨來見先生者，因有話說，見客眾還進言，故退也。先生向知弟畫原不與眾列，不當寫屏。只因家口眾，老病漸漸日深一日矣。世之宣紙，羅紋搜盡，鑒賞家不能多得；清湘畫因而寫綾寫絹，寫絹之後寫屏，得屏一架，畫有十二，首尾無用，中間有十幅好畫，拆開成幅。故畫之不可作屏畫之也。弟知諸公物力皆非從前順手，以二十四金爲一架。或有要通景者，此是架上棚上，伸手仰面以倚高高下下，通長或走或立等作畫，故要五十兩一架。老年精力不如，舞筆難轉動，即使成架也無用，此中或損去一幅，此十一幅皆無用矣，不如只寫十二者是。向來吳、許、方、黃、程諸公，數年皆是此等；即依聞兄手中寫有五架，皆如此；今年正月寫一架，亦如此。昨先生所命之屏，黃府上人云：是令東床所畫。昨見二世兄云：是先生送親眷者。不然先生非他人，乃我知心之友，爲我生我之友，即無一紋也畫。世上聞風影而入者，十有八九。弟所立身立命者，在一管筆，故弟不得不向知己全道破也。或令親不出錢，或分開與眾畫轉妙。絹綵來將有一半，因兄早走，字請教行止如何？此中俗語俗言，容當請罪不宣。所賜金尚未敢動。

問題的成因只有到了信件尾聲才變得清楚。江世棟派管家委任石濤製作一件屏風，管家預付石濤銀兩，並告知這件屏風並非放在普通地方，而是江世棟的寢室，暗示石濤對這件作品要特別著力。事實上，江世棟還有特別的要求，他希望這是一個通景屏，構圖必須橫跨整組屏風的十二幅。此外，屏風要以絹本設色這種較難的媒介。但石濤顯然發現了兩個問題：首先，石濤或許在管家離開後，打開銀兩包裹才

知道，所付數目與委託的重任及難度並不相稱，其特殊性沒有得到應有的金錢報酬。接著，石濤後來偶遇江世棟兄長，進而發現屏風根本不是專爲江世棟寢室訂製，而是當作禮物送給一位石濤不認識的人，更使原來的傷害增添羞辱。江世棟，或者他的管家，利用石濤對友誼的重視以獲取這種（已經是不合理的）價錢所能得到的最佳作品。

石濤的回應列舉出幾項要點。第一，他訴諸兩人關係的交情層面，提醒江世棟自己並非普通的畫家，接受這種典型工匠式的委託已經讓他心有不快。當中，他透露自己不僅厭惡屏風或連屏的形式，也討厭用綾及絹作爲媒材。他甚至可能想藉由暗示這非他的最佳作品，試圖教育江世棟捨棄這些形式和質材的裝飾性委託。其次，他轉向純粹的商業層面，大費周章地解釋爲何通景屏與一般委製的屏風不同，以及何以價格是後者的兩倍。他也不忘指出一直以來維持低價，先發制人地提出因爲主顧們的日子不景氣，所以他也甘於降價。[84]第三，也許部分原因是避免要求江世棟補送酬金以致丟臉，他嘗試說服江世棟接受十二幅單獨畫幅的屏風作爲解決。他用江世棟委製的前例，以及出售給其他江世棟會認爲身分相當的顧客的其他屏風爲例，來支持其論述（他提到的除了方姓以外，都是我們先前一再遇見過的一般徽州家族）。[85]

在冗長的開場白之後，石濤終於提起有關這件屏風眞正用途的尷尬議題，這是界定他們關係基礎的出發點。他在友誼與契約的交易之間，劃上一道清楚的界線。如果畫作是友情的表徵，金錢（理論上）在這事件當中毫無立足點，也沒有承受不了的辛苦，良好聲譽就足以抵償一切；但如果畫作僅是被主顧當作可以用錢買到的商品，就像江世棟的例證，那麼石濤就會依照「一般貨品」，亦即是參考那些作坊出身的競爭對手（諸如李寅或袁江）的定價。兩者的對立被尖銳區分開來——簡直比石濤的經濟行爲所能證明的更加尖銳。大多數的委任都包含著介乎兩端的灰色地帶，石濤在信中試圖區分的友情和市場概念，在現實生活中卻是緊密不分的。事實上，正是兩者間的關係給職業文人（相對於作坊出身的職業畫家）的特殊社會經濟行爲勾畫出定義，並由於其彈性而爲文人企業家的特殊觀念所注定的內在社會矛盾提供了一劑解藥。假如石濤對江世棟意圖利用他們交情的含糊表現出過激反應，那麼他也同樣失禮，最終在失去面子的同時也損失收入。至少，這是石濤的態度；但對於作品價格的歧見是可以理解的，雙方都可各執一辭。石濤希望作品的經濟價值可與對手如袁江等量齊觀。袁江的繪畫以感觀展現畫家傾注的勞動力，這種畫作的價值無須倚重畫家的聲名；它們是代表純粹投入勞力的高度工藝性物品。江世棟（或那位管家）顯然認爲石濤聲名、技術、勞力的結合，不值得他付出像其他屏風作

品一樣多的價錢。當然，畫家的信札旨在以不同觀點說服他。

　　且不管這個獨特事件的意義，石濤對價格的必要說明提供了寶貴資訊，值得我
們稍為偏離贊助的問題略作討論。為理解這個訊息，應該知道「兩」或「金」是銀
子重量的標準（稍重於一盎司），相當於十「錢」（或「星」）銀子。（「錢」又可解
作銅錢，以一百之數為理想。）一套絹本設色十二連屏必定接近可以買到的最昂貴
的畫作類別。石濤提及競爭對手，意在暗示他根據城中其他畫家對這種委託的收費
才訂出五十兩的價錢。他稱單幅組成的屏風要價二十四兩，也為我們推測他一般尺
幅較小的畫作的價格提供一個基礎，據此計算每幅平均為二兩銀子。這也許是他的
立軸的最底線，因為單幅立軸需要個別的題跋，而成組中的單件卻不必。唯一可能
比較便宜的掛軸，是草草而就的「應酬畫」。至於最高價位，如果石濤的「中堂」比
屏風內的單軸或單屏更為精緻，售價可能還可以多好幾兩。

　　無論如何，將石濤信札中的畫價與清初畫家的潤例相比，可以擷取出更多的訊
息。現存十七世紀晚期畫家的正式潤例至少有四份，這種行為的例子可上溯至十六
世紀後半葉為濫觴，持續直到二十世紀。[86]其中一份，是明亡後於蘇北淮安謀生的
著名遺民畫家萬壽祺（1603-1652）所擬訂，定價包括繪畫、書法和篆刻。[87]其畫價
如下：

　　畫人物五兩起至一兩止，不畫扇面；大幅山水五兩起至一兩止；小幅及扇面山
　　水三兩起至五錢止。[88]

另一份是稍後的1660年代，呂留良（1629-1683）為一眾六位各以篆刻、書法、繪
畫、文章為業的浙東清貧文人所寫的潤例。[89]雖然六人中有三位賣畫，但只有其中
一位的價目種類足夠廣泛，可資參考。[90]山水畫家黃子錫（1612-1672），作品兼得
南宗筆意與北宗的工力：

　　南、北宗山水，每扇面三錢；冊頁三錢；單條五錢；全幅一兩；每尺三錢；堂
　　幅二兩。

這些潤例的價值有兩方面。首先，它們提供了石濤立軸價格的比較基點。黃子錫將
他尺幅最大而且最昂貴的立軸定為最便宜種類的四倍；萬壽祺的比率則為5:1。而底

價（分別為0.5兩和1兩）在兩個案例中都實際成為立軸的單位價格。後來一位揚州畫家鄭燮1759年的潤例中，大小立軸間的價格比率只有3:1（6兩對2兩）。[91]以相同的原則應用到石濤的作品上，保守地以1兩為其單位價格，其最貴的立軸價值約為3兩至5兩；不過，根據名氣較低的萬壽祺有5兩和只具地方知名度的黃子錫有2兩的背景看來，上述估計是不可能的過低。單位價格1.5兩或許會比較合理，則最高的價格界乎4.5兩至7.5兩之間；甚至以2兩為單位價格，而最高價為6兩到10兩也並非不可能。很明顯，對石濤定價的相對層級實況作任何準確結論之前，還需要對這些畫家所處特定時期的一般物價及生活開銷有更多了解。

第二方面，這些潤例提供了推測立軸以外其他形式作品價格的基礎。黃子錫的價目提供了最佳起點，不但因為他的潤例最為完整清楚，而且還因為涵蓋了三種不同形式的單位價格——扇面一件、冊頁一開、或手卷每尺，定價相同。萬壽祺似乎將這三種形式一併列入「小幅及扇面山水」的類別，「小幅」或指手卷和冊頁。他的潤例雖然沒有黃子錫的清楚，但提供的單位準則卻是前後一致的。如果萬壽祺的單位價格就是他最低的0.5兩（五錢），那麼他的0.5相對於黃子錫的0.3正好與他們立軸的差額相去不遠；這樣，0.5兩便可以買到萬壽祺的一件扇面、單開冊頁，或一尺手卷。萬壽祺訂價的上限是3兩，相當於六尺長的手卷；雖然這個長度對手卷來說並不長，但目前並不知道萬壽祺有無像其他畫家所作的長卷。令人驚訝的是，一百年後的鄭燮也跟萬壽祺一樣將扇面和冊頁訂為0.5兩。它暗示這也許是知名畫家小幅作品的標準單位價格。以一開0.5兩的價錢，石濤的十二開冊頁或長卷可能都要花上6兩這不菲之數。[92]

除此之外，潤例也為書法價格提供指引，鑑於石濤的作品中有相當部分是書法而非繪畫，所以是一個重要的議題。不只因為他有需要扮演書法家，也特別因為他的許多手卷和扇面都給予書法和繪畫相同比重。在萬壽祺的個案中，小字或中型書法的單位價格遠低於繪畫類的任何一項；只有大書作品才跟繪畫相當，即使如此，也只能與小幅的相比。另一方面，呂留良提到的其中一位畫家吳之振，以大約等於他的小幅繪畫的價格賣字。至於一開始就以書法家出現的鄭燮，同形式的書法或繪畫收費都一樣。石濤不像鄭燮，他基本上是個畫家，但在同一件作品中常用多種書體和書風或因此讓他的書法價格提升，可能與相同形式的繪畫相若。

約於1700年時，石濤的畫價已有提供鉅額年收入的潛力。約於1725至1750年之際，最重要的清宮畫家每年可收到相當於130兩的俸祿，當然已包括了佳作得到額外御賞以及私人委託的收入。[93]十八世紀中葉，鄭燮記載像他一樣在揚州地區廣受歡迎的獨立畫家（如王澍、金農、李鱓、高翔、高鳳翰），每年都可以有數百兩到

上千兩的收入。[94]石濤要如何才能每年獲得一千兩如此高的收入呢？例如，以相對保守計算他的畫價（亦即卷軸1.5到6兩，小幅每件0.5兩，而屏風則為24兩），他每個月可能需要繪製並售出相當於三套十二開冊頁、三套六開冊頁、三件大掛軸、六件小掛軸（包括應酬畫）、一件長卷、四件小卷，還有六件扇面，其年總產量將近312幅各種尺寸的書畫作品，加上平均每兩個月一件的屏風訂單。[95]當然，石濤的畫室的實際產量又是另一個問題，只要對現存大滌堂時期真蹟數量的意見達致共識，應該比較容易解決；不過，石濤真的很有可能與鄭燮等人擁有相同等級的獲利。此外，我們沒有理由不認真考慮他不斷對被迫經常作畫而抱怨，這與他給江世棟的信開首提到他不是大滌堂唯一的人口必定有關：他的生意擁有一批受薪職員，也無疑有其他的經常開銷，諸如材料、裝裱、代理佣金、款待貴賓、社交餽贈、賦稅，都會大大降低他的實得收入。此外，他提到自己日益衰敗的健康，意謂著長期無法工作、高額的醫藥費，以及面對缺乏家人支援的茫茫前路。

石濤另外三封寫給江世棟的信未必晚於信札15，然而其中有兩封明顯是在緊張關係的背景下寫就，誘發人們將此解讀為屏風事件之後的修補意圖：

信札16：
向日先生過我，我又他出；人來取畫，我又不能作字，因有事，客在座故也。歲內一向畏寒，不大下樓，開正與友人來奉訪，恭賀新禧。是荷外有宣紙一幅，今揮就墨山水，命門人化九送上，一者問路，二者向后好往來得便。

信札17：
此帖是弟生平鑒賞者，今時人皆有所不知也，此古法中真面目，先生當收下藏之。弟或得時時觀之，快意事。路好即過府。早晚便中為我留心一二方妙，不然生機漸漸去矣。

石濤的三件禮物：兩幅他自己的畫——荷花與水墨山水，以及古代法帖，皆與記載所稱江世棟的文人修養相合。它們顯示，江世棟於屏風的興趣並不妨礙他對石濤野逸作品或相對高雅和不具裝飾性的書法拓本的欣賞。這種文人取向的品味在其他地方也可得到印證，例如1930年代日本出版過另一件以水墨描繪蘭石的掛軸（圖96）。江世棟曾於1699年安排石濤與八大的「合作」，顯示他對明遺民藝術的特殊興

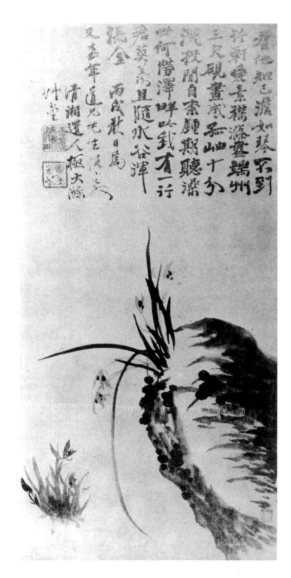

圖96
《蘭石圖》
1706年
軸　紙本　水墨
藏地不明
圖片出處：《支那南畫大成》，卷1，頁134。

趣。[96]同樣的情調，現存一件石濤爲江世棟而作的山水扇面上就題了一首意涵顯白的遺民詩。[97]而且，1699年石濤在江世棟家中，欣賞一幅十四世紀畫家黃公望傑作《溪山無盡》的仿本，是由偶爾作畫的書家汪濬所畫；石濤並於畫上題了一段充滿理論的長跋。[98]值得注意信中談及的書法拓本，暗示石濤也許參與藝術品買賣。

最後一封給江世棟的信提到他們之間商業關係的常態：

信札14：

自中秋日與書存〔項絪〕[99]同在府上一別，歸家病到今，將謂苦瓜根欲斷之矣。重九將好，友人以轎清晨接去，寫八分書壽屏，朝暮來去，四日事完，歸家又病。每想對談，因路遠難行。前先生紙三幅，冊一本，尚未落墨；昨金箋一片已有。

這封揭示性的信件非常清楚提到，石濤願意在特殊場合（祝壽）到一位身分未明的顧客家中作業。我們知道這件「屏」是以正規的隸書形式撰寫，花費四日才完成；可惜他並未說明由多少屏或多少軸所組成，不過據著錄的同時期其他賀壽屏風，會有十二屏或軸。[100]

他在最後的這封信中提到包括三件立軸、一套冊頁的委託，另外還有一件扇面（金箋），全都由江世棟提供材料。這使文獻可考的江世棟委製作品數量達到十四件之多。江世棟就跟哲翁一樣，無疑是石濤作品的收藏者，但如果僅將他們對石濤的贊助當成是收藏行為，可能會曲解了實際情況。他們委製的作品中一部分可能是作為禮物之用，富有家族社交禮儀的一個脈絡是用藝術品作為禮物，送禮是維繫廣大家族間親屬關係的其中一種方法。[101]哲翁送給胞兄或堂兄的畫像，以及江世棟送給親戚的屏風，可能都曾發揮同樣的功能。無論如何，送禮也成為無論是商業、政治或行政背景下與他人業務往來的既定模式。明末一篇對揚州著名徽商富家的記述或許依然適用於清代：「歲每市羅綺、布帛、玳瑁、犀象、金玉、釵釧、簪珥各數千百計，以為交遊酬贈，及內外女侍賚予之費。」[102]在此送禮顯然已超越家族脈絡。石濤在第一封給哲翁信中提到的「謝畫」，或許就是這種功能性禮物的實例。送禮的行為也許有助於解釋石濤作品，以及更普遍的揚州繪畫中，某些圖像的重要性，因為蔬果、花卉都常用作禮品。

程道光

第三組信件是寫給「退翁」，此人最有可能是程道光（號退夫）。程氏以主要的經濟角色周旋於關係緊密的親友圈，其中除了石濤，還包括黃又、黃吉暹、李驎、李國宋、王熹儒、王仲儒。[103]石濤自1690年代中期以後為這些人畫了大量作品，有些畫上還有圈中其他成員的題跋。這個交遊圈可能是1699年冬天在程道光家為黃又南行送別而聚首的核心成員，石濤後來為黃又旅遊詩作繪圖時，以冊頁描繪了這次雅集（見圖34）。[104]程道光、黃又、黃吉暹（程道光姐夫）是這個群體的贊助者，三人都出身徽州家族而自立門戶。[105]如前文所述，兩位黃氏後來成為知縣，也許是通過捐納所得。圈中其他成員則全是職業文人，就像我們現在熟悉的李驎、李國宋（1684年舉人）堂兄弟，和來自興化附近書香世家的王仲儒（1634–1698，李驎母舅）、王熹儒（1684年貢生）兄弟。王氏兄弟不獨以詩聞名，同時也是職業作家，此外王熹儒也鬻字。[106]至於李氏二人，李國宋在職場上顯然比較成功，他以撰寫科舉參考書為業，也是著名的多產詩人。[107]這四人都是遺民的同情者，李驎《虬峰文

集》與王仲儒《西齋集》皆遭到乾隆禁燬。[108]

在這個圈內，以李驎與程道光的關係來類比石濤，深具啓發性。程道光出資為李驎1691年的早期文集於1707年增訂刊行，支付成批的板刻費用（圈中其他成員也有所捐輸：黃吉暹送出三十兩銀子，石濤則捐贈一套冊頁出售。）[109]李驎也有所回饋，例如寫了好幾篇文章慶賀程道光宅邸的擴建，當然也收入其文集內。此外，程道光在李驎的文集中以出遊夥伴和雅集主人的身分不斷出現，這使相信具有文人觸覺卻很少寫文章的程道光間接得到此種身分。[110]繪畫對於建立或確認他的文化性格也有類似的作用，例如石濤一幅掛軸的主題就是描繪與黃又、程道光一同到揚州以北郊遊的情景。畫中醒目的橋代表著名的紅橋，它作為形象符號，讓人聯想到清代揚州士人文化的奠基事件，亦即1662年王士禎在此地主持的修禊活動；黃又後來也跟王士禎結交。[111]這幅畫是為黃又而作，但石濤致程道光的五件信札可反映程氏也是忠實的主顧：

信札18：
屏平乩不取久留　恐老翁相思日深。謹人送到，或有藥小子領回，天霽自當謝。

信札19：
連日天氣好眞過了，來日意□先生命駕過我午飯。二世兄相求同來，座中無他人。蘇易門久不聚談，望先生早過為妙。

信札20：
一向日日時時苦于筆墨，有德小子不成材，纍老長兄者皆我之罪也。今已歸家兩日矣，承以蜜柑見賜，眞有別趣，弟何人敢消受此，老長賜又不敢辭。若老連日想他心事必難過，何能及此客走？謝不宣。弟身子總是事多而苦，懷永不好也。

信札21：
味口尚不如，天時不正，昨藥上妙，今還請來。小畫以應所言之事可否。

信札22：
天雨承老長翁先生，如此弟雖消受折福無量，容謝不一。若老容匣字，連日書興不佳，寫來未入鑒賞，天晴再為之也。

信札19與信札20顯示，畫家努力安全地淡化商業與社會關係的界線，給顧客以款待，顯然還供應僕人，並分享友伴的近況。[112]信札18與信札21提供了屬於展示（屏風）以及可能是送禮（小畫以應所言之事）背景中委託任務的證據。然而，信札22透露石濤對畫作品質的關注可能是出於自娛。這封信也顯示石濤與另一位書家合作，無疑是為了讓信中提到的匣中內容更添光彩——也許裝的是石濤自己的書畫。程道光似乎是頗得石濤某種程度敬意的主顧，如果這位退翁就是八大山人在1694年寫贈名蹟《安晚帖》的對象，那麼，程道光與八大的關係也應當相同。[113]同時，石濤對品質的注意與他對疾病和衰老導致日益屏弱的畏懼不可分割。程道光是供應石濤藥品的其中一人，但不太可能代表他是大夫，他可能同時以金錢及部分昂貴藥品當作繪畫報酬。[114]如高居翰所指出，以藥品和其他禮物作為畫酬的例子並不少見。[115]這或許是令兩人交情得以自在的手段，石濤在1705年致程道光的《梅竹圖》軸上題詩，明確涉及作品售賣，可謂十八世紀中期揚州畫家的前驅：「若是合符休合竹，案頭遺失一分金。」（圖97）

亦翁

最後一組要討論的信札為具有特別趣味的兩封，因為其中一封的上款稱「亦翁先生大人」，暗示受信人是一位官員：

信札23：

多感老長翁懸念之思，明后日可以見宦，群獅心驚久已。連日濕熱，果耳不好過。昨蘇易門〔蘇闢〕奉問先生。畫竹書就。

信札24：

先生此行順流而得大事。晚成之時若見問亭先生〔博爾都〕，云即刻起身不過偶然，而行不即不離之間。畫先生看過，臨時再對可也。明早有精神必來奉送。

信件大致含意淺顯，我們再次見到蘇闢和博爾都這些人脈，藉喚起共同社群意識以保持商業場域上的關係。由第二封信可推測，這是一位駐揚州官員，因公務前赴京師，並向石濤訂畫作為送人的禮物。

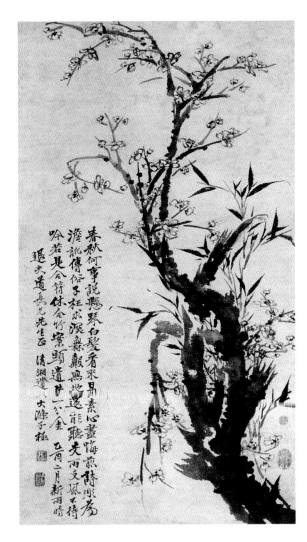

圖91
《梅竹圖》
1705年
軸 紙本 水墨
68.3×50.1公分
上海博物館

大滌堂企業：生產策略

　　石濤如何處理本身健康問題和客戶急迫需索對業務的雙重壓力呢？抱恙是他信札中不斷出現的主題。他在給哲翁的信中提到不能坐立，也害怕突發的勞頓；致江世棟的一封信中提到「老病漸漸日深一日矣」，而另一封則描述帶病中到主顧家繪製屏風，接著再病了一場；致退翁信中寫著：「弟身子總是事多而苦，懷永不好也。」他也告知亦翁：「群獅心驚」，並希望博爾都知道：「即刻起身不過偶然，而行不即不離之間。」甚至還有一封信（信札25）是給他的大夫予濬：「病已退去十之八九，承老世翁神力功，還求兩服即全之矣，駕亦不必過也。」這些信件雖然沒有紀年，但由一些紀年畫作上的題跋可知，石濤生病的時間是1697年初、1697至1698年冬、1698年春、1699初夏、1701年初、1701年秋，以及1707夏秋兩季，可能是罹患

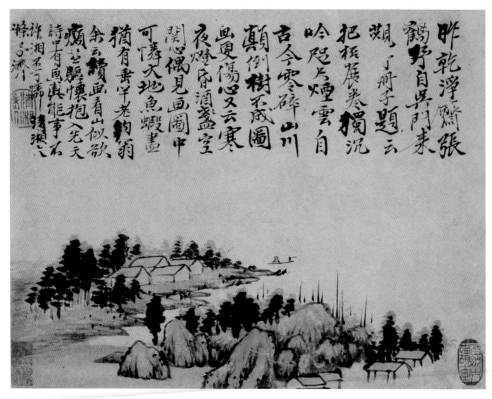

圖98　〈江村客至〉　《山水冊》　紙本　設色　全10幅　尺寸失量　第8幅　上海博物館

某種胃病或腎（腰）病。[116]這些信件和題跋交織成一個悲情故事，由於故事不完整，實際情況應更甚；石濤無恙的時刻可能愈來愈少。我們不難想像，疾病使他的工作中斷，反而加重痊癒時的壓力，導致其健康狀況更壞。而且他無法拒絕顧客，因此造成某些題跋上提到的諷刺性結果，就是病痛和壞天氣才能給予他脫離商業應酬的短暫喘息。[117]

　　儘管有時候顧客願意等待（程道光似乎特別有耐心），仍有很多訂單需逼切完成。就像他的信中顯示，顧客常常在通知後就立刻親自上門，有時甚至連通知也沒有。可以推測，那些要將他的畫當作商業贈禮的顧客，經常是處於一種緊急的狀態。石濤對這類狀況的合理應變方式是在手邊常備一些適用於作為禮品的畫，讓不速之客從中挑選合意的作品。這些儲備畫作雖然無從稽考，但我們可以根據現存作品及題跋推論，有幾個例子可以證實。石濤的旗人好友張景節在返回蘇州途經揚州時，順道至大滌堂拜訪石濤，按照石濤所稱是「來觀予冊子」。張景節揀選了其中一套之後，石濤在最後一開添上一段長題，使作品變得個人化（圖98）。一件八開的唐人詩意圖冊奇怪地在其中七開附上精謹、正式的題跋（見圖84、119），但通常會出現題跋的最後一開則只寫上一個「濟」字。由於「濟」字款的斷代可能後於這件

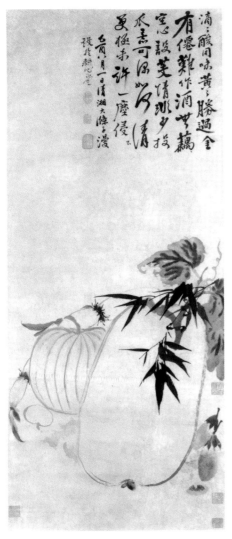

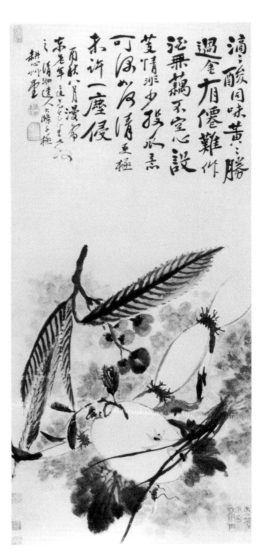

圖99　《蔬果圖》 1705年 軸 紙本 水墨
108.4×45.8公分
普林斯頓大學美術館藏
〔The Art Museum, Princeton University.
Museum purchase, gift of theArthur M.
Sackler Foundation.〕

圖100　《蔬果圖》 1705年 軸 紙本 水墨
85.6×41.4公分
紐約 王季遷家藏
〔C. C. Wang Family Collection, New York.〕

作品的年代，幾乎可以斷定石濤在繪製此冊時，心中並沒有特定的顧客對象。在這些洩露著其預先計劃的少數例子背後，隱藏著更廣泛的常規，我將在下一章以「商品繪畫」這個主題繼續探討。另一些不太預先計劃但也用作補充儲備的，是石濤餘暇間自娛之作。例如，石濤在《因病得閒作山水冊》的題跋就清楚提到，這套冊頁最終都會成為市場上的商品，因為「文章筆墨是有福人方能消受」。[118]

石濤的第二個策略是發展出一種速寫的繪畫模式，以便在接獲緊急通知後迅速完成作品。這也有助他打入較廉價的市場，利用多銷彌補薄利。這個假定存在的

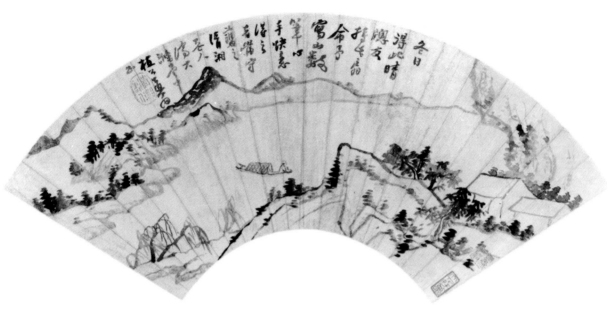

圖101 《山水》 摺扇 紙本 水墨 尺寸失量 上海博物館

「應酬畫」市場，需求大量石濤和查士標逸筆草草且通常沒有受贈對象的作品，此類二等作品的製作過程可以由現存兩幅十分相似，且題跋相同的掛軸爲生動例子（圖99、100）。其中只一件有特定題贈對象，而主題則召喚與揚州這種經濟城市相關的飲食樂趣。此類畫作在短時間內便可完成，就有限「可見」的勞力投資，它們很可能較爲便宜。同樣情況，類似逸筆草草的冊頁所附上的也常是一兩行詩句而非整首詩作（見圖116）。然而，這種商業性的妥協也帶來視覺形式上的新契機，代言了城市生活的快速節奏、進取性，以及感官主義——它將由下一代的揚州畫家進一步發揮。[119]在石濤所處的時代，這種速寫的模式名爲「瀟灑」、「淋漓」，有時候更常稱作「寫意」。[120]「瀟灑」模式在石濤出於無奈或事非得已要當衆揮毫時尤其有用，他常提到自己醉後作畫，爲可能不太完美的表現提供託辭（見圖202）。瀟灑畫法可能是他最先學會的其中一種畫法，因爲他十多歲時在武昌隨陳一道學習的意筆蘭竹，正適合這種用途。後來在其他畫僧的引領下，也學會墨彩斑斕的徐渭圖式花竹蔬果，以及在北方停留期間即興製作的雄偉寫意山水。大滌堂時期，石濤充分運用了所有長久累積的經驗。1701年當圖清格在附近的邵伯擔任治水官員並過訪揚州時，石濤到他下榻的天寧寺會面，給這位北京弟子的就是瀟灑風格的蘭竹冊。[121]類似的情況，當朋友帶來一件打算作爲禮物的扇面，並「命予寫山數筆」，他畫出的就是一幅簡筆版本的精妙即興山水，完成後並在題跋上寫道：「得之者當守護之」（圖101）。[122]

　　第三個策略是重複利用過去創造的圖像。在書法作品及繪畫題識中重複書寫舊詩，有些實際上就是詩稿，這對石濤或其他畫家而言都是很常見的。圖像也可以在日後被重新建構及複製，石濤把遷居大滌堂之前給程浚的書畫卷命名爲「稿」，暗示至少有部分畫面可以歸入這個類別。[123]在描繪大運河閘口的題詩中，有兩首提到1692年的作畫情況，更增添上述可能性（見圖72，第2段）。石濤在大滌堂時期對圖像的重複利用可以清楚地列舉，儘管並非能夠完全解讀，一個確切例證是爲1698年初去世的王仲儒所作結構嚴密而雄健的山水軸《狂壑晴嵐》（圖102），姐妹作是結構較爲疏鬆生硬和沒有上款、繪於1698年秋爲追憶一段南京時期友誼的《訪戴鷹阿圖》（圖103）。第一幅畫中，石濤描繪自己正在作畫，而王仲儒和另一人物（其弟王熹儒？）在旁觀看，暗示此畫是現場即興之作；另一方面，由於其刻劃仔細，也許純屬虛構。後一幅畫則可能只是重複《狂壑晴嵐》的構圖，也有可能是兩件都使用了相同的舊稿，還有可能是石濤同時繪製了這兩件作品；無論是何種情形，由於品質上的明顯差距，《訪戴鷹阿圖》很有可能由助手所畫。[124]相同的情節，1699年因石濤十二年前曾承諾一套畫冊的一位老友由歙縣來到揚州，他對這份責任嚴肅看待，爲訪客作了一件異常精緻的山水小冊。[125]在石濤作品中，此冊無論在其小巧或有如袖珍手卷的格式，確是獨一無二，看起來像一張紙摺疊成九段，代表構圖難度的挑戰，而他欣然接受。只須把這冊頁驚人的空曠，跟大滌堂時期另一套尺寸相異但其中五開構圖相同之取巧而不乏魅力對比，其成功之處便昭然若揭。[126]第二套冊頁沒有1699年的題跋，而用同樣圖式作爲唐代詩人杜甫詩句的插圖，或者說是用了詩來搭配圖畫。此外，袖珍冊的第六開（圖104）還有另一個1702年冊頁的複本（圖105），上面題了石濤畫論裡關於從詩意中衍生畫意的經典聯句。[127]據這兩件複本相隔的時間跨距可知，石濤不只依靠記憶作畫，還有可能會用速寫簿描繪草圖。

　　這一點提示了石濤所憑藉的第四種十分流行的生產策略之可能性：使用代筆（可能需由大師負責起草）。石濤眞的這麼作了嗎？此期間一些較欠神采的作品（參見圖103、118）會不會出自大滌堂代筆之手？以這種行徑在當時的普遍，像石濤這樣繁忙的職業畫家不會例外，我們且拭目以待可以完全確立其存在與程度的深入研究。即使在畫家最顯白的聲明中，對此還是模糊的，或許因爲沒有說明的必要；但它們仍激起眾人的好奇，就像1701年的一則題跋提到的：「文章筆墨是有福人方能消受。年來書畫入市，魚目雜珠，自覺少趣。非不欲置之人家齋頭，乃自不敢做此業耳。」[128]

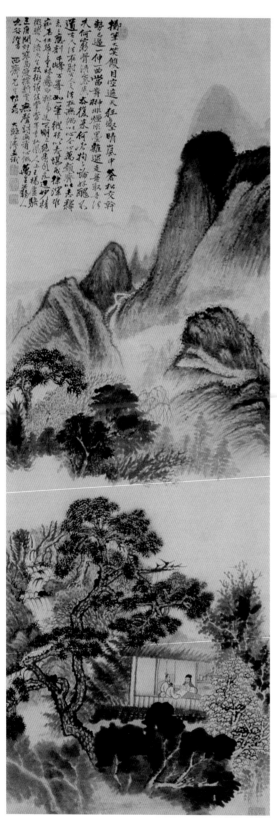

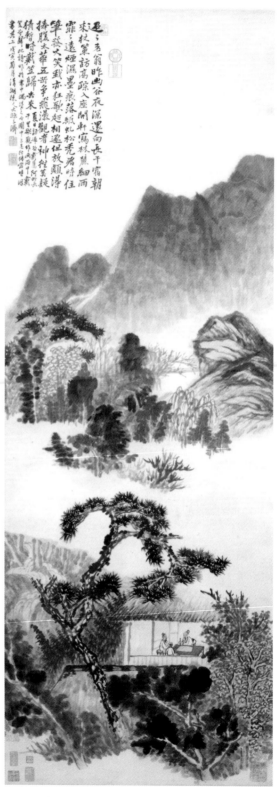

圖102　《狂壑晴嵐》軸　紙本　設色　164.9×55.9公分
　　　　南京博物院

圖103　《訪戴鷹阿圖》1698年 軸 紙本 設色 162×57公分
　　　　華盛頓特區　弗利爾美術館（Freer Gallery of Art,
　　　　Smithsonian Institution, Washington, D.C.）

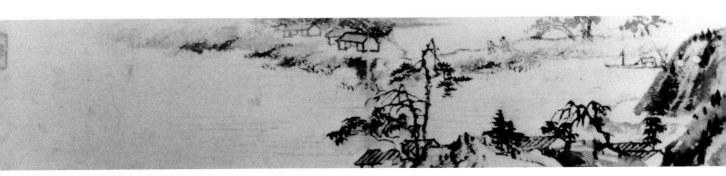

圖104　〈縴舟〉《山水小景冊》　1699年　紙本　水墨　全9幅（畫8幅，書1幅）　各6.8×33.8公分　日本私人收藏

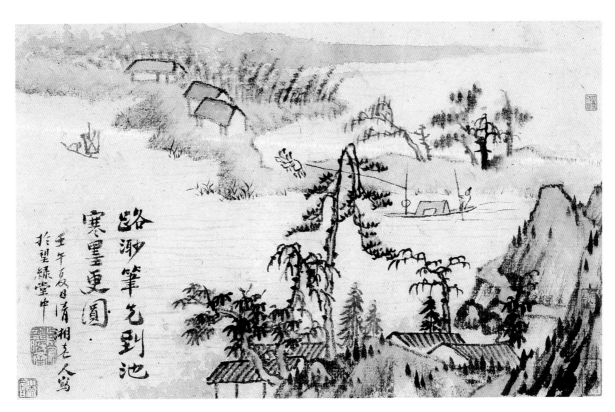

圖105　〈路渺筆先到〉《望綠堂中作山水冊》　1702年　紙本　水墨及設色
　　　　全8幅　各18.6×29.5公分　第4幅　紙本　設色
　　　　斯德哥爾摩遠東古物博物館（Östasiatiska Museet, Stockholm.）

大滌堂企業：弟子身兼贊助人

　　石濤尖銳地提到繪畫是富人的業餘消遣，也間接點出其職業的另一個切面。由於繪畫被尊崇爲一種文化修養，因此職業畫家另一項可觀收入有時來自教學。[129]根據近年發表石濤一首詩列出1701年的學生名單可知，他其實不僅在北京，早在南京和宣城時期就已開始教授繪畫。[130]在揚州建立事業似乎更刺激他廣收弟子，而且全是歙縣人士。

　　石濤的教學及其弟子的分布將在第八章討論，此處的重點在於有些弟子（他沒有女弟子）同時也是他的主要贊助人，其餘則鞏固他與富家的聯繫，這無疑有助弟子親屬購藏他的作品。以程浚一家爲例，石濤爲其四個兒子授畫，根據石濤的描述，三個較年長的兄弟並沒有認眞學習，只有最小的程鳴相當勤勉，並準備以畫家名世。然就贊助的角度來看，他們對石濤的相對重要性剛好相反：目前所知石濤給程鳴的作品只有一件書法扇面，[131]爲他哥哥程哲的畫已知有四件，包括一幅有親切肖像的山水（圖106；另見圖109）。值得一提的是，程哲富有的程度足以出版一部王士禎編纂的四十卷詩選，以及王士禎爲他寫序的十二卷本自選集。[132]石濤在信札15提到向他訂製五架屏風的聞兄，或許是他們兄弟中的一位程啓（字衣聞），因爲這段文字出現緊接於程家之後。[133]當然，他們的父親在石濤遷入大滌堂之後依舊入藏他的畫作（見圖74、112）。弟子身兼贊助人的另一個更明確例子是洪正治，同是出身歙縣望族，後來活躍於家族生意，個人的商業成就堪與上一代的江世棟並駕。除了第五章討論的蘭花巨冊（見圖77、79），目前所知他收藏的石濤作品包括第二章提到的肖像（見圖27）、一幅山水軸、一套梅花冊（據說洪正治擅於畫梅），以及一件梅花扇面（見圖130）。[134]石濤授課或許跟他的畫一樣訂明價格，但也有可能把學費包含在繪畫售價裡，例如上述最後兩件作品就是爲學生而作的教材。

　　在這一段晚年歲月中，石濤依然與幾位早期的弟子保持聯絡。[135]從商業角度看，首推北京的博爾都，在1692年石濤回到南方之後仍繼續訂畫，最著名是瀟灑風格的《雨中芭蕉》。[136]他本身正是醞藉高雅的山水畫家，有一件作品現與石濤1706年的題跋合裱。[137]博爾都就像岳端等滿清貴族業餘畫家一樣，同時收集當代以及古代畫作。[138]結合這兩項興趣，博爾都曾向石濤訂製數件裝飾性繪畫的仿本和其收藏的緙絲。博爾都首次訂製這類畫作是在石濤建立大滌堂事業之後，佔用了石濤1697年春到秋季的時光，也就是他在新居的最初六個月。此畫是巨幅絹本手卷，臨摹仇英（約1494–1552）仿唐代畫家周昉的《百美圖》，[139]博爾都在題跋中解釋了這項委託案的背景：

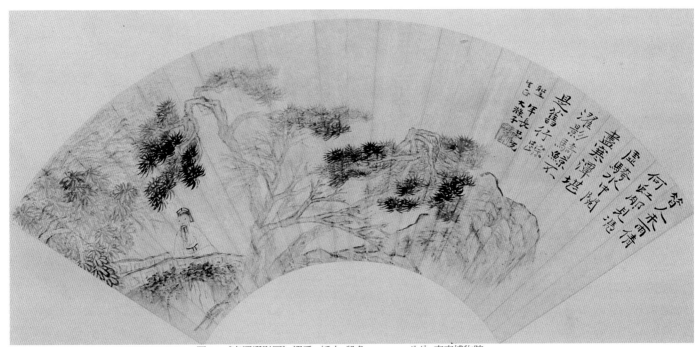

圖106《寒潭濯影圖》摺扇　紙本　設色　18×53.7公分　南京博物院
圖片出處：《南京博物院藏明清扇面書畫集》，圖81。

向隨駕南巡（1689），覓得仇實父《百美爭豔圖》，內宮中物也。余得時恐爲本
朝士大夫所妬，是以索清湘先生寫之。余即以舊藏宮幗一機郵寄，臨摹三載始
成。比歸我，即求在朝諸公題詠，無不賞識者。

石濤在畫作完成後的題跋中提到這件任務的艱鉅：

蓋唐人士女悉尚豐肥穠豔，故周昉直寫其習見。實父能盡其神情，纖悉逼眞，
不特其造詣之功，彼用心倣古，亦非人所易習也。丁丑（1697）春月摹寫至秋
始克就緒，幸得其萬一也。

按照博爾都的說法，工程耗時三載，所指可能是從他將材料和仇英原作送到石濤
處，直到他收到製成品已整整過了三年之故。石濤接近1697年底才完成仿製，可能
還需要裝裱，因此博爾都或許於次年才收到送達北京的作品。假設1698年爲送貨時
間的下限，那麼博爾都的委託開始或不晚於1696年。
　　根據著錄的畫跋，博爾都在《百美圖》工程結束後，再訂製了幾件臨仿畫。石
濤在文獻記載的一件作品上解釋：「白燕堂主〔博爾都〕所藏《明皇出遊圖》，南宋

名繪神品也，漫臨於耕心草堂。」[140]題跋提及的耕心草堂，說明大約作於1703年或之後。博爾都又曾送去一套四件長卷給石濤仿製，但這次並非畫作，而是他在北京市場上購得的宋代緙絲。據著錄所載，第一卷是描繪鳳凰，題跋無紀年，石濤聲稱光是這一幅就花去三個月時間。我們從後世的收藏者所記得到這件作品時已經被分成兩件橫幅的證供，可以約略了解原來的尺寸。[141]這項委託可能是出現在石濤生命的最尾聲，因為他在描繪蓬萊仙境的第二卷臨仿畫題跋中，紀年為1707年春天。由於他體力日益衰弱，加上生拙的趣味取向，他也許只能製作一件不甚經意的仿品，實不出為奇。[142]

　　石濤是否像南昌的八大山人以及揚州的查士標一樣，定期透過代理人售賣作品？他的畫會出現在裝裱店或書鋪中求售嗎？某些不出色的作品是否暗示助手或弟子代筆？這些都是我此刻無法輕易回答的問題，雖然我懷疑答案都是肯定的。只能說石濤以企業家躋身於他所選擇的較高經濟階層之中，算是一種成功。石濤從不曾富有，至少以查士標的標準來說，[143]但是他不僅克服窮困，還在好友如李麟等幾乎陷於絕境和依賴救濟的同時，仍維持著相當大的居所。然而為了生存，他注定要不停地艱苦工作，「似馬似牛畫刻全」。面對眾多的主顧，他必須隨時候命、準備作最後修改、旅居顧客家中，或是即席揮毫。委製的畫作必須迅速完成，如果因為工作壓力或病痛延誤進度，他得小心謝罪並解釋原因。與主顧交際應酬，對舊客施壓讓他們繼續下訂單，並且像江世棟的案例拒絕任由他們殺價，這些都是必需的。可是，單靠大量生產畫作仍不足以應付。石濤通過使產品多樣化、爭取開拓對手的市場，並接收去世畫家的地盤，以擴大其需求，直到幾乎能滿足任何訂單，這些都將於第七章有關作品生產的議題中有更清楚的討論。

第7章

商品繪畫

大滌堂時期作品傳世數量的估算，雖然難有定論，但無論如何都是一筆龐大的數字。由於相當部分作品都是四開至十八開不等的冊頁，因此石濤生平最後十一年（可能是創作生涯最多產歲月）的現存單幅書畫達至數以百計。[1]加上可靠的著錄畫目及其他文獻記載，石濤畫作的數量還可以更多，只是目前不知是否尚存世上；這無疑仍遠不及畫家實際的產量。基於本章嚴格設定以藝術品作爲商品分析和概論，我把書法排除而大量利用屬於更具體證據的現存繪畫，將焦點集中在石濤的圖像方面。以商品的角度而言，圖像作品爲石濤與觀眾間的社會經濟關係提供了狹窄但富啓發性的記錄。在第六章收集的證據已經對藝術品買家與創作者的互補行爲提供了局部的洞察。此外，石濤的作品是觀眾的需求和欲望與他自我需求和生產力之間，一個最有實質的交匯點；作品的龐大數量亦有利於揭示一個更系統的畫面。正如我們所預期，它一方面體現、一方面修正了揚州繪畫市場的大趨勢。

揚州繪畫市場

儘管近年來有好些開拓性研究和畫作數量的陸續發表，但十七世紀後半葉的揚州繪畫全貌較諸十八世紀仍然相對模糊。[2]這種現象的其中一個方面——城市對於職

業文人所作文人畫風的需求──在第六章初步列舉二十七位城中畫家名單之中，已有概略的敘述。這些畫家不但爲揚州贊助者供應標準的文人畫風，還以其遺民角色提供改朝換代背景下的野逸主題。在此，我要以其他畫種作爲充實這個描述的資料；這些畫作在揚州相當普遍，不只是由作坊出身的畫家製作，往往同時出自如石濤這類職業文人之手。

與傳統文人畫僅一步之遙，存在一個既有人文特性並且要求工藝技巧的廣大繪畫市場。清初的數十年間，描繪古代文化名人的山水人物畫十分普遍；其中包括帶有鮮明道德主旨的儒家訓誡故事，及其他更具趣味的題材。當地畫家蕭晨被公認爲這個畫類的大師，但徽籍畫家汪家珍亦參與其中。[3]肖像畫則依然自成一個蓬勃的市場。揚州十七世紀末的文集給人們如此印象：任何一個具有家財的讀書人都可能擁有一幅以上的肖像，它們並不著重於記錄主人的容貌，反而是藉由潤飾場景來呈現生活與人格的不同面向。[4]當地畫家禹之鼎在1681年供奉內廷之前的1660及1670年代，正是揚州的首席肖像畫家，[5]與之齊名的還有承繼十七世紀肖像大家謝彬（1602–?）的杭州戴蒼。[6]前文提及，石濤本人曾與鎮江肖像畫家蔣恆合作（見圖27、28，及圖版14）。介于以上兩者之間的第三種類型是勝景圖，在身處揚州而渴望遙念鄉土的顧客中有大量需求。[7]蕭晨和興化的顧符稹就是其中兩位繪製勝景圖的畫家，雖然顧符稹的背景顯然屬於文人畫（有文獻稱他爲「畫隱」），但揚州地區的商業需求驅使他遠比原籍大多數專業文人撒出更廣大的網絡。[8]然而，顧符稹繪畫的多元化，在更廣闊層面上可謂當時的典型代表：文人企業家成功融入清初藝術市場，並向原屬於作坊出身畫家領域的屏風和肖像畫生意展開競爭。

石濤以建立大滌堂企業爲專職業務，作爲接受了這種競爭以詮釋其經濟生活的選擇，並跨出野逸畫的高雅世界，甚至包括剛討論過的「中間」類型，而投身到更廣大的揚州繪畫市場。揚州對於可稱之爲具娛樂性質的繪畫有廣大需求：不論是人物畫、有裝飾風格或軼事內容的山水畫、或是栩栩如生的花鳥畫。這種到十八世紀中葉仍然興盛不衰的揚州趣味，至少可以回溯到明末，當南京職業畫家張翀在揚州建立作坊之時。張翀這位被現代藝術史家忽視的畫家，對於上列各種類型都極具創意；儘管張翀的筆觸缺乏「士氣」，他對於通俗題材的演繹幾乎總有視覺的獨創和娛樂性。[9]其追隨者包括張貢[10]；據風格判斷還有蕭晨，在1660年代以專擅人物畫和故實山水（anecdotal landscape）出現。蕭晨於後者的作法與張翀一樣，都傾向於將山水當作人物的背景。然而，山水畫部分在商人贊助的影響下，逐漸普及成爲獨立的裝飾主題，這將於第八章討論。藍瑛（1584–1664後）在1640年代初期從杭州來到揚州，明亡之前在城中短暫停留，入清後再度造訪。[11]李寅自1670年代起將山水

畫帶入一個新境界（見圖128），不久，袁江（1680年代起，見圖8、20）、袁耀（1690年代起）、顏岳（1690年代起）、顏嶧（1690年代起）也繼起直追。後面這群畫家代表了康熙時期擅長以大型絹本裝飾性細密山水為背景，描繪傳奇、歷史、風俗等主題的揚州畫派。[12]除了大型作品，袁氏和顏氏作坊也製作絹本和紙本的小幅畫作，包括張狲傳統的花鳥畫。[13]揚州有些畫家比袁氏作坊更徹底地將繪畫作為一種奢華工藝，特別專注於用筆的精工細作。其中最有名的是揚州畫家虞沅，以嚴謹刻畫的翎毛、花卉、走獸知名；[14]更不要忽略青樓畫家，如繪製草蟲畫的顧繡。[15]如果只將揚州繪畫這種娛樂取向的傳統跟揚州相較庸俗（但富有）的菁英階層相聯繫，肯定是個錯誤。就像都市娛樂的相關形式，如小說和戲劇，也吸引了許多高知識分子的興趣。[16]石濤也接受了這個挑戰，並在1697年前後數年間自誇說：「余於山水、樹石、花卉、神像、蟲魚，無不摹寫；至於人物，不敢輒作也。」[17]

分析石濤作品時，把他設想成於藝術實踐的兩極之間游移，或許有用。石濤身為野逸畫家（狹義指遺民）與奇士（個性派 original），往往或多或少會依照具人文精神的文人傳統以繪畫自況。雖然有些畫足已清楚表意，也有不少是將文人層面結合（或甚至是從屬於）他轉向作坊畫師領域之後才出現的相當不同的元素（形式、材質、類型、風格）。兩者的傳統區別，對現代觀眾甚至專家來說總不明顯，部分原因是其間界線在十七世紀時已開始崩潰。可是，正如石濤致江世棟信中有關屏風畫的聲明已經明確表示，區別是確實存在而且對於石濤本人是具有意義的，本章其中一個主旨在於呈現石濤主要和次要類型作品的常規化情況。可是，我們同時還須面對另一個問題：這種區別的經濟基準是什麼？即是除了特殊對象之外，位於光譜的兩端──「純粹的」文人畫，或（高度石濤個性化的）傳統作坊畫，哪一類是用以出售的呢？

自況畫

石濤數量豐富的自況畫（painting of self）是現今學界熟悉的領域。在文人脈絡中，畫家時而會創造個人獨特的畫類，然後從中衍生出具體的「目錄」和「清單」。因此，石濤野逸作品的商業分佈是依循其自況主題的探索或形塑。但我們如何界定其中的經濟價值呢？有一種解釋是從功能的脈絡出發，特別在作品的主題中彰顯：一些畫作屬於社交儀式（贈禮），一些用來紀念個人要事（友誼、款客），還有一些用以形塑受畫者的家居環境（掛軸）或自我形象的表現（扇面）；但由於上述

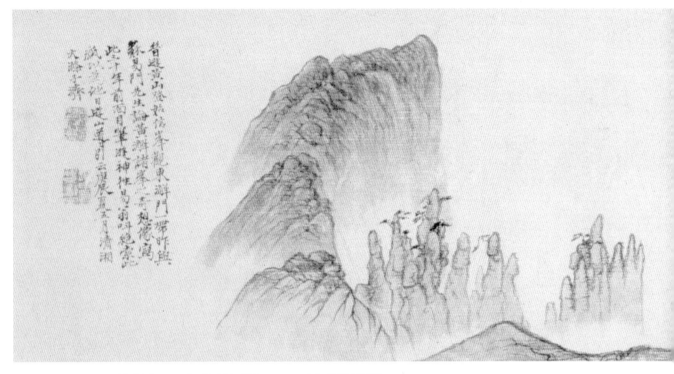

圖107　《黄山圖》　1700年　卷　紙本　設色　130×56公分　香港 至樂樓

（互相重疊的）這些功能性脈絡絕非文人畫所獨有，因此這個解釋並不能說明對具有文人性質作品的特殊需求。第二種層次的解釋，是將文人畫的經濟價值置於文人文化修養的視覺展示，以及最具體爲透過題贈以確認受畫者於該文化圈的歸屬感之繪畫功能。當受畫者有理由相信自己的歸屬受到質疑時，這種解釋尤其適用，因此常應用於以商人爲對象的文人畫市場；但是可能有人會反駁說，即使沒有上述的顧慮，這也總是一個因素。然從經濟角度而言，它依舊未曾觸及畫家的個人投資，意謂著自我陶冶在經濟方程式中並無立足之地——它實際上使繪畫得以凌駕於經濟脈絡之上。

　　雖然董其昌對此會欣然同意，但實際上畫家的自我（self）投資——他的「品」（道德品格）——反而是文人畫經濟價值的最關鍵因素。收藏家周亮工（1616–72）引用一句古語：「詩畫貴有品。」[18]另一位大收藏家宋犖曾經說明對查士標畫藝的讚賞：「蓋不特重其畫，抑且重其品矣。」[19]這種評論只有放在第三種層次的解釋中才能明白：文人的自我是一個道德資本的儲存庫，通過行動、苦難、或自律而逐漸累積，化約成繪畫上的美感形式，並得到經濟上的回報。換句話說，這是追求品德成就的市場，畫作的吸引力在於憑藉筆致的美感而賦予有德者以可觸、可見、可銷售的形式。如此一來，文人畫被題跋和畫家生平所構成的龐大傳記機制重重包

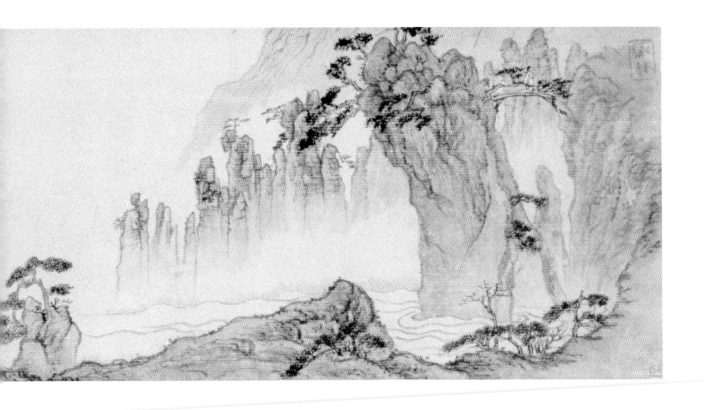

圍，畫家的道德人格爲其中的核心。因此從最基礎的層次來看，文人畫的經濟面並非脈絡性的，而是烙印於其美學特性之中作爲自我形象的表現。根據這個觀點，野逸、遺民、奇士繪畫在明亡之後的經濟活力更甚於士大夫畫，實不足爲奇。就石濤和其他相關畫家的情況，道德品格與藝術家的「奇」、「異」是不可分割的。何惠鑑與Dawn Delbanco將「異」定義爲「自由抒發個性」，並提到「異」和「奇」是晚明時期兩個對等的概念。[20]

　　石濤的「野逸畫」清單主要分佈爲三大類別：首先，石濤對其生平事蹟的公開展示已到了當時其他畫家無可比擬的程度。八大山人毫不保留地公開其所棲息的內在生命，石濤卻實際上把過去看待成現實的另一面，並爲此創作不懈。其他野逸畫家或許會再三返回生命歷程的幾個高潮，例如梅清回溯兩度黃山之旅，或戴本孝對登臨華山的緬懷；石濤對其過往的沉緬卻絕對無跡可尋。除了略去北京時期的雄心壯志之外，石濤的追憶繪畫並無足以識別的模式，似乎總是某個片刻的種種思考之回應。一整套冊頁可能爲描繪生命中的一段時期，或過往不同時空的總和，抑或是融合了過去與現在。某些特殊的經歷是一再重複的主題，例如橫渡洞庭（見圖81、82）、登臨黃山（圖107；見圖版15、圖16）、三訪長江邊上的采石磯（見圖210），

或是南京近郊勝蹟如東山（見圖209、219）之行。然而，他可能只是突然追憶某些遺忘已久的經歷，如從盧山之上俯眺鄱陽湖；[21]或偶然想起一首敘述生平片刻的舊詩，如前往南京拜訪戴本孝，而再度陷入迷想（見圖103）。隱藏在這許多畫中的共通主題，是放逐漂泊的自我——一個當朝代更迭的大動亂尚記憶猶新時會激起尊敬與同情的主題。當然，以一名四海飄零的王孫遺孤來說，就更具說服力。到了大滌堂時期，石濤已經可以確定（部分基於自我推銷），這種繪畫的直接對象對大架構的歷史至少抱有一個朦朧觀念，在這個背景之下，任何作品的零星片段都有其最具意義的脈絡。那段記錄於畢生詩作並不時在回憶中浮現的豐富經歷，正是石濤最珍貴的資本。

除了盧山和天台等聖地屬於例外，石濤藉以探索生平的山水景致多具有道德意涵（關於此點見其《畫語錄》最終章），但未指涉特定的道德品質：正是他的個人經歷給予這些山水意象特殊的道德內涵。然而除了山水，他也大量使用以想像式花木蔬果等為道德成就的既定圖像——這是其「野逸」作品的第二方面。石濤對於這些圖像的解釋源自本身經歷的不同部分，有時很執著於某個特定的主題，例如終身投入畫竹（圖108；也可見圖59、60、75、97），可根據他引用墨竹始祖文同名句的印章來概括：「何可一日無此君」（見圖75）。我們可以從這份執著肯定他對文人正直品格的認同。但其他主題如蘭花（見圖77-79、96、202），則較不容易掌握。石濤的蘭畫可上溯到少年時在武昌學畫的早期階段，指導者是一位卸任官員，他對這個美德圖像的主張受其進士功名所保證。然而，蘭花也是石濤作為中國西南部出身畫家秉賦的一部分，就像洪嘉植在石濤為他姪子所畫《為洪正治寫蘭花冊》上的題跋：「清湘道人出瀟湘，故所見皆是楚辭。」此外，正如前文提及與同一套冊頁有關，石濤在晚年時可能另有不同的主張。他回歸遺民思想使其得以在宋朝遺民畫家鄭思肖（1241-1318）的傳統之下，以蘭花圖像的道德精神作為遺民的象徵而自居。而且，石濤就像當時王孫畫家諸如八大山人、過峰、蘭江，也利用蘭花作為自己高貴血統的標誌。

他對其他相關題材的主張，儘管並非如此具多重意義，都會因需要而改變。舉例來說，由於蔬果是僧侶的基本食物，石濤與其他佛門畫家一般也用以象徵自己的禁慾和靈性修持；然而，如同我們將在第九章看到，石濤在1679年之後運用相同的圖像加添色彩，代表他對道教的皈依及從禁慾中解放（見圖178、179）。石濤一幅墨梅圖裡，以逸士於野外偶遇或追尋此花為開始；但隨著移居南京，他也承襲了將梅花與明孝陵及更普遍的勝國聯想，如同在明朝忠烈墳塚上遍植梅花的做法（見圖56）。稍後，當他在1690年代改變政治立場後，更加倍認同這個象徵意義（見圖

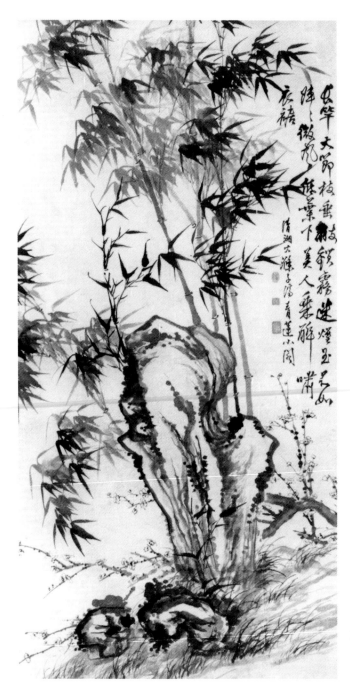

圖108
《梅竹石圖》
軸 紙本 水墨
172.5×88.3公分
上海博物館

68、213、220），自況地將梅花表現爲「前朝剩物根如鐵」。[22]甚至石濤描繪城內和
市郊園林中所栽植花卉的作品，也能夠藉提出面對熾烈慾望時的人性軟弱而將之與
道德見解相結合（見圖194）。在繼承蘇軾向主流持久抗衡的開放道德傳統中，對於
情感的認知正是對人性的肯定。荷塘儘管是這種詮釋的鮮明主題（見圖12、197），它
也提供了許多不同的解讀方式，有時候以描繪周敦頤（1017–73）〈愛蓮說〉主旨而

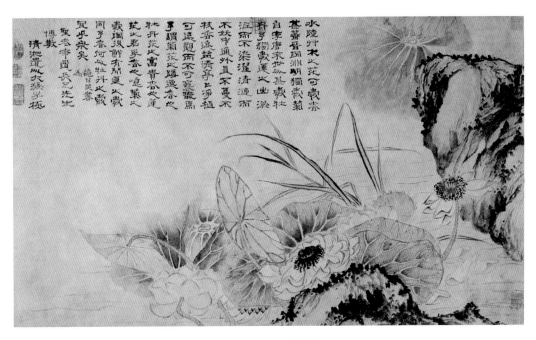

圖109　《愛蓮圖》 橫幅軸裝 紙本 設色 46×77.8公分 廣州美術館
　　　　圖片出處：《石濤書畫全集》，下卷，圖372。

含蓄地暗喻儒家的高潔（圖109），又或者變成佛教信仰與超脫形象的空靈象徵（見圖172）。

　　對任何一位文人畫家來說，繪畫的表現特性——即繪畫作爲行爲痕跡——就是其品德的證明。而這也揭示了代表石濤野逸繪畫清單的第三個主要面向：即興創作。對於文人，這些即興作品（草稿）主要不爲展示技巧（雖然它們經常如此），而是理論上非預先計劃的自然性情之流露。不同的草稿可分爲幾類：教學示範、休閒遣興、應付市場的瀟灑畫、當眾即席揮毫。而且，這種表演美學有部分是1690年代晚期的新嘗試，如「醉後筆」之作（見圖202、203）。表演層次往往因爲刻意煽動性的題跋或印章而深化，譬如「東塗西抹」。這位不羈的道教畫家，藉美酒或某些超凡靈感的誘發而將畫作點石成金，這種一度公認爲屬於浙派繪畫的形象，被石濤轉變成自己特色，以此滿足從來視繪畫爲娛樂的揚州市場。這引領我們回到前文討論過文人生活的戲劇性與場景營造等問題，與此相關的《秋林人醉》是一件極具雄心且經深思熟慮的作品，雖不是醉後之作，卻隱然召喚醉筆畫的模式（見圖版5，圖29）。

　　野逸繪畫在揚州經歷半個世紀的商業化，爲大滌堂企業的自況畫開創了更多順理成章（或更好的說法是合乎視覺邏輯）的契機。石濤仿八大山人風格的作品在第五章已介紹過（見圖74、76）。因爲徽商在揚州當道，人們或會期待看到更多石濤

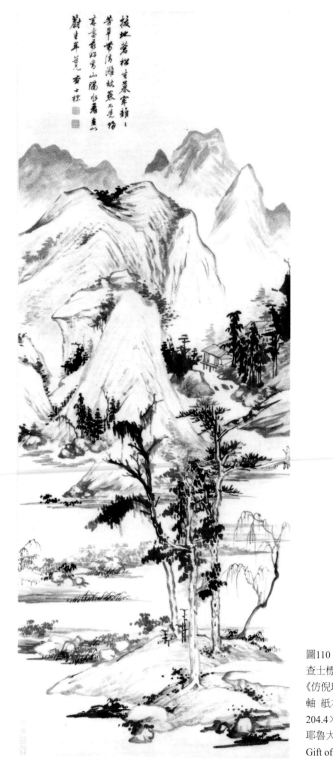

圖110
查士標（1615–98）
《仿倪瓚山水》
軸 紙本 水墨
204.4×75.4公分
耶魯大學美術館（Yale University Art Gallery.
Gift of Mr. and Mrs. Cheney Cowles [1992.3.1]）

延續1696年描繪程浚松風堂的仿弘仁簡逸風格作品（見圖72，第4段）；或試圖喚
起程邃那種刻意生拙的美感，如1702年的山水冊，值得注意的是它不但讓人回想起
程邃的構圖與筆觸，石濤更在最後兩頁的書法中實驗了取材自石刻的書風——這是
程邃的專長。[23]歸根到柢，石濤的作品受另一位徽州畫家查士標的影響更深；正當
石濤建立事業之際，查士標是揚州最受歡迎的野逸畫家（圖110），當時有記載：

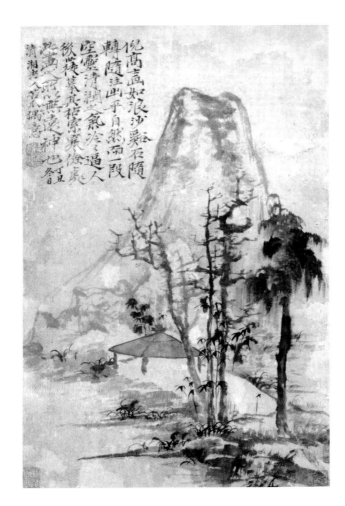

圖111
《仿倪高士筆意圖》
1697年
軸 紙本 水墨
47×32.2公分
普林斯頓大學美術館
（The Art Museum, Princeton
University. Carl Otto von
Kienbusch, Jr., Memorial Collection.）

「畫品尤能以疏散淹潤之筆，發舒倪〔瓚〕黃〔公望〕意態，四方爭購爲屏障，光
邠上巨室尤甚。」[24]查士標尙在人世時，石濤以1697年的《仿倪高士筆意圖》（圖
111）等作品回應其所享董其昌之後其中一位最優秀的追隨者的盛譽。然而，這位前
輩畫家於翌年辭世，便留下一個供石濤縱橫馳騁的市場。自1701年爲程浚（原查士
標贊助人）所作《秋景山水》——透過查士標的較穩固構圖令人聯想到董其昌（圖
112）——到同年更濕潤淋漓的仿米芾山水[25]——在這些包括好幾件仿「倪黃」模
式作品中，石濤已穩踞此地崇尙南宗山水的市場。1703年質感柔軟的立軸《幽居圖》
雖然略具簡樸的徽州趣味（它是爲吳承夏而作），卻證明石濤能夠在仿古世界中找到
自我獨特的聲言（見圖版11）。構圖的動態效果，由結合著稍不穩定的局部而組成
整體和諧，同樣在筆墨的形質與其構成的宏闊山水幻象之間競相爭輝而達致。

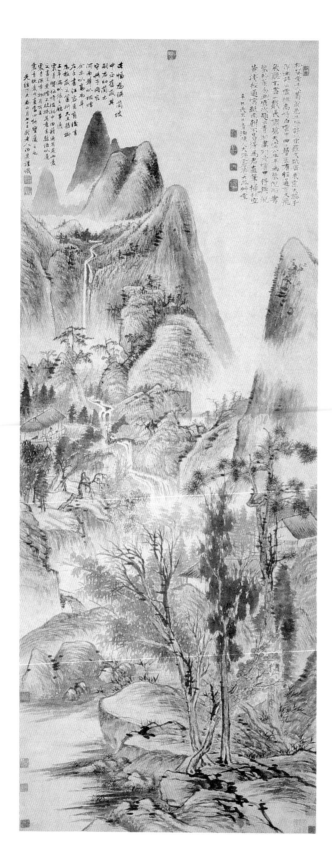

圖112
《秋景山水》
1701年
軸 紙本 設色
277.5×94.6公分
渥斯特美術館
(Worcester Art Museum, Worcester,
Massachussetts, Charlotte E. W.
Buffington Fund [1960.9].)

裝飾畫

　　職業畫家產品的兩大類別，是具有裝飾價值的繪畫和用以紀念特殊事件的作品；兩者通常是重疊的。自況畫與此二者無必然關係，但並不排拒。欲對石濤的裝飾畫做一個綜觀，莫過於以他致江世棟信中所抱怨的屏風及連屏爲起點。其他信札提及一套仿宋元四家的書法四屏，以及一座費時四日的隸書壽屏，暗示這必定是折疊的圍屏。現存石濤晚期的連屏畫，作於1693–4年的《寫竹通景》，以紙本水墨描繪代表美德的圖像：竹、石、蘭、芭蕉等（見圖95）。近期發表的一件來自另一組通景構圖的殘幅，加上大滌堂時期大量同類主題的無上款中堂，反映了這類作品正如人們所料，一直是其產品中的主要商機。[26]

　　石濤也對江世棟表明他厭惡作絹本畫，這也是跟裝飾性有關。石濤相對少數的現存絹本幾乎都是大幅中堂山水，且值得注意的是無論風格或主題，都向市場作了妥協。揚州一地對於絹本裝飾山水的風格期望，大部分已被李寅、袁江及其追隨者所界定，他們是繼承宋代北宗傳統的代表人物。石濤不管用北宗手法創作自己的絹本作品，或選擇虛飾賣弄的南宗畫風，抑或仍然自覺地混和兩者，總是在某程度上以正面或負面方式回應著揚州的既定品味。這種回應的另一個方面，呈現於繪製李白描寫登覽群山經驗的著名詩歌，如峨嵋（見圖175）、天台（見圖183）、廬山（見圖版12、圖129）。李白詩歌在中國文學經典中是最知名且最受歡迎的，正如這三座山也是中國文化觀念中不可或缺的部分，即使很少揚州人士曾造訪其中任何一地。不可諱言，這些畫是穩操勝券的暢銷品，而且也許別具意義的是，三幅作品都因此沒有特定上款。[27]

　　在揚州脈絡而言，這也可能爲描繪此地繁榮所仰賴的區間貿易之山水畫的盛行，建構了一個精巧的選擇方案（見圖20、128）。李寅與袁江，還有較爲保守的顧符稹，都以直接的方式迎合這個市場，供應棧道圖（如《蜀道》主題）及刻劃河運的艱險場景（如長江三峽）。自十六世紀中葉以來，兩種主題日漸流行。在揚州，除了與安逸的仕紳生活大異其趣的棧道圖以外，還有田園鄉居的描繪（見圖126），有時會跟桃花源所通往的傳說中太平樂土融爲一體。揚州所有主要畫家都探討過這個題材，石濤更以手卷繪畫費錫璜詩意（見圖32）。[28]我們由一段早期的著錄亦得知，石濤在1698年初曾爲著名的寶應喬氏繪製一套大幅絹本通景四屏。或許由於委託人尊貴地位的特殊緣故，石濤在這件已佚作品上的題識，是面對典型作坊繪畫訂單時，爲維護社會地位而作的複雜且微妙的嘗試。他引用董其昌推崇書法技巧可免落入「畫師魔界」的言論爲開始，繼而談及蘇軾的獨特書風，作爲其風格美學的先

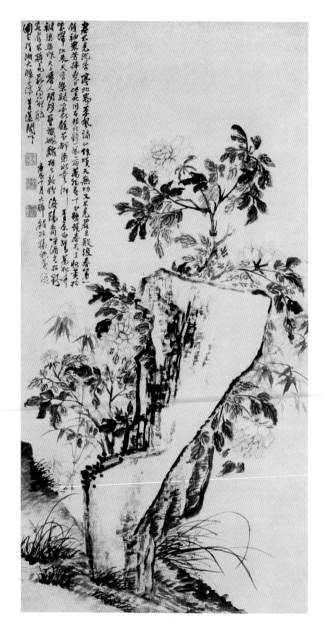

圖113
《牡丹竹石圖》
1700年
軸 紙本 淺絳
209.5×107.4公分
上海博物館

例，然後再提出自己的畫，作爲對於喬家參觀過的古代大師巨製五六幅的致意。他也不忘提及喬氏索書時亦送贈有詩一首，最後以讚頌繪畫爲自我陶冶作結語。石濤在遷入大滌堂一年後，對身分的焦慮是顯而易見的。[29]

石濤在拓展裝飾花卉畫的內容時，經常藉描繪著名詩人作品來投射自己的形象。兩幅沒有上款的立軸，1700年大型的《牡丹竹石圖》（圖113）與年代較晚的芙蓉圖，都是寫南宋詩人楊萬里的詩意。[30]一位儀徵客戶羅慶善（1642–?）提出特殊的要求，委任石濤繕寫崇禎初年間由程邃從舅、著名明朝官員鄭元勳（1598–1645）

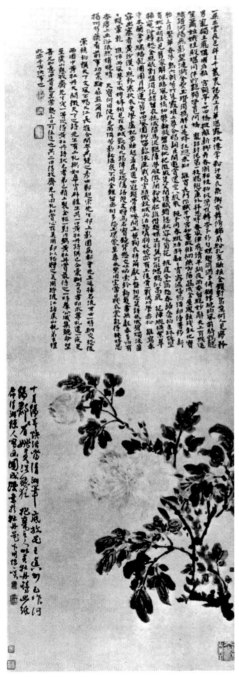

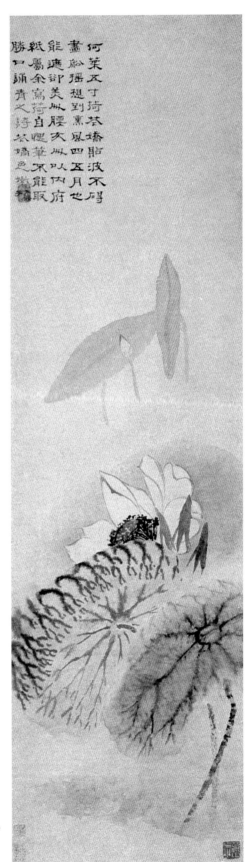

圖114　《黃牡丹》軸 紙本 設色 上海博物館舊藏
　　　圖片出處：鄭爲，《石濤》，圖50。

圖115（右）　《荷花圖》軸 紙本 淺絳 119.2×35公分
　　　溫哥華 大維多利亞區美術館
　　　（Art Gallery of Greater Victoria, Vancouver,
　　　Mr. and Mrs. R. W. Finlayson Collection.）

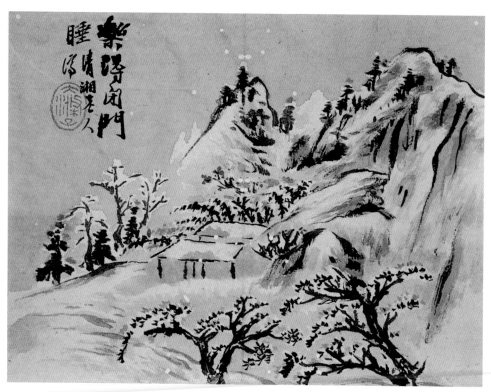

圖116　《杜甫詩意冊》紙本 設色 全10幅 各27×35.9公分 東京 松濤美術館橋本藏

所徵集以紀念其揚州影園黃牡丹的詩作，並爲之繪圖（圖114）。曾爲長野氏收藏但顯然燬於第二次世界大戰的一套畫冊，描繪了不同種類的花卉，伴隨著明代畫家沈周晚年以「落花」爲主題所寫的一系列半豔情詩篇；其中幾首用名花隱喻名妓。[31]現存幾件繪畫荷塘的立軸，是描寫徐渭著名的「採蓮」主題（亦屬豔情）詩意圖（圖115）。然而，名詩並非必需的，瓶中荷花爲新婚賀禮提供了情色題材，這或許是廣東官員梁佩蘭（此冊描繪其詩意）所訂製送給新郎的（見圖版22）。在一件同樣訂製作爲禮物的摺扇（見圖193），和以墨筆或設色的強烈視覺效果糅合裝飾與慾望的花卉冊上，荷花再次灑落整個畫面（見圖版16–17）。

　　雖然我介紹了石濤寫沈周詩意作爲花卉繪畫的一種，但它們也同時屬於描繪經典詩篇和具有珍玩性質冊頁的特殊種類——亦即是原本較爲平凡形式的豪華版。這些冊頁或可稱爲以獨特個人化而與《唐詩畫譜》（十七世紀初）一類晚明插圖相對應的藝術家版本。事實上，正是晚明時期，尤其蘇州一地的畫家如盛茂燁（約活動於1594–1640）與沈灝（1586–1661或以後），使得這種冊頁類型普及化。關於此點，值得注意的是石濤在謄錄詩文的若干例子呈現出標準化至幾乎像讀本一樣。[32]他對這種類型的貢獻不只是三套寫杜甫詩意圖冊（圖116），還有其他詩人的詩意圖，包

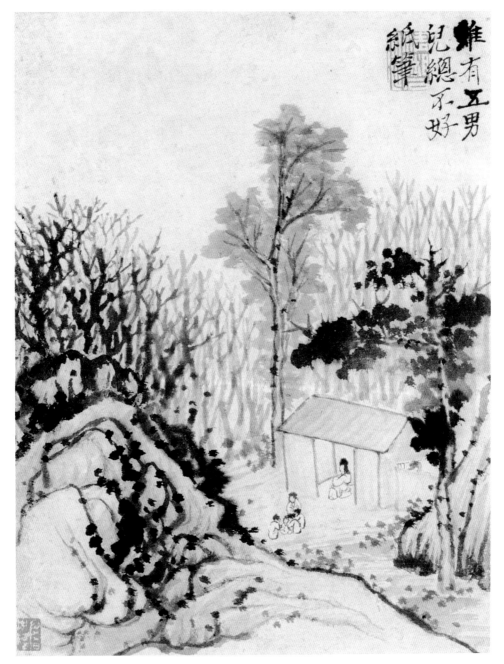

圖117　〈雖有五男兒〉　《陶淵明詩意冊》　紙本　設色　全12幅　各27×21公分　第9幅
北京　故宮博物院
圖片出處：《石濤書畫全集》，上卷，圖187。

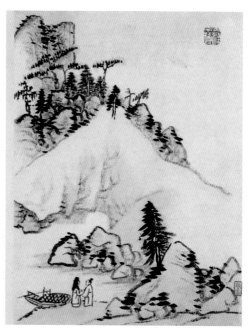

圖118　〈桃花源〉《祝允明詩意冊》紙本　水墨或設色　全10幅（附對題）各27.3×20.3公分
第2幅　紙本　水墨　©佳士得公司（Christie's Images）

括陶潛（陶淵明，圖117）、蘇軾（見圖207–208）、祝允明（圖118），以及一套《唐人詩意冊》（圖119、84）與兩套《宋元吟韻冊》（見圖14）。[33]石濤有時可能會描繪客戶喜愛的詩文，但如前文所述，至少有一套《唐人詩意冊》是爲了儲備而畫。此外，顧客有時會委製包含個人意義的詩意圖，如吳與橋爲徽州吳氏別業借用祝允明的八首聯篇詩（見圖26）。顧客甚至會提供自己的詩作，像黃又在南遊之後的例子（見圖18、34–40、45）。最後，藝術家版本的概念也可應用於其他與詩歌無涉的作品。另一套《羅浮山圖冊》毫不客氣地以十七世紀介紹這一廣東名山的導遊書中十二幅插圖作爲藍本，對頁是石濤選錄的書中文字（圖120）。[34]

紀念畫

紀念畫通常是高度個人化的，所提供的若非視覺記錄，便是人物、地點，或事件的隱喻。它雖然已具備有益的美學價值，卻通常只被視爲文學的催化劑。石濤以往經常製作這類繪畫，但它們在大滌堂生意中更佔有重要的位置。在肖像畫這個特定領域，戴蒼和禹之鼎的告別給其他揚州畫家留下了拓展空間，石濤便是其中一

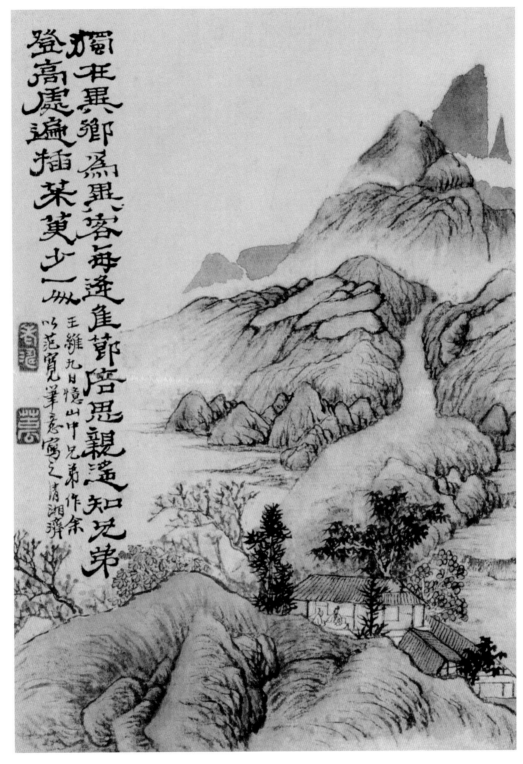

獨在異鄉為異客　每逢佳節倍思親　遙知兄弟
登高處　遍插茱萸少一枝

王維九日憶山中兄弟作余
以范寬筆意寫之清湘羿

圖119　〈寫王維九日憶山中兄弟詩意〉　《唐人詩意冊》　紙本　設色　全8幅　各 23.3×16.5公分　第6幅
　　　北京　故宮博物院

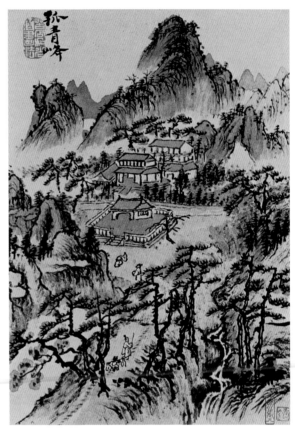

圖120　〈孤青峰〉　《羅浮山圖冊》　紙本　淺絳　全4幅（附對題）　各28.2×19.8 公分　第3幅與對題
普林斯頓大學美術館（The Art Museum, Princeton University. Museum purchase, gift of the Arthur M.
Sackler Foundation.）

員：儘管在石濤的例子，他似乎情願尋求專業肖像畫家（鄰近的鎮江蔣恆）在寫真
上的幫助，而自己只限於背景部分。像我們見過現存的例子中，洪正治在以黃山爲
背景的山水中被描繪成胸懷大志的官員（見圖27），黃又是穿山越嶺的英勇旅人
（見圖33），吳與橋則是道教式的漁父（見圖28）。此外，還有一些下落不明但有清
楚著錄的肖像畫：張景節被描繪成蓮泊居士，以暗喻其遼寧祖籍；揚州的嚮導蕭
差，正在大雪覆蓋的城郊探梅。[35]石濤在致哲翁信札中提及的肖像畫，或許也包括
類似的與像主有關的視覺奇想。[36]

　　紀念畫的一種相關形式是描繪顧客的宅邸。石濤曾（隱喻地）再現了李驎與李
彭年分別在揚州與南昌的書齋，及老友吳震伯的徽州家園。[37]《大滌草堂圖》亦屬
此類，係他親自向八大山人請求而得（見附錄2，信札3）。描繪揚州保障湖附近一
座小寺院的《雙清閣圖》卷，很可能是另一件同類的住宅圖，因爲該寺住持正是石
濤的弟子耕隱。有時，就像我們在他描繪吳與橋位於徽州祖宅的例子所見，山水和

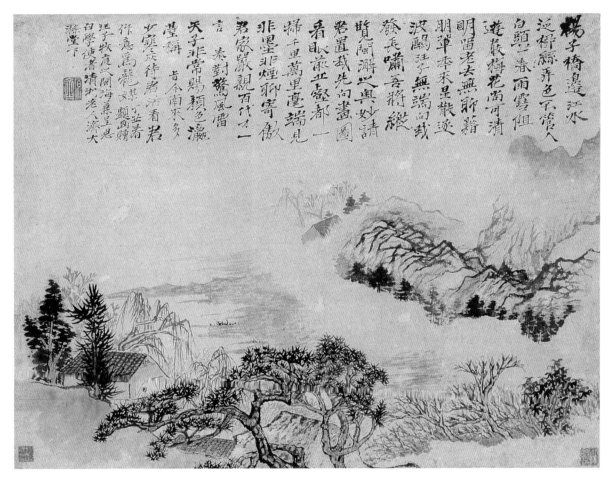

圖121　《揚子橋邊》 1697年 橫幅軸裝 紙本 設色 39×52公分
克利夫蘭美術館（© The Cleveland Museum of Art, 1996, John L. Severance Fund, 1954.126）

畫主人的名號聯繫一起，因此，該畫就成爲間接的肖像畫，即所謂的「別號圖」（見圖25）。

　　石濤較爲嚴謹的實景畫也傾向涉有紀念目的。在描繪揚州勝景的作品中，《秋林人醉圖》堪稱傑出例子，是某次遊樂的視覺記錄（見圖29）。另外，《竹西圖》卷的題詩雖然記載了另一次出遊，卻未指涉特定人物（見圖3）。對此，或許可以看成，紀念的指標是由畫主自行決定，因爲這類畫很適合用以紀念他在揚州的造訪或勾留。石濤大量黃山繪畫裡面，1699年的《黃山圖卷》就是受許松齡的友人們所委託，作爲紀念許氏在該年初首次登訪黃山的禮物（見圖16）。[38]石濤即使以繪畫揚州與黃山而特別著名，他亦利用其廣泛的遊歷使自己成爲一個全能的山水畫師。所繪黃又紀遊詩意圖，是一項運用想像方式「記錄」江南山水的精心傑作，其中多數景緻是他未曾親歷的；同樣，當費密兒子向石濤提供父親憑記憶而作的草圖，委託繪

圖122　《平山折柳圖》1706年 卷 紙本 水墨 24×124公分 上海博物館

製位於四川新繁的先塋時，他也毫不猶豫地完成一幅特定的景觀圖像（見圖31）。

費氏先塋的繪製是基於費密的逝世，這是石濤生平受委製紀念畫的許多特定場合和事件的其中一次。前文曾經提及一件新婚賀禮：描寫梁佩蘭詩意的瓶中荷花（見圖版22）。同樣與婚禮有關的繪畫佳作是《麻姑仙子像》，原本暗示女神從中示現的雲霧空白處，因後人加添的題跋而污損；這種主題的畫作是慶賀結婚週年很受歡迎的禮物。[39]在1697年的《靈芝雙松圖》中，石濤將與生辰有關的長壽象徵作一扭轉，借用來圖寫相同主題的詩意，其中一首是徐渭的〈緹芝賦〉，另一首為杜甫的〈雙松圖歌〉（見圖180）。兩年後，石濤的弟子吳基先委託石濤繪製一幅畫作，以記載其寡母守節五十年時，園中突然出現罕見的祥瑞八頭蘭花。這件已佚的畫上原有當地文人所題詩文，且必須注意，這裡提及的屬於視覺記錄與紀念畫的所有類型，在當時的揚州文學中頗有相同例子，其商業化情形並不亞於繪畫。[40]雖然這種繪畫主要用以紀念個人生平或家族史事，但我們也見到過石濤參與社群中意義更大的事件，例如1705年的洪災（見圖41）。

送別圖記錄了個人遠遊的送行場面，常以立軸或手卷的形式呈現，兩者不同之處在於手卷留有極大部分可供主角的友人在送行之前、離別當下、或旅途中題跋之用。當正要離開的人是石濤好友，他有時會被要求在現場作畫，就像1700年在黃又準備前往蘇州的船上揮毫一樣。[41]而具有相當急就與即興特質的《抱甕歸黃山》，可能也是即席之作。[42]另外，一幅為紀念汪誠1697年福建之行的描繪揚州南邊揚子橋的山水軸，顯然是更深思熟慮的作品（圖121）；同樣也包括紀念程浚1698年南昌之行的立軸（見圖74），以及同一年送別黃又初度南遊的肖像畫卷（見圖34）。然而，石濤的送別圖中偶爾可能會出現不知名的人物。例如1706年，有一名即將離揚州赴北京國子監擔任監生的人，其好友們委託石濤繪製一幅送別圖（圖122）。由石濤題跋的語氣可知他不認識當事人；也許不足驚訝，因此畫格外公式化。雖然畫名點出送別之地為平山堂，但畫家已落入標準江岸送別場景的窠臼——停泊等候的

船，伴隨著向畫面左邊逐漸淡出的無盡遠景。

最後，紀念畫的另一種方式，作爲一項盛事的實質記錄，是石濤對於宴會、船上、寺廟、名勝或朋友家中各場合需求的即時回應。至於其他的臨時之作則是在相反的環境下所繪，用以紀念友人來訪石濤的大滌堂，爲徽州訪客吳啓鵬繪製的小冊即屬此類（見圖104）。[43]同樣也是石濤闊別多年的官員友人滄洲，於1705年重九不期而至時，石濤爲他畫了一幅山水以記錄此番悲喜交集的重聚（見圖212）。所有這些即席作品，不論會賣給顧客、用以換取款待，又或者只作爲餽贈，都是畫家和受畫者間友誼的鮮明證據，由此亦再次肯定了道德價值在文人文化機制中的主要地位。

除了憑自己想像繪製的裝飾畫與紀念畫之外，職業畫家也須因應臨摹古畫的要求。如先前所討論，石濤曾多次接受遠自北京博爾都對此類畫作的重要委託，其中包括現已不存的《臨仇英仿周昉百美圖》、仿南宋《明皇出遊圖》、以及仿宋代緙絲卷；不過，揚州地區對臨摹古畫確有很濃厚的興趣。[44]李驎記載過石濤爲吳氏作的仿米芾（1052-1107）畫，這件在查士標生前接受的委製，其畫風指向這位長輩畫家。[45]現存石濤這類作品還包括賦彩濃重但精確臨摹沈周（1427-1509）的實景畫《遊張公洞圖卷》（見圖176）；此外，在仿沈周歷史畫的忠實摹本《銅雀硯圖》中亦展現對人物心理、性格特徵的描繪技巧（圖123）；還有重設色版本的仿舊傳李公麟（1049-1106）名作《西園雅集》，圖中二十六個人物姿態各異、栩栩如生（圖124）。[46]事實上，每一幅仿作同時也是石濤在面對創作具有自我生命與個性的新挑戰時，所作的重新詮釋——簡言之，它代表的是「石濤」這個專有名詞的最完整意涵。

也應該注意，石濤有時會用同樣的方式，讓自己穿上其他野逸畫家風格的外衣以求進入揚州市場，他毫無愧色地從職業對手身上借用。這有時會導致風格的荒謬銜接。在石濤去世前的最後一、二年，他以徹底簡化的風格畫了許多混合花果、蔬菜等主題的水墨畫冊（圖125）。這一方面明顯是借用八大山人的「瀟灑」模式，但也有足夠的理由相信，石濤同時也受到袁江與顏岳等人的豪邁筆法所影響。有好幾幅畫頁反映出這些畫家的重彩特徵，本書附圖冊頁的題識也著意地表現出流行的特色。[47]揚州山水畫的多樣性給予石濤許多靈感，例如，他在《對菊圖》中重新創造了蕭晨將前景私人家居空間與山水融合的獨特風格（見圖23）。另外，《峨嵋山圖》（見圖175）是對揚州重要裝飾山水畫家李寅公式化的蜀道行旅主題的極端修正。《廬山觀瀑圖》一個出人意表的參照是李寅，圖中著名的題跋所顯示對郭熙（約

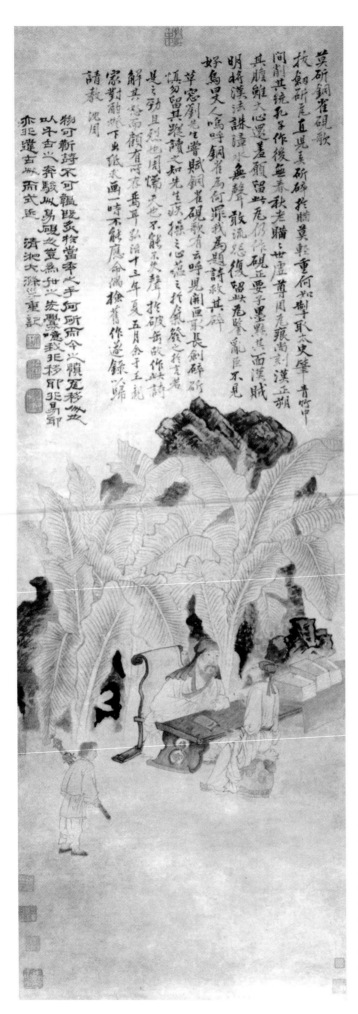

圖 123
《仿沈周銅雀硯圖》
軸
紙本 淺絳
119.5×42公分
普林斯頓大學美術館
（The Art Museum, Princeton
University. Museum purchase,
gift of the Arthur M. Sackler
Foundation.）

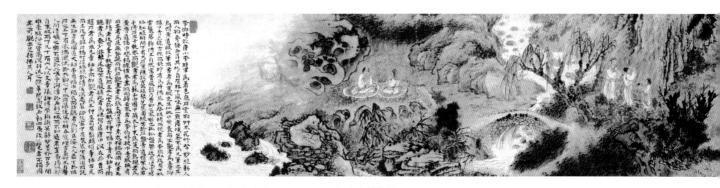

圖124 《西園雅集》 卷 紙本 設色 36.5×328公分 上海博物館

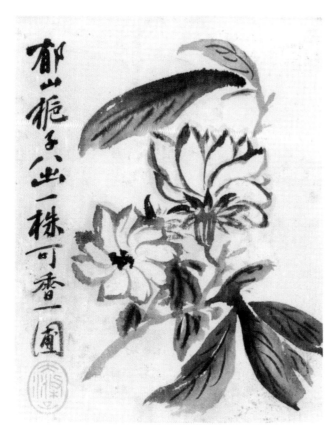

圖125
〈梔子〉《花果冊》
紙本 水墨
全9幅
各25.5×20公分
第3幅
上海博物館

1010–90）的著迷，點出了作品向李寅所擅勝場領域的挑戰（見圖128、129）。這種因應揚州裝飾性品味的同一脈絡，有助於解釋一幅完全不具特徵的畫作《翠蛟峰觀泉圖》（圖126）；毫無疑問，此畫的模仿對象是顧符積如寶石鑲嵌般的仿古技巧，石濤透過水墨表現個人化特色，跟顧氏的慣用設色形成鮮明對比（圖127）。

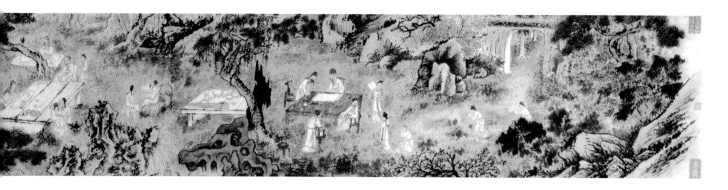

幻象與價值

　　自況畫的概念爲經濟與美學價値間的商品化關係提供了典範,其效能藉此得以將道德資本轉譯爲工藝品的實質語彙;然而,以上所思考的繪畫範圍(如裝飾性、紀念性、複製性)卻顯示出,石濤必須從事以技巧的投入爲基礎的第二種典範。此即經濟與美學間的價値關係在繪畫專業上的傳統模式;倘若文人企業家想在市場上擁有立足之地,就必須屈就於這種模式。在此涉及的技巧呈現爲不同形式:它可能是如同工匠製作器物時的「製作」(making)技巧;或彷彿演員在舞台演出的「身體表演」(physical performance)技巧;抑或也像演員或說書人創作故事的「幻象」(illusion)技巧。

　　技巧上必要的專業化及其與體力勞動之間的血緣關連,產生一種基本上與排斥專業和恐懼勞力的文人互相格格不入的工匠價値。但實際的情況卻毫不清楚。職業畫家作爲一個族群,其社會結構相當分歧:至少從十五世紀開始,他們當中有許多是文人出身,並因選擇了圖繪技巧而爲文人偏見所不容。湧入清初藝術市場的野逸文人當中,包含許多絲毫未因展示圖繪技巧而受歧視的畫家,尤其在南京和杭州。由此可知,對繪畫技巧之尊重與其展示,毋需和道德成就有所衝突。石濤可以進入作坊出身畫家的經濟領域,卻不必危及其文人資格。公開性商業身分的形成,是奠基於道德成就。

　　也許由於自我表達的經濟價値已被禁忌所覆蓋──其道德成就的價値怎樣才能被察覺呢?──致使石濤視繪畫價値爲商品的言論,從勞力與技巧層面作爲起點。他在致江世棟的第一封信中提出了這個議題,藉由所需之勞力(實因難度而異)以及城中同類委製的市價這兩個準則,辯稱屏風的價格實不容妥協。然而,它終究規避了一個問題,因爲一名畫家倘若缺乏名氣或技術,就不能期盼這樣的作品可以索

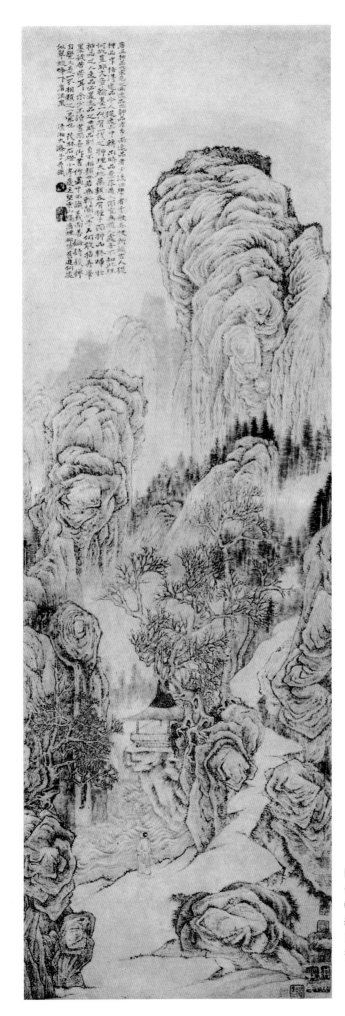

圖 126
《翠蛟峰觀泉圖》
軸
紙本 水墨
114.8×37.7公分
香港藝術館虛白齋藏中國書畫

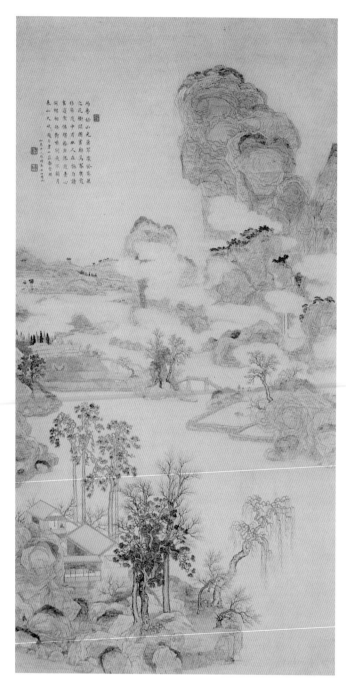

圖 127
顧符稹（1634–1716後）
《山莊靜業圖》
1705年
軸 紙本 設色
181.3×91.8公分
鳳凰城美術館
（Collection of Roy and Marilyn Papp.
Courtesy, Phoenix Art Museum.）

價五十兩。石濤的繪畫作爲一種生產品（正好與作爲某個事件的軌跡相反），其特定
價值被置於另一個層次。石濤於北京勾留時，首次在文字中觸及這個問題，1702年
重題於一件金箋山水扇面之上：[48]

　　畫有至理原非膚，見小天於尺幅，縮長江於寸流，束萬仞於拳石，樓臺人物，

小之又小，繫風捕影，不使此理了然於心，了然於腕，終是結塞不暢，雕蟲小技，欲角勝藝苑，眞堪噴飯。歐陽公云：「文章如精金美玉，市有定價，非以口舌貴賤也。」知言哉！

雖然石濤將藝術名氣與精金美玉的定價相比，但他將幻象的技巧抽離作爲名氣的基礎，從而間接建立起幻覺技巧（illusionism）和經濟價值之間的關連。這是有關繪畫價值的驚人定義，卻適用於揚州市場。不僅這個可稱之爲「炫耀式幻覺技巧」是李袁派山水的本質，李寅更大肆吹噓他的幻象奇景，他在著名作品《仿郭熙山水》（又名《盤車圖》）的題跋中質疑：爲何繪畫總是平地在下而山峰在上？（圖128）他接著宣稱發明了一種新的「遠」法，有別於郭熙時代用以界定山水畫法之時空系統的傳統「三遠」。[49]將石濤把商品價值歸因於幻覺技巧的企圖，與他和揚州同業（通過大量售出作品給從事區間商貿的家族）所經營的宏觀商業脈絡聯繫，是一個引人入勝的課題。這些家族販售的鹽，就相等於精金和美玉，或用厚利購買得來的古玩文物。

由於那些購買的古物包括古代人卽名下的畫作，因而產生一個更直接地將幻象作品與經濟價值相聯繫的方式。李寅在另一幅1702年極度矯飾的仿郭熙山水題跋裡，也用了這位古代大師的名字，來建立那恆久醉人的古物市場（作者定名不可信）與郭熙名義的寫實奇景之間的對照；他自稱在畫中重新創造了郭熙的寫實主義：

> 郭熙畫見者眞贋相半，遇眞者眞斁之，遇贋者亦斁之，由童識未深，易爲物亂也。計所得遇，奚啻數千百幅，然好我者無不以我爲眞河陽，而我亦未嘗不以眞河陽，自是金錢潤筆爭致恐後，當其時未或不自疑耳。今于此幅，可以無疑夫。[50]

石濤在仿郭熙風格的山水畫《盧山觀瀑圖》（圖129；見圖版12）上的題跋，儘管是以一種更爲巧妙的方式，也屬於幾乎相同的論述：

> 人云，郭河陽畫，宗李成法，得雲烟出沒，峰巒隱顯之態，獨步一時，早年巧贍工致，暮年落筆益壯。余生平所見十餘幅，多人中皆道好，獨余無言，未見有透關手眼。今憶昔遊，拈李白盧山謠寄盧侍御虛舟作，用我法，入平生所見爲之，似乎可以爲熙之觀，何用昔爲？[51]

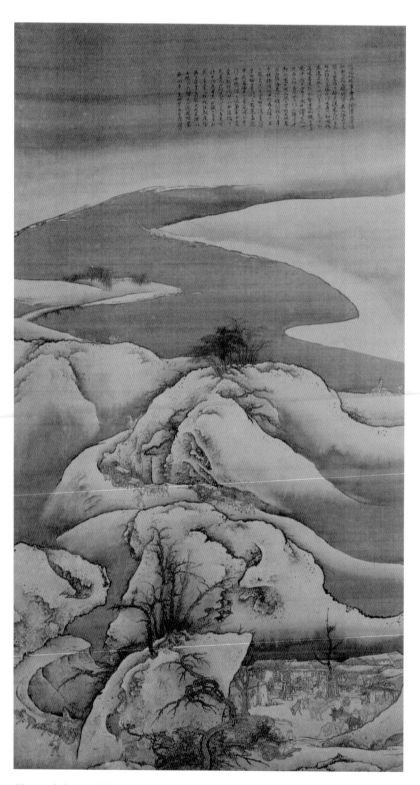

圖128　李寅（活動於約1679–1702）　《盤車圖》　軸　絹本　設色　133.5×73.5公分　北京　故宮博物院

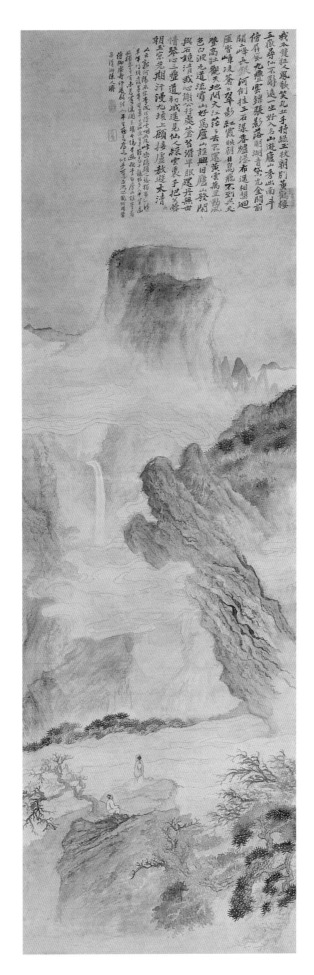

圖 129
《廬山觀瀑圖》
軸
絹本 設色
209.7×62.2公分
泉屋博古館住友藏

當然，兩則題跋實有許多相異之處：石濤的一則徵引畫史而自命一份嚴格和自信的鑑賞力，並結合詩歌與記憶的問題。[52]然而，正是這充滿專業自豪的同一番論調，引用了山水畫宗師郭熙以捍衛當代繪畫的市場不被古代大師所湮沒。[53]石濤在這場逞強之爭中並沒有向李寅讓步，他也令自己以當代郭熙的面貌出現於世人面前。

第8章

畫家技法

　　石濤系統地利用繪畫作爲商業活動，而大滌堂實質上就是獨立工匠的畫室，可謂平常不過的事實，因爲自從十六世紀以來，文人職業畫家的實際情況早已如此。尤其難得者，豐富的視象與文字史料令此特殊案例情境得以進行系統重建。縱使這種重建已具有充分啓發性——讓人明白每件藝術品都是處於偶發的情況之中，並在畫家的創作「地圖」上佔有明確地位——它也由於揭露了身爲畫家所擔負的社會風險而舉足輕重。像石濤這類畫家，唯有成爲企業家兼獨立工匠才得以生存，但基於文人身分的束縛，他們否認自己是商人，也不承認是工匠。他們爲積極應付此一困局，自然地發展出一套使其地位合理化的論述——以闡明繪畫技法爲核心的論述。因此，本章專爲探討石濤從畫家立場發表的主張。

　　如同其他畫家的情況，這些具體呈現於理論著作及某些相關作品的主張，往往在繪畫教學上有其緊密的脈絡。石濤最具抱負的教學貢獻《畫譜》，雖然最終是透過印刷本傳到一般大衆手中，但它在畫家有生之年卻是以更爲親切的鈔本形式流通，無論如何，這都是他多年以來個別及小組教學的心血結晶。石濤晚年的一首長詩裡，頗爲自豪地列出繪畫生涯中曾隨他學畫的十七人。[1]他列舉了宣城時期的四個名字，以及南京幾年之間另外三人（全是佛僧）。[2]1680年代末期初次勾留揚州期間並無新弟子，但在北京時則爲博爾都與圖清格所邀聘：

更羨燕京圖月波，蕭騷蘭竹影婆娑，

司冠之子圖繪科，東皋漁者（博問亭將軍）多詩歌。[3]

石濤回到南方之後首名新弟子就是靜慧園中的僧侶：

書畫一掃眞傳麼，風流名勝堪成訛，

點額魚龍打破鑼，南園耕隱老頭陀，

以詩說法稱德那。[4]

數年之後，於1696年，石濤結交程浚父子五人，其中尤以程鳴爲傲：

友聲〔程鳴〕江右〔安徽南部徽州地區〕生長波，

最初賜鼎眞似濟，近年更進更成魔。

詩中又列出另外三位來自揚州地區歙縣家族的弟子：

谿南吳子文野〔吳基先〕敏，有書難讀家貧何。

吳基先寓居儀徵，情況跟圖清格和耕隱相同，存世石濤作品有一件是爲他繪的範本：顯然是藉草稿以清楚呈現畫技原理的即興畫冊（見圖201）。[5]另一套同類畫冊乃題贈王覺士，其兄弟是石濤的顧客。[6]

王君覺士孟陽〔程嘉燧，1565–1644〕窠，

有時博變生嵯峨，蕙岩走入八大室。

出身歙縣家族的弟子還有一位洪正治，石濤只稱他擅長畫梅，不過石濤的《寫蘭冊》（見圖79）令人猜想部分目的是作爲示範之用。近年出版的爲洪正治所作梅花扇，展示了這位老師的授課情況（圖130）：

近日世人寫梅皆落巢臼中，無處成「女」字，吾意只欲枝與幹似似非非中脫

出，至於用濃澹老嫩枯瘦生削，則又有時節，隨其手中之筆最先一畫如何，後

即隨順成文成章。今廷老世兄亦喜予此法，或時拈弄，頗有入室處。予正欲寫

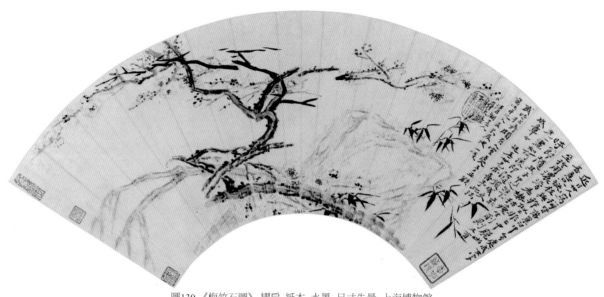

圖130　《梅竹石圖》摺扇　紙本　水墨　尺寸失量　上海博物館

此與之，又反不及也，一咲！

　　石濤的教學對象實不限於詩中提及的弟子，[7]他也會在特殊情況下指導其他矢志上進的畫家，有時是透過在扇面上節錄一段畫論，有時是藉由專場的示範作品加上有益的題跋。[8]此外，他的畫法教學不只針對習畫者，也用來指導繪畫鑑賞家，劉氏（劉石頭，劉小山）就是一例。[9]劉氏對繪畫理論與實踐興趣之高昂不輸石濤提及的任何一位弟子（事實上，劉氏可能真的成了他的弟子，但應在上述的詩寫成之後）。他不但擁有一份石濤畫論的完整鈔本，[10]並且得到石濤1703年間為他所作一組共兩套或三套非比尋常的畫冊。本章稍後會探討這整批圖冊；在此我要強調，其中好幾頁具有關於繪畫實踐的理論性題跋，其餘的顯然是專為展示某些繪畫原理的即興草圖。石濤在業餘畫家偏愛的倪瓚式山水（見圖152）的一頁題跋中，談及（書畫家的）藝術名氣，因此，似乎可以確定劉氏以前曾經習畫，而那些冊頁在某方面是示範作品；但石濤是否同時視這位重要贊助人為弟子，則尚待探討。[11]

　　即使石濤的教學為其畫技專論提供了緊密的脈絡，另有兩個更廣大的脈絡，也鑄就他強調畫家重要性的主張：一是清初的畫壇，特別是「奇士」在當中的地位和角色；另一是康熙時期社會、文化上普遍風行的經世社會思潮。

清初畫壇

　　石濤等畫家將畫技化為理論並捍衛繪畫專業的不懈努力，不僅直指藝術同行，同時面對畫壇所代表的一般廣大群眾，這個介乎石濤與市場之間的社群，是其專業身分的直接相關背景。[12]清初畫壇並非孤立、封閉的系統，對藝術生產來說，是包含地方、區域、區間、中央層面的高度分化與流暢的互動結構。石濤在這些不同脈絡當中的經歷之廣，令人刮目。

地方畫壇

　　石濤的事業始於長江中部區域畫壇心臟的武昌，最早的遊蹤曾踏足該區多處地方（湖北、湖南）。約1664–5年間，石濤東遷並定居人口密集的廣大江南文化地域之後，便遊走於蘇南（尤以松江、蘇州）、蘇北（尤以揚州、南京），以及徽南（尤以歙縣、宣城、涇縣）三地的畫壇。在北方二年（1690–92）都待在北京和天津，前者的畫壇因京城地位而別具特質。回到南方之後，他終於再次加入蘇北畫壇（南京、儀徵，及最重要的揚州）。單憑石濤與其他畫家的直接來往，無法正確評估他涉入上述每個地方和區域脈絡的情況，因為此一證據雖然清晰，卻零碎不全。在宣城時期之前，我們知道他四位老師的名字，全屬不見經傳的人物：陳一道、潘小癡（身分不詳）、僧超仁魯子、梁洪。[13]至於宣城時期，可以重組的畫家圈有梅清、梅庚、徐敦（半山）、高詠、蔡瑤、呂慧、王至楚，更不必說也包括弘仁的姪子江注這類訪客了。[14]在南京，他與程邃、陳舒、戴本孝、王槩（活躍於1677–1705）為友，也跟眾多今日已被遺忘的畫僧往來。[15]在北京，正如我們所見，他與王原祁、王翬有過間接的接觸。

　　同時，石濤所認識的揚州畫壇可透過作品上不同書畫家的題詠而略見一斑，這通常需要長久時間，即使武斷卻或許反映得更全面。最佳例子為現存兩套1695年為黃又所作的冊頁（見圖64、65、80；192、204、206），畫幅對頁漸次遞增了當地著名書畫家的題辭，如書家黃生（1622–96）、李國宋、王熹儒，以及畫家桑豸、汪逸于等。其他過訪揚州的題詠者包括石濤好友吳肅公（1626–96，宣城）、汪洋度（1647–?，歙縣）、程京萼（南京）等著名書家，還有畫家唐祖命（宣城）。[16]龔賢的一幅小軸是另一個例子，在其歿後數年促成裱在畫面上下幾組題跋的出現。這幅畫看來屬於黃違所有，他是第一名應和龔賢的題詠者，以風趣的詩句想像畫中船上滿

載美酒；黃遠既是受人尊敬的遺民文人，也是出名的酒鬼。[17]繼他之後，可能是1697年的同一場合，查士標、石濤、蕭晨，以及著有一部書論的當地書法名家宋曹，也為該軸題詠。查士標的詩引用了龔賢先前過訪揚州的記憶（他早年曾在此地謀生）；石濤隨後讚揚查氏為倪黃山水畫風的當代大師。另外，又包括卓爾堪一篇尖銳的藝評。[18]最後一個例子涉及面較小，是1704年的一幅賀壽畫貓蝶圖；此畫本來由石濤的弟子程鳴與一位謝姓畫家合作，然後在受贈者的要求下由老師親自「點睛」。[19]受贈者黃氏為望綠堂主人，很可能就是黃子青，我在第六章曾介紹他是石濤在世最後幾年間的熱心贊助人。

區間畫壇

石濤逐步建立的畫家社群，是有助勾畫清初中國大範圍區間畫壇面貌的最佳人脈事例。他在大滌堂時期為其他區域贊助人完成的眾多委託，不管寄自遠方或過訪揚州的訂單，也各以不同方式體現這個畫壇。石濤為近代和當代畫家如弘仁、鄭旼、龔賢、一智、八大山人、普荷、汪濤作品所作的題跋，是他有志在揚州以外地區發展的進一步線索。[20]周亮工（1612–72）於1673年或稍後出版的《讀畫錄》[21]，提供了稍早時期區間畫壇相對更廣泛的景象。《讀畫錄》呈現七十七位來自不同地區畫家的傳記和評論；這部在周亮工辭世時尚未及完成的書，以其畢生搜羅遠至雲南、貴州、陝西、四川，近如河北、揚州、江蘇、浙江等地當代畫家的作品為根據。[22]周亮工的收藏得以建立，不只因為他走遍大江南北，也由於清初畫家的經常轉徙。畫家的旅行，加上在杭州、蘇州、南京、揚州、北京等城市的聚集，很可能就是產生區間意識的主要因素，並成為周亮工的著作，以及幾乎堪稱當代畫家短評的《圖繪寶鑑續纂》清朝部分的資料來源。[23]石濤的事業始於這兩部著作中描繪的區間畫壇，然由於他太年輕，書中並未提及；在他事業的末期，已幾乎沒有任何一位被周亮工評論過的，以及只有極少數收載於《圖繪寶鑑續纂》的畫家仍然活躍，但區間畫壇的基本架構大概並無顯著不同。

石濤就像其他清初畫家一樣，也對全國各地的發展提出他個人的看法。值得注意的是，他於1699年在一位徽州畫家的山水卷題跋中（於下文節錄），羅列地方和區域畫派。[24]他提及的地方畫壇中心，有南京和揚州（蘇北地區）、宣城和徽州（徽南地區）、蘇州和松江（蘇南地區），全坐落於他熟悉的江南。在此地區之外，他的思考角度更具廣泛、明確的區域性，如浙江、江楚（江西、湖南、湖北）、中原（河

南、直隸、山西、陝西）。然而，從贊助與畫家遷徙的模式顯見，揚州畫壇的職業文人部分，與南京、宣城、歙縣、南昌維持著特別密切的關係，跟揚州共同形成五個交互聯網的中心。關於這點，可見諸石濤1694年為黃律所作冊頁（黃氏祖籍徽州，僑寓南昌，此冊在揚州委託）列舉的傑出大師，全是來自這五個中心的畫家，並無其他地區：25

> 此道從門入者，不是家珍，而以名振一時，得不難哉？高古之如白禿、青溪、道山諸君輩，清逸之如梅壑、漸江二老，乾瘦之如垢道人，淋漓奇古之如南昌八大山人，豪放之如梅瞿山、雪坪子，皆一代之解人也。

可是，這也是基於特定美學觀點（類似我們現稱的獨創派繪畫）而劃分，這種群組自然而然也產生了區間意識。同樣情況，一位正好鍾情於表現性瀟灑畫風的當代文人，將石濤與南昌的八大山人、杭州的吳山濤（祖籍徽州）、徽北桐城的「方芋僧」（可能昰方以智，1611–71）、旗籍官員暨指畫家高其佩，以及來自蘇南吳江（顧卓）和來自山東（孔衍栻）的兩位名氣較小的畫家相提並論。26

中央畫壇

最後一點，依據流動性和遠距訊息聯繫而構成的區間畫壇，應當不會與中央畫壇混淆；後者與國家、朝廷有必然的關連，是服膺一種包括中心與外圍的較靜態的權力秩序。石濤的職業生涯始於一個中央畫壇數十年間乏善可陳，以至畫學中堅主要處於區間畫壇的時代。27然而，「三藩之亂」弭平後，清廷衝勁十足地重建宮廷的贊助，並強加推行仿古主義，使繪畫配合康熙皇帝日益提倡的正統意識型態，且於1690年代獲得顯著成功。28正如先前所述，石濤抵達北京時，適逢康熙對朝中漢族知識份子施壓，逼使他們接受正統意識。由朝廷一名贊助人居中牽線，他與全國知名的王翬、王原祁「聯手合作」，但並未成功打入剛剛重建的中央畫壇；他對北京品味的大加撻伐，部分是出於被排斥而引起的反應。王原祁有一段評述（時間可能稍晚）：「海內丹青家不能盡識，而大江以南，當推石濤為第一，予與石谷〔王翬〕皆有所未逮」——隱然將石濤貶至邊陲，只承認他在區間畫壇享有傑出地位。29反之，石濤1694年對受推崇畫家的褒揚，可以解讀為他試圖反駁，為使區間畫壇超越中央成為文化主流：「此道從門入者，不是家珍，而以名振一時，得不難哉？」名

振一時,等如艱苦得來的大眾認同,是不隨流俗的畫家用以取代預設和可支配之正統門限的另一選擇;但它也是被拒諸門外的畫家藉以彌補其不受宮廷青睞的慰藉。可是,若以爲區間和中央畫壇之間的關係經常處於敵對狀態,或甚至以此爲特徵,則屬誤解。例如,我們沒有理由懷疑王原祁對石濤的讚賞,或石濤對王原祁和王翬的欽佩,這可從他樂意與他們在幾次不同場合中合作可見。同樣的,就算王翬因獲選爲繪製康熙南巡圖卷的主持,而被奉爲全國最偉大的畫家,他也在任務完成之後重返南方,回到他曾經叱咤風雲的區間畫壇。[30]從這位成功的職業畫家觀點來看,兩個系統代表著通向社會和物質上獨立的替代和互補途徑。[31]

石濤畫技的發展

石濤的畫藝發展,毋庸贅言,實深受其遊走於不同畫壇脈絡的影響。儘管在這方面武昌時期乏善可陳,但他於1666年左右到安徽南部時,已是一位技巧有限但想像力非凡的畫家,足以用驚人的意象彌補技術之不足。此外,存世幾件可能是到達宣城之前所作的繪畫(見圖47、48、173),構圖略見呆板、線條突出,空間的表現較少,暗示他早年頗受版畫啓發。雖然有些藝術史家強調1660年代後期和1670年代的作品取法徽派的乾筆技法,但他在宣城時期的畫技更是大量師法宣城當地畫家,其中最重要爲梅清,石濤似乎找到藝術上眞正志同道合的人。梅清晚年作品的豪邁掩蓋了較爲拘謹的早期畫風(見圖51),但石濤與他最初結識時,他已經是功成名就的畫家。石濤1660年代晚期作品的大膽,對比於可能是安徽之前所作的畫冊(《山水花卉冊》),顯示梅清和其他宣城畫家不僅確立石濤創作奇景的基本取向,更在某種程度解放了他的想像力。石濤的安徽時期作品也同樣反映區間畫壇的關連,以獨特方式回應陳洪綬的人物和董其昌的山水與畫論。[32]

1680年,石濤正式移居南京時,畫技已進步神速:他不再依賴意象的力量,而且還發展出營造意境的能力;此外,除了較謹愼的畫風,也開始製作風格瀟灑的作品。總括而言,清初南京繪畫的取向比徽南更強調意境,對於有助營造氣氛的大片留白興趣濃厚。當然,石濤旅居當地時的許多作品都回應了南京繪畫這些特質。整體看來並無明顯的轉折點,使人感到的是一位給自己裝備添加新意的畫家,在不斷擴展畫技範圍的同時,並未全面捨棄以往重視的手法。他身爲木陳道忞的第二代門人,在這方面無疑受到禪學訓練所影響;木陳相信,精通多種的「法」(包含「佛法」和「畫法」)乃是自任何一種「法」的偏狹拘泥中獲得超脫自在之道。[33]這個積累過

程產生的奇怪而富有特色的結果,是他有些最典型的安徽風格繪畫為南京時所作。與此同時,1680年代,另一位區間人物對石濤的影響愈益明顯,徐渭直抒胸臆的寫意畫,使石濤從中找到自我表現的榜樣。

縱使石濤移居揚州時,其「畫禪」已經相當充實,但仍堅持不斷學習:由1680年代末期開始首次旅居揚州時,石濤的作品便以巴洛克式人造山景結構,對揚州優秀的裝飾繪畫作坊表達回應。同樣如第四章所述,石濤後來在北京勾留期間,正是他開始覺得需要與享譽中央的董其昌嫡系仿古主義妥協的時期。反之,回到南方之後那幾年,他開始以更徹底的區間角度來界定自己的藝術,承認自己與眾多類型的奇士畫家的共同目標,其中最主要者有龔賢、髡殘、查士標、八大山人;但他同時也未棄絕任何東西,即使是版畫式的意象、徐渭式的表現畫風、或雅緻的士大夫式古典風格。

始於1697年的大滌堂時期,我們看到石濤再度回應地方畫壇,擴展畫技以配合揚州市場的需求。除了第七章提過對揚州同行的具體回應之外,大滌堂最初的七、八年是他對幻覺技巧最感興趣的時期,與城中的裝飾畫家互相呼應。雖然如此,正如人們對一位聲望及客戶基礎遠超出江南區域的畫家所期望,他關切的範圍也不會侷限在當地。單純就畫技多樣性和技巧的展現而言,此期間的作品遠勝任何時期,展現了立足區間畫壇的雄心壯志:成為當代公認的偉大畫家,儘管不是最偉大的一位。此外,即使他並不屬中央畫壇的一員,也無法迴避由於康熙拒絕石濤而造成來自王翬作品的挑戰(我們稍後將會討論)。但同時,他的精湛畫技顯示從木陳身上學到的禪理,以精通全能使不受制於「法」為基本取向之持續力。其後,約1704或1705年間,他的體力漸衰,造就了本能與媒界的原始特質之間空前緊密的聯繫,而完成最後一次畫技轉型。這次轉型並無明顯的畫壇脈絡,除非將它視為對金石書風或高其佩指畫的粗獷形質之間接回應。結合當時這兩種發展,石濤最後的畫藝傳承,啟發了未來一代奇士,即今日的所謂八怪。

石濤經歷不同地區及畫壇層面的複雜性,突顯現代解讀石濤風格發展與成就時的一個難題;因為,沒有畫壇協調角色的概念,便容易過度簡化畫技、奇士於獨特性的追求、以及市場這三者之間的關係。例如,有人認為石濤晚年作品質素全面下降,暴露了過度生產的壓力。[34]同樣地,評論石濤畫論的人大多試圖解釋,晚期《畫譜》版本中的更動乃是編輯向石濤施壓以柔化其文字的證據。這兩個例子基本上是以自我表現的角度解讀石濤的目的,貶低畫家對多種畫技廣泛運用的價值。石濤開創性、表現性的美學價值,被人採納為「品質」高於其較欠刺激性、對話式、被指為衰落的一面;[35]市場被看成充其量不過是消遣之物,而最糟的更是破壞性妥協

取向完全不限於治國或科技這類可測量的範圍，[55]反之，每一個文化層面都能感受它的影響。十七世紀的指導手冊多不勝數：不但是路線圖、導遊書、醫學便覽，還有審美、科舉文、作詩、繪畫的指導。[56]與此相關的是石濤一位揚州好友兼主顧費密的社會理論，雖然他的哲學論著大多佚失，但存世之作足以讓他在清初「實學」倡議者中擁有重要地位。[57]他的哲學著作以實用取向提出詳細的社會分析，例如「中實之道」的主張。對費密而言，當關乎以「士農工商」四重社會道德階級構成的社會整體時，個人對「道」的追求就是「中」。相反，只具有個人意義的自我陶冶，則被費密形容爲「偏」。同時，當「道」的追求在日常生活中具有社會功能時，可謂之「實」；只針對心靈的自我陶冶則反之，他稱爲「浮」。從某個方面，他的理論擴展了實用主義的視野，提供一個認定士、農、工、商在社會上各具必要職能的分析。達成該功能就是實踐「中實之道」，而其前提是所有的社會角色都同等值得尊重：換言之，費密反對加諸工匠勞力和商業上的污名，並維護他自己的專業：教學與研究。

畫壇裡實用主義倫理的一種主要表現方式，是對整理和傳播畫技興趣的劇增，從傳世的大量教學畫作，及王槩的《芥子園畫傳》（1680），和王槩、龔賢、王原祁、石濤等人的理論著作可見一斑。[58]此番整理開始於十七世紀初文人畫「發明」時的論爭環境，由於文人畫是根據技能而界定，便有必要詳細說明文人畫技的特質，及與其他類型畫技的差別。董其昌等人爲此所做的努力激起職業畫家的反應，他們較少依賴文字解釋來提出畫技的不同定義。十七世紀末出現一種多元主義，許多不同的地位賴以維護，同時互相尊重。周亮工的《讀畫錄》選擇廣泛，評論寬容，正是多元主義出現的明證。[59]同樣證據是前文提到石濤的扇面題跋中，認同繪畫專業的技巧多元性。在這新環境之下，此時眞正的問題在石濤題跋的背後：繪畫爲何有別於其他活動？這背後還有一個更深入的問題：是什麼給「畫家」類別訂立適切的社會定義？由於技術專門化與文人社會特質的背道而馳，只有清初流入職業畫家階層的文人才能引發這些問題。

在實用主義的社會脈絡之中，石濤於繪畫理論和教學上的積極投入，重拾他早已具備的鮮明的社會關連。雖然他的大量理論著作通常帶有哲學與宗教目的（將於第九章加以考察），但其中也涵蓋對這種行業在實用和哲學方面的持續探討，唯有龔賢稍早的著作可與之匹敵。爲了更集中論述的方便，我在此將討論範圍限於石濤教學的兩大不朽成就。其一當然是他在大滌堂時期撰寫並修訂的系統式畫論，現今以《苦瓜和尙畫語錄》的禪宗標題印本流通各地（通稱《畫語錄》），書名看來是十八世紀後來的編輯所創。這部畫論可能以比較乏味的名稱《畫法背原》誕生於1697

年，最終在石濤逝世三年後的1710年，發行了寫刻的印刷本，仍採用較為無趣的書名《畫譜》（見圖186）。[60]石濤自知陳述畫技的方式較傾向概念而非遵從慣例，他在刻本中強調其實用目的：

> 或曰：「繪譜畫訓，章章發明；用筆用墨，處處精細。自古以來，從未有山海之形勢，駕諸空言，托之同好。想大滌子性分太高，世外立法，不屑從淺近處下手耶？」異哉斯言也！受之於遠，得之最近；識之於近，役之於遠。一畫者，字畫下手之淺近功夫也；變畫者，用筆用墨之淺近法度也；山海者，一丘一壑之淺近張本也；形勢者，塄皴之淺近綱領也。[61]

石濤也對繪畫的倫理價值持堅定立場，在另一章提出了天授的畫家負有作畫的責任，不然便辜負賦予他才能的上天，也辜負仰賴其展現的山水。最終更辜負了自己，因為他尚未瞭解自己在萬物秩序中的職責：

> 畫者必尊而守之，強而用之，無間於外，無息於內。《易》曰：「天行健，君子以自強不息。」此乃所以尊受之也。[62]

石濤用坦率的實用主義論點，提出宇宙為一個自動調節系統，人類身處其中必須扮演承受的角色——對上天、對山水。這種承受也暗示人對天賦的必然責任；甚至，畫論的最終章名為〈資任〉，精心塑造了繪畫作為道德責任的宏大願景。此處的含意遠遠超越繪畫，而關乎個人與社會關係的更大問題。石濤堅持繪畫絕非第二位，而是不可或缺的。他的畫論將繪畫實踐提升至「小技」層次之上；更確切地說，畫家是社群中必要的成員。它鼓勵個人基於對自我的了解，履行天賦的責任。這番哲學中並未言明但無可迴避的前提，是商業與具有崇高道德目標的繪畫之間並無藩籬；而且繪畫這門專業，自有其社會定義。

以《畫法背原》第一章為證，可見《畫法背原》和《畫譜》兩者頗有羨異。介乎其間，石濤也寫過好些修訂本，現今一般與不合時宜的書名《畫語錄》有關，它們之間的差別很小，代表更接近《畫譜》而非《畫法背原》的中間階段。我的引文來自聞名已久且經深入研究的《畫語錄》各種校本，有李克曼（Pierre Ryckmans，法文）、宣立敦（Richard Strassberg，英文）的精確譯文。[63]石濤有生之年，所有或大部分修訂本可能都是以手鈔形式流通。劉氏是其中一位著名的鈔本擁有人，石濤於1703年為他作了一組兩套（或三套）教學畫冊，是其教學上另一項不朽成就。畫

冊合共爲三十幅特大畫頁，代表全面的繪畫技法；此外，其中十二幅附有理論性的題跋。[64]有些文字正如石濤大滌堂時期教學畫作常見的情形，是從繪畫生涯所累積的洋洋理論陳述中掇取出來；其餘爲較近期撰著的，或許甚至是爲了這次委託而寫的。這兩份對繪畫的持續省思——一份文字、另一份是圖像加上文字——包含若干共同的主題，構成下文探討石濤畫技的基礎。

石濤論技：繪畫的完善

職業繪畫大師透過讓門徒精心臨摹範本，或參與集體的製作過程，來傳授專業技能；而十七世紀時畫技的理論化，多少是職業文人試圖爲相同目標尋求另一選擇。雖然這兩種傳授模式在文人之間也通行，但效果卻因其過於強調深層原則的傳播而抵銷。在大衆對這類教學需求的刺激下，許多畫家——著名者如董其昌、王鑑、龔賢、石濤、王原祁——採用視覺與理論結合的方法，展現他們對畫技的態度。石濤的畫論和1703年山水冊，都有意在此廣闊無涯的領域內運作。[65]

韓莊（John Hay）最近的研究認爲，他們也涉入作爲晚明（自1575年以降）轉型核心的認識論領域的瓦解。韓莊以圖像表現爲探究據點的論述雖然繁複，但其中部分觀點是，隨著政治宇宙論中心的權威被主體所取代，舊有的權力秩序結構便讓位予實驗主義認識論：[66]

> 他們不管傾向「獨創主義」或「傳統」，一旦超越修辭學的特定位置，……都從認識論範圍的縫隙中找到意義。這個縫隙爲持久活躍的主觀認知，提供一個建立在所有文化進程中的新批判性權威的基地。以繪畫而論，既然元代時主觀情感能夠孕育傳統結構，那麼在晚明，主體就有可能成爲影響世界的中心權威，即使只是實驗性質及最終也受時空所限制。

晚明繪畫最引人議論的變革中，有一連串結構的革新。原先與悠久傳統所建立之圖畫世界相關的觀看主體，現已導向前所未有的視點。主軸線的重要地位崩潰，時空構成的「景」間關係之解體，漸被普遍接受。傳統的佈置、比例、敘事手法都備受挑戰，就像前景樹木與背景山石的主導性象徵關係。雖則如此，秩序並未因此蕩然：簡單地說，這時候的秩序常清楚地放在畫面上，亦即圖像符號的物質構成之中，而畫家以往則相反地尊重既定的構圖法則，在畫面（筆墨）與幻象（例如山水）

不偏不倚的平衡中建構繪畫秩序。這些改變如此劇烈而普及，以至於人們可以堂皇地談論關於表現的新見解，以及與獨立個人的社會宇宙論同時出現的新視覺性（將於第九章討論），「理」和「氣」的語彙爲這些革新提供了一套適切的描述詞彙。[67]

在許多最有趣的哲學家看來，這個時期的主要發展或許是，「理」先前無可置疑的自主力量和優越於「氣」的構成動因，現已銷蝕。[68]儘管「氣」具有不從屬於階級制度的、流動的特質，卻通過不同途徑被視爲秩序結構的動因和基礎。這導致「理」的見解必須修正：正如沒有階級之分的「理」一樣，多重的「理」現在是可以想像得到的。形而上學和繪畫的宇宙論之間的平行發展，超越構圖的革新，因爲晚明圖像表現的物質性，亦即「藏於」畫面內的畫，日益成爲具有特權且明顯充滿力量的結構基礎。韓莊曾經主張，在十三至十四世紀期間，畫面的邊界爲畫家而開啓，這畫面在當時被視爲跟「理」一樣是繪畫的本質。[69]在這些詞彙中，有人可能會認爲，十七世紀繪畫表現的知識方面變革（無論完成與否）的其中部分，就是把畫面重新解釋爲「氣」。若非如此，「奇」的新視覺性便無從想像。正如何惠鑑和Dawn Delbanco說：「『奇』是明代寫實（naturalness）的新標準，『雅』的舊有文人概念又被『正』所取代，……到了晚明，……『奇』成爲……『雅』的基本成分，……因此，『奇』和『正』不再是相反詞而是同義字。」[70]然而韓莊指出，知識轉型所蘊含的意思之廣，實不限於獨創主義的各種形態。主觀情感的新權威，尤其跟許多十七世紀繪畫（包括石濤）強烈的抒情風格背後的個人感情認可攸關。[71]

下文對石濤繪畫理論的系統重建中，這些更爲廣泛的發展對石濤思想的深刻影響將會一再展現。爲求簡明，我選擇以他特別關心的七個技法議題爲主（我爲它們取了現代名稱）。同時，我盡可能讓畫家自我表述。因此以下幾頁的內容相當技術性，並有其獨特語調和節奏，不同於本章其他部分。

能量

石濤早在1680年代末期，已在一幅徐渭風格的蕉石大軸題跋中，強調能量（氣）的重要性；相同文字在1699年以迥異的畫史脈絡，再度出現於爲吳啓鵬所作的袖珍山水冊的末頁（見圖104）：

作書作畫，無論先輩後學，皆以氣勝。得之者精神燦爛，出之紙上；意懶則淺薄無神，不成書畫。

在此構思中，能量存在於創作時的活力和圖像意念（「意」在此所指是主題的層層構思從而形成創造過程）之內。石濤在1703年爲劉氏所作山水冊的題跋（圖131），以較少概念式的措辭重申這些想法。這也是一段舊文，寫作時間不晚於旅居北京時：

> 此道見地透脫，只須放筆直掃。千巖萬壑，縱目一覽，望之若驚電奔雲，屯屯自起。荊關耶，董巨耶，倪黃耶，沈趙耶，誰與安名？余嘗見諸諸名家，動輒仿某家、法某派。書與畫，天生自有一人職掌一代之事，從何處說起？[72]

主導著構圖的龐大湧動外露的岩層，爲題跋的書法提供能量，以呼應內文的精神。它激發人們的解讀，發現圖像是以石濤南京好友王槩編繪和參與撰寫的《芥子園畫傳》中，關於蕭照（活動於1130–50）山石皴法的插圖爲根據（圖132）。王槩的《芥子園畫傳》於1680年在南京首次出版，時間就在石濤移居該城市之前；更可能與其相關的，是1701/1702年的增訂再版。石濤這段文字處於董其昌之後的世代，是對正統譜系的徵引與否定，然他強調繪畫創作的「氣」及它在圖像結構中所存在，使人聯想到董其昌早前對「勢」的主張，「勢」正是「氣」的具體化：

> 古人運大軸，只三四大分合，所以成章，雖其中細碎處甚多，要以取勢爲主。[73]

雖然石濤從來就拒絕強調制度，大滌堂時期更反對墨受制於筆的論調，但對於能量的注重乃董其昌傳統的一部分，則一直是他理論與實踐的重心。誠然，能量建構了「一畫」——原始線條或整體筆劃——原理的根柢與內涵，統攝石濤畫論的全部觀點。他在第一章由身體角度描述「一畫」在能量上的特徵：

> 腕不虛則畫非是，畫非是則腕不靈。動之以旋，潤之以轉，居之以曠。出如截，入如揭。能圓能方，能直能曲，能上能下。左右均齊，凸凹突兀，斷截橫斜，如水之就深，如火之炎上，自然而不容毫髮強也。用無不神而法無不貫也，理無不入而態無不盡也。[74]

這點對石濤非常重要，他因此另闢一章專述運腕。他也一再以不同脈絡重提能量的主題，如談及基本構圖法那章，他便以此規則作結：

> 爲此三者，先要貫通一氣，不可拘泥。分疆三疊兩段，偏要突手作用，才見筆

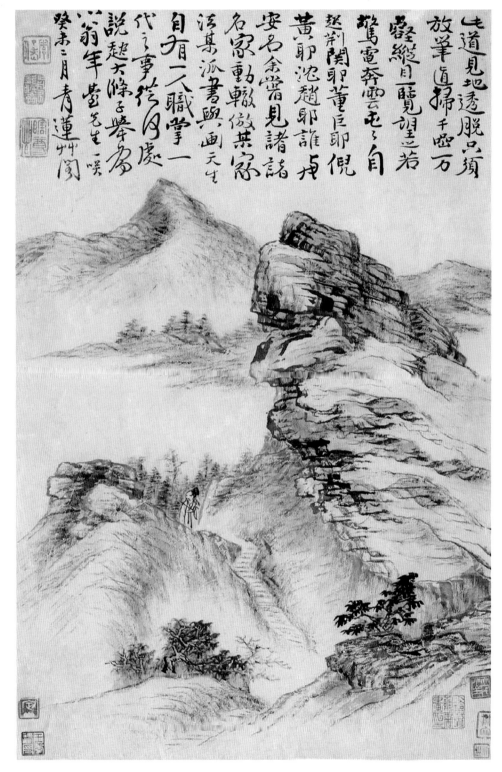

圖131　〈山徑漫步〉　《爲劉石頭作山水冊》　1703年　紙本　水墨或設色　全12幅　各47.5×31.3公分
　　　　第12幅　紙本　水墨
　　　　波士頓美術館（William Francis Warren Fund. Courtesy, Museum of Fine Arts, Boston.）

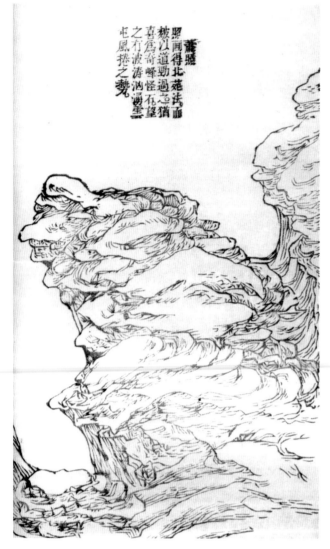

蕭照
照雨得此蕊法而
被以遒勁過之猶
喜爲奇峰怪石望
之有波濤洶湧墨
屯風捲之勢

圖132
王槩（活動於約1677–1705）
〈蕭照畫石法〉
見《芥子園畫傳》 初集 卷3 頁25b

力，即入千峰萬壑，俱無俗跡。此三者入神，則於細碎有失，亦不礙矣。

物質性

　　石濤身爲十七世紀重新詮釋畫面爲「氣」的一位主力，不時強調彰顯畫面物質
性的視覺特質（visuality）。其論述採取了多種形式，當他關注的焦點正是畫面本身
時，關鍵詞彙是「筆墨」，意指畫面由筆跡所建構並包含著能量的呈現（而非再現）
環境。他的畫論有一章闡述筆墨的完美融合（〈氤氳〉）：

不可雕鑿，不可板腐，不可沉泥，不可牽連，不可脫節，不可無理。在於墨海中立定精神，筆鋒下決出生活，尺幅上換去毛骨，混沌裡放出光明。[75]

但在另一些場合，他較關切畫面作為呈現與再現的界面問題。1703年所作冊頁上其中一段最長、最技術性的探討「點」法的題跋，即為一例（圖133）。這篇題跋的書法已非常傑出，與畫紙的邊緣互相呼應，彷彿強調它們作為框架的功能，讓觀者意識到畫面上根本的恣意和放任：

古人寫樹葉苔色，有淡墨濃墨，成分字、个字、一字、介字、品字、厶字，已至攢三、聚五，梧葉、松葉、柏葉、柳葉等，垂頭、斜頭諸葉，而行容樹木、山色、風神、泰度。吾則不然，點有雨雪風晴四時得宜點、有反正陰陽襯貼點、有夾水夾墨一氣混雜點、有含苞藻絲纓絡連牽點、有空空闊闊乾遭沒味點、有有墨無墨飛白如煙點、有焦似漆遒逸透明點。更有兩點未肯向學人道破：有沒天沒地當頭劈面點，有千巖萬壑明靜無一點。噫！法無定相，氣概成章耳。[76]

畫幅使人適切地聯想到十世紀畫僧巨然——在「點法」方面一位非常重要之早期大師——的緩丘和樹叢。

石濤也從再現的角度涉及畫面的議題，畫論第九章以〈皴法〉為名，討論畫面的問題：

筆之於皴也，開生面也。山之為形萬狀，則其開面非一端。世人知其皴，失卻生面，縱使皴也，於山乎何有？或石或土，徒寫其石與土，此方隅之皴也，非山川自具之皴也。如山川自具之皴，則有峰巒各異，體奇面生，具狀不一，故皴法自別。有捲雲皴、劈斧皴、披麻皴、解索皴、鬼面皴、骷髏皴、亂柴皴、芝麻皴、金碧皴、玉屑皴、彈窩皴、礬頭皴、沒骨皴，皆是皴也。[77]必因峰之體異，峰之面生，峰與皴合，皴白峰生。峰不能變皴之體用，皴卻能資峰之形勢。

對照這些不同的文字，可界定石濤對畫面物質性理論的理解，乃是兩種觀念的匯集：一方為筆跡的實質指標，另一是山水表面再現的實體象徵。

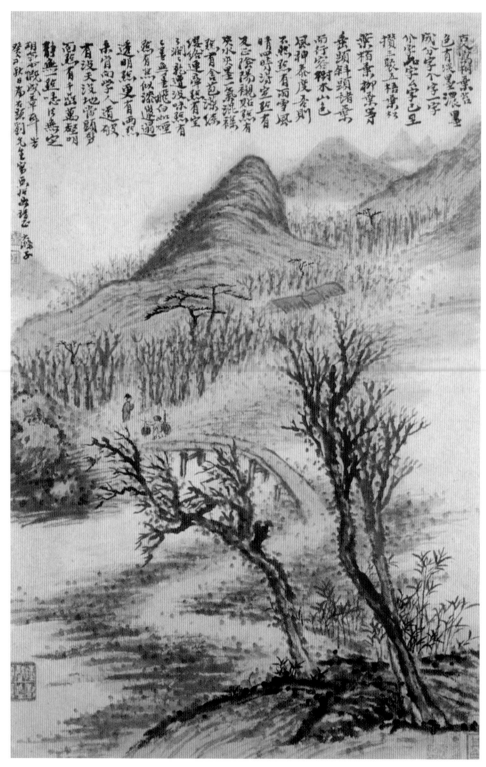

圖133　〈小橋曲徑〉　《爲劉小山作山水冊》　1703年　紙本　水墨或設色　全12幅　各57.8×35.6公分
　　　　第3幅　紙本　水墨
　　　　納爾遜美術館〔The Nelson–Atkins Museum of Art, Kansas City, Missouri. Purchase: Acquired through
　　　　the generosity of the Hall Family Foundation.〕

象徵意象

或許，1703年的畫冊最勇悍倔強的意象，是具有如緊握拳頭般勁力的高聳岩石，底部為一棵光禿扭曲、幾近橫躺的樹所呼應；禿樹接著指向注入池中的小瀑布（圖134）。此畫以隸書題有短詩一首：

悟後運神草稿，鉤勒篆隸相形。
一代一夫執掌，羚羊掛角門庭。

或許我們應該把「拳頭」視作石濤相信自己的偉大和掌握整個世代於指掌之間的象徵。此畫的書法技巧和痛苦造型使人想到董其昌，無疑並非巧合：我們猶記得，正是董其昌說過：「士人作畫，當以草隸奇字之法為之」（圖135）。[78]

即興創作的過程顯然是這幅畫關切的重點，而形態的塑造亦然。例如，這不只是石濤作為繪畫基礎之篆隸書法的古樸特殊用筆，還有此處作為典範的造型意象。然而，書法和圖像都有一個更基本的原典，亦即占卜書《易經》中的三爻卦和六爻卦。胡琪在《畫譜》序中引用此一典範：

「宓戲氏仰觀象於天，俯觀法於地，觀鳥獸之文與地之宜，近取諸身，遠取諸物，於是始作八卦，以通神明之德，以類萬物之情。」……其聽命於天地八卦久矣，及夫感而遂通天下之故，率然為畫，有以也。

然而，石濤或將「一畫」視為卦象的最根本，正如他在畫論開首部分的定義：

一畫者，眾有之本，萬象之根；見用於神，藏用於人，而世人不知所以。一畫之法，乃自我立。

畫家透過「神」而發揮「一畫」的功能，使賦現象予存在形體的意象，得以顯現。

畫論中對意象最廣泛之的討論，正好具有相當意象主義特色，標題雖名為〈海濤〉，但對山的關注與水等同。此處當然與他的名字—石濤—蘊含的意象相關：

海有洪流，山有潛伏。海有吐吞，山有拱揖。海能薦靈，山能脈運。山有層巒疊嶂，邃谷深崖，同巑岏突兀，嵐氣霧露，煙雲畢至。猶如海之洪流，海之吐

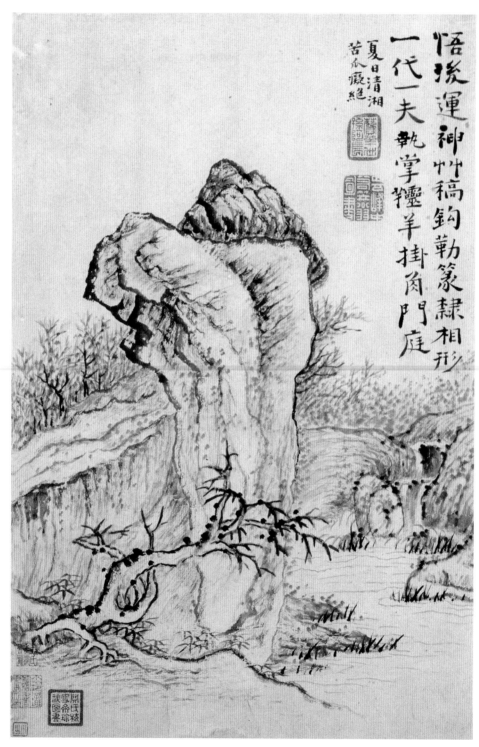

一代一夫執掌攞羊掛角門庭

悟後運神竹稿鈎勒篆隷相形

夏日清湘
苦瓜瘋㽞

圖134　〈懸岩枯木〉《山水冊》　紙本　水墨　各47.9×32.3公分　第1幅
　　　　斯德哥爾摩遠東古物博物館
　　　　（Östasiatiska Museet, Stockholm [NMOK447]. Photographer: Erik Cornelius.）

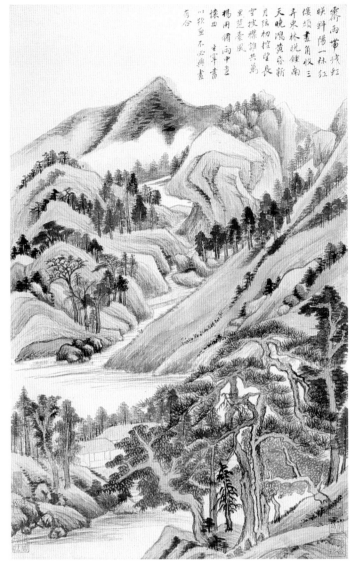

圖135
董其昌（1555–1636）
〈寫楊用脩雨中遣懷意山水〉
《仿古山水冊》
1621–4年
紙本 水墨或設色
全10幅 各62.3×40.6公分
第9幅
納爾遜美術館
（The Nelson–Atkins Museum of Art, Kansas City, Missouri. Purchase: Acquired through the generosity of the Hall Family Foundations and the exchange of other Trust properties.）

吞。此非海之薦靈，亦山之自居於海也，海亦能自居於山也：海之汪洋，海之含泓，海之激嘯，海之蜃樓雉氣，海之鯨躍龍騰；海潮如峰，海汐如嶺。此海之自居於山也，非山之自居於海也。山海自居如是，而人亦有目視之者。如瀛洲、閬苑、弱水、蓬萊、玄圃、方壺，縱使棋布星分，亦可以水源龍脈推而知之。若得之於海，失之於山；得之於山，失之於海，是人妄受之也。我之受也，山即海也，海即山也，山海而知我受也。皆在人一筆一墨之風流也。[79]

那麼，或許此幅畫頁足以令人想到波浪的形態，或在別的畫中見到「石濤」的名字化為具象，都不足為怪（見圖131、199）。

構圖法則

畫論第十二章單獨討論一種圖像單元——林木：

古人寫樹，或三株、五株、九株、十株，令其反正陰陽，各自面目，參差高
下，生動有致。吾寫松柏、古槐、古檜之法，如三五株，其勢似英雄起舞，俯
仰蹲立，踽踽排宕。……大山亦如此法，餘者不足用。生疏中求破碎之相，此
不説之説矣。

石濤建議畫家在樹叢之間，盡可能增加不同的對比。這類圖像單元需要複雜的內部
相關結構，藉以延伸爲山巒整體構圖的維繫。同時，樹木數量爲奇數，暗示內在對
稱的不可能性：樹叢固有的「開放」結構，使它與更廣大的畫中世界融合一體，一
如整幅繪畫蘊含超越其邊界的遼闊天地。我認爲「生疏」是畫家爲求簡約的必然手
法，石濤對此提出的論點，明顯與龔賢稍早之前關於樹法的著作相似。雖然龔賢較
少像禪門出身的石濤那樣以辨證方式陳述，但仍強烈意識到繪畫是一種相關系統。
他透過冗長且表面上枯燥的技術性討論來提出觀點，在此我不引述，[80]但其看法可
摘要說明如下：如果充分了解山水母題的結構原則，就能以有限的元素爲根據，創
造出無限的結構和相關變化。繪畫不是企圖複製自然的各種表象，而是建立無限的
類比變化。正如他的格言式表述：「少少許勝多多許，畫家之進境也。」[81]
　　龔賢的評論是以題跋形式，以完全符合石濤所謂「破碎之相」的林木圖像之對
頁，出現在一部由獨立母題所組成的教學畫冊中。局部景致的特寫是繪畫教學常用
的，《芥子園畫傳》中也可找到，它正如我們所見，是使用獨立的山水局部介紹特
定表現技法。石濤1701年的《因病得閒作山水冊》中有兩個類似的特寫：山水片段
通過內在結構的力量，代表更完整的意念。他在其中一頁採用了《芥子園畫傳》示
範皴法的一幅獨立岩壁的主體（圖136），並藉由加入第二個互補元素，將焦點置於
突顯的前景山峰和模糊的背後群山間的交接處，而使注意力從母題轉移到關係之上
（圖137）。由於王槩對米家風格的解說而指出了特定來源（圖138）的另一頁米式畫
中，石濤在一座山峰之後加上第二座，以增加實體和重量，並利用引入一道溪流表
達深度，更清晰地界定兩個獨立單元之間的關係（圖139）。圖像從一個片段、一個
不完整的細部，轉變成爲直接構成的景致，雖然有一個中心母題——溪流，但作用
只爲強調它所分隔的兩個母題之間的那股張力。[82]
　　石濤在1703年的畫冊裡，將有關構圖秩序的理論性思考題於一幅更精緻的特寫

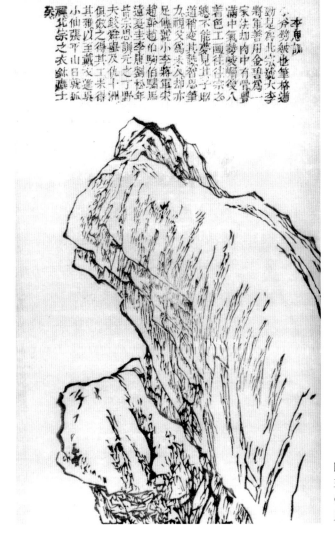

圖136
王槩（活動於約1677–1705）
〈李思訓畫石法〉
見《芥子園畫傳》 初集 卷3 頁32b

圖景上（圖140）。這幅畫以中景的山丘與前景橫向突入畫中的截斷岩石之間基本的對
比而建構，是構圖力學的複雜探索（讓人想到龔賢關於構圖的穩定與奇特的評論）。
石濤的題跋恰恰是一個深入的複雜構圖單元，連結了技術與形而上的關切重點：

　　丘壑自然之理，筆墨遇景逢緣。
　　以意藏鋒轉折，收來解趣無邊。

透過圖像秩序，繪畫變成足以再現宇宙的秩序。圖像秩序再度是相對的：實質上抽
象的水平、垂直、斜向構圖，產生暫時的穩定性。前景傾斜的松樹與斜向的石橋相
互交錯；它彷彿支撐著外露的岩石，而左側一抹山嵐又交錯於筆直的針葉樹叢之

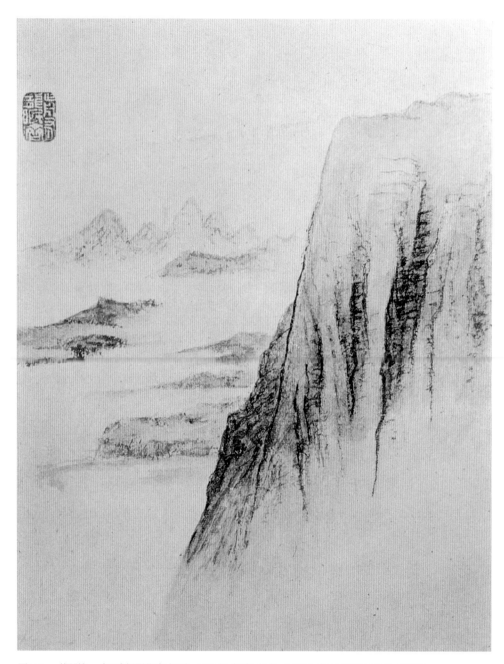

圖137　〈絕壁〉《因病得閒作山水冊》 1701年 紙本 設色 全10幅 各24.2×18.7公分 第4幅
　　　　普林斯頓大學美術館〔The Art Museum, Princeton University. Museum purchase, gift of the Arthur M.
　　　　Sackler Foundation.〕

間，強化了岩層的橫向力量。圖像符號的物質成分 ——畫面——是山水幻象的基
礎，證明秩序是以主觀爲憑據的參與過程的結果。正是這種憑據，使得以獨立片段
爲基礎的結構法則成爲可能。

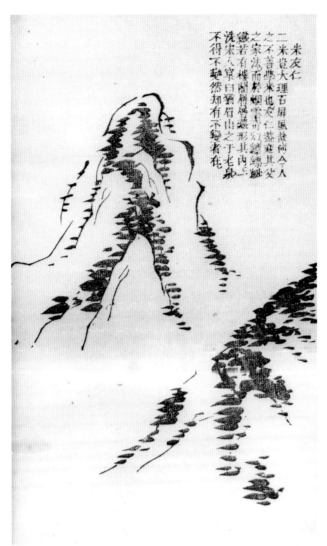

圖138
王槩（活動於約1677–1705）
〈米友仁畫石法〉
見《芥子園畫傳》初集 卷3 頁27b

景與境

對十七世紀的繪畫專業來說，畫技並不侷限於圖畫價值；書法技巧縱使不是其
中一個範例，也至少提供了一個出發點。高居翰在其影響深遠的研究中，應用人所
熟知的西方術語及相反對立的假設等現代主義特徵，試圖以十七世紀繪畫中寫實與
抽象之間結構張力的意念，說明兩極相對的結論。[83]較近期者，文以誠以更接近中
文脈絡的語彙重塑論點，區分「境」（引出文化內在概念中基本再現單元的「景」）
和「造型」（呼應董其昌的｜勢）。[84]文以誠有關境的概念比高居翰的寫實主義更廣
泛，因為它不只包含以視覺經驗（或其習慣）為依據的幻覺技巧（illusionism），也
包含以造型要素構成「景」的超幻覺技巧（metaillusionism）；因此，也更能說明

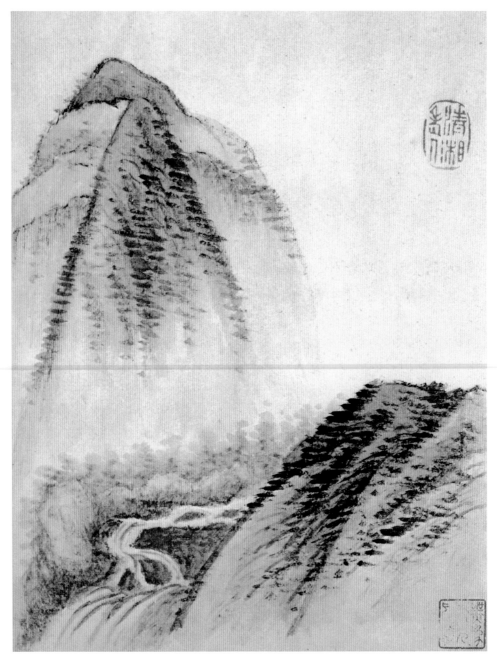

圖139　〈山谿〉　《因病得閒作山水冊》　1701年　紙本　設色　全10幅　各24.2×18.7公分　第2幅
　　　　普林斯頓大學美術館（The Art Museum, Princeton University. Museum purchase, gift of the Arthur M.
　　　　Sackler Foundation.）

可視爲兩種視覺法則的互相滲透。我所引用的石濤對氣的看法，有許多與源於書法
的造型法則有一定關連，但同時也歸因於徐渭所承傳的浙派表現美學；正如人們對
一位以書法引介圖像價值而知名的畫家的期待，他在畫論中探討這兩種藝術形式關

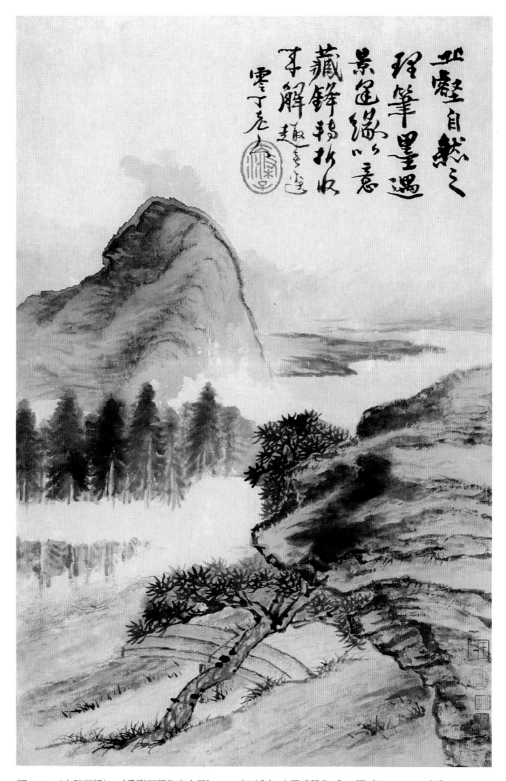

圖140　〈山谿石橋〉　《爲劉石頭作山水冊》　1703年　紙本　水墨或設色　全12幅　各47.5×31.3公分
第5幅　紙本　設色　波士頓美術館（William Francis Warren Fund. Courtesy, Museum of Fine Arts, Boston.）

係的一章（〈兼字〉），將繪畫原則延伸至書法，而對書法本身幾乎不加著墨。對董其昌來說，「境」的議題只能透過造型表述，而石濤剛好相反，會使造型配合造景（境）目的；可以想像，進入石濤的山水，是通過不可能進入董其昌山水的方式來進行。

因此，石濤畫論多處闡述景的問題，並不令人意外。最詳盡的討論在名爲〈蹊徑〉的第十一章，其中所提出的，乃基於出人意表或甚至不合邏輯的對立並列之抒情戲劇創作策略，來增強壯觀效果。〈蹊徑〉反映臨濟禪學訓練的影響，採取運用比對陳述以助信徒頓悟：

> 對景不對山者，山之古貌如冬，景界如春，此對景不對山也。樹木古樸如冬，
> 其山如春，此對山不對景也。如樹木正，山石倒；山石正，木倒，皆倒景也。
> 如空山杳冥，無物生態，借此疏柳嫩竹，橋梁草閣，此借景也。

因此，前文介紹過的一個特寫景色，正是倒景的示範例證（見圖140）。

石濤在重要的第八章〈山川〉，運用將「景」作宏觀視覺推斷的動人詞彙，闡述《秋林人醉》或《廬山觀瀑圖》中可見的單一的時空景觀：

> 且山川之大，廣土千里，結雲萬里，羅峰列嶂，以一管窺之，即飛仙恐不能周
> 旋也。以一畫測之，即可參天地之化育也。測山川之形勢，度地土之廣遠，審
> 峰嶂之疏密，識雲煙之蒙昧。正踞千里，斜睨萬里。

上文之強調眼睛爲主體的認知工具（前提是以洞察〔perception〕爲感受〔receptivity〕），[85]再度出現於1703年的畫冊，當中一頁以細節豐富、空間廣袤而令人想到宋代山水（「格物」繪畫的全盛期）的題跋（圖141）：

> 盤礴睥睨，乃是翰墨家生平所養之氣，崢嶸奇崛，磊磊落落，如屯甲聯雲，時
> 隱時現；人物草木，舟車城郭，就事就理，令觀者生入山之想乃是。[86]

十七世紀荷蘭版畫中的風景畫，朝向地平線彎曲伸展，卻不致看來突兀，這是否純屬巧合？沒有理由排除歐洲傳入畫技影響的可能性：至少與石濤同時的李寅和顧符稹兩位揚州畫家，就實驗過各種西方表現方法，還有許多石濤對其作品熟悉的南京畫家亦然。[87]石濤畫論第八章應用的仙瞰法（transcendent＇s-eye view），甚至有可能是參考歐洲表現手法中的鳥瞰法。相當類似且幾乎是同時代的一篇文章，張潮

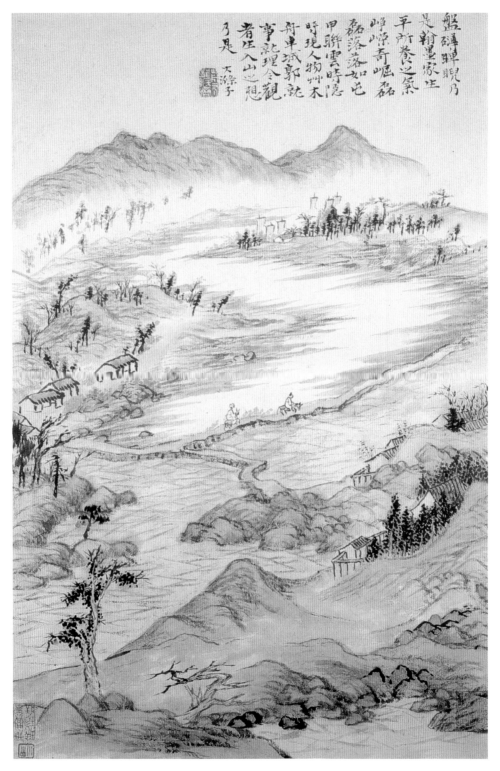

圖141　〈秋郊策蹇〉　《為劉小山作山水冊》　1703年　紙本　水墨或設色　全12幅　各57.8×35.6公分
　　　　第1幅　紙本　設色　納爾遜美術館（The Nelson–Atkins Museum of Art, Kansas City, Missouri. Purchase:
　　　　Acquired through the generosity of the Hall Family Foundation.）

1697年出版於揚州的關於一部描述外國的詩集的評論中，就出現鳥瞰的寓意：[88]

> 吾嘗設一幻想于此，欲使身如飛鳥，忽生兩翅，徧遊海外諸國，覽其山川人物
> 之奇、文字語言之異，朝西暮東，倏忽萬里，此身亦更不後知。

我們可否不把石濤的仙瞰法解讀爲對於危險卻令人振奮的衝擊之引進，不視作西洋
影響的事例，而是對西方觀念欲拒還迎這種更爲複雜的現象？[89]

浮光與情韻

1703年的畫冊裡另有一頁壯麗畫面，以南宋馬夏派的斧劈皴作自由詮釋的岩
石，從光線中雕鑿而出，並與背後的蘆葦和山巒的輪廓色彩形成對比（圖142）。另
一頁在春日陽光下濃艷欲滴的翠綠聚集之中，加上教人驚歎的金色強光（圖
143）；另外一頁，前景巨大岩石的蒼苔表面之上，夕陽的斜暉映照，與皴法同樣
使其生動活現（圖144）。光線在此確實成爲石濤的主體，又是題詩中的主題，而詩
本身的視覺象徵，因其中一個人物的手持書本而傳達。[90]這些意象屬於石濤發展過
程中一個特定的時刻。1690年代結束之前，他的畫（像龔賢一樣）傾向於幾乎完全
從內部發光，毋須跟觀者的自然視覺經驗有特定的聯繫，雖然整體的普遍類比關係
依然存在。但自1699年起（且持續到1703年），石濤不但沒有放棄將光線當作「內
在」現象，更加上道教所給予的存在理由，開始引入光線的「外在」形式，產生具
體的新意境。正如第九章將會討論，這種「寫實主義」深藏於道家的內丹觀念之
中；但他的視覺經驗仍不容否定，這一點可見諸1703年的畫冊裡，亮度加強了細節
的或隱或現，以及雲霧造成光線瀰漫等效果。畫家於自然光線的各種觀察之外，還
有對焦點之關注。在某些畫作中，前景的清晰度與因距離造成的模糊影像形成鮮明
對比；而且，這也跟他對於使縮小的遠景得以和諧的新關懷完全一致。[91]

石濤在其畫論和1703年的畫冊中，將更具體的、基於觀察所得的光線和意境
（正是景的機制）與詩意相連。石濤畫論的其中一個參照——郭熙的《林泉高致》曾
探討過相同問題：

> 山春夏看如此，秋冬看又如此，所謂「四時之景不同」也。山朝看如此，暮看
> 又如此，陰晴看又如此，所謂「朝暮之變態不同」也。如此是一山而兼數十百

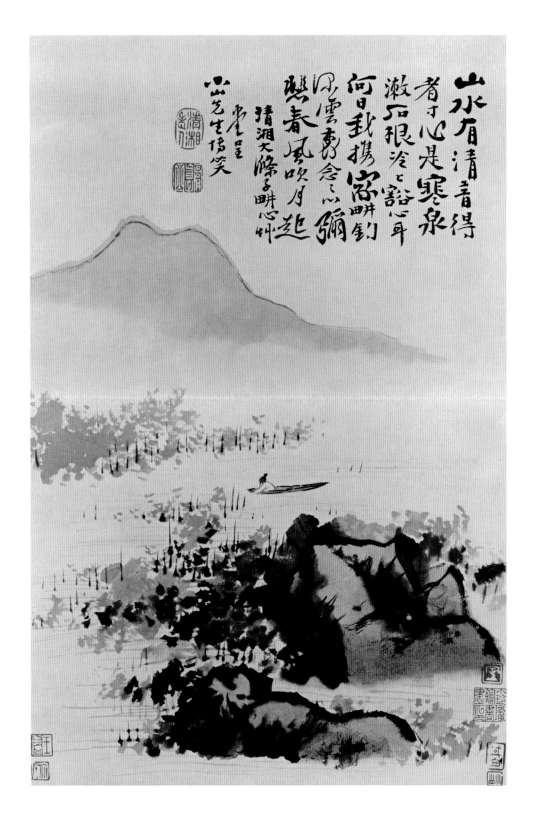

山水有清音得
者寸心是寒泉
漱石很冷七齡心年
何日我携宓四釣
風雲零念之心彌
懸春風吹月起
清湘大滌子畊心艸
零坐
小艺生信笑

圖142 〈春風吹月起〉 《爲劉石頭作山水冊》 1703年 紙本 水墨或設色 全12幅 各47.5×31.3公分
第1幅 紙本 設色 波士頓美術館（William Francis Warren Fund. Courtesy, Museum of Fine Arts, Boston.）

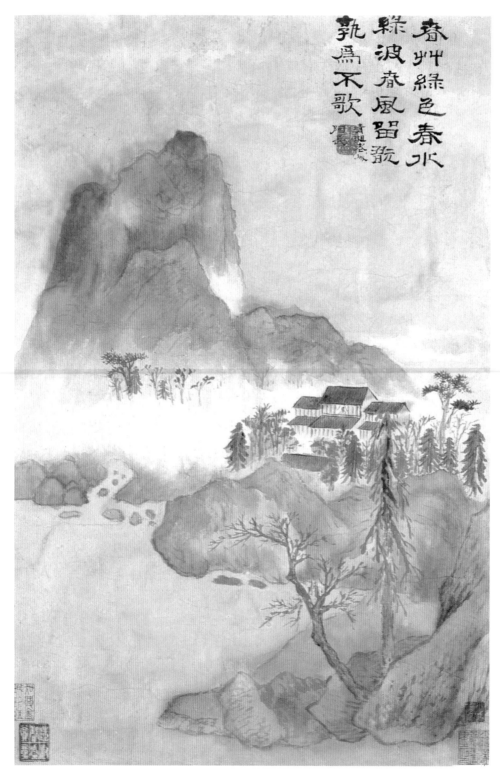

圖143　〈春草綠〉《為劉小山作山水冊》 1703年 紙本 水墨或設色 全12幅 各57.8×35.6公分
第2幅 紙本 淺絳及泥金 納爾遜美術館（The Nelson–Atkins Museum of Art, Kansas City, Missouri.
Purchase: Acquired through the generosity of the Hall Family Foundation.）

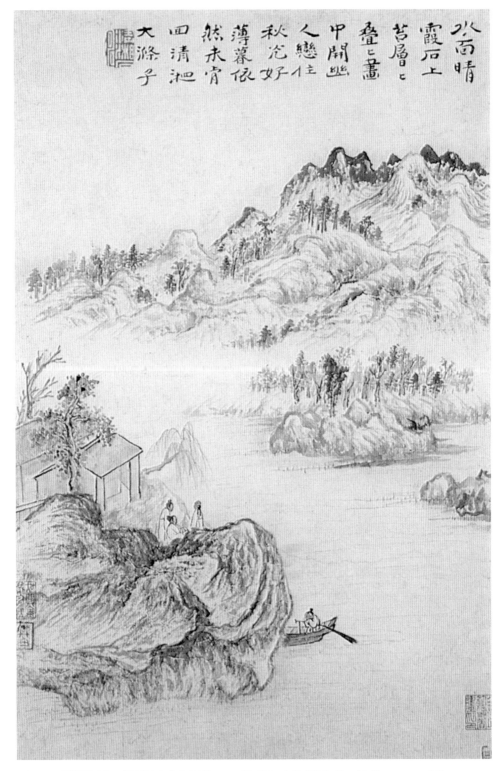

水面晴霞石上
苔層層畫
疊疊畫
甲間遮
人戀住
秋光好
薄暮依
然未宵
回清沲
大滌子

圖144　〈薄暮秋光〉　《爲劉小山作山水冊》　1703年　紙本　水墨或設色　全12幅　各57.8×35.6公分
第6幅　紙本　設色　納爾遜美術館（The Nelson–Atkins Museum of Art, Kansas City, Missouri. Purchase:
Acquired through the generosity of the Hall Family Foundation.）

山之意態，可得不究乎？

他在這一段之後，將觀察與詩意的問題並置：

> 春山烟雲連綿人欣欣，夏山嘉木繁陰人坦坦，秋山明淨搖落人肅肅，冬山昏霾
> 翳塞人寂寂。看此畫令人生此意，如眞在此山中，此畫之景外意也。

石濤在更深入討論山水的時間性（temporality）的〈四時〉一章裡，卻從以上評論
得出不同的認識假設。對郭熙來說，山水的詩情必須遵循既有的秩序，而畫家的任
務就是對此揭示或印證，石濤與此相反，似乎對原始的經驗更感興趣：

> 凡寫四時之景，風味不同，陰晴各異，審時度候爲之。古人寄景於詩，其春
> 曰：「每同沙草發，長共水雲連。」

其他三個季節的例證更多。[92]他在這個基礎區別之上，發展出更多細微的差異：

> 亦有冬不正令者，其詩曰：「雪慳天欠冷，年近日添長。」雖值冬，似無寒
> 意，……推之三時，各隨其令。

如同郭熙所闡述，用於季節的原則也同樣可以運用於一天的時間變化中。以下是石
濤直接論及更細微難察、曖昧不明的時刻：

> 亦有半晴半陰者，如「片雲明月暗，斜日雨邊晴」。亦有似晴似陰者，「未須
> 愁日暮，天際是輕陰」。

他以遠超於郭熙直接訴求詩意的陳述爲結論，將整體藝術置於詩的符號之下。尤其
是要透過氛圍表達的情韻，並非只是其畫藝的一種面向，而是核心，就像隱藏的秩
序這個觀念是郭熙的核心：

> 予拈詩意以爲畫意，未有景不隨時者。滿目雲山，隨時而變。以此哦之，可知
> 畫即詩中意，詩非畫裡禪乎？

這番陳述所屬的美學範疇,以「情」作為「氣」的一種表現,取代「理」的基本原則。1703年畫冊的另一頁題跋中(文字本身作於旅居北方期間),石濤就是以上述詞彙,表明他對繪畫抒情本質所抱持的立場(圖145)。他的詞彙事實上是其整體美學的立足點,直接出自晚明主觀經驗的主要捍衛者——公安派文人:[93]

> 詩中畫性情中來者也,則畫不是可擬張擬李而後作詩;畫中詩乃境趣時生者也,則詩不是便生吞生剝而後成畫。真識相觸,如鏡寫影,初何容心,今人不免唐突詩畫矣。

雖然石濤用倪瓚書風來演繹這段文字,但從前面提過的其他畫頁可清楚見到,「境趣時生」已擴大至包含光線的現象性(phenomenality)。

視覺交互性

前面我們見到,石濤儘管有時會透過地點意義而將歷史融入繪畫,有時則訴諸繪畫和歷史常規之間既定的類比。這位現代畫家,為使他的地點於現在合理化,重整了他與作品的過去的關係,尤其是透過風格或書法的系譜之建構。[94]系譜的比喻擴展至大眾文化的各種領域,包括政治方面,因此,比藝術史更為廣義的歷史,經由共鳴機制而進入繪畫空間。然而,石濤本人並不贊同董其昌一派規範的畫史系譜觀點;就這一點而論,龔賢也屬於此派。[95]如1703年畫冊的其中一頁,當石濤提及系譜時,斷絕了彼此的關係,並堅持「天生自有一人職掌一代之事」。他在1703年畫冊的另一頁,題上可能作於勾留北京時的這番滿懷敵意的聲明(圖146):[96]

> 古人未立法之先,不知古人法何法?古人既立法之後,便不容今人出古法。千百年來,遂使今人不能一出頭地也。師古人之跡而不師古人之心,宜其不能一出頭地也,冤哉!

此段抨擊舊習的文字,竟然出現在1703年的畫冊中思慮最嚴謹、實際上具有古典風格的其中一頁裡。石濤採用自己非常熟悉的禪師技法,建立圖像和文字之間的矛盾,目的為挑起對正統方式的質疑;根本沒有正確(或同等性質的不正確)的選擇。石濤的獨創主義包含各種並存的可能性,因此,雖然石濤將系譜歸納為只是歷

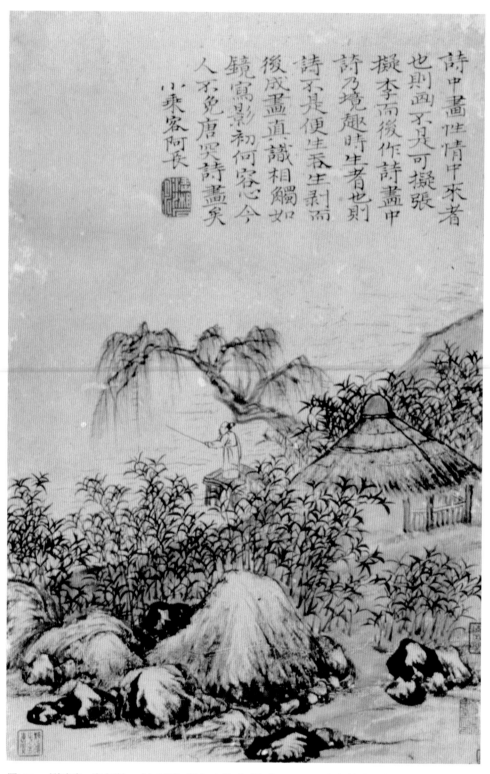

詩中畫性情中來者、
世則畫而不是可擬張
擬李而後作詩畫中
詩乃境趣時生者也則
詩不是便生吞生剝而
後成畫直識相觸如
鏡寫影初何容今
人不免唐突詩畫矣
小乘客阿長

圖145　〈詩中畫‧畫中詩〉《山水冊》紙本　水墨　全4幅　各47.5×31.2公分　第4幅　香港　北山堂

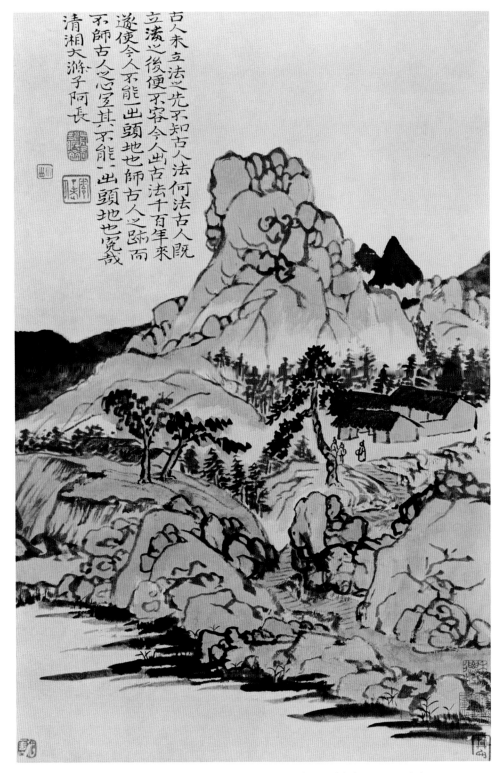

古人未立法之先不知古人法何法古人既
立法之後便不容今人出古法十百年來
遂使今人不能一出頭地也師古人之跡而
不師古人之心宜其不能一出頭地也冤哉
清湘大滌子阿長

圖146 〈客至〉《爲劉石頭作山水冊》 1703年 紙本 水墨或設色 全12幅 各47.5×31.3公分
第9幅 紙本 設色 波士頓美術館（William Francis Warren Fund. Courtesy, Museum of Fine Arts, Boston.）

史關係的一種不具特殊性的可能形式，但他尚遠不至於鼓吹背棄傳統，就像畫冊的
另一則題跋所清楚闡述（圖147）：

> 古人雖善一家，不知臨摹皆備，不然何有法度淵源？豈似今之學者如枯骨死灰
> 相似，知此即爲之書畫中龍矣。[97]

石濤爲自己與古代系譜的關連建構了新的選擇，以取代董其昌探究「古人之心」的
原則。石濤既忠於董其昌的實踐，也忠於臨濟宗，主張與古代大師之間只有一種直
接無間的關係，他們的藝術創新是銜接現在的條件。他在畫論中把此一原則命名爲
〈變化〉，在篇章末處重提上引畫跋的論點，是從主體不可剝奪的角度切入這個議題
的著名闡述：

> 我之爲我，自有我在。古之鬚眉，不能生在我之面目；古之肺腑，不能安入我
> 之腸腹。我自發我之肺腑，揭我之鬚眉。縱有時觸著某家，是某家就我也，非
> 我故爲某家也。天然授之也。我於古何師而不化之有？

在圖像方面而言，它參照文字交互的方式，而提出完全切合對話的視覺交互性
（intervisuality）。石濤爲此提供足以有效的抗拒力，使不至於壓制自我個性。因
此，我提過的1703年畫冊中好幾頁對古代畫作（巨然、南宋馬夏派、倪瓚、董其昌）
的強烈呼應，可視爲他與對手競爭的結果，而對手亦各有其肺腑和鬚眉。在《廬山
觀瀑圖》中，他與郭熙的較勁更形激烈。歷史是首要的分歧。

　　然而，此一空間化的歷史意義並非必然採用如此個人的形式；石濤也十分瞭解
不同時代的特質（圖148）：

> 筆墨當隨時代，猶詩文風氣所轉。上古〔唐及以前〕之畫跡簡而意澹，如漢魏
> 六朝之句；然中古〔五代北宋〕之畫如初唐盛唐，雄渾壯麗；下古〔南宋〕之
> 畫如晚唐之句，雖清麗而漸漸薄矣；到元則如阮籍（210–63）、王粲（177–217）
> 矣，倪黃輩如口誦陶潛之句：「悲佳人之屢沐，從白水以枯煎」，恐無復佳
> 矣。[98]

這段文字所題的繪畫不愧爲一幅傑作，相應地排除個人化色彩，運用了南宋的斜角
構圖而召喚五代北宋「莊嚴瑰麗」的宏偉山水。

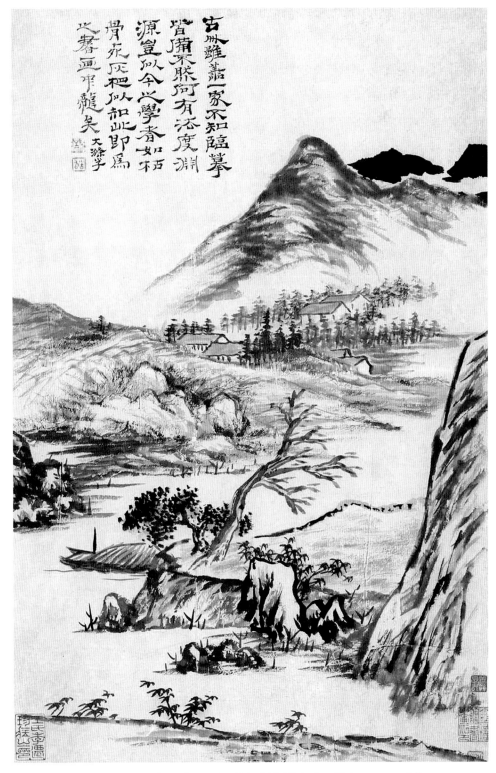

圖147　〈谿迴〉　《爲劉石頭作山水冊》　1703年　紙本　水墨或設色　全12幅　各47.5×31.3公分
　　　　第6幅　紙本　設色　波士頓美術館〔William Francis Warren Fund. Courtesy, Museum of Fine Arts, Boston.〕

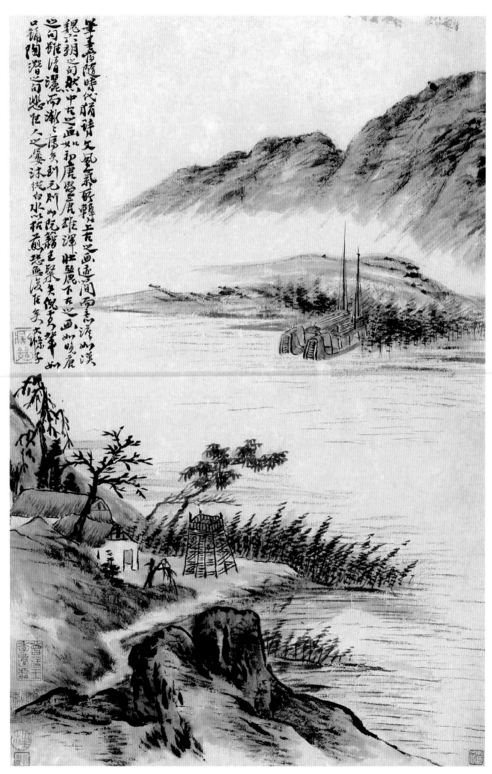

圖148　〈河舟〉　《爲劉石頭作山水冊》　1703年　紙本　水墨或設色　全12幅　各47.5×31.3公分
　　　　第2幅　紙本　水墨　波士頓美術館（William Francis Warren Fund. Courtesy, Museum of Fine Arts, Boston.）

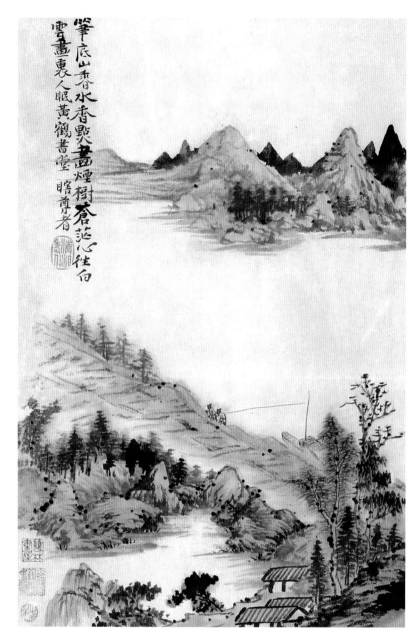

圖149　〈人眠黃鶴書堂〉　《為劉石頭作山水冊》　1703年　紙本　水墨或設色　全12幅　各47.5×31.3公分
　　　　第7幅　紙本　設色　波士頓美術館（William Francis Warren Fund. Courtesy, Museum of Fine Arts, Boston.）

1703年為劉氏作山水大冊

　　1703年的幾套畫冊，主要為兩組當代參照圖像而構成的一項大型工程。首先，
是包含對剛再版的《芥子園畫傳》初集山水卷的回應。除了前文提及的借用和類比
之外，有一頁（圖149）僅僅把王槩一幅插圖（圖150）的構圖反轉。然而，這些具

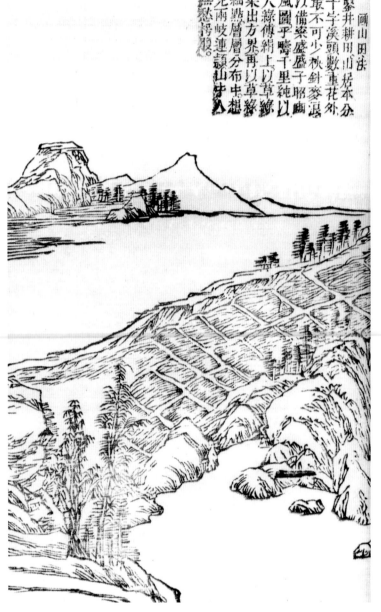

圖150　王槩（活動於約1677–1705）〈畫山田法〉見《芥子園畫傳》初集 卷3 頁35a

體的視覺關連只不過是《芥子園畫傳》扮演的重大角色，體現於石濤在畫冊中表現
雄圖大志的徵兆。王槩的《畫傳》雖非曠古絕今之作，卻是立意最為全面，旨在提
供山水再現法的系統化與圖解式說明。它也揭露了繪畫材料的專業秘訣、介紹畫史
的基本概念，最後部分還包羅當代大師作品範例。如此看來，它在某程度上是一項
集體事業。事實上，《畫傳》以晚明畫家李流芳（1575–1629）的教學畫作為核

心，而王槩可能也採用龔賢教學法的特寫局部。《芥子園畫傳》實際上是以南京畫家的名義標誌繪畫技法的領域，爲易於透過現代出版商業而接觸到的區間讀者而作。石濤1703年的畫冊作爲向《畫傳》的回應，更具個人性和有限的讀者對象，但它們並非各自獨立的案例；反之，應視爲更大事業的一部分，當中包括其他野心較小的同類作品和一部完整的畫論，共同爲石濤的思想觀念傳播畫壇而提供途徑。

1703年畫冊的另一組參照對象，立足於石濤針對董其昌流派，尤其是太倉和常熟人士的仿古繪畫，而經過深思熟慮的回應。第一點，這些冊頁的特大尺寸在石濤經常流連的畫壇並不普遍；與此相反，大冊是繼董其昌（見圖135）之後如王鑑（1598-1677）與王翬一類畫家偏好的形制，用以精心探究繪畫技法和理論。石濤基於此點，用文字和圖像向仿古派畫家致意。如我們所見，他反對系譜的題跋採取了強烈對抗的姿態；但包括題有這些聲明的很多畫作，卻採用比較溫和的對話。例如，石濤一幅繪有渡船的仿宋人山水，比他畫過的任何一件作品都更接近王翬畫風：刻劃入微的細節、謹愼精準的格調、寫實主義，跟元人筆墨的自信融合，全都指向這位常熟大師，正如它那具有畫史內涵的題識所暗示，這種題跋通常是由王時敏和惲壽平題在王翬作品之上。[99]其他好幾頁，從顯著的構圖穩定性及筆法技巧來判斷，也讓人清楚聯想到王時敏[100]和王鑑，即使有人可能懷疑石濤在其中一幅（圖151）題詩含有嘲諷：

寂寞苦寒岐徑，也須眼底住思。

怪煞俗山惡水，累他虎頭大癡〔顧愷之、黃公望〕？

如此，與《芥子園畫傳》及仿古派的聯合對話，以區間和中央畫壇的線縷，爲這些畫冊編織出一個更廣大的脈絡。石濤的野心拒絕被束縛於這兩者的區別之下，因爲那樣會對他造成不利。然而，這脈絡唯有透過公眾才得以形成，亦即石濤視爲對象並逐步建構的群眾。在此將構成畫壇觀眾的「內圍」和「外圍」群眾作一區分，也許會有幫助。我一直在思考的與畫技議題的交戰，所訴求的對象是他的同儕和弟子所屬的「內圍」群眾，這落入Pierre Bourdieu稱爲職業化人文領域中，知識和藝術自主條件的「互相放逐」（reciprocal excommunication）的過程。[101]換言之，這些畫冊透過與王槩的《畫傳》以及仿古繪畫的對話，跟職業畫界和徘徊其邊緣的業餘畫家溝通。就此意義而言，它們在石濤畫論讀者群之外，成爲畫論的延續。爲劉氏所作的一頁題贈，明確地將他拉進這個「內圍」群體中：在業餘畫家會偶爾爲之的倪瓚清簡風格湖景畫上，致倪瓚和/或劉氏的題跋所顯示的，不外爲遵從

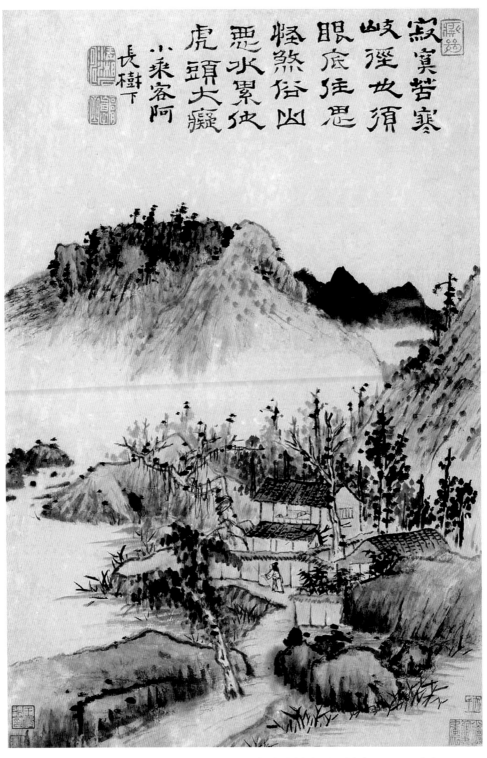

寂寞苦寒
岐徑妙須
眼底往思
怪煞俗凶
惡水累他
虎頭大癡
小乘容阿
長樹下

圖151　〈寂寞岐徑〉　《爲劉石頭作山水冊》　1703年　紙本　水墨或設色　全12幅　各47.5×31.3公分
　　　　第4幅　紙本　設色　波士頓美術館（William Francis Warren Fund. Courtesy, Museum of Fine Arts, Boston.）

　世俗的假謙卑（圖152）：

> 書畫名傳品類高，先生高出眾皮毛。
> 老夫也在皮毛類，一笑題成迅綵毫。

這是專業精神的一個諷刺，措詞之中包含一種對業餘身分的誇大尊重——當後者與贊助有關時。

　　然而，畫冊不像畫論，它同時（可能是主要）針對石濤尋求社會認同的贊助人和鑑賞家所屬的「外圍」群眾，這一點由畫冊中同樣有為贊助人題贈的若干頁可見。石濤在這些冊頁中，就像一個精明的投資者，利用選定的受畫人為範本，訂出這個推銷綜合其畫技思想才華與成就的廣告，自覺地建構了所需的「外圍」群眾，正如在劉氏身上的具體展現。因此，劉氏現時只留下一個名字，實在令人扼腕，但我們將會見到一個模糊輪廓隱約從石濤的題跋中出現（但見注11）。另一方面可以肯定，石濤若非相信劉氏可使畫冊出名，他不會如此大費周章。畫冊後來（也許是直接）轉到第二代揚州文化領袖馬曰琯（1688–1755）、馬曰璐手中，證明其判斷極為恰當。

　　如同現代早期的歐洲小說卷首的獻詞，石濤鮮少用來答謝（或尋求）特殊慷慨行為的讚美題贈，屬於一種通行已久的謙恭奉承。毋須從字面解讀，它們的效力在於這一行為的優雅，遠勝其對贊助人的稱許。然而，就我的目的而言，贊助人的特質正是最有趣的部分，因為從中得以勾勒出石濤的理想觀眾輪廓。把贊助者稱為社會參與者的畫冊題跋中最詳盡的一則，將劉氏描寫成遊歷廣博、富裕而又有修養（見圖版13）：

> 石頭先生耽清幽，標心取意風雅流。
> 萬里洪濤洗胸臆，滿天冰雪眩雙眸。
> 架上奇書五千軸，甕頭美酒三百斛。
> 一讀一卷傾一卮，紫袰笑倚梅花屋。
> 急霰飛飛無斷時，動波淼淼滾寒涯。
> 枯禪我欲掃文字，卻為高懷漫賦詩。

這是一篇重複利用出自大滌堂時期以前的文字，其中不乏原創性，並顯示他的群眾觀點的某種穩定性。[102]畫作強調畫中主人「雅」的一面，描寫劉氏本人（是肥胖或

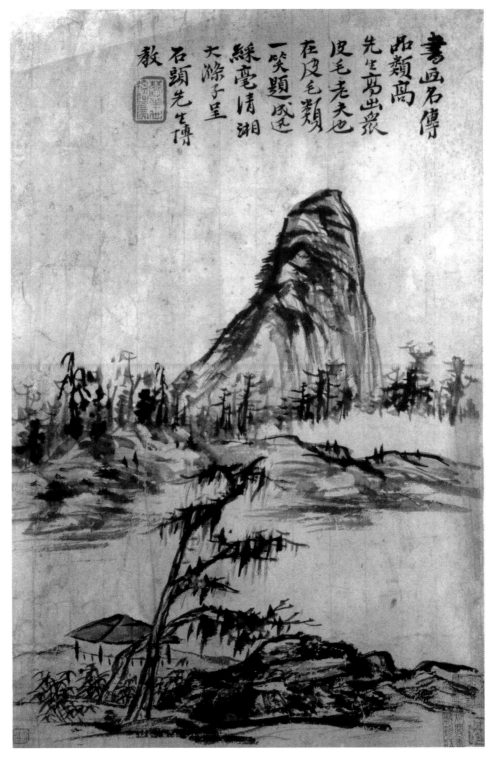

圖152　〈仿倪瓚山水〉《為劉小山作山水冊》 1703年 紙本 水墨或設色 全12幅 各47.4×31.5公分
第8幅 紙本 淺絳 納爾遜美術館〔The Nelson–Atkins Museum of Art, Kansas City, Missouri. Purchase:
Acquired through the generosity of the Hall Family Foundation.〕

因禦寒而穿得臃腫？）正享受著隱士質樸之樂，其置身的廣袤山水肯定是「胸懷萬里」的象徵。

另外兩頁刻劃出劉氏更完整的形象，即使並未提及劉氏之名，也不難瞭解所指的是他。其中一頁是漁父主題的變奏，鼓勵他摘下烏紗帽，轉而在月光之下垂釣。因爲這種帽子專供官員穿戴，可能令人想到意謂著劉氏當時或過去曾任官職，但由於石濤的題贈缺少得體的恭維，似乎並非這種情形。較合理的推測是，他是石濤眾多商人家族好友之中，已獲得品第而可充任官職的其中一位。另一方面，這則跋文也可能只爲了滿足他的虛榮心，而將他納入擁有功名的群眾之中。此外，另一頁的題詩勾畫著一位在難得閒情中享受雅趣的大忙人；這首詩同樣適用於石濤本人，因此構成畫家和贊助人之間的關係（圖153）：

> 種閒亭上花如字，種閒主人日多事。
> 多事如花日漸多，如字之花太遊戲。
> 客來恰是種閒時，雨雪春寒花放遲。
> 滿空晴雪不經意，砌根朵朵誰爲之？
> 主人學書愛種花，花意知人字字嘉。
> 我向花間敲一字，眾花齊笑日西斜。

園藝、書法，以及困身於跟業務相對的園務之觀念的巧妙交融（他用「多事」同一詞彙來形容這兩件事，正如busy-ness〔忙碌〕與business〔業務〕的語言雙關），事實上並非爲這次而作。實際上，石濤最初寫這首詩的種閒亭確然存在，而且此詩原先題在一套時代較早的冊頁中。[103]較早的那件作品可能爲亭主而作，而且主人可能就是劉氏；但從畫家重複使用題跋的習性看來，實情也未必如此。無論如何，兩件作品不僅題跋相同，它們都將亭子置於茂密竹林的幽僻處。

石濤根據「知己」的文人典範（我們處於「士」的討論核心），通過一個理想的觀眾/贊助人形式，將其「外圍」群眾極盡擬人化。他在題跋中以劉氏爲名而塑造的合成肖像，其實是一位最高層城市精英、揚州寡頭商界成員、市民文化領袖的寫照，簡言之，就是像鄭肇新、姚曼、許松齡、程浚、江世棟，或是數年後的洪正治那樣的人。石濤樂意接受這種人的欣賞和贊助，視之爲文化正統。然而，我在此將重點集中於1703年的畫冊，已扭曲了石濤「外圍」群眾的實況。綜合更多石濤的題贈，必定夠能讓這個典範更呈多樣化，並涵蓋某些地方仕紳，以及如孔尚任或曹寅等地方官員。如此顯赫的官員不僅活躍於區域和區間畫壇，同時也扮演國家文化舞

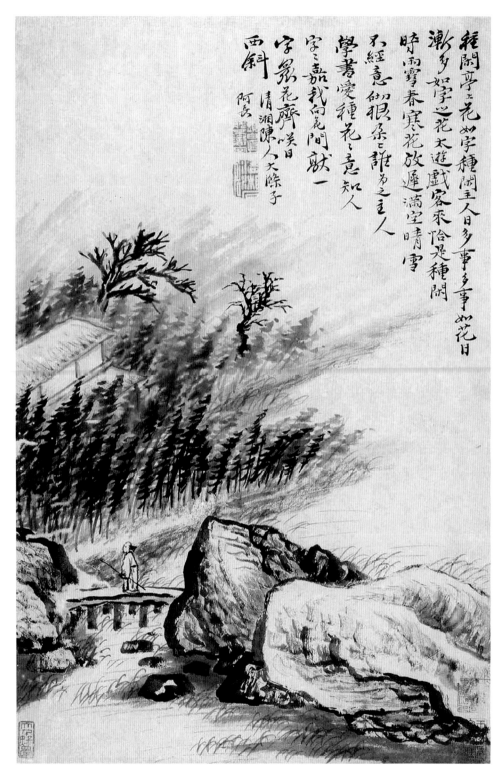

圖153　〈種閑亭〉《爲劉石頭作山水冊》　1703年　紙本　水墨或設色　全12幅　各47.5×31.3公分
　　　　第8幅　紙本　水墨　波士頓美術館（William Francis Warren Fund. Courtesy, Museum of Fine Arts, Boston.）

台的角色。他們的名字之間尚可以加入如王澤弘、圖納，甚至權重一時的李光地等
朝中要員；李光地用文人畫的語言寫出以下文字，彷彿其中所指正是王翬：104

> 清湘道人畫法名滿天下，無不推重者也。然寸紙尺幅皆時史所能，巨卷巨冊乃目
> 之罕見。惟清湘長於圖寫，能形容，善於操持，深於布置，蓋世士之所不能也。

正是這位以意識型態權威在朝廷掀起正統熱潮，並因此間接造成石濤在中央層面失
敗的人物，卻明確地以石濤的精湛畫技承認「盛名」的合法性。然而，他此舉是以
公僕角色以外的身分進行，正如石濤漫長的繪畫生涯中，許多身處官僚系統的擁護
者幾乎都是如此：他們觀望於區間畫壇的門牆邊上，在此才最能夠輕鬆自如地給石
濤予支援。

在石濤眼中，他的「外圍」群眾成員，無論是具有文化涵養的商人、地方地
主、政府官員，對他的畫藝都各有其責。他將「解人」——具有識力的當世和歷史
公論的捍衛者——之責任加諸這些人身上。他在1703年的畫冊中，把此一訓諭題在
技法顯然不足稱道的畫面上（圖154），用以測試他們，尤其是劉氏：

> 此道有彼時不合眾意，而後世鑒賞不已者，有彼時轟雷震耳，而後世絕不聞問
> 者，皆不得逢解人耳。

因此，他間接承認了1694年所信賴的「名振一時」，無法憑藉畫家一己之力達成，
而是畫壇整體的事。

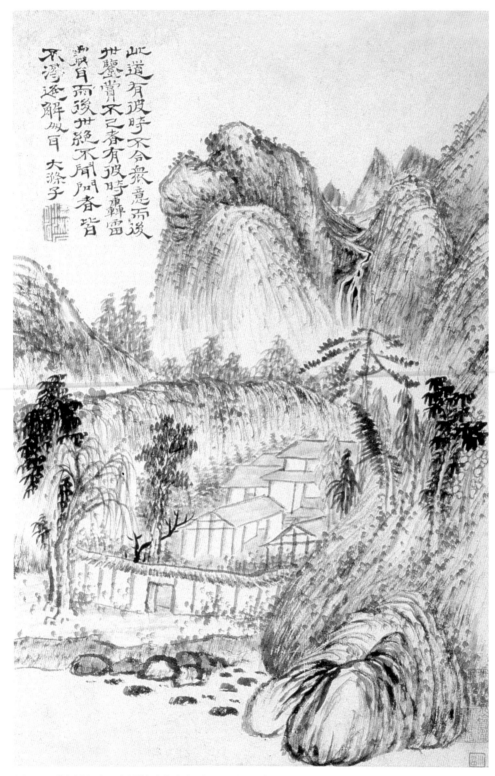

圖154　〈溪山隱居〉　《爲劉小山作山水冊》　1703年　紙本　水墨或設色　全12幅　各47.4×31.5公分
第4幅　紙本　水墨　納爾遜美術館（The Nelson–Atkins Museum of Art, Kansas City, Missouri. Purchase:
Acquired through the generosity of the Hall Family Foundation.）

第9章

修行繪畫

當面對以繪畫爲自我表現與私人情感流露的中國畫家的作品時，現代學者一種最有效的詮釋工具是自修（self-cultivation）的概念。根據這個觀點，繪畫實踐在自我表達方面，被視爲具有自我觀照的意義，等同自我形塑與建構的「修行」（praxis）。廣義言之，自我修持的概念，作爲明清知識份子文化實踐的定義特徵，是一切既有文人文化範疇的通行詮釋基礎，當中尤其關注於人身、身分，以及自我再現的其他面向。

在繪畫這種特殊案例中，從修行角度看來，作品實物的主要功能是用以見證自我修持的歷程。這意謂作畫從來不只是一項儀式行爲而已，繪畫作爲產品在這行爲中僅屬次要；作畫同時也被期望爲可以流傳的物質紀錄之產物。有非常出色的現代研究在考慮此雙重特質時，以重組相信跟繪畫創作過程（常以宗教或類似宗教來理解）相關的當代觀衆的再經驗（reexperiencing）角色爲目標。[1] 這個再經驗的觀看主體角色，當以知己爲最理想的體現。然而，不應只專注重組論而漠視與之相連的懷疑論；因爲修行的慣常途徑引發了種種疑問，特別值得注意的是關於自我修持和與他人溝通兩者之間的關係、自我修持所發揮的策略性社會功能、以及這種個性主義的社會菁英精神。從歷史學及認識學的角度來說，它也悄悄地忽略了一項不能視爲理所當然的特點：就是畫家方面相信自我最終能協調的需要，只要透過對不協調的明確認識。

　　石濤對於修行繪畫（與第八章所討論他從事繪畫理論並行），可謂反思得最爲深刻的其中一位畫家，長達四十年歲月間，他在畫作、題跋，及最終於畫論中再三回歸這個議題。此種持續的省思正可詮釋爲一種自我修持，但人們向來甚少注意，這是石濤以致力於濟世救民（悟道法門的開示）爲事業的不可或缺部分，具體表現爲他身爲「師」（master）的角色，在其年長之後已成爲常態。透過繪畫來開示不僅是他的佛門生涯的核心，也是後來在揚州作爲大滌子道士形象的重要面向。但是，儘管石濤的濟世開示啓發大量作品，卻鮮有引起藝術史家的關注。這是現行學術界的普遍盲點，對於涉及許多哲學和宗教信念五花八門的畫家，在十七世紀晚期繪畫功能脈絡之下宗教開示的重要性，至今尚未達成共識。

　　以濟世論爲焦點的一大優點，是讓我們得以從最少三個不同層面，用全新角度思考繪畫作爲溝通的工具。首先，鑑於自我修持的模式傾向於避免接納重組論，與減低內化畫家的儀式行爲，此時，作爲參考架構的濟世觀便爲觀者擔當一個更積極的角色，猶如向他挑戰及游說。（然而，在此也必須避免過於抽象的分析：開示固可發揮社會作用，我們亦不該忘記，它仍以自我和菁英主義的所有連帶暗示爲主要的關注點。）其次，石濤的濟世繪畫儘管延續著悠久的禪學傳統，也同時涉及公共社會目的意識由官方轉移至文化實踐這種更普遍的社會現象——這當然可以上溯至十六世紀，只因明朝覆滅與其後遺民跟清廷疏離而加劇。換言之，它憑藉道德倫理的優勢而具備了社會參與的特質。最後一點，石濤的濟世開示爲宗教修行者示現了一道法門，讓他們在文化菁英圈中尋得一席位置。我們即將看到，俗家信衆中的許多石濤仰慕者，對其繪畫寄予靈性啓發的殷切期待。

　　石濤在哲學宗教導師的角色上，透過自我了悟來教導人們超越生命的侷限，他有效地利用繪畫作爲渡人開悟的法門。然爲了具體理解石濤進行開示的歷史與社會層面，必須思考其開示與當時社會思潮的關係。由此觀點來看，特別要注意的是，石濤的開示跟市民生活內在精神的契合，尤甚於與王朝理想的關連。一方面，石濤主張的通往開悟之路需要極端的自我肯定；另一方面，他將個體小我和宇宙大我融爲一體的概念，是依隨一套以身心凌駕於象徵符號的具體化邏輯。尤其是石濤奉行的自我修持，隱藏著對現代初期生活的「移置」（displacement）的精心回應。本章稍後再度討論現代性議題時，我將把此種回應界定爲他在環繞自己主觀周圍的假想領域意識的建立。

　　然而，基於普遍對開示問題的缺乏關注，必須首先處理的應是石濤以繪畫作爲開示模式的重新建構。由於他身爲臨濟禪師多年對日後的開示方式有決定性影響，因此，我以禪師畫家爲編年簡歷的起點。[2]

禪師畫家

　　關於石濤的庇護人，我們只知道法名爲原亮喝濤，是一位讀書人，並把石濤帶往禪宗的路上。他們兩人有別於畫家雪个（後來名爲八大山人）和髡殘所皈依與揚名的博學宗經的曹洞宗，而投身在強烈反對教條淵博與威權崇拜的臨濟門下。[3]石濤雖在〈生平行〉中自述其僑寓松江的師父旅庵本月爲「中有至人證道要」，但旅庵絕非枯燥乏味的比丘：他是富有學養的君子，在輕易憑藉獨特條件周旋於文人間的臨濟詩僧悠久傳統之中，佔有一席之地；沒有任何地方會比他老師木陳道忞所駐錫、以詩僧聞名的天童寺的傳統，更教人歎服。[4]木陳與旅庵的例子對於石濤禪師角色的選擇，必然影響深遠。無論他定居何處，也會以僧院或寺廟作爲根據地，認眞而專注地投入禪學修持，同時充分利用晚明以來圍繞佛門所形成之文化圈的所有可能性。[5]透過俗家佛徒與其他文人，這種文化爲石濤提供了一座橋樑，讓他得以跨越至另一個社會互動的廣闊天地，並在其中找到許多仰慕者。

　　石濤身爲畫僧，有不少現成的圖畫教學方法可供選擇，他從中加以運用爲豐富多元的詩論，這方面足以系統地重新建構。然而，「系統」總會受到其實踐者挑戰，對他們來說，任何「方便法門」（upāya）最終都是可以質疑的。[6]第一種法門是對既有佛教人物題材進行再創作，例如在1660年代末曾使他嘔心瀝血的《白描十六尊者卷》（圖 155、156）之兩個不同版本；又如繪於1674年的《觀音圖》（圖157）。[7]此類將傳統構圖再詮釋的作品，賦予圖像全新的生命；他的創作在緊隨陳洪綬和更接近家鄉的安徽佛徒畫家丁雲鵬的步伐上，暗示著自我探索內在佛性的需求，高度個人化之餘也極爲生動，體現其信仰中基本的樂天主義。若干年後，距石濤《白描十六尊者卷》失竊不久，他在一件明代十六羅漢圖上感情洋溢的跋文中自述描繪佛教主題的門徑，這一則闡釋性的表述顯然成爲自此（1688年）以後常用的直接論述：[8]

　　　余常論寫羅漢、佛、道之像，忽爾天上，忽爾龍宮，忽爾西方，忽爾東土，總
　　　是我超凡成聖之心性，出現於紙墨間。下筆時，使其各具一種非常之福報、非
　　　常之喜，捨天龍鬼神不得。而前者觀世於掌中，立恆沙於意外。後是前非，人
　　　莫能解。此清湘苦瓜和尚寫像之心印也。

《白描十六尊者卷》的倖存版本中，畫卷中央的龍正被羅漢從瓶子裡釋放，或可理解爲「神龍」的視覺化圖像。按何慕文（Maxwell Hearn）所稱，它正好代表藝術創

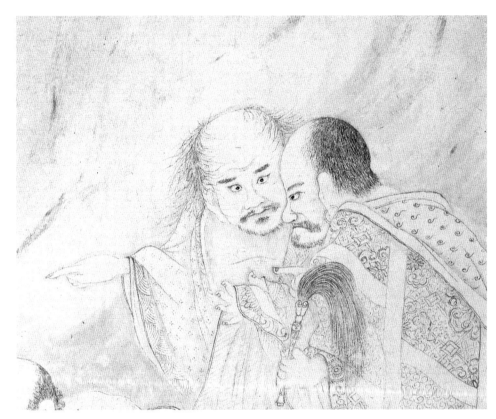

圖155　《白描十六尊者》 1667年 卷 紙本 水墨 46.3×600公分（局部）
　　　　紐約 大都會美術館 （The Metropolitan Museum of Art, New York. Gift of Douglas Dillon, 1985
　　　　[1985.227.1].）

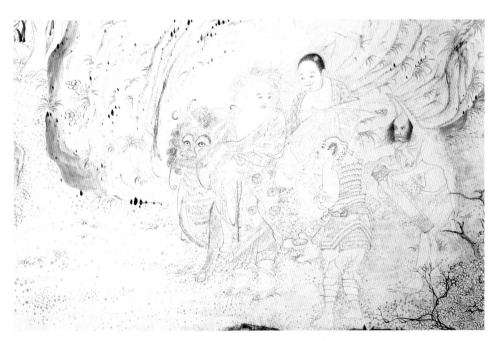

圖156　《白描十六尊者》 1667年 卷 紙本 水墨 46.3×600公分（局部）
　　　　紐約 大都會美術館 （The Metropolitan Museum of Art, New York. Gift of Douglas Dillon, 1985
　　　　[1985.227.1].）

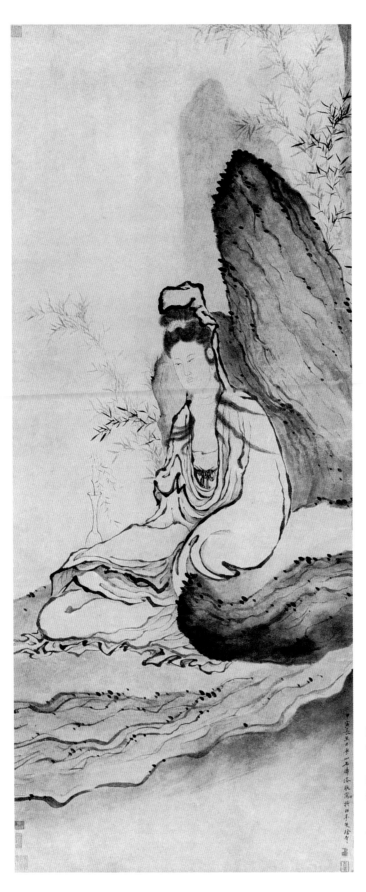

圖157
《觀音圖》
1674年
軸
紙本 水墨
193.6×81.3公分
上海博物館

作的意象；然由石濤之語可知，他顯然是透過自己「超凡成聖之心性」，將藝術創作視爲接觸天界的渠道。[9]此外，《白描十六尊者卷》除了呈現各種濟世觀，畫卷還可以頗爲不同的方式解讀，亦即透過畫家猶如稜鏡的短跋，辨明其於傳承系譜上的位置。石濤清楚提及木陳與旅庵兩位臨濟禪師，在僧人和羅漢之間加入詮釋性的連結，暗示了畫卷同時比喻爲以莊嚴超凡肉身形象而聞名的當代禪門大宗師的集體代表。[10]當石濤對自己同門近乎吹噓的祈願同時，年僅二十六歲的他已經熱切渴望晉身大師們的行列。[11]

此類圖像對這位畫家相當重要，也十分罕見。對於石濤畫藝更重要的發展，是清初時許多畫家常以某個實際地點的明示或暗示，在嶄新高度個人化的佛教山水方面的實驗。黃山是佛教山水最常描繪的其中一個題材，畫僧如弘仁、髡殘、雪莊、一智，當然還有石濤，均爲領袖人物。[12]1667年爲曹鼎望所作《黃山冊》及住友氏藏的著名《黃山八勝冊》（約 1685年），不僅是觀光的記錄，又可理解爲心靈的印記。[13]石濤所繪的黃山山水也被賦予肖像特質，最明顯的例子是1667年他回到宣城之後紀念首次登臨黃山而作的立軸（圖158）。此種特定圖像以畫面中央踽踽獨行且身形比例龐大的人物爲焦點，並非旨在創造隱晦迷離的國度，而在於建立以自我爲具體呈現的當前宗教經驗的時空。這個寬臉蓄鬚的人物可能代表石濤本人，也可能描繪的是受畫者。無論何種情形，它都具有山中孤獨狂人這種特殊的角色性格，並自那時起便不斷出現在石濤的山水畫上，且往往爲黃山景致的作品。這幅山水恰恰被賦予強烈的肖像式表述，造型非常接近石濤繪於1674年的跌坐觀音身後的巖石。畫面右下方漩渦狀的巖塊及後面傾瀉而出的瀑布，與畫面上部倏然推向天際的山峰互相呼應；兩者被橫跨畫面中央的一帶雲霧分隔，人物從其間朝著觀衆冒出。可能就是受畫人的湯燕生（1616–92），在畫作右上方本來唯一的題跋寫道：「禪伯標新雙目空，通天狂筆豁塵蒙。」[14]畫面過度充滿力量，人物的存在成爲冥想的催化劑，這種足以導人開悟的意象更彷彿在挑釁地說：「如果你敢的話，就跟隨我/他。」更爲明確（雖然地點不明）的例子，是石濤1671年爲曹鼎望所作的十二條屏其中一幅（圖159）。一位貌似羅漢的僧人在深淵彼邊，眼神游移不定地注視著觀者；背後的道路爲山巖所阻，使他恍若獨居於世界的邊緣。1670年代還有許多這類肖像式的山水。[15]

在石濤其他早期山水畫中，他的瘋狂似乎屬於道教而非佛教框架之下，但是，當個人的群體歸屬十分清楚時，佛、道兩者的界線反而變得不重要。木陳道忞曾經主張道家（和儒家）與禪宗的兼容，石濤確實以他爲榜樣。然而，石濤對道教的興趣代表其禪宗身分的特殊曲折，正如梅清約於1670年的文字明白地指出：[16]

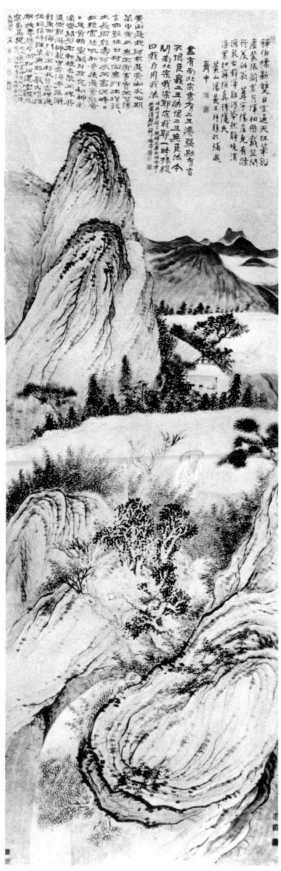

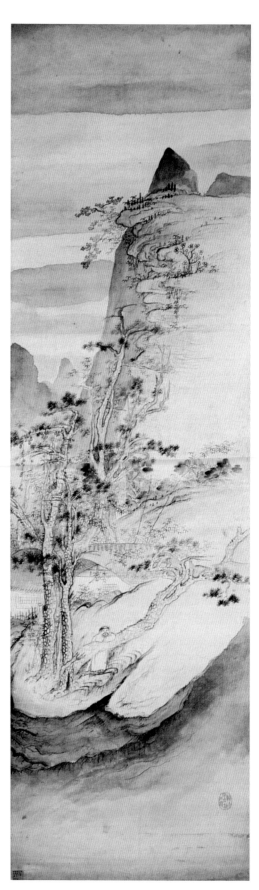

圖158 《黃山圖》 1667年 軸 紙本 設色
尺寸失量 藏地不明
圖片出處：謝稚柳編，《石濤畫集》，圖68。

圖159 《山水十二屏》 1671年 絹本 設色 全12幅
尺寸失量 第5幅 福建 積翠園藝術館

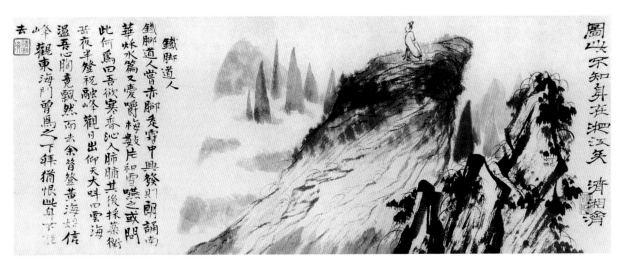

圖160 〈鐵腳道人〉《山水人物圖》卷 第4段 紙本 水墨 27.5×314公分 北京 故宮博物院

> 石公煙雲姿，落筆起遙想。
>
> 既具龍眠〔李公麟，著名俗家佛徒畫家〕奇，
>
> 復擅虎頭〔顧愷之，亦以道家清談聞名〕賞。
>
> 頻歲事採芝，幽探信長往。
>
> 得真在涉目，入解乃遺像。

石濤的《山水人物圖卷》（圖160），以傳奇人物鐵腳道人的故事確認了自己對於道
教的興趣。他在此則傳記中，特意提及自己1669年再度攀登黃山一事：[17]

> 鐵腳道人嘗赤腳走雪中，興發則朗誦南華〈秋水篇〉，又愛嚼梅數片，和雪嚥
> 之，或問此何為，曰：「吾欲寒香沁入肺腑。」其後採藥衡岳，夜半登祝融
> 峰，觀日出，仰天大叫曰：「雲海盪吾心胸！」竟飄然而去。

接著石濤添加了一段短評：

> 余昔登黃海始信峰，觀東海門，曾為之下拜，猶恨此身不能去〔像鐵腳道人羽
> 化成仙〕。[18]

石濤對於此瞬間的描寫（參照圖85），透過向鐵腳道人的召喚而間接聯繫自己登臨
黃山與昔年遊歷衡岳的經驗，首次呈現出貫串本章的「狂喜」主題。這成為石濤終

其一生的美學目標，在晚期描繪包括盧山（見圖版12、圖129）及黃山始信峰（見圖107）等名山大嶺的山水畫裡，表露無遺。在他生命前期，這種美學目標與禪宗的苦修禁慾之間存在緊張關係，往往並非可以被共同的「瘋狂」理想所調和。〈生平行〉提到1670年代初決定在宣城廣教寺再稍事停留時，寫道：「此時逸興浩何似，此際褰裳欲飛去。不道還期黃蘗〔希運，?-約850〕蹤，敬亭又伴孤雲住。」

石濤又朝著另一個獨立而並行的方向，從抒情詩的對仗技巧汲取靈感。大約1670年代返回宣城之後，他便開始這種實驗性質的嘗試。自從宋代詩人成功將禪悟類比為作詩技巧，禪門風氣大開，詩僧們又將類比重新逆轉，用詩來表述禪機。[19]石濤將這種資源回收方式延伸至詩意圖中，1673年的《為季翁作山水冊》便是圖寫晚明竟陵派詩人譚元春（1586-1631）的作品。名聞天下的譚元春出身於石濤度過少年歲月的武昌一帶，[20]他所著名（備受批評）的驚人對句，往往蘊含迷人的警句特質，正好給石濤應用於圖像的再創造。從畫家一幅冊頁中援引譚詩的最後兩句得以印證——「上山月在野，下山月在山」，他將山崗置於畫面下方，而在人們期望看見無垠天際的畫面上方，則放置川流其間的曠野與溪水映照的一輪明月（圖161）。就在畫面左方中間處，一座山門橫跨的小徑，正是引領前景山崗到達遠處月影的橋樑；恰在畫面右方與山門同等高度的位置，畫家鈐上可以解釋為佛法或畫法之門的「法門」印章。為了強調這種關連性，當畫中的石濤轉身朝向小路上的山門時，卻同時注視「法門」鈐印：這座山門當然正是開悟的隱喻。數年後，在1677-8年之交為一位俗家佛徒所作冊頁中，石濤繼續以視覺公案的相同格調，應友人之請圖寫與禪宗關係密切的東坡詩意（蘇軾為對石濤畢生影響和啟發的源泉）。誠然，其中一首引錄的詩就是蘇軾為一位禪師所作。[21]但是，這些詩都經過剪裁：大多數的情況只會在畫上節錄一組對句，例如因其虛無特質而選錄的對句（「花非識面常含笑，鳥不知名時自呼」）。同時，此冊的山水通常被認為受徽州畫家（弘仁、戴本孝）所影響；然而，其淵源並不及目的之重要，它似乎創造了視覺上等同於悟道禪師的「寂滅」和「冰冷」境界（圖162）。

最後，石濤也實驗了禪宗的視覺隱喻。1660年代中期的一幅蓮花圖，引用了大乘教義往生淨土的蓮花化生觀念，可是，它的簡古線描與寺廟壁畫的重彩作法大相逕庭，使圖像再創造成為開悟的隱喻。[22]1673年一件手卷描繪了皚皚雪景中的破舊茅屋，題詩為石濤本人所作，是在此前一天應和其「家兄」喝濤與一位懷雪這兩名僧人的詩而寫。畫作的關鍵也許就在第二首詩，顯現這位曾在困頓時得到懷雪收容的畫家，繪畫著殿宇遍佈的淨土圖像。當觀者的注意力回到畫面上簡陋的茅舍，便能了解石濤的真正用意，淨土其實並非物質而是精神的存在。[23]然宣城時期的石濤

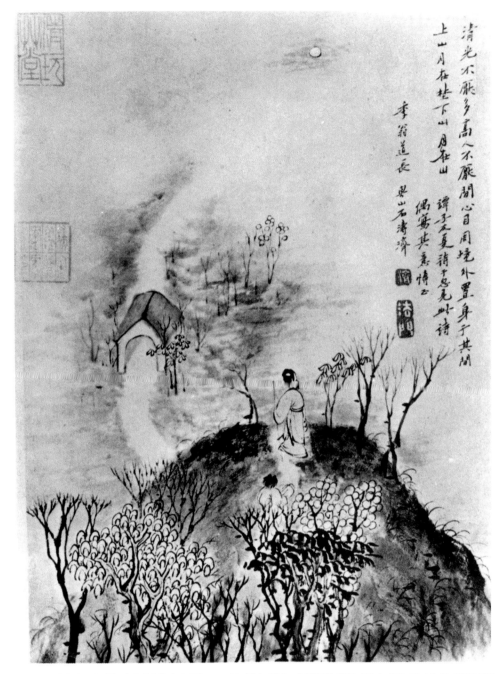

圖161　〈上山月在埜〉《爲季翁作山水冊》1673年　紙本　設色　全冊頁數不明（至少6幅）尺寸失量　藏地不明
　　　　圖片出處：謝稚柳編，《石濤畫集》，圖36。

在禪宗視覺隱喻方面的最重要開拓，是1674年的「自畫像」，它在最抽象的層次以
種松爲主題，象徵佛僧宏法的「使命」（見圖版1、圖53）。

　　石濤的圖像教學詩作，到了1660及1670年代已相當豐富，其中可見兩種推動
力：一方面歸因於臨濟宗「堅信自己才得以質疑外在權威」的急進主張，[24]而另一

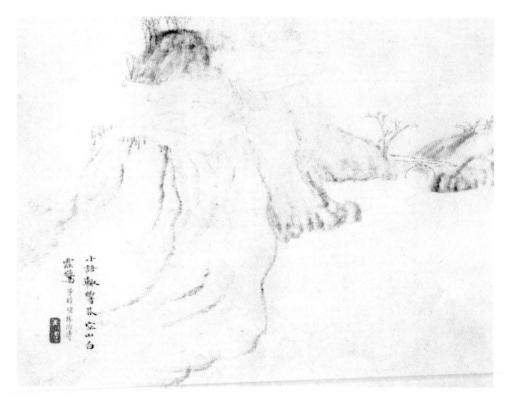

圖162 《空山白雲圖》 冊頁軸裝 紙本 水墨 22×29.5公分 （原為《東坡詩意圖冊》之一，1678年）
普林斯頓大學美術館（The Art Museum, Princeton University. Museum purchase, gift of the Arthur M.
Sackler Foundation.）

方面，常採用禪學主流激發弟子懷疑精神的策略，以期建立足以達致頓悟的心靈壓
力。這在古典口傳形式中稱為「看話」，包含在經典禪宗故事核心內的強烈疑問當
中。[25]超永《五燈全書》記載一枝石濤濟禪師名下的四個開示例子，皆屬於上述範
疇，但時間可能稍晚，為石濤從宣城廣教寺移居南京長干寺之後。[26]正如第四章所
述，石濤離開宣城時，開始致力於禪宗苦修；同時，也許受到俗家信眾仰慕者漸增
的誘發，其濟世實踐也轉變成全新的精練與強烈。文獻記載的四個開示案例之一，
是關於城東一位與佛陀同時出生的老姥不願見到佛陀的寓言的評注。故事原來講述
這個女人每聽聞佛陀到來便立刻逃跑，但當她轉身時卻發現佛陀無處不在，因此只
好雙手掩臉，卻又發現佛陀就存在於自己的掌心及十根指頭上。石濤如此評述：

　　不欲見佛，略較些子，以手掩面，東西總皆是佛，有什了期？

雖然寓言或許已明白指出佛陀的真理是不容逃避，但石濤卻挑戰了那樣的信念；他
的懷疑論其實暗示著，儘管好奇心開啟了理解的大門，禪弟子內心的抗拒是不受任

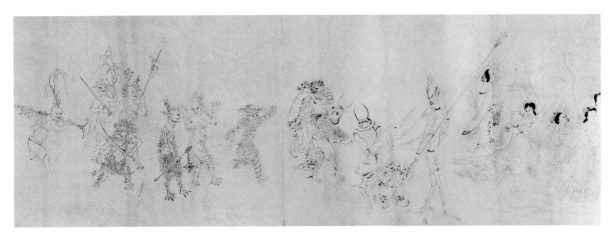

圖163　《鬼子母天圖》卷　紙本　水墨　27.2×353.3公分（局部）波士頓美術館（Marshall H. Gould Fund by exchange. Courtesy, Museum of Fine Arts, Boston.）

何人所制服的，除了她/他自己。

　　石濤這種認眞嚴謹的新態度，在畫中同樣可見。屬於傳統佛教圖像的第一個範例是一件人物卷《鬼子母天圖》，約1683年作於長干寺一枝閣。[27]這幅濟世開示的實例，描繪釋迦牟尼以神威示現了佛法的殊勝，令頑固的鬼子母痛改前非。[28]如果《白描十六尊者卷》是結合了「神龍」的圖像（參照他在1688年的解釋），那麼《鬼子母天圖》由於描繪了圍繞鬼子母身邊的眾多「鬼神」（圖163），可以看成爲前者的互補。石濤的簡短題跋指明這是「草藁未成」，似乎意謂他計畫對這主題另行繪製一張更具雄心（也更加個人化）的版本，就像他先前《白描十六尊者卷》的做法。其態度轉向的另一個重要證據在此後一年的1684年，他拜訪南京近郊東山的廟寺時，畫了一幅全新的觀音軸，筆下的菩薩正斜倚在一片自水面昇起的巨大荷葉之上。這幅遠較1674年那件更見企圖心的畫作，只能透過有數百字長跋的戰前印刷品來了解（譯按：《考槃社支那名畫選集》，第2集）；題跋模糊難辨，更遑論翻成英文。[29]石濤在全以佛學語彙表達的見解中，將菩薩表現爲可以成就佛性的個人認同對象，以及淨化感觀的視覺隱喻。因此，女性人物以蓮花形象出現（相對於1674年的背靠是明顯陽物崇拜的巨石），成爲無慾的追求目標。

　　與這類傳統人物圖像再創作的同時，石濤也繼續繪製佛寺與佛教山水實景（約成於1685年的住友氏藏《黃山八勝冊》爲其中佳例），並且保持著以往在（如實地）突顯他本人的山水配景人物畫中肖像的主觀化之興趣。後者之中最爲儷人者是爲提督學政趙崙所作的罕見大幅水平構圖的立軸，山中狂人（他自稱爲「癡」和「顚」）如今卻是個漁父──常與道教有關的母題（圖164）。石濤透過題跋精髓的四句詩，

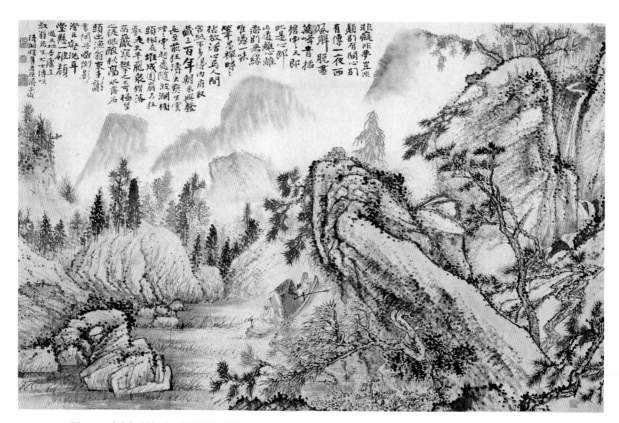

圖164　《溪山垂綸圖》　橫幅軸裝　紙本　設色　104.5×165.2公分　北京　故宮博物院

　　將此畫注解爲「道」的擬人化與具體化圖像，禪宗和道教分別提供了相異卻又相關的親近方式：

　　　　即此是心即此道，離心離道別無緣。
　　　　唯憑一味筆墨禪，時時拈放活心焉。

　　贊助者趙崙對於佛、道均感興趣，據知他有身穿僧袍的自畫像，其別號「閬仙」以道教神話仙山而命名。[30]石濤也許志在完成一個融合的意象，這將有助於解釋爲何他在畫面正上方鈐上刻有道家文字的「保養天和」印章。[31]無疑，佛與道的可相容性自在其心：石濤在1684年的觀音像上題著：「塵塵佛土，佛佛道同。因緣方便，各有其宗。」
　　1680年代，石濤也發展出與以往畫風稍有不同的方向，將昔日看來世俗之抒情繪畫的興趣轉向禪學。此時期特色爲石濤對於現成禪詩的運用，包括以《碧巖錄》等早期禪宗故事爲基礎的花草、蔬果主題的詩歌，這亦爲其他禪門畫家如雪个（八

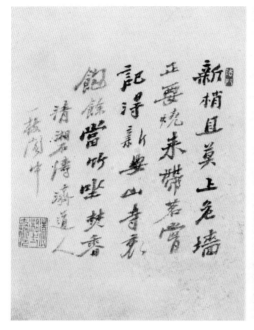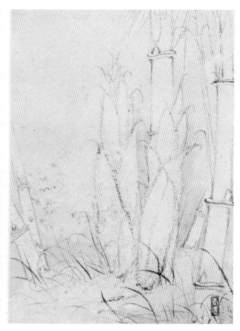

圖165　〈新筍〉《爲周京作書畫冊》　紙本　水墨或設色　全4幅（附對題）　各23.8×18.4公分　第1幅及對題
© 佳士得公司（Christie's Images）

大山人）所應用；然石濤的取法典範並非畫僧，而是徐渭（1521–93）。徐渭的居所
一枝堂很可能是石濤一枝閣的靈感來源，他類似的與禪相關主題的水墨作品，也同
時影響雪个。[32]石濤早在1681年的題跋已明顯地反映徐渭的感召，證據是對於即使
全是世俗題跋及典故，他總以禪僧身分將宗教寓意引介至典型文人畫題材。無論如
何，蓮花是佛法的象徵，而從寒冷大地冒出的竹筍則象徵僧人至死不渝的宗教奉獻
（圖165），正如芭蕉之象徵長壽。芭蕉還與唐朝書僧懷素有關，據說他缺乏紙張時
就用蕉葉寫字。通常與霜雪比擬的梅花，同樣也是克己自律的隱喻（見圖56）。蔬
果一般作爲僧人素食的暗示，但也可能包涵特殊的佛教意義（見圖87）。[33]所有這些
題材（常以不設色的簡淡水墨模式處理）無論是獨立或是組合繪製，在石濤移居南京
之後急劇增加；只要他仍是和尚，它們依然佔據畫中主要地位，其後則偶爾爲之。

　　山水的情況亦如是，石濤主要的新參考觀點與禪學無甚聯繫，而跟董其昌借用
的禪宗理論，以及爲自我目的而表述的公案禪有關。石濤對於董氏的矛盾情懷可回
溯至早年拒絕摹仿董氏書風，和不時浮現於1670年代的山水畫中。[34]然當他在南京
開始於畫中大量使用題跋，更嚴肅地朝「筆墨禪」或「畫禪」山水方向發展時，這
才變得更重要。它並不足以說明石濤在明確反對董其昌所規範的宣示之下，通過禪
學再次挪用董氏的理論。石濤以理論爲框架的山水畫的早期例子，是1682年爲可能

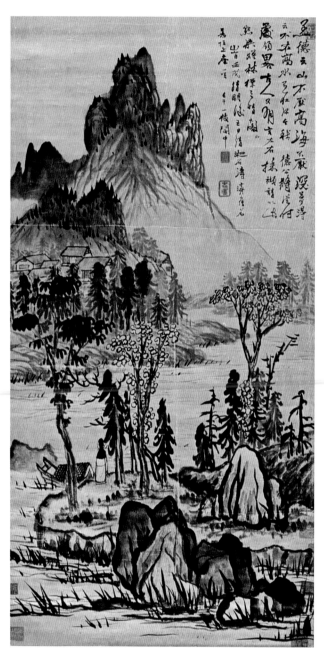

圖166
《煙樹圖》
1682年
軸
綾本 水墨
105.1×52.1公分
© 蘇富比公司（Sotheby's Inc.）

屬較高等級僧人的某位「上座」所作的一件綾本（圖166）。畫上題跋玩弄了學問的
矛盾對立，其中對句技巧的運用便成為清晰的理論辯證基礎：

　　孟德〔曹操，?–220〕云：「山不厭高，海不厭深。」夢得〔劉禹錫，772–842〕

　　云：「山不在高，水不在深。」今我德公〔石濤賓客〕將從何處領略？古人又

　　有言：「左右採襭」。[35]

石濤在一件現已佚失的1684年冊頁的跋文中，再次強調相對性和接受性。[36]他首先特意針對董其昌的著名宣言提出異議：

> 董太史云：「畫與字，各有門庭，字可生，畫不可熟。字須熟後生，畫須熟外熟。」余曰：「書與畫亦等，但書時用畫法，畫時用書法，生與熟各有時節。」又誰人肯信山僧之言？[37]

題跋第二部分最能反映董其昌的實踐（但並非清初追隨者的規範畫風）：

> 古人立一法，即如宗師之示一機，看他如何會耳。

石濤在另一段跋文——雖未紀年但可能成於1680年代，並具有罕見的明顯佛教特質——擁護「不定法」的原則，指出任何人皆可根據個人特質及處境，自由採取任何的現成方法：[38]

> 世尊云：「昨說定法，今日說不定法。」吾以此悟解脫法門也。

理論上，（文人）自我肯定與禪學信仰是互不相容的，但石濤的自我多重化以及對單一方法為自我認同的抗拒，使他能在自我否定和自我肯定之間，保持不偏不倚。故此，「法」——石濤畫技觀念的核心詞彙，我據藝評常規譯為「方法」——便提供了一個關鍵性的折衷概念：正如前面石濤畫上所見的「法門」印章，由於「法」也是禪學論述所指佛法的核心詞彙，他在畫跋中提及的每一個「方法」，均包含另一禪學層面的雙重意涵。例如1686年時，他有機會重題1667年的黃山軸（見圖158）：[39]

> 畫有南北宗，書有二王法，張融有言：「不恨臣無二王法，恨二王無臣法。」
> 今問：南北宗我宗耶？宗我耶？一時捧腹曰：我自用我法。

其繪畫所需要的不外是對於宗派與「法」的論述，加上人笑的顛覆力量，共同形成了禪畫。因此，這段聲明不單純是一位奇士對董其昌南北宗理論的排斥；從禪學的觀點看來，這個（十分嚴肅的）戲謔確有部分說明了被奉為保守仿古派宗師的董其昌，正是最早將禪理類比到繪畫的人。

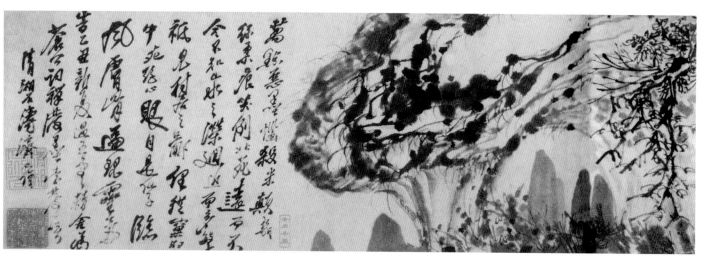

圖167　《萬點惡墨》（始自頁339）

　　它或許讓我們更了解，《萬點惡墨》這般強勁和相當世俗的即興作品的原始脈絡。此畫在1685年成於南京五雲寺，是爲某詩人蒼公所作，他可能是明遺民杜岕（1617–93）（圖167）。[40]畫卷屬濕筆水墨，繼承明代即興野逸的傳統，其中尤以徐渭是石濤所傾心；作品（只）用了最基本的墨點連綴，就創造出一幅山水景象。題跋以董其昌列爲南宗的兩位大師爲引子，由畫論從容地進入到玄學：

　　萬點惡墨，惱殺米顛〔米芾，1052–1107〕；
　　幾絲柔痕，笑倒北苑〔董源，?–962〕！[41]
　　遠而不合，不知山水之濚迴；
　　近而多繁，祇見村居之鄙俚。
　　從窠臼中死絕心眼，自是仙子臨風，膚骨逼現靈氣！[42]

由簡直稱爲樂極忘我的繪畫脈絡來看，最後一句的道教類比便不足奇怪。

　　兩個宗教參考架構之間的模稜兩可，在著名的《爲禹老道兄作山水冊》中達至巔峰。此作未紀年，但可能是石濤於1680年代後期爲道教俗家弟子吳承夏所作。1673年當石濤繪製前述的雪景山水時，吳承夏父親吳震伯正身在廣教寺。[43]石濤在《爲禹老道兄作山水冊》中，以十數種極不相同的方式重新演繹宋元大師的風格，其原創力甚至令人輕易忽略了畫中的藝術史淵源。其中相當突出的一頁融合了十世紀大師荊浩與關仝的畫風，別出心裁地將裸露的巖石處理成晶瑩透澈；畫面中央豎立著一座山門，教人不禁想起1673年《爲季翁作山水》中的「法門」意象。但值得注

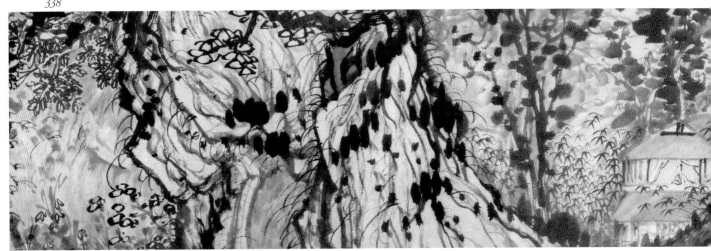

圖167　《萬點惡墨》　1685年　卷　紙本　水墨　25.6×227公分　蘇州　靈巖山寺藏

意的是，畫家在這段過渡期開始，作品不時出現一方「不從門入」新印（圖168）。[44]
另外一頁，則以詮釋石濤藝術面貌的少數經典圖像其中一個姿態呈現，代表了抽象
表現風格的極致，它雖然召喚郭熙傳統的輪廓線的生機律動，但卻服膺於抗拒權力
秩序的意象。意象所聚焦的人物，模糊的容貌意謂正在反躬自省（圖169）。[45]石濤
對該作品唯一評論的名句，是深具畫禪特色的辯證宣言：「是法非法，即成我法。」
1686年為同一贊助人所繪的已佚畫作題跋中，石濤用了稍微不同的措辭再次陳述這
個企圖：[46]

　　清湘道人于此中，不敢立一法，而又何能舍一法？即此一法，閧通萬法。筆之
　　所到，墨更隨之：宜雨宜雲，非烟非霧，豈可以一丘一壑淺之乎視之也。

無窮的特定法，衍生自一個根本的法。石濤在生命此時此刻倡導對於法的追求，正符
合他對自我專長的了解，從教條化之中得到徹底屬於自己的所謂「是法非法」。
　　石濤的開示根植於一個特殊的俗世佛教社群，尤以吳氏家族最為活躍，這一事
實由於以下兩件作品的贊助者身分而更形顯著。換言之，雖然我們先前已一再提到
擔任贊助角色的吳氏家族，但這種贊助可能與族中多位成員的宗教興趣不可分離。
石濤與吳氏的交情，更廣泛而言是與吳家參與佛事的歷史相關，在這背景之下，一
位家族長輩吳茂吉（1594–1665）在1653年六十大壽時，獲得木陳撰文致賀。[47]此
外，吳氏家族也透過溪南原籍的一個團體，贊助南京長干寺中一座庵堂，石濤在

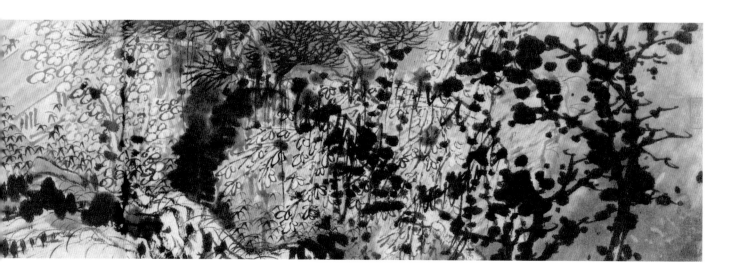

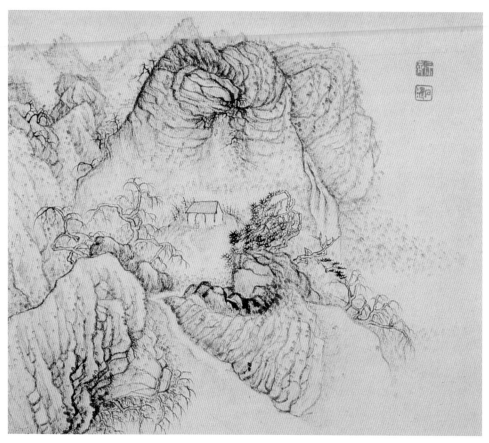

圖168 〈山門〉《爲禹老道兄作山水冊》 紙本 水墨或設色 全12幅 各24×28公分 第2幅 紙本 水墨
紐約 王季遷家藏（C. C. Wang Family Collection, New York.）

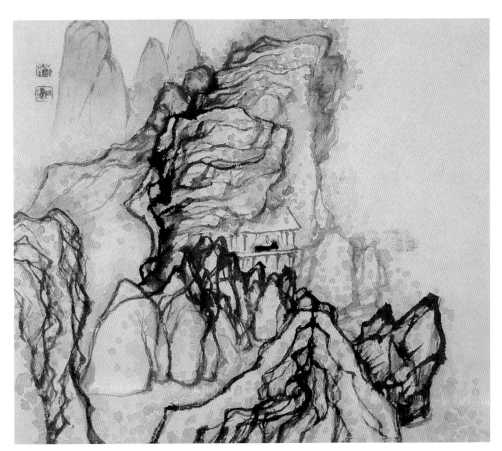

圖169　〈山亭〉《爲禹老道兄作山水冊》　紙本　水墨或設色　全12幅　各24×28公分　第3幅　紙本　設色
紐約　王季遷家藏（C. C. Wang Family Collection, New York.）

1680年代的大部分時間就是棲息該寺。[48]吳家成員中與石濤來往的除了吳震伯及吳
承夏父子，還有吳彥懷，[49]可能是1677–8年蘇軾詩意冊的受畫者（見圖162）；另一
位吳棨兮，石濤在1680年爲他畫了一套山水冊，上面還有許多當代僧人的題跋。[50]更
突出的吳承勵（1662–91），是吳承夏從兄弟、吳與橋父親，第二章曾討論過他於大
滌堂時期向石濤委製多件作品；他甚至在1680年代晚期，訂製一幅自己與石濤的畫
像。[51]

　　1690年石濤到達北京時，仍然在前文提到的多種畫禪模式上不斷嘗試；這是基
於和當時董其昌一派繪畫理論的對壘。此派的畫論從董其昌言論摘取而創造，並刪
除其中無數的理論矛盾，由於結合了理學正統的意識形態，正在宮廷之中大行其
道。禪家與儒家的顯著矛盾，對於終止一段困難關係時，可能還較其他因素更微不
足道。首先，對一位臨濟禪僧來說，保守的仿古主義繪畫取向必會重蹈墨守成規的
覆轍，這點正是佛教傳統中爲臨濟宗所強烈反對的。與此同步，一種關於哲學宗教

的地位與風格的根本分歧，正在另一個層面角力：一方是石濤對於個性參與的急進式主張，另一方為王原祁對於傳統內化的漸進式強調。除此之外，還有繪畫體力投放的分歧，即石濤的豐富多姿的即興創作，顯然跟那些認同政治權力的畫家的明顯克制互相對立。石濤的實踐，正針對著由政治所規範的社會架構而具體化的仿古主義。然而，正如我們見到的，這既不會導致彼此間的尊重，也沒有令石濤失去北方地區的支持。石濤有位天津的俗家佛徒贊助人張霆，曾為他的作品寫了一篇充滿讚歎的描述；這首詩刻劃其創作的情景如此生動，值得全文引錄：[52]

> 石公奇士非畫士，惟奇始能得畫理，
>
> 理中有法人不知，茫茫元氣一圈子。
>
> 一圈化作千萬億，烟雲形狀生奇詭，
>
> 公自拍手叫快絕，洗盡人間俗山水。
>
> 人間畫師未經見，舌橋不下目光死。[53]

雖然張霆基於對石濤獨創主義的認識，而以另類（奇士）來描述這位南方人，另一方面，從中間接透露的石濤聲音，就是這位禪師通過古代禪宗隱喻來闡述他的法，並謝絕古人對於法的規範性權威，再次以令人困窘的戲謔作為句號的主張：「知公之畫世為誰？公但搖首笑不止！」[54]我們尚未忘記大約在這段非常時刻，石濤留下了一張身穿正式禪師裝束的畫像（見圖61），並把專業禪師的雄心推向極致。

單純收集石濤北方時期在畫禪方面實踐不懈的證據，也會十分冗長：實景山水、山水肖像、禪式視覺隱喻、基於法的嶄新具爭議性變化的理論為架構的山水等——「不立一法，是吾宗也，不捨一法，是吾旨也，學者知之乎！」[55]或者：「古人未立法之先，不知古人法何法？」（圖170）。在為數眾多的圖像與文獻中，我將聚焦於一段早已被公認為他畫論轉捩點的複雜聲明，是石濤面臨北京仿古山水品味壓力下發表的陳述。[56]這段文字題在1691年為北京東道主王封溁所作山水冊的最後一頁上（圖171），畫作正是將石濤居無定所的僧人情狀作了戲劇化表現：畫面左邊一名身形孤寂的人物乘著輕舟滑向前方渡頭，暗示其將有遠行；在右方一面巖壁之後，座落著為訪客提供暫時棲身的寺廟——這或許就是對於慈源寺的隱喻式描繪。當時石濤已從王封溁宅邸移居此地，並打算由此返回南方。而這段以幾近草率格調寫就的題跋，瀰漫著滿腔熱情：

> 吾昔時見「我用我法」四字，心甚喜之。蓋為近世畫家專一演襲古人，論之者

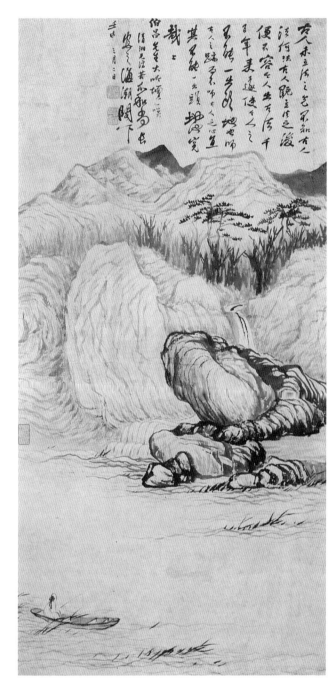

圖170
《爲伯昌先生作山水》
1692年
軸
紙本 水墨
99.3×48公分
© 佳士得公司（Christie's Images）

亦且曰：「某筆肖某法，某筆不肖。」可哂矣。此公能自用法，不已超過尋常
輩耶？及今飜悟之卻又不然。夫茫茫大蓋之中，只有一法，得此一法，則無往
非法，而必拘拘然名之爲「我法」。情生則力舉，力舉則發而爲制度文章，其
實不過本來之一悟，遂能變化無窮，規模不一。

吾今寫此二十四幅，並不求合古人，亦並不定用我法，皆是動乎意、生乎情、

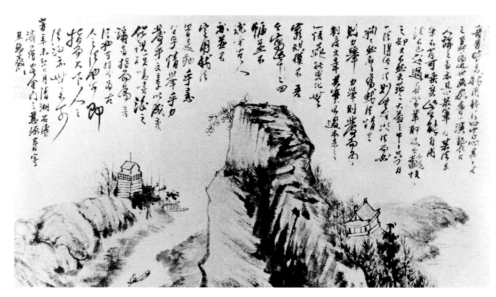

圖171　〈移舟泊渡〉　《爲王封潄作山水冊》　1691年　紙本　水墨或設色　全10幅　紙本　水墨　東京　東山藏
　　　　圖片出處：高居翰，《氣勢撼人》，圖6.24。

　　舉乎力、發乎文章，以成變化規模。噫嘻！後之論者指而爲吾法也可，指而爲
古人之法也可，即指而天下人之法也亦無不可。

　　這既是過去十年以來的理論創立巔峰，又是朝著新方向前進的突破。石濤關於法的
理論受董其昌所啓示，將禪學與質疑傳統、綜論古今熔鑄一爐。石濤彷若董其昌的
化身，將自己放在與古抗衡的今人位置之上，用堅定態度破除偶像迷思，追尋傳統
的再創與古代眞理的復返。不過，石濤在這篇文字中更向前邁出一步，把先前的處
境包含在更爲複雜的新情勢之下。在此，石濤將自己與今人截斷，並移置於古今二
極之外。他的「悟」是：無垠宇宙中只有一個單獨且無所不包的「法」。石濤雖然
「必拘拘然名之爲『我法』」，但將自身與「法」連爲一體，就等如佔據著一個超越
古今和自我的烏托邦式自由馳騁的位置。[57]因此，他並未否定過去以「我法」爲名
義的革新宣言，其中一些理念日後仍將繼續使用，但其意涵則會按照不斷擴展的思
想領域而重新定位。與古今畫家進行更開放對話的方式從此就明確了，他毋須視他
們爲潛在對手，而是未來的盟友。就如文以誠所指出，這部畫冊事實上呈現石濤取
法王鑑及王原祁的若干構圖觀念。[58]
　　當石濤於1692年返回南方時，已開始對僧侶前途困惑迷惘，一如我們所見，他
費了好幾年光陰專注於調整自己的人生方向。1693年陰曆二月，石濤與佛門師姪兼
繪畫弟子耕隱（揚州靜慧園住持破愚的門人）進行有關「畫禪」的討論，於是作了

一套山水冊，其中部分旨在闡述繪畫原則，但同時也是宗教開示的明證。[59]雖然在揚州就好像回到家鄉，石濤再也不必面對保守的批評，但他卻似乎遭遇信心危機，並且暫時迴避宗教開示。石濤以下聲明必定是離京的數年間所發表，後來收錄在張潮《幽夢影》中：「我不會談禪，亦不敢妄求布施，惟閒寫青山賣耳！」不出所料，在1693–6年間，石濤關於「法」的幾次討論都具備一種技術性特質，規避了往昔在佛教意涵上的曖昧，[60]同時不見任何明顯佛教特色的山水肖像，也減少了如《鬼子母天圖卷》這類傳統佛教圖像的再創造。另一方面，他儘管仍擁有這件手卷及其《自寫種松圖小照》「自畫像」，卻允許畫上添加質疑其早年獻身佛門的題跋。跟以往畫禪最有力的連貫是仍舊喜愛繪製的花木蔬果，但到1695年為止，它們甚至已不再那麼樸實無華，並時常在題跋裡展示更為入世的圖像學詮釋（見圖192）。

　　1694年為黃律作畫冊尤其明顯，正如載於《幽夢影》的陳述，他費盡心力抗拒成為導師角色。鑑賞家黃律可能會期待石濤在畫禪方面別出心裁的言論，但他居住南昌並認識八大山人──石濤衷心仰慕且徹底奉為大師的人物──卻使石濤變得更為沉默慎言。我在第八章曾指出，石濤在這套冊頁上題贈黃律的跋文中，頗不尋常地將注意力轉向其他自己仰慕的畫家身上，朝向專業畫家首要的公開身分邁進一步，這跟1692年在理論方面的突破完全一致。他只在文末才提及自己：「皆一代之解人也！吾獨不解此意，故其空空洞洞、木木默默之如此。」很難想像，和過去那位無畏的禪師之間竟有如此大的反差。毫無疑問，他用以形容其作品「空空洞洞、木木默默」的擬聲詞，正是樸素的禪，不過是一種內省沉思式的禪，呼應了靜止不動、猶疑不決、停滯不前的意象（見圖63）。[61]最少到兩年之後的1696年夏天，石濤才在其瞎尊者自畫像中打破緘默，當時此舉不過是為了誌念這位瞎尊者的「逝世」：「圖中之人可呼之為瞎尊者後身否也？呵呵！」（見圖版2）

　　還有，當我們的話題來到大滌堂時期和道教開示的復興，值得注意的是石濤並沒有在1696年後放棄與佛僧為伍。[62]尤其是與隨他學畫的兩名方外弟子耕隱和東林一直保持來往，偶爾也會願意重新扮演禪宗導師的角色，以下的例子可見一斑。1701年夏天，石濤與東林、還有另一名僧侶出遊，並在某座佛寺下榻數天。寺中蓮池正逢白荷綻放，他於是在月色下弄筆作畫，又滿懷鄉愁地題上「枝下人」款，以懷念南京一枝閣的歲月（圖172）。這幅運墨賦色均屬克制的傑作，精確的線條不僅令人聯想到較早的荷畫，也喚起他於宣城及南京時期的白描佛教人物──彷彿水月觀音已被移置於月色之下，在往日用以伴隨菩薩的荷花叢間，觀音與荷花同樣柔美莊嚴。在石濤自題詩篇和有關此畫背景的出遊記述之後，他引用了某僧人所作的佛教詩篇來終結整段跋文──禮節無疑妨礙了他不能像過去般專為自己的形象粉飾。

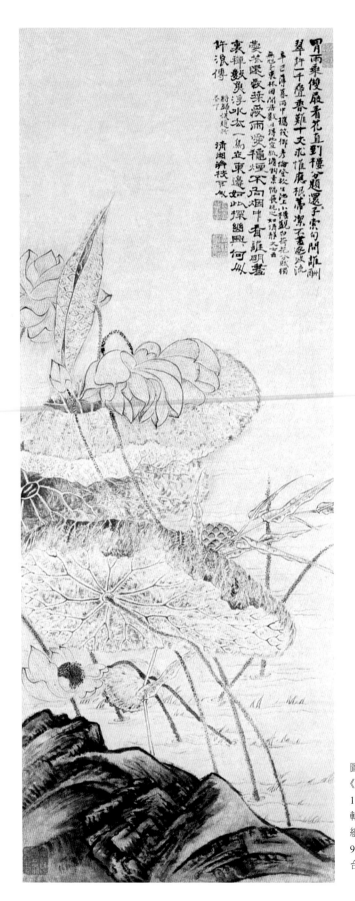

圖172
《蓮池》
1701年
軸
紙本 水墨
91.1×35.2公分
台北 國立故宮博物院（蘭千山館寄存）

題詩摘錄如下：

愛花還愛葉，愛雨愛秋煙。

不向煙中看，誰明畫裏禪？

方士畫家

不曾眞忘俗，纔逢笑鬢華。

何嘗栽大地？空被列仙家。

惆悵莊周夢，參橫漢使槎。

可嫌無妙理，對此未爲賒。

（1706年梅花詩十首之六）[63]

　　石濤取名大滌子之後十年偶遇一位知曉其禪僧身分的人士，在有感而發的這首詩中，他自承對道學的涵泳經營並未完全成功。其自覺的失敗就在於身爲導師：他未曾發展出任何獨特的「妙理」足以傳授他人。然而，他並非不曾嘗試，我在這一節（關於畫作與畫跋）及下一節（關於石濤畫論）所要做的，其實是追蹤石濤發展道士修行繪畫的意圖，以及相應的視覺與文字濟世開示，但卻「功敗垂成」的過程。修行與開示這兩者在其「畫禪」中，簡直不可分離。他當然面對過諸多困難：無論道教繪畫傳統或道教畫家社群，均無法與禪門畫家所能獲得的一切相提並論，而且石濤直到垂暮之年才將其全部精力投入道教濟世繪畫創作。可是，我稍後將會闡釋「功敗垂成」雖不外如是卻有其正面意義，正是他在繪畫的投入足以讓繪畫最終呈現爲特有獨立的「道」。

　　石濤即使身爲佛僧之時，已經常或多或少以直率的形式表示對道教的興趣，因此，要爲大滌堂時期之前長達三十年以上的道教繪畫建立發展脈絡，應屬可行且合乎情理。前文列舉過幾個例子，但特別引人注目的是一套也許爲石濤現存最早的畫冊中，他已經用了單一並可能是自況的仙人視點，將岳陽樓想像成一座紅色漆身的道教宮殿（圖173）。[64]由後見之明可知，早在1693年石濤便替自己成爲道教導師作了準備。他當年爲旗人張景節繪製杭州附近的聖地大滌山，後來更以此山作爲自己名號（圖174）。石濤爲該作品題名《餘杭看山》，或許應理解爲「研讀」（studying）山川。山脈在一片綿長的水域與前景的分隔之間，逐漸隱入左方迷茫的霧嵐中，並轉

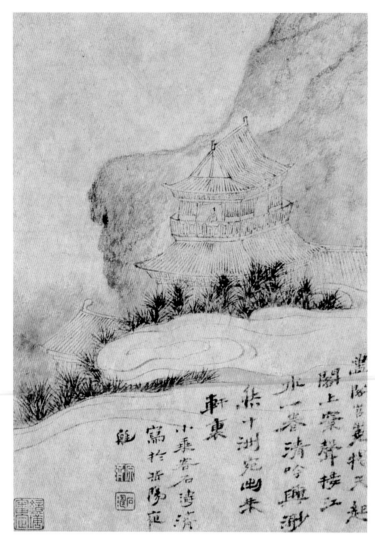

圖173
〈岳陽樓〉
《山水花卉冊》
紙本 水墨
全12幅 各25×17.6公分
第1幅
廣東省博物館
圖片出處：
《石濤書畫全集》，下卷，圖360。

化成一座恍如蓬萊般漂浮的仙山，加上石青、石綠和草綠、赭石的交織，進一步暗示該地的神聖特質。從藝術史角度看來，這個仿古圖像的取法對象是黃公望，恐怕不單是由於黃氏畫過杭州一帶的名勝，還因為他是有名的方士。[65]石濤很可能在這件作品完成後不久，便初次圖寫李白傾情歌詠道教勝跡峨嵋的詩歌，全幅山水洋溢著如真似幻的內在光芒（圖175）。[66]大約同時期，為一名道士所繪石濤曾經拜訪的道觀畫作，也在不同方面別具意義。[67]當1695年石濤寄跡於許松齡位於儀徵的「讀書學道處」時，他正逍遙自在地進行道教圖像的實驗，但這是在自我省視過程的脈絡中進行。[68]從道教的角度看亦然，石濤正好在1697年前適逢一段自我內觀的時期。

在1697至1698年間，大滌子這新的身分風華正茂，石濤重拾往日對於開示的熱忱並著手尋找合適的方法時，以上一切全都改觀。1693年相對輕描淡寫的《餘杭看

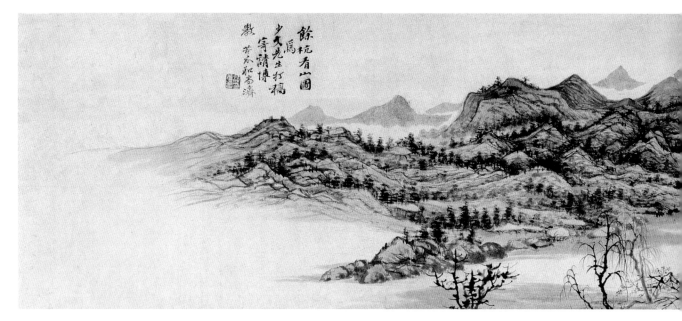

圖174 《餘杭看山圖》 1693年 卷 紙本 設色 30.5×134.2公分 上海博物館

山圖》，跟約1697–1700年筆墨繁複的《遊張公洞之圖》（圖176，見圖版8）的對
比，恰可用來衡量這個轉變。[69]兩件作品均描寫道教七十二福地中的洞天勝景。張
公洞是以漢朝南方道教祖師張道陵（?–156）命名，據說他曾居住在江蘇南部宜興
附近太湖岸上的大片巖溶洞中。[70]儘管原來的構圖意念確非石濤自創——直接取材
十五世紀大師沈周名下的其中一個版本，但他無疑在此主題方面下了不少工夫。沈
周的版本遠較石濤拘謹：淺設色和較少怪石結構，突出了實景的功能。石濤反之，
卻進一步發展出光影幻像的陰陽對比，並運用「點」來加強畫面動勢；這種手法最
早見於《峨嵋山圖》。而最令人印象深刻的莫過於設色，用了《餘杭看山圖》中的
「織錦」法，可以說是提升了色彩的份量。卷上石濤的詩清楚地表明了由主題所引
發的道教意韻：

> 張公洞中無人矣，張公洞中春風起。
> 春風知從何處生，吹□千人萬人耳。
> 遂使玄機洩造化，奧妙略被人所齒。
> 眾中談說向模糊，吾固繪之味神理。
> 此洞抑鬱如奇人，兀熹直逼天下士。
> 肥遁窟穴渺冥中，彪炳即同虎豹是。

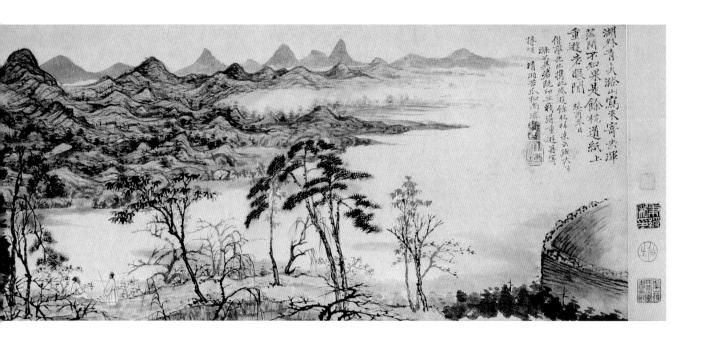

石濤通過一系列涵具隱喻的造型變化來理解巖穴,「洞天」正以溝通俗世與山水內在仙人棲息之仙界的通道為起始,「春風」就是來自那個國度。[71]這股「玄機」也證明巖洞為精氣的泉源——而且的確,畫中的巖石結構似乎是從發光的洞穴裡蔓延滋生而出;但作為(畫中)巖石結構的洞穴外表,在周圍的變形中則展示為另一個隱藏的內在「奧妙」的形體化。畫卷把巖洞從裡向外反轉,顯露出其貌同虎豹的特色及騷動的本質——簡而言之,即石濤身為「奇士」或「奇人」的表現特質。如此,便犧牲了其中的「抑鬱」,但卻不失其「渺冥」。詩的後半部分進一步將巖穴變化成奇想的意象,參照女媧煉石補天的傳說加以潤飾編組,使成為超乎現實的道士「君子」。這名道士也以真人形態出現於洞口,正與兩塊黝黑的人形巖石進行真實對話,它們也許就是女媧最初塑造的人類。最後,巖洞在末尾的詩句中變成「可目之為山水」,而畫面中的紅與紫正顯示其充滿靈氣的特質。

《遊張公洞之圖》的濃烈設色是該地點神聖特質的圖像表現,也在約略同時期且繽紛不減的《野色》冊中扮演著相關的示現角色——雖然不再與聖地有關。在李白詩意的一頁裡,描繪位於湖北離他少時所居武昌不遠的鸚鵡洲,用了燦爛鮮明的紅黃色調,將一岸盛放桃花轉換成另一個春天意象(見圖版7)。在另一頁,一抹流動的淡赭色山脈,戲劇性地置於蔚藍遠山和穹蒼的襯托之中(圖177)。由於石濤宣稱此意象為「意外有意,絕無畫氣」,我們或會據以推測,畫中的松樹、雲海、山嶽之間的律動交融,是意圖提供一幅道教山景圖像。石濤又以「生」來形容這件作品

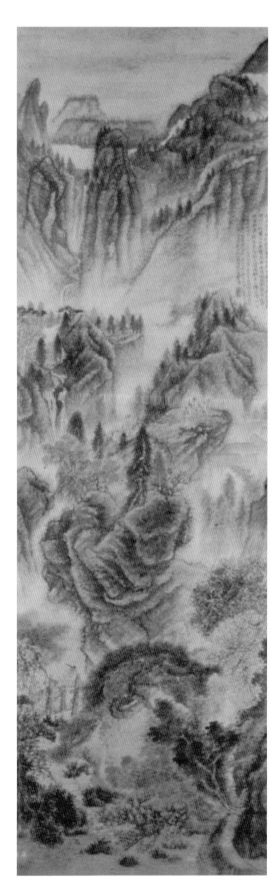

圖175
《峨嵋山圖》
軸
絹本 設色
205×62.5公分
香港 私人收藏

（同樣字眼見於鸚鵡洲一頁的李白詩句），可能所指正是其中的強烈色彩對比。其他兩幀描繪蔬果的題跋——畫作正直接重拾禪畫風格——將「生」與道教思想之間建立鮮明的關連，但此刻非爲表現自然，而是處於這位道士的具象化脈絡之中（圖178、179）：

> 昔王安節〔王槩〕贈予有詞云：「銅鉢分泉，土爐煨芋。」信知予者也。卻可笑野人，今年饞幾箇大芋子，一時煨不熟，都帶生吃，君試道腹中火候存幾分？紫瓜、紫瓜，風味偏佳。你道費幾多閒塩醬，老夫今日聽差。拈來當粟棘蓬，生生吞卻，別長根芽！

這些豐富的文字指涉道家以肉體爲丹爐進行（自我）轉化的概念，以及生食可暖身的普遍飲食觀。生芋——典型的僧侶食糧——如今變成寒士替代丹砂的用品；生鮮的茄子可增進老人活力。同時，就如同《遊張公洞之圖》，茄子的紫色（達致轉化狀態的其中一種顏色）無疑爲煉丹的色彩象徵提供了補充參照。

「艷」或「生」色的運用爲大滌子時期石濤的偉大創舉，是石濤身爲禪門畫家時效法徐渭而發展的水墨瀟灑美學的色彩互補——幾乎可謂轉化。然而，瀟灑模式內蘊含的狂野和放浪意味，更適合於表達其嶄新道教身分中解脫的豐富內涵。1697年十二月的長卷是一個早期例子，畫上轉錄了徐渭〈緹芝賦〉並圖其詩意（意象的淡紅暈染令人想到丹砂），以及用傑出的瀟灑風格繪畫的杜甫〈戲爲韋偃雙松圖歌〉（圖180）。雖然圖像能淺白而單純地代表長生的傳統祈願，但石濤在題句中表明了與受畫者之間的關連，則此人必屬吳承夏或張景節等虔誠的道家弟子，題識寫道：「知君有道託瑤草，更欲與爾追軒轅。」

此卷松樹極像無紀年的《清湘大滌子三十六峰意》（石濤親自命名），故後者同樣完成於1697-8年間似乎沒有疑問（見圖版3）。[72]奇怪的是，畫上既無署款或題贈，只見其名號融入畫題，彷彿他刻意藉此吸引人們的注意。誠然，此名號的觸目也暗示了坐在船上的人物就是石濤本人——或稱爲大滌子。事實上，這個人物如此巨大且刻劃細緻，因此具有自畫像的特質。石濤把自己表現作童子頂髻與往前梳的髮型——代表稚子般天眞與率性的理想樣貌。就像1680年代同樣碩大繁複的《溪山垂綸圖》（見圖164）中的人物，其中的強烈道教面向已於前文論及，這是一名手握無鉤魚線的釣客，因爲他只想捕捉自願上鉤的魚兒。這兩幅令人難忘的作品之間的另一個連貫元素，是他用以框架釣客的顚撲無定之空間關係。在較早一幅的題跋裡，石濤自稱「癡」和「顚」，稱自己的畫是「狂濤大點生雲煙」。空間的矛盾暗喻

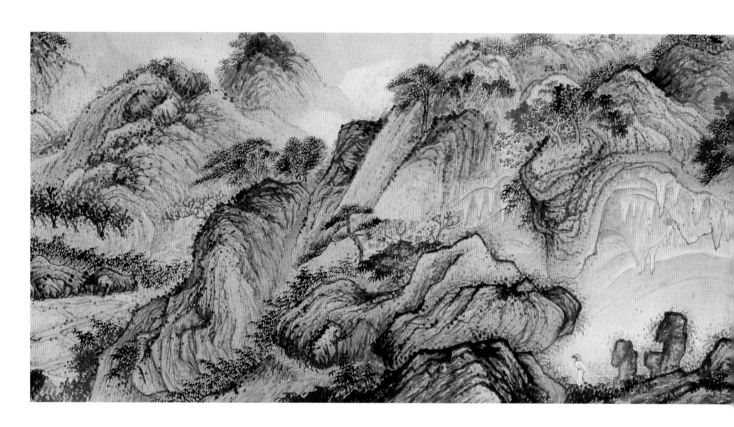

圖176　《遊張公洞之圖》 卷 紙本 設色 46.8×286公分
　　　　紐約 大都會美術館（The Metropolitan Museum of Art, New York. Purchase, The Dillon Fund Gift, 1982.）

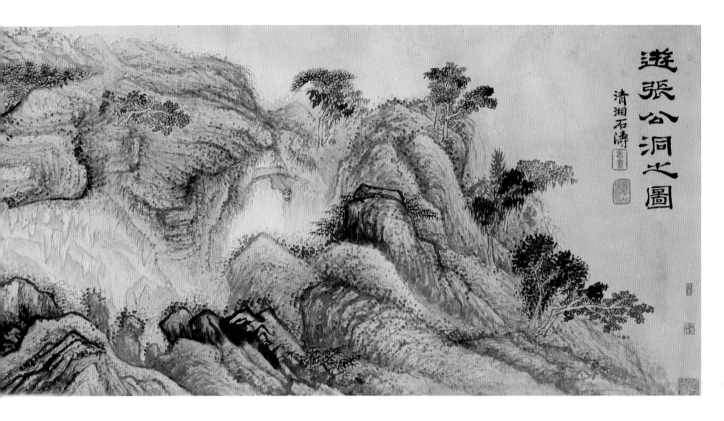

遊張公洞之圖

清湘石濤

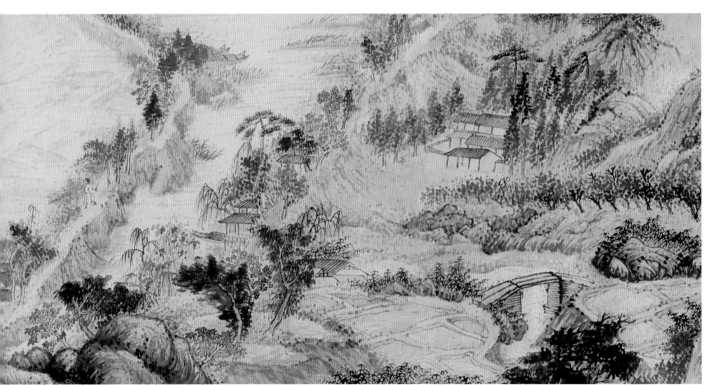

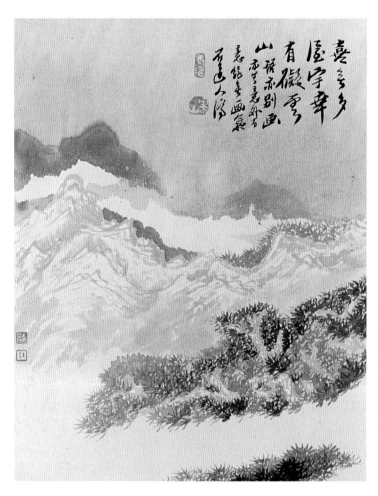

圖177
〈礙雲山〉《野色冊》
紙本 設色
全12幅
各27.6×21.5公分
第10幅
紐約 大都會美術館
（The Metropolitan Museum
of Art, New York.
The Sackler Fund,
1972[1972.122].）

石濤和俗世的強烈疏離，而促成了《清湘大滌子三十六峰意》中再度重現的「狂人」
的視覺化。這個隱喻在石濤的徐渭式粗筆潑墨中持續，使人想到1680年代的另一幅
重要作品《萬點惡墨》。

　　大滌子這個人物背後上方的建築物，正如他本身一樣叫人吃驚。直接地說，它
有著符號般的簡化造型，加上屋後宛若光環的竹叢，突出了肖像風采。導向其前的
台階，以及屋內仿如祭壇的暗示，都賦予它正式和類似宗教的特質，可以不同方式
來解釋。假使釣客是大滌子，那麼邏輯上這棟建築應該就是大滌堂。然而在此同
時，石濤把這件作品呈現為追憶黃山之作，令我們合理地將人物解讀為三十年前的
年輕石濤，而建築物就是山祠。最後，圖像也可用純粹的象徵詞彙來解讀：一種可
能性就是根據道教視覺化的辭彙，它代表位於身體小宇宙之內的「紫府」，道士必須
將之視覺化成為用作獨居冥想的簡單建築。[73]以道教的參考架構，此畫呈現了石濤
自覺地意圖肯定其嶄新道教人格的早年源頭。這個標題畢竟是一件懷舊之作，而石

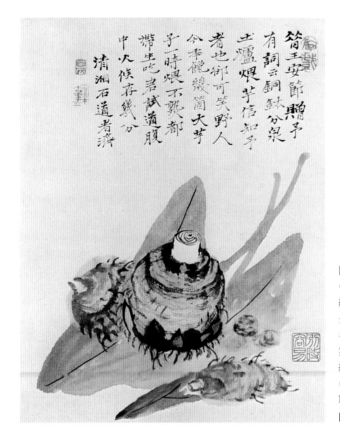

圖178
〈煨芋〉《野色冊》
紙本 設色
全12幅
各27.6×21.5公分
第2幅
紐約 大都會美術館
（The Metropolitan Museum of Art,
New York. The Sackler Fund, 1972
[1972.122].）

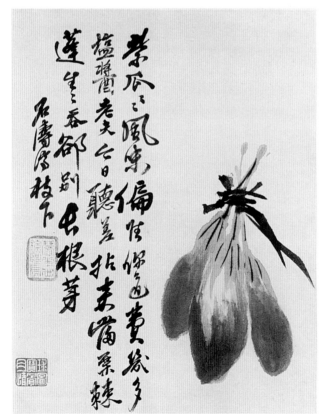

圖179
〈紫茄〉《野色冊》
紙本 設色
全12幅
各27.6×21.5公分
第8幅
紐約 大都會美術館
（The Metropolitan Museum of Art,
New York. The Sackler Fund, 1972
[1972.122].）

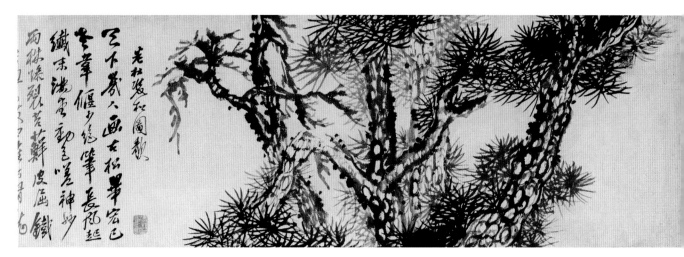

圖180 《靈芝雙松圖》 1697年 卷（局部） 紙本 設色 30×234.1公分 上海博物館

濤對黃山的追憶可回溯到1660年代晚期的年輕和尚歲月。黃山圖像甚至還可能另有
特殊的脈絡，例如1697年石濤的友人來到大滌堂索顯所攜的石濤1667年立軸《黃山
圖》（見圖158）。我推測《清湘大滌子三十六峰意》是在他重新統合上述早期傑作
後才完成，甚至可能是對於這件黃山圖的回應。無論如何，都可以解釋由前景巖塊
以及遠山組成的垂直陰陽大結構在1697年畫卷裡的重新出現。1667年作品屬於「狂
禪」意象，顯示石濤處身大自然流變的中心。如今三十年過後，他爲當前的「道家」
自我而回溯禪學過往，借助了全新的黃山圖像，正如1667年畫作上嶄新且不肯妥協
的道教式題識的同樣意圖。我們在那段題跋與新繪作品中，回到了他早年獲得狂喜
經驗，卻抱憾無法像鐵腳道人那樣成仙而去的現場。[74]

　　石濤取名大滌子的初期，直接而具體地傾情於繁複畫風及題跋，同時期和稍晚
的作品，亦顯見更深思熟慮的對內丹修持的熱衷，包括一件約1698年的道教冥思自
畫像（圖181）。1703年爲劉氏作山水冊的一頁，透過畫上標示水陸分野的水平軸線
來區劃天地的構圖方式，將特寫的溪岸轉換成對宇宙秩序宏偉壯闊的召喚（圖
182）。畫家的題詩援引出作品更大的野心，將此意象與不可見的內心聖山景致結
合，同時令繪畫行動與道教視覺化相連：

　　黃河落天走江海，萬里瀉入胸懷間。
　　中有岳靈踞霄漢，白雲滾滾迷松關。
　　當門巨壑爭泉下，絕頂丹砂誰人者？
　　我時住筆還自看，猶勝飛空駕天馬。

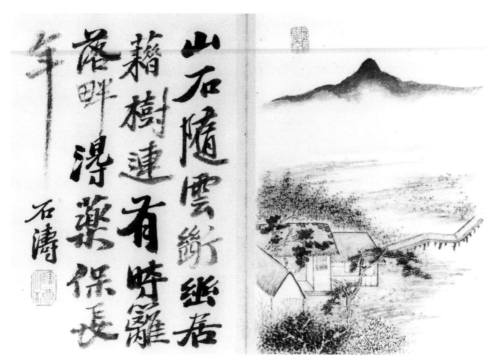

圖181 〈冥想〉《詩畫冊》 第3幅 紙本 設色 各27×21公分 私人收藏

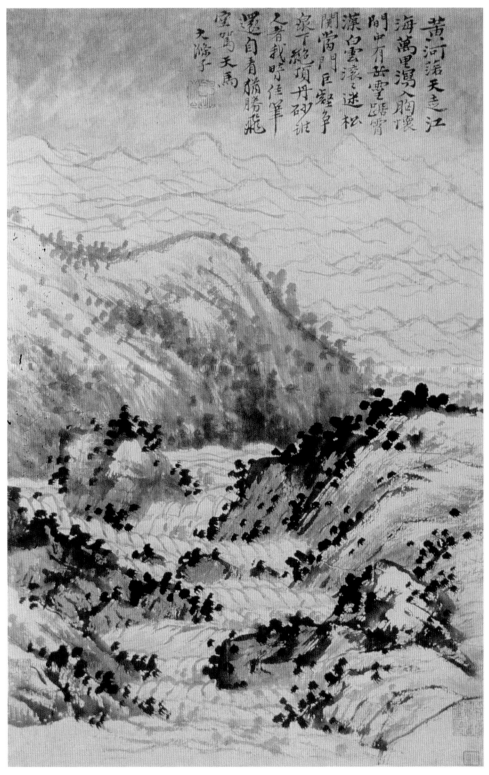

圖182 〈激流〉 《爲劉小山作山水冊》 1703年 紙本 水墨或設色 全12幅 各47.4×31.5公分
第7幅 紙本 水墨 納爾遜美術館（The Nelson–Atkins Museum of Art, Kansas City, Missouri. Purchase:
Acquired through the generosity of the Hall Family Foundation.）

依循相同的脈絡，石濤在1699–1700年的一幅畫軸上承接自己較早時《峨嵋山圖》的模式，根據李白另一首充滿想像的登山詩意，圖寫位於浙江的道教上清派中心天台山（圖183）。這座山在七十二福地以外，也是道教的主要聖地。石濤描繪的整體意象可算是山中的空谷：在道家傳統核心裡，實乃生於虛。瀑布分成兩段穿越這個山坳空處，第一道在雲霧升起的坑池處結束，第二道則從一座天然石橋下穿過，傾瀉入僅能看見頂部的峽谷。石橋將虛空處約略分為相等的兩個空間，加強了此意象的圖像化力量——「陰」的接受性正好成為「陽」的力量泉源；然而，在包涵著可能意謂這位道士處於模稜兩可境地之象徵的石橋旁邊，石濤安置了一座佛塔來提醒我們，此處也是禪宗的重要聖地。[75]

然而，大滌子達成以繪畫作為修煉的這第二個方面的主要作品，卻是另一件圖寫李白道教詩意的《廬山觀瀑圖》（見圖版12）。[76]這幅雄偉大軸是石濤最令人讚賞的其中一件繪畫，具現五代北宋的壯闊山水觀。它挑戰了其所摹仿對象的自然主義、宏章巨構（高度超過兩公尺）、以及絹本材質。此畫並無紀年，但「清湘陳人」的名款見於介乎1698年三月至1703年七月之間的畫上，甚至從未在任何一件無紀年而可訂為早於1698年的作品出現。同時，它的寫實技巧與我們斷定的繁複風格作品如此不同，在1699年之前或1702年以後並無可資比較的參照，都暗示了創作年代的粗略範圍。作品最基本的層面，是以圖寫李白著名的〈廬山謠寄盧侍御虛舟作〉詩意來描繪江西廬山。廬山是於石濤別具意義的重要佛教聖地，不僅因為他年輕時曾與喝濤親自過訪，而且木陳道忞就是在山中的開先寺悟道。[77]以道教徒而言，廬山是神聖洞天的所在，也是靈寶宗創立之處。（李白是上清派弟子。）這個表現的主題有清晰明確的兩方面，首先是位於正中的明顯自我參照——沉思中的人物似乎離地飄浮，雙腳被雲霧遮蔽——然後同時有「我」字起首的題跋。由於「我」也是李白原詩的首字，那個中心人物表面上就是這位偉大的唐朝詩人；但石濤把自己置於畫中的傾向也為人熟悉，一旦承認這個人物就是石濤化身的李白，那麼兩難困境就迎刃而解。它證明石濤當時意志高昂，創作了大量作品。他的畫室青蓮草閣可能就在大滌堂中，也正好令人想起李白的別號。

李白也像徐渭般成為石濤狂野的榜樣，卻更添一份浪跡的意味：

我本楚狂人，鳳歌笑孔丘。

手持綠玉杖，[78]朝別黃鶴樓。

五嶽尋仙不辭遠，一生好入名山遊。

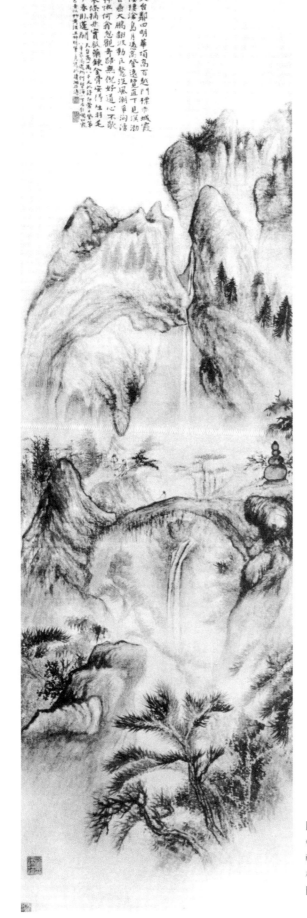

圖183
《天台石梁圖》
軸
材質、尺寸、藏地不明
圖片出處:《石濤書畫集》,冊1,圖47。

我們在此對石濤的獨創主義及不隨流俗精神有了概略的譜系：透過李白的英雄式獨
創主義（宇文所安〔Stephen Owen〕曾著專文指出，由於李白是缺乏正統社會背景
的詩人，因此必須「創造自己」）[79]而回溯曾經這樣嘲弄孔子的接輿：「已而已而，
今之從政者殆而！」畢竟，石濤若非楚狂人，又怎會辭別武昌黃鶴樓之後，一生總
入名山遊呢？可是，如今李白的尋仙也跟大滌子生涯產生了共鳴；誠然，就如同
《清湘大滌子三十六峰意》，是根據道教的現在來重寫其佛教的過往，或許便是此畫
的部分主旨。

李白〈廬山謠〉後接續的廬山之想像描述，似乎成為畫面上部四分之三構圖經
過不少改良的基礎。例如瀑布可以解讀為「倒掛銀河」。[80]然後是描寫從山頂眺望的
景致，這與石濤的畫較無關連；雖則如此，畫作下方卻與詩的後面部分相符，正當
李白下山之時：

閑與石鏡清我心，謝公〔謝靈運，385–433〕行處蒼苔滑。
早服還丹無世情，琴心三疊道初成。
遙見仙人綵雲裏，手把芙蓉朝玉京。
先期汗漫九垓上，願接盧敖遊太清。[81]

我們因此得以與聞李白仰望雲嵐時的想法，此處雲嵐取代了石鏡（如名稱所暗示，
能反射光線的石頭）。[82]雖然我們沒有見到仙人，但這裡確實有發光的雲層；李白/
石濤的身形似乎正離地飛翔，彷彿煉就的丹砂已經發揮作用，他正也開始發光，並
逐漸消散於自然之中。[83]

這幅山水的非凡結構由變形象徵主義所主導，在敘事式層面之外，為石濤修煉
法則的視覺化增添另一個面向。此畫具有一種宇宙圖式結構，金闕雙峰與圖像底部
同樣作方形突出的巖塊相互呼應，這巖塊就像山峰一般從雲霧中冒出。兩個構圖元
素之間的第三個是在末端分成三塊的鈍形巖石，這組造型與一朵浮雲及瀑布中段，
共同構成畫面的幾何中心。由此產生的圖形意象，基本上是幾個主要的巖石母題所
構成 1–3–2 格局之中的術數層面。此意象屬於宇宙的根本衍化，正如《道德經》
所云：「道生一，一生二，二生三，三生萬物。」它更直接回應了李白詩中的數字
「三」。一分為三的巖石群意象使人想起「山」的象形文字，而瀑布則被抽象化以傳
達原始水源的概念，水又奇蹟般地轉化成下面的雲嵐；雲嵐接著呈現為仙草靈芝之
狀，應為方士進入山嶽的內在景觀時所目睹的景象。[84]

石濤也將修煉法則的視覺化從繪畫圖像延伸至視覺性，尤其突出「時間性」和

「境」的層面，正如《清湘大滌子三十六峰意》及《遊張公洞之圖》中所見。《盧山觀瀑圖》當然既不「淋灕」也不「生」，它展現的是光明亮白的寫實主義，光亮正是修煉特質的關鍵。石濤在鈔錄李白原詩之後添加的一段後記中留下伏筆，我曾於前文的不同脈絡中引述過：

> 人云，郭河陽畫，宗李成法，得雲煙出沒，峰巒隱顯之態，獨步一時，早年巧贍工致，暮年落筆益壯。余生平所見十餘幅，多人中皆道好，獨余無言，未見有透關手眼。今憶昔遊，拈李白盧山謠寄盧侍御史虛舟作，用我法，入平生所見爲之，似乎可以爲熙之觀，何用昔爲！

石濤選擇郭熙作爲取法對象，召喚了人所共知的道教畫家：郭熙的繪畫論述記載於其兒子編纂的《林泉高致》之內。石濤對郭熙畫藝的討論應當根據他們於道教的共同興趣來解讀；重要的是，石濤看待他的作品並未如人們所預期般以郭熙的「法」，而是以他的「觀」，意義等同於「視覺化」。「觀」可解作「觀察」，是道教實踐的核心；又可解作「瞭望所」，道教廟宇其中一種名偁。雖然石濤題跋至「隱顯之態」爲止的最前面幾句，是轉錄十四世紀的文獻，但其重要性絲毫不減。[85]關鍵的論述在於郭熙「得雲煙出沒，峰巒隱顯之態」。在石濤而言，這就是郭熙之「觀」的主要本質，正如他本人在畫中對這個本質的追求方式所展現。翻譯成更爲抽象的名詞，就是顯露「有」和「無」互相滲透的能力，也是內丹派道教的一個基本概念。儘管石濤並未於文中引出哲學意涵，我們倒可以檢視他在約1700年道教主題的《夭桃圖》上的題跋——可惜其敷色的精妙無法複製——他的評論充滿生動和想像的自然主義，跟《盧山觀瀑圖》頗有相同之處：[86]

> 度索山光醉月華，碧空無際染朝霞。
> 東風得意乘消息，變作夭桃世上花。
> 如此說桃花，覺得似有還無，人間不悟，何泥作繁華觀也。

換言之，寫實包含了現實的生成與寂滅，而那些只看到其固定一面的觀者，便忽略了石濤的視覺化觀點。無論詩或畫，光線皆是通向這一點的門徑。回到《盧山觀瀑圖》，如今可以領略到，石濤/李白本體的生成/寂滅，正如以光影運用之顯示山水的生成/寂滅。

最後，石濤大滌堂時期的一系列畫跋顯示與繪畫實踐的同等情況，他也在這段時間恢復了以往對「法」的濟世可行性的興趣：[87]

> 古人立一法非空閒者，公閒時拈一个虛靈隻字，莫作眞識，想如鏡中取影。山水眞趣須是入野看山時，見他或眞或幻，皆是我筆頭靈氣。下手時他人尋起止不可得，此眞大家也，不必論古今矣。

昔日的禪學語言除了「法」和古人今人對立的概念之外，實已剩餘無幾，他創造出全新的語彙：「虛靈」、「靈氣」、「眞」與「幻」。一度用以寓意物質表象虛空的「鏡」，如今卻喚起（如《廬山觀瀑圖》中石鏡的隱喻）內丹修持境界的虛幻。我曾經提出，觀看的行動肯定是掌握這虛幻的重要方法，但同時又是調和自我的繪畫行動軌跡的統合（透過「氣」隨意不息的流通而非閉塞才達致）。作爲軌跡的畫作不僅用來紀錄創作結果，同時也將時光變化轉換成空間的變化，累積並融合各種構成要素。它依循著內丹修持的邏輯，徹底否定時間永恆的進程。

石濤在每一個層面打破了繪畫的時序，在繪畫行動及畫面修煉中卻做得最爲透澈。對於這兩方面及其間之關係，他在所感知的筆墨互爲辯證的框架內，描述得非常詳盡。筆和墨在他的著作裡，分別象徵支配主導的行爲，以及具備自主餘地的物質反作用。石濤不斷將這兩項元素（或稱爲兩項原則）置於平等的立足點上，正如1702年的小幅山水（圖184）上相當技術性的題跋，摘錄如下：

> 用筆有三操，一操立，二操側，三操畫。有立，有側，有畫，始三入也。
> 一在力，二在易，三在變。力過於畫則神，不易於筆則靈，能變於畫則奇，此三格也。
> 一變於水，二運於墨，三受於蒙。水不變不醒，墨不運不透，醒透不蒙則素，此三勝也。

總言之，筆須充沛著由自在力量驅使的連貫性，而墨則滿溢著變化潛能的運用。當筆的力量遇上墨的潛能時，筆的調控與墨的變化便成爲最壯觀的一幕。他使用包括「神」、「靈」、「變」、「受」、「蒙」等富於概念性的詞彙，來精心營造這個觀念。

以上跋文表面是對於繪畫技術的討論，但事實上遣辭用字的特性卻暗示了更深遠的目的，唯一可能是暗示以繪畫作爲修行的修煉潛力。石濤在其他場合爲了明確的

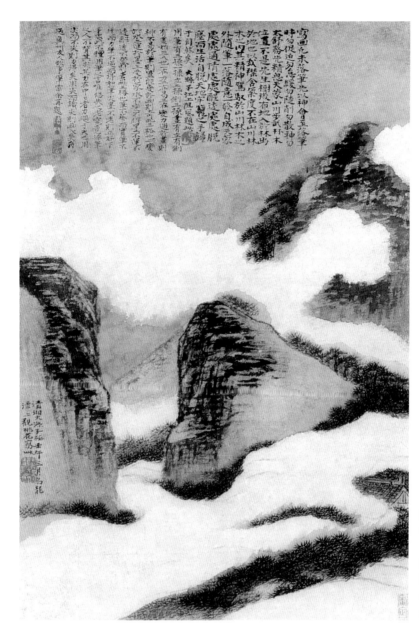

圖184
《雲山圖》
1702年
軸
紙本 設色
45×30.8公分
北京 故宮博物院

濟世意圖,也運用相同的語言,如著錄的1703年一則畫跋中,他強調蒙養的概念:[88]

> 寫畫一道,須知有蒙養。[89]蒙者因太古無法,養者因太朴不散。不散所養者無
> 法而蒙也,未曾受墨,先思其蒙:即而操筆,復審其養。思其蒙而審其養,自
> 能開蒙而全古,自能盡變而無法,自歸於蒙養之道矣。

石濤引用道教宇宙論,提出了修行繪畫要重建與萬物萬法衍生之前早已存在的原始

圖185　《畫法背原・第一章》摺扇　紙本　水墨　上海博物館

混沌之間的聯繫。透過法和物的千變萬化，必須再度打破時間，重新建立容許畫家置身自由漂泊的虛無國度的統合狀態，信守著他在1691年的自我突破。

一與至人：石濤的畫論

中國史上鮮有畫家兼理論家通過畫論所產生的歷史影響，能與石濤相提並論。石濤是在系統性畫論方面付出過努力的極少數畫家其中一位，其理論家身分因此尤其重要。然而，他的目標不限於要成爲理論家；在他的畫論及許多（但並非全部）理論性的畫跋中，其關注也涉及以繪畫作爲宗教修行。

石濤畫論存世的最早證據是一件書扇，年代約爲1697–8年，上面寫的是他所提到一部更大型著作的首章（圖185）。[90]他稱這部著作爲《畫法背原》，似乎暗示他想以教學方面集大成的姿態，作爲邁入大滌堂的標誌。扇上的文字顯然是石濤現存十八章畫論中第一章的早期版本，《畫法背原》必定相當接近於畫論最初的具現。[91]儘管石濤在著作的標題強調「畫法」二字，但這一章卻引介全新詞彙「一畫」，來表達宇宙統合原則爲繪畫實踐的基礎，不再拘泥於以往對於「法」的論述。「一畫」與更直接的「畫」的概念同時使用（即「一畫」爲「繪畫」的具體表現），證明等同於「道」。起首關於宇宙起源的陳述，引用《道德經》而爲藝術實踐的返本歸一奠立基礎。畫家由是參與了「至人」的道家理想，成爲自己肉身宇宙的統治者。[92]

以〈一畫〉爲題的這個重要篇章在後來演變中，原有道教論述並無改觀（圖186）。實際上，《畫譜》後期印本中胡琪的1710年序言，就清楚地將石濤描述爲道教畫家。[93]較附圖的廉價版《畫譜》年代爲早的最通行版本（《畫語錄》），與上述書扇相比，具有嶄新的清晰與不朽（monumentality），並由於此本無與倫比的宣示魅力，值得在此全文引述：

太古無法，太朴不散，太朴一散，而法立矣。法于何立？立于一畫。一畫者，眾有之本，萬象之根，見用于神，藏用于人，而世人不知。所以一畫之法，乃自我立。立一畫之法者，蓋以無法生有法，以有法貫眾法也。

夫畫者，從于心者也。山川人物之秀錯，鳥獸草木之性情，池榭樓臺之矩度，未能深入其理，曲盡其態，終未得一畫之洪規也。行遠登高，悉起膚寸，此一畫收盡鴻濛之外，即億萬萬之筆墨，未有不始于此，而終于此，惟聽人之握取之耳。人能以一畫具體而微，意明筆透。

腕不虛則畫非是，畫非是則腕不靈。動之以旋，潤之以轉，居之以曠。出如截，入如揭。能圓能方，能直能曲，能上能下，左右均齊，凸凹突兀，斷截橫斜。如水之就下，如火之炎上，自然而不容毫髮強也。

用無不神，而法無不貫也，理無不入，而態無不盡也。信手一揮，山川人物、

圖186　《畫譜》第一章　據1710年刊本影印
上海：上海人民美術出版社，1962。

鳥獸草木、池榭樓臺，取形用勢，寫生揣意，運情摹景，顯露隱含，人不見其
畫之成，畫不違其心之用。

蓋自太朴散，而一畫之法立矣，一畫之法立，而萬物著矣。我故曰：「吾道一
以貫之。」

「一畫」在這部石濤信條的修訂版中，較之於書扇版本扮演更為重要的角色。例如，
「道」僅於全篇最終的哲學性尾聲部分才提及，因為它已包含在「一畫」之內。石濤
又增添一段綿長的文字，透過運腕的掌握來討論對「一畫」的具體認識。事實上，
這使本篇的單純哲學論述變得更為複雜，它對哲學的關注轉向為與指導實踐的畫論
之間的關係。我們或許可以說，這篇修訂本是關於繪畫作為哲學宗教修行與繪畫實
踐的關係，「法」一詞同時涵蓋修行與實踐兩方面。[94]同時，純粹以文字而言，新
版本利用對立推拉以激發一連串詞彙，並透過層次及主題的轉變，有節奏地推動論
點，更能扣人心弦。這篇不時令人想起石濤鈔寫過的《道德經》（圖187）的文字，
其活力由此而回應並且強化石濤對「一畫」特質的必要說明。[95]他最後借用《論語》
一句作為終結，戲謔地將孔子轉換成道家一元論的發言人；間接上，是效法了《莊
子》中對孔子經常不敬的表述。[96]本文起始的幾句繼承《畫法背原》版本，等同於
引用《道德經》的觀點。總而言之，正如《廬山觀瀑圖》與《清湘大滌子三十六峰

圖187 《書道德經冊》（局部） 紙本 墨筆 全37幅 各24×12.7公分 第1、2幅
台北 國立故宮博物院（張岳軍捐贈）

意》相比，新的版本雖較爲拘謹卻更具雄心，充滿思慮細密的形而上學的鼓舞和宗教虔誠的力量，但仍深植於道家思想架構之內。「一」代表了統合「我」與「衆有、萬象」的存在之延續性。「一」是關乎肉體與心靈的事情，在「一畫」中具體顯現。亦即是藉由跨越「意志－心靈－肉身」界限的「神」而內化，同時透過手腕的「虛」與「靈」而外顯：石濤在以「法」爲宗旨的畫跋中也探究了相同理念。97

　　整部畫論，在第一章的基礎之上繼續於修行繪畫的哲理，以及創作實踐的學理方面之闡述，兩者時而出現於不同篇章，有時則在同一章中交織呈現（我的英譯取材自宣立敦〔Richard Strassberg〕及李克曼〔Pierre Ryckmans〕，而不包括任何版本上明顯差異的段落）。98然而，假如第一章是整部畫論的要旨所在，既宣示了主題，也清楚說明了意圖，其餘十七章於意涵的探究便無法等量齊觀。事實卻相反，這部畫論具有相當複雜的主題結構。就最簡單的層次來說，此結構包含四個部分，每部分都由一個主旨鮮明的篇章所主導。第一至三章以「法」爲中心，並由第一章

〈一畫〉所主導；探討繪畫軌跡（創作行爲）的第四至七章，以第七章〈氤氳〉爲高峰；第八至十四章以第八章〈山川〉爲基礎，探究再現的議題；最後，第十五至十八章，運用宗教理論對繪畫的討論，在第十八章〈資任〉展現成果。我的最重要目的，要突顯石濤在這四個部分的主導篇章中一再重複「一」的闡述。[99]

石濤繼第一部分關於「法」的討論之後，在第二部分探究了繪畫軌跡的議題。他在接續的篇章討論對物質世界的感知（「受」）、筆墨的互動、手腕的運作，並用第七章〈氤氳〉作爲總結。[100]他藉「氤氳」一詞指涉運筆與墨質在畫面上的最終融合，是爲成功表達自我的條件。這個統一、個人化的整體，在觀者面前成爲了畫家自我的取代：通過身體投入的自我呈現。石濤有如下結論：

> 縱使筆不筆，墨不墨，畫不畫，自有我在。蓋以運夫墨，非墨運也；操夫筆，
> 非筆操也；脫夫胎，非胎脫也。自一以及萬，自萬以治一，化一而成氤氳，天
> 下之能事畢矣。

接著，畫論第三部分的起始——即第八章開首幾句——爲標示論述轉向的一段：探討過繪畫的軌跡之後，他現在著手於繪畫再現的研究。在這個全新的脈絡，筆墨不再涉及畫家自我，而是關乎畫家所描繪的對象（石濤舉山水爲例）。就再現的詞彙看來，筆墨的處理與山川之飾有關，正如繪畫的構圖法則與山川之質相連。因此，「一」的理念此刻便運行於貫連內在和外在的軸線之上：

> 得乾坤之理者，山川之質也；得筆墨之法者，山川之飾也。知其飾而非理，其
> 理危矣；知其質而非法，其法微矣。是故古人知其微危，必獲於一。一有不
> 明，則萬物障；一無不明，則萬物齊。畫之理，筆之法，不過天地之質與飾
> 也。

第八章的主體（原文略），由上引末句的宇宙定律和山水特質再現的想像式隱喻而展開：此觀點帶領我們回到關乎道教「觀」的視覺概念。這一章的結尾爲極其傲慢的表述，確認了以「大滌」作爲繪畫再現的事業：

> 此予五十年前未脫胎於山川也；亦非糟粕於山川而使山川自私也。山川使予代
> 山川而言也；山川脫胎於予也，予脫胎於山川也。搜盡奇峰打草稿也；山川與
> 予神遇而跡化也，所以終歸於大滌也。

這段文字的一個特色是對於時間及經驗累積的堅持，它最終會產生本質上的改變。正如施舟人（Kristofer Schipper）對道教修煉的描述：「中國物理學的第三定律（又可稱爲形而上學的第一定律），是持續重複行爲的統合會通過淨化而質變。」[101]前文討論過的畫作顯示，再現可以作爲轉化的內丹修持，這個觀念已衆所周知，然將此置於「大滌」的招幌之下，究竟意謂什麼？這當然是暗示石濤的「大滌」絕非單純與過去的決裂，反之卻標示歷經五十多載畫業之後達到長久以來追尋「一」的巔峰。就像石濤在《清湘大滌子三十六峰意》及《廬山觀瀑圖》裡，將往昔的佛教角色歸屬於道教同感之中；道教在當時看似居於次要地位，如今卻彷彿成爲眞實自我的表徵。

第八章將論述範圍轉向於作爲再現的繪畫之後，其餘六章針對了再現手法的許多不同面向，屬於專門的繪畫理論；在本書第八章有詳細摘錄。[102]然而，通過第十五及十六章分別題爲〈遠塵〉和〈脫俗〉，我們進入了畫論中頗爲迥異玄奧的第四（也是最終）部分。石濤透過這兩個簡短篇章探索心靈態度的主題，精心營造了第十八章〈資任〉的偉大天命觀（關於書畫關係的第十七章，似乎錯放了位置）。[103]在石濤的神學思想裡，畫家與他創作的山水都行其責任，兩者均由上天賦予獨具的特質。不過，山水的天職在一種殘酷意義上實與畫家有別：山水只須作爲山水，畫家作爲畫家卻要付出努力（甚至是爲了毋須努力而努力）。畫家必須了解自己的職責，承擔伴隨天賦才華而來的責任。對石濤而言，如同第十八章所云，這是一項道德義務，因爲若沒有畫家的視覺化能力，山水的自然秩序就無從顯現：

> 山水之任不著，則周流環抱無由；周流環抱不著，則蒙養生活無方。蒙養生活有操，則周流環抱有由；周流環抱有由，則山水之任息矣。

因此（石濤如此爲畫論終結），畫家能夠自我消融於「一」的境界，但畫家所作的努力也促成「一」的傳播：

> 此任者誠蒙養生活之理，以一治萬，以萬治一。不任於山，不任於水，不任於筆墨，不任於古今，不任於聖人，是任也，是有其資者也。

因此，透過自我完善的修行而逐步追尋的「一」，終於達到人所能企及的境界，內丹修持的說法稱爲「眞人」或「至人」。石濤偏愛的詞彙則是「至人」，畫論中便出現過兩次。在第三章，「至」是石濤將禪家「無法」轉化爲道家之「無法」的概

念依據：「又曰『至人無法』；非無法也，無法而法，乃爲至法。」接著，他在最
後的玄學部分，用上第十六章〈脫俗〉的全部篇幅——以毋須注腳的雄辯爲道教畫
家定義——來解釋「至」的重要性：

> 愚者與俗同議，愚不蒙則智，俗不濺則清。俗因愚受，愚因蒙昧。故至人不能
> 不達，不能不明。達則變，明則化。受事則無形，治形則無跡。運墨如已成，
> 操筆如無爲。尺幅管天地山川萬物而心淡若無者，愚去智生，俗除清至也。

　　顯然，儘管石濤1706年感到最終仍未能提出任何足以由禪師成功過渡爲道師的
「妙理」，原因絕非投入的不足所致。那麼，他爲何質疑自己的成就？我們當然可以
把他的質疑看成只是一時沮喪，即使這些疑問出現在一組分外坦白的詩作之中（將
於第十章深入討論）。然而，這也許正是另一連串疑問能更專門且有效重整之關鍵所
在：藝術史家常根據石濤的宗教經驗作一般陳述，我試圖在本章提出不同看法。石
濤出家爲僧純粹基於政治權宜，或大滌子身分並未使他認眞投入道教等想法，都不
可盡信，同時這類懷疑論有部分來自不能輕易擱置的洞見所啓發。簡而言之，石濤
主要的成就爲藝術家，更準確說是畫家。由此可以推斷，石濤的終極關懷並非在於
佛教或道教，而是他的藝術。對此問題的看法確實特別適合一些現代評論家與藝術
史家，他們醉心於中國文人理想，並受某種藝評的形式主義與二十世紀中期現代派
知識史的唯理主義態度所影響。這是過份低估了石濤世界與我們的距離，當時藝術
並未享有如二十世紀現代主義所贏得的空前自主。然而，即使假設藝術自主是一種
時代錯置，另一方面也可以將它合理地視爲石濤世界裡的普遍現象。石濤提出的質
疑，我認爲正反映問題對於他的重要。

自主的哲學

　　此刻確有必要開展一項論述，從社會角度涵蓋石濤對修行繪畫前後態度的精簡
詮釋。我在本章餘下部分的論點是，他的濟世開示可理解爲關乎獨立之社會問題的
哲學再現或移置（取決於我們理解爲自覺或不自覺所致）。我認爲與宗教修行有關的
繪畫自主（換言之，就是「道」的潛質），跟上述問題不可須臾分割，並且屬於其中
一種表達方式。然而，首先必須確認這些議題得以產生的廣大歷史脈絡。
　　這個脈絡可定義爲第八章曾討論過的，隨著明末清初經世觀而發展的社會意識

的世俗化，亦即對王朝宇宙論質疑的發展。過程中產生另一種宇宙觀，我相信石濤的開示正根植於此。世俗化雖然早已得到承認，尤其在思辨性思潮、學術、文學領域，[104]但歷史學家仍拒絕接受它在整體層面上對社會意識的根本作用。這些對家國秩序賴以維繫的世界觀的任意質疑和挑戰，固已為世人公認，但另一種可行選擇的出現與否則尚存疑問。[105]同樣地，個人（除了反傳統文化菁英階層以外）最終似乎仍由王朝宇宙觀建基的家族單元所界定。[106]然而，回到實學的論述方面，在商人自辯、公文詔書、各種技術指南中（遑論康熙身體力行的提倡）同樣可見這些質疑，確屬意義非凡。將之與其他（知識上）較不知名的文獻一同納入考量，[107]或許足以確認另一種社會宇宙觀，它在規模和聲勢方面比正統的王朝宇宙論較為遜色，屬於區域性及全然以都市為基礎的、卻正在延伸擴大至清廷的運作之中。

鑑於以家族單元為基本構成的王朝宇宙論，乃透過家、國等同的投射比擬來設想社會，[108]我們發現明末清初實學觀念中一種全新的社會思想形式，其中的個人（「身」）被設定為社會基本單元，他的角色多面，是生產者、消費者，以及掙扎求存的人。[109]自給自足是一種崇高的價值，甚至是為了家族的利益謀略。[110]「身」在更高層次的社會結構中亦有同樣的寓意，因此，屬於社群的「身」便以近乎道家或醫學的角度（例如穩定的物價防止社會「疾病」），被設定為由特殊社會功能和專業人員組成的有機體。[111]生產者負責生產，商人（系統中的主要動脈）負責交易，管理者則負責管理（但以不干預、「非主動」的姿態）。[112]當社群遭逢戰爭、天災、瘟疫，或純粹貧窮的侵襲而陷入危境時，慈善機關即透過賑濟、恤孤、殮葬來治理疾病，其成功的基準由獲得救助照顧的個體數字來衡量。[113]同時，都市政治體遭受侵略、叛亂、賊黨等威脅，也足以驅使社會力量跨越階級界限而集結於地方菁英圈中。

這是一連串相對浮動的假設，甚於一個社會自覺的理論，因此，也許可能根本沒有明顯可以讓我們假設何謂生死存亡的重要宣言。然而，反映所有社會議題的一類著述，近年有包筠雅（Cynthia Brokaw）探討過明末清初的勸善書：讀者層面極廣之個人社會行為規範指引。除了袁黃（1533–1606）的開創性著作之外（譯按：《功過格》），這類書籍形式及主旨雖然大異其趣，皆可稱為包容的訓練，它們藉由改變傳統價值以迎合新興社會權力，並試圖調節不斷轉變的群體。仔細解讀作者們的意圖，這些著作實可理解為「士人傳統包容性」的明證。[114]但從表徵而言，吸納的取向則較不明確。此類書籍在十七世紀初至世紀末的演變，透露一種絕對性的轉變：從承認個別菁英的個人自主，到達認同其在社會廣大多元方面的存在。假若現狀在個人為自我宿命負責的方向中有所改變，後期勸善書關於穩定維持現狀的論述便喪失作用。[115]

勸善書傳達的正面訊息，又可稱爲明末清初官府致力於書刊戲曲審查的負面紀錄，即意圖控制出版及娛樂的社會廣大市場所創造的私人與公共空間；保守文人理論家的著述，正是這些箝制的反映。[116]相關形式的箝制亦可見諸家族長輩所制定的家訓，當中包括舉家儉樸的守則以及婦女活動的嚴格規限。[117]眾所周知，現代中國初期父權思想的其中一項乖謬「成就」是女子纏足的流行；另一方面，有新近研究指出，寡婦守節的普及是一種複雜的現象，許多婦女必須如此才能確保財產及自身權利，否則將一無所有。[118]儘管如此，無論箝制成功與否，在另一個層面上，它比起橫跨社會範圍中私人領域出現的質疑異議，就相對次要。

　　圍繞著這裡綜合的所有論述的邊緣，偶爾可見對於身體的關注：包括其完整性、潛能、限制。在其他方面，如色情文學（以及繪畫）的出現對感官和肉體可能踰越理性群體規限產生調節，這種關注取代了審查的基本目的。在繪畫的範疇內，對於身體的關注也可見於非正式肖像成爲主要畫種的出現，像主一成不變地出現於身體可以自由發揮的悠閒脈絡之中。除了上述的長久發展，還有跟明朝覆滅和滿清入關的經驗緊密連結的第三種。作爲野逸傳統廣衰現象的一部分，倖存者的證詞如雨後春筍，往往鉅細無遺地哀訴他們的身世淪落，通過手稿形式在個人之間流傳。身心體驗的嶄新層面，於斷簡殘篇的敘述中清晰呈現，倖存者試圖與其創傷達成和解。[119]1644年以降數十年間，倖存人士對肖像畫的大量需求，以及遺民畫家如石濤、戴本孝等獨創派撲朔迷離的自況，兩者之間若毫無關連便屬怪事。

　　這絕不只是一個反傳統文化的現象，早期現代時期許多優秀學者和畫家的獨創主義，實深植於其社會空間的根本配套。王陽明（1472–1529）「良知」說的道德認知，是以對自我的主要約制爲立足點；在早期現代江南的地區文化及其支脈中，信奉此說的思想家、文人、書畫家，皆與時刻變幻的社會現實同步前進。[120]同時，正如韓莊（John Hay）指出：「王陽明只是表徵而非根源。」[121]意識形態的差異使王氏的後繼者分道揚鑣——亦即東林與泰州兩學派於道德行爲理論的區別，或是清廷官員呂留良與明遺民王夫之對世界秩序的歧異——跟兩派認同個體爲形而上權威所在的共通信念相比，這種差異顯得微不足道。此基礎之上，明末清初少有大思想家（以及少有大畫家）的思想並非根植於我所勾勒的參考架構內，它就是屬於經世倫理、實學、獨創主義、對自身關注，或以「身」爲本的宇宙觀。[122]知識領域所見的世俗化，由推測而知是一座非常實用的冰山之一角。

　　繪畫，尤以山水，不僅涉及這些變化，同時也驗證了以身爲本之宇宙觀的崛起。這將有助於開拓「宇宙觀」作爲藝術史詞彙的可能性，它代表繪畫以視覺結構闡述社會宇宙論的地位。繪畫認識論的功能，本質上是作爲自然世界的再現——在

此爲承認（recognitive）多於認知（cognitive）——把自然世界進行宇宙學編碼，並引進圖畫領域。一旦畫家將繪畫的造型和主題結構調整爲假設性的宇宙架構，他（和愈來愈多的她）便爲其作品提供了一套視覺宇宙論，讓他在某種情況下根據佛、道、理學等特定詮釋立場，以一意孤行的方式進行自覺和系統的陳述。畫中的主軸線、架構、畫面上下關係、幾何中心、焦點，以及畫裡的「眼」或「我」等，共同爲造型隱喻的結構層面提供無限的可能性。中國山水傳統中，這些造型資源的拓展對畫家事業來說，最遲在十世紀已成爲基本規律，並且到十七世紀末期也未曾衰竭。

石濤的山水從來未曾強調皇權傳統的繪畫宇宙觀，而是以有機的、非權力化的基層結構爲特色，藉此大自然就得以用具象的語彙來進行視覺陳述。「身」作爲模範由來已久，然而更重要的問題在於它如何被構想。韓莊論證了石濤根據小宇宙到大宇宙的關係，把「身」看成有機體以及跟宇宙場相關的能量結構場這樣的宇宙型態概念，來發揮到非權力化的極致。[123]可以補充，這種混沌有靈的古老觀念，屬於清代王朝宇宙觀邊緣位置之上醫、道合流的理論領域，如今和都市文化更爲緊密連結。把個人、潛在混沌體作爲圖繪結構樣式的轉向，當然非始於石濤，韓莊曾就晚明時主體獨立自主的興起進行了精闢討論：[124]

> 李成、范寬、許道寧、郭熙等北宋大師創作的繪畫，均以關乎再現和形似的各種不同形體爲中心，例如范寬《谿山行旅圖》便與皇室及其宮殿的再現相互契合。黃公望《富春山居圖》，則可視爲身體的敘事。但在晚明繪畫及文學中呈現的形體，卻對舊秩序產生存亡威脅。權威是爲關鍵，北宋繪畫中的形體圍繞著一系列政治宇宙論中心自我重整，而得以維持當時應有的秩序。儘管黃公望尚能遵從這個原則，後世畫家卻退離元畫的極致。到晚明時期，此中心已無法維持，例如，並非說董其昌部分畫作缺乏宇宙論功能的支持，而是中心在認識論及社會政治方面崩潰了。主體被迫建立獨自據點以行使其權威再現，並從此擴展意義建構的重要地位。

鑑於韓莊所說的「宇宙論」純粹是我所稱的王朝宇宙觀，其論點與我十分近似。韓莊在這段文字之前也提到：「董其昌以樹木及山巒爲軀體，生理再現（physiological representation）對於兩者都不可或缺。」[125]山水圖像與結構朝著解散的方向身體化，在十七世紀十分普遍，如吳彬、陳洪綬、宋旭（1523–1602?），以及董其昌本人，各有特色。石濤和其他十七世紀晚期獨創派畫家，是把個別獨立形體向典範形態學角色提升的直接承繼者。繪畫中的奇士精神，最終不能單純界定爲與傳統主

義/正統主義的共生關係，或它的以身為本的宇宙論超越並脫離了王朝宇宙價值之獨專框架——被清廷以嚴謹形式自覺地奉為正統。再者，正統在繪畫或其他方面一樣，是外表甚於真實、修辭性多於功能性的價值系統：[126]換言之，皇權宇宙論（從沒有如滿族統治下之強大）各種「造型」的傳播，在清初區間與區域國度中，並未為其一統勢力提供肯定的導向。[127]

　　石濤的修行開示以禪學形式為起點，繼而為道教模式，愈益暗示了繪畫自主之道的可能性——這或許需要極不可思議的世俗化程度方能完全清晰闡述，即使他在畫論及其他大滌堂時期著述中已十分接近這個程度。其著述圍繞三個緊密交織的主題，將獨創主義理論化；這些主題全著墨於以身為本的宇宙論，共同界定了獨立精神的形而上學。首要的主題是徹底的自我肯定，從中可以聆聽到對晚明思想家李贄（1527–1602）的回響；李贄與臨濟宗關係密切（有時被稱作「狂禪」）。雖然石濤從未直接援引李贄的言論，然正是李贄徹底打破文化及政治傳統主義舊習的宣言啟發了石濤，並為他對保守觀點的猛烈攻擊提供了示範。兩人都屬於早期現代思潮中出類拔萃的獨創主義者，其他包括作為中間人物的竟陵和公安派文人，以及如木陳道忞這些臨濟宗師。甚至是石濤在清初畫壇的自我介入（self-involvement）也是相當出色，但從廣泛的文化角度而言，這其實是「顛狂」的合理化之中擁有歷史淵源以及備受認可的立場。石濤以繪畫為主題，部分根據視覺及眼睛來詮釋自我肯定。自早年開始，介乎禪宗具創造和積極主動的「心眼」與道教善於接受的感官之眼中間，已存在一種創作認識論的緊張關係，這種張力也可見於繪畫裡。然而，大滌堂時期的開示有一個趨向接受與感官的轉變，在視覺層面表現為畫面上的色彩運用和視覺觀察。隨著這個轉變，他從事繪畫的身體潛能的方面也發生改變；石濤於事業的較早階段，在若干創作中刻意倡導徐渭式的失控，即使那些繪畫仍然十分仰賴有機體的形似。然而，到了大滌堂時期，石濤在畫中增添更微妙與公開的自我移置，藉由筆墨在物質環境的「一」，把注意力轉移到畫作的整體而運作於全景層面之上。因此，雖然石濤似乎從未將其繪畫實踐中佔據基本面向的自我參照人物理論化，但畫作仍以其他方式，確認了開示中的自我肯定主題，跟正逐步發展的關乎身的論述，兩者密切相連。

　　第二個主題是對可稱為「自由的」宇宙論位置的持續依附，這始於1680年代對於不可預期也無法轉讓之「我法」的執著，他後來才明白到這使他陷於古人與今人、仿古派與「個性派」論述的泥沼。到1692年，他以普遍的「法」的概念，從那些二元論束縛中解脫；對這個概念的認同，使他移置於任何固定框架以外的善變的烏托邦立場。他最終以「一畫」概念，讓徘徊不定的空想觀點變得純粹：不僅自外

於古今的對話，或仿古主義相對於追求獨特的論辯，而且終於跳脫佛、道，以及任何居於自我與世界之間的固著關係。與此明顯相關的，是石濤包括心理及社會地位歸屬與否的緊張狀態之下，人生和社會經濟閱歷的永久移置。他在這方面絕非獨一無二——反之，區間性可能是早期現代經驗的其中一個正字標記——但他卻代表了異常強烈的移置經驗。這或許暗示，石濤依賴的善變的宇宙觀，是用來平穩其（貶抑的）社會條件經歷。在石濤的開示裡面，善變（或可再稱之為「奇」）以兩種主要形式呈現，其一是構圖秩序從中得以浮現的有機組織性筆墨。如前文所述（第八章，「能量」一節），1690年代由一般意義的筆法運用的提倡，轉向於主張墨（包括水墨）與筆地位甚至等同的更具包容力之實踐。然而，他始終推崇「力」的凌駕於制度，因此把「奇」與「氣」等量齊觀：正如我提出過的，這種含蓄的宇宙論是以「氣」為基礎，指向於自足主體的流動性，而非正統社會化主體的權力結構。石濤善變的另一形式，可見於他取向傳統及取向當代畫家的關係之中：研究其他畫家是必需的，但不可盲目。畫家通過不斷的自我創造，能保持在曖昧夾縫的地位，其軸心橫切於正統傳播的軸線上。

石濤修行開示的第三個主題，是這個地方意識與歸屬感的夾縫地位的認同。他起初將地方意識置於獨創主義的自我，後來又置於「一」當中，但這永遠是個關乎自主或自足的課題。一旦自主，畫家就能夠環繞自我主觀的周圍，創造假想的地方意識。就石濤的生平而言，不得不把這一點跟擁有自己家園的欲望相連，他終究在座落大東門外無人地段的大滌堂達成心願。然而，自主也是他最早透過標準禪宗生涯追求的社會經濟目標，接著是皇室贊助，然後退回開放的市場中尋求發展。這繪畫市場完全是由區際貿易致富的買家們所主導的區間市場，象徵了現代世界中偏遠地域的交相連結，反照著傳統地方意識之式微淡化。石濤圍繞自主而為自己創造的地方意識，就其絕對漂泊無根的特質看來，實際上是哀悼那已然消逝的平和穩定的社會閱歷，而它事實上可能從來不曾存在。

這三項主題——自我肯定、「自由」宇宙論位置、絕對的地方意識——共同定義石濤開示中有關獨立的烏托邦哲學。姑不論它可能關乎自修方面演繹的生平意涵，如果從濟世觀點來看，此套哲學引導人們透過自我領悟從個體求存轉化為超越人生極限，建構了對於都市生活的回應。始自1697年以來，石濤便在開示中極其嚴厲地承擔著這個難題的責任。就社會的角度而論，他晚年的開示可以總結為：在繪畫修行的瞬間，達成空想獨立能使社會疏離的問題得以（往往是暫時的）消解。[128]

第10章

私密象限

嗟乎，古之所謂詩若文者創自我也，今之所謂詩若文者剿賊而已！其於書畫亦
然。不能自出己意，動輒規模前之能者，此庸碌人所爲耳，而奇士必不然也。
然奇士世不一見也，予素奇大滌子。

<div align="right">李驎〈大滌子傳〉</div>

　　李驎用以上誠摯讚美爲石濤立傳開場，便隨即將文字置於核心文人價值的「眞」
的招幌之下——即忠於完整專一的自我。「我」（石濤畫論中無處不在）不但是指稱
自我的最強而有力和最代表個人特色的字眼，而且，李驎用含義近乎「個性派」的
「奇」來等同「眞」。在傳記尾聲，李驎呼應著開場部分，試圖通過連串揭示私隱的
軼聞，以展現石濤的「個性」與「眞」。其中一則帶領我們進入石濤宅邸，描述畫
家在牆上所畫的竹子。另一則根據石濤本意，解釋三方全然謎樣印章的眞實意義。
另有兩則，隱約透露其藝術的若干「秘密」。此外，還有兩則描述石濤的夢境。李
驎留給最後一則軼聞，是石濤離開僧伽的原因及當時所處宗教立場的公開說明。

　　李驎私密的石濤，究竟有多私密？其實不太多（若考慮已揭露部分的話）。竹畫
固然是個人倖存的象徵，但卻是位於家中最公開的空間——客廳之上的壁畫。石濤
解釋「瞎尊者」、「膏肓子」、「頭白依然不識字」三方印文時，透露自己未曾讀
書，而且天性粗直，不事修飾。雖所言不虛，但它略過了原來印文中表達的禪宗情

感，而偏向於虛飾世界中一個坦率誠實角色這類更平庸的自我表徵。至於他揭露的藝術中的「秘密」，更是悉心設計的通行論調。無論自稱用書法佈局來處理畫面構圖，或以高古風格作爲書畫的「骨架」並潤濟以董源、米芾的筆意，又或者將梅蘭竹菊歸爲他的本色之作——都不過爲了強化其文人畫家形象。至於他描述的兩場夢境，一是見到天界的奇畫，另一是參與一宗神奇事件，將他表現爲繪畫方面如有神助；這是他常用的聲言，不足爲怪。最後，關於離開僧伽的自辯——他對佛門同人趨於利慾的厭惡——以我們所瞭解的，也不過是實情的極小部分。至於他自外於佛道兩教的揭示（暗示「大滌子」名號不代表他成爲道士），反映其向正統的儒家偏見靠攏，並如同我們所見，實與當時記載、現存畫跡文獻等證據相互矛盾。總言之，這些軼事創造了一種精心構築的私密「效果」，成爲進一步將石濤塑造成文人具體化身，以及對於李驎來說爲「眞」的基礎形態。令人好奇的是，石濤自己在這番塑造之中究竟有多少程度的同謀關係，而他的傳記作者又有多少程度的微妙創造。

現代藝術史趨於因循「奇士」及清初論者鍾情的文人主題，以及將其本源置於統一的私密領域之內，尤其是通過冊封他們爲獨創派。班宗華（Richard Barnhart）在八大山人的研究中，將畫家語意符號（semiotic）上的模糊錯裂解釋爲各種策略，它們除了表達本義之外，也成爲掩飾畫家發言的簾幕。[1]經由仔細解碼過程後，這重簾幕逐漸揭開，隱蔽於私密領域中的八大眞我因而彰顯。文以誠（Richard Vinograd）對十七世紀以降肖像與自畫像的新近研究得到如此結論：「滲透著避世主義氛圍的主題，從扮演鄉下漁夫的遊戲到令人不安的孤絕心態之流露，數量多得驚人。」[2]後者更常見於自畫像多於肖像畫，例如他指出陳洪綬「防衛性隱藏的本能」和「斷絕的氛圍」，也或多或少出現在石濤的自畫像中。避世主義的比喻隱含著自覺選擇，暗示了這些圖像裡畫家雖已抽離於外，卻仍足以在其遁世國度中再次延續。自我可被隱藏、孤立、壓抑，甚至（如他針對石濤提出的）被破碎，但它最根本的社會整體是毋庸質疑的。文以誠另一篇文章以十七世紀晚期石濤等「奇士」畫家的藝術作爲起點，提出中國私密藝術史的說法：它萌芽於十五、十六世紀「文人集團的共同記憶與理解」（即交遊脈絡）之中，並在「個人心靈的隱蔽領域」尋獲「最終的避難所」。[3]十七世紀之前，文人的繪畫相對於宮廷（以及廟宇和市集）的公衆藝術，乃作爲「再創造、認同、紀念的時機與場所」，「最根本地關懷繪畫的圖像地位」。他認爲，當圖繪知識透過木刻畫譜流傳，而歐洲圖像也入侵十七世紀中國人的感知場域，私密藝術最終退居心靈領域，是對公衆藝術共識瓦解的回應。文以誠的論述立足於繪畫史的內在範圍，但也可輕易轉換到社會史方面。這論述與柯律格（Craig Clunas）新近對晚明品味塑造者被類型化定位現象的結論吻合，暗示了「奇

士」為傳統士人畫家之繼承者的觀點，他們在開放性市場興起（以及十七世紀後期的滿清入關）而導致的公眾領域轉變中，為捍衛其獨特社會地位而奮鬥。[4]私密由當初作為有閒階級社交活動的一個面向，轉化成連鎖爆炸現象：防衛和（有時是）異見者的一片私人備戰領土。

　　無論是班宗華所關心的自我的一致性結構，或者文以誠的自我界限游移的本質及其合法性的社會基礎，這些當今藝術史對於「奇士」繪畫的私密象度探索，依然運作於文人主體的參考框架之內。我的重點不在質疑這個主體的存在，而要澄清它的地位。我在本書提出過的論點是，文人作為「士」的特例，最適合被看待為中國早期現代社會定位大型競賽中的修辭上（或推論上）的位置。「奇士」繪畫裡岌岌可危的主體性並未因文人主體地位而衰竭，儘管它提供的烏托邦整體為畫家們所依附。只要我們願意的話，這些畫作會娓娓道出都市經驗的錯綜脈絡之中所隱藏的社會利益的直接印記。而且，就其本身而言，這些繪畫開闢了另一種參考架構，即現代都市的主體性。本章會就最容易與可能為「真」提供基礎的文人主體私密層面相混淆的方面，檢視石濤繪畫中展現主體性的若干種方式。

　　要論證石濤畫藝中的都市主體性為某種凌駕或足以與「真」抗衡的核心價值，是困難的。反之，前面的研究揭示了一種特定「行為」——偽裝——的重要性。[5]身分、角色的激增，以及與古代畫家、詩人的認同，是石濤的實踐和他主張之「我」的共同基礎。甚至連回憶，也被發掘其偽裝的可能性。石濤在1702年的題詩引用了優孟假扮突然過世的統治者以欺騙鄰國使臣的歷史典故，提到偽裝議題。[6]「優孟之似」指的是徒得其貌似而不具實質：

> 優孟之似，似其衣冠耳。即衣冠而求優孟，優孟乎哉？余於古人神情有出冠之外者，往往如是。

雖然石濤此處特指藝術史的偽裝，他的描述卻可以作更廣義的理解。偽裝行為的必然隱憂，是自我的喪失；但石濤聲稱能夠駕馭這種危險，明顯基於他對自己角色的致力投入。這背後隱藏著一個無常多變的自我（李驎撰傳和石濤畫論中的「我」）。接下來的考驗，是通過他生平脈絡的更替以解釋其經歷的移置，並將偽裝問題歸納為我在本書開頭提到的漂泊身世。然而，最遲自十六世紀以降，繪畫中的偽裝行為已十分重要，正如石濤的例子，暗示它已超越生平方面的身世議題。可以假設——我試以石濤作品論證——偽裝自有其社會價值，在移置的表面運作之中實具個人意義。如果以上屬實，那麼石濤藝術中上演的自我，便是建立在真偽兩者間的內在矛

盾之上。這是一個分裂的社會性自我，其本身正與他身處當地都市文化的意識形態混雜狀況相符。[7]

我曾就這種分裂的幾個方面提出過證據，例如，有關石濤的自我再現洩露了文人角色不外乎爲一個角色的幾項論點。不過，我在本章將以不同方式追蹤這分裂的線索。我特別要指出，以文人主體爲詮釋的雷達由於對準畫跡（自我表現）以及隱喻（〔自我〕再現）而無法偵測到的石濤藝術特色。以八大山人爲例，畫家語意和現象的持續模糊性——他在繪畫語彙所施以的壓力——並未在儀錶上顯示。我要論證的不但是表現性畫面和掩護性簾幕，還有這不斷更新的承擔本身所具有實踐而非論述的意義，它展現受創和割裂的世界中如何發聲的關鍵問題。同樣不爲人所見的，是陳洪綬藝術中的病態、淫逸、疑惑等構成特色，因爲它們並非「聲明」而是暗示。在這些案例裡面，我們發現作品中可解讀的部分未能窮盡作爲再現和自我再現的意義，當中仍有「更多」在觀者不可及之處：不容以圖像、風格或主題進行詮釋，但對於畫家卻十分重要的剩餘意義（surplus of meaning; excess）。石濤以其鮮明的方式，在一段沒有紀年但可能是早期對陳洪綬仕女畫的評論中，觸及這個剩餘意義問題：[8]

> 不讀萬卷書，如何作畫？不行萬里路，又何以言詩？所以常人具常理，說常話，行常事。非常之人，則有非常之見解也。章侯〔陳洪綬〕寫人物多有奇形異貌者，古有云：「哭殺佳人笑殺鬼。」無波水〔木無表情？〕正使其意外有味耳。

石濤作品中以頗不相同手法創造的「意外之味」這種剩餘意義，正是我意圖在此檢視的。[9]

我在本書透過石濤的特殊案例構築如下論點，文人主體及其仕紳根源的特殊聯繫經歷幾百年的侵蝕之後，在十七世紀冒起的都市及現代文化中重新脈絡化。這並非出於其本意，而其本質只能從零碎片段中察見。若處於社會經驗中私密的一端，向心靈遷移無疑是（以文人神話角度）最終的庇護所；然而，在另一層次上，藉由更複雜主體——都市、混雜、現代——之出現，我們見證了一個不連貫私密空間的形成。在這個嶄新空間，以自我論述爲支撐、籠罩、接合的私人自覺意識，跟我對八大山人和陳洪綬描述過的非理論化、難以言喻的行爲相互共生，並爲之重新脈絡化——它們存在於自我表現與避世文人的參照根據（不要忘記還有工匠的參照根據）的夾縫間。似是而非者，文人主體的壓倒性正式出現或運作，在「奇士」這個論述

範圍中並無相應的社會內容，但相反地「奇士」身爲都市主體的位置也非輕易找到名分；取而代之的是，它悄悄地在既有秩序中達成操作、移置、省略（elisions）的形態。此論點可以更緊密地與圍繞著「私」的概念加以具體說明，這個在儒家論述中帶有貶義的字，是由社會塑造的自我中剝離的自利。因此，儒家對於追求利益的一項批評就是「自私」。如同我曾論述，商人思想理論者提出社會動力自然而然地在功能約制下自由運行，而將這種說法連根扭轉。同樣地（也由相同的市場條件連結到商人動機），個人層面的「私」儘管被正統論者懷疑其導致自我耽溺與放縱，但實際上它正被日益採納爲對「奇士」認可的差別原則。這是對於「私」的正面價值的沉默主張，催生了龔賢著名的強硬聲明：「世間儘有奇險之處，非畫家傳寫老死牖下者，不得見矣。然亦不必世間定有是處也，凡畫家胸中之所有，皆世間之所有。」[10]這類聲明由於採用虛構性，因此揚棄了對於不可分割之自我的「眞」的要求。石濤在1706年的〈梅花〉詩中同樣直言不諱：「自古如私好，從今不及新。」（見圖213）暗示其與李驎截然不同的關於「眞」的概念：石濤只忠於一個「私」我的不穩定性。這種說法提醒我們，「奇士」繼承了十六、十七世紀跟嚴重剝蝕的古老假設的最終決裂，這個假設認爲：「自我」與它所體現或表現的相關宇宙共存而得以肯定。取而代之者，他們所屬的世界以心靈抑制的（因而徹底爲「不同的」）個體概念之出現爲特色。[11]李驎的石濤傳記爲求其夢境之眞實感，採用了這關乎抑制的意念（他在文人主體的論述中又再度利用之），而邵長蘅（1637–1704）也理所當然地在八大山人的傳記中寫下：「世多知山人，然竟無知山人者。」[12]涉及自我的主體，超越了任何主體位置界限，爲視野打開了全新的私密象限，不以肯定文人自我本質卻以心靈自主爲定義。最終，李驎等人以異常極端的「奇」而對於文人「眞」的認同，正好默認文人主體的侷限性，因爲在「眞」已難求和僞裝充斥（如李驎譴責的「剽賊」及石濤的「優孟之似」）的世界中，「奇士」是少數的例外（李驎質疑：奇士有幾人？）。

　　我試圖標示出這不同的私密象限，爲了論證文人主體的統一自我是根據可自行建構的內在差異之基本行動而成立的。它不僅由外在的所排拒者（女性、外族、工匠），也由內在的壓抑部分共同界定。[13]從後者的觀點，那些已跨出形象束縛然尚未涉足隱喻門檻的美學剩餘意義，尤爲有趣。這種跟李驎引用的揭示性私密領域不相連貫並受其抑制的剩餘意義，確立了石濤作品中心靈自主的界限，並不能簡化爲一般對於眞實與揭示性經驗的詮釋。剩餘意義有時會關乎對沉迷或激情所隱含慾望的承認，而激發著興奮與詩意。同樣，它也可能關乎自我專注所隱含即時性的極度專注而產生安居的情懷。在另一方面，這種剩餘意義可能具有感人的悲情脈絡，必須

涉及石濤對自主的侷限性的認知——侷限的一端是與朋友分隔,另外一端則為個人肉身的衰亡。由此衍生出冀盼友情與孤獨求存兩種互補的詩情。因此(然非只此一途),石濤的繪畫烙上了(也微有排拒)早期現代經歷中三個特點的印記:對消費慾望操控的消費主義、都市生活的不安全感、孤獨的威脅。我們可以說,剩餘意義帶領我們通向石濤繪畫中社會無意識的私密面向,跟文人真實的自覺私密領域完全相反。

我在第二章和第三章提出的論點,至此便達至圓滿。前文我以石濤山水的兩個論點肇始,首先,他通過調和了觀念上利於地方都市文化及相關混雜社會主體的大眾價值(自力更生、實用主義、政治哀悼)而表述的休閒論述,來構建繪畫社會空間。其次,他有些山水作品被視為以特定地點的公私社交空間而闡發的對國家(王朝)政治史的一般訴求。自第四至第九章,我透過不同畫類的討論,轉而檢視石濤利用繪畫解決個人層面的社會身分問題,並特別針對其處境所具有的歷史偶然性。我接著提出關於宿命的社會政治論述、關於生存的經濟論述、關於技藝的專業論述、關於濟世的哲學宗教論述等,皆隱藏了種種潛在的現代關注,諸如獨立自主、可預計風險、專業精神,以及對早期現代生活移置的回應。我在作為結論的本章直接重拾社會空間的分析,尚待思考的還有石濤對傾向心靈自主與極端親密感的私人經驗的探索——這些探索在中國繪畫史上具有特殊重要性,因為它們(連同前面提及的有關其他奇士畫家)可以說是積極開發早期現代時期私密經驗片段的其中一項首選。儘管心靈差異的空間和它的超然性,要到稍後的十八世紀才受到廣泛探索,其視野的輪廓早在清代初年已被勾畫出來。

畫家的慾望

> 又為予言,平日多奇夢。嘗夢過一橋,遇洗菜女子,引入一大院觀畫,其奇變不可紀。又夢登雨花臺,手捫六日吞之,而書畫每因之變,若神授然。
>
> 李驎〈大滌子傳〉[14]

這些夢境到了包含「道德」的程度,其創意可以解讀為神話化詮釋或隱喻(兩者之間維持良好平衡)。可以說,它們把畫家描述為根據大眾文化而扮演的媒介:石濤的奇遇絕類於舞臺上或小說中表現的仙境遊歷。[15]然而,李驎在塑造石濤時引介這些夢境作為「奇士」身分的證據,這正是他理解石濤的關鍵。夢境敘述彰顯了石濤的「奇」。[16]

另一方面，現代讀者必會視這些敘述爲表癥，從而揭露出完全不同的其他故事。在第一個夢中，慾望對象最初出現爲洗菜女子的複合形態，一個結合著味覺快感（石濤喜愛的蔬菜！）與單身以及暗喻慾望的女性母題。（她並非老嫗：李驎用的「女子」可指女人或少女。）接著，故事出現移置、突變──蔬菜被拋諸腦後，女子變爲嚮導。只有移置成奇幻的繪畫場景，石濤的慾望才得以滿足。石濤在這夢中是相對被動的參與者：他被引領前往某處以揭示某些事物。第二個夢境裡，他就扮演了較主動的角色。首先，雨花臺呈現爲目的地；這與他居南京時對於攀登長干寺附近這山丘的興趣，可能不無關連（見圖版9）。當他站在雨花臺所以得名的花雨之中，不單是觀景或捕捉幾片花瓣，而是伸出雙手攫取。花朵正是他慾望的直接對象，驅使他大口吞噬的慾望，但這還不是慾望達到滿足之處：移置再度發生（這次是生理上的），又一次指向繪畫，卻是繪畫實踐方面。他自己的繪畫行動滿足了這股慾望，然而兩個夢境敘述上的差異，固不若它們跨越「奇」的論述而在繪畫與慾望間的共同關連之重要。

慾望在其他方面也是石濤實踐的重心：作爲他維持生計所仰賴的和各種畫題中燃起的消費慾望。摘自張潮《幽夢影》的這段文字，提供了更爲普遍的脈絡：

酒可好不可罵座，色可好不可傷身，財可好不可昧心，氣可好不可越理。

袁中江曰：[17]如灌夫使酒，文園病肺。昨夜南塘一出，馬上挾章臺柳歸。亦自無妨？覺愈見英雄本色也。

張潮的關係鏈──酩酊大醉、性愛慾望、物質主義、氣的規範──勾勒出慾望在揚州消費社會的中心地位；他承認慾望作用力的同時，只要求一定的自制。袁啓旭（?–1696）那番何必拘束的回應，則扮演著張潮所期待的角色，申述與十七世紀初同姓的公安派文論家袁宏道兄弟之相同論調：自制令本色埋沒，而縱慾則使本色藉缺點、錯誤、狂熱而顯現。這種由公安派根據徐渭等人而倡導的不受禮法約束的英雄本色，就是石濤在《秋林人醉》及許多畫作中展示的表現性瀟灑美學。當中的戲劇性公衆角色所建基之感官主義，在戲劇性中加諸「眞」的效果時，難免有曖昧不明之虞。

張潮的較溫和立場之受惠於晚明文化，毫不遜色於袁啓旭。他對慾望作用力的廣泛正面承認和將慾望與商品社會的聯結，在在訴說著十七世紀消費世界及以「氣」的認識論爲本而對人類慾望（當時稱爲「私」）的重新評價。張潮刊行於1697年至

1703年間，收錄其近代與當代短文的《檀几叢書》與《昭代叢書》兩部偉大文集中，「喜樂」是反覆出現的主題。[18]有些文章羅列了作者混合傳統與獨斷的喜惡，當逐一檢閱這些篇章時愈見清晰。[19]一位評論者列舉與作者相反的例子，直接提出他的「喜樂」。[20]有些文章討論墨（包括知名品牌）、印泥、硯材、壺土，還有荔枝、瓊花、螃蟹、江南魚鮮，以及1687年隨繪畫訂單送給石濤的名貴岕山茶。[21]有藏書家談論自己的癖。[22]有些文章以酒戲為題。對無法抑制的消費慾望之普遍趨附，又通過反面形式反映在各種有說服力的、矛盾的，和以〈豆腐戒〉為例（只適用於吃豆腐者）可謂諷刺的說教式勸戒文章。[23]另一位作者所列出可與不可愉悅的準則，反對少年與妓女夜遊而鼓勵納妾，也許比大多數富戶家長更為現實。[24]甚至有一位煩惱的玄學家，以卦象來證明形色不絕的「慾」和它唯一對手「理」之決戰，不容任何妥協。[25]張潮的叢書正是消費慾望的不朽巨著：每種在刊行第一集之後，立刻接二連三地推出續集；張潮在書中有如此聲明：不贈不貸，只供售賣。

石濤不僅在酒的作用下繪製的畫中，參與這個消費的物慾世界（茶就更不用說——見圖88），還有例如我先前在道教脈絡（見第九章）中介紹到描繪芋頭與茄子的兩件作品，亦可見石濤對於進食蔬果的嗜欲（或癖）。他題芋頭：「一時煨不熟，都帶生吃。」（見圖178）題茄子道：「老夫今日聽差，拈來當栗棘蓬，生生吞卻。」（見圖179）進食芋頭、茄子、栗子、胡椒、紅莓等等時所表現出來的這種高度個人喜悅，超越道教解釋和赤裸裸地具現為生澀色彩與手法，再次展示於可能作於1690年代後期的四開畫冊。其中繪畫四季豆的一開，他題為：「焉能繫而不食？」另一開描繪他據以取名的苦瓜，是如此簡潔的題跋：「這箇苦瓜，老濤就喫了一生。」（圖188）第三開是包心菜和香菇；第四開則為石濤繪畫過多次的枇杷。1700年夏天給吳與橋的精彩水墨畫卷，進一步擴大這種「素食樂趣」，場景像是畫了包心菜、圓蘿蔔、茄子、甜瓜的一畦菜園，署款下方還有一隻展臂螳螂唐突地向外窺視。1705年的什錦蔬果掛軸，熟悉的茄子與香菇外還加上南瓜、蓮藕、菱角（見圖99）。這些除了是石濤的飲食嗜欲，當然也是典型都市的主題、來自市集脈絡的自然元素、市場和消費的隱喻。它們又令人聯想到社交禮儀：餽贈，正如哲翁送贈石濤的枇杷或退翁送贈的橘子；以及款待，正如石濤宴請李驎等人的膳食。[26]（值得注意的是，素食餐館為揚州一項特色。）[27]繪畫本身——作為蔬果的奢侈替代品、進軍都市市場的商品——完結了隱喻的循環。判斷石濤為消費者或沉迷者並不重要，因為後者會以前者的偽裝出現。石濤在1705年立軸的題詩寫道：「設芰情非少，投瓜意可深。」如果是題在沒有上款的率筆作品上，也許看起來萬分虛偽；但如果所題的是給長期贊助人的精心之作（或許在當天完成），就需要更認真看待（見圖100）。

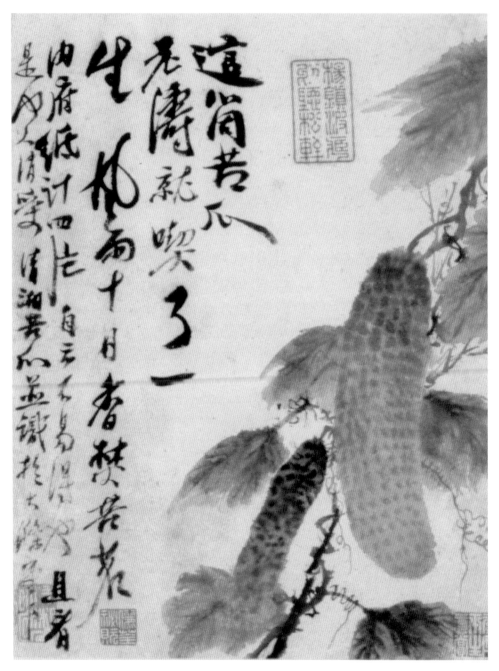

圖188　〈苦瓜〉《蔬果冊》紙本 設色 全4幅 各28×21.5公分 第4幅 香港 至樂樓

石濤給退翁贈橘的回信有恰當的尊敬，但我們應否以爲他的喜悅出於僞裝？甚至，我們何不假設這禮物是刻意針對石濤的弱點而送贈呢？

　　似是而非者，石濤的食品繪畫私下扮演了消費者角色，因而爲都市及現代社會空間徹底增添活力，雖然這遠非直接明確。精美的八開《花果圖冊》（約1703–5年）

中部分題材（例如葡萄與甜橙）就是奢侈品，且整套畫冊洋溢的色彩效果亦相應地華麗（見圖版18–21）。此外，詩文和故事賦予畫冊恰如其分的文學性，同時爲作品增添娛樂層次。[28]我們在漢武帝（前140–87在位）、唐代儲光羲（八世紀）、宋代黃庭堅（1045–1105）和陸游（1125–1210）、明代馮琦（1559–1603）及陳繼儒（1158–1639）等一群饕客陪伴下，共同享用這些食物。畫冊直到描繪野梅與竹子的最後一開，都是對江南物產與充滿外來產品的揚州市場的歌頌。關鍵的「風味」一詞在隱喻性質上既屬於一般慾望的，也屬於區別產地、季候、生產者的特定感官的。石濤此冊透過濃郁的風味和滋味，充分傳達揚州作爲富饒及感官的江南都市所特具之風味。然而，石濤的詩畫卻超越風味的隱喻範圍而呈現慾望的本質。具震撼性的水生蔬菜圖像中（見圖版18），色彩於味與鮮的具體化，尤具有象徵作用。三首（他聲稱因其風味而抄錄的）詩之外，他又加上自己的這首絕句：

> 菱角雞頭愛煞人，今朝不比買來新。
> 阿儂親向江船上，摘得歸來個個珍。

此詩描寫採購得最佳的物產，具現著一份迷惑、一份沉溺，引領他前往購物，踏足江船可及的市集，而且返家之後迫不及待地享用菱角和雞頭。

在此之前的1699年夏天，石濤甚至以振奮市場的那種消費者喜悅，將自己對蔬菜的熱愛延伸爲在城牆邊處搭建菜園（也許是舊城東牆位於其住處之旁）。我們由石濤筆下得知整個故事：他寫有短文紀述這段經歷——沒有比收錄在《檀几叢書》更爲恰當——並在1700年春天將之抄寫在另一件展示勞力成果的蔬果畫上（同樣也有展臂螳螂）（圖189）。[29]文章以敘述如何取得耕地、僱用園丁、觀察農作物生長爲開始；冗長的中間段落是對栽植各種蔬菜的誇張描述，並談到治理蟲害的困難；[30]在故事尾聲，他準備把農作物採摘烹調，最終（當然！）是大快朵頤：

> 乃有怯暑老人，訧嬉稚子。把扇曳杖，扶攜至止。或臥或步，意授頤指。徐以觀夫，兒童之掇採奔競，而歡同舞雩。香積乍啓，卮缽雜陳。烹從新摘，供謝外賓。鹽猶露泡，羹挾霧氲。舵攢箸吐，齒煩芳芬。資飽飫于澹泊，息喧囂以盤桓。……迎皎月于樹梢，聊捫腹以畽寬。信矣乎，優哉遊哉，可以卒歲，而倂無事于遠探。

石濤原文旨在追求避免繁複修辭的簡樸平淡，在我的英譯中有清楚顯示。即使文章

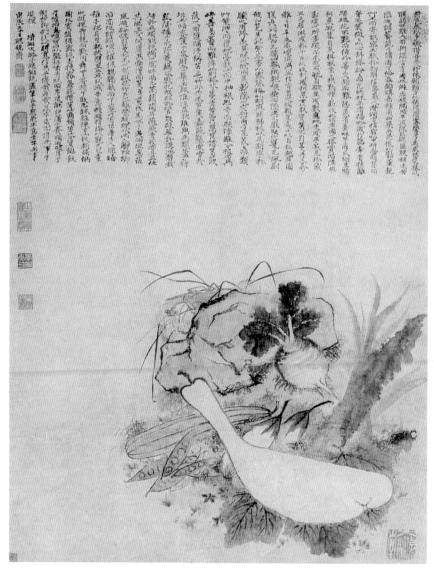

圖189　《課鋤圖》1700年　軸　紙本　設色　80×62 公分　©佳士得公司（Christie's Images）

開頭沒有提及陸機（261-303）和郭璞（276-324），當時的讀者仍會視之為對六朝初年隱逸生活的再度召喚，因為這類文字多少已構成此理想的歷史象徵。同時，這是人所熟知的「優遊」論述。不過，歷史的偽裝及優遊的召喚，最終都比不上石濤當時勃發的享樂衝動。

　　「慾」這個字不曾出現於石濤所題食物繪畫或任何畫跋中。如此切身相關的陳述太過於赤裸，故代之以較無傷大雅的「興」，可直譯為「熱衷」或「興奮」。因此，當他在菱角雞頭畫上題寫三首愛其「風味」的詩，乃為了「以助吾筆之興」而已。其他許多畫跋，都聲稱自己繪畫是「遣興為快」。石濤賦予這概念的重要性，從他畫

論終章以「古之人寄興於筆墨，假道於山川」作爲開首可見。「興」，發乎於包含了
「慾」的「情」。雖然「興」的最深層面是成就一切畫作的身心狀態，它同時也觸及
感官主題繪畫與文字的表層，而食物描繪只屬於其中一類。

　　在這個都市感官世界，花卉是極爲重要的：除了本身爲慾望對象，也是男性性
慾對象的女性比喻。揚州擁有廣大的花卉貿易，以及貨源來自城郊與外地農場的市
集。石濤爲富有弟子洪正治所作醉筆蘭花，著錄的畫跋提到賣花者：[31]

　　　　新盛街頭花滿地，粉粧巷口數花錢；[32]
　　　　何如我醉呼濃墨，瀟灑傳神養性天。

消費主義在此被提出，儘管只爲陪襯畫家對於「眞」的文人追求，它的另一面是修
辭性（甚至是戲劇性）的；因爲石濤表面上對市場的否定，正好是通過引起對花卉
本身（及第二句提到可能是妓女）的消費慾望，來擴大其花卉繪畫需求的藉口。最
終，其否定的眞正本質是基於另一層次，他關於蘭花的連篇醉語已超乎脈絡所屬的
市場定律。其否定的更深思熟慮版本，出現在或許是朋友訂購給他爲禮物的白莒化
的精緻寫生裡（圖190）：[33]

　　　　今秦淮多種此本，年年五月，市頭爭買此花，今五日，花師手把此花插吾案
　　　　頭，對之偶臨。

我們在石濤的簡述中看到，從（南京的）商業培植到區間貿易，以及揚州市場上的
公開銷售，然後是（當花季之初）饋贈石濤的個人消費，最後是對花朵瞬間美態所
作私密回應而激發的繪畫行爲。

　　花卉透過連串與名妓的女性概念關連而兼具性慾符號意義，誘人的色澤、（遐
想的）芳香、嬌嫩的妝容、綽約的風姿，皆可能給人暗示。女體本身並非不足以作
爲性的表現——書籍插圖、版畫、繪畫中有大量的情色圖像——但在大滌堂時期，
除了古畫仿本如遺佚的《百美圖》或《西園雅集》（見圖124），石濤幾乎不參與這
個人物畫傳統，而寧取更爲含蓄的對花卉形體的文人訴求。石濤活躍於僧伽期間，
也只偶爾描繪與女人形象最緊密關連的花卉；可是，在作品中對性慾公開認可，雖
然眾所周知是脫離佛門以後的事，但一位晚年如此熱切擁抱這個主題的畫家，不太

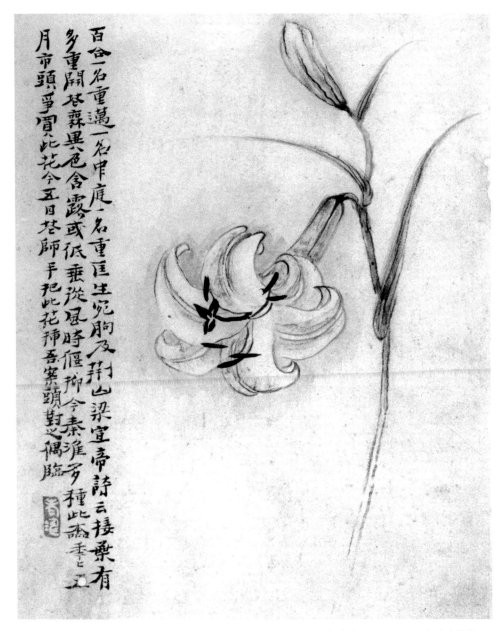

百合一名重邁一名中庭一名重匡生宛朐及荊山梁宣帝詩云接藥有
多重開茎森異苞含露或低垂從風時偃柳令秦淮多種此齋吾案頭對此偶臨
帝頭爭實此花今五日荅師手把此花拈吾案頭對此偶臨

圖190　〈百合〉見石濤、八大山人（1626–1705）合作書畫六開冊　紙本　設色　21.1×17.2公分　私人收藏

可能在畫藝生涯的前四十載對之毫不沾染。事實上，1670和1680年代的作品確有初
期的性慾主題，採用人物造型和各種疑惑、抗拒、驚恐情緒，跟後期的實踐呈現鮮
明對照。如我們所見，1674年和1684年的觀音像都直接暗示性慾（見圖157），後者
的題跋更明言必須「清淨」。另一個值得注意的方向，是1678年《東坡詩意圖冊》
中性別曖昧的傳奇式玉女像，難從外表分辨男女，正採取石濤常用以自況的僧人和
羅漢姿態倚偎樹幹。[34]最後，無論《鬼子母天圖卷》的佛教圖式譜系如何莊嚴，實

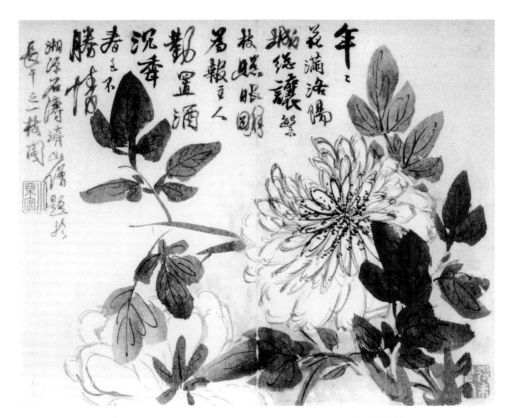

圖191　〈牡丹〉《山水花卉冊》紙本　水墨　全10幅　各23.5×30公分　第2幅　上海博物館

質上卻將女人等同於暴力與危險。然而，介乎他對故事暴力的欠缺說服之處理，以及小鬼醜態與女性美麗的忠實描繪之間，也存在顯著的反差（見圖163）。

石濤僧伽年代罕有的召喚性慾的花卉作品之中，有幾頁出自最潛心於佛事期間（1681年）一部出人意表的世俗畫冊。此冊包含一段涉及《西廂記》的題跋（「清湘傾出西廂調」），以及盛開的芙蓉和牡丹描繪。他在牡丹一幅上寫道：「為報主人勤置酒，沉香春色不勝情。」（圖191）[35]然而，要到1690年代中期，這種開放的感官主義才在作品中變得普遍，並加入了豐富色彩，如1695年為黃又所作《人物花卉冊》中的芙蓉（圖192）。晚開的芙蓉成為衰年妓女風韻遲暮的代表，在他的表現中，渾圓造型和勾線的花瓣正切合這個比喻，暗示一個為歲月摧折的落拓美人，「臨波照晚妝，猶怯胭脂濕；試問畫眉人，此意何消息？」1697年，他在一面繁茂的荷花扇畫，題上較諸以往任何一幅作品更強烈的個人情色詩作（圖193），開啟後來一系列明顯的性意涵題跋，情色花卉繪畫從此變成他的一項主要產品：

　　出水荷花半面粧，弄情亦似女嬌娘。

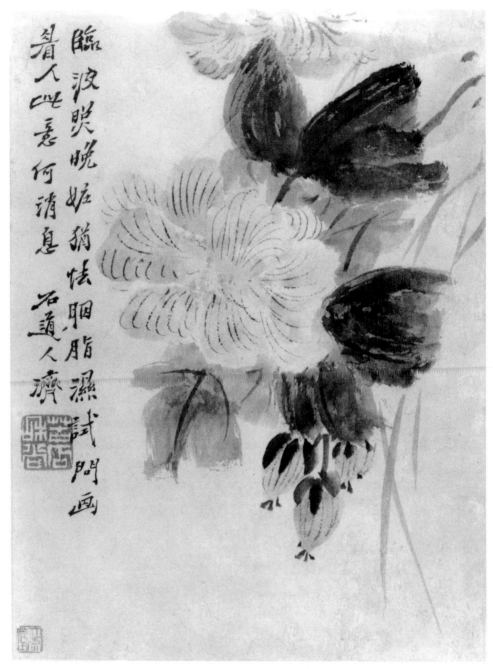

圖192　〈芙蓉〉《人物花卉冊》 紙本 設色 全8幅（附對題）各23.2×17.8公分 第4幅 普林斯頓大學美術館
（The Art Museum, Princeton University. Museum purchase, gift of the Arthur M. Sackler Foundation.）

　　我時向月空鉤染，清思撩人惆斷腸。

此畫的瀟灑手法自有其更公開和戲劇化的意義，根據詩意可視為他感官興奮的具象
化。類似的文與圖、公與私的遊戲，構成另一幅無紀年《芙蓉蓮石圖》掛軸，畫上

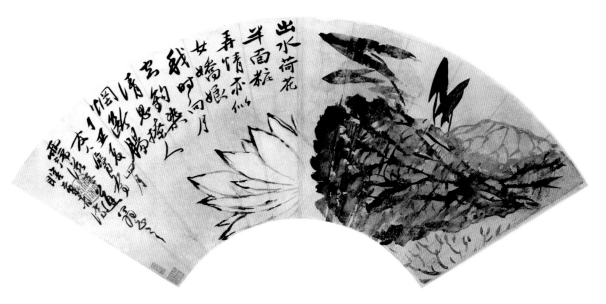

圖193 《白蓮》1697年 摺扇 紙本 設色 上海博物館

題有蘇軾詩句（圖194）：「老來不作繁花夢〔情色夢境或幻想〕，一倒他邊已覺
多。」以淡墨揮灑而就的這幅畫面，呈現出強烈和夢幻的氣氛。

　　石濤在一開深思熟慮的《梅竹冊頁》題詩中，回歸慾望失落的主題（圖195）：

　　那浮春風十萬株，枝枝照我醉模糊。

　　暗香觸處醒辭客，絕色開時春老夫。

　　無以復加情欲淺，不能多得熱還孤。

　　曉來搔首庭前看，何止人間一宿儒？[36]

圖像透過與特定姿態語彙的聯繫，演出當今戲劇中依然常用的男女角力情景，亦見
於極少數現存石濤的女性人物形象。畫比詩向前更進一步，竹子再次扮演慾望勃發
的男性主動角色，梅花則似乎接受了他的殷勤。在同冊的另一開，水仙花苞靦覥地
退避竹葉尖端的入侵，以一片葉子如衣袖般欲拒還迎地遮擋於前（見圖版17）。竹
子的尖銳挺勁，對比著彎曲、「退讓」的水仙，產生了性的張力。類似的擬人比喻
也見於前述的《花果圖冊》，基於「枇杷」與「琵琶」的諧音，葉子掩映的枇杷轉
化為「猶抱琵琶半遮面」的女人（見圖版20）。其他出自《花卉冊》的畫面所描繪
的，有折枝花或單朵的花。粉紅牡丹的質感令人無法抗拒，創造了彷彿可觸的鮮嫩
與溫柔，色澤簡直賞心悅目（圖196）。紙張是生紙：石濤熱衷於色彩交融的變化，

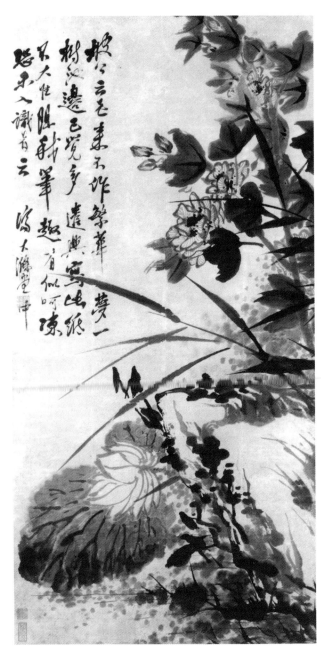

圖194
《芙蓉蓮石圖》
軸
紙本 水墨
116.2×57.1公分
紐約 大都會美術館
（The Metropolitan Museum of Art,
New York. Purchase, Gift of Mr. and
Mrs. David M. Levitt, by exchange,
1978.）

藉以柔化邊緣和線條。他在此已超越引發女性聯想的外表性徵的操作，取而代之以
更為粗略的轉折與即時效果為目標，所以慾望不但存在於繪畫的隱喻空間，也完全
進入畫面的物質之內。

　　兩件年代更晚的作品，顯示他透過不同造型手段追求這個最終取向，而且在這
兩個例子中，他與一位當代詩人結夥同盟。一軸描繪荷塘的大型橫幅上，他捨棄幻
覺技巧而用類似拼貼的風格堆疊母題，加上極度豐富的各種畫面效果，包括單層或

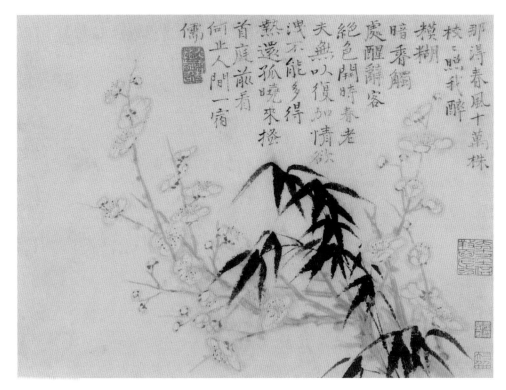

圖195 〈梅竹〉《花卉冊》紙本 設色 全9幅 各25.6×34.5公分 第8幅
　　　 華盛頓特區 沙可樂美術館（Arthur M. Sackler Gallery, Smithsonian Institution, Washington, D.C. Gift
　　　 of the Arthur M. Sackler Foundation.）

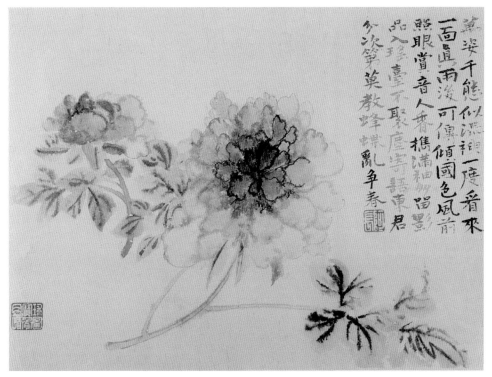

圖196 〈牡丹〉《花卉冊》紙本 設色 全9幅 各25.6×34.5公分 第4幅
　　　 華盛頓特區 沙可樂美術館（Arthur M. Sackler Gallery, Smithsonian Institution, Washington, D.C. Gift
　　　 of the Arthur M. Sackler Foundation.）

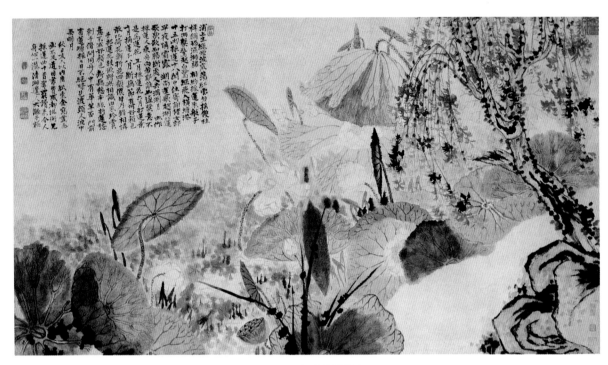

圖197　《蒲塘秋影圖》軸 紙本 設色 77.6×139.7公分 上海博物館

多層暈染、墨點、增添畫面生氣的圖案，而淡彩與濃墨的特色和精美的「內府紙」顯然退居次要（圖197）。盛開於湖邊柳蔭下的虬曲蓮花，以及乍涼還暖的初秋氣息，透過畫面物質與一切描述得以充分傳達。石濤在題跋中表示對自己的畫作不滿，故此轉錄了費密兒子費錫璜所作《採蓮曲》十首，在詳細喚起對少女的（以及少女本身的）慾望之後，又循例以摒棄的語調來終結。關於這些詩，他因此而可以稱道「讀來令人身心一灑」，為畫中的情色內容提供了優雅賣弄多於嚴謹修飾的道德託辭。另一位當地詩人卞格齋吟詠揚州地區各種牡丹珍品的詩篇，則搭配1707年秋天所作的水墨牡丹（圖198）。精心鉤畫的花瓣層層疊疊，被溼墨葉片所包圍，紙張的滲化於是成為畫家的優勢。當目光試圖調和這兩種強度相當的意象時，得到的印象是花朵茂密猛烈的搖曳，以及純粹感官的經驗。

　　石濤如何取得性的樂趣，無從稽考。1696年之後不再受寺院清規約束的他必有自己的家，但不一定表示他曾結婚。他的住處確實非常靠近揚州的風化區，而娼妓於他來說可能也司空見慣，但其興趣未必只圍繞在女人身上：他一生混跡男人堆中，而且生活在揚州這個對同性戀行為廣泛容忍的社會環境，只要年齡與階級的基本距離得以維持，例如與石濤僱用的年輕男僕之類的性關係。這個可能的同性興趣之推測乃基於《大滌子自寫睡牛圖》的視覺資料，是大滌堂時期透過人物表現來探

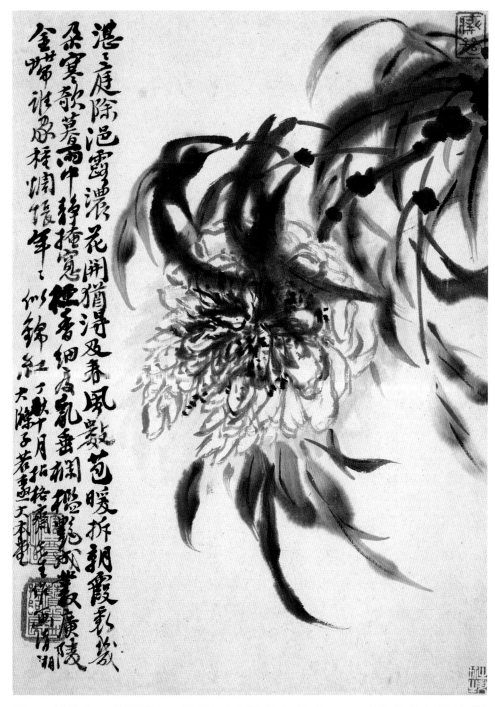

圖198　〈白牡丹〉《花卉圖冊》1707年 紙本 水墨或設色 全10幅 各32.7×23.5公分 第1幅 台北 石頭書屋

索性慾的唯一重要證據（見圖版6）。石濤花卉繪畫具現慾望的其中一項原則是創造由身體移置來滿足的延緩期待，這幅自畫像可作類似的分析。圖像的視覺描述，首先是石濤、公牛、僮僕的融合一體來得如此緊逼，以致僮僕的雙腳都被犧牲。其次

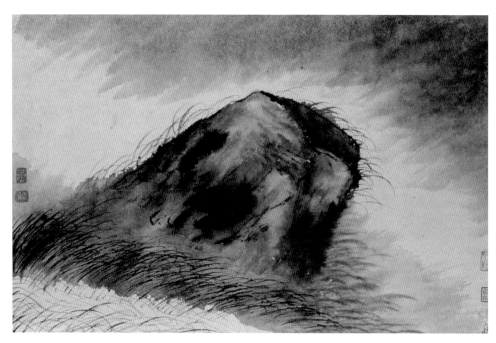

圖199　〈磐石〉《山水人物花卉冊》1699年　紙本　水墨或設色　全12幅　各24.5×38公分
第11幅　紙本　水墨　上海博物館

是石濤緊閉的眼睛、公牛睜大的雙目，和僮僕隱沒的臉龐之間的關連。第三個描述
以僮僕環抱的臂膀和手部的溫柔爲起點，並且——倘能跨越那些無理強加於所有知
書識禮的中國畫家身上的假道學——將核心的姿態與公牛被特別強調的肛門互相聯
繫，而且另一方面，向前突出的兩隻牛角也跟僮僕解散的雙髻互相呼應。以上三種
互補的描述，標示出不曾浮現於畫作隱喻表面的慾望的私密領域。[37]

　　「古之人寄興於筆墨，假道於山川。」山水，同樣可以具現慾望——甚至性慾
——在石濤的繪畫生涯中確也如此。韓莊（John Hay）最近提到，中國畫中的石頭
可因其赤裸造型與觸感特質而成爲性意涵的化身。[38]能夠驗證這種見解的石濤山水
畫例子繁多，但鮮有比1699年無題款的一開冊頁更見清晰，畫裡風雨中從地面挺出
的岩石，質量蘊含著堅毅不拔的力度（圖199）。這幅我在前文提到名符其實的「石」
「濤」，十分清楚是陽物崇拜的自我形像——足以解釋缺少畫家題跋之不尋常。1702
年畫冊的一開則展現截然不同的慾望想像：畫中石濤自況的人物呼應著二百年前沈
周的繪畫，正登上斷崖俯瞰水面（圖200）。陡坡與右邊樹木組合成畫面中心的三角
形，將人物推近頂端，他的手杖成爲全幅的最高點，它同時——恍若一竿長筆——是

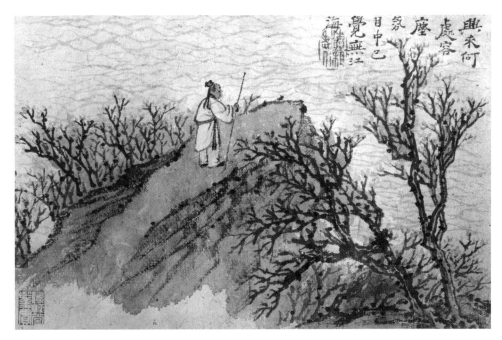

圖200　〈策杖遠眺〉　《望綠堂中作山水冊》　1702年　紙本　水墨或設色　全8幅　各18.6×29.5公分
第8幅　紙本　設色　斯德哥爾摩遠東古物博物館（Östasiatiska Museet, Stockholm）

圖像的本源。「興」是兩句題詩的第一個字：「興來何處容塵氛，目中已覺無江海。」

　　然而，山水中的慾望議題，並不總如這兩幅畫所展示的那麼狹義或隱喻式。本章主題的特別重點，在於對「不連貫」──即與筆墨美學（如古法中奉為圭臬的「氣韻生動」）之決裂甚至徹底否定[39]──之愈感關注，約自1700年起在石濤畫中（非限於山水）不時出現，至1705年已成為他全部創作的特徵。這一點向來被視為其畫藝衰落的證據，並歸咎於市場的商業壓力及/或體力衰退。[40]我相信，這個問題在石濤眼中完全相反，可作如下陳述：他面對未嘗稍減的商業壓力與身體不斷虛弱，如何適應？什麼是必要的而什麼又是多餘的？

　　首先關於商業壓力的脈絡：在石濤的年代，劣拙、濫造、粗野，長久以來在「真」的論述中已佔有穩固地位。對於禪宗畫家而言，它們將具有哲學嫌疑的幻覺技巧召喚和摧毀。按照道教的傳統，它們被視為破除世俗、釋放童心、棄絕知識的成果：「愚去智生，俗除清至也。」[41]法，換言之，既能也不能：它是了悟真我的潛在障礙，因而妨害了「真」。這古老的恐懼於十七世紀公安派文學理論中重新激揚，對石濤影響至深。[42]他在繪畫方面針對機巧、用心、約束、自制的相應抗衡，形成自然即興的創作。這些形式初見於約1700年為弟子吳基先所作畫冊，其中的簡筆、

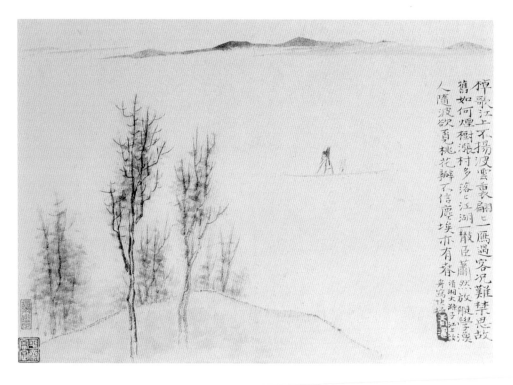

圖201　〈江上放舟〉　《爲吳基先作山水花卉冊》　1700年　紙本　水墨　第7幅　19×27公分　北京　故宮博物院

線性、畫面布白、渴筆法等，都可以在當時徽州繪畫裡找到蛛絲馬跡。[43]全套畫冊以他熟稔的閒散美感模式爲特點，意圖明顯爲了產生震撼。石濤樂於在其中幾開營造不和諧的空間關係：前景被中景的懸崖襯托而往上突出，中景本身則減省得幾乎只像個剪影；或者可說是由中景完全掌控了畫面。在其他幾開，他追求一種不平衡的晃動，就像畫作的空間結構已經被淘空外形；乾筆皴擦與濕墨的醒目輪廓並置。有時候，母題只是暗號：並非舟中人，而是代表舟中人的概念符號（圖201）。如此多變的風格手段，猛然驅使我們一方面對於傳統圖像的注視，另一方面是對於造型的原始詩情之體悟。這顯然結合著書法與繪畫，無怪乎石濤在其中一幅的題跋中，要與唐代書家顏眞卿的剛直書風相比。此外，我們也看到石濤若不經意地實踐了公安派的假設，認爲表現技法於揭示眞我方面功過相仿。

　　以上論述大致接近這部畫冊的意圖，但還有其他非關乎意圖，而在大滌堂產品模式中有其脈絡所在。雖然我們通常很少得知石濤作畫日期，卻知道此冊完成於1700年的正月十七日──正好是爲吳與橋所作重要的《溪南八景》完成之後四天，也剛在一個月前爲同一委製任務的首部分畫出極富雄心的巨製《南山翠屛》。繼兩件滿足了富有主顧特殊要求的精心結構和高度幻覺性作品之後，接著是一件爲大滌堂

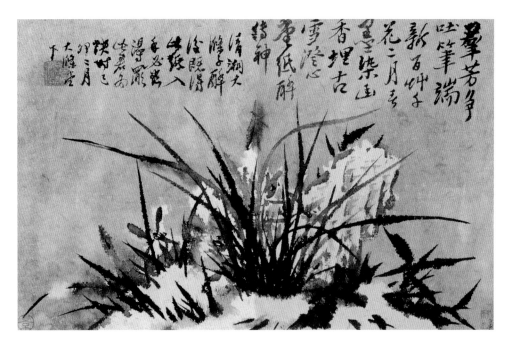

圖202　〈蘭花〉　《山水人物花卉冊》　1699年　紙本　水墨或設色　全12幅　各24.5×38公分
　　　　第2幅　紙本　水墨　上海博物館

中人之作，石濤因此得以擺脫種種限制，可以先按自己意願來畫（雖然此作未必無償）。此處對於我的論點尤為重要者，是自由或抗拒產生的愉悅，乃在乎他自我沉醉於將軌跡轉化為痕跡、工作轉化為遊戲、生產轉化為消費的物料——水墨、紙張、毛筆——的感官投入之中。石濤對物料的熱衷常在題識裡找到端倪，以1699年繪於澄心堂紙的畫冊中畫蘭一開為例，題跋的結語如此宣示：「清湘大滌子醉後既得此紙，入手必恐得罪此君為訣！」（圖202）在其他許多同類畫作中，他將觀者注意力導向「內府紙」或「羅紋紙」的精良品質，有些作品則相反地表達對材質不滿，包括因為用紙過新而未合其筆意、[44]紙質不佳而阻礙其筆趣、[45]或紙太新故而畫作須十年才得熟成。[46]他喜歡的紙並不常有，而且別人送來的紙也不由他控制（只要是紙而非他不喜愛的絹或綾）。至於用墨，他似乎可以任意潑灑來獲得特別樂趣。另一件斑駁壯麗的松竹意象的「醉筆」畫上寫道：「一錠兩錠墨，千年萬年枝！紙短與寬處，藏之四句詩！」（圖203）每當使用的筆與眾不同，無論禿筆、羊毫或古筆，他總要說明。[47]

　　這種偷安的喜悅，無疑會發生於各種不同背景之下——在沮喪的時刻、當屬意的客戶光臨、當感到為自己樂趣而作畫等等——但我們通常無法得知一件「拙」作與生產模式的關連。另有一個值得注意的例外，是我在第八章結尾提到1703年為重

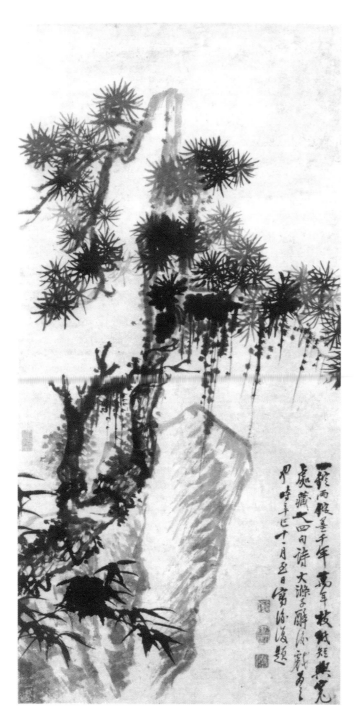

圖203
《松竹石圖》
1701年
軸
紙本　水墨
93 × 46公分
上海博物館

要仰慕者劉氏所作畫冊的一頁：一件似乎失敗的驚人粗拙畫幅，打斷了石濤技藝的
一貫品質（見圖154）。然而題跋中諷刺的揶揄卻教人躊躇：「此道有彼時不合眾
意，而後世鑒賞不已者。有彼時轟雷震耳，而後世絕不聞問者。皆不得逢解人耳。」
該畫令我們卸下心防，對石濤技藝的質疑倏忽間轉為對我們自身判斷的疑惑。石濤

說：再看看：就足以令人在第二次審視中明白自己預料錯誤。這是石濤的「貧窮藝術」（arte povera），是利用末技創造的圖像——潦草的筆觸、單調的重複、符號般的樹木與建築——在筆墨隱喻的層次上一敗塗地，但在物料消耗方面卻越軌地大獲全勝。

　　體力衰退加強了石濤傾情於這種取向的興趣。李克曼（Pierre Ryckmans）曾指出中國藝術發展的三個典範階段：畫家最初由創作「生」的、未成熟、未經學習的作品爲開始；及後，他會達到完全熟練；但到了晚年，他將能夠重返至「生」——自圓熟中脫胎出來的簡練的「生」。[48]這並非一種循環而是螺旋狀的發展模式，我認爲有助我們不偏不倚地審視石濤最後幾年的畫作。然除此之外，還有其他。喪失控制能力固然不幸，但石濤將它變爲轉機；它給予石濤探索的慾望，從而爲釋放和反抗「氣韻生動」理想所隱藏之限制提供藉口，後來比他年輕許多的高其佩也用指畫進行同樣作法。石濤與高其佩的方向開啓了「怪」的美學，成爲十八世紀繪畫的一項最重要發展。這個趨勢每被古今中外評論家視爲衰落，他們堅持作品中的筆墨審美標準而對此加以否定（正如將女性畫家作品判斷爲成就有限）。從心靈自主的私密象限來重新評價石濤的貢獻，能夠爲更正面的論述提供基礎。

　　到1704年，對於更直接甚至粗野表現的興趣，幾乎已滲透了石濤的大部分作品；終於在1707年，他增添一方「東塗西抹」印。雖然本書附圖的所有這時期畫作都可以證明這個轉變，但只有其中兩幅——1707年的《花卉圖冊》之一開（見圖220）及1707年描繪黃山的強烈深沉畫軸（見圖版15）——可以完全顯示他準備邁進的程度，是爲同類作品的代表。[49]他按一貫作風改用的較粗糙或吸水性強的紙張，質地會因清晰水痕或墨色自由滲化而突顯。1706–7年間好幾件畫作的用紙，都有粗紋布的印痕而不是常見的竹簾紋。他把毛筆飽蘸墨汁，或讓墨汁在筆上乾涸，甚至使用禿筆或粗糙的筆。筆觸成爲印記的重心，描述功能轉而淡化；母題扭曲作醜陋強勁的形狀；氛圍與情韻是畫面物質之中首要的營造；構圖往往是近乎隨機地以零碎單元並置，或像撕被的紙片一樣有著不齊整的邊緣；題詩通常限於聯句或單句，因而孤立突顯，讀來別有直率的力度。書法方面也不乏呼應，例如他在1706年啓用的鑿刻式新風格。

　　石濤當然明白自己承擔的風險，他在1707年寫道：「打鼓用杉木之椎，寫字拈羊毛之筆，卻也一時快意。千載之下得失難言，若無斬關之手，又誰敢拈弄悟後始信吾言。」[50]此段文字清楚顯示石濤慾望的私密象限正屬於都市類型，與生產和消費圈緊緊相繫。由於無法擺脫它的圍困，石濤就像許多畫家、文士一樣，在其中爲自己創造了一片私密空間，以尋找個人愉悅及消費者需求的交點。他的生存無論是心

理上或經濟上都必須堅信自己是都市裡飽受壓迫的錯置文人，因此把自己處境看作苦難與挑戰的更迭。在社會本質的最私密深處，石濤徹徹底底是那個世界的產物，這實在令人難以想像，因為若然承認這一點，將使其身分認同的轉圜基礎摧毀殆盡。

屬於自己的時刻

石濤的「奇」，它的執著形式雖以慾望為中心，但當其轉向內省之際，情韻卻取代了這個中心地位。情韻是他作為明代詩人畫家傳統的一部分，其承傳可上溯至沈周，在為劉氏作畫冊一段題跋中徹底呈現（第八章有較完整的引述），他這樣寫道（見圖145）：

> 詩中畫性情中來者也，則畫不是可擬張擬李而後作詩。畫中詩乃境趣時生者也，則詩不是便生吞生剝而後成畫。

這番抒情繪畫的宣言恰如其分地出現於所題圖像，連同它的書法用筆，皆明確地召喚著深受沈周推崇的倪瓚，他是在畫面空白處盡情題詩的先驅。[51]不過，如同前文指出，石濤的術語以至審美立場均源自晚明公安派文人。不論畫家從一首詩或作畫過程為起點，目標都不外要如實提升來自個人「本性」和受世俗「利益」所激發、同時被畫家化作繪畫核心表現層面等種種事物的體認。正如慾望一樣，情韻是不容征服與不可剝奪的：「真」見於毫不牽強的自然反應，足以全無滯礙地轉化為表情，凝聚成視覺化的時刻。石濤追求屬於這時刻的徹底個人的特性，使他像許多早期現代畫家一般，傾向以畫中人從事私人活動或沉思默想的專注靜止意象；而我們觀者，再將這種專注延伸為整件作品的特質。專注以「真」的角度來說，是隱匿的消極措施，它假設了觀者可運用重新建構的詮釋來補足其實尚未揭示的部分。

然而，石濤大滌堂時期作品中的抒情時刻除了透過專注，也來自非常不同的邏輯：安全感的邏輯。中文的「安」字，有著穩定、和平、安寧、靜止、休養等意義；也暗示了緩慢溫和的活動，以及長期的持續。慾望暗示心靈動力的流通運轉，「安」則暗示它的守藏靜止。[52]「安」也可指經濟保障：這是石濤在1706年的梅花詩中輕鬆談及可以「安」老時的措辭。我們猶記得他對江世棟的懇求（節自信札17）：「早晚便中為我留心一二方妙，不然生機漸漸去矣。」在石濤所處的都市環

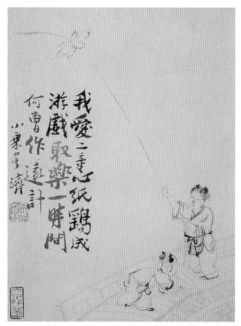

圖204　〈二童放風箏〉　《花卉人物雜畫冊》紙本 設色 全8幅（附對題）各23.2×17.8公分 第6幅及對題
　　　　普林斯頓大學美術館（The Art Museum, Princeton University. Museum purchase, gift of the Arthur M.
　　　　Sackler Foundation.）

境，不安全感的威脅深據其心：即使富人也得承受風險，有時甚至破產。「弟自前
歲誤墮坑阱中，先人所遺盡爲烏有。因自號爲三在道人，僅存田宅與此身，餘者俱
不可復問。」[53]張潮在1701年如此自道時，已不再是1690年代刊刻《檀几叢書》與
《昭代叢書》甲集的出版富商。「安」的另一組（口語的）涵義——安置、安居——
也通行於石濤的時代：張潮經歷劫難之後，富有哲思地形容自己處境是獲得了眞正
學者般「安貧」的機會。[54]在石濤繪畫中，可居性的語義也是抒情時刻的視覺造型
一部分，包含穩定的情韻及氛圍。[55]專注藉由向心力量而加強了從容內斂與無限持
續的孤寂：它在前譬喻的層面上打破時間壓力（經濟時限之下作畫），並克服僞裝行
爲中隱藏的自我意識的喪失；它雖則短暫，卻使那一時刻轉變成爲心靈家園。這不
是宗室遺孤渴望的宮殿，而是早期現代中國商品社會疆域內，無數孤絕的都市居民
所追尋的相同安居場所[56]——利用倪瓚作爲僞裝在此變得如此可居，故而不再是僞裝
之地。

　　專注與短暫安全感的關連在石濤作品中由來已久，但只有到1690年代中期他才
開始賦之予主要經濟脈絡，如同罕見的兒童橋上放風箏圖像中所示（圖204）。題詩
首兩句寫道：「我愛二童心，紙鷂成游戲。」第三、四句關乎他自己的處境：「取
樂一時間，何曾作遠計？」顯然，我們在1703年冊頁上見到的那種專注，是一種自

覺的選擇，一種重返至未曾異化的「童心」（李贄鍾情之概念）中的烏托邦式回歸，它背棄慾望而將工作化爲遊戲。兒童畫頁的對題是黃雲應畫主黃又之請而寫的醒世題詩，以諷刺言論將「遠計」與政治野心相提並論，在涉及其自身命途、贊助者的人生大計、畫家的京師遭遇等方面都同等恰當：

布衣牙步上青天，何異兒童放紙鳶？

忽落泥中逢線斷，爭如不被利名牽。

然而，對於石濤本人，經濟焦慮在1695年已經取代了政治焦慮：他的「遠計」更有可能是關於大滌堂的生意；他沒有試圖「上青天」，而是創造經濟獨立的條件。（須指出，兩人都使用了可計算風險的概念。）四年之後，在一個風雨湖邊專注於拉起上鈞魚兒的漁父圖像中，經濟脈絡就變得相當清楚（見圖版4）：「水雲交際，漁翁活計。以手穿魚，雨風色麗。」詩後的注腳解釋了當天他在湖畔看到此實景，但其中當然也有僞裝自我再現的元素。對於畫家及漁夫兩者而言，安全與獨立都有賴於對經濟事務的穩健支配和專注。

然而當大滌堂業務日益鞏固之後，安全感與專注的關連便呈現全新局面。我不只一次引述過石濤在1701年末《因病得閒作山水冊》裡滿腔抱怨的議論，說明因業務所需被迫於品質妥協。在經濟方面，他的恐懼在於確保即時經濟安全的需求正逐步腐蝕他積存的道德資本。不過，就此冊的十一開繪畫而論，他仍毋須針對腐蝕採取行動，和「借此紙打草稿，而識者當別具珍賞」。這些沒有題跋的畫作著實令人詫異，非由於形象大膽而是因爲緊湊的法則，每一幅都以此建構了獨特的氛圍與情韻，創造出石濤最令人難忘的專注意象（圖205）。畫頁對往昔圖像的呼應、對熟悉地點的暗示、對野逸生活的召喚、對追憶的種種聯想，尚未能藉任何生平經歷加以解釋。它們在自我論述方面並非完全難以理解，只由於在如此普通的層面上清晰闡述，以致氛圍和情韻都變得神祕莫測：我們沮喪之餘，將其歸因於不傳之祕，且不自覺地推展至實際上由我們創造的私密自我中。如此一來，我們忽略了此中的時刻無論關乎追憶往昔、新近經驗、或想像的處境，都脫離一貫的推論角色。正常的運用可稱爲策略，亦即或多或少對於強化「至人」的形象，又或是石濤在當時有效的天命敘述中爲自己所設定位置的明確計劃。氛圍和情韻在此召喚著自足及即興的時刻，已交付非譬喻性自我。無從辨識的回應與不曾完整的暗示，令私密得以取代石濤用繪畫建立的符號學執行框架外的主體，而省略地呈現。在題跋的脈絡裡，專注揭示了它本身作爲對策，讓私密用以抗衡那無法逃避與隨時降臨的開放市場之不安

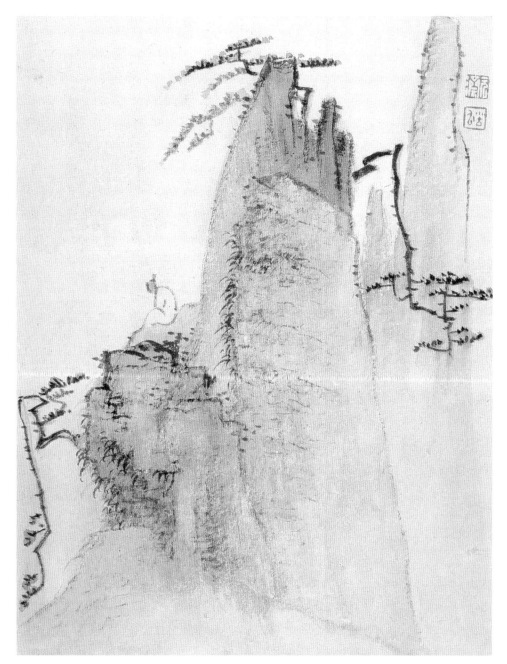

圖205 〈松崖獨坐〉《因病得閒作山水冊》1701年 紙本 設色 全10幅 各24.2×18.7公分 第1幅
普林斯頓大學美術館（The Art Museum, Princeton University. Museum purchase, gift of the Arthur M.
Sackler Foundation.）

全感。[57]

　　雖然市場在此狀況下被擱置延後，這對於正常必須追逐市場的畫家來說是罕見
的奢侈；但專注是一種即使在正常受抑制下都能發揮的私密抵抗策略——即通過揭
示的時刻跳脫了對自己道德資本的必要複製，以及補償偽裝裡包含的心靈孤寂。當

然，專注也是石濤其中一項慣技，是古典詩意圖的必要成分。李白、杜甫、蘇軾的「我」，可藉此靈巧地代入石濤自我參照的人物。他的文人生活情節改編版內，許多描繪詩人結伴的詩意圖中利用的戲劇性，已在第二章討論過，這些偽裝誠然為此提供各種可能性。不過，當畫上只有詩人獨自出現時，石濤總是將這形象推向專注的另一個極端。與放風箏圖同屬1695年畫冊的《陶淵明像》，雖然無法準確地說是古典詩意圖，卻也宣示著這種全神貫注：柳樹下的詩人舉起左手聞嗅著滿握的菊花時，右邊的衣袖因為忘神而垂落（圖206）。通常省略的鼻孔以墨點標示，另一濃黑點墨代表瞳孔，實際上暗示其提升的體認。詩中關鍵的詩句令人想起陶淵明的名句，正是以專注為主題：「人與境俱忘。」然而，畫冊中另一開——兒童放風箏——提醒我們，此人是職業畫家，該地是揚州這個商業都市。

在此後的古典詩意圖冊，這類專注詩人的形象經常出現。蘇軾出神地立於樓閣上，樓閣為低矮建築所環繞，建築為樹木所掩，而樹木又被迷茫煙霧所包圍（圖207）。一條小徑從我們的空間朝向迷霧前進，使我們能夠視自己為圖像中的「我」，即浮現於霧海中小島上的詩人。雖然它所圖繪的詩原有故事角色，敘述的是中秋之夜的漫步情景，但畫作卻對應著黃昏後回到家中的沉思時刻。它以「明朝人事隨日出，恍然一夢瑤臺客」的思想——事實上是跳脫對策的專注寓意——作為終結。這個出自圖寫東坡四時詩意冊的圖像，完成於當年歲末。畫冊最後是一幅心靈抑制的肖像，詩人正向前而行，雙臂垂落及彎曲的身軀洩露著他的氣餒；框架著其行進路線的尖削梅枝，自前景的蘊藏有若緊繃肌肉般潛能的巖石塊面延伸而出（圖208）。詩句部分如下：

> 東鄰酒初熟，西舍豕亦肥。
> 且為一日歡，慰此窮年悲。
> 勿嗟舊歲別，行與新歲辭。
> 去去勿回顧，還君老與衰。

石濤的圖像解讀涉及最後兩句詩：他回首發現自己已然老去；雖年老卻仍未被擊倒，因為氣餒的人物被固定在不屈的倖存者、巖石、竹樹、梅花組成的意象所賦予力量的構圖之中。他的頭頂上方，在畫頁左上角，一段終結的題跋將這畫作編入石濤生平的經緯。他提到當年歲暮，畫室裡有一部裱好的冊頁可供使用，在大滌堂外風雪大作的時刻，他用蘇軾描寫時序的詩篇繪完每一頁。我想當時的觀者會將這個突出的情境，聯想到年底之前他必須了結一切未償債務，以致年終的最後幾天十分

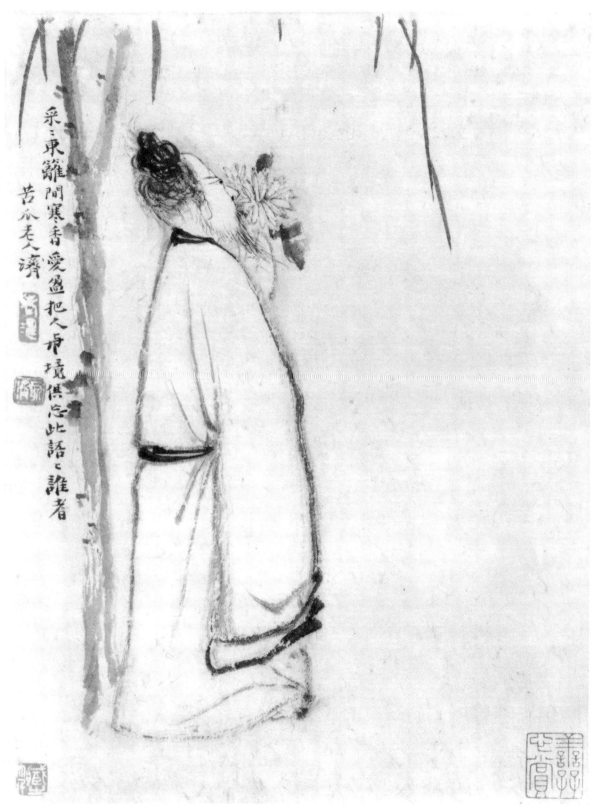

圖206　〈淵明嗅菊〉《人物花卉冊》紙本 設色 全8幅（附對題）各23.2×17.8公分 第5幅
普林斯頓大學美術館（The Art Museum, Princeton University. Museum purchase, gift of the Arthur M.
Sackler Foundation.）

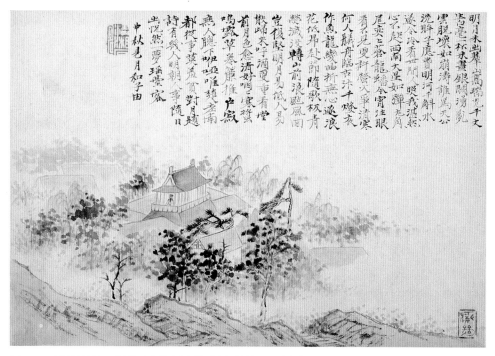

明月未出群山高，瑞光萬丈生白毫。
一杯未盡銀闕涌，亂雲脫壞如崩濤。
誰為天公洗眼明，應費明河千斛水。
遂令冷看世間人，照我湛然心不起。
西南火星如彈丸，角尾奕奕貪龍蟠。
今宵注眼看不見，更許螢火爭清寒。
何人艤舟臨古汴，千燈夜作魚龍變。
曲折無心逐浪花，低昂赴節隨歌板。
青熒滅沒轉山前，浪颭風回豈復堅。
明月易低人易散，歸來呼酒更重看。
堂前月色愈清好，咽咽寒螀鳴露草。
卷簾推戶寂無人，窗下咿啞唯楚老。
南都從事莫羞貧，對月題詩有幾人。
看取明朝恨人事，匆匆殘夢夢瑤岑。

中秋瑞月和子由

圖207　〈中秋賞月〉《東坡時序詩意圖冊》　紙本　淺絳　全12幅　各20.3×27.5公分　第9幅　大阪市立美術館

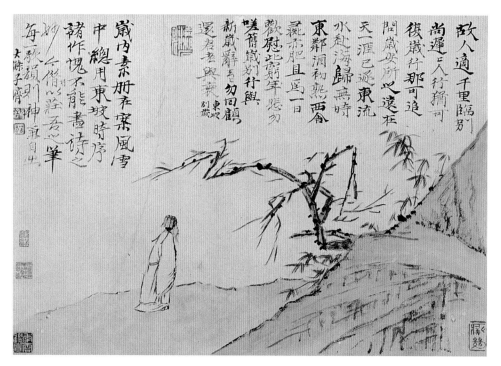

故人適千里，臨別尚遲遲。
人行猶可復，歲行那可追。
問歲安所之，遠在天一涯。
已逐東流水，赴海歸無時。
東鄰酒初熟，西舍彘亦肥。
且為一日歡，慰此窮年悲。
勿嗟舊歲別，行與新歲辭。
去去勿回顧，還君老與衰。

歲內素冊在衆風雪中總用東坡時序
諸作愧不能畫詩之
每一原韻則神更日出
大滌子齊

圖208　〈別歲〉《東坡時序詩意圖冊》紙本　淺絳　全12幅　各20.3×27.5公分　第12幅　大阪市立美術館

忙亂：這件易於銷售的畫作，並非不可能是直接或間接地爲石濤自己或某主顧所償的雅債。循這個觀點來看，人物那太過於適切的沮喪確認及解釋了交易的框架，也由此揭開超越交易的私密象限。

然而這些畫頁意象，全都無法與《廬山觀瀑圖》中央專注圖像的威力相比擬（見圖版12）。我們熟悉的李白/石濤畫像背向觀者，他轉身離去的身影，由於與獨坐沉思的第二個人物缺乏互動而益見突顯。雖然傳統主題中也有觀瀑的圖像（因此作品冠以傳統但不準確的名稱《廬山觀瀑》），但畫中李白卻如望著鏡子般俯視迷霧，無視壯觀的山體而陷入自我省思。我前面論證過的道教「一」的圖像，由此深植於心靈孤寂的個人性複雜意象之中。詮釋學對自我的解釋可以部分說明這個現象，它將人物裹於雲霧的雙腳作爲這位方士異類性的譬喻而召喚起李白的「石鏡清我心」。然而，當譬喻完成它的詮釋之後，專注、抑制、孤寂依然存在。對於剩餘意義，更具效益的依然是經濟脈絡，在石濤的題跋有所確認。石濤不但以李白面貌，也以作品熱賣而昂貴的郭熙面貌出現，幾乎會令人想到僞裝的經濟學。按照這觀點，產生效力的似乎是「眞」，在石濤自我隱匿的專注方面之運作，並不亞於其自我呈現的戲劇性。一切都統攝於不朽的穩定和無與倫比的安全感之下——但這安全感只限於此時此刻，它注定是短暫的。

跟古典詩意圖之明顯僞裝相反，與石濤自己舊詩有關的畫作，開啓了更微妙的記憶裝扮的大門。專注在追憶繪畫裡也經常扮演主要角色，將記憶放大或聚焦，《廬山觀瀑圖》甚至可引以爲例。也許人們太容易聯想到石濤早年與喝濤遊覽廬山的私人暗示，雖然毫無證據顯示石濤心懷往事。從譬喻的角度，由此而推論那份回憶（青年、旅行）是對現在（老年、家庭、事業的束縛）的逃避，只差寸步之微；而朝另一方向將此看成與過去（佛教）的重新結盟以便適應現在（道教），同樣也距寸步——兩者皆導向索隱學的詮釋。不過，這仍然遠不足以充分說明記憶在《廬山觀瀑圖》及其他明顯有追憶取向的畫中的角色。鑑於石濤的記憶是其道德資本的貨幣，經濟問題從來不曾遙遠。至於記憶再現，也是以「安全」爲關注焦點，藉由專注之對策而再度達成——即深入記憶到達令其可居的程度。基於此，我們可將《廬山觀瀑圖》作爲僞裝的追憶繪畫來提出，它把個人經歷中一個關鍵的時刻轉化爲不安全感私密象限的可居場所。

前文關於宗室遺孤主題中介紹過的《溪南八景冊》（約1698–1700），集合了好些這類明顯屬於回憶脈絡的更爲專注人物，與畫上所題的舊詩相對應。畫冊內有半數是追憶石濤1680年代居住南京城南外時，在近郊周圍的出遊。該處寺院滿佈，其中最重要爲石濤自己的長干寺；地區中心是名爲雨花臺的丘陵（參見他的夢境），他

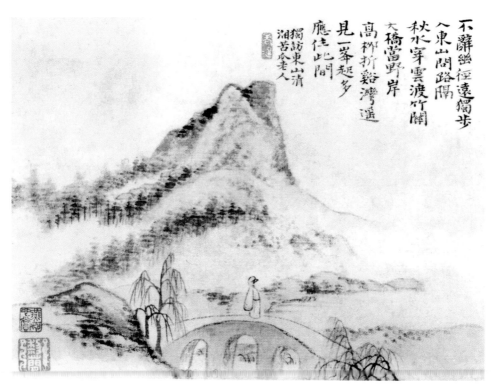

圖209　〈東山〉《江南八景冊》紙本 設色 全8幅 各27.6×25.1公分 第1幅 大英博物館

在第六開中掛杖站立其上俯視四周佛寺（見圖版9）。這首1680年代的詩是對於寺院聲貌以及宗教認同（佛與道）的默想；但他後來作畫時為題詩添加看似平淡無奇的附注，卻引出另一更為晦澀的議題：「予居家秦淮時，每夕陽人散，多登此臺，吟罷時復寫之。」他的黃昏獨自登臨（白天遊人絡繹不絕的景點）[58]在此顯示的藉吟詩而神聖化、藉再現景緻來強調之儀式特質，於畫頁中得以重演。私密的儀式，將他由寺院環境移置到（人散後）獨佔的地點。跟無法擁有的寺院空間相對的，是透過儀式重演所建構的居住空間。可居性的問題在描繪獨往東山（又稱地山）的另一開有鮮明表述，該地位於長干寺東南約三十里外（圖209）：

　　不辭幽徑遠，獨步入東山。

　　問路隔秋水，穿雲渡竹關。

　　大橋當野岸，高柳折谿灣。

　　遙見一峰起，多應住此間。

畫作正是由青色橋樑（通道、移動、移置的圖像符號）與赭色遠山（完全是「安」

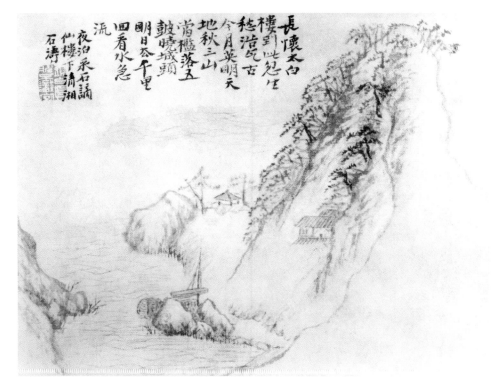

圖210　〈采石磯〉　《江南八景冊》　紙本　設色　全8幅　各27.6×25.1公分　第8幅　大英博物館

的化身）之完美結構所組成。人物風紋不動地站在橋中央山影之下，根據詩文所知
為渴望安居山中的形象，但我們明白這是不可能實現的欲望。然而，畫中圖像的穩
定性與中心人物的專注，實際上跟延伸的譬喻角度互相牴觸；它們拒絕接受沒有可
能的未來，並將山的可居性與安全感引進這片刻間。另一開呈現南京西南長江沿岸
一處遺址：采石磯的謫仙樓，也由於與李白有關而以太白樓之名廣為人知（圖
210）。石濤的詩也許題於1670年代末期：

長懷太白樓，到此忽生愁。

浩氣古今月，英明天地秋。

三山當檻落，五鼓曉城頭。

明日去千里，回看水急流。

隨著「千里」由語言數字變成具有預示性，那二十載往昔情韻在憂鬱詩情方面的直
率，以及對多蹇命途敘述的完美調適，都承擔著更深刻意義。不過，這幅畫再一次
抗拒透過詩的過濾而簡化為此種譬喻性解讀。勾勒海灣邊緣的一道線條捲曲成山

脊，並逐漸變爲山脈的分水嶺。藉由這種手法，海灣的虛與山體的實，掛著風帆落
下成水平的泊舟，與窗戶敞開其中看不清沉思人物的樓閣，都緊鎖在穩固、寧靜、
安全的陰陽平衡之中。

我們由各種明確專注的圖像出發，此刻來到一個以詩歌清楚傳達專注而繪畫卻
表現相反的圖像；然專注仍以較隱晦的方式，在石濤不斷重返至特定地點、時刻、
詩作的追憶繪畫（包括此幅及其他）中發揮作用。《溪南八景冊》有好幾開畫頁都
體現這個重複母體。例如，他在1707年秋天的《金陵懷古冊》中又重題〈獨訪東山〉
一詩（見圖219）。至於太白樓，重現的是地點而非詩。到1681年時，他已經三度造
訪該處，至今仍存三首紀遊詩篇；《金陵懷古冊》則用另一首詩和不同構圖描繪這
個地點。[59]最後，《溪南八景冊》的一開，圖繪一首1650年代中期作於湖南洞庭湖
南岸岳陽樓的詩意（見圖82）。如同前文所述，此詩的另一幅配圖出現在爲黃吉暹
所作的畫冊（見圖81），但同樣場景又見於描繪李白詩意的《野色冊》中（圖
211），以及附有李晉傑詩作的《唐人詩意冊》。這四幅畫——可能還有更多——共用
了相同的基本構圖。

記憶是石濤道德資本的貨幣，但他在花用之同時也能從中尋找到安全感。他的
憶舊，表面上只是對現實的逃避；在更深入的層面上，它們是讓當下變得可居的補
充辦法。儀式化重演，我們在雨花臺（「每夕陽人散，多登此臺」）及太白樓（「到
此忽生愁」）畫中曾視之爲再現特定時刻的脈絡，此際已呈現爲繪畫行動本身的脈
絡。當他從委製到委製、由僞裝到僞裝之間轉移時，就像巡迴的想像工作者般無止
境地複製著道德資本。攜備如此輕裝行囊，他將每個被迫的勾留轉化成爲可以安居
的家園。

大限

> 往日招尋慣，孤棲失兩城。
> 里言難眾喻，狂賞出心誠。
> 從此西州路，含愁那忍行？[60]

<div align="right">李驎〈哭大滌子〉四首之一，1707</div>

石濤辭世造成揚州都市山水的損失，使李驎不勝傷悲。這都市的一部分已經消
逝，它同時屬於揚州私密交遊空間的一部分——私密的意義我在此闡述爲「難眾

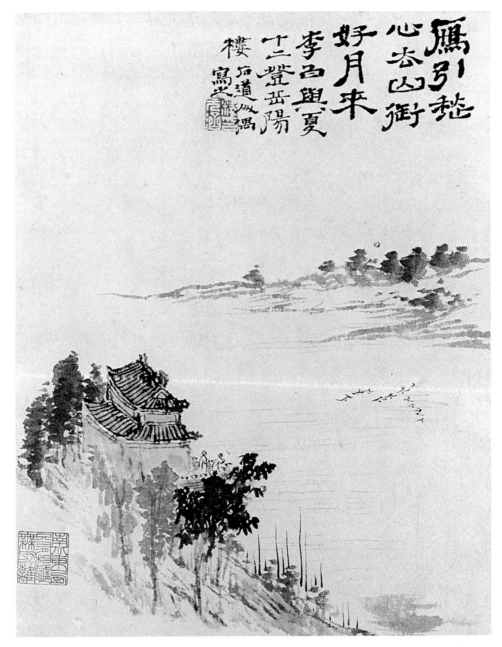

圖211　〈李白《與夏十二登岳陽樓》詩意圖〉《野色冊》紙本 設色 全12幅 各27.6×21.5公分 第1幅
紐約 大都會美術館（The Metropolitan Museum of Art, New York. The Sackler Fund, 1972 [1972.122].）

喻」。李驎輓詩揭露了都市經歷的陰暗面：石濤的「孤棲」，以及李驎少數揚州摯友
中的一位身故後所遺留給他的孤寂。李驎是居住興化期間透過族弟李國宋而初聞石
濤其人，1697年冬天兩度過客揚州都試圖自薦拜訪，但石濤因病重無法接見。石濤
或許沒有遠赴興化回禮，李驎卻在1698年爲了躲避家鄉一帶洪患而移居揚州近郊。
「公聞予至，出城訪予，予明日過公精舍」，我們據李驎紀念首度造訪大滌堂的〈贈

石公序〉得知其詳。他再以一組輓詩悼念石濤，恰好在十年之後。我在第五章曾大量引用〈贈石公序〉中關於石濤身爲王孫畫家的典型象徵特性，然而，文章結尾對赤裸情感的堅持，超越了政治脈絡：

> 噫！予亦先朝元輔之裔孫也，髮雖種種，而此念尚存。一見公不知涕泗之何從而嗚唈不能自已。……我家郎君也，何不使我一見？而孰知予之悲以一見而彌深乎？於是目注書畫，相與黯然久之而別。

輓詩和文章蘊含再創造、表彰和紀念，誠如文以誠所謂文人社交的「私密藝術」。[61]但除此之外，它們也揭示李驎對友情的依賴而生發出對都市脈絡中親密社群的內在渴望。

這種都市社群的戲劇化詩學，也是石濤藝術的一項特色。在這個背景下，值得回顧他從遷入大滌堂之前幾年到1693年初移居揚州數月後的一段期間。《爲姚曼作山水冊》一開描繪的答姚曼詩意（見圖62），在秋雨迷濛的寧靜景緻中，石濤由樓閣上層的窗戶望向觀者。樓閣雖遠離揚州，他所繫念的仍是這個都市：

> 感時催朽木，疎雨浸邗溝。
> 意與誰同識，書來破我愁。
> 香生茶鼎沸，花落酒柸浮。
> 遙憶隔谿水，歸雲殿閣收。

在單純的友誼紀念而外，是對友誼的輕柔可觸之氛圍，以及隱沒身分的人物所持強烈若即若離之渴望與視覺化。此紀念因作客畫家與贊助者交往的動力而更形複雜：對於經濟依賴的默認所塑造之親密關係。

信札和禮物（茶、酒）等菁英社交禮儀中極爲重要的元素，是石濤社群詩學中經常出現爲友情標誌的傳統主題，雜見於石濤1697年春在大滌堂最初幾個月間爲紀念特定交誼所作的六首詩組。詩篇雖然作於不同場合，但他後來將之集中在畫冊內，並如常地爲每一首選用不同的書體。受贈者其中一位，是石濤曾到訪其文星閣的北京翰林學士狄億（見第一章）。另一位是初遇於興教寺、曾爲石濤作傳的南京職業文人陳鼎，其時到揚州來處理文集出版事宜。第三位是在南京以職業書家維生的程京萼，石濤的詩爲表達對他久未涉足揚州的失望之情。第四位是揚州的年輕朋輩項絪，他剛贈送石濤名香與佳茗。第五位身分不明，是即將返回南昌的「知己」。最

後一位汪誠，相信是為業務而正要啓程往福建（這詩原題於一幅送別圖上〔見圖
121〕）；石濤也趁機向北京南下擔任學使的汪誠從父致意。這些詩篇共同繪畫出連
結揚州與其他都市——北京、南京、南昌，以及福建沿海城市——喧鬧的早期現代世
界之中，一幅艱苦經營的友誼圖景。他寫贈汪誠提到：「老去無聊藉朋輩，年來星
散逐波鷗。」又或者，在給程京莘的詩中：

> 廣陵思煞好朋輩，恨不見翁猶我同。
> 高談雄辯耳邊近，身未渡江神已通。

揚州特有的都市景觀——興教寺、文星閣、這裡的大滌堂——成為了職業者百忙中難
得偷閒以維繫友情的生動背景。這些時刻，與拜訪、送別、書信、贈禮等脈絡緊密
相關，其中最極端者更具有李驌文章與輓詩的同等戲劇性：

> 登堂拜揖驚大咲，密移一步快生平。
> 十年淚盡故交散，此地逢君不易評。
> 客裏吟成才八斗，夢中頭白酒千傾。
> 人生適意解眞樂，世事輸贏朝暮情。

詩篇（這一首贈陳鼎）談到自主與親密，以及友伴的互相依賴；然而，如同以上摘
句所示，即使在1697年間，兩人皆面對疾病和歲月陰影下的體能侷限。

到1705年，病痛及衰老已經侵蝕了自主，並在友情上面投下更長的孤獨無依的
陰影。舊有傳統意義出現逆轉，開始是渴望他人的前來探訪。例如，石濤對來自城
外的「飄零故友」滄洲先生於1705年重九日當他抱恙家中不能參加節慶活動時意外
到訪的感動回應。[62]他向石濤展示新詩，最後又問：「碧水蒼山從可得？」石濤回
贈他一幅畫（不尋常感情的標誌）和最重要的是畫上一首題詩（圖212）：

> 老夫舊有登高興，筋力年衰不自由。
> 藜杖撇開樽酒伴，柴門閒煞菊花秋。
> 飄零故友驚相見，檢點新詩亦解愁。
> 碧水蒼山從可得，贈君圖畫與君遊。

詩的開頭描寫孤寂的時刻，然後因訪客前來而消解，但別離又再宣佈它的重臨；石

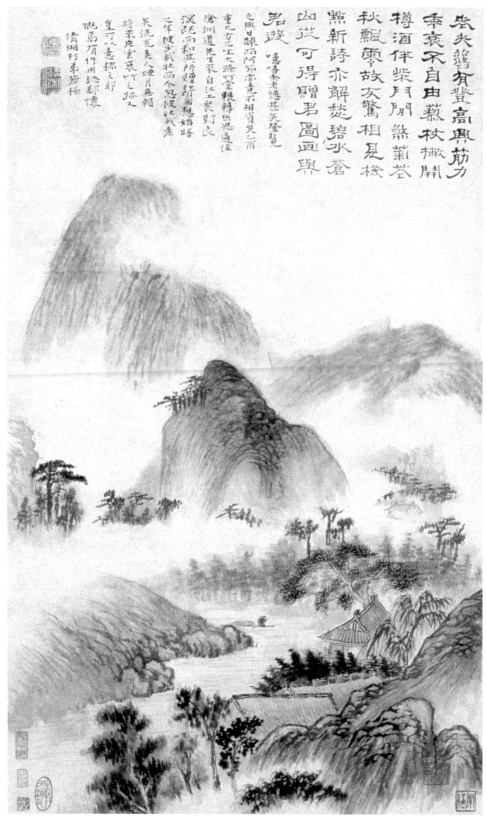

圖212　《重九山水圖》1705年　軸　紙本　設色　71.1×42.2公分　紐約　大都會美術館（The Metropolitan Museum of Art, New York. Edward Elliot Family Collection, Purchase, The Dillon Fund Gift, 1981.）

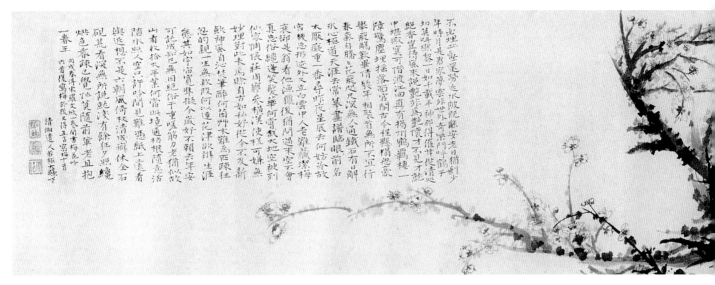

圖213　《梅花圖》1706年 卷 紙本 水墨 尺寸失量 北京 故宮博物院

濤暫時覓得可以推心置腹的知友。此詩所題的山水恰是秋景，山巒矗立暗示著他無法攀爬的高度。這幅濕潤的山水紀念了該年嚴重洪災過後的一次拜訪，雨中穿戴蓑笠的訪客正朝著大滌堂前進。石濤按照文人風尚，將孤寂和衰老視為人生不可避免的一部分。

　　然而，石濤在這番直率的自我再現之後，添加一段冗長注腳，以截然不同的模式重申立場，彷彿詩作必須為更深入的探索而澄清立場：

> 噫嘻，余老憊甚矣。登覽之興日疎，而阿䈁亦竟不相資矣。乙酉重九方兀坐大滌草堂，輾轉幽思，適值滄洲道先生來自江上。聚對良深，既而和其所贈詩，因想始晤之年，彼少我壯，而今忽彼壯我老矣。流光美人，煙月無賴，將來片雲衰草之跡，又豈可以意揣之耶？慨焉有作，用誌鄙懷。

他再也不能離開城中的宅邸，他已徹底受到制約；滄洲則像石濤以往一樣來去自由，從代表外面世界的江河前來，並無疑必獲准進入石濤的內室。年老令他失去獨立，備受孤寂折磨。畫幅與此情境一致：圖像焦點在於來訪的人物，而石濤則隱匿在右下角代表大滌堂的建築之中；是拜訪者選擇前來，石濤只能滿懷感謝。高聳的山巒、廣闊的江河，並非他的心靈延伸，而是外面的世界——最直接地說是環繞大滌堂的揚州城——現已無法觸及。不過，石濤沒有採用一般人預期的用表現衰老的模式——寂寞、哀愁——為結語，卻是對言語本身不能傳達其感受的限制而抱怨。在

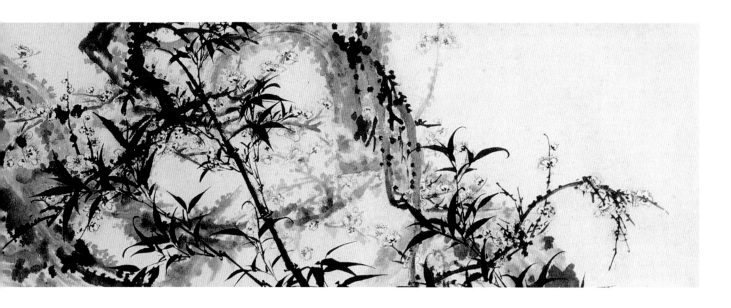

此無法明言的，並非時光流逝或年華老去，而是死亡。死亡正以這種言語侷限出現於石濤的私密象限，並迴盪於異常空虛的窗口中。

　　石濤心情平復後，在城中活動，偶爾出遊。但1706年春他又病倒，再度陷入依賴、等待訪客、會見零散的好友。關於這點，該年春天有十首與所題畫作的強烈求生意象堪相媲美的苦澀詠梅詩組，給我們提供明證（圖213）。我曾據這組詩指出，這是他作爲道士之「失敗」方面的一篇坦誠省思。另有兩首同樣坦白地表述他對年輕男性友朋的觀感，提醒我們石濤在大滌堂歲月乃身處年輕男人之間。首先令人想到他的弟子們，但也有其他──如畫家在《秋林人醉》（見圖版5）中倚偎著的蘇闢──在不同時期擔當固定夥伴：

一日如千載，丰神那得催？
甘從清處絕，香豈待風來？
說豔非爲豔，懷才不見才。
就中堪寂寞，可惜渡江回。

眞有揚州鶴，羈棲一障驚。
塵埋搖落面，官閣古今程。
懸榻思豪舉，飛觴歎畢情。
幾年相聚首，無所不宜行。

必須說明，這些詩篇非比尋常：甚至現存數以百計的石濤詩文中，據我所知並無其他例子如此清晰揭露他對別人的強烈情感。儘管兩首詩的情色格調無疑是接續連貫，但它們都謹守著不同於《大滌子自寫睡牛圖》中的禮節，差異在於慾望對象的年齡和階級問題。由於它們運用了憧憬友情的論述，因此情色意涵變得極為模糊，並（僅僅）可作修辭性解讀。然而，這類文字的稀少，加上詩組的特殊性質──鏡中堅定的私密容貌──最終使這描述的說服力只出現在如此情況：石濤容許慾望在憧憬友情論述之上破裂地浮現，並測試其禮儀的底線。

　　畫家以愛慕少艾為慾望對象，其反面是年老與死亡的逼近。這是第八首詩的主題，重要性不亞於其餘各首：

> 欲辨生涯態，其如宇宙寬。
>
> 準擬今歲好，不賴去年安。
>
> 可託成知己，無因絕俗干。
>
> 重嗟筋力老，猶似故山看。

再者，我認為最重要的不是他實際上說什麼，而是字裡行間的一份不可能性、一個雙重否定、一句詰問、一聲嘆息所指涉的是什麼。石濤窮盡一生嘗試以連串命運的敘述來了解自己生命的形狀，最後也發現了敘述的種種侷限。此刻死去或許可以為故事劃下完美句點，但是沒有理由發生這種事，也情非他自己所願。另一方面，未來是不確定的：安全感憑什麼足以維持？肉體會背叛心靈；故友們或許因遠去而背棄故友。1697年詩中界定社群的相互依賴，已讓位與試圖安於都市社群之反面形態的孤獨求存。因為，這種純粹願望行為在此卷及某些作品中，盤曲的梅幹就是自然的象徵。

　　倘以為對壽終的關注只在1705-6年間才向石濤步步進逼，對我來說是錯誤的假設。貫穿大滌堂時期不斷的病痛，令他經常恐懼死亡將至。我們在他的書信中見到：「群獅心驚久已」、「將謂苦瓜根欲斷之矣」。就在他1701年臥病「怕見苦松夢」的某個時刻，想透過記述其師父和弟子，包括有名與無聞、顯赫與貧困的，來為平生作系統終結。他總結謂：「此十年之內，知交數輩，學太白之歌，頗不寂寞云。」幾年之後，在一個心境類似卻略少惶恐的時刻，他畫了一張酣睡於牛背的自畫像，「以見滌子生前之面目，沒世之踪跡也」。這針對懼怕可能孤獨終老及大滌子將被世人遺忘的兩次意圖終結，預示了1707年秋天一再描述死亡和甚至處之泰然的更為極端嘗試。他直到十月還在作畫：李驎在輓詩中一首提到，石濤最後作品是現已不存

的一部遺贈他的菊花冊。令人驚訝的是，合共不少於六十個圖像的七件紀年或可知年代的作品，可以訂爲七月至十月間所作：五件畫冊（其中三件尚存）與兩件立軸（俱存）。[63]故此，在殃及手腕的長期病痛之後，這最後幾個月稍微好轉時，他仍如常工作。

爲掌握石濤試圖描繪死亡的意義，先要了解傳統如何看待死亡。喪禮中——毋須討論葬儀細節——包含兩個假設：首先，死亡的適當處理是一次回歸；其次，在世者共同確保死者安息。生命的恰當終結，在於靈魂的回歸彼岸與進入安穩圓滿的狀態——正是李驎所稱石濤「親賢瞻隔代」。[64]我們由文獻著錄一幅名爲《墓門圖》得知石濤對喪禮的深切關注，他在畫上題了焦慮的詩句：「誰將一石春前酒，漫灑孤山雪後墳？」[65]石濤1707年秋天不斷以圖像尋求終結的背後，是關於身後的焦慮驅使他對完成自行準備儀式的強烈需要。

他首先在《金陵懷古冊》陷入回憶。我（在第五章）已介紹過畫冊現狀的這個開場圖像，以及畫上題於1680年的哀詩，但這些摘自他紀念遷入南京一枝閣詩組的「閉門語」，值得再次引述（圖214）：

清趣初消受，寒宵月滿圍。
一貧從到骨，太叔敢招魂。
句冷辭煙火，腸枯斷菜根。
何人知此意，欲笑且聲吞。

石濤向我們凝望：其書齋所在的山頂飄浮於月光照耀的迷霧裡，彷彿已經擺脫塵世束縛。此中的分隔，包含這位孤兒的喪失家庭，以及詩成之後的二十五載時空，不過也自然包含他預期自己的離開人世。1680年時，他曾大聲呼喊亡靈歸來；如今，他透過記憶將自己的死亡轉化爲一次回歸。然而，圖像反射著他心靈的抑制、靈魂的僅存、社群安全感的否定。這在描繪荒涼絕境中空屋門窗洞開的另一頁裡更爲清晰；小徑左右可通，卻空無一人（圖215）。詩中沒有解釋圖像中心何故不見人蹤，但通過裡面書信未達的文意，清楚地傳達這位無家者朋輩（並非他）皆盡零落的孤寂感。文字與圖像間的矛盾開啓一片荒寒境域，其中的畫與詩共同暗示著孤獨死亡的恐怖，而詩中的友朋缺席被他自己之不見於圖像所取代，成爲李驎輓詩的預兆。

兩幅枯樹畫像令我們想到他對「苦松夢」的恐懼，也是盼望安居彼岸的全新視覺譬喻。其一描繪的是位於南京近郊據說爲六朝的古松（圖216），[66]像他一樣已「脫盡凡枝葉」。這株樹與皇室頗有淵源，相傳是梁武帝所植，無疑強化了其自我形

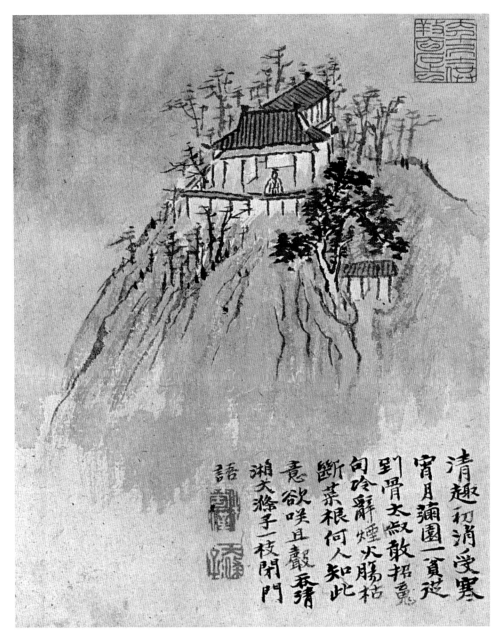

圖214 〈一枝閣〉《金陵懷古冊》1707年 紙本 水墨或設色 全12幅 各23.8×19.2公分 第1幅
華盛頓特區 沙可樂美術館（Arthur M. Sackler Gallery, Smithsonian Institution, Washington, D.C. Gift
of the Arthur M. Sackler Foundation.）

象的關連。題詩將它比喻為放棄證悟終極境界而留在世間消解苦難的羅漢：「貞心歸淨土，留待劫風搖。」1696年《清湘書畫稿》中的羅漢「來世」，於此又再度浮現；正如第十一開描繪真正的枯樹銀杏，跟羅漢自畫像的關連是屬於視覺而非語言的（圖217）。這一株也是南京地區的古樹，自六朝以來便兀立於青龍山巔。[67]他寫

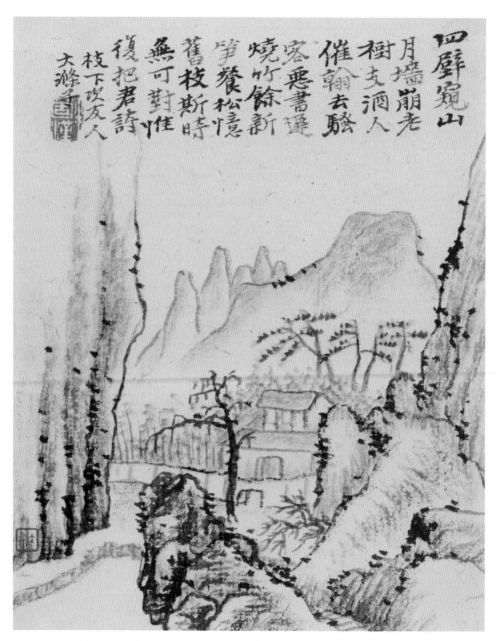

圖215　〈待書圖〉　《金陵懷古冊》　1707年　紙本　水墨或設色　全12幅　各23.8×19.2公分　第2幅
華盛頓特區　沙可樂美術館（Arthur M. Sackler Gallery, Smithsonian Institution, Washington, D.C. Gift
of the　Arthur M. Sackler Foundation.）

道：「偶向空心處」，暗示佛弟子空寂的內心，並「微聞頂上音」。畫冊中也有出行
的意象：例如描繪越過安徽水西山區的旅程，在那裡「下馬長橋步入梯」（圖
218）。圖像則與詩完全相反，只有平靜前行的意境。白雲繚繞山頭，映入觀者眼
簾，掠過石濤然後升起直到他的上方。這些雲朵的長莖靈芝形狀，恍如用以點綴文

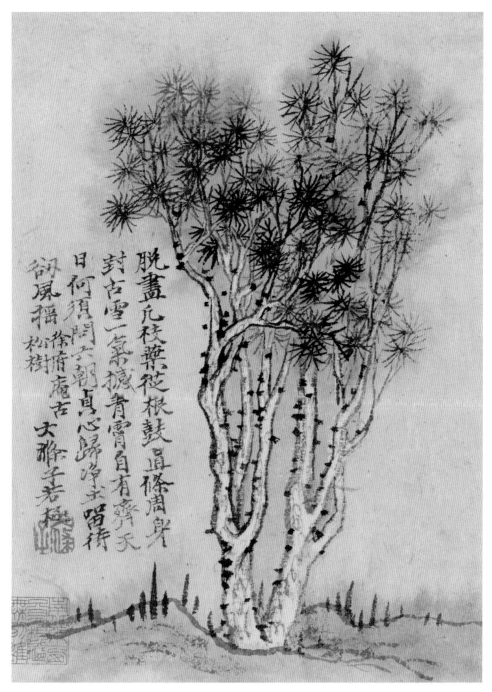

圖216 〈徐府庵古松樹〉《金陵懷古冊》1707年 紙本 水墨或設色 全12幅 各23.8×19.2公分 第8幅
華盛頓特區 沙可樂美術館（Arthur M. Sackler Gallery, Smithsonian Institution, Washington, D.C. Gift
of the　Arthur M. Sackler Foundation.）

人案頭象徵長生的如意。石濤的坐騎走在「莖」上更甚於山路上，「莖」成了另一
條路徑，引領石濤踏上朝向天際幻化成仙的最後旅程。死亡此際對於他——就像鐵
腳道人等許多道士——是飛昇進入雲中。另一開所圖繪的是我們曾讀過的詩，描寫
「獨步入東山」，表達著希冀居住其間的欲望（圖219）。我認為，東山可以解讀為亡

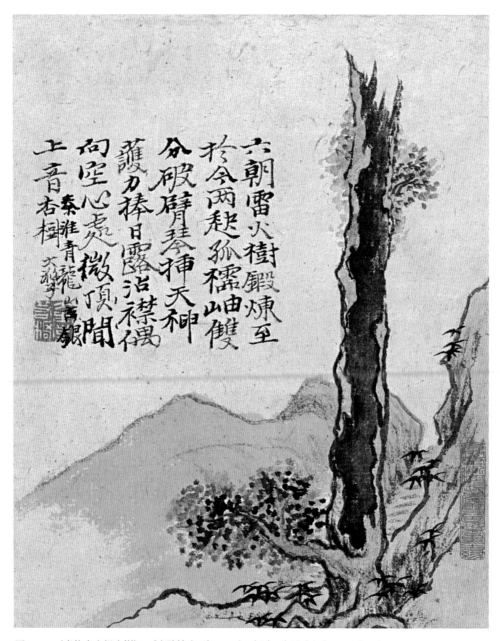

圖217　〈青龍山古銀杏樹〉　《金陵懷古冊》1707年　紙本　水墨或設色　全12幅　各23.8×19.2公分　第11幅
華盛頓特區　沙可樂美術館（Arthur M. Sackler Gallery, Smithsonian Institution, Washington, D.C. Gift
of the　Arthur M. Sackler Foundation.）

靈棲息的東嶽泰山。另一開較平淡地（假如是其他畫冊，人們或會猶疑應否爲主題
裝載如此沉重的意義）描繪洗硯和遠征之前道別主人。畫幅爲整個關連給予視覺造
型，將洗滌用具的堅決行動、意圖挽留的主人、背後延伸遠方的道路等，組合成單
一的母題。[68]

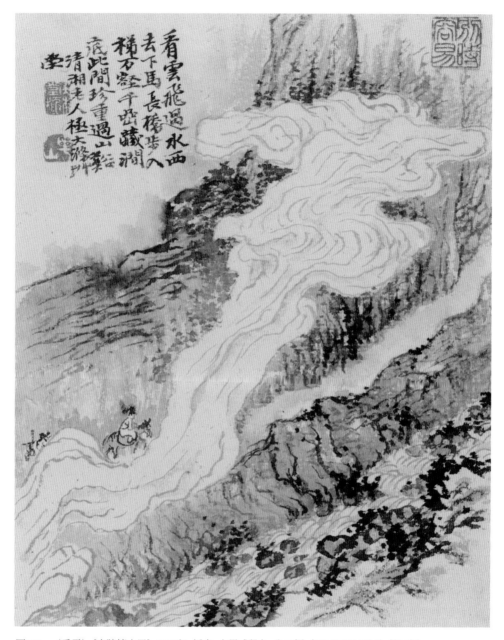

看雲飛過水西
去下馬長橋步入
積万壑千峰藏澗
痕此間珍重過山靈
清湘老人極大滌子
阿長

圖218 〈乘雲〉《金陵懷古冊》1707年 紙本 水墨或設色 全12幅 各23.8×19.2公分 第10幅
華盛頓特區 沙可樂美術館（Arthur M. Sackler Gallery, Smithsonian Institution, Washington, D.C. Gift
of the Arthur M. Sackler Foundation.）

　　一個月後，他仍在尋找作爲終結的譬喻，並逐一試用。他一度回歸黃山的露天
仙蹟「軒轅臺」，將自己寫入令人不安的畫面（見圖版15），又一個強烈的情感符
號。此外，以大膽禿筆描繪了「一花一葉一菡萏」，象徵在阿彌陀佛西方淨土的重
生：「寶相初圓覿面看，西方之民髮鬖髿。」[69]另有「枯根隨意活」——但畫上的

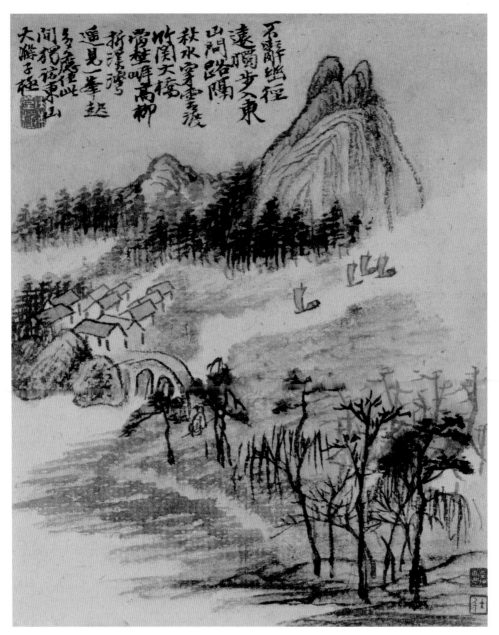

圖219　〈獨步入東山〉　《金陵懷古冊》　1707年　紙本　水墨或設色　全12幅　各23.8×19.2公分　第3幅
　　　　華盛頓特區　沙可樂美術館（Arthur M. Sackler Gallery, Smithsonian Institution, Washington, D.C. Gift
　　　　of the Arthur M. Sackler Foundation.）

枝枒卻瀕臨斷裂（圖220）。終究，石濤對於終結的不停尋覓，與他所聲稱的意圖正
好相反。無法安定、不斷的移置（displacement）都遠具說服力；因為，這並非虛
構的宿命觀點下的獨自求存，那至少還可以找到其意義，這是都市倖存者面對縈繞
以終的孤寂之回應。

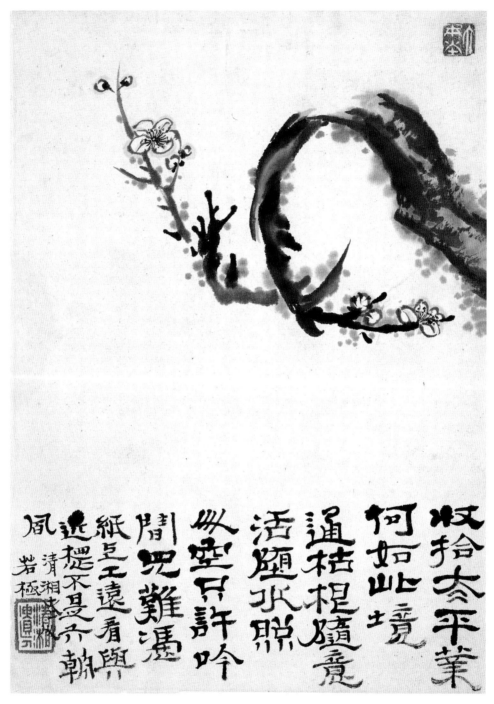

風遠紙閒似活通何收
若提豆見空枝隨拾
極不工難只桔拯太
清 是遠汰許水何平
湘 介看吟聯此業
 朝與 境

圖220 〈梅枝〉《花卉圖冊》1707年 紙本 水墨或設色 全10幅 各32.7×23.5公分 第2幅 台北 石頭書屋

附錄 1

石濤生平年表

此處僅就本書未曾詳列（尤以第四至六章）及索引所缺者提供參考。年份仍舊按照中國陰曆紀年，引用地名大部分可見於地圖3。現存作品若所用特定款印與此處年份牴觸者，一般可視爲本人對其眞僞存疑（當然不排除疏忽無知所致）。據中國大陸圖書館藏珍本、手稿，約有三十六名石濤友好剛被確認，爲其生平研究新添了充實的網絡，加上石濤作品續有新發現，本年表應視爲初稿。[1]

1642

石濤生於明宗室靖江王家，姓朱名若極。其父可能是靖江王朱亨嘉親屬。雖然靖江王府位於西南邊陲省分廣西的桂林城內，但石濤長大後常自稱爲桂林東北七十里許的全州人士。

1643

滿清始祖皇太極駕崩，五歲兒子福臨（1638-61）登基爲順治帝，皇太極胞弟多爾袞（1612-50）攝政。

1644

李自成陷北京，國號大順，旋即棄城予清兵。多爾袞奉順治名義在中國執行清

朝統治，順治帝不久亦抵達北京。中國南方的抗清力量凝聚多處，各自稱帝，統稱
爲南明。

1645

南京爲清兵攻陷。九月，桂林朱亨嘉被瞿式耜指揮的南明隆武帝朱聿鍵軍隊擊
敗，押送福州，後來死於獄中。清剿行動中，靖江王室遭受誅殺，年幼的石濤由家
僕帶離險境，保存性命，兩人繼而遁跡佛門。

1650

多爾袞卒，順治帝重掌大權。

1651

最遲不晚於此年，石濤與庇護人居住在湖北武昌城內寺院中，兩人分別取名原
濟石濤、原亮喝濤。石濤後來稱喝濤爲「兄」，喝濤呼石濤爲「弟」。

據李驎〈大滌子傳〉，石濤一直收集（圖畫？）書籍，此年十歲時才開始讀書。

1652–1654

居武昌。〈大滌子傳〉雖略帶含糊，但似乎暗示他約於此時，在讀書識字之後
及學畫之前，開始研習書法。

1655

居武昌。據後來的畫跋所知，石濤十四歲開始習畫，繪製了（一冊）五十六幅
蘭花。第一位（蘭竹）老師爲曾任縣令後來又復職的陳一道（1647年進士，1661
卒）。其他可能是武昌時期（直至約1663年間）的非正式老師，包括當地書畫家潘
小癡、鄰近的雲夢書法篆刻家兼俗家佛徒梁洪、四川畫僧超仁魯子。

1656

居武昌。

1657

居武昌。可能於此年初南遊，渡洞庭湖，登岳陽樓，抵達湖南省，經長沙至衡
山。其最早詩歌作於此年。

1658

居武昌。

1659

居武昌。

浙江臨濟宗天童系住持木陳道忞（1596–1674）一改原先效忠明朝的立場，接受順治帝召請赴京，隨行包括弟子旅庵本月（1676卒）。同年稍後，當木陳返回南方，旅庵仍留京師。

1660

居武昌。

1661

居武昌。

順治帝因天花駕崩後，旅庵南返，駐足於江蘇南部松江附近的青浦。

1662

居武昌。

玄燁（1654–1722）登基爲康熙帝，由於年少，朝政由鰲拜領導的輔政大臣執行。同年，最後一位明朝稱帝者在雲南被處決，南明告終。

1663

或仍居武昌。

1664

很可能就在1663年末或1664年初，石濤與喝濤一起離開武昌。正如石濤後來所記，二人面對前往東南方的楚（即湖南，當地有臨濟宗天童系的明遺民僧侶社群）、吳（蘇南地區，爲旅庵所駐青浦所在）抉擇之間，選擇了後者。1664年，他們先到江西廬山，寄居開先寺（木陳與此地曾有淵源）。現藏廣東省博物館一部重要的自傳式畫冊或作於此期間，爲當今所知最早的石濤存世作品（見圖47、48、173）。

畫家弘仁（1610–64）卒。

款印：石濤在廣東省博物館藏畫冊十二開的名款中，只用了三種日後沿用的署

名：「石濤」、「石濤濟」、「小乘客」。另有三個此後常見的印章：「原濟石濤」
（連珠印）、「老濤」、「法門」。

1665

1664年末或1665年初，石濤與喝濤再赴青浦，拜旅庵本月門下。但旅庵沒有把
兩人留在青浦，反而要他們遊歷天下（特別是江南一帶）。

1666

他們的旅程可能最早始於1665年，涉足江蘇南部（包括蘇州）和浙江（包括杭
州），再至安徽南部，歲暮間也許已到達宣城。其後數年，寄居各地寺廟。

1667

居宣城，同時小住歙縣。

或於此年間，石濤在宣城參加當地主要文人如施閏章（1618-83）、高詠（1622
生）、梅清（1623-97）、吳肅公（1626-99）、梅庚（1640-約1722）等組織的「詩
畫社」。

他也首度攀登位於徽州的黃山，在一幅重要立軸中有憶述（見圖158）。在山中
與新任太守曹鼎望（1618-93）會面，受委製一套黃山七十二景圖冊（見圖85）。石
濤應太守之邀客居徽州府治歙縣（新安）的太平寺中羅漢寺，曹鼎望請他繪《白描
十六尊者卷》以紀念其爲該寺重修，石濤費了一年多時間完成（見圖155、156）。
當地和僑居他鄉的徽商家族成爲石濤終生的贊助支柱。

款印：《白描十六尊者卷》中署款正式自稱爲「天童忞之孫善果月之子」。

1668

居宣城，偶然下榻歙縣太平寺。

1669

居宣城，亦涉足歙縣和涇縣。此年間登臨宣城附近的柏規山（《石濤書畫全
集》，圖12，第7開）；九月，偕曹鼎望兒子曹鈖再登黃山。歷經三載間歇的努力之
後，此年間完成《白描十六尊者卷》第二卷，爲自藏品。

年僅十五的康熙帝逮捕鰲拜，重掌大權，標誌輔政時期告終。

1670

居宣城。此年或翌年間，石濤（與喝濤？）接管廣教寺及其正在進行的復修工程。

1671

居宣城廣教寺。繪絹本十二屏爲曹鼎望壽（見圖159）。

1672

居宣城廣教寺。

1673

居宣城廣教寺。吳震伯亦寄居宣城，故石濤與其後半生贊助者的歙縣溪南吳氏（其中不少爲俗家佛徒）訂交，應不晚於此年。

此年，開始了每年一度前往木陳、旅庵所駐地的江蘇之行。這次旅途曾逗留與木陳關係密切的揚州靜慧園，時木陳居鎮江（長江彼岸正對揚州處），正健康日衰。石濤在揚州期間，爲原籍徽州的大鹽商閔世璋繪立軸。

同年，曹鼎望卸下歙縣官職。歲末，三藩之亂爆發，嚴重威脅清朝存亡。

畫家髡殘（1612–約1673）卒於南京長干寺（又名報恩寺）。

1674

居宣城廣教寺。三藩之亂於夏秋間達至顛峰；宣城地區爆發農民叛變，石濤被迫逃往附近的柏規山中。他參與廣教寺的重修，在此年或許與佚名肖像畫家合作的《自寫種松圖小照》（見圖版1、圖53）中有所記述。

六月，木陳卒。

1675

居宣城廣教寺，偶然赴旅庵所駐青浦所在的松江地區。

1676

居宣城廣教寺。春，再訪涇縣——此際應新任太守鄧琪棻之邀——並停留至夏季。夏天（？）稍後，第三度（也是最後一次）登黃山。十月，再赴江蘇。雖然此行只能確知揚州一地，但秋天間旅庵之死暗示石濤曾到過青浦。

旅庵卒。

1677

居宣城廣教寺，寺院重修竣工於此年或之前。夏季，浙江鍾郎（1659年進士）來訪，自稱爲石濤父親在明末任職縣令時舊交。根據石濤起初對這番描述的信賴，清楚顯示了：一、他對父親身分並不肯定；二、他不相信生父爲朱亨嘉（不可能曾任此職）。初秋間，再赴涇縣，寄宿水西書院。入秋不久，完成每年江蘇行的最後一次，在蘇州作有紀年詩一首（《石濤書畫全集》，圖12，第4開）。

1678

居宣城，直至春季。

在宣城期間（1667–78），收納四名繪畫弟子：蕭子佩、李永公、許上聞、劉雪溪。

夏天，應邀前往南京城南外雨花臺北的西天寺，途中停頓蕪湖。客南京，或居於「懷謝樓」——顯然喝濤不在此——直至1680年初。

1679

居南京西天寺。夏季，應邀訪南京以南百里外的溧水永壽寺；主人祖琳園林爲歙縣人，同是木陳徒孫。此寺在1680年代可能由祖庵所主持，他是石濤在宣城時認識的響山清溪庵僧人（明復，1978，頁152、157）。祖庵跟石濤、祖琳一樣，同是臨濟三十六代傳人。

此年間，石濤兩位宣城好友施閏章和高詠，被薦舉上京參加博學鴻儒科考及第，入翰林院，負責纂修《明史》。

1680

短暫重返宣城，結束與廣教寺的聯繫，正式轉到南京。閏八月，從友人唯勤接收一枝閣獨居，此小齋位於秦淮地區重要僧院長干（報恩）寺範圍內。石濤在一組後來多次轉錄或圖寫的詩中，記述了這次移居。喝濤儘管沒有一起離開宣城，年終前也隨同而來，定居附近的西天寺。此後三年（至1682年），石濤專注於教義，期間交遊主要爲俗家信眾（張惣、田林〔1643–1702或以後〕、周京，以及徽州溪南吳氏各成員）和僧侶（喝濤、祖琳、霜曉、澄雪）。

1681

居南京一枝閣。

三藩之亂終被平定。

1682

居南京一枝閣。

1683

此年間，與好些居住或過訪南京的著名遺民結交，其中包括畫家程邃
（1607–92）和戴本孝（1621–93）、詩人杜濬（1611–87）和吳嘉紀（1618–84）。同
時，又對一位到訪的官員鄭瑚山表示興趣，利用其繪畫吸引宮廷賞識。《鬼子母天
圖》（見圖163）是他第二度嘗試的主要佛教作品，可能繪於是年。

款印：「臣僧元濟」印章初次出現於一部見證上述交遊的詩畫冊，或許作於
1683年末（上海博物館藏）。

1684

居南京一枝閣。此年康熙首次南巡，十一月到達長干寺，石濤在場並獲皇上召
見。在1684年，石濤爲1682至1688年間任職南京的提督學政趙崙（1636–95）及其
子趙子泗（1701卒）作畫多幅。

款印：「善果月之子天童忞之孫原濟之章」印首次出現（題《忍菴居士像》，
大都會美術館藏）。

1685

居南京一枝閣。年初，取道南京市郊出發，踏上長途探梅之旅，紀遊詩篇多次
見諸後來畫中。

1686

居南京一枝閣。最早提及上京大計，見於此年（七月）。

由1680至1686年，石濤不曾離開南京一帶。此期間，隨園、東林、雪田等三位
秦淮地區寺僧追隨他習畫。

1687

在這重要的一年間，石濤獨自移居揚州，以籌備北京之行。離去前寫下一首長
篇自傳詩〈生平行〉贈別南京諸好友。喝濤似乎已定居南京西天寺。石濤抵達揚州
不久，即被引薦到城中主要的文人團體「春江詩社」，因而結交姚曼、吳綺

（1619-94），以及當時以治河官員身分駐守揚州的孔尚任（1648-1718）。該年春天，石濤啓程赴京，但最遠只到達江蘇北部大運河與黃河交匯處的清江浦。在當地，或許遭受木陳宿敵玉林通琇（1614-75）的門人偷去（及毀壞？）他於1660年代後期爲自己繪製的佛畫名作《白描十六尊者卷》第二卷。遭受打擊和沮喪之餘，他重返揚州，居住在可能位於靜慧園中的大樹堂。其後二年半期間，他努力鞏固跟支配揚州經濟命脈的徽商家族的長久社會和商業聯繫。

1688

居揚州大樹堂。七月，提及仍然因《白描十六尊者卷》失竊而哀傷。

1689

居揚州大樹堂。康熙第二次南巡，二月抵達揚州，石濤獲賜在平山堂與城間道上迎駕（見圖58）。稍後，同友伴遊長江上之金山、焦山寺院。此年末，短暫造訪南京西天寺，據推測或與籌備已久並即將實行的赴京尋求皇室贊助之旅有關；他可能也跟喝濤會面。

1690

初春，沿大運河啓程赴北京，下榻告假中的前吏部侍郎王封濚（1703卒）之且憨齋，直到來年七月。

客居且憨齋期間，至少跟戶部尚書王騭、禮部侍郎王澤弘（1626-1708）等兩名大官結交，同時接受他們委製畫作。又常過訪滿洲貴冑，尤其是清朝始祖努爾哈赤的曾孫博爾都（1649-1708），成爲他在京師的第一名繪畫弟子。與博爾都的年輕族弟岳端（1671-1704）訂交，可能也始於此時。

1691

居北京且憨齋。二月，爲王封濚作著名的山水《搜盡奇峰打草稿》（北京故宮博物院藏），題識內容針對京師鑑賞家的品味，同時表示即將南返。一首可定爲1691年所作的詩暗示，他被邀主持北方鄉鎮的一座小寺廟，但謝絕接受。

通過博爾都的斡旋，二月間，石濤接受跟當時在京任職御史並受康熙賞識的畫家王原祁（1642-1715）合繪畫作（見圖59）。1691年的類似合作情況，博爾都邀請剛到達京師負責描繪康熙第二次南巡的王翬（1632-1717），完成石濤的一件繪畫（見圖60）。

七月，從王封漵宅邸移居北京城南部崇文區的慈源寺（天津大悲院的分支）。秋天，滿族刑部尚書圖納來訪，可能因此，其子圖清格成爲石濤在京師的第二位繪畫弟子。同年秋天，佚名畫家爲作禪師頂相，現今只存摹本一幅（見圖61）；畫上題跋顯示，他期望有適當的特殊機會留在北京。

冬季，移居天津大悲院。抵達天津時遇到一位正要赴京的僧人（具輝），石濤以包含明確抱負的重要自傳詩稿卷相贈，顯然希望具輝能對他有所幫助。石濤因大悲院高僧介紹，結識兩位有名的天津贊助人：鹽商兼官員張霖（1713卒）及其從兄弟張霆（1659–1704）。

1692

初春回北京，準備返揚州，但結果到八月或九月方才成行。此刻居處不明，但現存一件三月的繪畫乃作於距慈源寺不遠的海潮寺。

石濤停留北京三年間，得以觀覽不少重要名畫，包括來自博爾都、已故岳樂（安親王，1689卒，岳端父）和已故耿昭忠（1640–1686）的珍藏。

秋天，離京南返，沿大運河舟行。在一宗船難中丟失行李，其中包括積存的詩稿、書籍、畫卷。

回到南方，先停頓揚州靜慧園，又馬上轉赴南京，可能在西天寺度過1692年的秋冬。此時重會喝濤，他是石濤在北方期間維持書信往來的其中一位南方好友（另一位是宣城的梅清）

程邃卒。

1693

1693年初，返回揚州地區。他馬上付諸行動的其中一項，是在當地舉行一次悠長的探梅之旅，行程集結成詩篇九十首，當中好些成爲後來的畫作主題。另外一項，是收納靜慧園住持元智破愚的門人、其師姪承酬耕隱爲繪畫的新弟子。夏天，先出現在可能位於富有的春江詩社分子王學臣家中的「有聲閣」；繼而在揚州西北部甘泉山附近、屬於姚曼擁有的「吳山亭」，直到秋天。在有聲閣中，又結交了漢軍旗人張景節。冬天，返回揚州大樹堂。

此年喝濤仍在世，爲髡殘題畫（上海博物館藏）。

戴本孝卒於南京。

1694

居揚州地區。春間仍在大樹堂，夏天再到「吳山亭」，其餘時間留在揚州靜慧園。

1695

居揚州地區。春天期間，仍在靜慧園；初夏時，應前尚書李天馥（1635-99）及當地太守張純修（漢軍旗人）之邀，作安徽北部合肥短暫之行。回程時，在揚州附近的儀徵商人收藏家許松齡宅邸度過夏季。此年夏天，邂逅另一位重要好友兼贊助人黃又，並拜訪鄭肇新的著名儀徵別業「白沙翠竹江村」。秋天返揚州靜慧園，但又再赴儀徵許宅，或寄居至明年。

1696

石濤於暮春闊別儀徵後稍停揚州，然後應徽州文人、經濟學家、商人程浚（1638-1704）所邀，在程氏祖居度過夏天，並創作了重要的自傳手卷《清湘書畫稿》（見圖72、圖版2）。程浚的四名兒子此時成爲了石濤弟子，其中程鳴（1676-1743或以後）最專於畫學。石濤可能在客居結束前，已決定離開佛門。他也許在夏末返回揚州，準備建立自己的家園；他甚至可能在年終之前，已遷入其新居。

款印：石濤在一套可定爲此年的畫冊（見圖67）中，自署爲「大滌尊者」。

石濤初與南昌遠親族兄八大山人（1626-1705）的非直接交往，可定於此年。

1697

居揚州大滌堂。年初，抱恙。春天，拜訪從北京來的翰林大學士狄億。跟八大山人直接（書信）來往，很可能始於這一年。歲暮間，完成博爾都一件臨仿仇英《百美圖》的重要委託。

室名：石濤定居於揚州中心一棟兩層房子，最早的文獻證據不晚於1679年二月（題八大山人畫，見圖73）。他根據杭州附近的道教名勝大滌山，自署室名爲「大滌堂」，由此可見已公開自己的道教身分。在作於春天的一首詩中，提到「青蓮小閣」（暗喻唐代詩人李白），後來又有「青蓮閣」、「青蓮草閣」、「青蓮草堂」等不同名稱。

款印：在此年自署「大滌山人」（《書畫稿》，1697年暮春至初夏作，廣州美術館藏）。十一月，自署「大滌子山人」（見圖180）。「贊之十世孫阿長」印最早出現於上述《書畫稿》中。

梅清卒於宣城。

1698

居揚州大滌堂。1697–8年冬至春天期間，臥病。1698年秋，初遇後來爲他作傳的李驎。其畫論的最初版本《畫法背原》（見圖185）最晚不出於此年寫成（或至少開始著述），其後又有多次修訂，名稱各異，只有《畫譜》可肯定爲石濤著作。

款印：此年秋天，最早自署爲「大滌子」（見圖103）。雖然「大滌子」印的使用未見有早於1702年，但也可能在這一年開始（見圖176）。「清湘陳人」署款最早出現於三月（見圖74）。

查士標（1615–98）卒於揚州。

1699

居揚州大滌堂。二月，爲一名清廷官員，或許是江寧織造曹寅（1658–1712），繪製一部重要畫冊。跟另外三位主要贊助人——程道光（退翁）、鹽商江世棟（約1658–?）、同出身徽商家族後爲大鹽商兼石濤弟子的年輕人洪正治（1674–1753）——的交情，不晚於此年開始。夏天，開闢菜園（可能在舊城東側）。

款印：「□爲庶爲清門」、「鄉年苦瓜」兩方巨印，最早出現於二月（《梅花》軸，上海博物館藏〔謝稚柳編，圖版63〕）。

春天，康熙第三次南巡至揚州。

1700

居揚州大滌堂。吳基先隨他學畫，不晚於是年。除夕晚上，石濤寫下一組重要的自傳詩篇，連同稍後的另一組，成爲現存所稱〈庚辰除夜詩〉。

款印：「大滌堂」巨印最早出現於十月（見圖113）。

1701

居揚州大滌堂。年初及秋季，兩度抱恙。四月，滿族弟子圖清格到揚州，石濤往訪其天寧寺寓舍。秋，石濤訪圖清格於揚州以北的邵伯官署。

款印：「若極」署款最早使用於此年冬一幅畫上（《支那南畫大成》，1935–7，第3卷）。爲圖清格過揚州時所作的畫冊中，初次出現「零丁老人」印章和「懵懂生」署款。「懵懂生」印章一方，最早見於十一月（見圖203）。

1702

居揚州大滌堂。夏初，赴南京短途之旅，謁明孝陵，會晤舊友田林。按照目前

證據，這是他移居大滌堂之後離開揚州地區的唯一旅行；此行原因未明（可能是喝濤去世？）。在揚州，石濤與贊助人劉氏、望綠堂主人（黃氏）、身分不詳的哲翁等的交情開始，不晚於1702年。

款印：三月，在署款中用了明王孫的名字「極」（見圖184）。也從這一年開始出現「靖江後人」印（《李松庵讀書處》軸，二月作，藏處不明〔Fu and Fu, 1973, p. 220〕）。「大滌子」橢圓印首次紀年的出現，雖然也在此年（題普荷山水，雲南省博物館藏〔《擔當書畫集》，1963，圖版23〕），但似應更早前已使用。

1703

居揚州大滌堂。此年間，爲劉氏繪製同等格式的大幅冊頁二或三套，合共最少三十開。

室名：「耕心草堂」齋號，首次紀年出現於爲劉氏作山水冊中（見圖142）。同時出現有「青蓮草堂」，後來似乎取代了前者。

款印：「清湘陳人」署款的最後紀年出現，也同在爲劉氏所作大冊之中（見圖153），它後來被「清湘遺人」款取代。

春天，康熙第四次南巡至揚州。

1704

居揚州大滌堂。王覺士成爲繪畫弟子，不晚於此年。

款印：「清湘遺人」署款所出現的畫作，乃一件題贈給這年間去世的岳端，因此該款當最晚於1704年已開始使用（見圖78）。「大滌子極」印出現在同畫中。

曹寅任命爲兩淮鹽運使，從南京轉至揚州。

岳端卒。

1705

居揚州大滌堂。

款印：「若極」印章最早出現時間，爲秋天一幅畫作（見圖212）。其王孫名字署款的絕大多數紀年證據，以此年爲起點。

春天，康熙第五次南巡至揚州。隨即，曹寅在天寧寺設立詩局，主持御製《全唐詩》的刊刻。五月，包括十名翰林學士的編修小組抵達揚州。夏至秋間，蘇北地區嚴重水災。

八大山人卒於南昌。

1706

居揚州大滌堂。

九月，《全唐詩》成書。從《對牛彈琴圖》（北京故宮博物院藏）可知，在《全唐詩》編印期間，石濤跟曹寅及最少一名纂輯人員楊中納有交往。

1707

居揚州大滌堂。至少從夏天開始，一直臥病。最晚一件紀年作品日期為十月。

1705至1707年之間，完成畫論鈔本，後來名為《畫譜》印行（出版人胡琪序於1710年）。

由於李驎輓石濤的詩謂八大山人早其兩年去世，石濤應卒於此年終之前。

室名：據《金陵懷古冊》所見，石濤直到秋天間，仍繼續使用「大滌草堂」和「耕心草堂」；但同年間又增添了「大本堂」齋號，以隱喻1368年奉明太祖命設於南京明朝宮中用作訓育皇子的場所。秋天，這齋號成為印章和署款中最常見的一個。

款印：目前所知不曾見於此年之前的印章，包括兩方「大本堂」（見圖220及Edwards, 1967, p. 186），以及其他如「大本堂極」（見圖218）、「大本堂若極」（見圖217）、「大滌子」（見圖216）、「清湘遺人」（見圖220）、「東塗西抹」（圖版15）等。

春天，康熙第六次南巡至揚州。

附錄2

信札

　　目前所知石濤信札存世稿本共二十四件，分別致與九位不同受信人。另有一件
爲當時記錄，收入張潮的《友聲》（1780b）。這些信札大多是與贊助者（其中一位
是官員）的業務函件，其餘則寫給一位畫友、一名醫師和一名道士。除兩封而外，
都書於大滌堂時期（1697–1707），但信札上沒有年份，故難以更準確分期。不過，
大部分情況中，款印等內在證據仍可提供一些即使有限的幫助。以下表述方式，主
要依循班宗華和王方宇在 *Master of the Lotus Garden* 一書中關於八大山人信札所設
定的模式（Barnhart and Wang, 1990）。

1. 次翁（吳綺，1619–94），約1693–4

　　昨晚相求先生使者送字與次翁，未見有音回來。還有一二。次翁知己有音方敢
去請。雖無所用之物，亦有小忙。一唉。濟〔頓首？〕。

　　印章：模糊不辨

　　普林斯頓大學美術館　藏

　　刊載：Fu and Fu, 1973, p. 215

2. 張潮（1650生），約1693–6

　　山僧向來拙于言詞，又拙于詩。惟近體或能學作。餘者皆不事。亦不敢附于名

場供他人話柄也。唯先生諒之。

著錄：張潮編，1780b，戊集，頁14a

3. 八大山人，約1698–9

聞先生花甲七十四五，登山如飛，眞神仙中人。濟將六十，諸事不堪。十年已
來，見往來者所得書畫，皆非濟輩可能贊頌得之寶物也。濟幾次接先生手教，皆未
得奉答，總因病苦，拙于酬應，不獨于先生一人前，四方皆知濟是此等病，眞是笑
話人。今因李松庵兄還南州，空函寄上，濟欲求先生三尺高一尺闊小幅，平坡上老
屋數椽，古木橢散數枝，閣中一老叟，空諸所有，即大滌子大滌堂也，此事少不得
者。余紙求法書數行列于上，眞濟寶物也。向承所寄太大，屋小放不下。款求書：
大滌子大滌草堂。莫書和尙，濟有冠有髮之人，向上一齊滌。只不能還身至西江，
一睹先生顏色，爲恨。老病在身，如何如何！雪翁老先生。濟頓首。

印章：眼中之人吾老矣（白文方印）

普林斯頓大學美術館　藏

刊載：Fu and Fu, 1973, pp. 210–11（其後附有此信札較早時多種出版品的書
目）

4. 愼老，約1698或以後

午間之音，掃徑訏驊堂。仙駕。上愼老大仙。大滌子濟。

印章：膏盲子，濟（白文方印）

普林斯頓大學美術館　藏

刊載：Fu and Fu, 1973, p. 215

5. 哲翁，約1697–1703

尊字到此，三幅。弟皆是寫宋元人筆意。弟不喜寫出。識者自鑒之覺有趣。連
日手中有事。未□□。謝畫遣人送上照入。朽弟阿長頓首。

印章：大滌子（朱文橢圓印）

上海博物館　藏

刊載：鄭爲編，1990，頁111

普林斯頓大學美術館有一複本。

6. 哲翁，約1697–1703

羅家館不動。周匏耶先生至今不知何處去。久未知下落。時聞貴體安和心是喜。因倒屋未出門也。不盡。上哲翁先生。濟頓首。

　　印章：大滌子（朱文橢圓印）

　　上海博物館　藏

　　刊載：鄭為編，1990，頁111

7. 哲翁，約1697–1703

枇杷領到。菓未知在何日。一唉。尊畫不能礬可恨，可恨。即奉不宣。上哲翁年先生。弟阿長頓首。

　　印章：癡絕（朱文長方印）

　　上海博物館　藏

　　刊載：鄭為編，1990，頁112

8. 哲翁，約1697–1703

前所命大堂畫昨雨中寫就，而未書款。或早晚將題。稿，即寫足翁正之．哲翁年先生。朽弟阿長頓首。

　　印章：大滌子（朱文橢圓印）

　　上海博物館　藏

　　刊載：鄭為編，1990，頁112

9. 哲翁，約1697–1703

前長君路有水弟因家下有事未得進隨謝之。目下有客至。欲求府中蓬障借我一用。初五六即送上□哲翁先生年臺。濟頓首。貴？翁煩致意是幸。濟頓首。

　　印章：大滌子（朱文橢圓印）

　　上海博物館　藏

　　刊載：鄭為編，1990，頁113

10. 哲翁，約1697–1703

入秋天氣更暑旱。坐立無依。想先生或可長吟晚風之前也。前紙寫就馳上。哲翁老年臺先生。大滌弟濟頓首。

　　印章：四百峰中若笠翁圖書（白文方印）

　　上海博物館　藏

11. 哲翁，約1697–1703

早間出門。日西此時方歸。昨承尊命過□齋。有遠客忽至索濟即早同往眞州。弟恐失□。弟如領厚亦然。謝謝。上哲翁先生知己。大滌弟阿長頓首。

　　印章：零丁老人（朱文方印）

　　上海博物館　藏

　　刊載：鄭爲編，1990，頁114

12. 哲翁，約1702或以後

尊六兄小像已草草而就。遣人□上教覽。不一。上哲翁道先生。大兄□此。弟極頓首。

　　印章：懵懂生（白文方印）

　　上海博物館　藏

　　刊載：鄭爲編，1990，頁113

13. 哲翁，約1702或以後

今歲伏暑。秋來□□日高。乃如是知我先生府中更炎。弟時時有念。不□過。恐驚動[餘文殘損]哲翁先生。大滌子頓首。

　　印章：懵懂生（？）（白文方印）

　　上海博物館　藏

　　刊載：鄭爲編，1990，頁114

14. 江世棟，約1697或以後

自中秋日與書存同在府上一別，歸家病到今，將謂苦瓜根欲斷之矣。重九將好，友人以轎清晨接去，寫八分書壽屏，朝暮來去，四日事完，歸家又病。每想對談，因路遠難行。前先生紙三幅，冊一本，尚未落墨；昨金箋一片已有。……岱翁年先生，大滌弟濟頓首。

　　印章：不明

　　北京　故宮博物院　藏

　　著錄：鄭爲，1962，頁47–8；韓林德，1989，頁83–4

15. 江世棟，約1702或以後

　　弟昨來見先生者，因有話說，見客眾還進言，故退也。先生向知弟畫原不與眾列，不當寫屏。只因家口眾，老病漸漸日深一日矣。世之宣紙，羅紋搜盡，鑒賞家不能多得；清湘畫因而寫綾寫絹，寫絹之后寫屏，得屏一架，畫有十二，首尾無用，中間有十幅好畫，拆開成幅。故畫之不可作屏畫之也。弟知諸公物力皆非從前順手，以二十四金爲一架。或有要通景者，此是架上棚上，伸手仰面以倚高高下下，通長或走或立等作畫，故要五十兩一架。老年精力不如，舞筆難轉動，即使成架也無用，此中或損去一幅，此十一幅皆無用矣，不如只寫十二者是。向來吳、許、方、黃、程諸公，數年皆是此等；即依聞兄手中寫有五架，皆如此；今年正月寫一架，亦如此。昨先生所命之屏，黃府上人云：是令東床所畫。昨見二世兄云：是先生送親眷者。不然先生非他人，乃我知心之友，爲我生我之友，即無一紋也畫。世上聞風影而入者，十有八九。弟所立身立命者，在一管筆，故弟不得不向知己全道破也。或令親不出錢，或分開與眾畫轉妙。絹礬來將有一半，因兄早走，字請教行什如何？此中俗語俗言，容當請罪不宣。所賜金尚未敢動。岱翁老長兄先生，朽弟極頓首。

　　印章：不明

　　北京 故宮博物院 藏

　　著錄：鄭爲，1962，頁47；韓林德，1989，頁82–3

16. 江世棟

　　向日先生過我，我又他出；人來取畫，我又不能作字，因有事，客在座故也。歲內一向畏寒，不大下樓，開正與友人來奉訪，恭賀新禧。是荷外有宣紙一幅，今揮就墨山水，命門人化九送上，一者問路，二者向后好往來得便。岱瞻先生知己，濟頓首。

　　印章：不明

　　北京 故宮博物館 藏

　　著錄：鄭爲，1962，頁47；韓林德，1989，頁83

17. 江世棟

　　此帖是弟生平鑒賞者，今時人皆有所不知也，此古法中眞面目，先生當收下藏之。弟或得時時觀之，快意事。路好即過府。早晚便中爲我留心一二方妙，不然生機漸漸去矣。岱翁先生。教弟原濟拜。

印章：不明

北京 故宮博物院 藏

著錄：鄭爲，1962，頁47；韓林德，1989，頁83

18. 程道光，約1698或以後

屏早就不敢久留。恐老翁想思日深。遣人送到。或有藥小子領回。天霽自當謝。不宣。上退翁先生。大滌子頓首。天根道兄統此。

印章：待考

藏地不明

刊載：《明清畫苑尺牘》；Fu and Fu, 1973, p. 215

19. 程道光，約1702或以後

連日天氣好眞過了。來日意□先生命駕過我午飯。二世兄相求同來。座中無他人。蘇易門久不聚談。望先生早過爲妙。退翁老長兄先生。朽弟大滌子頓首。

印章：懵懂生（白文方印）

藏地不明

刊載：Fu and Fu, 1973, p. 215

20. 程道光，約1702或以後

一向日日時時苦于筆墨。有德小子不成材，纍老長兄者皆我之罪也。今已歸家兩日矣。承以蜜柑見賜，眞有別趣。弟何人敢消受此。老長賜又不敢辭。若老連日想他心事必難過。何能及此客走？謝不宣。弟身子總是事多而苦。懷永不好也。退翁老先生。朽弟極頓首。

印章：方外逍遙（白文方印）。

原蘇富比公司（Sotheby's）藏

刊載：Sotheby's New York, *Fine Chinese Paintings*, 29 November 1993, lot 43;
出自《書畫家信札合冊》

21. 程道光，約1702或以後

味口尚不如。天時不正。昨藥上妙。今還請來。小畫以應所言之事可否。照上退翁老長兄先生。朽弟極頓首。

印章：大滌子（朱文橢圓印）

上海博物館　藏

刊載：鄭爲，1990，頁110

22. 程道光，約1702或以後[1]

天雨承老長翁先生。如此弟雖消受折福無量容。謝不一。若老容匣字。連日書興不佳。寫來未入鑒賞。天晴再爲之也。退翁老先生。朽弟阿長頓首。

印章：大滌子（朱文橢圓印）

上海博物館　藏

刊載：鄭爲，1990，頁110

23. 亦翁

多感老長翁懸念之思。明后日可以見宦。群獅心驚久已。連日濕熱，果耳[原文如此]不好過。昨蘇易門奉問先生。畫竹書就。上亦翁先生大人。濟頓首。

印章：無

原蘇富比公司（Sotheby's）藏

刊載：Sotheby's New York, *Fine Chinese Paintings*, 29 November 1993, lot 43;
　　　　出自《書畫家信札合冊》

24. 亦翁，約1702或以後

先生此行順流而得大事。晚[原文如此]成之時[2]若見問亭先生，云即刻起身不過偶然，而行不即不離之間。畫先生看過，臨時再對可也。明早有精神必來奉送。祖道不宣。亦翁長兄先生，極頓首。

印章：四百峰中若笠翁圖書（白文方印）

藏地不明

刊載：《明清畫苑尺牘》；Fu and Fu, 1973, p. 215

25. 予瀋，約1705或以後

病已退去十之八九。承老世翁神力功。還求兩服即全之矣。駕亦不必過也。上予瀋浚世道兄先生。朽人極頓首。

印章：大滌子，濟（白文方印）

藏地不明

刊載：Fu and Fu, 1973, p. 215

注　釋

第1章 石濤、揚州、現代性

1. 1710年，康熙首度對文人進行政治審判，這是十八世紀一連串政治審判的開始。近來對於
 戴名世及其他文人類似審判的全面研究，可見Durand, 1992。

2. 鄭燮，1979，頁165。

3. 這部分實爲誤解。雖然石濤的畫作在十八世紀的揚州普受歡迎（因他持續受到徽州商人家
 族的喜愛），但他絕不止有地方性的名聲而已。當鄭燮在十八世紀20到50年代提出以上論
 調的時候，石濤影響了張庚、華嵒、李方膺和高鳳翰等非揚州本地畫家。而到十八世紀後
 期，他的作品也爲北京（例如翁方綱〔1733-1818〕就有一些他的畫作）以及廣州（他對
 十八世紀末、十九世紀初廣州當地畫家的繪畫有重要影響）等地人士收藏。

4. 關於此問題的概括研究，見Durand, 1992。

5. 如班宗華（Richard Barnhart）及王方宇（Wang Fangyu）在 *Master of the lotus
 Garden*(1990)一書中所證明。

6. 關於石濤的身高沒有任何記錄，這暗示他應該不太高也不太矮。

7. 陶蔚，〈贈大滌老人〉，收於《饕響》（附於陶季，無紀年，《舟車集》）。

8. 陶季，〈贈石濤上人〉二首，收於《舟車集》，引自汪鋆編，1971，頁21b。

9. 光是我們所有關於他1696年後病痛的不完整記錄，也足以拼組出一幅悲慘的圖像：他曾於
 1697年初、1697-8年間冬季、1698年春季、1699年春季、1701年年初和秋天，以及1707
 年夏、秋兩季患病。見 Jonathan Hay, 1989b, p. 211, n. 97。

10. 見附錄2，信札10、13、23。

11. 見附錄2，信札7、20，以及第十章「畫家的慾望」一節。

12. 見附錄2，信札21、25。

13. 關於他送給李驎的《菊花冊》，見李驎，1708b，卷7，頁67。李驎在其著作的自序裡指出，石濤是貢獻印製此書費用的友人之一，其出力方式是捐贈一幅畫來出售。

14. 沒有紀錄顯示有人爲他付錢購買其位於揚州北郊蜀岡的墓地。

15. 關於鼻煙壺，見鄭拙盧，1961，頁34–5。禮器則是出現於1701年一段提到他的老師與學生的畫跋（Jonathan Hay, 1989b, pp. 133–8）。而原爲石濤所有，但稍後送出的拓本，可見附錄2，信札17；雖然信中並未指明是何種拓本，但在汪繹辰等編，1963，卷4，頁85–6記錄了一段石濤爲《淳化閣帖》拓本所作的跋，跋中提到曾見超過十種版本，並堅稱書法家應該都要有一本。毛筆則是透過他在1705年給僧人當作謝禮的書蹟中得知（Edwards, 1967, cat. no. 34）。至於八大畫作，見第五章「石濤與八大山人」一節。

16. 取自《翠蛟峰觀泉圖》的題跋（見圖126）。

17. 李驎，1708a。

18. 取自《課鋤圖》題跋（見圖189）。小可見Jonathan Hay, 1989b, p. 288。

19. 見附錄2，信札10；李驎1708b，卷7，頁49；完整畫跋見Jonathan Hay, 1989b, pp. 289–90。

20. 見附錄2，信札9。

21. 但應該注意這仍未受證實。因爲在石濤1680年代晚期及1690年代早期書於揚州的題跋上所看到的齋名「大樹堂」，並未出現在作於靜慧園的作品上，因此需要格外小心。反之，作於大樹堂的畫作並不表示該畫的製作地點就是那個書齋。

22. 根據司徒琳（Lynn Struve）研究：「在十七世紀中期，這個城市的人口大概不超過三十萬。」見Struve ed. and trans., 1993, p. 269, n. 17。1843年左右，揚州人口將近十五萬。見Finnane, 1985, pp. 118–19。

23. Spence, 1966, p. 16.

24. 對於揚州入清之前的發展，見Finnane, 1985, chap. 1。

25. 那條似乎背向閣樓、朝北流去的水道實際存在，當時與鎮淮門左方的第二道水門相應（水門未顯示於畫中）。

26. J. B. Du Halde, *The General History of China*（譯自法文），4 vols., London: J. Watts. Du Halde, 1741, vol. 1, p. 141. 爲Finnane, 1985, p. 281所徵引。

27. Finnane, 1985, pp. 282–3.

28. 引自1697年詩稿。見《廣州美術館藏明清繪畫》（1986），圖錄編號34.9–14。

29. 狄億對學習滿文的敘述，見張潮編，1990（乙集，1700），頁225–6。

30. 李斗，1960，頁9，61–2條。雖然李斗的序作於1795年，但這部書實費時數十年才寫成。

31. 在一首題爲〈過石濤上人故居〉詩中，十八世紀早期的揚州詩人閔華寫道：「至今門外春流色，猶染當年浴染痕。」汪鋆編，1971，頁21a。

32. Jonathan Hay, 1989b, p. 301.

33. 李驎，1708a。

34. 李斗，1960，頁9，55–7條。

35. 石濤在現藏上海博物館（鄭爲編，1990，頁3）1687年（夏季）的《細雨虬松》畫跋中提到天寧寺，不過用的是相當不爲人知的名字「華藏下院」。「華藏」一詞原無意義；此詞應是指涉天寧寺東園「下院」的藏經院藏有《華嚴經》。天寧寺最爲人稱道的乃是，據說《華嚴經》在中國最早的翻譯工作便在此舉行，並且也具體化爲兩幢深具象徵意義的建築物：在主要院區的華嚴堂，及位於「下院」的藏經院。石濤對寺院的指稱顯示他是佛教圈內人（李斗，1960，頁4，7、44、50條）。

36. 見第三章「1705年的洪水」一節。

37. 李漁，1990。歐洲十六世紀晚期的揚川風尚，見Brook, 1998, p. 220；欲知十八世紀晚期對揚州風尚的描述，則見李斗，1960，頁9，18條。

38. Finnane, 1985.

39. 與此卷相關所有詩組的討論，見Jonathan Hay, 1989b, pp. 252–69。

40. 對於大屠殺事件的親身敘述，見Struve ed. and trans., 1993, pp. 28–48。

41. 對於當時郵遞服務的諸多敘述，見張潮與孔尚任之間的書信往來（顧國瑞、劉輝，1981a, b）。關於此時旅遊，見Brook, 1988。而銀行系統與揚州區間貿易，見Finnane, 1985。

42. 見Giddens, 1990。我自然不會同意紀登斯現代性歷史中隱含的歐洲中心觀點，此觀點已爲其他社會理論家所批判，如Roland Robertson (1995) 及Jan Nederveen Pieterse (1995)。

43. Spence, 1966; Finnane, 1985.

44. 關於揚州商人的慈善事業，見《兩淮鹽法志》（1693）的傳記，以及Finnane, 1985, pp. 91–2, 170–83。

45. Rowe, 1989, p. 4.

46. 由揚州契約化僕傭與奴隸的出現可以推測與徽州商人家族的興旺有關，因爲徽州特別盛行此種制度。關於奴僕增加的現象，見Brokaw, 1991, pp. 8–9。

47. Giddens, 1990, p. 27.

48. 區分宰制（「資產階級」）與被宰制階級（「小資產階級」）的詞彙，源自Pierre Bourdieu (1991) 的論著。美國的中國史研究依舊迴避與歐洲中產階級作類比，即使已開始朝向城市

與地方精英理論前進。因此如Joseph Esherick和Mary Rankin的論點,「由於商人與仕紳在資源與策略方面經常性的重疊,晚期帝制階段的商人整體而言不與源自特殊法律、社會及職業領域的歐洲資產階級模式相符」(eds., 1990, p.13)。然而,較有效的類比或許不存在於商人和資產階級之間,而是在包含了商人和仕紳的多樣性菁英階層與資產階級之間。此外,類比並不一定要基於共同模式,更有助益的或許是經濟上的類比關係。T. J. Clark對於中資階級與小資產階級間區分的定義,對我而言,與石濤所在的揚州的普遍社會狀況並沒有根本性的差別:「資產階級,對我來說,是擁有一些資本,可以參與形塑他或她(及其他人)生活的一些重要經濟決定。資產階級,對我而言,是(合理地)希望將這種能力傳給孩子的人。小資產階級則是無法擁有這樣力量或安全保障的人,當然也沒有那種跨代傳遞的期望,雖然他們完全認同那些有這種權力的人。當然這意謂的是,隨著不同年代與時刻,那種認同會以不同形式存在。」(1994, p. 35, n.9)。

49. Ropp, 1981; Naquin and Rawski, 1987, pp. 232–6; Rowe, 1989, pp. 2–5, 1990, 1992, p. 1; Clunas, 1991, p. 4.

50. Rowe, 1992, p. 1.

51. Rowe, 1989, pp. 3–4.

52. Clunas, 1991.

53. 同上注,p. 171。

54. 同上注。

55. 余英時,1987;譚廷斌,1990;Shan Guoqiang, 1992。

56. 除了單國強討論的藍瑛與丁雲鵬(如上注),另一個佳例爲吳彬與米萬鍾廣爲人知的友誼(Cahill, 1982b)。又,魏之璜與菁英圈的頻繁往來,可見Kim, 1985, vol. 2, p. 32。

57. 吳彬和陳洪綬都與宮廷有點接觸,吳彬在1628年、陳洪綬在1640年均獲舍人職。Kim, 1985, vol. 2, p. 43, n. 157 和 p. 46, n. 164.

58. 宮廷品味反而受到城市發展的影響,實例可見於十七世紀初期爲宮廷製造的裝飾物。

59. Pears, 1988.

60. 這是董其昌等人採用的頓悟理論廣受歡迎的背景。

61. A. J. Hay, 1992. 這種觀點的另一個變形,見張春樹及駱雪倫在他們對於李漁與十七世紀文化的廣泛研究中(Chang and Chang, 1992, pp. 345–9),將所謂「與現代性相遇」延伸至清初政府大舉圍剿意識型態爲止。儘管我不否認清政府日益積極滲透城市生活的核心意識型態領域,但我認爲這並未壓制現代性,只是改變了它的語言。

62. Rowe, 1990, p. 243. 類似判斷可見Spence and Wills, eds., 1979, p. xvii; Rawski, 1985, p. 10。

63. Naquin and Rawski, 1987, p. 105.

64. Metzger, 1972; Naquin and Rawski, 1987, pp. 21–7; 宋德宣，1990，頁59–69。

65. Kerr, 1986.

66. Rosenzweig, 1973, 1974–5, 1989.

67. 應該說Clunas對此有所懷疑，他注意到在出版論述中，品味作為議題現象的消失（1991）。然而，讓品味在明末成為重要議題乃是出於最終發現社會地位並非不能變動，任何與這突如其來的社會流動性有關的事物，都廣受注意。明代的淪亡必然讓這些快速的變遷遭受質疑，並反映在論述的主題由地位晉升轉向社會穩定方面（參見Brokaw, 1991）。不過，以論述主題的改變出發，推論社會文化變遷的內在實質（而非其詮釋）起了劇烈變化，可能是一種錯誤。充其量也只能推論此種社會文化的變動可能緩和了下來；更重要的是，到了1700年，這種變動成為一種更為普遍而不受注意的現象。關於康熙朝對於時尚的迷戀，在第二章「曖昧不明的士」一節中有所討論。

68. Balandier, 1985, esp. p. 132; Kubler, 1962.

69. A. J. Hay, 1992, 4.16.

70. Ryckmans, 1970, p. 38.

71. 此處與上一段引文均出自石濤《畫譜》第三章，英譯見Ryckmans, 1970, p. 32; Strassberg, 1989, p. 65。

72. 歐洲案例的精彩討論見Alpers, 1988以及Koerner, 1993。

73. 即使歐美美學分類不見於中國脈絡，此處論證受Andrew Bowie (1997) 對於主體性與美學的哲學性論述的啟發。

74. 另一個在非常不同脈絡下出現的類似論述，見Andrew Hemingway於1992年對康士坦伯（Constable）的研究。

第2章 揮霍光陰

1. 如同標題所示，本章取向源自韋布林（Thorstein Veblen）的經典社會學著作《有閒階級論》（Veblen, 1994）。另外從我對區別這個概念的使用也可看出，此分析仰賴一位更晚近的社會學家Pierre Bourdieu甚重。

2. Cynthia Brokaw指出明末清初「是佃農和雇傭以抗租和公然叛亂為方式，表現他們對身分束縛不滿的時期」（1991, p. 201）。

3. Mann, 1997, p. 38.

4. 關於雇傭，即受到契約束縛的奴役，其地位在某些情況下甚至會世襲。

5. 我的英譯有部分採自Fiedler, 1998。

6. 葉顯恩，1983；Wiens, 1990。

7. Mann, 1997, pp. 38–9.

8. 我借用Brokaw, 1991的「社會道德」（sociomoral）一詞。

9. 就圖像學而言，本圖似乎與波士頓美術館藏一開南宋方形冊頁《春社醉歸》所表現的宋代主題有關（Wu T'ung, 1997, pp. 205–6）。

10. Brokaw, 1991, pp. 7–8，引自Wiens, 1973。

11. Rowe, 1990, p. 251.

12. Rowe, 1990, pp. 22–5; Mann, 1997, p. 57.

13. Weidner, 1988.

14. 高其佩，《指畫雜畫冊》，1708年，第十開，上海博物館藏。圖版見Ruitenbeek, 1992, p. 122。其中介人物爲石濤的漢旗友人張景節。

15. 對於木陳道忞的討論，見陳垣，1962。亦可見葉夢珠對與旅庵本月會面的描述（無紀年，卷9，頁12a–13b）。

16. 《松柯羅漢圖》軸，上海博物館藏，圖版見鄭爲編，1990，頁22。

17. 參見「1700年左右的揚州」一節；亦可見1683年一開描繪夜泊蘇州閭門外情景的冊頁（謝稚柳編，1960，圖8）。

18. Jonathan Hay, 1989b, pp. 346–50.

19. Rogers and Lee, 1989, cat. no. 39.

20. Ingold, 1993, p. 158; Veblen, 1994. 依照Ingold的說法，石濤的山水再現是一種對具體化任何眞實山水的「taskscape（物景）」的否定。

21. 關於石濤在波士頓美術館藏《爲劉石頭作山水冊》題跋中對忙人與休閒關係的探索，見第八章「1703年爲劉氏作山水大冊」一節（及圖153）。

22. 引自《因病得閒作山水冊》，見Fu and Fu, 1973, p. 254。

23. 此處我借用了Niklas Luhmann的用語（1993, pp. 778–9）。

24. 對這些事件的現代論述，見Wakeman, 1985；當時論述見Struve, ed. and trans., 1993, pp. 64–5。對十七世紀末明清遞變之際衣著轉變的系統性描述，見葉夢珠，無紀年，卷8，頁3a–6a。

25. 「衣服固有時制，然非爲我輩在野者設也。邇者遊三吳、楚、越（華南及江南）都會之地，見多著修領寬袖袍。西北三晉、鄭、衛諸處，猶多戴絨氈馬尾帽，數十年而不變。當事者未嘗繩之以違法。」李淦，1992（收於張潮、王晫編，1992，二集），卷11，頁4a。

26. 李驎，1708b，卷7，頁67。

27. Balandier, 1985, pp. 100–4.

28. 關於這種慣習之早期根源的討論，見Keightly, 1990。針對明代部分的討論則見黃展岳，1988；Rawski, 1988。黃氏似乎認爲在某些例子中，這種慣習也延及士大夫的妻妾。十七世紀滿清貴族的葬禮也進行種種不同的陪葬方式，包括1660年順治皇帝的葬禮。這種慣習最後在1673年明令廢除（黃展岳，1988；Rawski, 1988）。

29. 可參考的經典爲《禮記》，其規定：「喪三年以爲極，（父母）亡則弗之忘矣。」英譯可見Legge, trans., 1968, p. 124。

30. 最常被徵引的典範出自《書經》：商王箕子因爲相信天命移轉到周，最後臣服於周。有關元代與趙孟頫畫作展現的自願臣服的情況，見J. S. Hay, 1989a。

31. Jennifer Jay (1991) 發現這也適用於宋元過渡期間。

32. 以下的分析受惠於Paul Ricoeur的*Time and Narrative* (1990) 一書，尤其是第1冊175–230頁的「Historical Intentionality」一節，以及他於第3冊104–26頁「Between Lived Time and Universal Time」一節中，對歷史時間之不同形式的討論。

33. 這個觀念在張風、龔賢畫作中的發展，見J. S. Hay, 1994b。

34. 重建皇朝體系之方式的概念，見Elman, 1991。在此亦有相關的是Gramscian「文化宰制（cultural domination）是靠同意來完成的」這個想法。Gauri Viswanathan, *Masks of Conquest: Literary Study and British Rule in India* (New York: Columbia University Press, 1989), 1，爲Roy, 1994, p. 84所徵引。

35. 爲王思治與劉風雲在分析遺民立場時所徵引，他們論證不應以太過浮面的價值看待遺民的政治反抗。王思治、劉風雲，1989。

36. 參見「內在移民」的概念，這個概念也應用於納粹掌權後仍留在德國的某些畫家的作品。見Elliot, 1990。

37. 例如他的《多景人物圖》（1691）及《杏花齋圖》（1696）。這兩件作品皆藏於北京故宮博物院，圖版見《故宮博物院藏清代揚州畫家作品》，編號6–7。

38. 或者，是陳繼儒的第二層喻意「如夜書燭滅而字在」。梁維區，1986，卷8，頁1a。

39. 我此處及以下的論述得益於Pierre Bourdieu的論文 "The Production of Belief: Contribution to an Economy of Symbolic Goods" (1993c)。十八世紀的袁枚便意識到這種「遺民投資策略」，而譴責石濤的一位文人朋友杜濬利用明代滅亡的不幸來建立自己的聲名。Durand, 1992, p. 346, n. 84.

40. 對此畫及畫上題詩的討論，見Jonathan Hay, 1989b, pp. 480–3。

41. 見第八章「經世致用的倫理觀」一節。

42. 信札18；見附錄2。

43. 石濤和吳與橋的關係也促成了1698年石濤爲吳與橋繪製的畫像，對兩人關係更細緻的討論見Jonathan Hay, 1989b, pp. 351–8。至於石濤與吳家，包括他與吳與橋間的關係，見汪世清，1987。

44. Jonathan Hay, 1989b, pp. 246–8.

45. 將「別號圖」視爲一種繪畫門類的討論，見Clapp, 1991；劉九庵，1993；Chou, 1997。

46. 劉淼，1985，頁409–11。

47. 原作四開的其中一頁不幸已經遺失，代之以民國時期此冊所有者龐元濟委託張大千所作的複本。

48. 劉淼，1985。

49. 另一個石濤贊助者的例子是位在揚州附近儀徵的許家。許松齡在從商前亦曾參加科考，他的兩個兄弟及叔父皆爲進士，並在朝任官。見汪世清，1981a。

50. 劉淼，1985，頁408–9。

51. Esherick and Rankin, eds., 1990, p. 12.

52. 〈費席山先生七十雙壽序〉，《落帆樓文集》，卷24，轉引自張海鵬、王廷元編，1985，頁386 7。

53. Bol, 1992, p. 32.

54. 同上注，p. 75。

55. 「我們使用『菁英』（elite）一詞，是因爲它可以統攝所有位於地方結構上層的人士——仕紳、商人、武官、社群領袖，同時因爲菁英家族所擁有的多方面資源也經常使他們不只屬於單一的功能類別。」（Esherick and Rankin, eds., 1990, p. 12）

56. 較早期的此類文本，見Hsi, 1972。

57. 《兩淮鹽法志》，1693，卷27，頁40b；卷27，頁47a–49a。

58. 同上注，卷26，頁47a–48b。

59. 許松齡，廩生，曾得官（或買官？）中書舍人（汪世清，1981a）。其胞弟許桓齡任河東鹽運使（《兩淮鹽法志》，1748，卷36，頁13a）。程浚爲補貢生，但並非揚州，而是浙江仁和的補貢生（《兩淮鹽法志》，1748，卷33，頁24a；朱彝尊，1983，卷77，頁9b–10a）。他的四個兒子，程喈爲1709年進士，程啓和程哲同是揚州貢生，官州同知，而程鳴則爲太學生（朱彝尊，1983，卷77，頁8b–10a）。黃又（見第三章「黃又的遊旅」一節）後來成爲雲南趙州牧。黃吉暹是揚州貢生，後來任山東城武縣令（李驎，1708b，卷15，頁99a），以及福建建陽知縣（《兩淮鹽法志》，1748，卷36，頁15a）。項絪爲揚州貢生，後爲陝西延安府同知（《兩淮鹽法志》，1748，卷36，頁14b）。洪正治（石濤另一個學生）在乾隆時期曾受封爲官（張海鵬、王廷元編，1985，頁383–4）。以上所述當然並非完整名單。

60. 姚廷遴，1982，頁165。

61. 葉夢珠，無紀年，卷8，頁5a。

62. 李淦，1992。身爲著名仕紳家族的後裔，他會在關於社會風俗文章的前言嚴厲批評自十六世紀中葉開始的社會價值的沈淪，並擔憂這種情形可能會持續下去，毫不令人意外。

63. 葉夢珠，無紀年，卷8，頁1a–6a。

64. Vinograd, 1992a, pp. 48–55.

65. 對這三幅肖像的延伸討論，見Jonathan Hay, 1989b, pp. 353–81。

66. 禹之鼎、沈英，《江村消夏圖》軸，1696年，納爾遜美術館（Nelson Gallery–Atkins Museum of Art）藏。圖版見*Eight Dynasties of Chinese Painting*, cat. no. 258。

67. Brokaw, 1991.

68. 基於畫上的款印，見Jonathan Hay, 1989b, p. 330, n. 96。此圖也曾爲Aschwin Lippe (1962)及Richard Barnhart (1983) 所討論。

69. 我對於畫上這些題跋的英譯都是以Lippe, 1962的譯文爲基礎再加以修訂而成。

70. 阮元，1920，卷6，頁15b。

71. 有關石濤描繪揚州西北郊所使用的隋代典故，見Jonathan Hay, 1989b, pp. 252–72。

72. 十九世紀初期，阮元及伊秉綬（1754–1815）曾指出隋煬帝陵墓的所在。他們爲其立碑，由伊秉綬書寫碑文。此碑至今猶存。

73. 以「寶城」稱呼明代皇陵的例子，見孔尚任，1962，頁145。

74. Richard Barnhart and Wang Fangyu, 1990, cat. no. 7.

75. 這些信札全文見附錄2。

76. 藏地不明。圖版見田中乾郎，1945，冊1。

77. 根據汪世清所言（私人談話），這份珍貴的文選有個複本存於北京社會科學院的圖書館。

78. Strassberg, 1983, pp. 365–6.

79. 超永編，1996，卷97。

80. 石濤於1700年爲蘇闢作黃山圖卷（見圖107）時，蘇闢就在他身邊。石濤也允許他在其1674年的自畫像上題跋。此外，他在兩封信上提到蘇闢（附錄2，信札19、23），其中一封抱怨蘇闢再也沒有來看他。根據汪世清所言（私人談話），蘇闢是蘇爲烈（字武功，號匹三）之子。

81. 李驎，1708b，卷15，頁41a以降。

82. 對於蕭差爲兩淮鹽運使曹寅（1658–1712）擔任導遊的情況之描述，見曹寅，1978，卷7，頁16b。

83. 李驎在這幅他曾於石濤的書齋見過、但已遺佚的畫上的題跋，收錄於李驎，1708b，卷19，

頁77。關於陳鵬年爲蕭差肖像所作的題跋（不一定指這一幅），見陳鵬年，1762，卷10，頁4a。

84. 孔尙任，1962，頁459。

85. 徽商家族的文化活動目前已累積了大量文獻，包括葉顯恩，1983；劉淼，1985。關於徽商家族的古今繪畫收藏，見Kuo, 1989。

86. 程松皋這個名字出現在《近青堂詩》一書中、卓爾堪對1680年代末某次有其他石濤舊識參與的詩集所作的記錄文字（1961，頁24b）。查愼行曾提到程松皋（程彥）官舍人，兩人1969年遇於宣城，當時程松皋乃特地由桐城過來見他（查愼行，1986，頁594–5）。無論是這些人中的哪一個（有可能是同一人），都比Lippe (1962) 將杭州著名遺民毛際可（1633–1708）當作贊助者「松皋」的可能性要高。

87. Plaks, 1987, p. 51.

88. 徵引自上注，p. 50。

89. 這個詞彙由高居翰（James Cahill）創先使用（1982a），然後爲Andrew Plaks (1991) 應用在關於繪畫的討論。對於這一詞彙相當不同的使用，見A. J. Hay, 1992, p. 4.14。

第3章 感時論世的對話空間

1. 詳盡的研究見Durand, 1992。

2. Wu, 1970; Durand, 1992, pp. 189–218.

3. 見費錫璜，無紀年，卷2，頁27a–41b；費密，1938，卷207，頁1a–2b；Hummel, 1943；楊向奎，1985；及本書第八章「經世致用的倫理觀」一節。

4. 作品的這個部分讓我們聯想到稍早黃向堅（1609–73）爲記錄其1651–3年從蘇州至雲南萬里尋親的《尋親紀行圖冊》。見Struve, ed. and trans., 1993, pp. 162–78。

5. 另一件同時代的先塋圖手卷，見陳鵬年，1762，詩集，卷3，頁31b。

6. 楊向奎，1985，頁267。

7. Hummel, 1943, p. 240；《江蘇省揚州府志》，1733，卷33，頁13b–14a。

8. 謝國楨，1981。

9. 鄭達，1962。

10. 費錫璜，無紀年，卷3，頁46a–50a。費錫璜與戴名世相善，兩人於1696年左右時俱爲北京黃鷟來交遊圈裡的常客。見Durand, 1992, p. 106 n. 58, p. 126 nn. 3,4。

11. 卓爾堪編，1961，頁40–3、238–43。

12. 同上注，頁42。

13. 費密,無紀年,《燕峰詩鈔》(乾隆鈔本),題詠,頁25a。

14. 費錫璜,1970。

15. 費錫璜,無紀年,卷2,頁27a–41b,〈費中文先生家傳〉。

16. 費錫璜,無紀年,卷3,頁11a–b,〈野田沙磧壩先墓記〉。

17. 費錫璜,1970,卷4,頁11a。

18. 在〈白鹿桃源記〉中,費錫璜提到其家七十年前逃難至白鹿巖,然在他參拜祖墳的詩裡,他又寫道:「屬望六十載。」(費錫璜,無紀年,卷3,頁1a)。兩相參照,我們可推知費錫璜這趟返鄉之旅大約在1710年代初期。

19. 費錫璜,無紀年,卷3,頁1a。省略的前半部描述文字,見Jonathan S. Hay, 1989b, pp. 421–2。

20. 阮元,1920,卷4,頁9b–10a。

21. 李驎,1708b,卷19,頁65。

22. 見楊士吉在石濤為黃又所作肖像《黃硯旅度嶺圖》上的題跋。

23. Richard Barnhart and Wang Fangyu, 1990, p. 63.

24. 見楊士吉在石濤為黃又所作肖像《黃硯旅度嶺圖》上的題跋。

25. 《山水精品冊》(住友氏藏),第二及第六開。圖見《泉屋博古館:中國繪畫·書》,圖21。

26. Struve, 1979.

27. 汪繹辰等編,1963,《大滌子題畫詩跋》,卷1,頁21–2。

28. 見李驎(1708b,卷7,頁36b)於黃又餞別宴上所作的詩。此詩雖無紀年,卻緊接在作於1697年中秋的詩後。

29. 田林,1727,(下),頁31a以降;唐孫華,1979,卷12,頁4a;陳鵬年,1762,卷3,頁2a以降至頁72。

30. 李驎,1708b,卷5,頁58b以降。

31. 此處指1644年五月廿七日清兵與吳三桂軍力聯合擊敗李自成。見Wakeman, 1985, pp. 310–13。

32. 此畫雖無紀年,但從題跋上可以清楚得知黃又帶著它南行,故此畫必成於1699年歲末之前。跋文亦提到此圖乃黃又自北方歸來後所訂製,現知黃又歸來的時間不會早於1698年年終太多,故將此畫定年在1699年左右應是較合理的。

33. 唯一例外的是石濤作於1674年的《自寫種松圖小照》(見圖53,圖版1),但我相信必定有專業的肖像畫家參與繪製。

34. 喬寅,字孚五,號東湖,寶應人,後得高位,見吳嘉紀,1980,頁203。

35. 其傳見晉朝文獻《高士傳》。

36. 見《寫黃硯旅詩意冊》(至樂樓藏)之題識。

37. 徐續，1984，頁92–100。

38. 屈大均，1974，卷3，頁65–6。

39. 對寶應人劉詩恕的討論，見阮元，1920，卷10，頁11b。

40. 至少石濤在第一套畫冊最末幀的題跋就是這麼寫的。雖然王方宇（1978，頁463）注意到黃又的詩集《元次山集》，然據黃吉暹（黃又的某個親戚）所述，黃又生前並未出版任何詩作；當他病逝於雲南後（同行的兒子在他死後不久也隨即過世），其詩作即離散大部。要再過好一陣子，黃又的外甥孫才集結其132首存世詩作，以《自疏稿》之名出版，並請黃吉暹作序。此序爲考察黃又生平最重要的材料，參見焦循，1992，卷16，頁17b–19b。

41. 至樂樓收藏的部分其中有十八開曾以大開本的形式出版，名爲《石濤寫黃硯旅詩意冊》，其餘五開則是稍晚才入藏至樂樓，且與前述十八開一起發表於饒宗頤，1975，頁28–43。另有四開在北京，圖版發表於《石濤書畫全集》（天津：天津人民美術出版社，1995），圖191–194。對這批畫作的詳細考釋，見古原宏伸，1990。

42. 李驎，1708b，卷18，頁52a以降。

43. Hearn, 1988.

44. Fu, 1965; A. J. Hay, 1978, pp. 296–318. 黃又不可能不知道當時偉大的浙江遺民黃宗羲（1610–95）對文天祥與謝翱的崇敬（當然還有另一位在附近大滌山的南宋遺民鄧牧[1247–1306]）。Fu, 1965.

45. 《閩中紀略》，頁36a。這套畫冊的頭幾開，屋宇、樹木的比例皆小，在構圖上刻意強調後退深入的效果，且以謹嚴的筆法繪成。十七世紀的畫作其實已經存在完備的實景畫傳統，不僅具有上述特徵，且如這套畫冊般致力於捕捉自然山水之「奇」。如蘇淞畫家沈士充（活動於約1607–1640之後）、張宏（1577–1652或以後）、以及更晚的黃向堅（1609–73）等——尤其是黃向堅描繪了遠至雲南尋親的冊頁（Struve, ed. and tran., 1993）——皆是與石濤年代相近的先行者。

46. 屈大均，1996，冊8，頁1965。

47. 汪世清、汪聰編，1984，頁256–9；Fu, 1965, pp. 46–7；Struve, 1984, pp. 75–98；Wakeman, 1985, pp. 1107–15。

48. 江西詩人傅鼎銓的〈杜鵑〉，見卓爾堪編，1961，頁113–14。另見前引的費密詩〈西望〉（在「費氏先塋」一節）。

49. 徐續，1984，頁92–4。

50. Struve, 1984, pp. 122–4.

51. 第四章「從清湘到宣城：1644–1677」一節將有詳細討論。

52. Struve, 1984, pp. 81–2.

53. 程廷祚，1936，卷12。北京故宮博物院的藏品裡有套石濤與程京萼「合作」的書畫冊：其中六開是石濤的畫，這六開的對幅則是程京萼的書法（《石濤書畫全集》，圖241–246）。此冊雖無年款，仍可據印章與畫面風格推測是1700年代初期的作品。

54. 此外，還有洪嘉植與先著的題跋。見第五章「靖江後人」一節。

55. 李驎，1708b，卷9，頁61b。

56. 阮元，1920，卷4，頁9b–10a。

57. 費錫璜，1970，七言古體，頁8b。費錫璜在跋文中提到自己尚未到過四川，由於費錫璜的四川之旅大約在1710年代初，故黃又一定是在李國宋與先著於1704–5年冬在揚州為《寫黃硯旅詩意冊》題跋後才到四川。

58. 焦循，1992，卷16，頁18a–b；《雲南通志》，1736，卷218，頁32a。

59. 黃又無疑在許多場合見識過皇室的排場；此外，參與康熙巡行與征戰的人員也留下許多見證記錄，如董文驥〈恩賜御書記〉，高士奇〈扈從西巡日錄〉、〈塞北小鈔〉、〈松亭行紀〉，以及孔尚任〈出山異數紀〉，王士禎〈迎駕紀恩錄〉，徐秉義〈恭迎大駕紀〉等，皆為張潮收錄於《昭代叢書》，並於1700年與1703年在揚州出版。

60. 故宮博物院明清檔案部編，1975，頁28–31。

61. 關於1705年南巡的時程順序，我主要參考中國第一歷史檔案館編，1984；中國人民大學清史研究所編，1988。

62. Spence, 1966; Wu, 1970.

63. Durand, 1992, p. 221.

64. Wu, 1970.

65. Strassberg, 1983, pp. 118–21.

66. 故宮博物院明清檔案部編，1975、1976。

67. 畫冊每開皆有「子清所見」之印，「子清」即為曹寅的字。

68. 見中國人民大學清史研究所編，1988，頁261。

69. 此畫藏於上海博物館，圖見《中國古代書畫圖目》，冊5（1990），頁72。這類與洪水有關的詩作似乎是揚州的特產，見《兩淮鹽法志》，1963，頁2284，孫枝蔚作於1659年的詩，及頁2244，吳嘉紀作於1680年的詩，皆提到洪水；李驎有關1705年洪水的詩作，則見李驎，1708b，卷9，頁78a。

70. 見中國人民大學清史研究所編，1988，頁312。

71. 此畫的上款寫著「為山老道先生正」，山老指的很可能是張潮的字「山來」。

72. 石濤於1702年時為滄州先生作了一件山水扇面，此「滄州」指的很可能是當時的山陽（在江蘇省北方）知縣陳鵬年（字滄州）。見《中國繪畫展》，1980，圖47。

73. Durand, 1992, p. 222.

74. 另例可見石濤《洪正治像》，其上仍有三十一段題跋，多作於洪正始生前。題識之人有官、有商、有遺民，也有職業文人與畫家，還有其家族成員。見Jonathan S. Hay, 1989b, pp. 359–67；Fu and Fu, 1973, pp. 284–93。另見第五章（「靖江後人」一節）裡對石濤為洪正始所作《蘭花冊》上題識者的討論。

75. 如《虞初新志》（張潮編，1954）、《檀几叢書》（張潮、王晫編，1992）、《昭代叢書》（張潮編，1990；張潮、張漸編，1990；張潮、楊復吉、沈懋惠編，1990）等。張潮在編《昭代叢書》時，明顯摒除了野史的記載（見Durand, 1992, p. 154.）。而除了卓爾堪的《明末四百家遺民詩》外，還有許多石濤也認識的人所編的詩集，如倪永清（1688）、鄧漢儀的《天下名家詩觀》（1672）、朱觀的《國朝詩正》。

76. 見《尺牘偶存》、《友聲》（張潮輯，1780a、1780b）。

77. 張潮，1991，其例見第六章「大滌堂企業：畫家與贊助人」之開頭。

第4章 朱若極的宿命

1. 本書中〈生平行〉的譯文皆引自Fong (1976)與Kent (1995, pp. 277–83)。

2. 引自所謂的《庚辰（1700–1）詩稿》。收藏地不詳，圖版見Fu and Fu, 1973, p. 221。

3. Stantangelo, 1992.

4. Giddens, 1990, p. 34.

5. 石濤終其一生皆自稱為鄰近的全州（清湘）人士，但這或許與其佛門因緣有關，也可能是企圖要掩蓋自己的真正出身。關於石濤生年的長期爭議，見Jonathan S. Hay, 1989b, p. 60, n. 3。

6. 多數學者已經接受朱亨嘉即是石濤生父的說法。然諸如石濤出生地等與其父身分密切相關的問題，卻仍無肯定的答案。無疑的，石濤堅信自己是靖江王的後裔，然不管是他自己或是同時代人皆未曾明確提及，他就是朱亨嘉之子。或許有人會辯稱道：石濤既已認定自己是靖江王後裔，即已暗示其為朱亨嘉之子；且聲稱自己為具明皇位繼承權的朱亨嘉之子亦是相當危險的事。然石濤在1677年的〈鍾玉行先生枉顧詩〉（見注53）中提到「兄弟百人」，即暗示當年大屠殺株連的旁支宗族；此處所指的「兄弟」應包含堂兄弟。此外，石濤似乎曾被鍾氏所言說服，相信兩家關係密切、父執相與親密、且石濤之父曾任縣令（但如此一來，石濤之父便不可能是靖江王了）。石濤日後雖對此說不甚苟同（他再也沒提起這件事），然石濤這麼重視此事，正如吳同於1967年所指，意謂著石濤根本不知道其生父何人。因此，如果無法全然排除石濤確為朱亨嘉之子的可能性，那麼，石濤的父親很可能

是朱亨嘉死於1645年抄家時的兄弟或堂兄弟,應是更為合理的解釋。若真如石濤詩中所言,他堅信自己是同輩裡在那場屠殺中唯一的倖存者,那麼靖江王的王位最終理當由他繼承。之所以強調「最終」一詞,是因為朱亨嘉事敗後,還有個末代的桂林靖江王朱亨甄,他可能是朱亨嘉的兄弟或堂兄弟,在位直至清兵1650年進入桂林時。

7. 這是《五燈全書》裡列出的石濤名號。該書是禪宗的人物傳,1693年出版;李驎的〈大滌子傳〉亦謂「大滌子者,原濟其名,字石濤」。

8. 此說最早由明復提出(1978, pp. 22–4),明復推測石濤的母系家族可能來自全州。〈生平行〉裡,石濤在寫到廣西至武昌的北行之旅前,便已表明其佛教信仰。因此,雖然李驎於傳記中提到「為宮中僕臣負出,逃至武昌,剃髮為僧」,石濤在廣西之際,很可能是在全州時,便已進入佛教寺院。

9. 〈大滌子傳〉:「為宮中僕臣負出,逃至武昌,剃髮為僧。」

10. 廣東省博物館藏一套約成於1664年(見注21)的畫冊裡(見圖47,48),石濤提及一座小塔寺,然仍不明所指。見《石濤書畫全集》,圖362。

11. 這裡的書本指的很可能是圖畫書。這個解釋是張子寧某次與我私下談話時提出的。

12. 普林斯頓私人藏某件石濤晚年的作品《蘭竹石圖軸》,其上自題便提到陳一道:「余往時請教武昌夜泊山陳貞庵先生學蘭竹。先生河南孟作令,初不知畫,縣中有隱者,精花草竹木,先生授學於此人。予自晤後,筆即稱我法,覺有取得。」1659年,陳一道晉升嚴州府照磨,見汪世清,〈石濤交游補考〉,《大公報》(8月30日,1986)。而關於石濤在武昌習畫的其他師承,見第八章「清初畫壇」一節中對地方畫壇的討論。

13. 李驎在石濤傳記提到這段旅程,謂:「既而從武昌道荊門,過洞庭,逕長沙,至衡陽而反。懷奇負氣,遇不平事,輒為排解,得錢即散去,無所蓄。」而1687年扇面上(圖46)「三十年前」的字眼,指的應是登衡山之時,故知這段旅程約在1657年左右。除此之外,本書還有三幅圖(圖45、81、82)描繪這趟穿越湖南的旅遊記憶。

14. 方聞(Fong, 1976)對這段文字有不同的英譯。

15. 天童系是以浙江寧波附近的天童寺為名,此宗的開山祖師密雲圓悟便是在此地傳道弘法。順治、康熙朝時,天童系比磐山系的臨濟宗還重要。關於清初的禪宗教派,見杜繼文、魏道儒,1992,頁575–615。關於天童寺,見Brook, 1993。

16. 漢月法藏最重要的門徒是具德弘禮(1600–67)與繼起弘儲(1605–72)。此宗派在湖南則以金賦原直與楚奕原豫為代表。見杜繼文、魏道儒,1993,頁589–90。

17. 關於木陳道忞與旅庵本月及其涉入政治的情況,見陳垣,1962,及Fong, 1976, p. 18。

18. 當我們知道他接下來決定不回到楚地,轉而加入木陳道忞的僧團時,或許會質疑他是否未接觸武昌的禪師穎脫。穎脫是木陳道忞的嫡傳弟子,且是武昌圓通寺的住持。關於穎脫,

見《五燈全書》，卷75。

19. 出自〈生平行〉。此外，尚有方聞1976年的英譯本。

20. 見明復，1978，頁150。《大滌子傳》只提到：「居久之，又從武昌之越中。」然由《山水人物圖卷》（圖50）〈石戶農〉段的題跋便可知石濤登上廬山的年份：「甲辰（1664）客廬山之開先寺，寫於白龍石上。」

21. 這套畫冊現藏廣東省博物館，很早便為人所知，但直到最近才有完整的出版品。因其題跋之故，過去一直被定在1657年，然而其中一開卻云「畫于開先（寺）之龍壇石上」，這應是他1663–4年左右離開武昌時暫居的廬山開先寺。要說石濤早在約當1657年便已南行並登上廬山雖不無可能，然並沒有其他記載提及這趙旅程或是登遊廬山之事。較可能的解釋是，題跋裡的1657年指的是成詩的年份，而非作畫的時刻。（類似的混用狀況還有北京故宮博物院庋藏的一套冊頁；該冊毫無疑問是完成於1680年，然其中幾幀卻有1667、1669、1673與1677年的署年。[《石濤書畫全集》，圖1–15]）以此類推，開先寺那一幀雖無題詩，卻也可能是重繪原本在廬山時畫過的舊稿，因此，這整套畫冊的成畫時間可能更晚。然而，依此冊不純熟的畫技來看，成畫時間應較1667年的兩件作品《白描十六尊者》（圖155、156）、《黃山圖冊》來得早（見圖83，整套畫冊則見《石濤書畫全集》，圖217–230；Wai-kam Ho ed., 1992, vol. 1, pl. 158）。並沒有任何例子顯示，當石濤使用「畫」這個字眼時，可能是意指構圖時間而非成畫時間，故試著將這套畫冊定在1664年左右應是合理的。

22. 最早討論此卷的文章應是鄭為，1962。

23. 鄭為，1962。鄭曉之書並不一定即是石濤此卷特定的來源——關於十七世紀晚期對靖難之變的種種討論，見梅文鼎，1995，頁145–7。

24. 《莊子》，〈讓王〉。

25. 此即靈鷲山，相傳佛陀是在此地演說《法華經》。

26. 關於禪宗傳統「上法堂」（在上堂的過程中，大師會將其學說的要義授與弟子）儀式的中心性，見Faure, 1991, p. 293。

27. 這是石濤在1667年完成的《白描十六尊者》卷（圖155、156）上用以描述自己的落款方式。往後石濤也常使用「原濟之章善果月之子天童忞之孫」這方印，可說是這個自我封號的變形。

28. 三竺坐落在杭州城西，且為杭州一重要寺名。

29. 此段英譯修改自Fong, 1976。

30. 汪世清根據李驎〈大滌子傳〉謂石濤在宣城待了十五年的說法，主張他們到宣城的時間應是1666年（1978，注15）。而楊臣彬（1985，頁56）則注意到宣城有四座寺廟下列有喝濤

與石濤。

31. 曹鼎望（1659年進士）初任職翰林院，後轉至刑部歷練多職。在歙縣時，他主持紫陽書院與當地羅漢寺的修復工作。見施閏章，1982，卷5，頁20b–22a，卷28，頁6b–8a。其傳記可見李桓輯，1985，卷218，頁28a–30b；徐世昌輯，1985，傳19，頁15b–16b；朱汝珍輯，1985，卷1，頁13a。在此特別感謝Philip Hu一篇未發表的期末報告（1995），對曹鼎望的生平宦蹟有詳細的說明。

32. 詳參汪世清，1982；張子寧，1993。

33. 汪世清，1982。曹鈖的傳記見徐世昌輯，1985，傳19，頁16a–b；馮金伯輯，1985，卷6，頁8b；李濬之輯，1985，乙上，頁32b–33a。關於曹鈖仕宦的細節，亦感謝Philip Hu。

34. 見其1667年《白描十六尊者》卷的落款。

35. 近期才出版的〈送孫予立先生還朝兼呈施愚山高阮懷兩學士〉詩顯示，石濤在施閏章與高詠進入翰林院後，仍與之保持密切聯繫。這首詩爲《贈具輝禪師書卷》的第二首（見Christie's, *Fine Chinese Paintings, Calligraphy, and Rubbings*, New York, 18 September, 1996, lot 189）。

36. 關於施閏章，見施念曾，無紀年；Hummel, 1943, p. 651；以及趙永紀對清初詩歌極爲有用的研究（1993），其中亦包含對施閏章的詳細討論。關於高詠，見明復，1978，頁177–8。關於梅清，見楊臣彬，1985、1986；而關於梅清之姪梅庚，見胡藝，1984。徐敦的生年可由梅文鼎的一首詩予以確立（梅文鼎，1995，頁194）。

37. 有資料顯示喝濤住在他處，應在孤山上。見《宣城縣志》，卷28，轉引自鄭爲編，1990，頁122，注13。

38. 李驎〈大滌子傳〉謂：「時宣城有詩畫社，招人相與唱和，闢黃檗道場於敬亭之廣教寺而居焉。每自稱爲小乘客，是時年三十矣。」由於汪世清將石濤的生年定在1642年，再據李驎這段文字，石濤應於1671年正式在廣教寺落腳（汪世清，1979a，注11）。然在此之前，石濤似已與廣教寺有所往來，因爲他在〈生平行〉裡提到：「黃檗禪師道場留煩上下十餘載。」因石濤約於1679–80年間自宣城遷至南京，由此推算，則石濤應早在1660年代晚期便已於廣教寺活動。

39. 施閏章曾提及該寺重建工作的初期階段，見施閏章，1982，卷26，頁4b–5b。

40. 汪世清，1982。

41. Wakeman, 1985, p. 1108. 關於三藩之亂的完整論述，見同書1099–1108頁。

42. 石濤《山水人物圖卷》第三段的〈湘中老人〉題道：「時甲寅（1674）長夏客宣城之南湖。」另一件很可能亦是《山水人物圖卷》其中一段的《漢濱野人卷》（圖52），亦有「昔甲寅（1674）避兵柏規山之仙人臺」之句。柏規山在宣城附近。根據施念曾《施愚山年譜》

（無紀年，卷3，頁3a–b），由於吳三桂變亂之故，歙縣附近也爆發了農民變亂；九月三日，歙縣陷落，消息傳至宣城，居民紛紛逃往近郊，直到幾個星期後由官兵弭平亂事，方才回到城中。石濤作於1674年的《觀音圖軸》（圖157）或可視爲全身而退後對菩薩庇祐的感恩供養。

43. 這個故事最早見於《後漢書》，亦可見於較晚期的資料如（宋）《太平御覽》。

44. 奇怪的是，施閏章有一則畫跋（似乎是已經佚失的早期題跋，收錄在其文集中）明確指出這幅畫是梅清所作。他或許意識到這兩個畫家畫風上的相似性可能會造成混淆（施閏章，1982，卷22，頁17a，〈石公種松圖歌〉），他甚至在詩作一開頭便提到兩人作品的相似性。施閏章與二人俱相熟，故其意見理論上應當可信，況且石濤在畫上的題識並未確指自己即是該圖作者。然而，另一件屈大均所書的早期題跋（原跋今已佚失，引自韓德林，1989，頁31），還有湯燕生所書、現仍存於畫面的早期跋文，則都直指石濤爲作者。雖然沒人仔細研究過梅清這個時期的繪畫風格，然這幅畫的造型、筆墨、構圖等都與石濤宣城時期的畫作相仿，故若只就風格層面來看，無須考慮施閏章令人困惑的題跋（或許是另一幅畫的題跋？也或許是施閏章搞錯了？）。

45. Vinograd, 1992a, p. 61.

46. 如1683年抄給清官員鄭瑚山的詩作、1689年的《海晏河清圖》（圖57）、抄有1689年〈己巳迎駕〉詩的扇面、以及1692年所抄錄的《贈具輝禪師書卷》上，皆有此印。這些作品於下文皆有討論。

47. 梅清《天延閣後集》卷二提到石濤1675年的松江行，引自傅抱石，1948，頁52。還有很多其他資料與此行有關：有套可能成於1695年後半的重要畫冊，其中一開便是描繪松江地方，圖見《中國畫》，1986（2），頁37；一套著錄於龐元濟，1971a，卷15，頁12a以降的無紀年畫冊，根據石濤於第六開上的題跋，可知至少有一部分是作於松江地方；再者，在一套約成於1693年的書法冊裡，也有一首詩是石濤用以向其松江僧友智達辭行的（未出版，見東洋文庫檔案，no. A16–144）；此外，上海博物館還藏有一套1683年的畫冊，其中一幅便繪有賦於蘇州閶門的詩作（謝稚柳編，1960，圖8）。

48. 汪世清確認了「鄧知縣」即是鄧琪棻（汪世清，1979a，頁12）。鄧氏於1674–81年間擔任涇、全兩地的地方官，並重建水西書院讓試子準備科考。他也曾於1677–8年資助梅庚就學（見胡藝，1984；梅庚，1990）。石濤有件1676年作給鄧知縣的山水畫，可見於《神州國光集》，第16冊。石濤也在其追憶往昔遊蹤的畫冊中提及1676年在涇縣的逗留。見龐元濟，1971a，卷15，頁12起所著錄的冊頁第三開（由這開可知石濤1676年的春夏皆在該地度過）；還有一幀出自1690年代中期的冊頁，畫的是1676年的詩作（《中國畫》，1986（2），頁38）；以及大英博物館（The British Museum）所藏《江南八景冊》的第三、七開

（Edwards, 1967, pp. 134, 136）。

49. 汪世清，1982。

50. 爲汪楫（1623–89）所繪畫冊見裴景福，1937，卷16，頁8b。1679年，汪楫成功參加了博學鴻儒科特考。宣立敦（Richard Strassberg, 1989, p. 20）謂1676年「石濤行至崑山參加（旅庵的）葬禮，並逗留到1677年，以幫助興建一座紀念性的佛塔。」

51. 1677年的江蘇行可見其1680年的山水冊（北京故宮博物院藏）。《石濤書畫全集》，圖4。

52. 見明復，1978，頁153。

53. 吳同（1967）首先注意到1677年的《鍾玉行先生枉顧詩》，其圖版與討論則見謝稚柳（1979）。關於此卷完整的英譯以及與吳、謝二人不同的字句闡釋，見Jonathan S. Hay, 1989b, pp. 61–2, n.5。

54. 石濤1674年的自畫像《自寫種松圖小照》上有則汪士茂寫於1678年的題識，提到有人邀請石濤至西天寺去。見汪世清，1980。一般認爲，石濤或多或少在1678、1679年與1680年初時曾待在南京地區。這段期間他不只與西天寺有往來，也與該寺的分支懷謝樓，以及另一座位於溧水（南京城南約百里處）的永壽寺有來往（可能是透過祖庵，見後注）。存世仍有一件此時作於溧水的畫作（張萬里、胡仁牧編，1969，冊3，圖81），還有一件日後追憶當地景點小東盧之作（施閏章，1982，卷31，頁9a–b）（《石濤書畫全集》，圖283，北京中央美術工藝學院藏）。

55. 祖琳園林，號語山，家歙縣，爲溧水（南京城南約百里處）永壽寺僧。石濤另一個方外之交是祖庵，南京永壽寺住持，他們不僅在宣城時便有往來，在南京時亦過從甚密。日後石濤提到祖庵時總是一派溫馨，對他的虔誠與儉樸推崇備至。見瀋陽故宮博物院藏書法作品，圖見《石濤書畫全集》，圖392。

56. 雖然宣立敦（Richard Strassberg,1989, p. 20）沒有提供出處，但根據他的說法，這位勤公可能是唯勤，之前居住在一枝閣的僧人，後來成了寧國法界寺的住持。

57. 本段英譯引自Fong, 1976，並經過修改。

58. 梅清，1961。喝濤於1680年在石濤的冊頁亦留有一跋（《石濤書畫全集》，圖12）。

59. 此處的英文翻譯得益於文以誠（Richard Vinograd, 1992a, p. 62）甚多。文以誠將詩中提到的「病」視爲心靈危機的暗喻，但此詩記錄了他抵達之事，證實他正從身體上的病痛復原中。

60. 見石濤題於上海博物館藏山水卷（圖55）上的〈庚申（1680）閏八月初得長干一枝七首〉。博爾都：「閣居浣溪之西，嘯台之傍，杰然孤迥，聊託于鷦鷯之巢云。」（《問亭詩集》，卷2，錄自鄭爲編，1990，頁122，注12）。

61. 後者之中特別值得注意的有田林、吳粲兮、與周京。石濤1680年的山水冊（現藏北京故宮

博物院，《石濤書畫全集》，圖1–14）很能彰顯此時的文化氛圍，此畫是爲吳粲兮而作，其上有喝濤與一福建畫僧澄雪（原名胡靖）等共三個出家人的題跋。另見第九章「修行繪畫」一段。至於吳粲兮，至今仍不知爲何許人，不過石濤在次年又爲他畫了一幅山水軸（現藏上海博物館，鄭爲編，1990，頁26）。

62.〈庚申（1680）閏八月初得長干一枝七首〉（亦見注60）。

63. Wakeman, 1985, pp. 1119–20.

64. 以籠絡作爲基本權力運作型態的討論，見Balandier, 1985, pp. 111–28。

65. 關於1670年代晚期與1680年代初期這種攻防戰的種種層面，見Spence, 1966, pp. 124–8; Kessler, 1976; Wakeman, 1985, p. 1083; 孟昭信，1987；宋德宣，1990。

66. 中國人民大學清史研究所編，1988，1683年九月廿三日條。施閏章有兩首詩（1982，卷23，頁18b–19a；卷38，頁20b）提到鄭瑚山（瑚山可能爲其字）早年曾在京城擔任一些低階職位（曾任中翰、舍人）；又將他描述爲軍人，可能意指鄭瑚山的身分是旗人。

67. 薛永年，1987。

68. 趙氏一門爲山東萊陽的世家大族，趙崙之父爲固守萊陽，抵禦皇太極率領的清兵，而死於1643年。趙崙則在1658年以廿三歲之齡登進士第。他於1682至1688年期間擔任學政，見李一氓於石濤傳稱畫作上的題跋（《石濤書畫全集》，圖36）；汪世清，1986。

69. 這些詩作都錄於《贈具輝禪師書卷》（見注109）。

70. 也許是這些年的努力，石濤才得以一枝閣禪師之名載入《五燈全書》。

71. 關於八大山人對康熙南巡一事的反應，見Barnhart and Wang, 1990, pp. 18, 102–4, 199–200。

72. Spence, 1966, p. 127; Wu, 1970, p. 31.

73. 南京博物院藏《靈台探梅圖》亦是在追憶過去造訪靈谷寺與孝陵的經驗（《石濤書畫全集》，圖344）。梅花在這段時期迅速成爲紀念「明」朝的通用象徵。周亮工《讀畫錄》便記載一個極端例子，南京畫梅專家姚若翼「取鍾山梅瓣，加枝幹其上，蓋幻枝幹作返魂香者」。英譯引自Kim, 1985, vol. 2, p. 162。

74. 其他友人還包括殉節明將之子張怡（Strassberg, 1983, pp. 205–8）、虔誠的佛教在家信徒張恕（先著曾爲之傳，見張潮編，1954，卷16）、以及揚州地區著名的遺民詩人吳嘉紀（Chaves, 1986）。欲明瞭石濤在南京的交遊圈，見鄭拙廬，1961，頁17–26。

75. 李驎，1708b。

76. 同上注，卷15。

77. 光武帝（西元25–57年在位）是東漢的開國君主，西漢劉氏王朝的後裔。昭烈帝劉備（西元221–3年在位）則是三國蜀漢的第一個皇帝。由於姓劉，使他得以順理成章地使用「漢」

這個國號。烈祖則是南唐的立國者，他本是孤兒，在王朝建立之時改名作李「昇」，以聲稱自己繼承了唐朝的皇統。

78. 在山本悌郎 1932年著作中所錄之1686年七月的畫跋裡，石濤已經提到北行之事（鄭爲編，1990，注16），他也在一件成於1686年冬天送給周京的手卷（《溪山無盡》，王季遷家藏，未出版）上提到自己的計畫；此外，在另一幅送給僧人智企的畫跋（亦成於1686年冬天，載於《聽驪樓書畫記》，轉引自韓林德，1989，頁42–3）以及未紀年的〈生平行〉上，都有相關的記載。

79. 多年後，他只對1687年的冬天簡單提到：「余時即欲北遊，未了此願，歸居邗數載。」（1699年《山水小冊》上的題跋，其中一幀見圖104）。我在此處的討論大抵採用張子寧的看法（張子寧，1993，尤其是頁80–2）。

80. 資助他的人是常涵千（1634年生），石濤在1683年爲他作了一套十二開的絹本畫冊。

81. 張子寧，1993。多年後，李驎在〈大滌子傳〉也提到畫作失竊之事，並謂石濤爲此沮喪了約莫三年之久。即如張子寧某次於耶魯大學藝術館（Yale University Art Gallery）的演講中所言，還有兩件畫跋記錄了石濤當時的沮喪：一是1687年的《衡山圖》（圖46），另一件則是1690年的山水卷（Barnhart et al., 1994, cat. no. 48，見本章注88）。

82. 杜繼文、魏道儒，1993，頁598–603。

83. 卓爾堪（1961，卷16）記載了他與費密、蕭差（徵乂）還有其他人在1680年代晚期到靜慧園造訪石濤之事。

84. 此詩爲七言律詩，這裡只摘錄前四句。這首詩亦爲石濤一起抄錄於他處的兩首詩之一：其一爲書法扇面（Christie's New York, *Fine Chinese Painting and Calligraphy*, 25 November 1991, lot 123），其二爲1692年《贈具輝禪師書卷》。在書法扇面中，這兩首詩爲〈己巳（1689）迎駕〉；《贈具輝禪師書卷》上則稱爲〈聖駕南巡恭還二律〉。

85. 因此，我們可以將畫中如龍般盤曲的山體解讀爲天子的象徵：那宛如火燄朝中央圍繞的奇特姿態，似是親眼見到康熙龍袍後的觸發。

86. 汪世清，1982；明復，1978，頁153以降。

87. Barnhart et al., 1994, pp. 172–5. 詩云：「山色欲雨不雨，紙窗忽暗忽明，山澹石澹松澹，水光去去心驚。」（劉和平譯）圖上畫著一座空無人跡的臨溪寺院，爲一位不知何許人的「五翁」而作。畫中寺院的顯著地位令人聯想起稍早的手卷《初至一枝閣：書畫卷》（圖55）、或《萬點惡墨》（圖167），暗示受畫者若非在家信徒，便是僧侶。紀年己巳（1689），可知此畫成於南京，而非揚州，因爲石濤在次年（庚午，1690）年初仍待在南京。見汪世清，1982。

88. 這是田林於1690年初在南京見了石濤後所寫的詩。見田林，1727，上卷，頁7a。

89. 石濤在畫跋中稱其資助人爲「愼庵」，明復（1978）據此查出是王封瀁（字玉書，1648年進士）的別名。王封瀁在1688–9年時任吏部侍郎，1692年底回朝廷任官，擔任禮部侍郎一職，直到1703年過世爲止。見《清代職官年表》（1980）。

90. 此畫作於南京城南郊天印山上的古定林寺（上海博物館藏，鄭爲編，1990，頁57）。《江南八景冊》（大英博物館藏）的第二開畫的便是天印山，圖版見Edwards, 1967, p. 133。

91. 石濤暫居於且憨齋的例證如下：著錄中有幅描繪三峽的畫便是1690年二月時作於且憨齋（見韓林德，1989，頁52）；另有一幅爲愼庵而作的《蘭竹石圖》卷是在1691年夏初畫的（Sotheby's New York, *Fine Chinese Paintings*, 18 March 1997）。還有前文談到的1685年梅花圖卷上有則書於「冬日」的題識，所指應該是1690–1年的冬天，因爲他下一年的冬天是在天津度過（上海博物館藏，鄭爲編，1990，頁57）；《搜盡奇峰打草稿》（《石濤書畫全集》，圖60，北京故宮博物院藏）也是在1691年二月畫於且憨齋，且由此畫可知且憨齋是愼庵所提供；最後，還有一套山水冊始繪於且憨齋，而在同年七月於北京的慈源寺完成（圖171）。此外，還有一件臨摹明代胡獵場景的無記年掛軸也繪於且憨齋（圖90）。至於一幅號稱1690年秋天作於且憨齋的山水畫（謝稚柳編，1960，圖43），則是現代的僞作。

92. 王澤弘（1626–1708），字涓來，號昊盧，湖北黃岡人，1655年進士，1690–1699年任禮部侍郎，後爲禮部尚書（《清代職官年表》，1980）。然1680年代時，他大多待在南京，他在那裡有一座別緻的園林（鄧之誠，1965，頁936；明復，1978，頁190；汪士清，1982；Kim, 1985, vol. 2, p. 124；張子寧，1988；Hu, 1995）。石濤一幅作於1691年三月的《古木垂陰》（圖89）便是爲王澤弘而作。王澤弘還邀石濤一道出城遊玩，遂成就了石濤另一幅紀念此行的掛軸作品（《藝苑掇英》，23 [1984]，頁22）。

93. 王騭，字辰嶽，號人岳，山東福山人，1688年至1689年五月爲閩浙總督，並隨侍康熙巡幸揚州，尋召回京城任戶部尚書（Wu T'ung, 1967, p. 58）。現存有兩首石濤題贈王騭的長詩：其一原先題於某幅描繪京師雪霽之畫上，後被收錄於《大滌子題畫詩跋》，卷1，頁8–9；其二原亦爲畫跋，題於一幅描繪聯絡浙江與福建的仙霞嶺古道圖上（此畫現已佚失），而後被抄錄於1696年的《清湘書畫稿》。兩首詩皆成於1690年。根據第二首詩，除了仙霞嶺圖之外，王騭還另外求作一幅松樹圖。最近還出現第四幅作於1690年的畫，是一巨幅祝壽圖，繪有菊花、奇石與梧桐（Christie's New York, *Fine Chinese Paintings and Calligraphy*, 15 September 1998, lot 142）。

94. 例如他見到了耿昭忠（1640–86）的收藏。見石濤《鶴松魚水》圖題識，收錄在《大滌子題畫詩跋》，卷3，頁70。關於耿昭忠收藏的討論，見Lawton, 1976。透過博爾都的引薦，石濤亦得進入已故安親王岳樂（？–1689）的宮中，並一窺其收藏。此行可能是受到博爾

都至交岳端（岳樂之子）的邀請而來（見約作於1693年的詩冊，普林斯頓私人收藏）。

95. 張潮在陳鼎《竹譜》的序言裡謂「今天子性愛修竹」，並提及康熙「御製〈竹賦〉一篇」。張潮編，1990（乙集，1700），頁313。

96. 關於這兩件合作畫的討論，見Fu and Fu, 1973, pp. 49-51。

97. 見上述（注95）約成於1693年的詩冊，內含一組送給北京岳端的詩。大滌堂時期也有一幅畫給岳端的蘭花，見圖78。

98. 見陳祖武，1992，頁209-13。本書第八章（「石濤論技：繪畫的完善」一節）與第九章（「自主的哲學」）對「理」、「氣」的問題有更詳盡的探討。

99. 除了上述這些接觸外，王原祁對石濤亦有讚譽之語：「海內丹青家不能盡識，而大江以南當推石濤為第一。予與石谷（王翬）皆有所未逮。」《清湘老人題記》，頁19a。

100. 雖然我們會馬上聯想到高士奇（1645-1703），但他應該不是石濤批判的對象，因為石濤在北京時，高士奇並未在京中。

101. 請見《贈具輝禪師書卷》裡的詩作。

102. 見1691年二月所繪《搜盡奇峰打草稿》（北京故宮博物院，《石濤書畫全集》，圖60-70）上的題識。

103. 關於雪莊與心樹覆千的討論，見史樹青，1981。

104. 我們可以精準得知石濤搬到慈源寺的時間，因為他在且憨齋時開始繪製的冊頁便是在1691年七月於慈源寺完成，用以答謝王封溁的款待（見圖171）。此外，在他酬謝圖納秋日到寺裡探望他的詩中，石濤也提到他剛搬進慈源寺（見注106）。慈源寺是座小寺院，不久前（1674）才整修過：見許道齡，1996，頁173。關於該地區的地理環境，請見《北京歷史地圖集》。

105. 圖納自1689年至1697年任刑部尚書，關於他的到訪可見《清湘書畫稿》（圖72）上的題詩。石濤1701年在邵伯與圖清格會面之事，第三章「1705年的洪水」一節有詳細的討論；圖清格當時在邵伯一帶監督河防工事。

106. 此處的譯文與解釋已修正了我在撰寫"Shitao's Late Work, 1697-1707: A Thematic Map"時所犯的幾處錯誤，這要大大歸功於Shi-yee Fiedler 那篇未發表的文章 "From Buddhism to Daoism: A Study on Shitao's Sketches of Calligraphy and Painting" (1998)，在此感謝作者慷慨惠賜其文。

107. 木陳另一個再傳弟子祖珍元玉（1629-95）為泰山普照寺住持，在木陳和旅庵與皇帝往來頻繁之際，亦採取類似的態度。然祖珍後來在康熙1684年南巡時也引起了他的注意，並回答皇帝的代表高士奇一些問題（鄧之誠，1965，頁520-1）。

108. 見《贈具輝禪師書卷》。其目錄如下：1.〈庚申（1680）八月秦淮一枝靜居即事七首〉、2.

〈送孫予立先生還朝兼呈施愚山高阮懷兩學士〉、3.〈江東（在南京）秋日懷白雲諸布衣處士〉、4.〈長干浮圖六首一枝閣賦〉、5.〈長干見駕天恩垂問二首〉、6.〈聖駕南巡恭還二律〉、7.〈生平行一枝留別江東諸友〉、8.遊金、焦二山詩兩首、9.〈長安人日（元月七日）遣懷〉、10.〈諸友人問予何不開堂住世書此簡之〉、11.贈具輝禪師詩。其中第九組詩必定書於1691年的元月七日，因爲1690年時的同一時段石濤仍在南京，而1692年時則到了天津，只有1691年時石濤正好在北京。因此，石濤若不是在1691–2年之交與具輝在天津相遇，那就是在1692年秋天返回南方的途中。然在詩卷的最後一行，石濤重申他們倆回到南方的決定，並堅持這一回絕不動搖。這段話很明顯地意指石濤1691年曾經改變心意之事，故知他們倆見面的時間較可能是前者，因爲石濤在1692年秋天離京之前一共有兩次改變心意的紀錄。由於石濤並沒有提到任何北京的人名，手卷上的詩很可能是呈給具輝前老早就作成的；除了題贈具輝的那段話以及最後的兩組詩以外，其他詩作的成詩時間都早於石濤前往北方之時，這意謂著石濤原本是想把這些詩作集合起來當成名片。有些詩作的選擇需要一點解釋。比如，第二組詩提到了三個來自宣城的官員，其中之一（孫倬）格外受到康熙寵幸（《宣城縣志》，卷16，頁19a–20a），其他兩位（施閏章與高詠）亦於1679年被提報並錄取博學鴻儒科考。而第四首詩雖以前明勝景長干寺「浮圖」爲題，卻不是爲了緬懷明成祖永樂帝下令興築之事，反是在謳歌康熙皇帝於1679年的敕令修復。在第八首詩，石濤也提到康熙親書留雲亭（揚子江上金山島）匾額之事。然自第九組詩起開始呈現不同的性格，將他的北方之行化約於始自雄心、繼而迷惑、而終告失落的循環中。

109. 清皇室所贊助的禪僧記錄中，將世高登錄爲房山（北京附近）安化寺的住持（《五燈全書》，卷81），但有很多資料顯示他與天津的大悲院關係密切（崔錦，1987）。除了張霆之外，石濤還認識世高的另一個俗家弟子梁洪，他是湖北的篆刻家與書法家，曾經傳授石濤繪畫方面的訣竅（見《五燈全書》，頁491，文中羅列好幾位世高的在家弟子）。關於梁洪（字崇此），亦見梅文鼎，1995，頁157–8。

110. 張氏堂兄弟的財富來自家族鹽業，然兩人皆曾在京中任官，張霖當時正要復官。關於石濤在天津的情況，見崔錦，1987。關於張氏堂兄弟，亦見明復，1978，頁170–1；Durand, 1992, pp. 155–9；以及Fiedler, 1998。1705年夏天，張霖因貪污而被抄家（石濤的畫作可能亦在充公財產之列）。

111. 傅抱石，1948，頁70。

112. 石濤接著將其賦別詩錄在1696年的手卷《清湘書畫稿》上（圖72）。見Fong, 1976, p. 24; Fiedler, 1998。

113. 英譯引自Fong, 1976, p. 23，而稍事修改。本詩原題在石濤1696年的《清湘書畫稿》上

（圖72）。

114. 關於石濤何時離開的討論，見Jonathan S. Hay, 1989b, p. 84, n. 111；以及汪世清，1982。

張霔在一首詩裡提到石濤最後一次駐留天津之事。見崔錦，1987。

115. 這段對晚明文化的描述乃引自曼素恩（Susan Mann, 1997, p. 22）的理論。

116. Wu, 1990, pp. 235–7.

117. 此類肖像畫的發展，見Vinograd (1991a, 1992a)。

第5章 對身世的認同

1. 汪世清，1982。另見Jonathan S. Hay, 1989b, p. 84, n. 111, p. 85, n. 113。

2. 祖琳園林是石濤於1678–9年掛單西天寺時的其中一位住持。

3. 題詩的其中幾句：「故態可能忘夙昔，癡情原只愛清貧。……咄哉黃檗山中老，慣學飜空卻又來。天下豈全無識者，古人偏自扼多才。」見《張岳軍先生 王雪艇先生 羅志希夫人捐贈書畫特展目錄》，1978，頁234–5。有關此次南京之行的詳細資料，見Jonathan S. Hay, 1989b, pp. 32–4, 84–5, nn. 111–113, 118。

4. 這些詩作保存在一件可能成於1693年前後的詩冊中（普林斯頓私人收藏）。

5. 在此亦為雙關語，因為「濟」這個字另有「幫助」的意思。多年以後，仍有一方稀見的「我何濟之有」印章與此詩句相呼應。

6. 即為靜慧園大樹堂。

7. 我以「奢華與腐敗」來翻譯「六朝花事」的隱喻。

8. 此處指涉石濤的另一個別號「苦瓜和尚」。

9. 這些感觸也反映在石濤另一首幾乎作於同時的詩中，他將此詩加在1683年的《山水花卉圖冊》（上海博物館藏；鄭為編，1990，頁72）。他於詩中追述了在北方的失意、重返江南的愉悅、追求皇室贊助的徒勞。這首詩由於同一冊中收入了1683年他要求鄭瑚山為他向皇帝推薦的詩作而更顯得意義非凡。

10. 見吳綺，1982，卷5，頁25a–26a。

11. 石濤在約成於1693–4年的一組關於甘泉山梅花三聯詩中提到吳山亭，見汪鋆編，1971，頁7a–b。

12. 取自他1693年為吳震伯所作山水的題跋（見圖93）。

13. 有關這畫冊的詳細闡述可見Yang, 1994。

14. 這一頁圖版可見於Edwards, 1967, p. 108. 題跋英譯請參見第八章「清初畫壇」一節中對區間畫壇的討論。

15. 1695年夏季開始的作品包括《爲巢民作山水》（五月），圖版見《大風堂名蹟》，第二冊，圖版29-33；爲張純修作《巢湖》軸（見圖92）；爲黃又所作的《山水精品冊》（見圖64、65、80）；爲黃又作《人物花卉冊》（見圖192、204、206）；《山水冊》，見《中國畫》，1986年第2期，頁37-9；1986年第3期，頁50-1。對於最後三部畫冊的斷代，參考Jonathan S. Hay, 1989b, p. 89, n. 143。

16. 李天馥曾任武英殿大學士（正一品）。這次旅程在第六章「職業畫僧」一節有較長篇幅的討論。

17. 亦見第六章「職業畫僧」一節。

18. 例如李國宋（1672年附貢生，1684年舉人）、王熹儒（1684年貢生）、桑豸（貢生，年代不明）。

19. 此冊著錄於陸心源，1891，卷36，頁11b。有推測「器老」爲來自遼寧建州的王弘文（汪世清，1981b，注2），不過，另有一說爲與石濤同輩的禪僧「不器」（明復，1978，頁170）。後者由於著錄其中一開作於可能是佛寺的娑羅堂，而顯得較爲可信。

20. 目前藏處不明，圖版參見Edwards, 1967, p. 110。

21. 有關髡殘繪畫中此一圖像意義以及石濤對與此相關圖像思号的討論，見Vinograd, 1992a, p. 55-63。

22. 汪世清，1981a。

23. 出自北京故宮所藏尙未發表的1701年爲王紫銓所作冊頁上的一組五聯詩。

24. 這兩座道觀分別是「洞霄宮」與「天柱觀」。

25. 關於十七、十八世紀的全眞教龍門支派的研究，見任繼愈編，1990，頁651-61。

26. 《餘杭看山圖》，1693年，上海博物館藏（見圖174）。見Wai-kam Ho ed., 1992, vol. 1, cat. no. 159。受畫者爲漢軍旗人的張景節。

27. Lee and Ho, 1968, p. 95.

28. 黃吉暹，字仲賓，歙縣潭渡人。其仕宦生涯參見第二章，注59。

29. Vinograd, 1978.

30. J. S. Hay, 1994b, 1999.

31. 對於「大滌」一詞的這種解釋，見Fong, 1976。

32. 住友氏藏。

33. 例如《爲禹老道兄作山水冊》（見圖168、169），參見第九章「禪師畫家」一節。

34. 該年春天石濤與他首次見面時，在其收藏的弘仁畫上題跋。見汪世清、汪聰編，1984；汪世清，1987。

35. Sarah E. Fraser（1989）已指出這一觀點，同時提出某些圖像可能參考了一些既有的草圖。

36. 他在送別詩中將自己置於國家的場景。爲王騭所作的詩是祝賀他新近出任閩浙總督之行。
Wu T'ung, 1967, p. 58.

37. 對於石濤使用「鵬」作爲隱喻的啓發性討論，參見Fiedler, 1998。

38. 此乃中央與區間框架之間多層面滲透的判斷，是根據自從石濤離開北京後，張霖步入仕途，跟石濤一樣身在安徽，出任省判的事例。關於張霖的仕宦生涯，參見Durand, 1992, pp. 155–9。

39. Vinograd, 1992a, p. 62.

40. 例如洪正治於1720年題石濤《溪山無盡》（王季遷家藏）。

41. 這個禪門稱號最早只能回溯到1731年，《大滌子題畫詩跋》的編者汪繹辰根據早期手稿鈔錄。見鄭拙廬，1961，頁78。

42. 例如文人學者黃雲（將在下文「靖江後人」一節再作討論），參見其在石濤爲洪正治所作《寫蘭冊》上的題跋，錄於汪繹辰等編，1963，卷2，頁40–8。

43. 贈石濤詩注，見陶蔚（無紀年）。

44. 見Jonathan S. Hay, 1989b, p. 197, n. 19。

45. 李驎，1708b，卷9，頁60b。

46. 梁佩蘭，1708，二集，卷7。

47. 見石濤爲洪正治作《寫蘭冊》的題跋，著錄於汪繹辰等編，1963，卷2，頁40–8。

48. 這些詩收錄於北京圖書館藏博爾都《問亭詩集》鈔本，轉引自韓林德，1989，頁70–80。

49. 其他鄰近道觀包括武當行宮，同樣也位於大東門外；萃靈宮，位於新城內的董子祠旁；斗姥宮，位於保障湖源頭的紅橋旁。見《江蘇省揚州府志》，卷25，頁19b。

50. 明復，1978，頁129–30。

51. 重要譜系分別與天柱觀和洞霄宮有關。在經過約十至十一年的中斷後，1696年春天，天柱觀的住持之位傳到王清虛（王洞陽）手中。而洞霄宮此時的掌門人是貝常吉。見閔譜芝，1992–4。

52. 見Edwards, 1967, pp. 107–8（頁C及F）。相信石濤在北京曾見過八大山人的作品，但更有可能的是，他通過徽州家族之中跟南昌、揚州同時有淵源的，甚且是定居揚州、徽州、南昌（如黃律）的收藏家而認識八大作品。雖然還不可能說明清楚石濤在早期究竟可以在哪些地方見到八大山人的作品，但我們知道這兩位畫家都與徽籍收藏家如王半亭等的關係；八大山人曾在一封書信中提及王半亭離開南昌之事，王方宇定爲1695年左右（Barnhart and Wang, 1990, p. 282）。幾年後的1699年，同是這位王半亭請求石濤在他收藏的徽州畫家鄭旼的畫上題跋（《中國古代書畫圖目》，冊5 [1990]，滬1–3072，上海博物館藏）。另一位可能收藏八大山人作品的徽籍藏家，是八大在1694年爲他繪畫著名《安晚帖》的退翁。

班宗華和王方宇曾探討並否決了有關此人身分的許多推測（Barnhart and Wang, 1990, p. 240, n. 127；王方宇，1978）。不過，在揚州的收藏界還有一位退翁的可能人選程道光（字退夫），他後來成爲石濤的密友和主顧（見第六章「大滌堂企業：畫家與贊助人」一節的討論）。

53. 圖版見汪子豆，1983，冊1，頁220-1。藏處不明。

54. 王方宇英譯（Barnhart and Wang, 1990, p. 62）。

55. Barnhart and Wang, 1990, p. 62.

56. 同上注。

57. 同上注，pp. 168-9。

58. Barnhart and Wang, 1990; Fong, 1959. 班宗華與方聞的翻譯都略過「淋漓」二字，我過去討論這段文字時也跟隨這個做法（Jonathan S. Hay, 1989b, p. 107）。

59. 有據於此，傅申（1984，頁28-9）認爲「仙去」一詞可能是道士成仙的譬喻而已。

60. Barnhart and Wang, 1990, p. 32.

61. 雖然此印首次出現的年份爲1699年初的畫作（《梅竹雙清圖》軸，上海博物館藏，見鄭爲編，1990，頁45），但由於它出現在宣示式的《清湘大滌十二十八峰意》（見圖版3）之上，故年代可能更早。

62. Barnhart and Wang, 1990, pp. 284-5.

63. 英譯據王方宇，略作修改（Barnhart and Wang, 1990, p. 63）。有一種誤解，以爲在八大山人較早的詩中提到石濤已經七十歲。八大在一封約1699年的信中也稱石濤爲「石尊者」（Barnhart and Wang, 1990, p. 283）。

64. 裴景福，1937，卷16，頁12a。一些石濤現存傑出的畫作都曾爲這位收藏家經手，因此其著錄不容忽視。其中一幅墨筆山水載明「清湘瞎尊者濟」寄上「八大長兄先生」。

65. Barnhart and Wang, 1990, pp. 284-5.

66. 由揚州文人暨出版商張潮致八大山人的信札看來，程浚很可能這樣做過。信中在索求兩幅扇面和一部冊頁之前提到程浚的姓名。根據張潮的說法，程浚與八大「曾通縞紵」，表示他早已委託八大作畫。Barnhart and Wang, 1990, p. 283; 汪世清，1984，頁203。

67. 同上注，p. 64。

68. 截1971年止涉及這件信札的大量相關參考的簡便摘要，見Fu and Fu, 1973, pp. 210-24。而被視爲兩人有直接關係證據的另一文獻，是一幅據稱八大山人爲石濤而作的佚畫上之石濤題跋，見注69。

69. 在二十世紀，這件信札因原藏者爲僞造石濤、八大及其他畫家作品的大師張大千而平添許多爭議。僞造這件信札不過是他最起碼的「貢獻」而已，因爲他同時也創造了一張符合石

濤信中提到的八大山人《大滌草堂圖》巨幅,故很容易就被拆穿(Fong, 1959)。眞正的破壞在於,張大千在更爲精心設置的騙局中所擔任的角色(無論有意或無意)。張大千自稱在逃離上海前曾擁有《大滌草堂圖》原作,據他所言,那時這幅畫的裝褙處還存有石濤的題跋;當他離開上海時,只將石濤的題跋取出帶在身邊,而將畫作留下。接下來的故事是「幾經努力從他家中尋找未果」。這段跋文正如畫作一樣,今已無法得見,但題跋仍有照片留存。儘管張大千作僞及愚弄人的前科廣爲人知,但他這個奇妙的故事卻受到採信,而這段紀年1698年夏季的跋文不僅成爲重建石濤與八大山人關係的主要文獻,而且其精彩迷人的內容也成爲詮釋石濤與遺民思想關係的重要物證。(題跋的部分內容如下:「公皆與我同日病,剛出世時天地震。八大無家還是家,清湘四海空霜鬢。公時聞我客邗江,臨溪新構大滌堂。寄來巨幅眞堪滌,炎蒸六月飛秋霜。老人知意何堪滌,言猶在耳塵沙歷,一念萬年鳴指間,洗空世界聽霹靂。」)此外,因爲這段題跋包含的訊息似乎可以闡明他在八大山人《水仙》卷上的題詩(此畫也曾爲張大千收藏),因此接受此題跋爲眞導致對《水仙》卷的曲解,並加強了石濤在1690年代初相信八大已不在世,也不知道八大與雪个爲同一人,和最終因程京萼才明白一切的想法(例如我早先對此的討論,Jonathan S. Hay, 1989b, pp. 106–10)。再者,這段題跋也提供了一段誘人的故事情節,無可挑剔的忠貞之士八大山人痛斥石濤之前的妥協行徑爲極大的恥辱,而這也提供了以政治角度解釋大滌的基礎(洗滌妥協),並削弱了其中的宗教內涵(例如可參見Fong, 1976)。

無論如何,這段題跋是經不起文獻檢驗的:六方印中的兩方,以及兩個署款,都是相當晚期才開始使用的。所有出現「老濤」朱文橢圓印、「懵懂生」白文方印的可靠作品,年代都在1701年之後。類似的情況,石濤似乎只在1704年或前不久才開始用「清湘遺人」這個署款。最後,所有有紀年的皇室名「若極」署款,也都始於1701年,最早的例子是1701年冬季一幅可能爲博爾都所畫的山水,圖版刊於《支那南畫大成》,1935–7,第3卷。由於這些研究僅僅根據紀年作品,並非絕對精確;然而,似乎也沒有足夠容納這麼多異常現象的空間。此外,就我目驗最後一枚鈐印「四百峰中若笠翁圖書」,與1703年爲劉君所作《山水圖冊》中所見者截然有別(見圖134),基於形狀較方且行距不同,因此可能是一方僞印。最後,雖然一般接受它是石濤書跡,但書寫者至少有一個相異於石濤的習慣之處:由右上到左下的斜向筆畫都太過直率,收筆處的線條過粗。這件題跋是僞作(雖然未必是張大千所作),是讓現代學術界迷惑的眾多作品之一。

對於張大千僞製石濤作品的研究,參見Fu and Fu, 1973, pp. 314–21;Fu Shen, 1991。張大千僞造石濤的一件精心之作是《忍菴居士像卷》(大都會美術館藏),上面有一組無懈可擊的題詩,其中一首由石濤自述爲原來的肖像補景。張大千爲了解釋這張伴著題詩卻不太可靠的作品,曾宣稱他對於畫中的肖像不滿意,因此將其截去,並補上自己所作的肖像一

一不過石濤的山水部分仍保持完整。肖像的確是畫在另一張紙上，張大千甚至提供一件單獨的清代人物畫作爲證據。然而，這個山水背景加上石濤的題詩（其上標明主人爲張君），在我看來都是出自張大千之手的僞作。

70. 八大山人爲揚州商人贊助者江世棟所作的山水畫據稱曾由石濤於1699年補筆完成，見汪繹辰等編，1963，卷4，頁81。

71. 石濤有三開與八大山人的七開裱成一套，但這或許不是李國宋見到的那套冊頁（見Barnhart and Wang, 1990, pp. 189–90）。此冊的原有者是石濤1696年曾爲繪《秦淮憶舊》冊（見圖67–71）的黃吉暹，他在1702年一月的題跋中提到前往福建建陽途中隨身帶著這套新成畫冊。黃吉暹赴當地出任縣令（《兩淮鹽法志》，1748；阮元，1920，卷10，頁11b），其仕宦生涯的其他面向，見第二章注59。

72. 陝西的宗室後人是先著，將於本章稍後討論（見「靖江後人」一節）。雲南的宗室後人爲普荷（1592–1683），作品曾爲石濤的贊助人及好友劉君購得；劉君於1702年請石濤在畫上作跋（《擔當書畫集》，1963，頁23）。

73. 這些詩句由朱堪溥寫於「耕心草堂」，因此應成於1703年或更晚（見附錄1）。此人或許與朱堪注同輩且是同一脈的宗親，其世系見Barnhart and Wang, 1990, p. 29中土方于的討論。此外，八大山人的孫子在1705年八大去世之後過訪揚州，並會見石濤的立傳者李驎，很可能也曾與石濤會晤。

74. 岳端的字號之一是「紅蘭主人」。

75. 正如我在第三章所提示（「1705年的洪水」一節），1699年康熙南巡至揚州的前夕，他繪製了一套雜畫冊，其中兩開極力讚頌清廷的統治，一幅爲浴馬，另一爲雨中的村郊（見圖42、43）。1705年的《淮揚潔秋》可以被視爲對數月前御駕南巡的間接回應，我曾試圖指出，基本上是對康熙抱持友善。班宗華曾如此爲八大山人下注腳：「1699年康熙第三次南巡期間，八大的反應（跟他早年）很不一樣。之後他開始畫鷹、隼、麋鹿、白鷺、鶴、雁，這些都彷彿是他失去的私人王國，象徵一個跟康熙王朝的繽紛耀目威儀相映照的、幾乎消逝的明朝。」（Barnhart and Wang, 1990, p. 18）

76. 當時其他的明王孫畫家也以類似手法，透過印章洩漏他們的宗室身分。其中一個例子是蘭江，他有一方「太祖高皇帝玄孫」印。陸心源，1891，卷6，頁24b。

77. 鈐有「贊之十世孫阿長」印的最早紀年作品爲1697年《詩稿冊》的其中兩開，圖版刊於《廣州美術館藏明清繪畫》（1986），圖錄編號34.9–14。另一方面，「阿長」署款的最早記錄則是佚名畫家所作《孫孝則（1612–83）四世圖》上的題跋，若此圖爲眞，石濤當於1678年之後到1683年孫宗彜（孝則）過世期間寫下了這則題跋（Christie's New York, *Fine Chinese Paintings and Calligraphy*, 25 November 1991, lot 182）。

78. 李驎，1708b，卷15。

79. 這是前文第四章「從宣城到北京：1678–1692」一節所引他評述趙孟頫一段文字的延續。

80. 司馬遷，1993，頁337–40。

81. 詩名爲〈丹青引贈曹將軍霸〉。「于今爲庶爲清門」印最早出現的紀年之作爲現藏於上海博物館、乙卯（1699）二月所作的《梅花》軸。見謝稚柳編，1960，圖63。

82. 附記部分英譯見Jonathan S. Hay, 1989b, p. 204, n. 52。

83. 根據石濤一件佚畫的著錄，員燉1758年曾在上面題：「吾邑洪丈陔華以畫師事公，得公自述一篇，序次頗詳。」見汪鋆編，1971，頁17a。又見王季遷家藏未發表的石濤《溪山無盡》上洪正治1720年所作題跋。

84. 在這十二開冊頁上的款識與題跋，見汪繹辰等編，1963，卷2，頁40–8。黃雲在冊末題跋中有「（石濤）今乃爲廷佐道兄（洪正治）揮染多至千百幅」一句。

85. 李國宋除了爲黃吉暹在石濤八大合作畫冊上題跋之外，也在石濤爲黃又所作的三件畫上題詩：1695年的《山水精品冊》（見圖64、65、80）、1699年的《黃硯旅度嶺圖》（見圖33）、及兩部1701–2年的《黃硯旅詩意冊》（見圖版10；圖18、34–40、45）。

86. 姜實節至少題過石濤八件作品，包括：石濤與蔣恆合作的吳與橋畫像（汪世清，1987，頁17），吳氏亦爲姜實節的贊助者之一（見下文第六章，注73）；一件約早於1700年的山水卷——王季遷家藏《溪山無盡》圖上的洪正治1720年題跋中有引述姜實節的詩；約1699年爲黃又作的《黃硯旅度嶺圖》，姜實節題於1707年（見圖33）；1700年爲吳承夏所作冊頁，圖版見《支那南畫大成》，1935–7，第6卷；1702年爲羅慶善所作手卷（原Christie's New York藏）；爲洪正治作的《寫蘭冊》，姜實節題於1704年夏季，見汪繹辰等編，1963，卷1，頁40–1；可能爲耕隱和尙作的《雙清閣圖卷》（北京故宮博物院藏），姜實節題於1707年秋天（徐邦達編，1984b，頁772–3）；1706年的《洪正治像》（見圖27），他約在1708–9年題詩其上（見Fu and Fu, 1973, pp. 290–1，其中有一段姜實節題跋脈絡的探討）。卓爾堪（1961）《明遺民詩》收錄有姜實節父親姜垛、叔父姜垓、兄長姜安節的作品。

87. 程嵩齡，1985。宣立敦（Richard Strassberg, 1983）曾經檢視孔尙任在1680年代後期，於蘇北孫在豐幕中任治水官時與揚州遺民的關連：「黃雲是另一個符合『英雄式遺民』性格的人物，對孔尙任極具吸引力。黃氏在政治上隱退，拒絕在清朝統治下擔任公職。略爲貧困，以怪異聞名，但極富學識和魄力，對世事保持倨傲態度。」黃雲在洪正治畫冊上的幾段題跋當中一處抱怨，雖然結識石濤三十年且熱愛其畫，但只能得到少數作品。

88. 汪世清，1981b。洪嘉植題詩的英譯見Jonathan S. Hay, 1989b, p. 366。石濤爲洪嘉植至少畫過一件作品，洪氏爲其姪洪正治所藏的《寫蘭冊》題跋時曾提及此事。洪嘉植又曾題石濤爲其姪所作的肖像畫（Sackler Collection）及現藏北京故宮博物院的《雙清閣圖卷》（徐

邦達編，1984b，頁772–3）。有關洪嘉植的行蹤，見洪嘉植，無紀年。

89. 《之溪老生集》和《勸影堂詞》，見Barnhart and Wang, 1990, p. 63。

90. 《揚州府志》；沈德潛編，1979。先著也曾在石濤爲黃又所作的三件作品上題跋：《山水精品冊》（見圖64、65、80）、《黃硯旅度嶺圖》（圖33）、以及《寫黃硯旅詩意冊》（見圖版10；圖18、34–40、45）。

91. 八大這首題詩已在前文引用過，作爲他堅持視石濤爲僧人的例證（見「石濤與八大山人」一節）。先著的題詩如下：「雪个西江住上游，苦瓜連歲客揚州。兩人蹤跡風顛甚，筆墨居然是勝流。」

92. 其他遺民包括王熹儒、王仲儒、吳肅公、黃生等。另見Jonathan S. Hay, 1989b, p. 428, n.46。

93. 「若極」二字成爲署款的一部分出現在石濤1701年冬天的山水畫上，此作似乎爲博爾都所作，圖見《支那南畫大成》，1935–7，第3卷。而「極」這個署款則見於1702年三月所作的《雲山圖》（見圖184）。

94. 就我所知，「靖江後人」印最早出現在1702年二月的《李松庵讀書處》（Fu and Fu, 1973, p. 220）。在北山堂所藏石濤1703年爲劉君所作四開冊頁中的第三開，石濤更將這個字號融入署款。

95. 李驎，1708b，卷19，頁93a。另見詩一首，前引書，卷9，頁64a。

96. 傳統上，屈原被視爲《楚辭》的作者，而《左傳》的作者則是左丘明。

97. 石濤的南京友人田林所作《詩未》一書中錄有兩首1702年與石濤相關的詩作。其一是感謝石濤贈與畫竹，其二是關於一張送別圖〈送大滌子回廣陵〉（田林，1727，上卷，頁43a）。現存一幅《雲山圖》（見圖184）是1702年三月作於南京和揚州之間的烏龍潭。另一幅現藏南京博物院、描繪城內西南角清涼臺的未紀年畫作，或許也跟這次的造訪有關（《石濤書畫全集》，圖341–342）。石濤這畫上題詩反映了朝代的更迭：雖然清涼臺並非明王朝遺跡，但由於畫上某位遺民的題跋與晚近歷史的呼應而彰顯其含意。

98. 喝濤在1692年爲田林的五十大壽作了兩首詩，詩中提到石濤來信透露將回到南京（田林，1727，上卷，頁15a）。1693年，他在一件現藏上海博物館未署名的髡殘畫上留下可靠題跋。見《中國古代書畫圖目》，冊4〔1990〕，滬1-2497。從表面看也許要懷疑，石濤此行會否不是因應某位重要贊助者的請求，然石濤對贊助十分重視，且傾向於大力宣傳，這趟南京之行卻沒有類似的蛛絲馬跡。

99. 這兩個名號自1705年開始，便經常用於署款和一些印鑑中。「極」在兩方印中佔有一席之地：第一方爲「大滌子極」，最早出現在一幅題贈岳端的蘭花圖上（見圖78），岳端在1704年去世。第二方爲「大本堂極」，可見於1707年秋天的《金陵懷古冊》（見圖218–9）。「若極」也出現在兩方印上：第一方就是簡單的「若極」二字，最早（1705年秋）的出現爲

《重九山水》圖軸（見圖212）。第二方是「大本堂若極」，可見於1707年《金陵懷古冊》其中一開（參見圖217）。

100. Spence, 1966.

101. 這個新名字從不曾完全取代「大滌堂」，例子見《金陵懷古冊》中〈乘雲〉一幅（見圖218）。

102. 據吳同引述《明會要》首先提出（Wu T'ung, 1967, p. 61）。

103. 見《石濤書畫全集》，圖341。

104. 後面有詩一首：「……麥秀有歌悲故國，土階無藉倚頹牆。請看六代繁華地，何似當時大本堂。」

105. 關於那段塵封歷史的重要文獻是1677年的〈鍾玉行先生枉顧詩〉，見第四章注53的討論。

106. 「零丁老人」印最早出現在1702年的《望綠堂中作山水冊》第四開。見石川淳等編，1976，圖141。

107. 例如戲曲《趙氏孤兒》。

108. 據北京故宮博物院藏1684年《山水圖冊》其中一開的題識，圖版見徐邦達編，1984b，頁771

109. 桂林市文物管理委員會，1980，頁4–7。

110. 如在本章前文所引李國宋的題詩可見。這套冊頁是爲黃吉遄所作，黃氏亦是1696年《秦淮憶舊冊》的受畫者；但諷刺的是，黃吉遄帶著此冊赴任福建建陽縣令。

111. 按照這首詩所表示，他於旅次中見到一位樂師；但在畫中，人物被置於場景中心，成爲再現經驗的心理主體，暗示了石濤對這位樂師的認同，也因此成爲其自傳式參照。當然，石濤並不需要具備任何音樂修養。

112. 冊頁第二開，圖版見Edwards, 1967, cat. no. 17B。

113. 圖版見《石濤書畫全集》，圖174。這個署款很可能是後添的（見第六章「大滌堂企業：生產策略」一節的討論）。

第6章 藝術企業家

1. 高居翰對明清時期的這個問題作了開創性的研究，見Cahill, 1994。他清楚說明了許多基本習慣和成規，讓我獲益良多。後續的研究成果尚有Hsu, 1987; Shan Guoqiang, 1992; Burkus-Chasson, 1994; McDermott, 1997，以及Ryor, 1998對徐渭職業運作的重建。

2. 皆無作品傳世。石濤在約1644年所作的《山水花卉冊》其中一開，重題了1657年畫作上的跋文（見圖47）。關於此卷，見汪世清，1978所引金瑷《十百齋書畫錄》，辛卷。

3. 英譯主要參照Fong, 1976，稍作修改。曹鼎望爲直隸人。

4. 接著的文字爲：「圖成，每幅各彷彿一宋元名家，而筆無定姿，倏穠倏澹，要皆自出己意爲之，神到筆隨，與古人不謀而合者也。」

5. 現存的《黃山圖冊》見《石濤書畫全集》，圖217–230，同見Edwards, 1992, pp. 177–9，以及張子寧，1993。《白描十六尊者卷》是爲了紀念曹鼎望重修歙縣羅漢寺所作，見張子寧，前引文。

6. 最有可能的人選爲太守之子曹鈖，他也是石濤的朋友。贈詞中提到的「松雪」讓人想起趙孟頫（號松雪道人）與曹鼎望的關連，並因松樹象徵長壽而點出此畫賀壽的作用。另一件宣城時期引用趙孟頫典故爲清朝官員所作的畫，見圖54。

7. 石濤爲這個家族作畫超過三十年，作品包括以下多件：

爲吳爾純作：《蘭竹圖》卷，著錄見龐元濟，1971a，卷4。

爲吳震伯（字驚遠，號兼山，吳爾純長子）作：《梧桐樹石》軸，1674年，吉林省博物館藏，圖版見《藝苑掇英》，第6輯（1979），頁13；《竹石梅花圖》軸，1679年，作爲送給懷祖的禮物，圖版見鄭爲編，1990，頁41；《望梅圖》軸，絹本，上海博物館藏，圖版見《藝苑掇英》，第36輯（1987），頁6；《山水》冊，1684年，見金瑗，《十百齋書畫錄》（無紀年），下函，丑集；《溪南相思》軸，1693年，見圖93；《山水行書詩卷》，約1701年或以後，北京文物管理局藏，引自汪世清，1979b、1987a，頁15。

爲吳承夏（字禹聲，號閑谷，吳震伯長子）作：《山水》軸，1686年，見胡積堂，約1839年，上，頁41b–42a；《爲禹老道兄作山水冊》，見圖168、169；《梅竹雙清圖》扇面，約1687–9年，圖版見《故宮博物院藏明清扇面書畫集》，卷4（1991），圖64；《山水》冊，1700年或以前，圖版見《支那南畫大成》，1935–7，卷6；《幽居圖》軸，1703年（見圖版11）；《鶴澗高隱》卷，約1705年或以後，圖版見Christie's New York, *Fine Chinese Paintings, Calligraphy, and Rubbings*, 18 September 1996, no. 189。

爲吳承勛（字銘卣，吳承夏堂兄）作：《松菊圖》卷或軸，據梅清詩（汪世清，1987，頁16）。

爲吳與橋（字南高，號憶園，1679–?，吳承勛姪）作：與蔣恆合作《吳與橋像》卷，約1698年（見圖28）；《南山翠屏》軸，1699年（見圖25）；《溪南八景》冊，1700年（見圖26）；《詩書畫三絕卷》，1700年（李葉霜，1973，頁156–7）；《山水書詩卷》，無紀年，上海博物館藏（有吳與橋收藏印）。

爲吳粲兮作：《山水》冊，1680年（《石濤書畫全集》，圖1–15）。

爲吳綺（字薗次，號聽翁，1619–94）：《衡山圖》，1687年（見圖46）。

爲吳啓鵬（字雲逸，號酣漁，吳綺姪）：《山水小景》，1699年（見圖104）；《雲溪先

生歸新安之圖》軸，1704年（藏處不明）。

　　據知，石濤是這個家族中另至少兩名成員吳承勵（字懋叔，吳承勛弟、吳與橋父，1662–91，見汪世清，1987，頁16）以及吳蕙（字吉人，見李驎，1708b，卷15，頁85；汪世清，1987，頁11）的好友，他們應該也收藏石濤作品。

8. 爲汪玠（字長玉，1634–?）作：《石橋觀瀑》軸，1672年，圖版見Edwards, 1967, p. 29。爲汪楫（字舟次）作：《山水小冊》，1676年，著錄見裴景福，1937，卷16，頁8b。

9. 見汪世清，1982。關於閔世璋（字象南，號淮海），見《揚州府志》，卷32，頁17a–b；汪世清，前引文。石濤在大滌堂時期爲他的孫子閔長虹（字在東，號曠齋）畫了一卷極精的《梅花》軸，圖版見大村西崖，1945，冊7。

10. 根據〈大滌子傳〉，石濤在移居南京之前棄置了這批收藏。有趣的是，李驎的描述（參見第四章「從宣城到北京：1678–1692」一節）雖然沒有提到經濟面向，卻暗示了不啻於今日舉辦的家居或公寓售賣。

11. 鄧琪棻的慷慨有石濤好友梅庚的記載，梅庚曾於1677–8年讀書時接受鄧琪棻的資助（胡藝，1984；梅庚，1990）。現存石濤此時期爲鄧琪棻所作的畫有兩件：一幅山水軸（《神州國光集》，第16冊）、一幅爲畫（見圖54）。另有第三件作品的題跋著錄於汪繹辰等編，1963，卷1，頁7–8。1686年爲鄧琪棻所畫作品，見汪鋆編，1971，頁15a。鄧琪棻約於1693–4年過訪揚州時與石濤再度會面，當時石濤並重題上述的第三件舊作（汪繹辰等編，1963，卷1，頁7–8）。

12. 當石濤完成這件作品時，用手卷格式爲其題跋：「今年，常涵千先生五十初度，遣使馳絹走余白門之一枝，命余作畫，枯寂中搜得一片古松怪石，鶴立洞門，正是仙翁棋散時也。」（《石濤書畫全集》，圖32）此人即石濤1688年首次前往北方的夭折旅程中，在清江浦尋找的人。

13. 我的英譯主要依據Shane McCausland一篇未發表文章中完整跋文的翻譯（McCausland, 1994）。

14. 換言之（百分比並未增加），他可能多半得到石濤的書蹟。這件未公開的手卷《溪山無盡》（王季遷家藏）與洪正治後來得到的是同一卷（見第五章「靖江後人」一節）。現存另外兩件石濤爲周京繪製的畫作爲《授易圖》軸，1680年，藏處不明，以及《爲周京作書畫冊》（見圖165）。

15. Fong, 1976, p. 22.

16. 同注7。

17. 趙崙（字叔公，號閬仙），山東人，1682至1688年擔任提督學政；趙子泗（字文水，號忍庵、夢素山人）。石濤顯然是在趙子泗家中作客時，爲其父畫了大橫幅掛軸《溪山垂綸圖》

（見圖164）；他也爲趙子泗的肖像補畫山水背景，畫上題詩流傳至今，與我認爲是僞作的趙子泗像裱在一起（大都會美術館藏）。石濤亦在另一位僧人霜曉爲趙子泗所畫的冊頁上作題（前上海博物館藏，圖版見鄭爲編，1990，頁83–4）。四川省博物館藏一件山水立軸《石濤書畫全集》，上卷，圖36），上有石濤題跋自稱1684年（新春）三日題於學使趙閬官署，明顯是一件僞作。

18. 1688年夏季，石濤曾在徽州畫家吳又和（與吳震伯同族）的畫上題跋，見《中國美術全集‧繪畫編》，1988，冊9，圖153（上海博物館藏）。

19. 上海博物館藏（鄭爲編，1990，圖3）。事實上，同一段跋文在石濤1686年七月於南京爲另一人所作另一件山水軸上也可見到（謝稚柳編，1960，圖4，上海博物館藏）。這類規格化繪畫顯示其畫作需求龐大，逼迫他以現成的作品應付。

20. 關於姚曼，見吳綺，1982，卷2，頁29a–30a。

21. 孔尚任（1962，頁38）記錄了詩社1687年春天的雅集，與會者二十四人，包括石濤、龔賢、查士標、吳綺、倪永清、卓爾堪。吳綺的文人形象可見靳治荊，1990；當時人撰寫的兩篇傳記，見焦循，1992，頁473–7。吳綺登衡山詩收錄於其《林蕙堂全集》（1982，卷13，頁19a–b）。

22. 英譯採自Richard Strassberg (1983, pp. 172–3)。

23. 石濤在一首感謝張霖邀請家中小聚詩中，追憶他的富有及好客；此詩後來又轉錄在《清湘書畫稿》上（見圖72）。

24. 張景節其後繼續收藏石濤其他作品，包括一套《山水冊》（上海博物館藏，見圖98），以及一張畫像（汪繹辰等編，1963，卷1，頁6–7）。我認爲上海博物館藏另外兩件作品（鄭爲編，1990，頁46、92–5）並非眞蹟。張景節是高其佩的遠親，而且是高其佩1708年爲另一人所作《指畫雜畫》（上海博物館藏）的仲介者，見Ruitenbeek, 1992, p. 250。

25. 見杜乘在兩件作品上的題跋：《鬼子母天圖卷》（見圖163），及香港私人收藏的山水軸（Sotheby's New York, *Paintings by Ming and Qing Masters from the Lok Tsai Hsien Collection*, 22 April 1976, lot 42）。

26. 這與張潮答應爲他出版部分詩作約略同時，見附錄2，信札1。

27. 關於石濤的合肥之行，見汪世清，1982。張純修，字子敏，號見陽，祖籍遼陽的漢軍旗人。根據十七世紀晚期的《圖繪寶鑑續纂》，張純修畫風追隨董源、米芾、倪瓚，並善於臨摹自己收藏的古畫，亦工書法和篆刻。

28. 許松齡（字頤民，又字滄雪，號柏庵、勁庵）爲許承遠子，許承宣、許承家之姪。雖然以廩生資格取得中書舍人一職，但仍如他的父親及叔伯一樣留在商業界。見汪世清，1981a。

29. 見龔賢爲許頤民所作手卷題跋，著錄於邵松年，1904，卷8，頁5a–6b，轉引自Silbergeld，1981。

30. 著錄於黃賓虹，1961，頁185–6。Silbergeld（1981）對龔賢與許松齡的關係給予一種截然不同的解釋。

31. 信札全文見劉海粟、王道雲編，1988，頁177。

32. 關於著名的揚州遺民及詩人吳嘉紀，見Chaves, 1986。石濤於1683年在南京與吳嘉紀會面，並在當年的詩作中提到他（《山水冊》，上海博物館藏，鄭爲編，1990，頁70；《贈具輝禪師書卷》，1692年，Christie's New York, *Fine Chinese Paintings, Calligraphy, and Rubbings*, 18 September 1996, lot 189）。石濤與龔賢的接觸目前所知僅有1687年他初訪春江社的一次。

33. 上海博物館藏，圖版見鄭爲編，1990，頁43。

34. 目前已知石濤爲許松齡所作的作品包括：《蘭竹圖》卷，1695年，北京市文物管理處藏，引自汪世清，1981a；《臨風長嘯》，約1695年（圖版見鄭爲編，1990，頁43）；《黃山圖》卷，1699年（此畫爲許松齡友人爲其訂製的禮物）（見圖16）；《墨筆人物》，著錄於金城，無紀年，中集；《悠然見南山》額，記載於陶蔚，《虇響》。石濤在前往合肥途中路經儀徵，留下一套致送「巢民先生」的山水冊（張大千舊藏），不過當時巢民並不在家。關於這位「巢民」的人選，一直還沒找到令人滿意的答案，但或許可以推測這是「頤民」之誤（假如當時石濤與許松齡還不相熟）。倘若這個猜測成立，或許可藉此一窺石濤向重要贊助人自薦的方式。

35. 相關傳記見《兩淮鹽法志》，1748，卷33，頁42a。

36. 見朱彝尊所撰墓誌銘（1983，卷77，頁8b–10a）。

37. 現已過時的石濤爲徽州贊助人作畫清單，見Jonathan S. Hay, 1989b, pp. 656–7。

38. 題跋引述於第五章「揚州及鄰近區域：1693–1696」一節。

39. 此書作者爲鄭玉（1298–1358），見汪世清，1981b。

40. 同上注。關於先著在白沙江村長達數年的勾留，可參考先著的自述，見焦循，1992，頁696。

41. 此卷著錄於汪鋆編，1971，頁3b–4a，另汪世清，1981b中亦有討論。石濤所附題詩後來收錄在嘉慶年間新修《儀徵縣續志》所載此別業條目之下。

42. 《山水精品冊》，第三開，住友氏藏。爲黃又所作的三件冊頁是：《山水精品冊》（見圖64、65、80），《人物花卉冊》（見圖192、204、206），《墨色山水冊》，著錄於汪繹辰等編，1963，卷1，頁21–2。還有一件1695年夏季所作的摺扇，圖版見《故宮博物院藏明清扇面書畫集》，第3冊，圖81。

43. 1693年爲吳震伯所作山水的題跋（見圖93），引述於第五章「揚州及鄰近區域：1693–1696」一節。

44. 除了此處引述題跋外，亦參見注43所引。

45. 這是石濤的唯一說明，收錄於張潮《幽夢影》（1991）。

46. 對於清初畫家經濟行爲的通論性研究目前仍不幸地缺乏，然以下著作提供了許多有用的資訊：Barnhart and Wang, 1990; Rosenzweig, 1974–5; Silbergeld, 1981; 黃涌泉，1984；Kim, 1985, 1989, 1996; Cahill, 1993; Burkus-Chasson, 1994。

47. Silbergeld, 1981.

48. 當時的重要資料見吳其貞，1962；現代研究見Kuo, 1989。

49. 根據龔賢1682年的記載，許松齡當時「徵畫四方」。除了龔賢之外，羅牧、顧符稹、石濤也都與許松齡有所往來（見邵松年，1904，卷8，頁5a–6b，羅牧和顧符稹都被提及）。如我們所見，程浚擁有弘仁與石濤的作品，另有好幾位徽州人士亦擁有八大山人和石濤的作品。

50. Kim, 1996.

51. 宋犖的收藏包括程正揆（1604–76）、吳宏（活動於約1655–79）、柳愷（活動於十七世紀晚期）、羅牧（1622–1708）、查士標（1615–98），甚至如髠殘和八大山人等毫不妥協的遺民畫家作品。程正揆的《江山臥遊圖》，見汪懋麟，1979，卷14，頁6b；吳宏給宋犖的兩件立軸，見宋犖，1973；柳埥在南昌與宋犖的交遊，見前引書；關於羅牧，同前引書；查士標與宋犖的交遊，見蕭燕翼，1987，頁252；髠殘的作品，見宋犖，前引書；宋犖收藏一套六幅或以上的八大山人作品，見Barnhart and Wang, 1990, pp. 120–3。同時值得注意的是，當梅庚1700年來揚州拜訪時，宋犖曾在梅庚畫上題跋（見胡藝，1984）。雖然未見石濤爲宋犖作畫的例子，但幾乎不可能沒這種情況，因爲宋犖過訪揚州多次，且石濤在1697年前後也經常爲清朝官員作畫。宋犖自己的作品，見Fong et al., 1984, pp. 43–4。另一個較不受注意的清廷官員收藏家是孔尚任，他積極蒐羅石濤、查士標、與龔賢的作品。當他離開揚州時，當地畫家送他一件合冊，這暗示孔氏對他們來說是不錯的贊助人（Strassberg, 1983）。

52. Andrews, 1986中可找到有用資訊。

53. 關於宗元鼎，參見李斗，1960，卷2，第14條。張恂以畫家身分活躍於揚州，見Kim, 1985, vol. 2, p. 125。有關顧符稹，見Jonathan S. Hay, 1989b, p. 530, n. 34, p. 632, n.16；吳綺，1982，卷6，頁19a–20a；Chou, 1994, pp. 61–3, 1998, pp. 90–1。

54. 關於文命時、吳秋生、黃筠庵，見張庚，1963，續錄，頁88–9；李斗，1960，卷2，第33條。關於焦潤，見李放，1923，卷3，頁3b。關於施原，見李斗，1960，卷2，第15條；

《藝苑掇英》，第28輯（1986），頁42-3。關於王正，見Chou and Brown, 1989, pp. 72-3。其他較乏名氣的揚州畫家還有熊敏慧，1645年舉人（李放，1923，卷1，頁1b）、施悅（李放，1923，卷1，頁4a）。

55. 關於程邃作為揚州書畫家的活動之研究，見Andrews, 1986, p. 10 ff.。又見孫枝蔚，1979，前集，卷5，頁14b，續集，卷4，頁10a；靳治荊，1990。周亮工於1645-6年在任官揚州時，程邃已在當地（見Kim, 1985, vol. 1, p. 76）。他在1679年從揚州移居南京。

56. Andrews, 1986, p. 14 ff.; Hearn, 1992a; 孫枝蔚，1979，後集，卷6，頁5b。

57. 蕭燕翼，1987，頁261。

58. 龔賢早期以畫家角色活躍揚州之事，見Kim, 1985, vol. 2, p. 100, n. 358；孫枝蔚，1979，前集，卷5，頁14b；宗元鼎，1971，頁302。

59. Kim, 1985, vol. 2, p. 175; Rogers, 1996a, pp. 38-9。Rogers發表了一件無紀年山水軸，其上有查士標書於1664年的讚辭。Rogers討論了周亮工《讀畫錄》中提及的施霖與一位較有名氣的商業對手間的不和；不過要留意，與施霖不和的人並非Rogers提出的鄭重，而是張狖。見Kim，前引文。

60. 吳嘉紀，1980，頁106。

61. 徐釚，1990，頁477。

62. 關於顓道人，見李斗，1960，卷2，第31條；Fong et al., 1984, pp. 410-11。顓道人在1707年為石濤早期畫作題跋，此作現為東京金岡氏藏。兩人也有共同的好友田林，他曾於1702年與顓道人相互贈詩（田林，1727，上卷，頁44b）。

63. 孫枝蔚，1979，前集，卷5，頁9a；汪懋麟，1979，卷4，頁7b（1666年來訪）。

64. 孫枝蔚，1979，前集，卷4，頁14b；宗元鼎，1971，頁171-2、388-9。見汪世清、汪聰編，1984，頁131，注30。

65. 王尊素（字玄度）在揚州的活動請見劉海粟、王道雲編，1988，頁18、114。

66. 吳嘉紀，1980，頁238。

67. 孫枝蔚，1979，續集，卷5，頁16b（1674年）；宗元鼎，1971，頁217；劉海粟、汪道雲編，1988，頁33。

68. 吳嘉紀，1980，頁81（於1664年）；前引書，頁468。見汪世清、汪聰編，1984，頁131，注28。

69. 見前文「職業畫僧」一節對龔賢與許松齡關係的討論。

70. 見第五章「石濤與八大山人」一節。

71. 石龐是安徽太湖人，居揚州。見Barnhart and Wang, 1990, p. 64。

72. Andrew, 1986, p. 7. 王翬在揚州所畫冊頁上有葉榮題跋，但被誤作較具知名度的葉欣，見

Whitfield, 1969, p. 108。

73. 例如爲吳與橋所作的山水軸（《中國古代書畫圖目》，冊5 [1990]，滬1-3318）。

74. 見《友聲初集》（張潮輯，1780b），甲集，頁7b，惲壽平致張潮信札。

75. Andrews and Yoshida, 1981, p. 34（於1676年）；Christie's New York, 25 November 1991, lot 171（無紀年）.

76. 石濤爲黃子青（字素亭）所作的畫和題跋包括：《杜甫詩意圖冊》，約1703–4年（見圖116），松濤美術館藏（石川淳等編，1976，頁43–5）；《宋元吟韻冊》，約1705–6年（見圖14），香港藝術館藏（石川淳等編，1976，頁71–6）；石濤1706年爲自己早期的一張馬畫作題（Sotheby's New York, sale no. 5212, 13 June 1984, lot 44）；《山水冊》，1706年，其中四開（原爲東山氏藏）現藏松濤美術館（Edwards, 1967, cat. no. 40），另外七開爲日本私人收藏，未發表，還有一開由紐約蘇富比公司售出（Sotheby's New York, *Fine Chinese Paintings*, 29 May 1991, lot 35）；以及《花果冊》，約1707年（見圖125），上海博物館藏（鄭爲編，1990，頁101–2）。如果望綠堂的主人黃公就是黃子青，那麼還有三件作品可以加入此名單：《望綠堂中作山水冊》，1702年（見圖9、105、200），斯德哥爾摩遠東古物博物館藏（Edwards, 1967, cat. no. 52，石川淳等編，1976，頁168）；有著錄的1703年爲望釆堂主人所作的一幅畫，「釆」字極有可能是「綠」字之誤（汪鋆編，1971，頁19a）；與程鳴及一位謝姓畫家合作的《毫耋圖》軸，1704年（Christie's New York, *Fine Chinese Paintings and Calligraphy*, 19 September 1997, lot 82），畫中的望綠堂主人被稱作黃公。還有Drenowatz收藏的爲望綠堂主人作《歸去來圖》，但根據李鑄晉（Li, 1974, pp. 214–17）的看法，此畫並非眞蹟。

77. 有兩封另一位畫家查士標致程浚的信札，以清代諸家書法信箋冊的其中部分在拍賣會出現（Sotheby's New York, *Fine Chinese Paintings*, 29 November 1993, lot 43）。查士標在其中一封對於請求鑑定傳爲董其昌的書法表明否定，另一封則希望與程浚會面。

78. 兩字漫漶不清。

79. 無錫市博物館藏，圖版見《石濤書畫全集》，圖403–410。此卷未紀年，但根據印鑑應爲1700年代初以後。題爲1702年爲哲翁作的《冰姿雪色圖》（《中國文物集珍》，1985，頁218–19），可能是現代的僞作，題識與《大滌子題畫詩跋》（汪繹辰等編，1963，卷3，頁57）著錄的一件相同。如果著錄的作品是眞蹟，則可將哲翁生年訂爲1653年。

80. 使用明礬令礦物顏料更爲鮮豔的方法，見王犖，1992。

81. 《皖志列傳稿》，卷2，頁39a。

82. 關於江世棟與江家，見李斗，1960，頁12；汪世清，1978。家族中最有名的成員可能是十八世紀中葉的大鹽商及文化贊助人江春。

83. 鄭為，1962，頁47–8；韓林德，1989，頁82–4。這些信札也許曾被收入江世棟始集《江氏先友尺牘》中，見汪世清，1978。

84. 揚州商人對繪畫的需求於第七章第一節「揚州繪畫市場」中討論。

85. 我目前能夠找到與石濤有關連的方姓只有方熊（1631–?）一人，歙縣道士，曾為洪正治題跋《蘭花圖》。見汪世清、汪聰編，1984，頁104、133，注56。

86. 關於鄭燮1759年的潤例，見Hsu, 1987, pp. 232–44。潤例在十七世紀晚期的揚州必然已被使用，正如張恂的例子可見：「自塞外歸，家既破，以賣畫自給，張小箋示人曰：一屏值若干，一筆、一幅值若干。」見Kim, 1985, vol. 2, p. 125。

87. 无染，1966，頁272，轉引自高居翰（Cahill, 1994, p. 56）。我修訂了高居翰將「錢」翻作cents的英譯，他也許誤以「錢」為貨幣的銅錢。這份潤例也包含了書法和篆刻的價目：

書：小楷三兩起至三錢止；中行五兩起至三錢止；大書五兩起至五錢止。

篆刻：石五錢，金銅一兩五錢，玉二兩。

88. 萬壽祺最便宜的扇面值0.5兩，而在一百年之前文嘉為項元汴作四件扇面也是同樣的價錢，由此可推測繪畫價格受通貨膨脹影響的幅度。文嘉致項元汴信札，見Shan Guoqiang, 1992, pp. 3–10。

89. 呂留良，〈賣藝文〉。並非所有呂留良文集的版本都收錄此文所附潤例，一個方便的查考方式可參見黃苗子，1982。我非常感謝戴廷傑（Pierre-Henri Durand）提供一份呂留良全文的印本。關於潤筆的討論，見Durand, 1992, p. 122。

90. 黃宗炎（1616–86，黃宗羲弟，見黃苗子，1982）只收取「北宗山水每扇面三錢」；年輕的吳之振（1640–1717）的花鳥畫則為：「畫竹每扇面一錢，寫生每扇一錢，著色二錢。」

91. 「大幅六兩，中幅四兩，小幅二兩，書條、對聯一兩，扇子、斗方五錢。」英譯據Hsu, 1987, pp. 232–3修訂。原文見王鳳珠、周積寅，1991，頁421。

92. 這些計算也許可以解釋為何在1660年代王翬認為付給他一件工細手卷1.6兩是一種侮辱。我認為這個事件的證據被Hong-nam Kim（1989）所誤解了。由孔達（Victoria Contag）最早發表王時敏現存的信札可知，他是委託手卷的贊助人。信札中顯示王時敏指派王翬繪製五件手卷，並準備以8兩作為這五件的報酬。惱火的王翬停下工作回家，迫使王時敏給他合理的報酬。他後來繼續工作，當然是基於增加酬金承諾，但價錢也不完全符合他的期望。Kim錯誤假設王翬接受8兩的總數，繼而以此為估計畫家年收入的基礎，大大低估了王翬賺錢的能力。三十年之後，王翬廣被譽為全國最大畫家時，高士奇以4兩得到一件手卷，可能是轉手的。雖然Kim認為高士奇付4兩買王翬手卷是驚人鉅額，但這是不太可能的，除非是一件次要作品。（順便提到，一件二手的萬壽祺手卷只花他1兩。）

93. 宮廷畫家的薪俸，見楊伯達，1991，頁341–2。

94. 薛永年，1991，頁32。

95. 根據2兩爲立軸的單位價格，以及1兩爲小幅作品的單位價格計算。

96. 汪繹辰等編，1963，卷4，頁81。

97. 上海博物館藏，見鄭爲編，1990，頁107。

98. 汪繹辰等編，1963，卷4，頁84–5。題跋的部分英譯見第八章「經世致用的倫理觀」一節。對於黃公望式構圖的討論，見徐邦達，1984a，下卷，頁72–6。

99. 項絪，儀徵人（祖籍歙縣）。我要感謝汪世清提供此人身分。項絪與寶應喬氏的前官員兼畫家喬萊（1642–94）有親屬關係（見汪繹辰等編，1963，卷4，頁81–2）。他出版過多部書籍，包括《水經注》、《山海經》、《王摩詰集》、《韋蘇州集》，和當代人顧藹吉的《隸辨》八卷（以上見《揚州府志》，1733，卷35，頁18a），以及遺民黃達的詩集（《揚州府志》，1733，卷35，頁16a），必定是相當富有的人；後來擔任陝西延安府同知（見《兩淮鹽法志》，1748，卷36，頁14b）。石濤於1697年贈詩給他（《廣州美術館藏明清繪畫》，1986，圖版38），項絪於1699年在大滌堂鑑定一幅石濤題跋的無款梅花圖爲其親戚喬萊所作。

100. 汪懋麟，1979，卷15，頁11a–13b（於1677年）。

101. 這種做法在十八世紀中葉曹雪芹的小說《紅樓夢》（《石頭記》）中有詳細描寫。

102. 范溁，轉引自Hsi, 1972, p. 167。Hsi提到「當范浩不再從商，生活變得比較簡單，家中僱工人數也大爲減少。」

103. 程道光的字號（字載錫，號退夫）及生平資料，見李驎，1708b，卷18，頁117。這個交遊圈在同一文獻多處都有記載。另一個可能人選是吳退齋，他與石濤於1701年同遊竹西亭（見圖11），隨行者有黃又及石濤弟子王覺士，可惜無法得知更多關於此人資料。

104. 程道光在此處被稱爲「退老」。

105. 黃吉遒在黃又遺詩結集序言中，稱黃又是祖父輩的親屬，程道光爲姊夫。見焦循，1992，頁690–1。黃吉遒除了對繪畫的贊助以外，又曾爲李驎的文集出版捐資30兩。

106. 《揚州府志》，1733，卷31，頁30b–31a。

107. 同上注，卷31，頁31a–b。

108. 金性堯，1989，頁226–30。

109. 李驎，1708b，序。

110. 程道光曾在石濤所作的黃又肖像《度嶺圖》（見圖33）上題詩，也曾爲王仲儒的《西齋集》作序。

111. 畫作圖版見古原宏伸，1990，圖29。1662年的紅橋雅集，見Meyer-Fong, 1998。黃又與王士禎的交情，見焦循，1992，頁690。

112. 蘇闢（字易門）是《秋林人醉》圖中石濤的遊伴，見第二章「文人生活的場景營造」一節。「若老」可能是本節開頭引錄《幽夢影》（張潮，1991）中參與交談者之一的李若金（李淦，1626-?），與李驎同族。

113. 關於《安晚帖》，見《泉屋博古館——中國繪畫‧書》，1981，圖版15。

114. 給其大夫予濬的信，請見附錄2，信札25。

115. Cahill, 1994。例證如1705年石濤收到贈送的明代御用瓷管毛筆後所作的書法（Edwards, 1967, cat. no. 34）。

116. 相關題跋名單見Jonathan S. Hay, 1989b, p. 211, n. 97。關於1699年初夏罹病，見刊於傅抱石，1948，頁87上的畫中題跋。

117. 「己卯（1699）春日風雨中喜無賓客至。」以上為大都會美術館藏的山水扇面題跋。另參考《因病得閒作山水冊》，1701年，圖版見Fu and Fu, 1973, pp. 244, 254。

118. 同前注，頁244、254。這段題跋較完整的引文，見本節末段。

119. 對石濤及查士標以後的揚州畫壇發展有持負面看法，見Cahill, 1990。

120. 在石濤的時代，「寫意」一詞並不具後來包涵的自由、強調姿態的書法，而是甚至包括精工細作的各類畫題的簡約形象。

121. 現今藏處不明。圖版見《石濤和尚蘭竹冊》（無出版地及年份），北京中央美術學院圖書館。

122. 揚州的畫家長久以來使用類似的策略：例如明末的窮畫家張奇（字正甫，1575-1648）「日與郡之賢士大夫及游閑公子攜名倡、狹客飲酒相謔浪，醉即歌詩或奮筆作人物、草木、蟲魚，皆瀟灑有殊致，愛者爭持錢乞，乞即與，得錢復飲，頹然自得也。」汪懋麟，1979，卷5，頁16a；並見焦循，1992，卷8，頁17b-20a。在石濤定居揚州之前的數十年，查士標已是一位能夠隨意瀟灑畫作的大師。王仲儒、熹儒的同族晚輩王式丹拜訪石濤同時代人顧符稹書齋時，顧符稹盛情地為他作一幅米家山水。對於這位非常小心的畫家來說，這也許是他狹窄風格選擇範圍中最適合即興揮毫的。雖然似乎相當平凡，但是王式丹將之描述得像一件精彩盛事。王式丹，1979，卷2，頁4a 以降。

123. Fraser, 1989.

124. 見Jonathan S. Hay, 1989b, pp. 480-7。

125. 見前注，頁487-9。受畫者吳啓鵬，字雲逸，據吳綺（1982，卷20，頁33a）給吳啓鵬的詩作可知此人為吳綺之姪。

126. Sotheby's New York, *Fine Chinese paintings and Calligraphy*, 23 March 1998, lot 15.

127. 《畫譜》（石濤，1962），十四章，〈四時〉。

128. 此開冊頁的圖版及討論見Fu and Fu, 1973, pp. 244, 254。

129. 根據《興化縣志》（1970重印），曾於石濤爲洪正治所作《蘭花圖》上題跋的吳翔鳳，在藍瑛停留其家鄉期間跟藍瑛學畫。後來成爲清朝官員的龔賢親密弟子呂潛，也許是在揚州跟龔賢學畫。查士標有很多弟子，名單請見蕭燕翼，1987，頁261。

130. 這張畫的其中一個版本藏於北京故宮博物院，見Jonathan S. Hay, 1989b, pp. 133–8；王紹尊，1982。

131. 見《中國書法大成》，1995，頁164–5。此扇兩面題跋顯示爲不同時間所書：有兩首詩的一面寫於1705年，但鈔錄道教文字的另一面也許是早幾年寫成的。

132. 四件目前所知爲程哲所作的畫作爲：《愛蓮圖》（見圖109）；《雲山無盡》卷，收錄於陸心源，1891，卷36，頁10b；《寒潭濯影圖》（見圖106）；《山水扇》，1706年，圖版見《支那南畫大成》，1935–7，第8卷，頁140。程哲爲貢生，官州同知（《兩淮鹽法志》，1748，卷32，頁24a；朱彝尊，1983，卷77，頁9b–10a）。王士禎所編詩選見《揚州府志》，1733，卷35，頁18a。程哲自己的書名爲《蓉槎蠡說》。

133. 程啓跟程哲一樣也得官州同知（朱彝尊，1983，卷77，頁9b–10a）。

134. 洪正治在詩作中提到《梅花》冊和《山水》軸，見龐元濟，1971a，卷15，頁17a。

135. 他與他兩位佛門弟子東林和耕隱的持續來往，在第九章「禪師畫家」節中有所討論；照滿人圖清格的交往，見第三章「1705年的洪水」一節。

136. 大都會美術館藏，圖版見Fu and Fu, 1973, p. 50。

137.《中國古代書畫圖目》，冊5（1990），滬1-3428。

138. 刊於《尺牘偶存》（張潮編，1780a）的張潮和岳端來往信札，顯示他利用張潮作爲代理人，求取查士標的一曲屏風以及古畫（徐渭、元代佚名畫家），岳端也送給張潮兩件自己的絹本畫作。此書中亦收錄張潮和博爾都的通信。

139. 汪繹辰等編，1963，卷3，頁71–5；Jonathan S. Hay, 1989b, pp. 670–9。

140. 汪鋆編，1971，頁12b–13a。

141. 汪繹辰等編，1963，卷3，頁77–9。

142. 同上注，卷3，頁75–7。

143. 查士標的奢華生活，見靳治荊，1990。

第7章 商品繪畫

1. 由於缺乏對其主要僞作（除了張大千部分之外）的作品編目及有系統的學術研究，任何估算都只是一種推測值。

2. Cahill, 1963, 1967; Andrews, 1986; Rogers, 1996a,b.

3. 關於蕭晨，見《揚州府志》，卷33，頁24b；孫枝蔚，1979，文集，卷4，頁9b；Rogers, 1996b。有關汪家珍則見吳嘉紀，1980，頁238。

4. 例如汪懋麟在其《百尺梧桐閣集》（1979）中選錄了為當時三、四十位肖像畫家所作的題跋與贈詩。

5. 孫枝蔚，1979，續集，卷5，頁16b（1674年）；卷5，頁25a；詩餘，卷1，頁6a；汪懋麟，1979，卷14，頁4b（1676年）；Vinograd, 1992a。

6. 關於戴蒼，見孫枝蔚，1979，前集，卷3，頁13b；卷3，頁21b；卷9，頁18a（兩條）；續集，卷1，頁2b（1666年）；卷4，頁4a（1671年）；詩餘，卷2，頁1b；汪懋麟，1979，卷13，頁13b（1674、1675年兩條）；吳嘉紀，1980，頁91、98（1666年）。

7. 典型例子有：蕭晨於1684年為黃山導遊手冊所作的設計，以及顧符稹於1689年描繪鄰近長江山水景致，其中包括金、焦二山在內的畫卷（Chou, 1998, cat. no. 7）。

8. 見《揚州府志》，卷32，頁35a。關於顧符稹作為肖像畫家，見方濬頤，1877，卷21，頁25a。

9. 周亮工討論了張狪在揚州的作坊與另一位畫家施霖的關係。見Kim, 1985, vol. 2, pp. 175–6。

10. 關於張貢，見宗元鼎，1971，頁793。

11. 關於1042年在揚州所作冊頁，見Christie's Swire Hong Kong, *Fine Chinese Classical Paintings and Calligraphy*, 30 October 1994, no. 72。關於他在清初時的勾留，見宗元鼎，1971，頁228–30。

12. 見Cahill, 1963, 1966；Murck, 1991。袁耀的生卒年尚有爭議，見Barnhart, 1992, p. 113；Chou and Brown, 1985, pp. 117–18。一位專事這方向的畫家王雲（1652–1735），離開揚州前往宮廷，最後加入由王翬領導繪製《南巡圖》的隊伍。

13. 李斗，1960，卷2，第17條，亦記載一位花卉畫家湯禾。

14. 關於虞沅（字畹之），見李斗，1960，卷2，第34條；張庚，1963，續錄，頁89。

15. 汪懋麟，1979，錦瑟詞（1676年序），中調，頁1b。

16. 例如，見汪懋麟於1677年在一部鳥蟲畫冊上的題跋，載於汪懋麟，1979，卷15，頁13b。

17. 汪繹辰等編，1963，卷3，頁72。這段可稱為豪情壯語，出現在他臨摹最具工巧的職業畫家仇英的人物畫《仿周昉百美圖》的題跋中（第六章「大滌堂企業：弟子身兼贊助人」一節已有討論）。

18. 周亮工，1979，下，卷15，頁17a。

19. 蕭燕翼，1987，頁252。

20. Ho and Delbanco, 1992, p. 35.

21. 圖版見鄭為編，1990，頁105所載之山水扇面。

22. 這是他在1699年梅花軸（上海博物館藏，見鄭為編，1990，頁45）以及較晚的一套墨梅冊

（普林斯頓大學美術館藏，見Fu and Fu, 1973, pp. 294–301）上的詩句。

23. 北京中國美術館藏。圖版見《藝苑掇英》，冊28（1986），頁28–33。

24. 靳治荊，1990，頁494。

25. 上海博物館藏，圖版見鄭爲編，1990，頁34。

26. Christie's New York, *Fine Chinese Paintings and Calligraphy*, 2 June 1992, lot 75. 我們可見石濤在《蘭竹圖軸》題跋中以王維的兩句詩作始，將道德的圖像推往大眾的方向。見鄭爲編，1990，頁44。

27. 據我推測，如果這類寫李白詩意圖是石濤裝飾畫的主要產品，就可以解釋爲何他在1701年時，特別是提到有關在揚州的畫家生涯時，會說高興地「學太白之歌」。李白，號青蓮，石濤以其名將一個書齋命爲青蓮草閣（Jonathan S. Hay, 1989b, p. 136; 王紹尊，1982）。

28. 顧符稹的友人兼贊助者王式丹曾提及，顧符稹是繪畫「棧道」圖與桃花源的專家（王式丹，1979，卷12，頁9b–10b）。

29. 汪鋆編，1971，頁1a–1b。喬家也同時贊助禹之鼎（Vinograd, 1992a, pp. 51–3）、顧符稹（方濬頤，1877，卷2，頁25a）、及查士標（蕭燕翼，1987，頁253）。

30. 這幅《蒲塘秋影圖》曾藏於上海博物館，見鄭爲編，1990，頁51。

31. Jonathan S. Hay, 1989b, pp. 301–8.

32. 上海博物館藏顧符稹一套以慣用的寶石鑲嵌式風格繪製的杜甫詩意冊中，亦有同樣發現。

33. 廣東省博物館藏杜甫詩意冊，圖版見《石濤書畫全集》，圖353–359。近期在拍賣市場上又出現另一套（Sotheby's New York, *Fine Chinese Paintings and Calligraphy*, 23 March 1998, lot 15）。《清湘老人題記》的附錄記載了一套太白詩意冊。石濤的宋元詩意圖或多或少與當時在揚州盛大出版的一部書有關，這本書是吳綺的《宋金元詩永》（三十卷）。見吳綺，1982，卷2，頁10a–b；焦循，1992，頁772。

34. 石濤嚴謹地鈔錄的《道德經》，同樣出現在類似書籍形式的冊頁上（見圖187）。當石濤可能原來以冊頁書寫的畫論成爲1710年的木刻版《畫譜》時，這個過程又返回到起點（見圖186）。

35. 關於張景節肖像，見汪繹辰等編，1963，卷1，頁6–7。蕭差肖像，見Jonathan S. Hay, 1989b, pp. 278–80。

36. 石濤也爲現已不存的《應夫秋聲圖》補畫山水。見汪士愼（1686–1759）後來的跋語，卞孝萱編，1985，頁73。

37. 關於畫李驎書齋，見Vinograd, 1995；畫李彭年書齋，見Fu and Fu, 1973, p. 220；吳震伯家的描繪，則見Christie's New York, *Fine Chinese Paintings, Calligraphy, and Rubbings*, 18 September 1996, lot 189。

38. 此畫的討論，見Jonathan S. Hay, 1989b, pp. 346–350。

39. 台灣蘭千山館藏品。

40. 見姜宸英，1982，卷15，頁11a有關揚州職業文人的論述。

41. 李驎，1708b。

42. 此圖原爲紐約佳士得拍賣公司所藏，抱甕爲羅慶善（1642–?）別號。石濤曾給同一位贊助人繪製由程邃從舅、明朝名宦鄭元勳爲紀念其影園中的黃牡丹所徵集詩作的詩意圖（見圖114）。

43. 當同一位贊助者吳啓鵬（字雲逸）1699年返回徽州之時，石濤爲他繪製了一件極爲精美的送別圖（大村西崖，1945，冊7）。在離別場景之上聳立著黃山峰巒，起點揚州與終點站徽州因此交融在這同一個意象裡，忠實地反映了兩個地區間緊密的社會關係。

44. 徽州書畫家汪湛若及石濤的興化好友王熹儒，都是以揚州爲基地的書家，書法臨仿古代拓本。關於汪湛若的仿古書法，見孫枝蔚，1979，前集，卷5，頁8b；卷9，頁10a；文集，卷2，頁25a。蕭晨摹李唐《采薇圖》現藏上海博物館，據孫殿起編，1982，頁447–448中所引用之吳榮光語，康熙年間，這件作品的收藏者曾託人臨摹數本。有關查士標臨傳爲宋代畫家米友仁手卷的精彩完整摹本（包含題跋），見Sidney Moss, Ltd., 1991。至於鄭旼（1633–1683）臨摹弘仁仿黃公望手卷，見紐約佳士得1994年的拍賣目錄。石濤題鄭旼仿倪瓚畫，載於汪繹辰等編，1963，卷4，頁82–3。

45. 李驎，1708b，卷19。

46. 關於這件作品的討論，見Fu and Fu, 1973, pp. 256–260。

47. 應該說，借用在石濤的揚州時期是一種常態發展。高居翰（James Cahill, 1966）早已指出，袁江在一幅無特徵的山水畫裡使用渾圓的造型與礬頭，正是他企圖「成爲石濤」的寫照。李寅則試圖以查士標的風格畫倪瓚「一河兩岸」式山水，其中題道：「平生罕習倪迂簡，讓與查標厚貲產。查起倪還見我筆，定當笑闔二人眼。」（李寅《秋景山水圖》，日本私人藏〔譯按：現藏東京靜嘉堂文庫美術館〕。）

48. 松濤美術館橋本氏藏，圖版見《中國繪畫展》，1980，頁59。

49. 查士標也許是對主張大幅裝飾性型制的一種回應，他跟石濤的說法相似，堅稱小幅型制的難度：「畫家以尺幅而有千里之勢，惟冊頁爲最難，然須丘壑與筆墨兼長，乃稱合作。世有精六法者，當不謬余言也。」（胡積堂，約1839，下，頁15a）。

50. 英譯見Cahill, 1963, p. 269。

51. 這則題跋的另一種英譯，見Burkus-Chasson, 1996, p. 186。

52. 石濤在一則有著錄的題於1699年的題跋中，評論同輩畫家的鑑賞力云：「古人眞面目，實是不曾見，所見者皆贗本也。眞者在前，則又看不入。」此評語讓人馬上聯想到李寅。汪

繹辰等編，1963，卷4，頁84-5。

53. 有關兩位畫家題跋共同點的議論，較早的版本可見Jonathan S. Hay, 1989b, pp. 559-62。在近期的討論中，Anne Burkus-Chasson（p. 181）對石濤題跋相關部分的翻譯頗為不同，卻強調兩者的差異。

第8章　畫家技法

1. 這幅畫的另一個版本藏於北京故宮博物院，有關討論見Jonathan S. Hay, 1989b, pp. 133-8；王紹尊，1982。

2. 「清湘有曲江東〔即安徽〕哦，宣州四子早蹉跎（蕭子佩、李永公、許士聞、劉雪谿）；秦淮〔南京〕屠，三傑出（隨園、東林、雪田）。」雖然此處提到的人物大多身分不詳，但東林一名曾出現在石濤1683年送給鄭瑚山的詩稿中；多年後，在1701年，他與石濤同遊揚州（見第九章「禪師畫家」一節最後）。

3. 圖清格擅畫蘭竹，十年後，石濤於1701年在揚州天寧寺的官舍為他畫的一本蘭竹冊，不只足社交逢場即興之作，也是為弟子書的示範作品。圖版見高邕纂，1926-9。

4. 承酬耕隱是靜慧園住持元智破愚的師姪。今存世一本教學畫冊，顯然是1693年初為耕隱所畫，以《石濤山水圖詠》為名印成單行本（日本私人藏）。另存一件對開書法，乃1700年代受揚州以東的海安陸氏三人所託，紀念耕隱在南園閱經（Sotheby's New York, *Fine Chinese Paintings*, 1 June 1992, lot 57）。耕隱其後接手慈蔭庵的住持工作（明復，1979，頁159-60），石濤將他的雙清閣描繪在一件1700年代的手卷上，現藏北京故宮博物院（徐邦達編，1984b，頁772-3）。與耕隱同遊平山堂一事，見汪鋆編，1971，頁11b。

5. 石濤也為這名弟子作了兩件精緻的山水扇面，當吳基先需要一幅送贈母親的重要畫作時，很自然地向石濤求畫：《坐匡廬觀巨舟湖》扇面，1700年，上海博物館藏（鄭為編，1990，頁105）；《山水扇面》，1705年（饒宗頤，1975，圖版1-2）；《瑞蘭圖》軸，1699年，著錄於汪繹辰等編，1962，卷2，頁55。

6. 王叔夏是一件書卷的受贈人，藏地不詳，圖版見李葉霜，1973，頁156-7。

7. 李驎（1708b，卷15，頁85）詳述，石濤曾向他介紹出身新安氏族、僑寓揚州的年輕詩人吳霭（字吉人），希望李驎為其詩集寫序。據李驎描述，吳霭是石濤多年的門生。關於吳霭，見汪世清，1987，頁10-11。

8. 東京松丸氏藏有一件扇面，書文為畫論第八章；上海博物館藏的另一件（見圖185），則錄有第一章較早的版本。《雲山圖》（見圖184）可能屬其中一件專場示範作品，是1702年過訪南京期間所製，受畫人身分不詳。

9. 在圖77的劉石頭題跋下有一方「劉郎」印，可能寓指傳說中的劉晨，曾誤闖仙境，返家後發現已改朝換代。劉氏的可能身分，見注11。

10. 《大滌子題畫詩跋》的編者汪繹辰在廣東劉氏家中見過畫論的一個版本，此事在南京圖書館藏《畫語錄》鈔本的1731年汪繹辰序中提及，據鄭拙廬，1961，頁108。

11. 石濤在這些畫冊的題贈中（將於下文「1703年爲劉氏作山水大冊」一節討論），稱劉氏富家財。劉氏一個合理的身分（在校對階段時發現）爲劉錫珽，字號小山，監生，曾與張潮出資印行由岳端編纂的《聚香詞》，約1690年，上海：大東書局影印，1933，凡例，頁3a。

12. 我在本節的論據，再度援引Pierre Bourdieu的理論（1993a, b）。

13. 關於他跟隨前官員陳一道學畫蘭竹的資料，見第四章注12。他在1701年列出門生的題跋附記中提到身分不詳的「武昌潘小癡」（見下列注14），以及稱爲「中江魯子仁」的超仁魯子。超仁魯子是臨濟宗第三十六代禪師，曾在湖北的黃岡講道（超永編，1996，卷92；明復，1978，頁173）。梁洪（梁崇此）是篆刻和書家，也是佛教居士（超永編，1996，頁491；梅文鼎，1995，頁157–8）。

14. 據石濤1701年《清湘老人八十述懷圖》卷的題跋附記，他列出自己的弟子和境況：「偶懷諸師友筆墨中人，自宣城起，畫社中有梅瞿山〔梅清〕、梅雪坪〔梅庚〕、高阮懷〔高詠〕、蔡曉原、呂定生、王至楚、徐半山，詩畫行一路。與予一家言者，如中江魯子仁、雲中梁崇此、武昌潘小癡，何能盡收？」（Jonathan S. Hay, 1989b, pp. 133–8；王紹尊，1982）。另據一篇致徽州一位有關朋友、創作年份不詳的對宣城名家的品評，後來收錄在約1693年的詩冊（普林斯頓私人收藏）。詩中寫道：「文章與繪事，近代宛稱雄。最愛半山者，潑墨上詩筒。擬以羲之畫，一字一萬同。獨立兼老健，解脫瞿硎翁。又愛雪坪子，落筆如清風。曉原黃山來，神參鬼斧工。………」以人物、花卉聞名的呂慧（字定生）與山水畫家蔡瑤（玉友、曉原）都是宣城人（《宣城縣志》，1739，卷22，頁4a；姚翁望，約1979，頁310–11）；王至楚身分依然不詳。江注於1675年過訪宣城時，與石濤結識；見江注，1932，頁6a–b。

15. 上海博物館藏1683年詩畫冊中，石濤提到程邃和戴本孝（鄭爲編，1990，頁69–70）。關於他與戴本孝的交誼，見薛永年，1987。他在紐約大都會美術館藏《野色冊》中，憶述王槩給他的贈詩（Fong and Fu, 1973）。可能與他有關的畫僧，有曾爲石濤1680年的山水冊題跋（《石濤書畫全集》，圖14）的澄雪（胡靖），關於這位畫家，見Rogers, 1998, pp. 48, 200；另一位是石濤爲其畫冊題跋的霜曉（鄭爲編，1990，頁83–4）。

16. 《山水精品冊》（跋文見《支那南畫大成》，1935–7，續集1，圖158–69）以及《人物花卉冊》（參見Fu and Fu, 1973, pp. 186–201）。

17. 關於祖籍浙江山陰、僑寓大揚州區域的黃逵，見《揚州府志》，卷33，頁16a。其著作由石濤的儀徵富友項絪出版（見附錄1，注1）。

18. Sotheby's New York, *Fine Chinese Paintings*, 18 March 1997, no. 21. 宋曹是鹽城（揚州附近）人，爲1679年其中一位獲薦博學鴻儒的揚州地區遺民。

19. 《貓蝶圖》軸，1704年，石濤、程鳴與謝姓畫家合作（Christie's New York, *Fine Chinese Paintings and Calligraphy*, 19 September 1997, lot 82）。

20. 1702年要求石濤爲普荷（1593–1683）《山水軸》（《擔當書畫集》，1963，頁23）題跋的人，就是劉氏。1696年題弘仁手卷，見汪世清、汪聰編，1984，頁79；題鄭旼山水卷，上海博物館藏，見《中國古代書畫圖目》（冊5，滬1–3072）；題黃山畫僧、雪莊門人一智的黃山松大軸，見汪繹辰等編，1963，卷4，頁84；題八大山人《水仙》卷（圖73），見第五章（「石濤與八大山人」一節）。1699年，石濤爲徽州畫家汪濬（秋澗）摹黃公望畫卷題跋（汪繹辰等編，1963，卷4，頁84–5）；據周亮工《讀畫錄》載，汪濬是姚若翼的老師（Kim, 1985, vol. 2, pp. 160–1）。數年後，於1704年，石濤續完汪濬未竟的仿黃公望《富春山圖》卷，添上資料詳盡和推崇備至的題跋（Sotheby's New York, *Fine Chinese Paintings*, 1 June 1992, lot 36）。大滌堂時期以前所題鄭旼與髡殘的書作，著錄於汪繹辰等編，1963，卷4，頁82–3；髡殘一幅有石濤在南京時題的山水軸，圖版見Sirén, 1958, vol. 6, p. 380；徽州畫家吳又和一幅有石濤1688年題的山水軸，圖版見《中國美術全集・繪畫編》，1988，冊9，圖153（上海博物館藏）；柏林東亞藝術博物館藏石濤梅竹扇面，上有他所書原爲安徽畫家趙澄（1581–1654或以後）手卷的題識。

21. 見Kim, 1985, 1996.

22. 宋琬，Kim, 1985, vol. 1, p. 170引述。

23. 畫家藍瑛（杭州人）與謝彬（福建人，寓南京）都參與了《圖繪寶鑑續纂》的編纂。我們可在文學領域，及十七世紀末全國當代作家特定著作類型的結集，如書信、散文、詩詞、傳記的熱情，觀察到相同的區間意識。例如，張潮的多種出版品。

24. 這個畫家是汪濬（見前文注20）。該題跋見本章「經世致用的倫理觀」一節。

25. 黃律是黃雲之姪。該畫頁圖版見Edwards, 1967, p. 108。石濤題識的英譯據Fu and Fu, 1973, pp. 52–3，而稍作修改，書中討論了石濤所用的關鍵措辭。髡殘（湖北人）、程正揆（湖北人，1604–76）和陳舒（松江地區人，?–1687後）皆僑寓南京。查士標、弘仁和程邃皆原籍徽州，但查士標一生泰半留在揚州發展，程邃則在揚州和南京度過大半歲月。八大山人居南昌，梅清在宣城，而身負官職的梅庚則較常往來各地。

26. 張潮，〈石村（孔尚任子）《畫訣》題辭〉，收於張潮編，1990（乙集，1700），頁277。

27. 康熙朝至早於1667年就開始詔令畫家入宮。《圖繪寶鑑續纂》（卷2）的記載顯示，那一年

的詔令使程鵠、沈樹玉、王崇節三位畫家一時聲名大噪。1671年詔令顧銘繪畫康熙肖像，以及年份不詳但目的相同而詔令楊芝茂，也都有同樣的結果。

28. Rosenzweig, 1973.

29. 張子寧（1988）指出，王原祁的評論也有負面的暗示。要注意存世一幅據稱是大滌堂時期石濤與王原祁合作的竹石軸（藏處不明），由石濤題贈給王掞（1645–1728）。王氏爲1670年進士，不但在京仕途得意，也是業餘畫家。王原祁本人也可能是北京故宮所藏另一幅晚期竹畫的受畫人（《石濤書畫全集》，圖380）。

30. 王翬將多年來收到的大量讚賞文字集結成《清暉贈言》（王翬纂，1994）一書印行，以紀念自己在區間和中央畫壇的雙重卓越地位。當然，第一篇就是皇帝的御文。

31. 中國職業畫家的處境約略可與歐洲文藝復興至現代初期作一比擬，他們竭力在城市和宮廷贊助之間尋求雙重機會。見Warnke, 1993。

32. 石濤對陳洪綬的讚賞，可從他爲陳洪綬一幅畫的無紀年題跋得到證實，題跋後來轉錄在現藏上海博物館一部未曾發表的畫冊之上：「不讀萬卷書，如何作畫；不行萬里路，又何以言詩。所以常人具常理、說常話、行常事，非常之人則有非常之見解也。今章侯寫人物多有奇形異狀者，古有云『興殺佳人笑殺鬼』，無波水止便其意外有味耳，得道子、龍眠衣鉢者章侯也。」鄭爲，1990，頁118所引。石濤對董其昌（石濤在上文開頭引用其論說）的最早回應，是1671年的一幅山水軸（法國吉美博物館，見Edwards, 1967, cat. no. 2）。

33. 木陳以各地方言爲例對這個問題的簡明陳述，見杜繼文、魏道儒，1993，頁588。石濤對區域畫派的討論（摘錄在下文），直接呼應了木陳的文章。

34. Cahill, 1982a.

35. 此處可見某種抽象表現主義的「英雄式」解讀對戰後中國繪畫研究的影響，以及清末民初將獨創派畫家解讀爲現代開拓精神先驅的傳統。見J. S. Hay, 1994a。

36. 不必出身仕紳階層也可以成爲文人：唐寅的父親是餐館老闆。文人地位可藉後天努力取得。

37. 董其昌，《畫禪室隨筆》。

38. 在此我要感謝柯律格（Craig Clunas）對關乎晚明文人「營造品味」相關現象的身分危機的論點。見Clunas, 1991。

39. 特別明顯的例子，見第六章曾討論的呂留良《賣藝文》附載的幾則潤例（黃苗子，1982）。

40. 孫枝蔚，1979，前集，卷5，頁12b–13a。

41. 我這個詞彙借用自Pierre Bourdieu對歐洲情況的討論：「有一類職業畫家或知識份子，其與衆不同的社會區分是，他們除了前人傳授的特定知識或藝術傳統以外，較不傾向認同其他規則；知識和藝術產品的自主化，與此類別的建構息息相關。」（1993a, pp. 112–13）

42. 見龔賢1669年在周亮工的當代畫家畫冊上的著名題跋，收於劉海粟、王道雲編，1988，冊

1，頁158–9。這篇重要的長文最精確的英譯見Kim, 1985, vol. 3, pp. 10–11。

43. 汪世清、汪聰編，1984，頁97；《廣州美術館藏明清繪畫》，圖31。

44. 汪世清、汪聰編，1984，頁98。石濤和禹之鼎的贊助者汪楫題弘仁墓的詩開頭為：「畫師墓上百株梅」。（汪世清、汪聰編，1984，頁169。）當時將程邃描述為「畫師」的資料，見蔡星儀，1987，頁269。

45. 1699年跋汪濬摹黃公望畫卷（見上文注20），著錄於汪繹辰等編，1963，卷4，頁84–5。

46. 艾爾曼（Benjamin Elman）在一篇關於十七世紀末和十八世紀士人專業化的重要分析當中（1984, pp. 88–137），試圖以西方社會學定義來界定專職身分。對我來說，特定的歷史和文化定義似乎無法迴避傳統中國社會學對「四民」的論述。

47. 摘自畫家一套冊頁的跋尾，著錄於龐元濟，1971b。英譯取自謝伯軻（Jerome Silbergeld, 1974, pp. 265–6），稍作修改。

48. 日本私人藏。圖版見田中乾郎，1945，卷2。

49. 關於這個觀點的當代陳述詳情，見Hsi, 1972。

50. 有關汪道昆和其他捍衛商業的社會價值者，如揚州哲學家王艮，見Hsi, 1972。

51. 根據《兩淮鹽法志》，1693的幾段短文摘要：〈商情〉，卷15，頁1a–6b；〈兩淮鹽商苦情述略〉，卷26，頁39a–49b；〈苦情述略或問〉，卷26，頁50a–56a；以及該書當中眾多的商人傳記。

52. Peterson, 1979, pp. 72–3; Rawski, 1985, p. 28; Ch'ien, 1986.

53. Elman, 1984. 另見 Guy, 1987。

54. 關於「實用」治國的研究很多，包括針對康熙朝廷的Spence, 1966、宋德宣，1990；以及針對在野人士的Wakeman, 1985。

55. 對於科技領域，Chang and Chang, 1992, pp. 285–303作過簡明的摘要；另見Henderson, 1977, pp. 122–41。

56. Brook, 1988; Clunas, 1991; Widmer, 1992. 張潮出版於揚州的《檀几叢書》（張潮、王晫編，1992）和《昭代叢書》（張潮編，1990；張潮、張漸編，1990）中，收錄許多指南式的文章。

57. 蕭鋼，1989。

58. 孔衍栻，1700；Pang, 1976；龔賢，1990；王槩，1992，卷29，頁1a–17b。

59. 見Kim, 1985。

60. 關於《畫法背原》，見第九章「一與至人：石濤的畫論」一節。除了《畫譜》之外，現存最早的鈔本分別藏於台北國家圖書館及南京圖書館，前者有1728年跋，後者則有汪繹辰1731年跋。關於《畫譜》的真偽及畫論各種不同校本和名稱等問題，見Jonathan S. Hay, 1989b,

pp. 447–50；黃蘭波，1963，頁70–4；古原宏伸，1965；Ryckmans, 1970, pp. 167–73；Chou, 1977, pp. 162–71；中村茂夫，1985，頁135–8；Strassberg, 1989, pp. 123–5。畫論的英譯者有Earle Coleman（1978），較近期的Richard Strassberg（1989），但西方語文翻譯中最佳版本是Pierre Ryckmans（1970）的法譯本。關於原文的解讀，見黃蘭波，1963；Chou, 1969, 1977；Ryckmans, 1970；Coleman, 1978；姜一涵，1982；中村茂夫，1985；Strassberg, 1989。

61. 摘自畫論第六章。英譯取自Strassberg, 1989, p. 69。

62. 英譯出處同上注，p. 66，並加以修改。

63. Ryckmans, 1970; Strassberg, 1989.

64. 如今這三十頁分藏四處：波士頓美術館（十二頁）、納爾遜美術館（十二頁）、香港北山堂（四頁）、斯德哥爾摩遠東古物博物館（二頁）。李鑄晉指出原有三套各十二頁的畫冊，這表示斯德哥爾摩和香港的六頁屬於第三套，十二頁中其餘六頁已佚（Chu–tsing Li, 1992, pp. 172–7）。由於波士頓的其中一頁紀年爲1703年春，堪薩斯的其中一頁爲1703年秋，斯德哥爾摩的一頁則是夏天，這看來肯定可信。然而，也可能這些冊頁不管最後總數有多少，原來都裝裱一起，或散見其他的組合。現存四套畫頁，全部曾經揚州馬曰琯（1688–1755）和馬曰璐兄弟收藏，可能是共同擁有。

65. 關於王原祁論畫的著作，見Pang, 1976。

66. A. J. Hay, 1992, 4.12–4.13.

67. 如同所有重要的哲學詞彙，「理」和「氣」的語意非常豐富。書中的英譯雖然明顯不足，但對我來說似乎比其他選擇較少誤導。我在此使用韋昭系統的拼音「ch'i」，跟「奇」的「qi」作爲區別。

68. Cheng, 1970.

69. A. J. Hay, 1985, 1991.

70. Ho and Delbanco, 1992, p. 35.

71. Cheng, 1970.

72. 英譯出自Tomita and Tseng, 1961, p. 24，並稍作修改。

73. 英譯出自Cahill, 1982b, p. 99，並稍作修改。

74. 英譯出自Strassberg, 1989, pp. 61–2。

75. 英譯出處同上注，p. 71，並略加修改。

76. 英譯出自Chu-tsing Li, 1992, p. 173，並稍作修改。

77. 這些詞彙的解釋，見Strassberg, 1989, pp. 116–18。

78. 石濤與董其昌的關係將在第九章（「禪師畫家」一節）討論。

79. 英譯出自Strassberg, 1989, pp. 80–1，並稍作修改。

80. 見〈柴丈畫說〉，英譯出自Silbergeld, 1974, p. 200；〈半千課徒稿〉（同上，p. 177）。

81. 出自大都會美術館藏龔賢《山水叢樹》冊（1979.499），H頁對開的題跋。

82. 在此脈絡中，王夫之（1619–92）的思想提供了啓發性的比對。魏斐德（Frederic Wakeman, 1985）和畢來德（Jean-François Billeter, 1970）都堅持王夫之的「關係論」，正如魏斐德所述：「王夫之……堅信多數的特定關係含有普遍性。個別的關係自有其迫切需要，並依據各自的法則而運作。」（1985, pp. 1087–8）。

83. Cahill, 1982a.

84. Vinograd, 1992b, 18.7–18.9. 文化內在概念（emic concept）所指，是運用了關乎文化意義的概念與範疇的分析之民族誌學觀點（與人類學觀點的「etic」相對）。

85. 關於石濤對視象和視覺認知的探討，見Burkus-Chasson, 1996。

86. 石濤在此呼應了郭熙對幻覺主義的著名論述，強化與宋代的關連：「看此畫令人起此心，如將眞即其處，此畫之意外妙也。」（英譯出自Bush and Shih, 1985, pp. 153–4。）

87. Cahill, 1982a.

88. 張潮爲尤侗《外國竹枝詞》所撰〈小引〉，張潮編，1990，頁51。張潮在斧爾的〈跋〉中，述及西方認爲大地是圓的以及環遊世界的概念。這部叢書中緊接尤侗的著作之後，有南懷仁神父和另外兩名教士所寫《西方要紀》。張潮的引言推測，既然中國人認爲中國是中心而歐洲在其西方，或許歐洲人也認爲歐洲是中心，而中國在其東方。他的文字讚揚西洋科技、數學、天文，並倡議與通漢語的西方人接觸，以闡明難解的問題。

89. 在此我引用了Burkus-Chasson（1996）的觀點。Burkus-Chasson認爲石濤的視象理論相當保守，相對於當時的直接運用西方視覺技術情況，但我卻認爲這情況是掩飾的實驗。

90. 「水面晴霞石上苔，層層疊疊畫中開。幽人戀佳秋光好，薄暮依然未肯回。」

91. 近乎舞台的光線控制（本身就是景的手段）的應用，使石濤與這類戲劇性光影效果的其他大師，如揚州袁江、松江陸昉，和士大夫暨指畫家高其佩產生關連。時間將會證明，1690和1700年代的這個現象，是否與運用固定光源的耶穌會畫家進入宮廷有關。

92. 冬季的例子見1702年《望綠堂中作山水冊》：「路渺筆先到，池寒墨更圓。」（圖105）

93. 見Chaves, 1983。

94. 見Vinograd, 1992b。

95. 關於董其昌，請特別參見Ho and Delbanco, 1992；Vinograd, 1992b。關於龔賢，請特別參見Wilson, 1969。

96. 本文亦題於1692年春《爲伯昌先生作山水軸》（見圖170）。我的英譯引用Richard Strassberg（1989, p. 31）。

97. 英譯據Tomita and Tseng, 1961, p. 24修改。

98. 英譯出處同上，並添加字句。

99. 石濤的一位友人兼贊助者張景節，於1693年以偏袒態度將他跟惲壽平相比（《中國古代書畫圖目》，冊5，滬1-3120〔7〕，上海博物館藏）。

100. 值得注意的是，王時敏的一名兒子王摅（1636–99）曾於1670年代前往宣城拜訪石濤。見王摅，1981，卷4，頁2b。

101. Bourdieu, 1993a, pp. 116–17.

102. 同一篇文字的較早期版本，出現於科隆東亞藝術博物館藏一件扇面。

103. 同一冊的其他三頁為私人收藏，見圖24、30、181。該冊可能完成於1698–9年間。討論中的詩作也與其他幾首一起出現在承訓堂藏的一件扇面（《承訓堂藏扇面書畫》，圖版編號134），可能寫於1690年代晚期。這首詩之後緊接以下獻詞：「種閒亭梅花下贈石亭主人。」此摺扇的另一面現藏大都會美術館。

104. 汪繹辰等編，1963，卷3，頁71–5。

第9章 修行繪畫

1. 「再經驗」一詞取自文以誠，見其1991年著作對此議題的理論性討論（Vinograd, 1991b）。

2. 只有明復與中村茂夫兩位非藝術史學者曾經把石濤以繪畫實踐禪學的態度認真看待，並深入探究。我以下的論述歸功於他們。

3. 關於曹洞宗與臨濟宗的分裂，見Buswell, 1987。

4. 有關松江當地文人對探訪旅庵本月的生動描述，見葉夢珠，無紀年，卷9，頁12a–13b。關於天童寺的詩僧傳統，見李鄴嗣（1622–80）著作（1988）中引用的許多資料。木陳的兩部詩集仍然存世，見附錄1，注1。

5. 關於晚明俗家佛學的研究，見Brook, 1993。

6. Faure, 1991, pp. 63–5.

7. 關於《白描十六尊者卷》，見Hearn, 1992；張子寧，1993；Kent, 1995, pp. 223–64。至於禪宗的羅漢崇拜，見Faure, 1991, pp. 266–72。

8. 見張子寧，1993；Kent, 1995, pp. 284–8。

9. Hearn, 1992.

10. 有關密雲圓悟大師（密祖）在天童寺圓寂時，臨濟禪師（木陳當然列席）聚集一事的生動且令人肅然起敬的描述，見李鄴嗣，1988，頁644–5。

11. 依循這條解釋路線，即使石濤個人渴望加入此行列並不為奇；他不但在題跋中表明心跡，

並於畫中透過羅漢般的自畫像具體呈現。這個由何慕文（Maxwell Hearn, 1992）提出的富邏輯性的主張，認為正是巨龍從手持瓶中湧現的那位羅漢，但對我而言羅漢多毛的外貌似乎不太可能；另一方面，洞穴中還有另一位趺坐沈思的年輕羅漢，與石濤其他的自畫像反倒更相似。

12. 有關弘仁，見Kuo, 1990。有關雪莊，見朱蘊慧，1980；Wai-kam Ho, ed., 1992, vol. 2, p. 191。至於髡殘，見張子寧，1987：Cahill, 1991。有關戴本孝黃山繪畫的佛教特色，見西上實，1981，1987；Edwards, 1992, pp. 149–51。

13. 有關住友氏藏《黃山八勝冊》的年代，見Jonathan S. Hay, 1989b, pp. 431–2, n. 64；石川淳等編，1976，頁160。

14. 關於湯燕生，見靳治荊，1990。早在石濤對「大滌」稱號感興趣之前，湯氏便以此名其書齋，見施閏章，1982，卷22，頁8b–9a。他又提及湯燕生一個別號為「黃山樵者」。

15. 例如1672年為汪玠所作立軸便描繪天然石橋上一個人物的景象，令人聯想起天台山上一座著名的石橋（Edwards, 1967, p. 29）。

16. 梅清，1691，卷12。

17. 就此圖像而言，的確如此；另有趙跂「己巳（1669），水西」四字，可能是指郤琪荃於涇縣重建的水西書院。石濤或許意指他與鐵腳道人的關係始於涇縣水西，就在他二度登臨黃山之後。

18. 施閏章也曾於〈望衡嶽〉一詩中引述鐵腳道人的故事（施閏章，1982，卷34，頁4a）。石濤多年之後在《寫黃硯旅詩意冊》（至樂樓藏）第十一開描繪了難忘的祝融峰。

19. 關於禪宗詩學的類比技巧，見Lynn, 1987。

20. 關於譚元春與此畫冊，見Fong, 1991。季翁的身分雖未確認，但可能是蔣季虎，曾多次出現於江注1670年代造訪宣城期間的詩中（江注，1932），也曾隨吳肅公習書法（梅文鼎，1995，頁148）。

21. 此冊可能是為吳彥懷所作，上海博物館藏石濤宣城時期冊頁跋文也曾提及他（見《中國古代書畫圖目》，冊5，滬1-3147 [6]）。關於蘇軾與禪宗的關係，見Lynn, 1987。

22. 廣東省博物館藏石濤早期的《山水花卉冊》，圖版見《石濤書畫全集》，圖363。

23. 此卷為香港趙從衍藏。石濤這些詩，作於與歙縣吳震伯相敘時。關於吳震伯及其家族，見本書第六章（「職業畫僧」一節）。汪世清，1979b，1987。

24. Faure, 1991, p. 41, n. 17.

25. Buswell, 1987.

26. 超永編，1996；中村茂夫，1985。

27. 石濤自己保留的《鬼子母天圖卷》（有1693年題贈石濤所書跋文），連同他的第二幅《白描

十六尊者卷》（原作在1687年遭竊），以及1674年「自畫像」（見圖53）上的不同題識均寫於自北京返回南方之後。

28. 關於鬼子母神的主題，見Murray, 1981。

29. 此畫圖版見鄭爲編，1990，頁135。它似乎是根據「觀音五十三現象」系列的其中一種木刻版畫（《中國の洋風畫展》，頁336–54）。Richard Kent（1995）曾主張《白描十六尊者卷》的部分人物也同樣源自木刻版畫，正如無紀年的《松柯羅漢圖軸》（鄭爲編，1990，頁22）也可以肯定。

30. 該肖像因施閏章的詩而聞名（施閏章，1982，卷21，頁4b–5a）。

31. 這方印出現於較後期的多件作品上，見Jonathan S. Hay, 1989b, p. 330, n. 96.

32. McCausland, 1994.

33. 見上海博物館藏石濤《霜曉花果冊》中〈石榴〉一頁的題跋（鄭爲編，1990，頁84）。

34. 石濤的師父旅庵曾駐足於董其昌故鄉松江附近，這也許在石濤對董氏感興趣一點扮演重要角色。他在1680年代以前與董其昌最爲明顯的關係是1671年及1679年的兩幅繪畫，題跋內容涉及南宗譜系承傳。1671年的畫作（《草堂雲樹圖》，吉美博物館藏，圖版見Edwards, 1967, p. 100）在視覺上直指董其昌，而1679年作品（《秋澗嵐影圖》，上海博物館藏，圖版見鄭爲編，1990，頁26）則不那麼強調董氏畫風。

35. 英譯引用Edwards, 1967, pp. 36–7，並稍作修改。

36. 此冊是爲吳震伯所作，見金瑗，無紀年，下函，丑集。

37. 關於董其昌「生」與「熟」的理論，見Yang Xin, 1992。

38. 汪繹辰等編，1963，卷1，頁30。

39. 這段文字又著錄於汪繹辰等編，1963，是1657或1717年在杭州所作山水冊的題跋。然1657年時，石濤尚未離開兩湖地區，1717年已不在人間，因此推斷這必定是僞作。

40. 杜岕，字蒼略，湖北黃岡人，爲著名詩人杜濬（1611–87）之弟，名字在石濤1683年的一首詩中提及。他也可能與詩人杜乘有關，而石濤在1693年和杜乘往來頻繁，當時杜乘還爲《鬼子母天圖卷》作題。關於杜岕的傳記，見方苞，1963，頁122。

41. 石濤早在1682年山水冊（藏地不明）一頁的跋文中，已將董源與米芾相提並論，該畫圖版及相關討論見Fu and Fu, 1973, pp. 44–6。

42. 英譯引用前引書，p. 46，並加修正。

43. 關於吳震伯與吳承夏，見本書第六章（「職業畫僧」一節）。石濤在一張爲吳震伯所作繪畫的題詩中提及吳承夏致力於道教一事（見圖93）。《爲禹老道兄作山水冊》雖然被定爲1690年代中期之作（Cahill, 1982a），但題跋集中於「法」的論述，以及第二至第四頁中即興的有機山水，似是成於北京行之前，更多於返回南方後的作品。可比較現藏北京故宮博

物院1684年山水冊的第二頁（徐邦達編，1984b，頁770）、1685年的《萬點惡墨》（見圖167）、上海博物館藏1687年的《蓬萊芝秀》軸（謝稚柳編，1960，圖6）。

44. 據我所知，此印最早出現在1680年石濤《爲吳粲兮作山水冊》上的題詩之後。見《石濤書畫全集》，圖13。

45. 關於石濤的經典作品及其在現代中國繪畫史論述的位置，見J. S. Hay, 1994a。

46. 著錄於胡積堂，約1839，上，頁41b–42a。

47. 木陳道忞，1980，頁78；汪世清，1987，頁11。

48. 吳綺，1982，卷11，頁5b–6b。

49. 見注21。

50. 吳粲兮名字與吳粲如很接近；吳粲如是畫家弘仁的俗家好友，至少還有一弟也是俗家佛徒（汪世清、汪聰編，1984，頁128，注32、35）；然而，吳粲兮跟吳粲如兩家的關係仍是一團迷霧，尚待釐清。

51. 見汪世清，1987。

52. 出自《津門詩抄》，轉引自崔錦，1987，頁313。

53. 詩的後半爲：「公之畫也不眉人，出乎古法出乎己。古法尚且不能拘，泊泊豈望時人喜，憶我初得見公畫，亦但謂其遊戲耳。豈料觀其捉筆時，一點不苟乃如此。既于意外得其意，又向是中求不是。倘有痕跡之可尋，猶拾古人之渣滓。奇氣獨往以獨來，奇筆大落復大起。人間絹素空紛紛，只畫宋明歸府紙。知公之畫世爲誰？公但搖首笑不止！」

54. 關於此交游圈內的禪宗隱喻，戴密微（Paul Demiéville, 1987）有相當權威研究，英譯本題爲 "The Mirror of Mind"（心鏡）。

55. 《搜盡奇峰打草稿》卷，1691年，北京故宮博物院藏（《石濤書畫全集》，圖60）。見Vinograd, 1992。

56. 其他學者對這篇文字及石濤畫論發展的討論，見Chou, 1977；Cahill, 1982a；張子寧，1988；Strassberg, 1989；Vinograd, 1992b。

57. Faure指出，「迷」的中心地位屬於禪宗早期理想（1991, p. 24）。

58. Vinograd, 1978. 石濤回應仿古繪畫的另一例子，是1691年爲同一位贊助者所作名爲《搜盡奇峰打草稿》的偉大山水卷（見注55）。

59. 《山水冊》（十二頁）現爲日本私人收藏，曾以《石濤山水圖詠》爲名出版。至於耕隱的師承譜系，見明復，1978，頁159–60。

60. 見唐氏家族藏一套未紀年的山水冊。

61. Yang, 1994.

62. 例如，石濤在北方結識的天津僧人世高在1699年來訪（崔錦，1987）；1705年，石濤稱爲

嚼公的一位僧人送他一支明代御用磁管筆（Edwards, 1967, p. 168）。至於石濤與其佛門弟子耕隱的持續往來，包括一篇紀念耕隱閱經的全然禪式的頌辭，見本書第八章，注4。

63. 這些詩題於當年出色的梅花卷末，現藏北京故宮博物院（見圖213）。

64. 特別值得注意的是兩幅1680年代晚期繁複風格的山水軸，其中之一是描繪蓬萊仙島。這兩幅可能是賀壽畫，然其有關道教的重要性卻一點也不因之遜色（謝稚柳編，1960，圖6，上海博物館藏；鄭爲編，1990，頁2，上海博物館藏）。又見描繪安徽涇縣附近華陽山的畫軸，他於1660年代晚期或1670年代過訪該地，1690年代初期在天津創作此畫（鄭爲編，1990，頁4，上海博物館藏）。

65. 關於黃公望的道士生涯，見A. J. Hay, 1978。

66. 關於他爲李白詩所加添的藝術史注腳，見Jonathan S. Hay, 1989b, pp. 559–61。

67. 中國大陸不知名私人收藏，照片爲本人所擁有。

68. 道教圖像學實驗包括作於許松齡留耕園的一件竹畫《臨風長嘯圖》軸，上有一方「保養天和」印（圖版見鄭爲編，1990，頁43）。

69. 此卷難以斷代，「大滌子」橢圓印最早出現於1702年，但似乎更早時已開始使用。書法風格可對照廣州美術館藏1697年詩槁（《廣州美術館藏明清繪畫》，圖34.9–14）、以及1698年竹畫軸的題跋（Christie's New York, *Important Classical Chinese Paintings*, 28 November 1990, no. 30）。

70. 見Strassberg, 1994, pp. 297–302。

71. 見班宗華關於此畫的討論（Barnhart, 1983, pp. 103–4）。

72. 此畫有時會受到質疑，部分原因是曾經張大千收藏。然而，它開創出與沉迷於二十世紀畫面形式的張大千完全無關的空間及結構方式。畫面右下角有一方早期收藏家的藏印，只能辨認部分印文。

73. Schipper, 1982, p. 145.

74. 除了這幅畫作及1697年在1667年《黃山圖》軸上的重題之外，還有其他許多大滌堂時期描繪黃山的畫作和描寫文字都顯示，它對石濤涵寓了強烈的道教意義。尤其是1699年他爲許松齡所作附有長題的《黃山圖卷》（見圖16）；以及1700年他爲蘇闢（字易門）所作的《黃山圖卷》（見圖107），他在畫跋中憶及自己決定前往始信峰（這啓發了他對鐵腳道人的想法）。

75. 關於天台山，見Munakata, 1990, pp. 122–3。

76. 有關這幅畫與道教內丹關係的較早研究，見Jonathan S. Hay, 1989b, pp. 155–62, 576–7；Kuo, 1987；Burkus-Chasson, 1996。以下的討論要感謝Burkus-Chasson的研究成果與翻譯，並依循她使用的「視覺性」（visuality）一詞。另一方面，我對此畫中光影重要性的集

中結論，取徑及達致的成果皆有所不同。

77. 木陳後來成爲住持的浙江天童寺，以小廬山而聞名。見李鄰嗣，1988，頁443、646。

78. Burkus-Chasson, 1996, p. 189, n. 3.

79. Owen, 1981, p. 136.

80. 關於相符之處，見Jonathan S. Hay, 1989b, pp. 158-9。

81. 英譯引自Burkus-Chasson, 1996, p. 186，並加以修正。

82. Burkus-Chasson, 1996, p. 178.

83. Burkus-Chasson評論了此意象與這部分文字的關係而非兩者的分歧：「讀者/觀者……往返移動於競相引人注目的兩個造型之間：詩中忘情翺翔至星辰的主體，以及山景中留神觀察雲樹的人物。」（前引書，p. 176）

84. Schipper, 1982, pp. 221-6.

85. 夏文彥的《圖繪寶鑑》（約1365）。見Burkus-Chasson, 1996, p. 188, n. 32。

86. 此畫爲立軸，上海博物館藏。《石濤》（鄭爲編，1990，頁5）書中的彩色圖版完全誤導。

87. 引自香港私人收藏一幅無紀年水墨山水。

88. 見Ryckmans, 1970, p. 48。

89. 「蒙」與「蒙養」二詞源自《易經》的「聖人以蒙養正」一句。有關蒙養的精闢討論，見Ryckmans, 1970, p. 48。

90. 此扇無紀年，卻並非無法斷代。由於石濤的落款爲大滌堂，因此可定爲1696年以後。同時，扇上獨特的書法相當近似於大滌堂初期的某些書跡，可定爲1697年，最遲爲1698年。石濤此扇是爲一位西玉「道兄」所作，推測是當時南京的書法小名家汪琯。上海博物館藏有爲西玉所作扇畫，可能是同一把摺扇的另一面，圖版見《中國古代書畫圖目》，冊5，滬1-3189。這位西玉在1700年向石濤索得第二幅扇畫，雖然此畫無法得見，著錄流傳的有趣畫跋卻正中我們的討論：「西玉老年兄以此扇寄余，余向許爲說黃〔即解說黃帝之道的道家原理〕，今吾以手說，君以眼聽，吾不願使他人得知，公以爲然否？一笑。」（汪鋆編，1971，頁2a）。若推想〈畫法背原〉摺扇正是該事件的紀念品，實在引人入勝。石濤在題跋使用「說」字描寫本文，難道只屬巧合？

91. 原文如下：「太古無法，太朴不散，太朴一散而法自立矣。法自立乃出世之人立之也，於我何有？我非爲太朴散而立法，一非立法以全太朴也。此一畫之立於今，一闢於古，古不闢則今不立，所以畫者。畫者從於心，一畫者見於天人，人有畫而不畫，則天心違矣，斯道危矣。夫道之於畫，無時間斷者也，一畫生道，道外無畫，畫外無道，畫全則道全，雖千能萬變，未有不始於畫，終於畫者也。古今環轉，定歸於畫，畫受定而環一轉，此畫矣。畫爲萬象之根，闢蒙於下，人居玄微，於一畫之上，因人不識一畫，所以太朴散而法

自立。然則畫我所有，法無居焉。」石濤從人類學角度開始，將「法」詮釋為有意圖的人類行為基本模式，只有到最後一句，「法」才單純成為文章標題中的畫法。從哲學層次到純理論層次，法的意義其實相當具有彈性，可與石濤論畫的方式相提並論，即使他在此處用了「一畫」及「畫」兩個不同的名詞。無論詞彙（太朴、一、道、玄微）還是石濤論述的邏輯，都相當清楚地說明這個哲學宗教脈絡就是道教。

92. Schipper, 1982; Kohn, 1993.

93. 「世之知清湘者，見其筆墨之高之古之離奇之創獲，以為新闢蠶叢，而不知其蕭然之極，無思也，無為也。養晦於匡廬、敬亭，與木石居，與鹿豕游，其聽命於天地八卦久矣。及夫感而遂通天下之故，率然為畫，有以也。」

94. 這些觀念的轉變，是與畫論的修辭表述之重要修正同時出現。這個版本中大幅刪除的，是他早期所關注的，根植於針對仿古派的獨創主義論爭的古今議題。這議題並未摒棄——它仍隱現於第一段的結尾，並在第三章單獨重點討論——然而它居於次要讓石濤得以更加專注於討論修行的重要性。

95. Strassberg, 1989, pp. 54–6.

96. 同上註，p. 57

97. 《畫譜》第一章意味深遠地省略了若干觀點，這似乎是為了減除重複並成就石濤理念的更精練表達。最後一句引文也清楚標明來自孔子，但在《畫語錄》中卻非如此。

98. Ryckmans, 1970; Strassberg, 1989.

99. 關於此文的更全面詮釋，見黃蘭波，1963；Chou, 1969, 1977；Ryckmans, 1970；Chou, 1978；Coleman, 1978；姜一涵，1982；中村茂夫，1985；Strassberg, 1989。

100. 「氤氳」是另一個出自《易經》的詞彙，見Ryckmans, 1970, pp. 58–9。

101. Schipper, 1982, p. 59.

102. 第九至十一章從肌理的微結構層次到佈局，再到構圖中母題的組合，組成探討幻像結構的部分。在第十二至十四章，石濤轉向母題本身，逐項討論林木、海濤、以及營造氛圍與情韻的方法。

103. 看來第十七章〈兼字〉被包括在此，是由於沒有別處可以放置，但又不能遺漏。

104. 世俗化在科學思潮中尤其明顯，張春樹和駱雪倫（Chang and Chang, 1992, p. 295）論述朱載堉（1536–1611）、唐鶴徵（1537–1619）、王徵（1571–1644）、宋應星等人科學著作裡出現的新宇宙觀時，說：「他們針對知識基礎、傳統儒家觀點的有效性、和至高無上超自然的『天』而提出根本質疑，重新定義自然與人的關係，並促進宇宙結構的新理論。」另見Henderson, 1977, 1984。

105. Furth, 1990, p. 206. 另見Rowe, 1992, p. 7–8。

106. 費俠莉（Furth, 1990, p. 206）論及清朝知識份子對正統家庭價值所持異議：「異議……並不涉及以宗教或宇宙觀為基礎的信仰系統。異見者的武器就是直接指向儀式虛偽的諷刺，他們的反叛導致了從中國家庭核心結構的逃避，而非對於其轉形的要求。」

107. 例如晚明小說《三教開迷歸正演義》，見Berling, 1985。

108. Rowe, 1992.

109. 這個論述最好的例子是揚州商人的自辯書〈兩淮鹽商苦情述略〉（見《兩淮鹽法志》，1693，頁1985–2006），商人們在長途跋涉中試其身，一般消費者是「常人一身」（頁1997–8）。商人「不過一身耳」且「無分身之法勢」，因此需要中介者（頁1992）。大部分鹽商風雨飄搖的財務狀況意謂著他們「如人有中虛之病，外而視其軀幹非不巍巍然大丈夫也，其飲食動止亦覺勝於常人，及其內疾忽作，即一仆而莫可救藥。」（頁1994）關於個人的掙扎求存，另見Berling, 1985, p. 214。同時相關的是自傳的嶄新重要性，見Wu, 1990。

110. Berling, 1985, p. 216. 自給自足的課題，經常出現於徽商所寫的或有關徽商的著作當中。

111. 關於物價與社會之「病」的論述，見《兩淮鹽法志》，1693，頁1998。

112. 關於不能互換的社會角色，見《兩淮鹽法志》，1693，頁2007。有關商業為自我調節的自然有機體，可能因政府干預而受損害情況，見前引書，頁1193。

113. 《兩淮鹽法志》（1693）中有關商人慈善事業的許多報導，一再指出被救助的人數（及花費的金額）。更詳盡的例子，見石濤贊助者程浚為方如珽所撰傳記（前引書，頁2123–7）。

114. Brokaw, 1991, p. 240.

115. 同上注。

116. 記錄了箝制意圖之公、私人文獻的全面輯纂，見王利器，1981。

117. Furth, 1990, p. 198.

118. Holmgren, 1985; Rowe, 1992.

119. Struve, ed. and trans., 1993.

120. 英譯見Brokaw, 1991, pp. 18–19。

121. A. J. Hay, 1992, p. 4.12.

122. 例子眾多：關於東林黨思想家劉宗周對外表及言行的強調，見Brokaw, 1991, pp. 128–38；關於東林黨對於重商主義的支持，見Peterson, 1979, pp. 71–3；至於李贄對所謂異端文學的擁護，見Billeter, 1979；有關王夫之的道德哲學，見Wakeman, 1985, pp. 1087–90，他在其論述中將它描述為「經世致用」。

123. A. J. Hay, 1984.

124. A. J. Hay, 1992, p. 4.15.

125. 前引書，pp. 4.14–4.15。

126. 王原祁的山水結構一向重視協調個別元素的自主性，整體的權力秩序是通過協商而達致，而非單純遵照事先存在的圖式。

127. 當然，造型也能扮演統合的角色。如同James L. Watson（1988）的論點，儀式的「表演」可能與信仰同樣重要。儘管如此，這其實是來自有效信仰系統的不同層次和相異類型的統合。我對清廷正統之修辭本質的看法，在方法學上歸功於Michel de Certeau（1988）對於十七、十八世紀法國統治者與天主教之開展關係的詮釋。

128. 石濤的烏托邦主義就其本身而言主要來自李贄，正如畢來德（Jean-François Billeter, 1979）指出，李贄的目標是公共倫理的復興，過程中毫不猶疑地揭露王朝宇宙觀意識形態的多重矛盾。然而，由於國家政治問題一向是李贄思想的重心，石濤在繪畫及宗教之外的參考點，是都市社會中經濟求生的社會問題。

第10章 私密象限

1. Barnhart and Wang, 1990, pp. 15–16.

2. Vinograd, 1992a, p. 55.

3. Vinograd, 1991b, pp. 176–202.

4. Clunas, 1991.

5. 這種行為在美術史中，大致接近被普遍認同為針對晚期中國畫家的折衷主義指控。

6. 《山水冊》，1702年，第十二開，北京中國美術館藏（圖版見《中國古代書畫圖目》，冊1，頁48）。

7. 見第一章「江南的繪畫與現代性」一節。

8. 後文是：「得〔吳〕道子、龍眠〔李公麟〕衣鉢者，章侯〔陳洪綬〕也。」兩位都是著名的俗家佛徒畫家。此文原是石濤為陳洪綬的仕女畫所作的題跋，後來轉錄於現藏上海博物館的一套冊頁其中一開（圖版見《中國古代書畫圖目》，冊4，滬1-2747）。其他題詩原屬的年代比畫冊早若干年（已跟八大山人所畫的幾頁合裝成冊）。

9. 本章論點的理論基礎要感謝來自Guattari（1984）以及de Certeau（1984）的啓發。

10. 英譯引自Silbergeld, 1974, p. 268。

11. 我在此借用了Teresa Brennan（1993, p. 82 ff.）的語彙，但不同意她對於「心靈抑制的見解可能是現代西方獨有的歷史與文化特色」的推論。

12. Barnhart and Wang, 1990, p. 19.

13. 我稍早曾提到，女性繪畫美學結構於外在方面，容許自我的圖像化可建構為男性領域；而中西繪畫的發展同樣地孤立不同種族，得以造就「中國的」繪畫自覺概念。再者，這兩個禁區常被入侵，故必須以內在壓抑來維持他們的「低劣」另類，作為權威的來源。這系統的裂縫在十八世紀愈益顯現。

14. 英譯引自Vinograd, 1995, p. 67，並作修正。

15. 亦見毛奇齡（1623–1716）自傳，Wu有所討論（1990, pp. 173–86）。

16. 李驎在〈大滌子夢遊記〉一文也提到石濤的夢境。石濤在夢中前去拜訪李驎，並以畫為記。相關文字、畫作及其他石濤夢境的記載，見Vinograd（1995）的討論。

17. 袁啓旭（字士旦，號中江），宣城人，居蕪湖。根據靳治荊（1703，頁495–6）的評論，其詩才、文格與書法均顯雄健。

18. 《檀几叢書》三卷（張潮、王晫編，1992）於1695至1697年間首先刊行，接著是《昭代叢書》三卷（張潮編，1990；張潮、張漸編，1990）在1697至1703年間發行。

19. 江之蘭，〈香雪齋樂事〉，收於張潮、王晫編，1992，餘集，上，頁10a–b；施清，〈芸窗雅事〉，前引書，上，頁14a–b。

20. 丁雄飛，〈九喜榻記〉，收於張潮、王晫編，1992，二集，卷38。

21. 關於墨，見張仁熙，〈雪堂墨品〉（張潮、王晫編，1992，二集，卷40）；宋犖，〈漫堂墨品〉（前引書，二集，卷41）。關於印泥，見汪鎬京，〈紫泥法定本〉（前引書，二集，卷45）。關於硯，見高兆，〈端溪硯史考〉（前引書，初集，卷45）；余懷，〈研林〉（張潮編，1990，甲集，頁76–80）。關於荔枝，見陳鼎，〈荔枝譜〉（前引書，甲集，頁87–9）。關於瓊花，見朱顯祖，〈瓊花志〉（前引書，丙集，頁500–2）。關於蟹，見褚人穫，〈續蟹譜〉（前引書，丙集，頁508–9）。關於魚，見陳鑑，〈江南魚鮮品〉（張潮、王晫編，1992，初集，卷48）。關於岕山茶，見周高起，〈洞山岕茶系〉（前引書，二集，卷47）；冒襄，〈岕茶彙鈔〉（張潮編，1990，甲集，頁75–6）。

22. 丁雄飛，〈古歡社約〉，收於張潮、王晫編，1992，二集，卷31。

23. 石崇階，〈清戒〉，收於張潮、王晫編，1992，餘集，上，頁19a–b；方象瑛，〈艮堂十戒〉，前引書，餘集，上，頁33a–35a；尤侗，〈豆腐戒〉，前引書，餘集，上，頁17a–18b。

24. 張蓋，〈彷園清語〉，收於張潮、王晫編，1992，二集，卷32。

25. 宋瑾，〈人譜補圖〉，收於張潮、王晫編，1992，二集，卷3。

26. 答謝石濤宴請的詩，見李驎，1708b，卷7，頁49。

27. Finnane, 1985, p. 297.

28. 我奇怪是否所有的引文都不曾指出，石濤完成此冊的雲巖書屋其實是販售畫作的書店。另

一次，石濤在相同地點爲雪莊弟子畫僧一智所畫的黃山松題跋。見汪繹辰等編，1963，卷4，頁84。

29. 此畫受損嚴重，並經大幅修補。

30. 該文的完整英譯見Hay, 1989b, pp. 288–90。

31. 出自第五章（「靖江後人」一節）討論過的《寫蘭冊》。見汪繹辰等編，1963，卷2，頁44。

32. 石濤給這詩句的注腳是：「在揚州府舊城內，舊有粉粧樓，明初常遇春妾所居。」常遇春（1330–69）是朱元璋的一位大將。

33. 例如蕭差曾遣茱農贈送李驎以蔬菜。李驎，1708b，卷7，頁68a。

34. 參見《明清繪畫展覽》，圖版46（9）。

35. 其中四頁的圖版見鄭爲編，1990，頁85–6。此冊是爲馮蓼庵所作，這個名字也曾出現在上海博物館藏1683年詩冊的其中一首（鄭爲編，1990，頁69）。

36. 英譯引自Fu and Fu, 1973, p. 241，並作修正。

37. 也許值得注意的是他早年最溫馨的憶舊畫其中一幅，1680年《爲吳粲兮作山水冊》內描寫1667年詩作的一開（北京故宮博物院藏），描繪一位僮僕在家門前著急地等待因爲忘了時間而遲歸的畫家（《石濤書畫全集》，圖10）。

38. A. J. Hay, 1994a. 同樣適用於堅拔的山體，令人想起石濤畢生山水標誌的陰莖狀圓錐山。當中不時可見強烈的動力，洩露了其源自慾望領域的移置。性的隱喻再度成爲中國山水的基本概念，以山與水之間陰陽調和過程編寫成的宇宙論架構。儘管這種隱喻被石濤以山水再現的道教修辭式來突顯，因而得以披上體面的哲學裝扮，但有些繪畫中的隱喻本身即可以推展至清晰明確的性的表述來暗示人體最隱蔽之處，而不必以假借修辭方式。《爲禹老道兄作山水冊》（約1686–9）是爲一例，一座裂開的山丘使人聯想大腿或臀部，瀑布的以細線狹縫式敞開，其上長滿草木（Edwards, 1967, p. 147），這是畫中男性凝望的唯一瀑布。《爲姚曼作山水冊》（1693）中描繪灌木叢生的小山的一開有同樣清楚的表現，在摺疊位置湧泉隱約可見（《廣州藝術館藏明清繪畫》，1986，圖版34.4）。旁邊有一座肖像式的建築物，宛若人面般朝外凝視。題跋在字面上承認了那不可言說的部分：「畫到無聲，何敢題句詩？」石濤（與蔣恆）於1698年爲吳與橋繪畫的肖像，年輕男子外衣正面的接縫與他所站坡岸上的裂口互相呼應，末端矗立著恰如陰莖的岩塊，提供了雄性能力的移置隱喻（見圖28）。

39. 我在此借用了韓莊「等同字典」的翻譯（A. J. Hay, 1984, p. 103）。他在第135頁也提出了解釋。韓莊的文章是討論中國繪畫筆跡美學議題的最佳之作。

40. Cahill, 1982a, pp. 218–25。

41. 引自石濤的畫論第十六章，英譯見本書第九章（「一與至人：石濤的畫論」一節）。

42. Chaves, 1983.

43. 北京故宮博物院藏，圖版見散頁裝《大滌子畫冊》（1960）。另一件類似的山水冊完成於數月之後，現藏台北國立歷史博物館。

44. 《梅花》軸，1699年，上海博物館藏（謝稚柳編，1960，圖63；鄭爲編，1990，頁45）。

45. 《芙蓉蓮石圖》（見圖194）。

46. 《花卉圖冊》，1707年，第十二幅，原爲佳士得藏。圖版見Edwards, 1967, p. 186。

47. 見密西根大學美術館藏的1705年《萬曆磁管筆》書軸（Edwards, 1967, p. 168），及本節接下來討論的其他例子。

48. Ryckmans, 1970, pp. 87–8.

49. 其他極端的作品包括1706年爲黃子青作山水冊，現分散於橋本氏及另一日本私人收藏（其中四頁見Edwards, 1967, pp. 178–9）；以及浙江省博物館藏一件未發表的山水軸。

50. 《寫祝允明詩意冊》，約1707年，原佳士得藏（其中一開見圖118）。

51. 見A. J. Hay, 1994b。

52. 有關心靈動力法則的論述，見Brennan, 1993, pp. 102–17。

53. 顧國瑞、劉輝，1981b。

54. 包筠雅（Cynthia Brokaw, 1991, p. 176）指出十七與十八世紀的功過格「企圖說服使用者『安分』或『樂天安命』」。

55. 關於可居性的概念，見de Certeau, 1984。

56. 對這種處境的生動描述，見十八世紀初小說《儒林外史》。

57. 我借用了de Certeau（1984）對於「策略」（strategies）與「對策」（tactics）的區分。

58. 余賓碩，1983。

59. 圖版見Fu and Fu, 1973, p. 306。

60. 李驎，1708b，卷7，頁67。

61. Vinograd, 1991b.

62. 雖然滄州是陳鵬年的別號，但1705年秋天他仍被軟禁於南京家中，不可能過訪揚州。這位存疑的滄州先生應是石濤在北京認識的某位人士：見石濤1691年的壽桐君山水卷（波士頓美術館藏），畫上有和滄州韻的題詩（石川淳等編，1976，頁62–3）。

63. 《花卉圖冊》，1707年，原佳士得藏（見圖198、220）；《金陵懷古冊》，沙可樂美術館藏（見圖214–219）；《花果圖冊》（見圖125，此冊年款僅提到秋天，用印不早於1706年秋）；《菊花冊》，遺贈李驎之作，著錄見李驎，1708b，卷7，頁67；《山水法書冊》（各十二幅）卷，著錄見程霖生編，1925；《黃澥軒轅臺》軸，天津市藝術博物館藏（見圖版15；此冊年款僅提到十月，用印同樣不早於1706年同月）；《山水》軸，浙江省博物館藏

（未發表）。

64. 出自其四首輓詩的其中一首。李驎，1708b，卷7，頁67。

65. 汪鋆編，1971，頁18b；阮元，1920。

66. 見吳嘉紀，1980，頁75。

67. Barnhart, 1972, p. 63. 這首詩其實提到兩株樹，而此詩還有另一幅繪圖是1704年底爲弟子
王覺士所作畫冊，其中兩株都有畫出（景元齋藏，圖版見鈴木敬編，1982–3，卷1，頁331
〔A30-003，5/10〕）。

68. 圖版見Fu and Fu, 1973, p. 304。

69. 圖版見Edwards, 1967, p. 184。

附錄1 石濤生平年表

1. 見諸近期出版的善本索引（《中國古籍善本書目》，1996）之中，爲本研究未及查閱的三十
六位石濤友好詩文集，茲按作者及著錄編號排列如下：木陳道忞 10902、10903；王仲儒
12175、12176；王封溁 11920；王微 12779；王澤弘 11811；牛藎 10400；吳承勵
12535；吳肅公 11633、11634；吳粲兮 12241；李天馥 11921；李國宋 12790；汪士鋐
12919、12920；汪洪度 12969；周斯盛 11978、11979；屈大均 12103、12104、12107、
12108；岳端 13445、13446；查士標 11357；唐祖命 13410；桑豸 11448；石龐 13438、
13439；高詠 12433；張潮 12711、12712、12713；張霔 12705；梅庚 12765；梅清
11855、11856、11857、11858；陳奕禧 12684、12685、12686；陳鼎 11517；陳鵬年
12852、12853、12854；費錫璜 13421；超永 12973；黃生 11583；黃達 11565、12699；
黃雲 11561；楊中訥 12848；戴本孝 11560；龔賢 10938。

附錄2 信札

1. 此據該信在書法風格與信札21的相似。

2. 石濤似乎將「完」誤寫成「晚」。

參考書目

清代及早期文獻

《江都縣續志》，1884。謝延庚等修，劉壽增纂，據清光緒九年刊本影印，台北：成文出版
　　社，1970。

《兩淮鹽法志》，1693。據清康熙本影印，台北：臺灣學生書局，1965。

《兩淮鹽法志》，1748。

《明清畫苑尺牘》，1943（序）。6冊，潘承厚輯，出版地不詳。

《宣城縣志》，1739年刊本。

《神州國光集》，21冊，1908–12。上海：上海神州國光社。

《揚州府志》，1733。尹會一、程夢星等纂修，據清雍正十一年刊本影印，台北：成文出版
　　社，1975。

《皖志列傳稿》，1974。據1936年刊本影印，台北：成文出版社。

《雲南通志》，1736。靖道謨等編。

《儀徵縣續志》，1808。

《興化縣志》，1970。據1685年刊本影印，台北：成文出版社。

Sima Qian [司馬遷], 1993. *Records of the Grand Historian: Han dynasty, I*, Trans. Burton
　　Watson, Hong Kong: Research Center for Translation, Chinese University of Hong Kong,

and New York: Columbia University Press.

中國第一歷史檔案館編，1984。《康熙起居注》，北京：中華書局。

孔尚任，1962。《孔尚任詩文集》，汪蔚林編，北京：中華書局。

———，1990。〈出山異數紀〉，收於張潮等編，1990，頁227–32。

孔衍栻，1700。〈畫訣〉，收於張潮等編，1990，頁277–9。

方苞，1963。《方望溪全集》，台北：新陸書局。

方濬頤，1877。《夢園書畫錄》。

木陳道忞，1980。《布水臺集》，收於《禪門逸書》，初編，冊10，頁1–296。

王士禛，1990。〈迎駕紀恩錄〉，收於張潮等編，1990，頁220–1。

王式丹，1979。《婁村詩集》，據清康熙刊本影印，上海：上海古籍出版社。

王利器，1981。《元明清三代禁毀小說戲曲史料》，增訂版，上海：上海古籍出版社。

王翬輯，1994。《清暉贈言》，收於崔爾平、江宏編，《中國書畫全書》，冊7，頁815–907，上海：上海人民美術出版社。

王擄，1981。《蘆中集》，據1699年刊本影印，上海：上海古籍出版社。

王概，1960。《芥子園畫傳》，初集，南京：芥子園。

———，1992。〈學畫淺說〉，收於張潮、王晫編，1992，頁338–46。

田林，1727。《詩未》，北京圖書館藏善本書。

石濤，1921。《苦瓜和尚畫語錄》，收於鮑廷博編，《知不足齋叢書》，第5集，40，頁1a–15b。

———，1960。《苦瓜和尚畫語錄》，收於于安瀾編，《畫論叢刊》，冊1，頁146–58，北京：人民美術出版社。

———，1962。《畫譜》，朱季海注釋，據1710年刊本影印，上海：上海人民美術出版社。

———，1990。《畫語錄》，收於張潮等編，1990，頁1119–24。

朱汝珍輯，1985。《詞林輯略》，影印本，收於《清代傳記叢刊》，16，台北：明文書局。

朱彝尊，1983。《曝書亭集》，影印本，收於《四庫全書》，集部26，台北：台灣商務印書館。

江注，1932。《江注詩集》，收於《安徽叢書》。

余賓碩，1983。《金陵覽古》，南京：萬玉山房，據清康熙刊本影印，上海：上海古籍出版社。

吳其貞，1962。《書畫記》，約1677年成書，影印本，上海。

吳嘉紀，1980。《吳嘉紀詩箋校》，楊積慶編，上海：上海古籍出版社。

吳綺，1982。《林蕙堂全集》，收於《四庫全書珍本》，集部253，台北：台灣商務印書館。

518

宋犖，1973。《西陂類稿》，據1711年刊本影印，收於《歷代畫家詩文集》，台北：學生書局。

李斗，1960。《揚州畫舫錄》，約1795年初版，《清代史料筆記叢刊》，北京：中華書局。

李放，1923。《畫家知希錄》，瀋陽：遼海書社。

李桓輯，1985。《國朝耆獻類徵初編》，影印本，《清代傳記叢刊》，127–91，台北：明文書局。

李淦，1992。〈燕翼篇〉，收於張潮、王晫編，1992（二集，約1697），第2秩，頁1a–19b。

李鄴嗣，1988。《杲堂詩文集》，杭州：浙江古籍出版社。

李驎，1708a。〈大滌子傳〉，收於李驎，1708b，卷16，頁61a–65a。

——，1708b。《虯峰文集》，揚州，北京圖書館藏善本書。

沈德潛輯，1979。《國朝詩別裁集》，1759年初版，北京：中華書局。

汪鋆編，1971。《清湘老人題記》，1883年初版，收於吳辟疆輯，《畫苑祕笈》，一輯，頁19–49，影印本，台北：漢華文化。

汪懋麟，1980。《百尺梧桐閣集》，據清康熙刊本影印，上海：上海古籍出版社。

汪繹辰等編，1963。《大滌子題畫詩跋》，初纂於18世紀初，20世紀初增輯。收於黃賓虹、鄧實編，《美術叢書》，三集，第十輯，2，台北：藝文。

阮元，1920。《廣陵詩事》，1920年據1890年刊本影印，北京：京師揚州會館。

卓爾堪，1961。《近青堂詩》，附於卓爾堪編，1961。

—— 編，1961。《明遺民詩》（明末四百家遺民詩），北京：中華書局。

周亮工，1979。《賴古堂集》，據清康熙刊本影印，上海：上海古籍出版社。

宗元鼎，1971。《芙蓉集》，台北：學生書局。

屈大均，1974。《廣東新語》，香港：中華書局。

——，1996。《屈大均全集》，8冊，歐初、王貴忱主編，北京：人民文學出版社。

邵松年，1904。《古緣萃錄》，上海：澄蘭室。

金瑗，無紀年。《十百齋書畫錄》。

姜宸英，1982。《湛園集》，收於《四庫全書珍本》，集部193–4，台北：台灣商務印書館。

姚廷遴，1982。《記事拾遺》，約1697年成書，收於劉平岡編，《清代日記匯抄》，頁162–8，上海：上海人民出版社。

故宮博物院明清檔案部編，1975。《關於江寧織造曹家檔案史料》，北京：中華書局。

————————，1976。《李煦奏摺》，北京：中華書局。

施閏章，1982。《學餘堂集》，收於《四庫全書珍本》，集部252，台北：台灣商務印書館。

查慎行，1986。《敬業堂詩集》，上海：上海古籍出版社。

洪嘉植，無紀年。《大蔭堂集》，台北，國家圖書館善本書室13308號。

胡積堂，約1839。《筆嘯軒書畫錄》。

唐孫華，1979。《東江詩鈔》，據清康熙刊本影印，上海：上海古籍出版社。

夏文彥，約1365年。《圖繪寶鑑》，收於于安瀾編，《畫史叢書》，冊2，上海，1963。

孫枝蔚，1979。《溉堂集》，據清康熙刊本影印，上海：上海古籍出版社。

徐秉義，1990。〈恭迎大駕記〉，收於張潮等編，1990，頁224–5。

徐釚，1990。〈南州草堂詞話〉，收於張潮等編，1990，頁470–9。

高士奇，1990a。〈扈從西巡日錄〉，收於張潮等編，1990，頁399–405。

———，1990b。〈塞北小鈔〉，收於張潮等編，1990，頁405–9。

———，1990c。〈松亭行紀〉，收於張潮等編，1990，頁391–9。

張庚，1963。《國朝畫徵錄》，約1735年初版、《國朝畫徵續錄》，無紀年，收於于安瀾編，
　　《畫史叢書》，冊3，上海。

張海鵬、王廷元主編，1985。《明清徽商資料選編》，合肥：黃山書社。

張潮，1991。《幽夢影》，合肥：黃山書社。

———輯，1780a（康熙時期）。《尺牘偶存》，據清康熙刊本影印，收於張潮編著，《尺牘友
　　聲》，哥倫比亞大學C. V. Starr圖書館藏善本書。

———輯，1780b（康熙時期）。《友聲初集》、《友聲後集》、《友聲新集》，據清康熙刊本影
　　印，收於張潮編著，《尺牘友聲》，哥倫比亞大學C. V. Starr圖書館藏善本書。

———編，1954。《虞初新志》，北京：文學古籍刊行社。

———編，1990。《昭代叢書》，甲集，1697年初版，乙集，1700年初版，分別收於張潮等編，
　　1990，頁1–182、183–317。

張潮、王晫編，1992。《檀几叢書》，初集、二集、餘集，據清康熙刊本影印，約1695–7，上
　　海：上海古籍出版社。

張潮、張漸編，1990。《昭代叢書》，丙集，1703年初版，收於張潮等編，1990，頁
　　343–549。

張潮、楊復吉、沈懋惠編，1990。《昭代叢書》，據清道光間（1821–50）刊本影印，上海：
　　上海古籍出版社。

曹寅，1978。《楝亭詩鈔》，揚州，據1712年刊本影印，上海：上海古籍出版社。

梁佩蘭，1708。《六瑩堂詩集》。

梁維樞，1986。《玉劍尊聞》，上海：上海古籍出版社，據1654年刊本影印。

梅文鼎，1995。《績學堂詩文鈔》，何靜恒、張靜河編，合肥：黃山書社。

梅庚，1990。〈知我錄〉，收於張潮、張漸編，1990，頁498–500。

520

梅清，1691。《天延閣集》，收於《梅氏詩略》，哥倫比亞大學C. V. Starr圖書館藏善本書。

陳鵬年，1762。《道榮堂文集》。

陸心源，1891。《穰梨館過眼錄》，吳興。

陶季，無紀年（康熙時期）。《舟車集》，北京圖書館藏善本書。

陶蔚，無紀年（康熙時期）。《霋響》，附於陶季《舟車集》，北京圖書館藏善本書。

焦循，1992。《揚州足徵錄》，據清鈔本影印，收於《北京圖書館古籍珍本叢刊》，冊25，北京：書目文獻出版社。

程廷祚，1936。《青溪文集》，1936年據1837年刊本影印，北京。

費密，1669（序）。《荒書》，影印本，收於《怡蘭堂叢書》。

──，1938。《弘道書》，收於徐世昌編，《清儒學案》，卷207，天津。

──，無紀年。《燕峰詩鈔》，影印本，據清乾隆時期鈔本傳鈔，泰州：泰州古籍書店。北京圖書館藏。

費錫璜，1970。《掣鯨堂集》，收於《國學萃編》，卷6–7，頁3673–90，台北：文明書局。

───，無紀年。《貫道堂集》，北京圖書館藏善本書。

超永編，1996。《五燈全書》，據1693年刊本影印，北京，全國圖書館文獻縮微複製中心。

閔譜芝，1992–4。《金蓋心燈》，收於《藏外道書》，冊31，頁158–372，成都：巴蜀書社。

馮金伯輯，1985。《國朝畫識》，影印本，《清代傳記叢刊》，71，台北：明文書局。

葉夢珠，無紀年。《閱世編》，收於《上海叢書》，巴黎法蘭西學院高等漢學圖書館。

董文驥，1990。〈恩賜御書記〉，收於張潮等編，1990，頁222–3。

靳治荊，1990。〈思舊錄〉，收於張潮等編，1990，頁493–8。

鄭達，1962。《野史無文》，據1712年刊本影印，北京：中華書局。

鄭燮，1979。《鄭板橋集》，上海：上海古籍出版社。

鄧漢儀，1672以降。《天下名家詩觀》，清康熙慎墨堂本，哥倫比亞大學C. V. Starr 圖書館藏善本書。

震鈞編，1985。《國朝書人輯略》，1907年初版，收於《清代傳記叢刊》，85，台北：明文書局。

藍瑛、謝彬編，無紀年。《圖繪寶鑑續纂》，收於于安瀾編，《畫史叢書》，冊2，頁1–76，上海：上海人民美術出版社，1963。

顧國瑞、劉輝，1981a。〈孔尚任佚簡二十封箋證〉，《文獻》，9期，頁124–44。

────────，1981b。〈張潮《與孔東塘書》十八封〉，《文獻》，10期，頁59–65。

龔賢，1990。〈畫訣〉，收於張潮等編，1990，頁1986–9。

今人著作

中、日文

《八大石濤書畫集》，1984。台北：國立歷史博物館。

《大風堂名蹟》，4冊，1955–6。京都。

《中國文物集珍》，1985。香港：敏求精舍。

《中國古代書畫圖目》，24冊，1986–2001。北京：文物出版社。

《中國古籍善本書目》，1996。上海：上海古籍出版社。

《中國美術全集‧繪畫編9‧清代繪畫上》，1988。上海：上海人民美術出版社。

《中國書法大成》，1995。北京：中國書店出版社。

《中国の洋風画展》，1995。町田：町田国際版画美術館。

《中国絵画：明、清、近代，特別展——橋本コレクション》，1980。奈良：大和文華館。

《支那南畫大成》，1935–7。東京：興文社。

《北京歷史地圖集》，1985。侯仁之主編，北京：北京出版社。

《石濤書畫全集》，2卷，1995。天津：天津人民美術出版社。

《承訓堂藏扇面書畫》，1996。香港：香港中文大學文物館。

《明清繪畫展覽》，1970。香港：香港博物美術館。

《故宮博物院藏明清扇面書畫集》，冊1，1985；冊3，1989；冊4，1991。北京：人民美術出版
　　社。

《故宮博物院藏清代揚州畫家作品》，1984。香港：香港中文大學文物館；北京：故宮博物
　　院。

《泉屋博古館：中國繪畫、書》，1981。京都：泉屋博古館。

《張岳軍先生 王雪艇先生 羅志希夫人捐贈書畫特展目錄》，1978。台北：國立故宮博物院。

《清代職官年表》，1980。北京：中華書局。

《廣州美術館藏明清繪畫》，1986。香港：香港中文大學文物館。

《擔當書畫集》，1963。昆明：雲南省博物館。

大村西崖，1985。《中國名畫集》，8冊，東京：龍文書局。

山本悌二郎，1932。《澄懷堂書畫目錄》，東京：文求堂書店。

中村茂夫，1985。《石濤——人と芸術》，東京：東京美術。

中國人民大學清史研究所編，1988。《清史編年》，卷2–3，北京：中國人民大學出版社。

卞孝萱編，1985。《揚州八怪詩文集》，南京：江蘇美術出版社。

王方宇，1978。〈八大和石濤共同友人〉，收於《八大山人論集》，1984，頁449–66，台北：

國立編譯館中華叢書編審委員會。

王思治、劉風雲，1989。〈論清初遺民反清態度的轉變〉，《明清史》，5，頁33–42。

王紹尊，1982。〈清湘老人八十述懷圖〉，《中國畫》，1982(1)，頁40–1。

王鳳珠、周積寅，1991。《鄭板橋年譜》，濟南：山東美術出版社。

无染，1966。〈明遺民畫家萬年少〉，收於《藝術叢錄》，6，香港：商務印書館。

古原宏伸，1965。〈石濤畫語錄の異本について〉，《國華》，876（3月），增訂本。

————，1984。〈石濤題記地名人名索引稿〉，《奈良大學紀要》，13（1984年12月），頁
　　150–74。

————，1990。〈石濤《黃硯旅度嶺圖卷》〉，《文化財學報》，8，增訂本。

————，1992。〈石濤贋作考〉，胡光華譯，《朵雲》，35期，頁62–8。

史樹青，1981。〈雪莊黃海山花圖記〉，《學林漫錄》，2。

田中乾郎，1945。《支那名畫集》，東京。

石川淳、入矢義高、中田勇次郎、古原宏伸、傅申等，1976。《文人畫粹編8‧石濤》，東
　　京：中央公論社。

任繼愈，1990。《中國道教史》，上海：上海人民出版社。

安徽省文學藝術研究所編，1987。《論黃山諸畫派文集》，上海：上海人民美術出版社。

朱蘊慧，1980。〈雪莊的《黃海雲舫圖》〉，《文物》，12，頁81–2。

西上實，1981。〈戴本孝について〉，收於《鈴木敬先生還曆記念中國繪畫史論集》，頁
　　291–340，東京。

————，1987。《戴本孝研究》，收於安徽省文學藝術研究所編，1987，頁118–78。

余英時，1987。《中國近時宗教倫理與商人精神》，台北：聯經。

宋德宣，1990。《康熙思想研究》，北京：中國社會科學出版社。

李葉霜，1973。《石濤的世界》，台北：雄師美術春季增刊。

李濬之輯，1985。《清畫家詩史》，影印本，《清代傳記叢刊》，75–7，台北：明文書局。

杜繼文、魏道儒，1993。《中國禪宗通史》，南京：江蘇古籍出版社。

汪子豆，1983。《八大山人書畫集》，2冊，北京：人民美術出版社。

汪世清，1978。〈石濤散考〉，《大公報》，11月22日。

————，1979a。〈虬峰文集中有關石濤的詩文〉，《文物》，12，頁43–8。

————，1979b。〈石濤散考之二：溪南老友吳兼山〉，《大公報》，12月5日。

————，1980。〈石濤散考之三：懷謝樓在哪裏？〉，《大公報》，8月6日。

————，1981a。〈石濤散考之四：勁庵先生何許人？〉，《大公報》，1月12日。

————，1981b。〈石濤散考之五：白沙翠竹江村〉，《大公報》，11月29日。

———，1982。〈石濤散考之六：石濤行跡與交友補證〉，《大公報》，3月7日。

———，1984。〈清初四大畫僧合考〉，《香港中文大學中國文化研究所學報》，15，頁183–215。

———，1986。〈石濤交游補考〉，《大公報》，8月30日。

———，1987。〈歙西溪南吳氏與漸江、石濤的關係〉，清初四畫僧藝術國際學術討論會發表論文，上海，1987。

汪世清、汪聰編，1984。《漸江資料集》（修訂版），合肥：安徽人民出版社。

孟昭信，1987。《康熙大帝全傳》，長春：吉林文史出版社。

明復，1978。《石濤原濟禪師行實考》，台北：新文豐出版公司。

金性堯，1989。《清代筆禍錄》，香港：中華書局。

姜一涵，1982。《石濤畫語錄研究》，台北：中國文化大學出版部。

姚翁望，約1979。《安徽畫家匯編》，合肥：安徽省博物館。

施念曾，無記年。《施愚山年譜》，國學扶瀾印社，據1747年刊本影印。

胡藝，1984。〈梅庚年譜〉，黃山畫派國際研討會發表論文，合肥、歙縣，1984。

採殿起編，1982。《坑壩敞小志》，北京：北京古籍出版社。

徐世昌輯，1985。《大清畿輔先哲傳》，《清代傳記叢刊》，198–201，台北：明文書局。

徐邦達，1984a。《古書畫偽訛考辨》，2冊，南京：江蘇古籍出版社。

———，1984b。《中國繪畫史圖錄》，上海：上海人民美術出版社。

徐續，1984。《嶺南古今錄》，香港：上海書局。

桂林市文物管理委員會，1980。《桂林文物》，南寧：廣西人民美術出版社。

高邕輯，1926–9。《泰山殘石樓藏畫》，40集，杭州：美術製版社。

崔錦，1987。〈石濤北行及其津門交游考〉，收於安徽省文學藝術研究所編，1987，頁309–19。

張子寧，1987。〈髡殘的黃山之旅〉，收於安徽省文學藝術研究所編，1987，頁359–71。

———，1988。〈清石濤《古木垂陰圖》軸，兼略析其畫論演進之所以〉，《藝術學》，2期（3月），頁141–55。

———，1993。〈石濤的《白描十六尊者》卷與《黃山圖》冊〉，《國立歷史博物館館刊》，3卷1期，頁60–82。

張萬里、胡仁牧編，1969。《石濤書畫集》，6冊，香港：開發股份有限公司。

許道齡，1996。《北平廟宇通檢》，收於白化文、劉永明、張智編，《中國佛寺志叢刊》，冊1，據民國刊本影印，揚州：江蘇廣陵古籍出版社。

陳垣，1962。《清初僧諍記》，北京：中華書局。

524 陳祖武，1992。《清初學術思辨錄》，北京：中國社會科學出版社。

傅申，1984。〈八大與石濤相關作品〉，收於《八大石濤書畫集》，頁27–33。

傅抱石，1948。《石濤上人年譜》，上海：京滬週刊社。

程嵩齡，1985。《泰州詩書畫及見識》，私人出版。

程霖生，1925。《石濤題畫錄》，出版資料不詳。

黃苗子，1982。〈呂留良《賣藝文》〉，收於《古美術雜記》，頁53–9，香港：大光出版社。

黃展岳，1988。〈明清皇室的宮妃殉葬制〉，《故宮博物院院刊》，1988(1)，頁29–34。

黃涌泉，1984。〈鄭旼《拜經齋日記》初探〉，黃山畫派國際研討會發表論文，合肥、歙縣，
　　　1984。

黃賓虹，1961。《黃賓虹畫語錄》，香港：上海印書館。

黃蘭波，1963。《石濤畫語錄譯解》，北京：朝花美術出版社。

楊向奎，1985。〈論費密〉，《清史論叢》，6，頁267–75。

楊臣彬，1985。〈梅清生平及其繪畫藝術〉，《故宮博物院院刊》，1985(4)，頁49–57。

——，1986。〈梅清生平及其繪畫藝術（續）〉，《故宮博物院院刊》，1986(2)，頁84–93。

葉顯恩，1983。《明清徽州農村社會與佃僕制》，合肥：安徽人民出版社。

鈴木敬編，1982–3。《中國繪畫總合圖錄》，6冊，東京：東京大學出版會。

裴景福，1937。《壯陶閣書畫錄》，上海：中華書局。

趙永紀，1993。《清初詩歌》，北京：光明日報出版社。

劉九庵，1993。〈吳門畫家之別號圖鑒別舉例〉，收於故宮博物院編，《吳門畫派研究》，頁
　　　35–46，北京：紫禁城出版社。.

劉海粟、王道雲，1988。《龔賢研究集》，南京：江蘇美術出版社。

劉淼，1985。〈從徽州明清建築看徽商利潤的轉移〉，收於江淮論壇編輯部編，《徽商研究論
　　　文集》，頁407–22，合肥：安徽人民出版社。

蔡星儀，1987。〈程邃繪畫藝術管窺〉，收於安徽省文學藝術研究所編，1987，頁263–85。

鄭拙廬，1961。《石濤研究》，北京：中華書局。

鄭為，1962。〈論石濤生活行徑、思想遞變及藝術成就〉，《文物》，12，頁43–50。

——，1990。〈論畫家石濤〉，收於鄭為編，1990，頁115–23。

——編，1990。《石濤》，上海：上海人民美術出版社。

鄧之誠，1965。《清詩紀事初編》，上海：上海古籍出版社。

蕭燕翼，1987。〈查士標及其繪畫藝術〉，收於安徽省文學藝術研究所編，1987，頁250–62。

蕭鋼，1989。〈費密的「中實之道」與明清之際的反理學思潮〉，《華南師範大學學報》，
　　　1989(2)，頁42–6。

薛永年，1987。〈石濤與戴本孝〉，清初四畫僧藝術國際學術討論會發表論文，上海，1987。

───，1991。《揚州八怪與揚州商業》，北京：人民美術出版社。

謝國楨，1981。《增訂晚明史籍考》，上海：上海古籍出版社。

謝稚柳，1979。〈關於石濤的幾個問題〉，《鑒餘雜稿》，頁136–46，上海：上海人民美術出版社。

───編，1960。《石濤畫集》，上海：上海人民美術出版社。

韓林德，1989。《石濤與畫語錄研究》，南京：江蘇美術出版社。

龐元濟，1971a。《虛齋名畫錄》，據1909年刊本影印，台北：漢華文化事業股份有限公司。

───，1971b。《虛齋名畫續錄》，據1924年刊本影印，台北：漢華文化事業股份有限公司。

譚廷斌，1990。〈明清士商相混現象探悉〉，《明清史》，5，頁10–16.

饒宗頤，1975。《至樂樓藏明遺民書畫》，香港：香港中文大學文物館。

西文

Alpers, Svetlana, 1988. *Rembrandt's Enterprise: The Studio and the Market*. Chicago: Chicago University Press.

Andrews, Julia F., 1986. "Landscape Painting and Patronage in Early Qing Yangzhou." Unpublished paper, College Art Association Annual Meeting.

Andrews, Julia F., and Yoshida, Haruki, 1981. "Theoretical Foundations of the Anhui School." In James F. Cahill, ed., *Shadows of Mount Huang: Chinese Painting and Printing of the Anhui School*, pp. 34–42. Berkeley: University Art Museum.

Balandier, George, 1985. *Le Détour: pouvoir et modernité*. Paris: Fayard.

Barnhart, Richard M., 1972. *Wintry Forests, Old Trees: Some Landscape Themes in Chinese Painting*. New York: China House Gallery.

───, 1983. *Peach Blossom Spring*. New York: Metropolitan Museum of Art.

Barnhart, Richard M., et al., 1994. *The Jade Studio: Masterpieces of Ming and Qing Painting and Calligraphy from the Wong Nan-p'ing Collection*. New Haven: Yale University Art Gallery.

Barnhart, Richard, and Wang Fangyu, 1990. *Master of the Lotus Garden: The Life and Art of Bada Shanren (1626–1705)*. New Haven and London: Yale University Press.

Berling, Judith A., 1985. "Religion and Popular Culture: The Management of Moral Capital in

The Romance of Three Teachings." In Johnson et al., eds., 1985, pp. 188–218.

Billeter, Jean-François, 1970. "Deux études sur Wang Fuzhi," *T'oung-pao*, 56, pp.147–71.

——, 1979. *Li Zhi, philosophe maudit (1527–1602)*. Geneva and Paris: Librairie Droz.

Bol, Peter, 1992. *"This Culture of Ours": Intellectual Transitions in T'ang and Sung China*. Stanford: Stanford University Press.

Bourdieu, Pierre, 1991. *Language and Symbolic Power*. Cambridge, Mass.: Harvard University Press.

——, 1993a. "The Market of Symbolic Goods." In *The Field of Cultural Production: Essays on Art and Literature*, pp. 112–41. New York: Columbia University Press.

——, 1993b. "Principles for a Sociology of Cultural Works." In *The Field of Cultural Production* (op. cit.), pp. 176–91.

——, 1993c. "The Production of Belief: Contribution to an Economy of Symbolic Goods." In *The Field of Cultural Production* (op. cit.), pp. 74–111.

Bowie, Andrew, 1997. "Confessions of a New Aesthete: A Response to the New Philistines." *New Left Review*, 225 (September–October 1997), pp. 105–226.

Brennan, Teresa, 1993. *History after Lacan*. London and New York: Routledge.

Brokaw, Cynthia, 1991. *The Ledgers of Merit and Demerit: Social Change and Moral Order in Late Imperial China*. Princeton: Princeton University Press.

Brook, Timothy, 1988. *Geographical Sources of Ming–Qing History*. Ann Arbor: Center for Chinese Studies, University of Michigan.

——, 1993. *Praying for Power: Buddhism and the Formation of Gentry Society in Late-Ming China*. Cambridge, Mass., and London: Harvard University Press.

——, 1998. *The Confusions of Pleasure: Commerce and Culture in Ming China*. Berkeley: University of California Press.

Burkus, Anne, 1986. "The Artifacts of Biography in Ch'en Hung-shou's *Pao-lun-t'ang chi*." Ph.D. dissertation, Dept. of Art History, University of California, Berkeley.

Burkus-Chasson, Anne, 1994. "Elegant or Common? Chen Hongshou's Birthday Presentation Pictures and His Professional Status." *Art Bulletin* 76(2) (June), pp. 279–300.

——, 1996. "Clouds and Mists That Emanate and Sink Away: Shitao's *Waterfall on Mount Lu* and Practices of Observation in the Seventeenth Century." *Art History* 19(2) (June), pp. 169–90.

Bush, Susan, and Christian Murck, eds., 1983. *Theories of the Arts in China*. Princeton:

Princeton University Press.

Bush, Susan, and Hsio-yen Shih, eds., 1985. *Early Chinese Texts on Painting*. Cambridge, Mass., and London: Harvard University Press.

Buswell, Robert E., Jr., 1987. "The 'Short-cut Approach' to *K'an-hua* Meditation: The Evolution of Practical Subitism in Chinese Ch'an Buddhism." In Gregory, ed., 1987, pp. 321–77.

Cahill, James F., 1963. "Yuan Chiang and His School, part 1." *Ars Orientalis* 5 (1963), pp. 259–72.

——, 1966."Yuan Chiang and His School, part 2." *Ars Orientalis* 6 (1966), pp. 191–212.

——, 1982a. *The Compelling Image: Nature and Style in Seventeenth Century Chinese Painting*. Cambridge: Harvard University Press.

——, 1982b. *The Distant Mountains: Chinese Painting of the Late Ming Dynasty, 1570–1649*. New York: Weatherhill.

——, 1990. *Three Alternative Histories of Chinese Painting*. Kansas: Spencer Museum of Art.

——, 1991. "K uh-ts'an and His Inscriptions." In Murck and Fong, eds., 1991, pp. 513–34.

——, 1993. "Tang Yin and Wen Zhengming as Artist Types: A Reconsideration." *Artibus Asiae* 53(3–4), pp. 228–47.

——, 1994. *The Painter's Practice: How Artists Lived and Worked in Traditional China*. New York: Columbia University Press.

Chang, Chun-shu, and Shelley (Hsueh-lun) Chang, 1992. *Crisis and Transformation in Seventeenth-Century China: Society, Culture, and Modernity in Li Yu's World*. Ann Arbor: University of Michigan Press.

Chartier, Roger, 1998. *Au bord de la falaise: l'histoire entre certitudes et inquietude*. Paris: Éditions Albin Michel.

Chaves, Jonathan, 1983. "The Panoply of Images: A Reconsideration of the Literary Theory of the Kung-an School." In Bush and Murck, eds., 1983, pp. 341–64.

——, 1986. "Moral Action in the Poetry of Wu Chia-chi (1618–84)." *Harvard Journal of Asiatic Studies* 46(2), pp. 387–469.

Cheng, Chung-ying, 1970. "Reason, Substance and Human Desires." In Wm. Theodore du Bary and The Conference on Seventeenth-Century Chinese Thought, *The Unfolding of Neo-Confucianism*, pp. 469–510. New York: Columbia University Press.

Ch'ien, Edward T., 1986. *Chiao Hung and the Restructuring of Neo-Confucianism in the Late*

Ming. New York: Columbia University Press.

Chou, Fang-mei, 1997. "The Life and Art of Wen Boren (1502–1575)." Ph.D. dissertation, Institute of Fine Arts, New York University.

Chou, Ju-hsi, 1969. "In Quest of the Primordial Line: The Genesis and Content of Shih-t'ao's *Hua-yu-lu*." Ph.D. dissertation, Dept. of Art and Archaeology, Princeton University.

——, 1977. *The Hua-yu-lu and Tao's Theory of Painting*. Occasional Papers no. 9. Phoenix: Arizona State University.

——, 1979. "Are We Ready for Shih-tao?" *Phoebus: A Journal of Art History* 1 (special issue).

——, 1994. *Scent of Ink: The Roy and Marilyn Papp Collection of Chinese Painting*. Phoenix: Phoenix Art Museum.

——, 1998. *Journeys on Paper and Silk: The Roy and Marilyn Papp Collection of Chinese Painting*. Phoenix: Phoenix Art Museum.

Chou, Ju-hsi, and Claudia Brown, 1985. *The Elegant Brush: Chinese Painting under the Qianlong Emperor, 1735–1795*. Phoenix: Phoenix Art Museum.

——, 1989. *Heritage of the Brush: The Roy and Marilyn Papp Collection of Chinese Painting*. Phoenix: Phoenix Art Museum.

Clapp, Anne De Coursey, 1991. *The Painting of Tang Yin*. Chicago: Chicago University Press.

Clark, T. J., 1994. "In Defense of Abstract Expressionism." *October* 69 (Summer), pp. 23–48.

Clunas, Craig, 1991. *Superfluous Things: Material Culture and Social Status in Early Modern China*. Cambridge: Polity Press, and Urbana: University of Illinois Press.

Coleman, Earle J., 1978. *Philosophy of Painting By Shitao: A Translation and Explication of His "Hua-p'u" (Treatise on the Philosophy of Painting)*. The Hague: Mouton.

de Certeau, Michel, 1984. *The Practice of Everyday Life*. Berkeley: University of California Press.

——, 1988. "The Formality of Practices: From Religious Systems to the Ethics of the Enlightenment (the Seventeenth and Eighteenth Centuries)." In *The Writing of History, 147–205*. New York: Columbia University Press.

Demiéville, Paul. "The Mirror of the Mind." In Gregory, ed., 1987, pp. 13–40.

Durand, Pierre-Henri, 1992. *Lettrés et pouvoirs: un procès Littéraire dans la Chine impériale*. Paris: Éditions de l'École des Hautes Études en Sciences Sociales.

Edwards, Richard, 1967. *The Painting of Tao-chi, 1641–ca. 1720*. Ann Arbor: Museum of Art, University of Michigan.

———, 1968. "The Painting of Tao-chi: Postscript to an Exhibition." *Oriental Art* n.s. 14(4) (Winter), pp. 261–70.

———, 1992. "Shih-t'ao, *Landscapes of Mount Huang*." In Wai-kam Ho, ed., 1992, vol. 2, pp. 177–9.

Eight Dynasties of Chinese Painting: The Collections of the Nelson Gallery–Atkins Museum, Kansas City, and the Cleveland Museum of Art, 1980. With essays by Wai-kam Ho, Laurence Sickman, Sherman E. Lee, Marc F. Wilson. Cleveland: Museum of Art and Bloomington: Indiana University Press.

Elliott, David, 1990. "Absent Guests–Art, Truth and Paradox in the Art of the German Democratic Republic." In Irit Rogoff, ed., *The Divided Heritage: Themes and Problems in German Modernism*, pp. 24–49. Cambridge: Cambridge University Press.

Elman, Benjamin A., 1984. *From Philosophy to Philology: Intellectual and Social Aspects of Change in Late Imperial China*. Cambridge, Mass., and London: Harvard University Press.

———, 1991. "Political, Social, and Cultural Reproduction via Civil Service Examinations in Late Imperial China. *Journal of Asian Studies* 50(1) (February), pp. 7–28.

Esherick, Joseph W., and Mary Backus Rankin, eds., 1990. *Chinese Local Elites and Patterns of Dominance*. Berkeley: University of California Press.

Farqhar, Judith B., and James L. Hevia., 1993. "Culture and Postwar American Historiography of China." *Positions* 1(2) (Fall), pp. 486–525.

Faure, Bernard, 1991. *The Rhetoric of Immediacy: A Cultural Critique of Chan/Zen Buddhism*. Princeton: Princeton University Press.

Featherstone, Mike, Scott Lash, and Roland Robertson, eds., 1995. *Global Modernities*. London /Thousand Oaks /New Delhi: Sage Publications.

Fiedler, Shi-yee, 1998. "From Buddhism to Daoism: A Study on Shitao's Sketches of Calligraphy and Painting." Unpublished paper, supplied by author.

Finnane, Antonia, 1985. "Prosperity and Decline under the Qing: Yangzhou and Its Hinterland." Ph.D. dissertation, Dept. of Far Eastern History, Australia National University.

———, 1993. "Yangzhou: A Central Place in the Qing Empire." In Linda Cooke Johnson, ed., *Cities of Jiangnan in Late Imperial China*, pp. 117–50. Albany: State University of new York Press.

Fong, Wen C., 1959. "A Letter from Shih-t'ao to Pa-ta shan-jen and the Problem of Shih-t'ao's Chronology." *Archives of the Chinese Art Society of America* 13, pp. 22–53.

参
考
書
目

530

————, 1976. *Returning Home: Tao-chi's Album of Landscape and Flowers*. New York: George Braziller.

————, 1991. "Words and Images in Late Ming and Early Ch'ing Painting." In Murck and Fong, eds., 1991, pp. 501–12.

Fong, Wen C., and Marilyn Fu, 1973. *Wilderness Colors*. New York: Metropolitan Museum of Art.

Fong, Wen C., Alfreda Murck, Shou-chien Shih, Pao-chen Ch'en, and Jan Stuart, 1984. *Images of the Mind: Selections from the Edward L. Elliott and John B. Elliott Collections of Chinese Calligraphy and Painting at the Art Museum, Princeton University*. Princeton: Princeton University Press.

Fraser, Sarah E., 1989. "Journey without a Destination: Shi Tao's 1696 *Qingxiang's Sketches of Calligraphy and Painting*." M.A. thesis, Dept. of Art History, University of California, Berkeley.

Fu, Lo-shu, 1965. "Teng Mu, a Forgotten Chinese Philosopher." *T'oung-pao* 52 (1965), pp. 35–96.

Fu, Marilyn, and Fu, Shen [C. Y.], 1973. *Studies in Connoisseurship: Chinese Paintings from the Arthur M. Sackler Collection in New York and Princeton*. Princeton: Princeton University Press.

Fu, Shen C. Y., with major contributions and translation by Jan Stuart, 1991. *Challenging the Past: The Paintings of Chang Dai-chien*. Washington, D.C.: Smithsonian Institution, and Seattle: University of Washington Press.

Furth, Charlotte, 1990. "The Patriarch's Legacy: Household Instructions and the Transmission of Orthodox Values." In Liu, ed., 1990, pp. 187–211.

Giddens, Anthony, 1990. *The Consequences of Modernity*. Stanford: Stanford University Press.

Gregory, Peter N., ed., 1987. *Sudden and Gradual: Approaches to Enlightenment in Chinese Thought*. Honolulu: University of Hawaii Press.

Guattari, Felix, 1984. *The Molecular Revolution: Psychiatry and Politics*. Harmondsworth: Penguin Books.

Guy, R. Kent, 1987. *The Emperor's Four Treasuries: Scholars and the State in the Late Chien-lung Era*. Cambridge, Mass., and London: Harvard University Press.

Hay, A. John, 1978. "Huang Kung-wang's 'Dwelling in the Fu-ch'un Mountains.'" Ph.D. dissertation, Dept. of Art and Archaeology, Princeton University.

———, 1984. "Values and History in Chinese Painting, II: The Hierarchic Evolution of Structure." *Res: Anthropology and Aesthetics* 7–8 (Spring–Autumn), pp. 103–36.

———, 1985. "Surface and the Chinese Painter: The Discovery of Surface." *Archives of Asian Art* 38, pp. 95–123.

———, 1991. "Poetic Space: Ch'ien Hsuan and the Association of Painting and Poetry." In Murck and Fong, eds., 1991, pp. 173–98.

———, 1992. "Subject, Nature, and Representation in Early Seventeenth-Century China." In Wai-ching Ho, ed., 1992, pp. 4.1–4.22.

———, 1994a. "The Body Invisible in Chinese Art?" In Angela Zito and Tani E. Barlow, eds., *Body, Subject, and Power in China*. Chicago: University of Chicago Press.

———, 1994b. "Boundaries and Surfaces of Self and Desire in Yuan Painting." In John Hay, ed., *Boundaries in China*, pp. 124–70. London: Reaktion Books.

Hay, Jonathan S., 1989a. "Khubilai's Groom." *Res: Anthropology and Aesthetics*, 17–18 (Spring–Autumn), pp. 117–39.

———, 1989b. "Shih-t'o Late Work, 1697–1707: A Thematic Map." Ph.D. dissertation, Dept. of the History of Art, Yale University.

———, 1994a. "Individualism and the Market: A Case Study." Unpublished paper, College Art Association Annual Meeting.

———, 1994b. "The Suspension of Dynastic Time." In A. John Hay, ed., *Boundaries in China*, pp. 171–97. London: Reaktion Books.

———, 1999. "Ming Palace and Tomb in Early Qing Nanjing: A Study in the Poetics of Dynastic Memory." *Late Imperial China*, 20(1) (June), pp. 1–48.

Hearn, Maxwell K., 1988. "Document and Portrait: The Southern Tour Paintings of Kangxi and Qianlong." In Ju-hsi Chou and Claudia Brown, eds., *Chinese Painting under the Qianlong Emperor. Phoebus: A Journal of Art History* 6(1), pp. 91–131. Phoenix: Arizona State University.

———, 1992a. "Cha Shih-piao." In Wai-kam Ho, ed., 1992, vol. 2, pp. 152–3.

———, 1992b. "Shih-t'ao, *The Sixteen Lohans*." In Wai-kam Ho, ed., 1992, vol. 2, pp. 171–2.

Hemingway, Andrew, 1992. *Landscape Imagery and Urban Culture in Early Nineteenth-Century Britain*. Cambridge and New York: Cambridge University Press.

Henderson, John B., 1977. "The Ordering of the Heavens and the Earth in Early Ch'ing Thought." Ph.D. dissertation, Dept. of History, University of California, Berkeley.

———, 1984. *The Development and Decline of Chinese Cosmology*. New York: Columbia University Press.

Ho, Wai-ching, ed., 1992. *Proceedings of the Tung Ch'i-ch'ang International Symposium*. Kansas City, Mo.: Nelson–Atkins Museum of Art.

Ho, Wai-Kam, ed., 1992. *The Century of Tung Ch'i-chang, 1555–1636*, 2 vols. Kansas city, Mo.: Nelson–Atkins Museum of Art.

Ho, Wai-Kam, and Dawn Ho Delbanco, 1992. "Tung Ch'i-ch'ang's Transcendence of History and Art." In Wai-kam Ho, ed., 1992, vol. 1, pp. 3–41.

Holmgren, Jennifer, 1985. "The Economic Foundations of Virtue: Widow-Remarriage in Early and Modern China." *Australian Journal of Chinese Affairs* 13 (January), pp. 1–27.

Hsi, Angela Ning-jy Sun, 1972. "Social and Economic Status of the Merchant Class of the Ming Dynasty: 1368–1644." Ph.D. dissertation, Dept. of History, University of Illinois at Urbana-Champaign.

Hsu, Ginger Cheng-chi, 1987. "Patronage and the Economic Life of the Artist in Eighteenth Century Yangchow Painting." Ph.D. dissertation, Dept. of Art History, University of California, Berkeley.

Hu, Philip K., 1995. "Magistrate, Prefect, Minister, Prince: A Study of Shitao's Paintings for Qing Officials and Aristocrats." Unpublished seminar paper, Institute of Fine Arts, New York University.

Hummel, Arthur, 1943. *Eminent Chinese of the Ch'ing Period*. Washington: U.S. Library of Congress.

Ingold, Tim, 1993. "The Temporality of the Landscape." *World Archaeology* 25(2), pp. 151–74.

Jay, Jennifer W., 1991. *A Change in Dynasties: Loyalism in Thirteenth-Century China*. Bellingham: Western Washington University Press.

Johnson, David, Andrew J. Nathan, and Evelyn S. Rawski, eds., 1985. *Popular Culture in Late Imperial China*. Berkeley: University of California Press.

Keightley, David, 1990. "Early Civilization in China: Reflections on How It Became Chinese." In Ropp, ed., 1990, pp. 15–54.

Kent, Richard K., 1995. "The Sixteen Lohans in the Pai-miao Style: From Sung to Early Ch'ing." Ph.D. dissertation, Dept. of Art and Archaeology, Princeton University.

Kerr, Rose, 1986. *Chinese Ceramics: Porcelain of the Ch'ing Dynasty*. London: Victoria and Albert Museum.

Kessler, Lawrence D., 1976. *K'ang-hsi and the Consolidation of Ch'ing Rule, 1661–1684.* Chicago: University of Chicago Press.

Kim, Hong-nam, 1985. "Chou Liang-kung and His ʿTu-hua-luʾ (Lives of Painters): Patron-Critic and Painters in Seventeenth Century China," 2 vols. Ph.D. dissertation, Dept. of the History of Art, Yale University.

———, 1989. "Chou Liang-kung and His Tu-hua-lu Painters." In Li, ed., 1989, pp. 189–201.

———, 1996. *The Life of a Patron: Zhou Lianggong (1612–1672) and the Painters of Seventeenth-Century China.* New York: China Institute in America.

Koerner, Joseph Lee, 1993. *The Moment of Self-Portraiture in German Renaissance Art.* Chicago: Chicago University Press.

Kohn, Livia, ed., 1993. *The Taoist Experience: An Anthology.* Albany: State University of New York.

Kubler, George, 1962. *The Shape of Time: Remarks on the History of Things.* New Haven: Yale University Press.

Kuo, Jason Chi-sheng, 1987. "Re-reading *Watching the Waterfall at Mount Lu* by Shih-t'ao." Unpublished manuscript.

———, 1989. "Hui-chou Merchants as Art Patrons in the Late Sixteenth and Early Seventeenth Centuries." In Li, ed., 1989, pp. 177–85.

———, 1990. *The Austere Landscape: The Paintings of Hung-jen.* Taipei and New York: SMC Publishing Inc., and Seattle and London: University of Washington Press.

Lawton, Thomas, 1976. "Notes on Keng Chao-chung." In James C. Y. Watt, ed., *The Translation of Art: Essays on Chinese Painting and Poetry*, pp. 144–51. Hong Kong: Chinese University of Hong Kong.

Lee, Sherman E., and Wai-kam Ho, 1968. *Chinese Art under the Mongols: The Yuan Dynasty (1279–1368).* Cleveland: Cleveland Museum of Art.

Legge, James, trans., 1968. *The Sacred Books of China, Part III, the Li Ki, I–X.* Oxford: Oxford University Press, 1885; Delhi: Motilal Banarsidass, 1968.

Li, Chu-tsing, 1974. *A Thousand Peaks and Myriad Ravines: Chinese Paintings in the Charles A. Drenowatz Collection.* Ascona, Switzerland: Artibus Asiae.

———, 1992. "Shih-t'ao, Wonderful Conceptions of the Bitter Melon: Landscape Album for Liu Shih-t'ou; Large Landscape Album; Large Landscape Album." In Wai-kam Ho, ed., 1992, vol. 2, pp. 172–7.

534 ———, ed., 1989. *Artists and Patrons: Some Social and Economic Aspects of Chinese Painting.* Lawrence: University of Kansas; Kansas City, Mo.: Nelson–Atkins Museum of Art; and Seattle: University of Washington Press.

Lippe, Aschwin, 1962. "*Drunk in Autumn Woods* by Tao-chi." In Laurence Sickman, ed., *Chinese Calligraphy and Painting in the Collection of John M. Crawford, Jr.*, pp. 158–60. New York: Pierpont Morgan Library.

Liu, Kwang-ching, ed., 1990. *Orthodoxy in Late Imperial China.* Berkeley: University of California Press.

Luhmann, Niklas, 1993. "Deconstruction as Second-Order Observing." *New Literary History* 24, pp. 763–82.

Lynn, Richard John, 1987. "The Sudden and the Gradual in Chinese poetry Criticism: An Examination of the Ch'an-Poetry Analogy." In Gregory, ed., 1987, pp. 381–428.

Mann, Susan, 1997. *Precious Records: Women in China's Long Eighteenth Century.* Stanford: Stanford University Press.

McCausland, Shane, 1994. "Two 1685 Paintings By Shitao." Unpublished seminar paper, Institute of Fine Arts, New York University.

McDermott, Joseph, 1997. "The Art of Making a Living in Sixteenth Century China." *Kaikodo Journal* 5 (Autumn), pp. 63–81.

Metzger, Thomas, 1972. "The Organizational Capabilities of the Ch'ing State in the Field of Commerce: The Lianghuai Salt Monopoly, 1740–1840." In W. E. Willmott, ed., *Economic Organization in Chinese Society*, pp. 9–45. Stanford: Stanford University Press.

Meyer-Fong, Tobie S., 1998. "Site and Sentiment: Building Culture in Seventeenth-Century Yangzhou." Ph.D. dissertation, Depart. of History, Stanford University.

Munakata, Kiyohiko, 1990. *Sacred Mountains in Chinese Art.* Urbana: University of Illinois Press.

Murck, Alfreda, 1991. "Yuan Jiang: Image Maker." In Ju-hsi Chou and Claudia Brown, eds., *Chinese Painting under the Qianlong Emperor, Phoebus: A journal of Art History* 6 (2), pp. 228–60. Phoenix: Arizona State University.

Murck, Alfreda, and Wen C. Fong, eds., 1991. *Words and Images: Chinese Poetry, Calligraphy, and Painting.* Princeton: Princeton University Press.

Murray, Julia, 1981. "Representations of Hariti, the Mother of Demons, and the Theme of Raising the Alms-Bowl in Chinese Painting." *Artibus Asiae* 43(4), pp. 253–84.

Naquin, Susan, and Evelyn S. Rawski, 1987. *Chinese Society in the Eighteenth Century*. New Haven: Yale University Press.

Owen, Stephen, 1981. *The Great Age of Chinese Poetry: The High T'ang*. New Haven: Yale University Press.

Pang, Mae Anna, 1976. "Wang Yuan-ch'i (1642–1715) and Formal Construction in Chinese Landscape Painting." Ph.D. dissertation, Dept. of Art History, University of California, Berkeley.

Pears, Iain, 1988. *The Discovery of Painting: The Growth of Interest in the Arts in England, 1680–1768*. New Haven and London: Yale University Press.

Peterson, Willard J., 1979. *Bitter Gourd: Fang I-chih and the Impetus for Intellectual Change*. New Haven and London: Yale University Press.

Pieterse, Jan Nederveen, 1995. "Globalization as Hybridization." In Featherstone et al., 1995, pp. 45–68.

Plaks, Andrew H., 1987. *The Four Masterworks of the Ming Novel: Ssu ta ch'i-shu*. Princeton: Princeton University press.

———, 1991. "The Aesthetics of Irony in Late Ming Literature and Painting." In Murck and Fong, eds., 1991, pp. 487–500.

Rawski, Evelyn S., 1985. "Economic and Social Foundations of Late Imperial China." In Johnson et al., eds., 1985, pp. 3–33.

———, 1988. "The Imperial Way of Death: Ming and Ch'ing Emperors and Death Ritual." In Watson and Rawski, eds., 1988, pp. 228–53.

Ricoeur, Paul, 1990. *Time and Narrative*, 3 vols. Chicago: University of Chicago Press.

Robertson, Roland, 1995. "Globalization: Time–Space and Homogeneity–Heterogeneity." In Featherstone et al., eds., 1995, pp. 25–44.

Rogers, Howard, 1996a. "Shih Lin (ca. 1600–ca. 1657), *Landscape after Huang Kungwang*." *Kaikodo Journal* 2 (Autumn 1996), pp. 38–9.

———, 1996b. "Xiao Chen (ca. 1622–ca. 1705), *Villa beneath Trees*." *Kaikodo Journal* 2 (Autumn 1996), pp. 54–5, 219–21.

———, 1998. "Hu Ching, *Retreat under Pines*, 1640." *Kaikodo Journal* 9 (Autumn 1998), pp. 48–9, 200.

Rogers, Howard, and Sherman E. Lee, 1989. *Masterworks of Ming and Qing Paintings from the Forbidden City*. Lansdale, Pa.: International Arts Council.

536 Ropp, Paul S., 1981. *Dissent in Early Modern China: Ju-lin Wai-shih and Ch'ing Social Criticism*. Ann Arbor: University of Michigan Press.

———, ed., 1990. *Heritage of China: Contemporary Perspectives on Chinese Civilization*. Berkeley: University of California Press.

Rosenzweig, Daphne Lange, 1973. "Court Painters of the K'ang-hsi Period." Ph.D. dissertation, Dept. of Art History and Archaeology, Columbia University.

———, 1974–5. "Painters at the Early Ch'ing Court: The Socioeconomic Background." *Monumenta Serica* 31, pp. 475–87.

———, 1989. "Reassessment of Painters and Paintings at the Early Ch'ing Court." In Li, ed, 1989, pp. 75–86.

Rowe, William T., 1989. *Hankow: Conflict and Community in a Chinese City, 1796–1895*. Stanford: Stanford University Press.

———, 1990. "Modern Chinese Social History in Comparative Perspective." In Ropp, ed., 1990, pp. 242–62.

———, 1992. "Women and the Family in Mid-Qing Social Thought: The Case of Chen Hongmou." *Late Imperial China* 13(2) (December), pp. 1–41.

Roy, Modhumita, 1994. "Englishing India: Reconstituting Class and Social Privilege." *Social Text* 39 (Summer 1994), pp. 83–109.

Ruitenbeek, Klaas, 1992. *Discarding the Brush: Gao Qipei (1660–1734) and the Art of Chinese Fingerpainting*. Amsterdam: Rijksmuseum Amsterdam, and Gent: Snoeck-Ducaju en Zoon.

Ryckmans, Pierre, 1970. *Les "Propos sur la peinture" de Shitao: Traduction et commentaire pour servir de contribution a l'étude terminologique et esthétique des théories chinoises de la peinture*. Bruxelles: Institut Belge des Hautes Études Chinoises.

Ryor, Kathleen, 1998. "Bright Pearls Hanging in the Marketplace: Self-Expression and Commodification in the Painting of Xu Wei." Ph.D. dissertation, Institute of Fine Arts, New York University.

Santangelo, Paulo, 1992. "Destiny and Retribution in Late Imperial China." *East and West* 42(2–4) (December), pp. 377–442.

Schipper, Kristofer, 1982. *Le corps Taoïste*. Paris: Fayard.

Shan Guoqiang, 1992. "The Tendency toward Mergence of the Two Great Traditions in Late Ming Painting." In Wai-ching Ho, ed., 1992, pp. 3.1–3.28.

Shindo Takehiro, 1976. "Some Recent Studies on Pa-ta-shan-jen and Shih-t'ao in Japan."

Journal of the Institute of Chinese Studies of the Chinese University of Hong Kong 8(2), pp. 575–8.

Sidney Moss, Ltd., 1991. *Scrolling Images: Chinese Paintings and Calligraphy in the Handscroll Format*. London.

Silbergeld, Jerome, 1974. "Political Symbolism in the Landscape Painting and Poetry of Kung Hsien (c. 1620–89)." Ph.D. dissertation, Art Dept., Stanford University.

——, 1981. "Kung Hsien: A Professional Painter and His Patronage." *Burlington Magazine* 123, pp. 400–10.

Sirén, Osvald, 1958. *Chinese Painting: Leading Masters and Principles*, vols. 5 and 6, *The Later Ming and Leading Ching Masters*. London: Lund Humphries.

Skinner, G. William, 1976. "Social Mobility Strategies in Late Imperial China: A Regional Systems Analysis." In Carol A. Smith, ed., *Regional Analysis*, 2 vols., vol. 1, pp. 327–64. New York: Academic Press.

Spence, Jonathan, 1966. *Ts'ao Yin and the K'ang-hsi Emperor*. New Haven: Yale University Press.

Spence, Jonathan, and John Wills, Jr., eds., 1979. *From Ming to Ch'ang: Conquest, Region, and Continuity in Seventeenth-Century China*. New Haven and London: Yale University Press.

Strassberg, Richard E., 1983. *The World of K'ung Shang-jen: A Man of Letters in Early Ch'ing China*. New York: Columbia University Press.

——, 1989. *"Enlightening Remarks on Painting" by Shih-t'ao*. Pacific Asia Art Museum Monographs, no. 1. Pasadena: Pacific Asia Art Museum.

——, 1994. *Inscribed Landscapes: Travel Writing from Imperial China*. Berkeley and Los Angeles: University of California Press.

Struve, Lynn A., 1979. "Ambivalence and Action: Some Frustrated Scholars of the K'ang-hsi Period." In Spence and Wills, eds., 1979, pp. 321–65.

——, 1984. *The Southern Ming: 1644–62*. New Haven and London: Yale University Press.

——, ed. and trans., 1993. *Voices from the Ming–Qing Cataclysm: China in Tigers' Jaws*. New Haven and London: Yale University Press.

Tomita, Kojiro, and Tseng, H. C., 1961. *Portfolio of Chinese Paintings in the Museum (Yuan to Ch'ing Periods)*. Boston: Museum of Fine Arts.

Veblen, Thorstein, 1994. *The Theory of the Leisure Class* (first edition 1899). New York: Penguin Books.

538 Vinograd, Richard, 1978. "Reminiscences of Ch'in–Huai: Tao-chi and the Nanking School." *Archives of Asian Art* 31, pp. 6–31.

————, 1991a. "Figure, Fiction and Figment in Eighteenth-Century Painting." In Ju-hsi Chou and Claudia Brown, eds., *Chinese Painting under the Qianlong Emperor, Phoebus: A Journal of Art History* 6(2), pp. 209–27. Phoenix: Arizona State University.

————, 1991b. "Private Art and Public Knowledge in Later Chinese Painting." In Suzanne Küchler and Walter Melion, eds., *Images of Memory: On Remembering and Representation*, pp. 176–202. Washington, D.C.: Smithsonian Institution Press.

————, 1992a. *Boundaries of the Self: Chinese Portraits, 1600–1900.* New York: Cambridge University Press.

————, 1992b. "Vision and Revision in Seventeenth-Century Painting." In Wai-ching Ho, ed., 1992, pp. 18.1–18.28.

————, 1995. "Origins and Presences: Notes on the Psychology and Sociality of Shitao's Dreams." *Ars Orientalis* 25, pp. 61–72.

Wakeman, Frederic, Jr., 1985. *The Great Enterprise: The Manchu Reconstruction of Imperial Order in Seventeenth Century China.* Berkeley: University of California Press.

Warnke, Martin, 1993. *The Court Artist: On the Ancestry of the Modern Artist.* Cambridge: Cambridge University Press.

Watson, James L., 1988. "The Structure of Chinese Funerary Rites: Elementary Forms, Ritual Sequence, and the Primacy of Performance." In Watson and Rawski, eds., 1988, pp. 3–19.

Watson, James L., and Evelyn S. Rawski, eds., 1988. *Death Ritual in Late Imperial and Modern China.* Berkeley: University of California Press.

Weidner, Marsha, 1988. *Views from Jade Terrace: Chinese Women Artists, 1300–1912.* Indianapolis: Indianapolis Museum of Art, and New York: Rizzoli.

Whitfield, Roderick, 1969. *In Pursuit of Antiquity: Chinese Paintings of the Ming and Ch'ing Dynasties from the Mr. and Mrs. Earl Morse Collection.* With an addendum by Wen Fong and glossary by Lucy L. Lo. Princeton: Princeton University Press and Rutland, Vt.: Charles E. Tuttle Co.

Widmer, Ellen, 1992. "The Huanduzhai of Hangzhou and Suzhou: A Study in Seventeenth-Century Publishing." *Harvard Journal of Asiatic Studies* 56(1), pp. 77–122.

Wiens, Mi Chu, 1973. "Socioeconomic Change during the Ming Dynasty in the Kiangnan Area." Ph.D. dissertation, Dept. of History, Harvard University.

———, 1990. "Kinship Extended: The Tenants/Servants of Hui-chou." In Liu, ed., 1990, pp. 231–54.

Wilson, Marc F., 1969. "Kung Hsien: Theorist and Technician in Painting." *Nelson Gallery and Atkins Museum Bulletin* 4(9) (May–July), pp. 1–52.

Wu, Marshall, 1991. "Chin Nung: Painter with a Wintry Heart." In Ju-hsi Chou and Claudia Brown, eds., *Chinese Painting under the Qianlong Emperor, Phoebus: A Journal of Art History* 6(2), pp. 272–94. Phoenix: Arizona State University.

Wu, Pei-yi, 1979. "Self-Examination and Confession of Sins in Traditional China." *Harvard Journal of Asiatic Studies* 39(1), pp. 5–38.

———, 1990. *The Confucian's Progress: Autobiographical Writings in Traditional China.* Princeton: Princeton University Press.

Wu, Silas H. L., 1970. *Passage to Power: K'ang-hsi and His Heir-Apparent, 1661–1722.* Cambridge: Harvard University Press.

Wu T'ung, 1967. "Tao-chi, a Chronology." In Edwards, 1967, pp. 53–61.

———, 1991. *Tales from the Land of Dragons: 1,000 Years of Chinese Painting.* Boston: Museum of Fine Arts.

Yang, Alice, 1994. "'Empty and Hollow, Dull and Mute': Shitao's *Album for Huang Lü*, 1694." Unpublished seminar paper, Institute of Fine Arts, New York University.

Yang Boda, 1991. "The Development of the Chien-lung Painting Academy." In Murck and Fong, eds., 1991, pp. 333–56.

Yang Xin, 1992. "On 'Calligraphy Has to Be Skillful, Then Raw' – An Analysis of the Principal Tenet to Tung Ch'i-ch'ang's Theory of Calligraphy." In Wai-ching Ho, ed., 1992, pp. 19.1–19.32.

Zhang, Xudong, 1997. *Chinese Modernism in the Era of Reforms.* Durham and London: Duke University Press.

人名和地名索引

名詞索引

編後語

翻譯出版學術專書向來是艱辛而任重道遠的工作，石頭出版社自出版高居翰教授的著作以來，一直秉持對翻譯書品質的要求。《石濤》原書行文繁密，內容龐博，又涉及不同學科理論，翻譯原屬不易，但石頭出版社歷日曠久，只為將最好成果展現讀者眼前。

本書在譯者完成翻譯後，先經編輯潤飾統一譯文風格，並且為了忠實還原作者於書中使用的文獻資料，編輯更訪遍台大、中研院等圖書館，甚至遠至北京查詢當地圖書館才有庋藏的珍本古籍。接著又歷時一年餘，由盧慧紋教授和李志綱先生修訂全書譯稿。二位老師不僅逐字審閱譯文，且為了保留原書生動而戲劇性的敘述方式，對文句反覆推敲，再三斟酌，期使全書行文與部分詞彙概念既能接近中文的表達方式與流暢度，又能保留原作者的文字況味。

當然，中譯本在力求譯文的精確與流暢之餘，也修正了原書中的部分謬誤，包含引文出處的誤植、書目資料的差池、以及索引中的別字等。全書編排與英文原著幾近，惟在書末的索引部分稍有不同。英文原著列有三個索引，分別為「Name and Place Index」、「Shitao Artwork Index」和「Subject Index」，但考量到索引的實用性，中譯本僅從「Name and Place Index」中保留人名和地名，成為「人名和地名索引」，並從英文原著的「Subject Index」（主題索引）中節選部分重要詞彙，與「Name and Place Index」中不屬人名或地名的其他名詞合併，成為「名詞索引」，希望讓讀者在使用上更為便利。

我們努力追求盡善盡美，但疏漏難免，尚祈專家學者與讀者諸君不吝指正。這本書從企劃到成書，要感謝許多人士的努力與付出，期望本書的出版，可以使讀者大眾對石濤有嶄新的認識與體會，或能夠從中得到新的啟發，那麼也就達成了我們的本願。

主編 黃文玲 謹識

2008年1月

國家圖書館出版品預行編目資料

```
┌─────────────────────────────────────────────┐
│  石濤：清初中國的繪畫與現代性=Shitao：         │
│  painting and modernity in early Qing China  │
│  ／喬迅著；邱士華,劉宇珍譯.-- 臺北市：石頭，   │
│  2008.01                                      │
│      面：    公分                             │
│      參考書目：面                             │
│      含索引                                   │
│      ISBN 978-986-6660-00-9(平裝)．--ISBN    │
│  978-986-6660-01-6(精裝)                      │
│                                               │
│   1.(清)石濤  2.學術思想  3.中國畫  4.畫論    │
│  944                          97000211        │
└─────────────────────────────────────────────┘
```